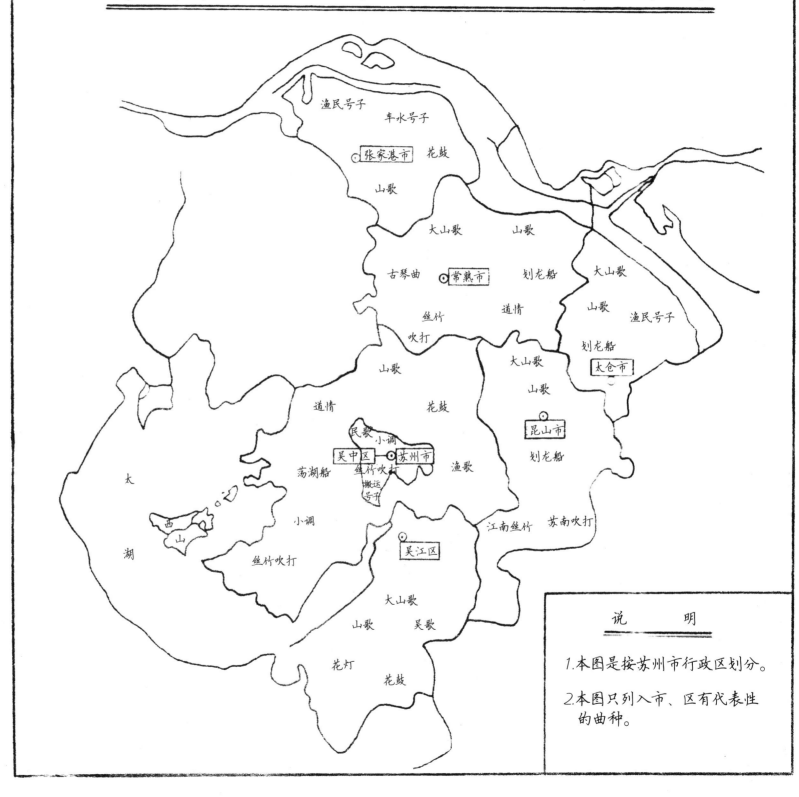

国家"十三五"重点图书出版规划项目

苏州市文学艺术界联合会 编 王子初 主审

苏州民族民间音乐集成
SUZHOU MINZU MINJIAN YINYUE JICHENG

民间歌曲卷·上卷

苏州大学出版社
Soochow University Press

图书在版编目（CIP）数据

苏州民族民间音乐集成.民间歌曲卷：全2册/苏州市文学艺术界联合会编. --苏州：苏州大学出版社，2019.12
ISBN 978-7-5672-1876-5

Ⅰ.①苏… Ⅱ.①苏… Ⅲ.①民歌—歌曲—介绍—苏州 Ⅳ.①J607.2

中国版本图书馆CIP数据核字(2016)第281553号

书　　名：	苏州民族民间音乐集成·民间歌曲卷（上卷）
编　　者：	苏州市文学艺术界联合会
主　　审：	王子初
特约审校：	王小龙
责任编辑：	储安全　洪少华
装帧设计：	刘庆福　吴　钰
出 版 人：	盛惠良
出版发行：	苏州大学出版社（Soochow University Press）
社　　址：	苏州市十梓街1号　邮编：215006
网　　址：	www.sudapress.com
E - mail：	sdcbs@suda.edu.cn
印　　刷：	苏州工业园区美柯乐制版印务有限责任公司
邮购热线：	0512-67480030　销售热线：0512-67481020
网店地址：	https://szdxcbs.tmall.com/　（天猫旗舰店）
开　　本：	787 mm×1 092 mm　1/16　印张：39（共2册）字数：832千
版　　次：	2019年12月第1版
印　　次：	2019年12月第1次印刷
书　　号：	ISBN 978-7-5672-1876-5
定　　价：	280.00元（上下卷）

凡购本社图书发现印装错误，请与本社联系调换。
服务热线：　0512-67481020

目　　录

总　序 …………………………………………………… 周　良 001	
前　言 …………………………………………………… 编　者 001	
编辑说明 ………………………………… 苏州市文学艺术界联合会 002	

小　调　类

大九连环（一）………………… 苏州民歌　沈雪芳唱　张仲樵、姜守良记谱 002	
大九连环（二）………………… 苏州民歌　沈雪芳唱　张仲樵、姜守良记谱 002	
大九连环（三）………………… 苏州民歌　沈雪芳唱　张仲樵、姜守良记谱 003	
大九连环（四）………………… 苏州民歌　沈雪芳唱　张仲樵、姜守良记谱 004	
大九连环（五）………………… 苏州民歌　沈雪芳唱　张仲樵、姜守良记谱 004	
大九连环（六）………………… 苏州民歌　沈雪芳唱　张仲樵、姜守良记谱 005	
大九连环（七）………………… 苏州民歌　沈雪芳唱　张仲樵、姜守良记谱 005	
小九连环 ……………………………… 苏州民歌　沈雪芳唱　张仲樵记谱 006	
四喜调（一）…………………… 苏州民歌　沈雪芳唱　张仲樵、姜守良记谱 009	
四喜调（二）…………………… 苏州民歌　沈雪芳唱　张仲樵、姜守良记谱 009	
四喜调（三）…………………… 苏州民歌　沈雪芳唱　张仲樵、姜守良记谱 010	
四喜调（四）…………………… 苏州民歌　沈雪芳唱　张仲樵、姜守良记谱 011	
苏州景 ………………………………… 苏州民歌　柳　枫唱　张仲樵、姜守良记谱 011	
无锡景 ………………………………… 苏州民歌　唐紫云唱　肖翰之、孙克秀记谱 012	
数麻雀 ………………………………… 苏州民歌　沈雪芳唱　张仲樵、姜守良记谱 013	
鲜花调（一）………………………… 苏州民歌　朱　容、华和笙唱　张仲樵记谱 014	
鲜花调（二）………………………………… 苏州民歌　郭　音唱　姜守良记谱 014	
鲜花调（三）………………………………… 苏州民歌　华和笙唱　姜守良记谱 015	
鲜花调（四）………………………………… 苏州民歌　尹斯明唱　张仲樵记谱 016	

曲名	类别	演唱者	记谱者	页码
孟姜女（一）	苏州民歌	尹斯明唱	张仲樵记谱	016
孟姜女（二）	苏州民歌	尹斯明唱	张仲樵记谱	017
四季相思（一）	苏州民歌	尹斯明唱	张仲樵记谱	017
四季相思（二）	苏州民歌	唐紫云唱	张仲樵记谱	019
苏州四季相思	苏州民歌	朱少祥唱	张仲樵记谱	021
湘江浪（一）	苏州民歌	郁树香唱	姜守良记谱	023
湘江浪（二）	苏州民歌	庞学庭唱	顾鼎新记谱	023
紫竹调（一）	苏州民歌	沈雪芳唱	张仲樵记谱	024
紫竹调（二）	苏州民歌	尹斯明唱	张仲樵记谱	026
王瞎子算命（一）	苏州民歌	钱金基唱	乔凤岐记谱	026
王瞎子算命（二）	苏州民歌	柳枫唱	张仲樵记谱	027
卖绒线	苏州民歌	钱金基唱	乔凤岐记谱	027
尖尖花（一）	苏州民歌	唐紫云唱	鲁其贵记谱	028
尖尖花（二）	苏州民歌	景文梅唱	张仲樵、顾鼎新记谱	028
节节高	苏州民歌	周玉珍唱	张仲樵记谱	029
银绞丝调（一）	苏州民歌	沈雪芳唱	张仲樵记谱	030
银绞丝调（二）	苏州民歌	华和笙唱	姜守良记谱	031
银绞丝调（三）	苏州民歌	赵稼秋唱	姜守良记谱	031
采茶	苏州民歌	朱少祥唱	金砂记谱	033
十只麻雀	苏州民歌	朱少祥唱	金砂记谱	033
哭七七	苏州民歌	沈雪芳、尹斯明唱	张仲樵记谱	034
小孤孀	苏州民歌	唐紫云唱	张仲樵记谱	035
凤阳调（一）	苏州民歌	尹斯明唱	张仲樵记谱	036
凤阳调（二）	苏州民歌	沈雪芳唱	张仲樵记谱	037
杨柳青（一）	苏州民歌	沈雪芳唱	张仲樵记谱	038
杨柳青（二）	苏州民歌	唐紫云唱	肖翰芝、孙克秀记谱	039
五更调（一）	苏州民歌	华和笙唱	姜守良记谱	039
五更调（二）	苏州民歌	唐紫云唱	肖翰芝、孙克秀记谱	040
五更调（三）	苏州民歌	唐紫云唱	肖翰芝、孙克秀记谱	041
三番十二郎	苏州民歌	柳枫唱	张仲樵记谱	042

送　郎	苏州民歌　唐紫云唱　鲁其贵记谱 042
洒金扇（一）	苏州民歌　沈雪芳、尹斯明唱　张仲樵记谱 043
洒金扇（二）	苏州民歌　蒋玉芳唱　顾鼎新记谱 043
洒金扇（三）	苏州民歌　吴兰英唱　乔凤岐记谱 044
五更十送（一）	苏州民歌　沈雪芳唱　张仲樵记谱 045
五更十送（二）	苏州民歌　蒋玉芳唱　顾鼎新记谱 046
手扶栏杆	苏州民歌　沈雪芳唱　张仲樵记谱 046
虞美人（一）	苏州民歌　沈雪芳唱　张仲樵记谱 047
虞美人（二）	苏州民歌　蒋玉芳唱　顾鼎新记谱 048
知心客	苏州民歌　尹斯明唱　张仲樵记谱 048
你爱我还是爱她	苏州民歌　柳枫唱　张仲樵、王南政记谱 049
二八佳人动喜讯	苏州民歌　朱红园、乔凤岐唱　张仲樵记谱 050
满江红	苏州民歌　庞学庭唱　顾鼎新记谱 051
补缸调	苏州民歌　沈雪芳唱　张仲樵记谱 052
夜夜游	苏州民歌　唐雪霞唱　鲁其贵记谱 052
数金玲	苏州民歌　朱筱蓬唱　张仲樵记谱 053
马浪荡	苏州民歌　唐紫云唱　张仲樵记谱 056
看　灯	苏州民歌　庞学庭唱　顾鼎新记谱 059
善才龙女两边分	吴江民歌　许维均唱　顾鼎新记谱 059
十改良	苏州民歌　周根宝唱　顾鼎新记谱 060
拓棉花	苏州民歌　杨彩霞唱　陈琏记谱 060
长工苦（一）	苏州民歌　薛大妹唱　丁汀、赵志祥、王振茂、陈琏记谱 061
长工苦（二）	苏州民歌　冯秀珍、陆明华、冯彩霞等唱　陈琏、赵志祥记谱 064
划龙船（一）	苏州民歌　徐月英、侯惠霞唱　丁汀、陈琏记谱 066
划龙船（二）	苏州民歌　盛家好婆唱　赵志祥记谱 066
划龙船（三）	苏州民歌　徐万生唱　唐斌华记谱 067
摇船调（一）	苏州民歌　徐万生唱　丁汀、赵志祥记谱 067
摇船调（二）	苏州民歌　徐士龙唱　丁汀、赵志祥记谱 068
摇船调（三）	苏州民歌　徐万生唱　唐斌华记谱 068
摇船调（四）	苏州民歌　缪士元唱　唐斌华记谱 069

织布小唱	苏州民歌　石金奴唱　马熙林记谱 069
长歌调（叙事歌）	苏州民歌　新嫂嫂唱　丁汀、王振茂记谱 070
接绩歌（一）	苏州民歌　殷桂英唱　丁汀、王振茂、许绍文记谱 070
接绩歌（二）（又名《十望郎》）	苏州民歌　徐六娣唱　谢莉彬记谱 070
接绩歌（三）	苏州民歌　阿招唱　唐斌华记谱 071
牵砻歌	苏州民歌　张新奴唱　丁汀记谱 071
沙罗罗调（一）	苏州民歌　姚玲珍唱　姚玲珍、丁汀、赵志祥记谱 072
沙罗罗调（二）	苏州民歌　徐万生唱　丁汀、马熙林、赵志祥记谱 072
沙罗罗调（三）	苏州民歌　徐万生唱　唐斌华记谱 072
说白十杯（《酒头》之一）	苏州民歌　张新奴唱　丁汀记谱 073
说白十杯（《酒头》之二）	苏州民歌　张新奴唱　孟庆点、王次文、丁汀记谱 074
说白十杯（《酒头》之三）	苏州民歌　阿招唱　唐斌华记谱 075
说白十杯（《酒头》之四）	苏州民歌　马熙林记谱 075
吃食五更	苏州民歌　徐月娣唱　谢莉彬记谱 076
朵朵葵花朝太阳	江阴民歌　李元龙唱　蒋逢俊记谱 077
比比谁的干劲高	苏州民歌　景文梅唱　张仲樵记谱填词 078
窗外一株月月红（五更调）	苏州民歌　江汉词　唐紫云唱　肖翰芝、孙克秀记谱 078
杨大姐	江阴民歌　邱构成唱　蒋逢俊记谱 079
大雪纷纷下（剪剪花调）	苏州民歌　景文梅唱　张仲樵记谱 079
因唔要姆妈有主张（苏州虞美人调）	苏州民歌　沈雪芳唱　张仲樵记谱填词 080
田中娘子	昆山民歌　唐小妹唱　高连生、江麒、屠引记谱 081
贩茶对口唱	昆山民歌　赵多菱等唱　张仲樵、屠引记谱 082
郎要断（滴落生）	吴江民歌　顾寿林唱　顾鼎新、孙克秀记谱 083
一条溪水绿悠悠（知心客调）	苏州民歌　尹斯明唱　张仲樵记谱编词 083
才郎明朝出外行（手扶栏杆调）	苏州民歌　沈雪芳唱　张仲樵记谱编词 084
约郎约在月上时	苏州民歌　朱继国等唱　张仲樵记谱 085
苏州凤阳歌	苏州民歌　尹斯明唱　张仲樵记谱 085
搭凉棚	昆山民歌　路行记谱 086
杨柳青青	苏州民歌　沈雪芳唱　张仲樵记谱编词 087
夜夜游（打岔调）	江阴民歌　徐汉民唱　路行、蒋逢俊记谱 088

太阳光辉万丈红（春词）	苏州民歌　佚名记谱 089
采茶姑娘上山岗（花鼓、采茶调）	江阴民歌　陈善宝唱　林桐记谱　张仲樵填词 089
王大娘补缸（花灯）	江阴民歌　路行记谱 090
渔翁夜傍西岩宿（边曲）	张家港民歌　曹善之唱　牛犇记谱 090
丰收喜人心（金铃塔调）	苏州民歌　石林填词　尤雪清唱　鲁其贵记谱 091
嗨咿呀啰（抬嫁妆）	张家港民歌　张光铭唱　牛犇记谱 093
烧锅煮饭问声婆	昆山民歌　唐小妹唱　江麒、屠引记谱 093
我的格好亲人（哭调）	吴江民歌　张云龙唱　张仲樵记谱 094
阿嫂格好亲爷（哭调）	吴江民歌　陈志毅唱　张仲樵记谱 094
黄鹤楼（吟诗调）	吴江民歌　江洛一唱　顾鼎新记谱 095
江上渔者（吟诗调）	吴江民歌　江洛一唱　顾鼎新记谱 095
各样花儿一齐开（散仙花调）	昆山民歌　曹汉生等唱　张仲樵记谱填词 096
武鲜花	苏州民歌　尹斯明唱　张仲樵记谱 097
姐妮开窗等郎来（王瞎子算命调）	苏州民歌　柳枫唱　张仲樵记谱 097
不带灯笼叫你走稳了（牌儿经调）	苏州民歌　吴时英唱　吴时英、牛犇记谱 098
洒金扇	苏州民歌　吴兰英、蒋玉芳唱　乔凤岐、顾鼎新记谱 098
摘棉花（梅花调）	张家港民歌　冯金成唱　牛犇记谱 099
卖面（叫卖调）	常熟民歌　王珊唱　雪竹记谱 100
苦恼长工	昆山民歌　张文明唱　李有声记谱 102
划船调	昆山民歌　张文明唱　李有声记谱 102
采花郎	昆山民歌　张文明唱　李有声记谱 102
头歌调	昆山民歌　唐小妹唱　李有声记谱 103
思　郎	常熟民歌　俞增福唱　李有声记谱 103
十八套头	常熟民歌　俞增福唱　李有声记谱 104
花旦小姐	常熟民歌　俞增福唱　李有声记谱 104
音　歌（一）	常熟民歌　夏江江唱　李有声记谱 104
音　歌（二）	常熟民歌　杨老才唱　李有声记谱 105
采黄瓜	常熟民歌　蒋三宝唱　李有声记谱 105
想梗郎调	常熟民歌　蒋三宝唱　李有声记谱 106
十二只私情在上头（搭凉棚调）	昆山民歌　久成、舒野记谱 106

跌落格江里啥人捞	昆山民歌 陶传艺记谱 107
青阳调	太仓民歌 丁杰记谱 107
划船歌	太仓民歌 丁杰记谱 108
手扶栏杆（小调）	吴江民歌 江惠君唱 其贵、明义、程明、存杰、江麒记谱 108
货郎与小姐（对唱小调）	吴江民歌 魏龙官、姜惠君唱 其贵、存杰、江麒、程明记谱 109
杨柳青（小调）	吴江民歌 姜惠君唱 鲁其贵、程明、李丞杰记谱 110
补缸	吴江民歌 张云龙唱 张仲樵记谱 111
哭妙根笃爷（小调）	吴江民歌 徐五宝唱 明义、存杰、程明记谱 111
一只麻雀	吴江民歌 姜惠君唱 112
孟姜女（小调）	吴江民歌 姜惠君唱 其贵、存杰、江麒、程明记谱 112
凤阳歌	吴江民歌 任其生唱 石林、顾鼎新、孙克新、肖翰芝记谱 113
杨柳青	吴江民歌 徐五宝唱 存杰、明义、程明记谱 113
开开门来叫先生	吴江民歌 姜惠君唱 存杰、其贵、明义、江麒、程明记谱 114
解放台湾	吴江民歌 孙余堂唱 顾鼎新、孙克秀记谱 114
五更调	吴江民歌 张云龙唱 张仲樵记谱 115
勿讨着好老婆	吴江民歌 张云龙唱 张仲樵记谱 115
望郎来	吴江民歌 张舫澜唱 张仲樵记谱 116
玩花园（五更调）	吴江民歌 纽阿凤唱 其贵、江麒、朱理记谱 116
湖丝阿姐（小调）	吴江民歌 王雪雄唱 江麒、程明、维贤记谱 117
朝奉先生灰毕板（鹦鹉调）	吴江民歌 丁金才唱 鲁其贵、朱理记谱 118
卖花女子	吴江民歌 魏龙官唱 其贵、存杰、江麒、程明记谱 118
赌博害人精（五更调）	吴江民歌 陈炳贤唱 存杰、江麒、程明记谱 119
四季歌	吴江民歌 陆阿妹唱 文化馆记谱 120
四方调	江阴民歌 陈寿宝唱 叶岳英记谱 120
小板艄调	江阴民歌 陈寿宝唱 叶岳英记谱 121
尖调	江阴民歌 陈寿宝唱 陈正兴记谱 122
积肥战鼓冲云霄（青纱帐子）	江阴民歌 刘小度唱 文化馆记谱 123
五更相思（五更荡湖船）	江阴民歌 刘宝荣唱 文化馆记谱 124
翻七调	江阴民歌 田都里唱 文化馆记谱 124

唱凤凰	江阴民歌 128
十把洋伞	江阴民歌 128
十二月想郎	江阴民歌 128
珠纱塔	江阴民歌 129
梳妆台	江阴民歌 131
卖花女子告阴状	江阴民歌 131
打牙牌	江阴民歌 132
渔民曲	江阴民歌 132
二姑娘倒贴	江阴民歌 133
泗洲调	江阴民歌 133
江西卖杂货	江阴民歌 134
宁波马灯调	江阴民歌 郑仲金唱 文化馆记谱 134
谈媒（老调）	江阴民歌 135
十张台子	江阴民歌 135
小媳妇诉苦	江阴民歌 135
破布郎郎调	江阴民歌 136
十二月花名	江阴民歌 137
有情人五更	江阴民歌 137
新探妹	江阴民歌 138
知心客	江阴民歌 138
俏尼僧	江阴民歌 139
十字调	江阴民歌 139
十　别	江阴民歌 139
手扶栏杆	江阴民歌 140
凤阳调	江阴民歌 徐阿成唱 文化馆记谱 140
问答山歌	江阴民歌 盛洪年唱 文化馆记谱 141
隔条河（莳秧山歌）	江阴民歌 黄嘉祥唱 江文记谱 141
耥稻山歌	江阴民歌 耿大贵唱 江文记谱 142
郎唱山歌响令令（拔秧山歌）	江阴民歌 曹正大唱 吴其孟记谱 142
四季相思	江阴民歌 143

二腰歌	江阴民歌 143
三正本	江阴民歌 143
四了歌	江阴民歌 144
车水号子（一）四箬	江阴民歌 盛槐生唱 江文记谱 145
车水号子（二）暖歌	江阴民歌 盛槐生唱 江文记谱 145
车水号子（三）了歌（1）	江阴民歌 盛槐生唱 江文记谱 146
车水号子（四）了歌（2）	江阴民歌 盛槐生唱 江文记谱 147
茶花担（一）	江阴民歌 江瑞芸编词 江麒编曲 良初记谱 147
茶花担（二）	江阴民歌 江瑞芸编词 江麒编曲 良初记谱 147
茶花担（三）	江阴民歌 江瑞芸编词 江麒编曲 良初记谱 148
十二张烟管（滴落生）	吴江民歌 顾留根唱 张舫澜记谱 149
花望郎（滴落生，响山歌调）	吴江民歌 陆阿妹唱 张舫澜记谱 150
十杯酒（滴落生调）	吴江民歌 顾瑞生唱 张舫澜记谱 151
划龙船	太仓民歌 金砂记谱 151
摇船歌	太仓民歌 金砂记谱 152
摇船调	太仓民歌 周天成唱 张天鹏记谱 152
游码头小调	太仓民歌 丁陌茂唱 张天鹏记谱 153
六花六节	太仓民歌 徐宝生唱 张天鹏记谱 154
十二样花名	太仓民歌 茹蕴芬唱 张天鹏记谱 155
小调	太仓民歌 曹宝芬唱 张天鹏记谱 156
十双拖鞋	太仓民歌 曹宝芬唱 张天鹏记谱 156
大连缠	太仓民歌 钱茂清、杨品贤唱 张天鹏记谱 157
吃食五更	太仓民歌 茹蕴芬唱 张天鹏记谱 158
小连缠	太仓民歌 龚守国唱 张天鹏记谱 159
十姐梳头	常熟民歌 季阿娣唱 张天鹏记谱 160
三月正清明	常熟民歌 宋代明唱 张天鹏记谱 160
十八摸（对唱）	太仓民歌 周跃成、王年春唱 张天鹏记谱 161
十二月采茶	太仓民歌 徐惠成唱 张天鹏记谱 161
倒十郎（对唱）	太仓民歌 杨园唱 张天鹏记谱 162
摇船五更	太仓民歌 罗惠成唱 张天鹏记谱 164

曲名	地区	演唱	记谱	页码
五更梳妆台	太仓民歌	王年春唱	张天鹏记谱	165
解放五更调（新民歌）	常熟民歌	丁阿和唱	张天鹏记谱	166
耘稻山歌（邀歌）（软硬调）	太仓民歌	徐万生唱	唐斌华记谱	167
对 歌（头歌）	太仓民歌	徐万生唱	唐斌华记谱	167
对 歌（邀歌）（小奴奴调）	太仓民歌	徐万生唱	唐斌华记谱	167
倒十郎	昆山民歌	唐小妹唱	江麒、屠引记谱	168
东天日出紫云纱	昆山民歌	张文明唱	江麒、屠引记谱	169
劝 郎	昆山民歌	唐小妹唱	江麒、屠引记谱	170
苦恼长工	昆山民歌	张文明唱	江麒、屠引记谱	170
等郎五更	昆山民歌	唐小妹唱	江麒、屠引记谱	171
搭凉棚	昆山民歌	唐小妹唱	江麒、屠引记谱	171
梳妆台	昆山民歌	支阿二唱	张仲樵记谱	172
十二条手巾	昆山民歌	顾小妹唱	江麒、屠引记谱	172
望郎小姐	昆山民歌	唐小妹唱	江麒、屠引记谱	174
情歌	昆山民歌	邱小妹唱	鲁其贵记谱	174
十只蟹	昆山民歌	冯秀英唱	江麒、屠引记谱	175
十字姐	昆山民歌	冯秀英唱	江麒、屠引记谱	175
翻 茶	昆山民歌	冯秀英唱	江麒、屠引记谱	175
熬 郎	昆山民歌	张爱宝唱	鲁其贵记谱	176
小孤孀	昆山民歌	邱巧云、俞阿雪唱	鲁其贵记谱	176
十个小娘十腰扭	昆山民歌	冯秀珍唱	江麒、屠引记谱	177
六花六姐	昆山民歌	张文明唱	江麒、屠引记谱	177
今朝念佛今朝好（念佛祈）	苏州民歌			178
请客要用红帖子（念佛祈）	苏州民歌			179
澄西道情（一）	江阴民歌		秦岭记谱	179
澄西道情（二）	江阴民歌		秦岭记谱	180
青橄榄茶慢慢甜	江阴民歌	李云龙唱	夏观记谱	181
忆断桥	江阴民歌		江瑞芳记谱	181
养鱼姑娘	江阴民歌	缪兆娣唱	秦岭记谱	182
刹拉调	江阴民歌	刘小度等唱	文化馆记谱	182

曲名	出处	演唱	记谱	页码
江阴景	江阴民歌	刘小度唱	文化馆记谱	183
人民公社好光景（相思调）	江阴民歌	缪兆娣唱	秦岭记谱	183
打扯调	江阴民歌	刘小度唱	文化馆记谱	184
打麻雀（麻雀蹦）	江阴民歌	光潜、志芗词	秦岭记谱	184
光荣花	江阴民歌	徐阿成唱	应弦、荣纲记谱	185
种田大变样（边十郎调）	江阴民歌	秦岭、阿沛词	江南、秦岭记谱	185
手捧西瓜上北京（西瓜调）	江阴民歌	利港、连生唱	秦岭记谱	186
十年高产更高产（莲花落）	江阴民歌		秦岭记谱	187
数螃蟹	江阴民歌	徐秦唱	秦岭记谱	187
三反十二郎	江阴民歌		中央音乐学院记谱	188
花鼓调（一）	江阴民歌	孙浩大唱	秦岭记谱	188
花鼓调（二）	江阴民歌	刘宝荣唱	中央音乐学院记谱	189
花鼓调（三）	江阴民歌		秦岭记谱	190
朝四方（西瓜调）	江阴民歌		江瑞芳记谱	190
唱十郎	江阴民歌	黄焕兆唱	秦岭记谱	191
倒十郎	江阴民歌	黄焕兆唱	秦岭记谱	192
对口相思	江阴民歌	姜进富唱	秦岭记谱	192
卖花女子叹十声	江阴民歌	曹浩元唱	中央音乐学院记谱	193
唱麒麟	江阴民歌		老万记谱	193
五更鼓儿咚	江阴民歌	姜进富唱	中央音乐学院记谱	194
采青葱	江阴民歌		秦岭记谱	194
卖杂货	江阴民歌	徐进财唱	秦岭记谱	194
四季游春	江阴民歌	林祥生唱	秦岭记谱	195
采葡萄	江阴民歌	徐进财唱	秦岭记谱	195
破布郎郎调	江阴民歌	耿大贵唱	秦岭记谱	196
叶木调	江阴民歌	许季焕唱	秦岭记谱	196
春调	江阴民歌	许季焕唱	秦岭记谱	197
小孤孀	江阴民歌		江瑞芳记谱	197
知心客	江阴民歌		江瑞芳记谱	198
幸福花	江阴民歌	刘小度等唱	文化馆记谱	198

红绣鞋调	江阴民歌	刘小度唱	文化馆记谱	199
划龙船	江阴民歌	刘小度唱	文化馆记谱	199
仙人调	江阴民歌	刘宝荣等唱	文化馆记谱	199
看花灯调	江阴民歌	刘宝荣等唱	文化馆记谱	200
九凤阳	江阴民歌	刘宝荣等唱	文化馆记谱	200
短五更	江阴民歌	刘和潮等唱	文化馆记谱	201
补缸调（一）	江阴民歌	刘和潮唱	文化馆记谱	201
补缸调（二）	江阴民歌	刘和潮唱	文化馆记谱	201
渔调	苏州民歌	刘阿炳等唱	文化馆记谱	202
花鼓戏调	苏州民歌	刘阿炳等唱	文化馆记谱	202
绣荷包	苏州民歌	刘阿炳等唱	文化馆记谱	203
十姐梳头	苏州民歌	刘阿炳等唱	文化馆记谱	203
打花鼓	苏州民歌	邱相成唱	王锡章记谱	204
问鲜花	苏州民歌	徐阿成唱	文化馆记谱	204
孟姜女	苏州民歌	刘小度唱	文化馆记谱	205
春季里呀暖洋洋	苏州民歌	刘小度唱	文化馆记谱	205
渔家苦	苏州民歌		文化馆记谱	205
苦处说不尽	苏州民歌			206
邋遢婆	苏州民歌			206
二姑娘相思曲	苏州民歌			207
六花六节	苏州民歌			207
采茶曲	苏州民歌			208
虞美人	苏州民歌			208
手扶栏杆	苏州民歌			209
唱春调（孟姜女）	苏州民歌			209
十样好	苏州民歌			211
长工苦	苏州民歌			211
五更相思调	苏州民歌			212
凤阳歌	苏州民歌			212
卖布歌	苏州民歌			213

哭苗根笃爷 …………………………………………………… 苏州民歌 214

栀子花开心里焦（划龙船调） …… 常熟民歌　徐阿文、徐巧玲唱　张民兴、薛中明记谱 214

车水歌 ……………………………………… 常熟民歌　徐巧玲唱　张民兴、薛中明记谱 215

新打快船 …………………………………… 常熟民歌　徐巧玲唱　张民兴、薛中明记谱 216

血衣衫 ………………………………………………………… 常熟民歌　蔡焜记录 217

车水叹 ………………………………………………………… 常熟民歌　金曾豪记录 217

说白十杯（酒头） ………………… 太仓民歌　王阿招唱　张天鹏、杨明兴、吴炯明记谱 218

汰白纱 …………………………… 太仓民歌　顾小妹唱　张天鹏、杨明兴、吴炯明记谱 219

接绩歌 …………………………… 太仓民歌　徐秀珍唱　张天鹏、杨明兴、吴炯明记谱 220

牵砻调

　　… 太仓民歌　沈桂英、徐爱宝、赵月娥、陆招弟唱　张天鹏、杨明兴、吴炯明、陈有觉记谱 221

开心调 ……………………………… 太仓民歌　徐秀珍、徐秀芳唱　杨明兴、张天鹏记谱 222

喜摘桑 …………………………… 太仓民歌　曹月娥唱　张天鹏、杨明兴、吴炯明记谱 222

二十岁小姐学裁缝 ………………… 太仓民歌　马阿妹唱　陈有觉、杨明兴、张天鹏记谱 223

绣荷包 …… 太仓民歌　王文生、归丽英、吴俊英、吴丽娟唱　张天鹏、杨明兴、吴炯明记谱 224

大贩桃郎 ………………………… 太仓民歌　马阿妹唱　张天鹏、杨明兴、吴炯明记谱 225

老划龙船调 ………………… 太仓民歌　王阿招、徐阿凤唱　张天鹏、杨明兴、吴炯明记谱 226

新划龙船调 ……………………………… 太仓民歌　徐秀珍、徐秀芳唱　杨明兴记谱 226

大连缠 ……………………………………… 太仓民歌　石金奴唱　丁汀、陈琏记谱 227

打莲湘调 ………………………… 太仓民歌　马阿妹唱　张天鹏、杨明兴、吴炯明记谱 228

长工苦 …………………………… 太仓民歌　曹兴娣唱　陈有觉、杨明兴、吴炯明记谱 228

五更调 ……………………………………… 太仓民歌　王阿招唱　杨明兴记谱 229

五更十送 ………………… 太仓民歌　赵月娥、陆招弟唱　张天鹏、杨明兴、吴炯明记谱 229

宣卷调 …………………………… 太仓民歌　冯宝山唱　陈有觉、杨明兴、吴炯明记谱 229

银绞丝调 ………………………………… 太仓民歌　王阿招唱　张天鹏、杨明兴记谱 230

卖花女子告阴状 ………………………… 太仓民歌　毛林浓唱　张天鹏、杨明兴记谱 230

一时姐 …………………………………… 太仓民歌　王阿招唱　张天鹏、杨明兴记谱 231

小娘打扮十分妖娆 ……………………… 太仓民歌　王阿招唱　张天鹏、杨明兴记谱 231

十把扇子 ………………………… 太仓民歌　王振石唱　张天鹏、杨明兴、吴炯明记谱 232

五更梳妆台 ……………………………… 太仓民歌　顾小妹唱　张天鹏、杨明兴记谱 232

赛　花（小调） ……………………………………… 张家港民歌　冯金成记谱 233
就我偏偏不烧香（小调） …………………………… 张家港民歌　冯金成记谱 233
卖花女子告阴状（小调） ………………… 张家港民歌　冯金成、陈品忠记谱 234
春　调（小调） ……………………………………… 张家港民歌　文化站记谱 234
正月梅花带雪开（散仙花） ……………………… 张家港民歌　曹善文唱并记谱 234
花鼓生来当中空（小调） ……………… 张家港民歌　冯金成唱　文化站记谱 235
抬嫁妆 ……………………………………………… 张家港民歌　张广铭记谱 235
送　春 ……………………………………………… 张家港民歌　文化站记谱 235
搭凉棚 ………………………………………………… 昆山民歌　费克记谱 236
田中娘子 ………………………………………… 昆山民歌　程锦钰、荣冠凡记谱 237
划龙船（一） ………………………………………… 昆山民歌　费克记谱 237
划龙船（二） ………………………………………… 昆山民歌　费克记谱 238
长生果生来一寸长 ……………………………………………… 苏州民歌 238
回想反动派 …………………………………… 昆山民歌　赵多菱唱　张仲樵记谱 238
十才郎 ………………………………………… 昆山民歌　赵多菱唱　张仲樵记谱 239
十看姐 ………………………………………… 昆山民歌　赵多菱唱　张仲樵记谱 239
农业为基础 ……………………………… 昆山民歌　章乃萍、李雪珍唱　张仲樵记谱 240
十二样花名（春调） ………………………… 昆山民歌　支阿二唱　张仲樵记谱 240

其　他　类

摇摇小人快困觉（摇篮曲） ……… 江阴民歌　孙桂玉唱　中央音乐学院附中记谱 242
捂囡囡（催眠曲） ……………………………… 江阴民歌　王杏娣唱　周根炉记谱 242
小梁要觉觉唠（摇篮曲） ………………… 昆山民歌　赵雪琴唱　江麒、屠引记谱 242
我的好宝宝（催眠曲） …………………………… 昆山民歌　王宝玉唱　张仲樵记谱 243
我的心肝要困困（摇篮曲） ……………………… 常熟民歌　罗湘清唱　雪竹记谱 243
摇棉花（摇篮曲） ………………………………………… 常熟民歌　铁流记谱 243
捂室宝（催眠曲） ………………………………… 江阴民歌　张阿荷唱　张仲樵记谱 244
囡囡宝宝困觉哉（催眠曲） ……………………… 吴江民歌　高仰峰唱　张仲樵记谱 244
我的宝贝（催眠曲） ……………………………… 吴江民歌　王宝玉唱　张仲樵记谱 245

催眠曲	吴江民歌 鲁其贵记谱 245
囡囡要困觉唠（摇篮曲）	吴江民歌 245
踏水车（儿歌）	吴江民歌 张云龙唱 张仲樵记谱 245
催眠曲	吴江民歌 张云龙唱 张仲樵记谱 246
热白果	苏州民歌 查根金唱 顾鼎新、肖翰芝、孙克秀记谱 246
梨膏是咳嗽的大对头	苏州民歌 查根金唱 顾鼎新、马忠涌记谱 247
卖煤柴	苏州民歌 卖柴小贩唱 顾鼎新记谱 247
卖梨膏糖	苏州民歌 姚喜笑唱 顾鼎新记谱 247
金花菜	苏州民歌 248
八香豆	苏州民歌 查根金唱 顾鼎新、肖翰芝、孙克秀记谱 248
梨膏糖	苏州民歌 姚喜笑唱 顾鼎新记谱 248
果酥糖（叫卖调）	吴江民歌 张舫澜唱 张仲樵记谱 249
卖五香豆	吴江民歌 张舫澜唱 肖翰芝、孙克秀、张仲樵记谱 249
五香豆（叫卖调）	吴江民歌 夏金林唱 顾鼎新、孙克秀记谱 249
卖白果（叫卖调）	吴江民歌 柳哥唱 程明记谱 250
卖螺蛳对歌	吴江民歌 张云龙唱 张仲樵记谱 250
叫　卖	吴江民歌 徐金林唱 江麟记谱 250
卖五香豆	吴江民歌 某小贩唱 鲁其贵记谱 251
黄鹤楼	吴江民歌 [唐]李白诗 江洛一唱 顾鼎新记谱 251
读书文（一）	吴江民歌 张云龙唱 张仲樵记谱 251
读书文（二）	吴江民歌 张云龙唱 张仲樵记谱 251
宣　卷	吴江民歌 夏金林唱 孙克秀、顾鼎新记谱 252
灵堂对歌	吴江民歌 陈志毅唱 张仲樵记谱 252
操琴会船	吴江民歌 潘宝生唱 鲁其贵、程明、刘明义记谱 253
念佛祭	吴江民歌 陈锦庭唱 孙克秀、顾鼎新记谱 253
散鲜花（解结调）	吴江民歌 张云龙唱 张仲樵记谱 254
上海忏	吴江民歌 尼姑庵尼姑唱 石林、顾鼎新、肖翰芝、孙克秀记谱 254
阎王忏	吴江民歌 凌善缘唱 顾鼎新、孙克秀记谱 255
春文明	吴江民歌 凌善缘唱 顾鼎新、孙克秀记谱 255
拜香调	吴江民歌 许伯英唱 存杰、江麒、程明记谱 255

丹提经（高调）……………………………吴江民歌　孙余堂唱　顾鼎新、孙克秀记谱 256

孝子经……………………………………………吴江民歌　张云龙唱　张仲樵记谱 256

宣　卷（十字调）………………吴江民歌　闵培传唱　顾鼎新、肖翰芝、孙克秀记谱 256

宣　卷（花名调）………………吴江民歌　闵培传唱　顾鼎新、肖翰芝、孙克秀记谱 257

宣　卷（基本调）………………吴江民歌　闵哲赞唱　顾鼎新、孙克秀、肖翰芝记谱 257

宣卷调………………………………………苏州民歌　王育忠唱　程锦钰、邱虹记谱 258

赞神歌……………………吴江民歌　金永昇唱　张舫澜搜集　石林、顾鼎新、孙克秀、肖翰芝记谱 259

拜香灯………………………………………吴江民歌　张云龙唱　张仲樵、张舫澜记谱 259

拜香调………………………吴江民歌　徐家贤唱　石林、顾鼎新、孙克秀、肖翰芝记谱 259

宣　卷（一）……………………………………………………………………苏州民歌 260

宣　卷（二）……………………………………………………………………苏州民歌 260

宣　卷（三）……………………………………………………………………苏州民歌 260

庆　寿（宣卷）…………………………………………………………………苏州民歌 261

送归山（宣卷）…………………………………………………………………苏州民歌 261

十字调（念佛祈）………………………………………………………………苏州民歌 261

拜香调（一）……………………………………………………………………苏州民歌 262

拜香调（二）……………………………………………………………………苏州民歌 262

关亡调……………………………………………………………………………苏州民歌 262

宣　卷……………………………………………………………………………苏州民歌 262

啥格宝卷初展开（宣卷大豆调）………………………………………………苏州民歌 263

寿烛一对火头高（宣卷北调）…………………………………………………苏州民歌 263

王子王孙去求仙（宣卷南头调）………………………………………………苏州民歌 264

第一枝清香路来问（宣卷基本调）……………………………………………苏州民歌 264

蔡状元起造洛阳桥（宣卷北头调）……………………………………………苏州民歌 265

第一个环洞来造成（宣卷秀秀调）……………………………………………苏州民歌 265

哭出嫁……………………………………………………………………………苏州民歌 266

后　记………………………………………………苏州市文学艺术界联合会创研部 267

总　　序

　　20世纪80年代编纂的音乐丛书"苏州民族民间音乐集成"即将正式出版，要笔者写一篇文字，说明一下本书的编纂过程，笔者很高兴在此说几句。

　　苏州的传统文化及民间艺术历来发达，民族民间音乐如吴歌、俗曲和戏曲、曲艺音乐品种繁多，争奇斗艳。中华人民共和国成立后，由于党和政府对民间艺术的重视，文艺工作者向民间艺术学习，经常并多次集中开展采风活动，所以，苏州的音乐工作者掌握了大量的传统音乐资料，为民间艺术的传承和创新做出了贡献。苏州市文联在这方面也做了大量的工作。

　　20世纪80年代，马忠湧同志调到苏州市文联工作，他过去长期从事音乐工作，曾参加过苏州市民族民间音乐的资料搜集和编辑工作，而且还保存了一批音乐艺术资料。他建议，在过去的基础上，再次搜集、记录、整理，编辑一套较完整的苏州民族民间音乐资料，也可以弥补"文革"中民族民间音乐的损失。苏州市文联经讨论同意，委托马忠湧、金砂、唐斌华、陶谋炯、周祖馥、金仲英、吴锦亚等同志组成编辑组，开展编选工作。参加此项工作的都是苏州市这方面的专家和艺术骨干，他们积极踊跃，认真负责，仔细遴选，不少是在现场重新记录的，最终完成了"苏州民族民间音乐集成"这套巨制，这是历史性的贡献。限于当时的条件，书编成后只少量油印，供部分专业人员使用，因此影响不大，但反响是很好的。

　　在开始进行此项编集工作后，曾有同志提出，编纂民族民间音乐集成过去已有人做过了，是否有必要花大力气来重新记录编纂？笔者认为，所有的传统艺术，尤其是口头传承的民间艺术和表演艺术，它们是在传承中不断发展变化的。常说常新，常演常新，艺术是在流动中发展的。因此，一部艺术史就是艺术发展变化的历史。艺术在流动中发展变化，或创新提高，或走向衰落，它们都有自己的规律。所以，不同时期、不同阶段的民间艺术发展状况，都要记录下来，都要保存资料，以便后人总结、研究其发展规律。

　　20世纪80年代后期，全国开展文艺十大志书、集成的编纂工作，苏州市的戏曲志、曲艺志、民间音乐集成、舞蹈集成等已先后完成。这是全国性的、有统一体例要求的一项伟大工程，号称"文化长城"。但作为不同历史时期的产物，音乐丛书"苏州民族民间音乐集成"仍有其一定时期、一定阶段的历史艺术资料价值，值

得公开出版,以发挥其研究价值和史料价值。

 民间艺术资料编纂工作,对艺术的创作、研究来说,是一项很重要的工作。只有掌握了民间艺术发展的历史规律,民间艺术才能有序地创新发展。而且,民间艺术资料的编纂出版对非物质文化遗产的保护工作也十分重要。在传承民族民间艺术的基础上,合乎规律地创新发展,才是艺术发展的正道。

<div style="text-align:right">周 良</div>

前　言

苏州民间歌曲来源于吴歌。据顾颉刚先生考证，战国时期就有关于"吴吟"的记载，南朝《乐府诗集》中收集的"无名氏"所作《吴声歌曲》已达三百四十余首。到明清年间，苏州民间歌曲以其丰富的语言，优美的曲调，典雅的风格，鲜明的特色，被各种戏曲、说唱艺术广泛地吸收和运用。如南方的昆曲、评弹、苏剧等，都把它当作加工、提高、发展唱腔的音乐材料和重要来源。

千姿百态的苏州小调、民歌、山歌、号子、儿歌、丝竹音乐、吹打乐、叫卖音乐等，组成了苏州民间歌曲的基础，广泛扎根在生活的沃土中，世代相传，生动地反映了各个时期的社会生活，表达了人民群众的思想、感情、意志和愿望。当然，在漫长的历史长河中，受到历史和时代的局限，它还常被蒙上一层封建的，甚至是庸俗、黄色的灰尘，这是难以避免的。所以，我们在编辑工作中，既不能用现在衡量艺术的尺度去要求它，也不能夸大它的历史作用，而是应该以历史唯物主义的观点全面了解它的形成和发展，以及它在各个历史时期的表现特征，给予实事求是的系统的评价，并有选择地加以整理和编选。

希望这套"苏州民族民间音乐集成"丛书能成为广大音乐工作者学习和研究苏州民间音乐的桥梁，并创作出具有新时代特色的艺术作品，更好地为社会主义建设服务，为人民大众服务。由于编者水平有限，有不当之处请广大读者批评指正，提出宝贵意见。

<div style="text-align:right">编　者</div>

编 辑 说 明

一、"苏州民族民间音乐集成"（以下简称"集成"）原为内部资料，现苏州市文联决定委托苏州大学出版社公开出版，希望对于音乐界、文艺院团、音乐艺术院校和音乐研究机构等有参考作用。

二、"集成"是在历年来编印的各种音乐选本基础上重新整理、补充、校订并汇编成册的。

三、"集成"共分为9卷：

1. 民间歌曲卷（上卷） 2. 民间歌曲卷（下卷）
3. 苏南吹打卷 4. 十番锣鼓卷
5. 昆曲音乐卷 6. 弹词音乐卷
7. 苏剧音乐卷 8. 道教音乐卷
9. 音像卷

四、对同一曲调但各具风格者，为便于研究，均予收录。

五、对同一曲调的多段唱词，除了对一些内容不太健康的做了删除处理外，基本保持了原有的面貌，供读者参考。

六、为保持民歌中衬字的乡土特色，均以吴语读音为准。

七、《十番锣鼓卷》中的一些特有的演奏方法，采用了一些不是通用的符号，书中均用文字加以说明。

八、《音像卷》部分为当年采风时的录音，如《民间歌曲卷》；大部分为早期的录音，如《弹词音乐卷》。因此，录音质量有的不尽如人意。还有的录音由于和记谱非同一时期所为，故录音和曲谱不完全对应，仅供读者参考。

九、《集成》的编辑成员为：

金　砂　马忠湧　金仲英　唐斌华　陶谋炯　吴锦亚　周祖馥

提供资料的专家为：

沈　石　周友良　顾再欣　陶谋炯　王小龙　韩晓东

十、苏州民族民间音乐种类繁多，内容丰富，虽然我们做了系统整理，但仍无法一一编选入册，希望读者谅解。

苏州市文学艺术界联合会

小调类

大九连环①（一）

苏 州 民 歌
沈 雪 芳 唱
张仲樵、姜守良 记谱

1=C 2/4
♩=60

（歌词）上有（呀）天堂，下（呀）有苏杭，杭州西湖，苏州（末）有山塘，哎呀，两处好风光，哎呀哎呀，哎呀，目今算申江。

大九连环（二）

苏 州 民 歌
沈 雪 芳 唱
张仲樵、姜守良 记谱

1=C 2/4
♩=60

（歌词）正月里梅花开，哎呀，二月里玉兰放，

① 参加记谱的还有：肖翰芝、孙克秀、顾鼎新、荀同光。

大九连环（三）

苏州民歌
沈雪芳 唱
张仲樵、姜守良 记谱

1=C 2/4 ♩=60

（歌词）

哎呀，三月桃花满园全开放，四月里蔷薇花开，牡丹花儿斗芬芳。

五月五日龙舟会，会船下方浜，端阳锣鼓声喧，撒郎郎仔郎当，撒郎郎仔郎当，郎里郎当唢呐一声响，咚咚呛，打一个照面，摇进山塘浜，再打招呀，美女搇绑。

大九连环（四）

苏州民歌
沈雪芳唱
张仲樵、姜守良记谱

1=C 2/4 3/4 ♩=80

（六月里荷花开，）七月里七秋凉，王孙（那个）公子 游玩到山塘，耳听得五（哇）对（呀）划拳闹声响，又听得吹（呀）唱（呀）唱一支《湘江浪》。

大九连环（五）

苏州民歌
沈雪芳唱
张仲樵、姜守良记谱

1=C 2/4 ♩=72

八月里供斗香 阵阵桂花香，家家赏月光，尽穿罗衣裳，多多（那个）少少 尽是美红妆，得儿。

大九连环（六）

苏 州 民 歌
沈 雪 芳 唱
张仲樵、姜守良 记谱

1=C 2/4
♩=72　　　　　　　　　　　　　　　　　　转 1=F　♩=60

(6 1 2 3　2 1 6 1 | 5 6/1 　3. 5 6 1 | 5　—) | 2. 3 56/5 | 4　5 |
　　　　　　　　　　　　　　　　　　　　　　　　九　月　九

2. 3 5 65/6 | 3. 2 1 6 | 2 5 4 3 | 3/2　— | 2. 3 56/5 | 4　5 |
是　重　　阳，　　　　　　　　　　黄　菊　花　(呀)

2. 3 5 65/6 | 35/3 2 1 6 | 2.　3 | 5.　6 | 1　— | 61/6　5 |
供　在　中　央，　　同　　饮　　共

5/3. 2 1. (2 | 7. 6 5 6 | 1 7 6 1 2 5 3 5 | 1　—) | 3 2　3 |
赏。　　　　　　　　　　　　　　　　　　　　　　　　十　月

32/3　2. 1 | 61/6　5 | 23/2　6 | 1　0 | 5 6/5 | 4　5 |
(那 个) 芙 蓉　花　呀， 花 (呀) 花　开

　　　　　　　　　　　　　　　　　　　　　　rit.
6. 1 6 5 | 4 5 3 0 | 2. 3 5 65 | 3 2 1 6 | 2 5 4 3 | 2　— ‖
放。

大九连环（七）

苏 州 民 歌
沈 雪 芳 唱
张仲樵、姜守良 记谱

1=C 2/4
♩=84

(1 2 3 5　2 1 6 1 | 5 6/1　3. 5 6 1 | 5　) | 6 1 6 5　32/3 2 3 | 32/3 5　61/6 |
　　　　　　　　　　　　　　　　　　　　　　　十　一　　　　(呀)

16/1　23/3 2 | 3/2 1　— | 2. 3 5 3 | 2 23/2 1 61/6 5 | 1/1 6　6 5 5/3 | 5　— |
月　里　雪 (呀) 雪 花 儿　飞，

小九连环

苏州民歌
沈雪芳 唱
张仲樵 记谱

1=F 2/4
♩=64

① "奴"是我的意思。

民间歌曲卷（上卷）

$\widehat{5\cdot\ 6\ 1\ 2}$ | $\widehat{2\ 1\ 6}\ \overset{6}{\underline{\underline{5}}}$ | $6\ \widehat{6\ 1}\ \overset{61}{\underline{\underline{6\ 5}}}\ 5$ | X 0 | $5\ \overset{61}{\underline{\underline{6}}}\ \widehat{6\ 5}\ \overset{5}{\underline{\underline{3}}}$ |
解 不 开 呀， 忙把 刀儿 割　　　　　　割（呀）割 不

$\overset{23}{\underline{\underline{2\cdot}}}\ 3\ \overset{53}{\underline{\underline{5}}}$ | $3\ 5\ 6\ \widehat{1\ 6\ 5\ 3\ 2}$ | $\widehat{1\ 1\cdot\ \ 5\ 5\cdot}$ | $1\ 1\ (\dot{2}$ | $7\ \dot{2}\ 7\ 6\ 5\ 3\ 5\ 6$ |
开 呀，　咦 呀 呀得儿 咦呀， 得儿。

$\widehat{1\ 7\ 6\ 1}\ \dot{2}\ 5\ 3\ 5$ | $\dot{1}$ — ） | $\overset{\dot{1}}{\underline{\underline{6}}}$ — | 6 — | $3\ 5\ 3\ 5\ 6$ |
　　　　　　　　　　得儿，

$3\ 5\ 3\ 5\ 6$ | $3\ 5\ 3\ 5\ 6\ 5\ 6\ \dot{1}$ | $6\ \dot{1}\ 6\ 5\ 3\ 5\ 3\ 2$ | $\widehat{1\ 1\cdot\ \ 5\ 5\cdot}$ | $1\ 1\ (\dot{2}$ |
　　　　　　咦呀 得儿 咦呀，

$7\ \dot{2}\ 7\ 6\ 5\ 3\ 5\ 6$ | $\widehat{1\ 7\ 6\ 1}\ \dot{2}\ 5\ 3\ 5$ | $\dot{1}$ — ） | $1\cdot\ \overset{1}{\underline{\underline{6}}}\ 5\cdot\ 6\ 5\ 3$ | $\overset{3}{\underline{\underline{2\cdot}}}$ $\dot{6}$ |
　　　　　　　　　　　　谁 人 （呀）

$\overset{3}{\underline{\underline{2\cdot}}}\ 3\ \overset{1}{\underline{\underline{6}}}\ 1$ | $\overset{23}{\underline{\underline{2\cdot}}}\ 3\ 2\ 1\ 6$ | $\overset{\cdot}{5}\cdot\ \overset{3}{\underline{\underline{3}}}\ \overset{3}{\underline{\underline{5}}}$ | $2\ 2\ 1\ \overset{1}{\underline{\underline{6}}}\ 1\ 2$ | $\overset{21}{\underline{\underline{6\cdot}}}\ \overset{2}{\underline{\underline{7}}}$ |
解 开 奴只 九 连 环 呀， 九（呀）九 连 环，

$\dot{6}$ — | $1\ 1\ \overset{23}{\underline{\underline{2}}}\ 1\ 6$ | $5\cdot\ 6\ 1\ 2$ | $2\ 1\ 6\ 5\ 5$ | $1\ \overset{16}{\underline{\underline{1}}}\ 6\ 1\ 6\ 5$ |
　　　奴家 与他配 夫 妻 呀。 他是 一个

$\overset{5}{\underline{\underline{3}}}$ — | $5\cdot\ 6\ 5\ \overset{5}{\underline{\underline{3}}}$ | $\overset{23}{\underline{\underline{2\cdot}}}\ 3\ \overset{53}{\underline{\underline{5}}}$ | $6\ 6\ 5\ \overset{5}{\underline{\underline{3}}}\ 3\ 2$ | $\widehat{1\ 1\cdot\ \ 5\ 5\cdot}$ |
男（呀）　男 （呀）男子 汉 呀， 咦呀 呀得儿，咦呀 得儿

$1\ 1\ (\dot{2}$ | $7\ \dot{2}\ 7\ 6\ 5\ 3\ 5\ 6$ | $\widehat{1\ 7\ 6\ 1}\ \dot{2}\ 5\ 3\ 5$ | $\dot{1}$ — ） | $3\ 5\ 3\ 5\ 6$ |
咦 呀，　　　　　　　　　　　　　得儿，

$3\ 5\ 3\ 5\ 6$ | $3\ 5\ 3\ 5\ 6\ 5\ 6\ \dot{1}$ | $6\ \dot{1}\ 6\ 5\ 3\ 5\ 3\ 2$ | $\widehat{1\ 1\cdot\ \ 5\ 5\cdot}$ | $1\ 1\ (\dot{2}$ |
　　　　　　咦呀 得儿 咦呀。

$7\ \dot{2}\ 7\ 6\ 5\ 3\ 5\ 6$ | $\widehat{1\ 7\ 6\ 1}\ \dot{2}\ 5\ 3\ 5$ | $\dot{1}$ — ） | $1\cdot\ \overset{1}{\underline{\underline{6}}}\ 5\cdot\ 6\ 5\ 3$ | $\overset{3}{\underline{\underline{2\cdot}}}$ $\dot{6}$ |
　　　　　　　　　　　　见 一 只

苏州民族民间音乐集成

鸟儿飞上天，飞(呀末)飞上天，双插翅翼落下来呀，落在一棵竹竹(呀)竹厢间呀，咦呀呀得儿咦呀得儿咦呀。

得儿，咦呀得儿咦呀，

雪花儿飘飘来有三尺高呀，三(呀末)三尺高，飘下一个雪美人呀，我就将她怀怀(呀)怀中抱呀，咦呀呀得儿咦呀得儿咦呀，

得儿，咦呀得儿咦呀。

008

四 喜 调（一）

苏 州 民 歌
沈 雪 芳 唱
张仲樵、姜守良 记谱

1=C 2/4
♩=60

姐儿（呀）
曾 记 得

门 前 一（呀）一棵 松，
那 一 日 手 牵 奴 的 手，

思 想 起 才 郎 泪 满 胸，郎（呀）一去 影 无
偌①的 面 容 对着奴 姣 容，郎(呀)偌一心 要想 转回 家

踪，
中，
哎 呀哎 呀 哎 呀，
(哎 呀哎 呀 哎 呀)偌

一去 信 不 通。
一心 要想 转回 家 中。

四 喜 调（二）

苏 州 民 歌
沈 雪 芳 唱
张仲樵、姜守良 记谱

1=C 2/4
♩=60

双 手 去拿 烟 筒，　　哎哎哎哎 呀，

双 手 去拿 烟 筒，　　哎哎哎哎 呀，

① "偌"是你的意思。

苏州民族民间音乐集成

手拿香奇①装得(末)蓬蓬松，
郎(呀)傃呼②一口呀，小妹就把茶来奉。哎呀！
郎(呀)傃呼 两口呀，小妹再把酒来送。哎呀！

四 喜 调（三）

苏 州 民 歌
沈 雪 芳 唱
张仲樵、姜守良 记谱

1=F 2/4
♩=86

直等到你(格)如今(末)音信也不通，小妹妹哭得两眼通红，不是傃在外影无踪，莫不是我郎另有美娇容？莫不是我郎另有美娇容？

———
① "香奇"一种旱烟的名称。
② "呼"即是吸的意思。

四 喜 调（四）

苏 州 民 歌
沈 雪 芳 唱
张仲樵、姜守良 记谱

1=F 2/4
♩=56

俏郎君，倷不要将奴哄，盟誓愿有始又有终，百岁与你相关。从今（那格）以后，以后永（呀）永不去各西东！

苏 州 景

苏 州 民 歌
柳 枫 唱
张仲樵、姜守良 记谱

1=C 2/4
♩=72

1. 拉拉 小胡琴 呀，唱一支《苏州景》，苏州（格）
2. 走进 头山门 呀，看见 二仙亭，五十（格）
3. 枫桥 寒山寺 呀，夜夜 听钟声，五百位
4. 开船 去游春 呀，灵岩 搭天平，观音山
5. 走过 一线天 呀，再翻 上白云，远望（格）

苏州

苏州民族民间音乐集成

（简谱略）

歌词：

景致多得来哙道成呀，浪还（末）虎丘格边边
三参参参见观音亭呀，千人（那）石边八幢幢
名贤是那沧浪亭呀，七塔（末）八幢幢
轿子（末）人（呀）人抬人呀，走过（那）御道（末）
太湖（末）白（呀）白腾腾呀，下船（末）一脚仔

最真有名呀，慢慢叫唱来末，唱拨勒倷来听嗯。
真仔娘坟呀，新种（那个）桃花末，红（呀）红粉粉嗯。
仔到范坟呀，宝带（那个）桥洞末，数数数勿清嗯。
转回程呀，钵盂（那个）泉水末，泡泡泡香茗嗯。
转回程呀，苏州（那个）景致末，唱（呀）唱勿完嗯。

无 锡 景

苏 州 民 歌
唐 紫 云 唱
肖翰之、孙克秀 记谱

1=G 2/4
♩=72

我有一段情呀，唱把那诸公听，诸位大家，静（呀末）静静

民间歌曲卷（上卷）

心呀，让我来唱一支《无锡景》呀，
诸位（末）大家呀，静（呀末）静静心。

数 麻 雀

苏 州 民 歌
沈 雪 芳 唱
张仲樵、姜守良 记谱

1=F 2/4
♩=72

一个大姐来挑水，一只麻雀来吃米。（得儿）飞，一飞飞到南洋里，不在格东定在西。浑身穿起了梅花衣，一个头来一条尾。两只翅膀两条腿，两只眼睛一张嘴。三节花儿开呀，一朵一朵梅花儿开。

013

鲜 花 调（一）

苏 州 民 歌
朱容、华和笙 唱
张 仲 樵 记谱

1=C 2/4
♩=72

‖: ³5̲ 3 5 ¹6̲ 2̲3̲ | ⁶5̲ ⁶6̲ 5 | ⁶5̲ 1 | 5̲3̲ 5 3 | 2 2 | ⁵3̲·5̲ 6̲1̲ 6̲5̲3̲2̲ |

1. 提篮 去 采 茶，　啊 啊，　　　　提篮　　去　　采
2. 用手 去 采 茶，　啊 啊，　　　　用手　　去　　采

1̲6̲ ¹1̲ | 2̲3̲ 2 | 1̲6̲ 1 | 5̲3̲ 5 | 3̲3̲ 5 0 3̲5̲ | 1̲· 6̲ 6̲5̲3̲ | 5̲2̲ 3̲3̲5̲ |

茶，　啊 啊，　见 桃 花 （那个） 柳　绿 春色 儿
茶，　啊 啊，　半 是 （那个） 旗　枪 半是 茶

 |1.
⁵1̲ 1 - | ⁵3̲ 3 5 1 | 2· 3 | 5 6̲1̲ ⁶5̲ 6 5 | 2̲3̲5̲6̲ 3̲5̲3̲2̲ | 1̲6̲ 1 | 6̲1̲ |

佳，　　粉 蝶 儿 对 对 飞（呀）飞 舞 去　去 采
芽，　　都 是（呀）

2· 3̲ 1̲·2̲7̲6̲ | 5̲6̲1̲ 2̲1̲6̲5̲6̲ | 1̲6̲ ⁶5̲· | (6̲· 2̲1̲6̲ 5̲4̲3̲6̲ | 5 -) :‖

鲜　　　　　　　花。

|2.
²3̲ 2̲1̲ 1̲6̲5̲ | 2̲3̲5̲6̲ 3̲5̲3̲2̲ | 1̲6̲ 1 | 6̲1̲ 2· 3̲ 1̲·2̲7̲6̲ | 5̲6̲1̲ 2̲1̲6̲5̲6̲ | 5 - ‖

天　公　降（呀）降下 山　实堪 夸。

鲜 花 调（二）

苏 州 民 歌
郭 音 唱
姜守良 记谱

1=C 2/4
♩=66

(3 3̲2̲3̲ 5 7̲ | 6̲5̲6̲1̲ 2̲5̲3̲5̲ | 1̲ 3 | 2̲1̲7̲6̲ 5̲6̲3̲ 5 6̲ | 1̲ 6 1̲6̲1̲2̲ |

　　　　　　　　　rit.　　　　原速
3 3̲5̲6̲5̲3̲2̲ | 1·2̲3̲5̲ 2̲1̲6̲1̲ | 5 -) | 3 5 | 6· 1̲ 2̲ 6 |

　　　　　　　　　　　　　　　　　　　　提篮　去 采

鲜 花 调（三）

苏州民歌
华和笙唱
姜守良记谱

1=C 2/4
♩=72

鲜 花 调（四）

苏 州 民 歌
尹 斯 明 唱
张 仲 樵 记谱

1=C 2/4
♩=72

好一朵鲜花，好一朵鲜花，我唱鲜花，另有一人家。好一个潘金莲，独坐在南楼下。好一个武松，好一个武松，景阳冈上打虎逞英雄，家住在阳谷县，打虎威名重。

孟 姜 女（一）

苏 州 民 歌
尹 斯 明 唱
张 仲 樵 记谱

1=F 2/4
♩=60

正月里来是新春，家家户户点红灯，

孟姜女（二）

苏州民歌
尹斯明唱
张仲樵 记谱

1=G 2/4
♩=48

（乐谱）

正月里来是新春，家家户户点红灯，别人家丈夫团圆聚，我孟姜女丈夫去造长城。

四季相思（一）

苏州民歌
尹斯明唱
张仲樵 记谱

1=F 2/4
♩=60

（乐谱）

春季里相思艳阳天，

苏州民族民间音乐集成

四季相思（二）

苏州民歌
唐紫云 唱
张仲樵 记谱

苏州民族民间音乐集成

烟呀，啊！我郎（呀）作客常常在外边，梳妆懒打扮呀，菱花镜无缘，可怜奴呀，打扮娇容无郎见。莫非是外边另有一个玉天仙？你忘却了当初（末）好一对并头莲，我的天呀，你是一个年轻轻的人呀，怎能就把良心变。

苏州四季相思

苏州民歌
朱少祥 唱
张仲樵 记谱

1=G 2/4
♩=72

(3 2 3 5　6 1 2 3 | 1 2 7 6　5 3 5 6 | 1 6 1 2　3 5 3 2 | 1 2 7 6　5 6/5 | 5　5 7 6 5 |

1 -) | 1 1̇ 6 1 5 3 | 2 - | 5. 6 1̇ 2̇ | 1̇ 6 6̇1̇ 6 5 |
　　　春(那)　季　里　　相　　　　思

5 5 6 1 | 2. 3 5 6 5 | 3 3 2 1. (2 | 7. 6 5 3 5 6 | 1 7 6 1 2 5 3 5 |
艳　阳　　天，

1 -) | 1. 6 1 5 3 | 2 - | 5. 6 1̇ 2̇ | 2̇ 6 1 5 |
　　　百　草　(呀)　　回　　　芽

5 6̇5̇ 5 1 | 2. 3 5 6 5 | 3 3 2 1. (2 | 7. 6 5 3 5 6 | 1 7 6 1 2 5 3 5 |
遍　地　鲜，

1 -) | 1̇ 6 1 5. 3 | 3 2 3 1 | 2 3 2 1 1̇ 6 | 6 (1　5　7) |
　　　柳　　似　　　烟　呀，

1 1̇ 6 1 5 3 | 2 - | 5. 6 1̇ 2̇ | 1̇ 6 6̇1̇ 6 5 | 5 5 6 5̇ 1 |
我　郎　(呀)　　为　　客　　常

2. 3 5 6̇5̇ 6 5 | 3 3 2 1. (2 | 7. 6 5 3 5 6 | 1 7 6 1 2 5 3 5 | 1 -) |
在　外　　边。

6̇1̇ 6 | 5 5̇ 3 | 3 2̇3̇ 2 2̇ 1 | 2. 3 2 1 1̇ 6 | 6 | 1 2̇1̇ 6̇ 2 1 2 6 5 |
梳　妆　懒　打　扮　呀，　　　　啊！

苏州民族民间音乐集成

菱花镜无缘，可(哇)怜我呀，

打扮娇容无郎见，可怜我(呀)

打扮娇容无郎见。

莫(啊)不

是外面另有个玉天

仙？你忘却

了当初(呀)好一对并头莲，我的天

呀，你是个

年纪轻轻的人呀，啊！怎能就把

良心变。

湘江浪（一）

苏州民歌
郁树春 唱
姜守良 记谱

1=E 2/4 ♩=38

(1 2 | 3 2 1 7 | 6̂ · | 6̇ 6̇) | 5̇· 3 1̇·2̇1̇6 | 5̇· (6̇ 5̇5̇03̇) | 5 5356·16̇5 |
　　　　　　　　　　　　　　　想　郎　君　　一　去

3·532 1·76̇1 | 2· (2 2 2̇3̇) | 5̇· 3 1̇·2̇1̇6 | 5̇· (6̇ 5̇5̇06̇) | 5̇· 3 6· 1̇6̇5 |
无　归　　期，　　　好　夫　妻　　　　　　东　西

3·532 1·76̇1 | 2· (2 2 2̇3̇) | 1 2̇3̇ 1̇2̇1̇7 | 6̇· (6̇ 6̇) | 5̇· 3 1̇·2̇1̇6 |
两　分　　离，　　太　悲　凄。　　　　　享　荣

5̇· (5̇ 6̇) | 5535 6̇1̇6̇5 | 3·532 1·76̇1 | 2· (2 2 2̇3̇) | 5̇· 3 1̇·2̇1̇6 |
华　　　　只见　新　人　笑，　　　　　　忘　旧

5̇· (6̇ 5̇5̇06̇) | 5 5· 6̇1̇6̇1̇ | 3·532 1·5̇6̇1 | 2· (2 2 3̇2̇) | 1 2̇3̇ 1̇2̇1̇7 | 6̇ - ‖
情　　　　不听　旧　人　啼，　　　　　　旧　人　啼。

湘江浪（二）

苏州民歌
庞学庭 唱
顾鼎新 记谱

1=E 2/4 ♩=72

(5 6·1 | 6 5 4 3 | 2 1 1 2 3 | 5· 6 4 3 | 2· 3 5 1 | 6 5 3/5̇ 5 6 |

1 -) | 1̇· 5̇· 5 | 1̇· 2̇ 1̇ 6 | 5̇· - | 5 - | 5̇· 6 |
　　　　想　郎　君　一
　　　　享　荣　华　只

紫 竹 调（一）

苏州民歌
沈雪芳 唱
张仲樵 记谱

1=C 2/4 ♩=96

一根紫竹直苗苗，送与我郎做管箫。箫儿对着口，口儿对着箫，箫中吹出《鲜花调》。问郎君呀，这管箫儿好不好？

小小金鱼分五色，上江游到下江来。头摇尾巴摆，头摇尾巴摆，我手持钓竿钓将起来。我的小乖乖，清水游去混水里来。

青铜镜子两面光，外面照见有情郎。早(呀末)照情郎晚也(末)照情郎，刘郎一去不回家乡，在磨房里产下一个咬脐郎。

紫 竹 调（二）

苏州民歌
尹斯明唱
张仲樵记谱

1=C 2/4
♩=72

一根紫竹直苗苗，送与郎君做一管箫。箫儿(末)对着口，口儿对着箫，箫中吹出相思调。问郎君，这管箫儿好不好？问郎君，这管箫儿好不好？

王瞎子算命（一）

苏州民歌
钱金基唱
乔凤岐记谱

1=F 2/4
♩=72

手捧三弦叮叮当当响，大街不走走小巷，踏进一条冷弄堂，哎哟喂子哟，踏进一条冷弄堂。

王瞎子算命（二）

苏州民歌
柳　枫 唱
张仲樵 记谱

1=F 2/4
♩=60

1 6ⁱ6̂1 6 5 ⁵ⁿ3 | 6ⁱ6̂1 6 5 ⁵ⁿ3 | ⁵ⁿ2 1 6ⁱ 6 5 | 5 3 5 3 2 3 | ⁵ⁿ3 5 6ⁱ 6 5 |
姐　在　房　中　绣　鞋　帮，　　忽　听　见　门　外

⁵ⁿ3 5̂3 ²³ⁿ2 1 | 3 2 3 5 2 3 2 6 | 1 — | 1 2 3 5 ³ⁿ2 | 3 2 3 5 2 3 2 6 | 1 — ‖
响　叮　当，　原　来　来　了　瞎　先　生，　　得　儿　呀，　原　来　来　了　瞎　先　生。

卖　绒　线

苏州民歌
钱金基 唱
乔凤岐 记谱

1=C 2/4
♩=108

6 6 6 6 | 2̇ 2̇ 2̇ 2̇ | 2̇· 3̇ 2̇ 5 | 6 6 1̇ | 2̇· 3̇ 2̇ 6 |
我　把　担　子　扎　八　弄　冬　挑　　上　了　肩　呀，郎当郎　格咦郎
大　小　姐　在　房　中　手　拿　绣　鞋　做　呀，郎当郎　格咦郎

1̇ — | 5 6 1̇ 1̇ | 6 5 5 3 | 5· ⌄6 5 3 2 3 5 |
哟，　　行　走　到　大　街　前，　郎当喂格咦哇
哟，　　忽　听　得　卖　绒　线，　郎当喂格咦哇

6 — | 5 — | 1̇ — | 5· 1̇ 6̇· 5 | ⁵ⁿ3 — |
哟，　　高　　喊　　两　三　声，
哟，　　开　　开　　门　来　呀，

3· 5 6 1̇ | 6 5 5 3 | 2· 3 5 5 | 3 5 3 1 | 2 5 3 1 | 2 — :‖
卖　（呀格）卖　绒　线　呀，郎当喂格咦哇，郎格咦郎　哟。
叫（格）一　声　买　绒　线　呀，郎当喂格咦哇，郎格咦郎　哟。

尖 尖 花①（一）

苏州民歌
唐紫云 唱
鲁其贵 记谱

1=C 3/4 2/4 ♩=93

人民公社好，呀哎嗨哟，实在真正好，呀哎嗨哟，

农业生产（呀）大提高，（哎呀）

农民劲头实在好。哎嗨哟！

尖 尖 花（二）

苏州民歌
景文梅 唱
张仲樵、顾鼎新 记谱

1=A 3/4 2/4 ♩=72

媒②婆忙行走，哎呀，手拿照红灯，哎呀，可恨

江河太无情，偷裤子实在

① 此曲又称"渐渐花""剪剪花"。
② 媒，苏州方言中读作ma。

节节高

苏州民歌
周玉珍 唱
张仲樵 记谱

1=B 2/4

别处我勿提,先唱农村里,渭塘乡第一营有个张秀利,年纪今年六十七,样样有勇气,爱好(那个)劳动末,做起事情来一直笑嘻嘻。嘻。Fine

银绞丝调（一）

苏州民歌
沈雪芳 唱
张仲樵 记谱

1=F 2/4
♩=96

一进(仔格)城关(末) 喜笑一模样，两旁(格)店铺(末)闹洋洋。经纪(末)与行贩两边(末)摆摊坊，走江湖(啊)医卜星相，行走(末)已到女儿门旁。跨下一只驴儿(末)叫姑娘，我的宝贝呀！快开门(呀)立在门旁。

银绞丝调(二)

苏州民歌
华和笙 唱
姜守良 记谱

1=F 2/4
♩=80

3 5 3 2 | 1 2 1 | 1 6 5 6 5 | 6 ∨ 3 | 2 2. 3 | 5 3 2 |
一进(仔格)城关(末) 喜笑一模样, 见 两 旁 店 铺

1. 2 3 2 | 3=1 - | 5. 6 1 2 | 6 - | 1 6 5 1 | 6 - |
尽 开 张 闹 嚷 嚷。 经 纪 与 行 贩,

5 6 5 6 1 2 | 6 - | 5. 6 1 2 | 6 ∨ 5 5 | 3 3 2 3 | 5 6 5 3 2 |
两边摆摊坊, 走 江 湖 还有 医卜 星 相。

1 - | 2 2. 3 | 5 3 2 | 1. 2 3 2 | 3=1 - | 3 5 3 2 |
行 来 已 到 女 儿 门 房, 跨落(仔格)

1 2 1 | 6 1 2 3 | 1 0 2 1 | 6 1 2 3 | 1 - ‖
鞍桥(末) 叫 姑 娘, 我 格 宝 贝 嗳。

银绞丝调(三)

苏州民歌
赵稼秋 唱
姜守良 记谱

1=B 2/4
♩=100

(3 5 3 2 | 1 2 1 5 | 6 5 6 5 | 1 1 0) | 3 5 3 2 | 1 2 1 0 | 6 5 3 5 |
(女)嫁着仔倽 充军(末) 倒是仔格

6 (1 3) | 2 2 3 | 5 3 2 | 1 6 3 2 | 1 (1 5) | 1 6 5 1 | 6 (6 5) |
运, 生 意 弄 得 吭 上 门, 穷 断 脊 梁 筋。

苏州民族民间音乐集成

| 1 1 6 1 7 | 6 (6 5) | 1 6 5 1 | 6 (6 5) | 3 5 3 2 | 1 2 1 0 | 6 5 3 5 |

当头(末)当干 净， 吃饭吭荤 腥， 自家里格 瞎子(末) 害煞仔格

| 6. 0 5 6 | 1 1 2 3 | 1 (1 6) | 5 1 | 6. 1 6 5 | 3. 5 2 3 | 5 3 2 |

人。 俫双 瞎眼 睛 快点 死，让我 再 嫁 人，

| 1 (1 1) | 5 1 | 6. 1 6 5 | 3. 5 2 3 | 5 3 2 | 1 (1) |

快点 死，让我重转 身。

(男)吖哟！俫倒会骂，我啥勿会骂，我亦会骂格。嗨！ | 3 5 3 2 | 1 2 1 0 | 6 5 3 5 |

(男唱)讨着仔俫 奶婆(末) 苦加仔格

| 6 (6 5) | 2 2 3 | 5 5 3 2 | 1 6 3 2 | 1 (1) | 1 6 1 5 | 6 (1 6) |

苦， 三朝 勿到 克杀亲 婆 赛过活阎 罗。

| 1 6 1 5 | 6 (6) | 1 6 1 5 | 6 ∨ 5 6 | 1 | 3 2 | 1 0 (1 2) | 3 3 2 3 |

面亦勿肯婆①， 头亦勿肯梳，俫格烂潦 货， 脚带放宽

| 5 5 3 2 | 1 2 3 2 | 1 0 1 6 | 5 1 | 6. 1 5 3 | 5. 3 2 3 | 5 3 2 |

中间 做仔老 虫 窠。俫(末)快点 死，让我脱仔格苦，

| 1 (1 1) | 5 1 | 6. 1 5 3 | 5. 3 2 3. | 5 3 2 | 1 — |

快点 死，亦算照 应仔 我。

① "婆"是洗脸的意思。

采 茶

苏州民歌
朱少祥唱
金　砂记谱

1=♭E 2/4

3. 5 6532 | 165 16 | 535 0653 | 2　2 | 535 35 3/56 | 1. 2 1 65 |
提 篮 去 采 茶，　　　　提篮 去采 茶，　只见

3　5　35 | 6516 65 3/53 | 5.652 35 3/56 | 1. 2 1 | 5/3 551 2 |
桃红(那个)柳绿　春色儿　佳，　　粉蝶儿

5.612 65 3/53 | 2.356 4532 | 161 16 | 2. 3 1.216 | 5.613 2161 | 1/5 — ‖
对　对　戏罢舞，飞舞 采 鲜　花。

十只麻雀

苏州民歌
朱少祥唱
金　砂记谱

1=♭E 2/4

3. 2 3 5 | 351 2 | 3. 2 3 5 | 351 2 | 6161 2 |
一 个大姐 来挑 水， 一 个麻雀 来吃 米，(得儿)飞

5516 65 3/5 | 1253 2 | 351 2 | 351 2 | 3. 2 3 5 |
一飞， 飞到 断桥 亭。头朝 东，尾朝 西，一 个头来

351 2 | 3. 2 5 3/5 | 321 2 | 3. 2 3 5 | 16 613 |
一条 尾。两只 翅膀 两条 腿，两只眼睛 一 张

3/5 — | 5 61 65 3/53 | 231 2. 3 | 61. 6161 | 2 53 21 6/16 | 6/5 — ‖
嘴。　九九 花儿 开，　一对 一对 梅花 开。

哭 七 七

苏州民歌
沈雪芳、尹斯明 唱
张 仲 樵 记谱

1=G 2/4
♩=64

头七到来哭哀哀,手拿红披盖郎材。风吹红披四角动,好像我郎活转来。

二七到来姐思量,思量思量哭一场,月亮里点灯空挂明,小小年纪做孤孀。

小 孤 孀

苏州民歌
唐紫云 唱
张仲樵 记谱

1=G 2/4 3/4
♩=84

月亮 圆圆照四方， 照得四方路浪。

十七 八岁玲珑乖巧，脚小 伶仃一个小

孤 孀嘘。 小孤孀 头浪扎白，

身 穿 麻，嘘， 眼 泪 汪

汪 勒笃进 孝 堂。 新做孤孀苦黄

连， 勒笃啼啼哭哭 到 灵 (格) 前嘘。

小阿奴 十指 尖尖， 玉手 弯弯

双 手 (末) 把勒笃 嫡嫡 亲亲 丈夫格仔买

台 浪嘘。 叫 一声亲 夫

凤 阳 调（一）

苏州民歌
尹斯明唱
张仲樵记谱

$1=F$ $\frac{2}{4}$

♩=72

凤 阳 调（二）

苏州民歌
沈雪芳 唱
张仲樵 记谱

1=F 2/4
♩=92

杨 柳 青(一)

苏州民歌
沈雪芳 唱
张仲樵 记谱

$1=F$ $\frac{2}{4}$
$♩=72$

杨柳(那个)青　青，青青(那个)早　起，失落了二美
人，　　一请　大人呀，失落了二美人，
失落了二美人。我十三(那个)十四岁，想郎到如
今，　　一请　大人(呀)想郎到如今，
想郎到如今，想来那个想去永不称奴的
心，　　一请　大人(呀)永不称奴的心。

杨 柳 青（二）

苏 州 民 歌
唐 紫 云 唱
肖翰芝、孙克秀 记谱

1=F 2/4
♩=72

杨柳（那个）青青， 青青（那个）早起，
少了二美人， 一 请 大人呀，
少了二美人， 少了二美人。

五 更 调（一）

苏 州 民 歌
华 和 笙 唱
姜守良 记谱

1=C 2/4
♩=72

1. 一 更 一 点 月 正 初， 抵制英日货，
2. 二 更 二 点 月 正 高， 欧洲和平了，
3. 三 更 三 点 月 正 明， 倭子黑良心，
4. 四 更 四 点 月 斜 西， 勿要当儿戏，
5. 五 更 五 点 天 亮 哉， 商界罢市哉，
6. 五 更 唱 完 日 头 出， 倪要团（个）结，

苏州民族民间音乐集成

| 5 3 5 6 | i - | 5 i 6 5 | 3 - | 5 6 3 | 5 6 3 2 |

咦呀呀得儿喂， 切勿要糊涂， 英日 两国
咦呀呀得儿喂， 又要起风潮， 码头捐 交易所
咦呀呀得儿喂， 野蛮害人精， 一 枪 打杀
咦呀呀得儿喂， 坚持要到底， 念一条 要求来
咦呀呀得儿喂， 但看此一番， 交 涉 起来
咦呀呀得儿喂， 鸦片戒戒脱， 协 力 同心

| 1 2 3 5 | 2 - | 3 2 1 3 | 2 - | 5 6 i 2 | 6 5 3 |

坏 勿 过， 恶 计 多， 夺 主 权（呀）
才要领执照， 好 儿 条， 劝 同 胞（呀）
姓 顾 人， 真 伤 心， 劝 诸 君（呀）
废 脱 俚， 争 口 气， 中 国（格 末）
勿 是， 瞎 来 来， 勿 依 我 伲
打 倭 贼， 拿 俚 才 赶 脱， 以 后 中 国

| 2 3 2 1 | 6 - | 2 1 2 3 | 5 - | 2 3 2 1 | 6. 5 6 - |

越界筑马路， 咦呀呀得儿喂， 大家气勿过。
快点要记牢， 咦呀呀得儿喂， 设法来取消。
快点助工人， 咦呀呀得儿喂， 报仇顶要紧。
勿要卖拨俚， 咦呀呀得儿喂， 才要饿煞俚。
永远门勿开， 咦呀呀得儿喂， 情愿吃安逸饭。

（1 1 2 i）

就有翻身日， 咦呀呀得儿喂， 大家气出来。

五 更 调（二）

苏 州 民 歌
唐 紫 云 唱
肖翰芝、孙克秀 记谱

1=D 2/4
♩=48

(65̲ 6 1̲ 1̲ 3̲ 1̲ 6̲ | 5. 6̲ 7̲ 2̲̇ 65̲ 6) | 6̲ 6̲ 6̲ 6̲ 6̲ 6̲ 1̇ | 3̲ 2̲ 3̲ 2̲ 3̲ 5̲ 6̲ i̲̇ 6 | 5̲ 3̲ 5̲ 6̲ 5̲ 5̲ 3̲ |

一更 一点 月东 升， 看 看松林镇，

歌词：咦呀呀得儿喂，一片气象新，工厂里厢闹盈盈，大跃进，制造农具，机器送上门，咦呀呀得儿喂，生产有干劲。

五更调（三）

苏州民歌
唐紫云 唱
肖翰芝、孙克秀 记谱

1=C 2/4
♩=84

歌词：一更一点白洋洋，阿来搓麻将，咦呀呀得儿喂，搓搓白相相，少算点（呀）二四小麻将，咦呀呀得儿喂，搓搓白相相。

三番十二郎

苏州民歌
柳　枫 唱
张仲樵 记谱

1=F 2/4
♩=84

（略）一番姐妮结识十（呀）十个郎，个个全是赚钱郎，笑哇嘻嘻，笑哇哈哈，小小郎君全是赚钱郎。

送　郎

苏州民歌
唐紫云 唱
鲁其贵 记谱

1=F 2/4
♩=48

送（呀）我的郎啊，送到（倷）梳妆台，开开那抽屉（末）拿①出钞票来，五十块洋钿拨勒倷路浪厢用②呀，再有那五十块买仔车票到上海呀啊。

① "拿"苏州话读作"nu"。
② "拨勒倷路浪厢用"是给你在路上用的意思。

洒金扇(一)

苏州民歌
沈雪芳、尹斯明 唱
张仲樵 记谱

1=C 2/4
♩=84

闲来(呀)无事到姐家呀,姐儿一见笑哈哈,叫秋香你快去泡茶咦呀嗨,哎呀,叫秋香你快去泡茶咦呀嗨。

洒金扇(二)

苏州民歌
蒋玉芳 唱
顾鼎新 记谱

1=E 2/4 3/4
♩=72

闲来无事到姐家呀,姐儿一见笑哈
情郎哥哥说错了这句话,双膝跪在这地

苏州民族民间音乐集成

哈， | 叫春香你忙去捧茶，咦呀嗨，
下， | 情郎哥你饶恕奴家，咦呀嗨，

哎哎哟喃，叫春香你忙去捧茶，咦呀嗨。
哎哎哟喃，情郎哥你饶恕奴家，咦呀嗨。

洒 金 扇（三）

苏州民歌
吴兰英 唱
乔凤岐 记谱

1=C 2/4
♩=60

1. 闲来无事到姐家呀，
2. 你不喝茶请坐下，
3. 他是奴家表兄弟呀，
4. 望望侬，望望侬，
5. 他有一把洒金扇呀，

姐儿一见笑哈哈，
情郎哥（呀）为何把怒气发？
特地前来探望我的妈，
为啥两人扯扯拉拉，
我有一朵白兰花，

姐儿一见笑哈哈，
情郎哥你为何把（呀个）怒气发？
特地前来探望我的妈，
为啥两人扯扯拉拉？
我有一朵白兰花呀，

044

五更十送（一）

苏州民歌
沈雪芳 唱
张仲樵 记谱

1=F 2/4
♩=72

（歌词）
叫一声 秋香 快快捧 茶。
对奴家你 细说 明白 呀。
承蒙他 望望 小奴 家。
请你（呀）细说 明白 呀。
因此上 我 二人就 扯扯拉 拉。

一（呀）更 里（呀）来 跳粉 墙，手把那栏杆 往里 张。美貌佳人 红灯底下坐，十指（那个）尖尖（末）描龙绣鸳 鸯。

五更十送（二）

苏州民歌
蒋玉芳 唱
顾鼎新 记谱

1=F 2/4
♩=72

一(呀)更 里来跳粉 墙， 手把(那个)栏杆(末)

往里张。 美貌佳人在红灯底下坐，

十指(那个)尖尖(末) 描龙绣鸳鸯。

手扶栏杆

苏州民歌
沈雪芳 唱
张仲樵 记谱

1=F 2/4
♩=72

手扶栏杆 口叹(末)第一声， 鸳鸯(那个)

枕浪厢劝劝我郎君。 一路上鲜花你

少要去采， 行船(那个)走马(末) 我郎要当

心哪！咦呀呀得儿喂，说拨俫情郎听，小妹妹是你(呀)知心着意的人呀！

虞美人（一）

苏州民歌
沈雪芳 唱
张仲樵 记谱

1=F 2/4
♩=72

虞美人得病在那牙① 床上睡呀，叫一声情郎哥哥你快进奴的房哎，奴家有话与你商量。想当初得病为相

① "牙"是待的意思。

苏州民族民间音乐集成

虞美人（二）

苏州民歌
蒋玉芳 唱
顾鼎新 记谱

知心客

苏州民歌
尹斯明 唱
张仲樵 记谱

你爱我还是爱她

苏 州 民 歌
柳 枫 唱
张仲樵、王南政 记谱

1=C 2/4 3/4
♩=84

二八佳人动喜讯

苏州民歌
朱红园、乔凤岐 唱
张仲樵 记谱

1=F 2/4
♩=56

俏郎君。郎君呀啊，你朝朝晓得把须须①剃干净，要算侬白发大少爷好良心。

满江红②

苏州民歌
庞学庭 唱
顾鼎新 记谱

1=C 2/4
♩=96

双手去拿烟筒,哎　　哎哟,

双手去拿烟筒,哎　　　哟,

装一筒香奇呀,装得(来)香喷松,郎要侬呼一筒烟呀,小妹妹就把茶来送哎哟。

① "须须"按苏州音读即"su su"。
② 此曲也叫《穿心》。

补 缸 调

苏州民歌
沈雪芳 唱
张仲樵 记谱

1=G 2/4 3/4
♩=84

(6535 2. 3 | 6535 2 | 6535 2161 | 5 61 5) | 5 535 56 |
　　　　　　　　　　　　　　　　　　　　　　　　　清早起来我

1　2. 3 | 5 (6535 | 2 13 2) | 23 1 5321 | 6123 1. (1
面　朝　东，　　　　　　　　眼泪汪汪我 落 在 胸。

2161 5 61 5) | 3335 6555 | 1 2. 3 5 (6535 | 2 13 2) |
　　　　　　　别人家的 相 思(末) 相 到 手，

2 35 231 1 | 6123 1. (2 | 2161 5 61 5) | 5 53 5 56 | 1 2. 3
奴奴的相思(末) 一 场 空。　　　　　　　相思相来饭勿

5 (6535 | 2 13 2) | 23 5 5321 | 6123 1 ‖
吃,　　　　　　夜夜困勒笃 床 当 中。

夜 夜 游

苏州民歌
唐雪霞 唱
鲁其贵 记谱

1=F 2/4
♩=72

i 6 63 5 | 31 1 3 5 | 35 23 55 656 | 1. (27656 | 1 231) |
我唱的 桃花的江 杨柳条儿青呀(咿末) 青，

i 35 65 30 | 35 13 5. 6 | 3532 5350 | 2523 53 5. 6 |
有 一个老人 进 关 西。他拾着一只木 瓜 当作一个梨 白

| 1. (2 7656 | 1 2 3 1) | 3563 53̄5 | 3 5 6 3 53̄5 5 6 | 6̄ 5553 3̄5356 |

梨， 拿在手"哈查"一 口有点 涩里里 酸汁

(近口语……

| 1. (2 7656 | 1 2 3 1) | 5 53 1 65 | 67̄63 5 53 | 5553 1̄ 5̄3. |

汁。 旁边老儿 说 得好，他说 这么样的东西，

| 6535 1̄ 5̄3. | 5553 53̄5. 5̄6 | 1. (2 7656 | 1 2 3 1) ‖

那么样的 东 西， 怎样怎生 好 吃 的。

数 金 铃①

苏 州 民 歌
朱 筱 蓬 唱
张 仲 樵 记谱

1=F 3/4 2/4
♩=156

| 0 1̄6 6 6̄65 | 35̄635 | 0 5 2 3̄5 | 3̄56 1 | 0 3 1̄65 |

(甲) 不 唱东京 并西京， 单 唱南京 一座城。 南 京城里

| 35̄ 5̄3 3 1̄ 3̄5 | 0 5 2 3 5 | 3 3̄5 56 1 | 0 3 1̄65 | 36 5 |

有 座报恩寺， 玲 珑宝塔 共有十三层。 层 层上面 有宝盖，

| 0 5 0 3 2 5 | 5̄6 1 | 0 1 7 6 5 | 6̄ 65 3̄5 | 0 5 2 3̄5 | 3̄56 1 |

角 角上面 挂金铃。 一 个金铃 四两重， 两 个金铃 共半斤；

| 1̄. 1̄65 | 66 35 | 3. 2̄35 | 5̄6 1 | 3 1̄ 65 5̄3 0 | 35 3 5 |

三 个金铃 一十 二两， 四个金铃 共一斤。 上上下 下 金铃共有

| 35 5 1 2 | 55 1̄3̄ | 35 1 2 | 0 1̄ 6 | 6̄565 | 6̄6 6̄6 |

一百零四个， 上秤 称 二十 六斤。 东 风 吹得金铃 撒泠泠 泠泠

① 《数金铃》系《昭君出塞》门官和马夫唱的，甲是马夫，乙是门官。此曲在曲调上近口语，在节拍上也较自由，可以根据唱的需要而扩大或缩减节拍时值。例如：| 3 1̄ 6 5 | 可处理成：| 0 3 1̄ 6̄ 5 | 等等。

苏州民族民间音乐集成

6 6. | 5̲3̇. 5̲6̲3̲ | 5 — | 5 — | 5̲5̲3̲ 5̲5̲3̲5̲3̲ | 5̲3̲3̲3̲ 3̲3̲ |
泠泠　响哦,　　　　　　　　　(乙白)西风哎!西风 飘 动 金 铃　索弄弄弄 弄弄

5̲5̲3̲1̲ | 2 — | 3̲. 5̲ 3̲1̲ | 2 — | 1̇1̇6̲5̲ | 6̲5̲ 6̲5̲6̲5̲ |
声称一(末)响,　响(啊)一(末)声,　声声响响响到 天明

5̲3̲. 5̲6̲3̲ | 5 — | 5 0̲1̇ | 6̲1̇6̲ 5 | 4̲. 5̲3̲ | 0̲5̲ 2̲1̲ |
亮　哦。

0̲5̲ 2̲ | 1̲. 2̲3̲5̲ | 2̲1̲ 6̲2̲ | 1 — | 3̲1̇6̲5̲ | 1̲6̲ — |
　　　　　　　　　　　　　　　　　　　(乙)火 速 的(末) 开

3̲. 5̲6̲3̲ | 5 — | 5 0̲1̇ | 6̲1̇6̲ 5 | 4̲. 5̲3̲ | 0̲5̲ 2̲1̲ |
关 哦,

0̲5̲ 2̲ | 1̲. 2̲3̲5̲ | 2̲1̲ 6̲2̲ | 1 — | 0̲1̇6̲3̲5̲ 6̲3̲ | 6̲3̲5̲ — | 5 0̲1̇ |
　　　　　　　　　　　　　　　　　(甲)格 末 来　哉 嘘,

6̲1̇6̲ 5 | 4̲. 5̲3̲ | 0̲5̲ 2̲1̲ | 0̲5̲ 2̲ | 1̲. 2̲3̲5̲ | 2̲1̲ 6̲2̲ | 1 — |

0̲3̲ 6̲1̲ | 3̲6̲ 5̲. 5̲ | 6̲3̲ 5̲ | 5̲3̲5̲ | 6̲5̲ 6̲5̲ | 3̲5̲ 5̲1̲ |
叫 一 声 叫关 人,你勿要吵　勿要急, 听我再来 数金铃。

0̲1̇ 6̲3̲5̲ | 0̲5̲ 6̲5̲ | 0̲3̲ 5̲3̲5̲ | 3̲5̲3̲5̲ 5̲1̲ | 0̲1̇ 6̲6̲5̲ 6̲3̲5̲ |
金 铃 塔　塔 金 铃, 玲珑宝塔要数 第一层。 一个和尚 一卷经,

0̲5̲ 2̲3̲5̲ | 5̲6̲1̲ | 0̲1̇ 6̲ 6̲5̲ | 6̲3̲5̲ | 0̲3̲ 2̲3̲5̲ | 5̲6̲1̲ :||
一 个木鱼 一个磬;　一 张 桌子 四条腿,　桌 上摆了 一盏灯,

　　　编者注：数完第一层后再按以下次序数第三层、第五层、第七层、第九层、第十一层。其中的和尚、经、木鱼、磬、桌子腿、灯，依数逐加。下唱：

(乙)火速的(末)开关哦，

叫一声叫关人，你勿要吵 勿要急，听我再来 退金铃。

金铃塔 塔金铃，玲珑宝塔倒数十二层；十二个和尚 十二卷经，

十二个木鱼 十二个磬；十二张桌子 四十八只腿；桌子摆了 十二盏灯。

编者注：退完第十二层后，再按以下次序退数：第十层、第八层、第六层、第四层、第二层，其中的和尚、经、木鱼、磬、桌子腿、灯依数逐减。下接唱：

上有一般金铃，下有一班僧人①。里边人 看不见外面人，

外面人 看不见里边人。大和尚 中间坐，四个徒弟两边分；

大徒弟叫笨笨宝，二徒弟叫宝宝笨；三徒弟叫愣头青，

四徒弟叫青头愣；笨笨宝会敲木鱼，宝笨笨(末)会敲磬；

① "上有一般金铃，下有一班僧人"尚有另式："点起灯来盏盏明，颂起经来朗朗声。"

苏州民族民间音乐集成

| 0 1 | 1 6 5 | 6 5/3 3/5 | 3. 2 3 5 | 5 6̣ 1 | 3 6 5 | 3 5 3̑5̑3 |
愣　头　青(末)会扫地，青　头愣(末)会念经。念一声　大慈大悲

| 6 6̑3 | 5 - | 5 - | 5 3 5 3 | 5 6 1 1 | 1 1 1̇ 6̇ 1̇ 6̇ | 1̇ - ‖
观　世　音，　　　　　念得老子　肚里痛啊，(哎呀)痛(呀)痛(呀)痛！

(甲白) 不要痛了，昭君娘娘到了半天了，火速开关。

马 浪 荡①

<div align="right">苏 州 民 歌
唐 紫 云 唱
张 仲 樵 记谱</div>

1=A 2/4 3/4
♩=72

| 6 1̇ 6̑1̇ 6 | 2̇ 3̇ 3̑1̇ | 2̇ 2̇7 6̑5 6̇. 1̇5 | (6. 5 6 1̇ 2̇ 2̇ 1̇) | 1̇ 6 6 1̇ 6 |
艳　阳　天，　　　　　　　　　　　　　　　好

| 5 3 3̑2 | 2 1 1̑6 | 2 1 6 5 | (5 3 5 6 1̇ 6 2̇) | 1̇ 2̑1̇ 2 | 1̇ 1̑5 |
春　　光，　　　　　　　　　　　　　　　大姐姐

| 1. 2̇ 6 1 | 3 5 3 5 | (2. 3 5 1 3 5 7 6) | 3̑ 5 0 5 3 5 6 | 5̑ 3 3 2 1̇ 2̇ 7 |
正　在　　　　　　　　　　　　　　　立　门

| 6 2̇ 7 | 6 5 3 5 | 5̑ 1 (5 3 2 3 4 5) | 2̑3̑ 2. 3 1̇ 2̇ 7 | 6̑5 6 | 1̇ 6 5 |
旁。　　　　　　　　　街坊行人

① "马浪荡"是苏剧中的"快平调"。

① "汰汰"是洗的意思。

苏州民族民间音乐集成

看 灯

苏州民歌
庞学庭 唱
顾鼎新 记谱

1=C 2/4 ♩=96

‖:(6. 5 | 0 6 5 | 3 5 6 :‖ 6 0) | 6 1 3 5 |
　　　　　　　　　　　　　　　　　　　远 闻 锣

i 6 - | 5 56 5 3 2 2 | 5 56 5 3 2 2 | (3. 5 6 5 3 5 6 | 3 5 6 5 5 2 3 5 |
声，　　前 边(格)来 了　 前 边(格)来 了

6 0 6 0) 7 2. | 7 6 5 6 | (0 6 5 3 5 6 | 3 5 6 3 5 2 3 5 |
二　大　　群，

6 0 6 0 6 0) | 5 56 5 3 2 2 | 5 56 5 3 2 2 | 6 23 2 7 6 5 | 6 - ‖
十 面(格)埋 伏，十 面(格)埋 伏 猢 狲① 精。

善才龙女两边分②

吴江民歌
许维均 唱
顾鼎新 记谱

1=D 3/4 2/4 ♩=92

2̇ 1̇ 6 0 | 6 1 2̇ 2̇ | 3 5 5 | 5 6 |
观 音　　　道 士(末) 在 南 坐，

0 5 3 2 | 0 5 3 | 2 3 2 0 | 3 5 5 5 | 3 5 1 |
呜 里 呜　呜 里 呜 里 呜，　善 才 龙 女 两 边

0 2̇ 6 5 | 0 1 6 5 | 0 1 6 | 5 6 5 ‖
(呃顾 里) 分， 呃顾 里 顾， 呃顾 里 呃顾 里 呃顾。

① "猢狲"是猴子的意思。
② 这是一首原始民歌，后来费伽调被苏剧广泛采用，加以发展变化，现在很少有这种原始的音调了。

十 改 良

苏州民歌
周根宝 唱
顾鼎新 记谱

1=C 2/4
♩=96

3 3 2̇ 1 1 | 5 6 1̇ 5 | 5.(6 7 | 6 0 0) | 1̇ 3 | 2̇ 2̇²³ | 2̇ 1̇̄ 6 |
正 二 三 月(格) 暖 洋 洋,　　　　　　百 花 (格) 开 放

1̇ 6 | 1̇.(1̇ 1̇ 2̇ | 3̇ 0 0 | 3̇ 6̇ 5̇ 3̇ | 2̇. 3̇ 5̇ | 3̇ 5̇ 5̇ 1̇ |
喷 喷 香。

5 7 6) | 3 3 2̇ 1̇ | 6 1̇ 5 | 5.(6 7 | 6 0 0) | 1̇̄ 2̇ 2̇ 6 6 |
　　　　我 来 唱 的 啥 花 样,　　　　　　老 改 良(来末)

6 3 5 | 6 3 2̇ 2̇ 1̇ | 6 1̇̄ 6 | 1̇ 3̇ 2̇ 1̇ | 1̇ 3̇ 2̇ 2̇ 1̇ | 1̇̄ 5 1 | 1̇.(1̇ 1̇ 2̇ |
新 改 良,　男 改 良(来末)女 改 良,　改 来 改 去 才 是 格种(末) 老 花 样。

3 0 0 | 3̇ 6̇ 5̇ 3̇ | 2̇. 3̇ 5̇ | 3̇ 5̇ 5̇ 1̇ | 5 7 6 | 2̇ 2̇ 1̇ 6 | 5 3 6 0) ‖

拓 棉 花

苏州民歌
杨彩霞 唱
陈 琏 记谱

1=E 2/4
♩=72

6 6 6 5 | 3 5 | 6 6 6 5 | 3 5 | 3 5 3 5 | 6. 6̂ 6 3 |
正 月 里 来 思 量,　萨 拉 拉 仔 嘟 当,　嘟 哩 嘟 当 萨 拉 拉 仔

3̄² 5. 3 5. 3 | 5 3 2 ‖: 2. 3 5 | 3 5 5 3 2 | 3 5 5 5 2 | 3 5 3 2 1 :‖
唷 嗳 嗳 嗨 唷,　梅 花 采 来 送 拨 勒 小 奴 奴 呀!

长 工 苦(一)

苏州民歌
薛大妹 唱
丁汀、赵志祥 记谱
王振茂、陈瑢

1=D 2/4 3/4
【慢】

1̇ 6̂ 5 6 | 0 5 6 | 1̇ 1̇ 6 5̂ ⁵⌢3 | 5 2̂ 3 5 | 5 2̂ 3.̂ 2 1 | 1 — | 2 2̂ 3 5 |
长工苦 苦到 正月(里格)中， 无柴 无米 雇长(唉)工， 苦恼仔

3 5 5̂ 2 3.̂ 2 1 | 1 — | 1̇ 6̂ 5 6 | 0 5 6 | 1̇ 1̇ 6 5̂ ⁵⌢3 | 5 2̂ 3 5 | 5 3̂ 3.̂ 2 |
眼泪落在(唉) 胸。 长工苦 苦到 二月(里格)中， 打打包裹 雇长(唉)

1 — | 5 5 6 1̇ | 6 5 3 | 2 2̂ 3 5 | 3 5 5̂ 2 3.̂ 2 1 | 1 — |
工， 大男 小女 全调脱， 苦恼仔 眼泪落在(唉) 胸。

1̇ 6̂ 5 6 | 0 5 6 | 1̇ 1̇ 6 5̂ ⁵⌢3 | 5 2̂ 2̂ 6 5 | 5 2̂ 3.̂ 2 | 1 — | 5 6 5 6 5 |
长工苦 苦到 三月(里格)中， 清明百姓 闹丛(唉) 丛， 别人家坟上

1̇ 1̇ 6̂ 5 6̂ 5 3 2 3 | 5 6 1̇ 2̇ 6 5 3 | 1̇ 6̂ 5 | 6 1̇ 6 5 3 | 1̇ 6̂ 1̇ 6̂ 5 3 2 | 5 2 3 2 |
全勒浪 飘白纸， 长工 坟上 青草青 白草白， 百草 回芽 盖坟(唉)

1 — | 2 2̂ 3 5 | 3 5 5̂ 3 3.̂ 2 1 | 1 — | 1̇ 6̂ 5 6 | 0 5 6 | 1̇ 1̇ 6 5̂ ⁵⌢3 |
墩， 苦恼仔 眼泪落在(唉) 胸。 长工苦 苦到 四月(里格)中，

5 3 5̂ 6̂ 5 | 5 2̂ 3.̂ 2 1 | 1 — | 5 6 5 6 5 | 1̇ 1̇ 6 5 6̂ 5 3 2 3 | 5 6 1̇ 2̇ 6 5 3 |
下秧 落通 闹丛(唉) 丛， 别人家下秧 全捡天晒日， 长工下秧

3 5 5 5 5 2 | 3.̂ 2 1 | 2 2̂ 3 5 | 3 5 5̂ 2 3.̂ 2 1 | 1 — | 1̇ 6̂ 5 6 | 0 5 6 |
问声本家老相(唉) 工， 苦恼仔 眼泪落在(唉) 胸。 长工苦 苦到

苏州 民族民间音乐集成

$\mathrm{\dot{1}}\ \mathrm{\dot{1}}\ 6\ 5\ \overset{5}{\underset{\smile}{3}}\ |\ 5\ 2\ \widehat{5\ 6\ 5}\ |\ 5\ 2\ \widehat{3.\ 2}\ |\ 1\ -\ |\ \mathrm{\dot{1}}\ \widehat{6\ 5\ 6\ 5}\ |\ \mathrm{\dot{1}}\ \mathrm{\dot{1}}\ 6.\ |$
五月(里格)中， 前秧落通 闹丛(唉) 丛， 长工担秧 一行来

$\mathrm{\dot{1}}\ \widehat{6\ 5}\ 3\ -\ |\ 5\ 2\ \widehat{5\ 6\ 5}\ |\ 5\ 2\ \widehat{3.\ 2}\ |\ 1\ -\ |\ 2\ \widehat{2\ 3}\ 5\ |\ 3\ 5\ 5\ 2\ \widehat{3.\ 2}\ |$
二行去， 秧勿凑手 骂长(唉) 工， 苦恼仔 眼泪落在(唉)

$1\ -\ |\ \mathrm{\dot{1}}\ \widehat{6\ 5\ 6}\ 0\ \widehat{5\ 6}\ |\ \mathrm{\dot{1}}\ \mathrm{\dot{1}}\ 6\ 5\ \overset{5}{\underset{\smile}{3}}\ |\ 5\ 2\ \widehat{5\ 6\ 5}\ |\ 5\ 2\ \widehat{3.\ 2}\ |\ 1\ -\ |$
胸。 长工苦 苦到 六月(里格)中， 耘秧落通 闹丛(唉) 丛，

$6\ \widehat{1\ 6\ 5\ 6}\ 0\ \widehat{6\ 5}\ |\ \mathrm{\dot{1}}\ \mathrm{\dot{1}}\ \widehat{6\ 5}\ 3\ |\ 5\ 2\ \widehat{3\ 2}\ |\ 1\ -\ 0\ \widehat{6\ 5}\ |\ \widehat{6\ 5\ 6}\ \mathrm{\dot{1}}\ \widehat{6\ 5}\ |\ 5\ 3\ 2\ 3\ |\ 0\ \widehat{6\ 5}\ |$
本家老相公 撑仔 玉骨小 伞 看田(唉) 中， 看仔高田上 无草 笑眯 眯， 看仔

$5\ \widehat{2\ 3}\ \widehat{5\ 6}\ |\ 5\ 2\ \widehat{3.\ 2}\ |\ 1\ -\ |\ 2\ \widehat{2\ 3}\ 5\ |\ 3\ 5\ 5\ 2\ \widehat{3.\ 2}\ |\ 1\ -\ |$
低田有草 骂长(唉) 工， 苦恼仔 眼泪落在(唉) 胸。

$\mathrm{\dot{1}}\ \widehat{6\ 5\ 6}\ 0\ \widehat{5\ 6}\ |\ \mathrm{\dot{1}}\ \mathrm{\dot{1}}\ 6\ 5\ \overset{5}{\underset{\smile}{3}}\ |\ 5\ \widehat{6\ 5}\ \mathrm{\dot{1}}\ \widehat{6\ 5}\ |\ 6\ 5\ 3\ 2\ 3\ |\ 5\ \widehat{2\ 3}\ \widehat{5\ 6\ 5}\ |\ 5\ 2\ \widehat{3.\ 2}\ |$
长工苦 苦到 七月(里格)中， 七月七吃烤 无伲份， 揩台抹凳 叫长(唉)

$1\ -\ |\ 2\ \widehat{2\ 3}\ 5\ |\ 3\ 5\ 5\ 2\ \widehat{3.\ 2}\ |\ 1\ -\ |\ \mathrm{\dot{1}}\ \widehat{6\ 5\ 6}\ 0\ \widehat{5\ 6}\ |\ \mathrm{\dot{1}}\ \mathrm{\dot{1}}\ 6\ 5\ \overset{5}{\underset{\smile}{3}}\ |$
工， 苦恼仔 眼泪落在(唉) 胸。 长工苦 苦到 八月(里格)中，

$5\ 2\ \widehat{5\ 6\ 5}\ |\ 5\ 2\ \widehat{3.\ 2}\ |\ 1\ -\ |\ 5\ \widehat{6\ 5}\ \mathrm{\dot{1}}\ \widehat{6\ 5}\ |\ 6\ 5\ 3\ 2\ 3\ |\ 2\ \widehat{2\ 3}\ 5\ |$
割麦落通 闹丛(唉) 丛， 东头割到 西头去， 苦恼仔

$5\ 2\ \widehat{5\ 6\ 5}\ |\ 5\ 2\ \widehat{3.\ 2}\ |\ 1\ -\ |\ 3\ 5\ 5\ 2\ \widehat{3.\ 2}\ |\ 1\ -\ |\ \mathrm{\dot{1}}\ \widehat{6\ 5\ 6}\ 0\ \widehat{5\ 6}\ |$
天阴落雨 骂长(唉) 工， 眼泪落在(唉) 胸。 长工苦 苦到

| 1 1 6 5 ⁵⁄₃ | 5 2 5 6 5 5 2 3 2 | 1 - | 1 1 6. |
九月(里格)中，　掮把铁镐　到田(唉)中，　　　一抡来

| 1 6 5 3 | 3 5 2 5 6 | 5 2 3. 2 | 1 - | 6 1 6 5 6 |
二抡去，　伲直直腰板　透透(唉)风。　　本家娘　娘

| 1 6 5 3 | 5 6 1 2 6 5 3 | 5 2 3 2 | 1 - | 2 2 3 5 |
管得凶，　话伲偷懒望烟(唉)囱，　　苦恼仔

| 3 5 5 2 3. 2 | 1 - | 1 6 5 6 0 5 6 | 1 1 6 5 ⁵⁄₃ | 5 2 5 6 5 | 5 2 3 2 |
眼泪落在(唉)胸。　长工苦　苦到十月(里格)中，牵砻舂米闹丛(唉)

| 1 - | 2 2 3 5 | 3 5 5 2 3. 2 | 1 - | 1 6 5 6 0 5 6 | 1 1 6 5 ⁵⁄₃ |
丛，　苦恼仔　眼泪落在(唉)胸。　长工苦　苦到十一月(里)中，

| 5 2 5 6 5 | 5 2 3. 2 | 1 - | 6 6 5 6 6 5 | 6 1 1 6 5 3 2 | 3 5 6 1 1 |
敲冰洗菜　闹丛(唉)　丛，　十只指头骨　冻得(末)冰割　去，只敢

| 6 5 3 | 5 2 3. 2 | 1 - | 2 2 3 5 | 3 5 5 2 3. 2 | 1 - |
拿柴　勿敢(唉)　烘，　苦恼仔　眼泪落在(唉)胸。

| 1 6 5 6 0 5 6 | 1 1 6 5 3 | 5 2 5 6 5 | 5 2 3 2 | 1 - | 1 1 6. |
长工苦　苦到十二月(里)中，收租括债　闹轰(唉)轰，　　年年来

| 1 6 5 3 - | 5 2 3 5 6 5 | 5 2 3 2 | 1 - | 1 1 6. | 1 6 5 3 - |
年年去，　开年雇工　还到我浪来，　一年来　　一年去，

苏州民族民间音乐集成

开年雇工 勿到 你浪 来。 吃 仔侬 大大小小花娘少爷 一阵 苦,

屋里 家中 还有 三间 破草屋, 还有 一个 瘪烟(唉) 囱,

吃 仔侬大大小小花娘少爷 一阵 苦,我 伲 人穷 志勿(唉) 穷。

长 工 苦（二）

苏 州 民 歌
冯秀珍、陆明华、冯彩霞等 唱
陈 琏、赵 志 祥 记谱

1=C 2/4 3/4
♩=56

1. 长 工 苦　苦 到　正月(仔格) 中,　借 得 衣衫
7. 长 工 苦　苦 到　七月(仔格) 中,　青 庙 旗 扯起
10. 长 工 苦　苦 到　十月(仔格) 中,　牵 砻 舂 米

闹 丛(唉) 丛, 场 角 浪 老 公 公 问 我 到 啥 浪 去? 啰 嘟, 打打 包裹
闹 丛(唉) 丛, 七月里 社 酒 挨勿着 伲 长工 吃, 啰 嘟, 揩台 抹凳子
闹 丛(唉) 丛, 做仔 团子 挨勿着 伲 长工 吃, 蓬尘 垃圾 蓬得

雇长工, 眼泪落下胸。 2. 长 工 苦 苦 到
喊长工, 眼泪落下胸。 3. 长 工 苦 苦 到
　　　　　　　　　　　　 4. 长 工 苦 苦 到
眼睛红, 眼泪落下胸。 5. 长 工 苦 苦 到
　　　　　　　　　　　　 6. 长 工 苦 苦 到
　　　　　　　　　　　　 8. 长 工 苦 苦 到
　　　　　　　　　　　　 9. 长 工 苦 苦 到

民间歌曲卷(上卷)

| 5 6̂ 3 3 2 | 3 ~ 0 | 5 6̂ 5 6 5 3 | 3 5 6 5 3 2 3 ~ | 6 5̂ 5 5 6 |

二月(仔格)中， 罱泥船开起闹丛(唉)丛， 东河滩罱到
三月(仔格)中， 捎把铁镐到田(唉)中， 上丘攀到
四月(仔格)中， 下秧落谷浸稻(唉)种， 四十样稻种
五月(仔格)中， 车盘桶机闹丛(唉)丛， 上丘推到
六月(仔格)中， 挑担黄秧到田(唉)中， 上丘挑到
八月(仔格)中， 本家娘娘盛饭(唉)松， 苍蝇蚊子
九月(仔格)中， 挑担黄稻到场(唉)中， 上场挑到

(1. 3 2̂ 1 5)

| 1̇ 2̇ 1 6 5 | 3 — ~ | ³⁼5 6 6 6 5 3 | ³⁼5⁼4 5̂ 3 2 | 1 2 1 5 | 6 — :|

西河滩去啰 嘟， 舱面浪吭泥要骂长工， 眼泪落下胸。
下丘去啰 嘟， 啥人家雇这位好长工， 眼泪落下胸。
家家有啰 嘟， 下错仔稻种要骂长工， 眼泪落下胸。
下丘去啰 嘟， 田鸡墩不满要骂长工， 眼泪落下胸。
下丘去啰 嘟， 秧根朝天要骂长工， 眼泪落下胸。
钻得过啰 嘟， 还要怪长工吃头凶， 眼泪落下胸。
下场去啰 嘟， 鸡腾狗踏要骂长工， 眼泪落下胸。

| 5̂ 6 1̇ 6 | ³⁼5 6 5 3 | 5 6̂ 5 3 2 | 3 ~ 0 | 3 5 6 6 5 3 |

11. 长工苦苦 到 十一月里中， 淘米浔菜
12. 长工苦苦 到 十二月里中， 算盘家什

| ³⁼5 6 5 3 2 3 ~ | 5 5 6 5 5 5 6 5 | 1̇ 2̇ 1̂ 1̇ 6 5 3 | 2 ~ 0 | 3 5 6 6 5 3 |

喊 长(唉)工， 十只指头冻得只只红啰 嘟， 大小脚炉
闹 丛(唉)丛， 吃仔廿四夜团子回家转啰 嘟， 开年勿死还来

11. | 5 5̂ 3 2 | 1 2 1 5 | 6 — :|
13. | 1. 3 2̂ 1 5 | 6 — ‖

勿敢烘， 眼泪落下胸。 眼泪落下胸。
雇长工，

划 龙 船（一）

苏 州 民 歌
徐月英、侯惠霞 唱
丁 汀、陈 琏 记谱

1=D 2/4 3/4

【头歌】

5 5 3 5 | 6 2 i 2i | ⌒6¹/二 6 6 5 | i 65 3 5 | 6 — |
叫 我 唱 歌 就 唱（仔 格）歌 喂， 嗨 嗨 溜 喂 嗨 嗨 嗨，

6 2 i2i6 | 5 5 i | 6 i 5 3 | 2 3 3 3 2 | 0 |
哎 咿 咿咿哎嗨 咿 哎 咿 哎 嗨 嗨 嗨 嗨嗨嗨，

【二歌】

2 i2i6 5 6 | i2i 6i6 6 5 3 53 2 3 | ³5. 0 |
溜 溜溜彩 哎， 溜溜溜来 嗨 嗨，划（呀）划 彩 船，

2 i2i6 5 6 | i2i 6i6 5 5 | 0 i 6 i 5 3 2.0 | 3 3 3 2 ‖
溜 溜溜彩 哎， 溜溜溜来 嗨嗨， 咿哎咿哎嗨嗨 嗨嗨嗨嗨！

划 龙 船（二）

苏 州 民 歌
盛家好婆 唱
赵志祥 记谱

1=D 2/4 3/4

【头歌】

3 5 3 5 | 6 2 i 5 | ⌒6¹/二 6 6 5 | i 65 3 5 | 6 — |
叫 我 唱 歌 就 唱（仔 格）歌， 嗨 嗨 溜 喂 哎 嗨 嗨，

6 2 i2i6 5 5 | i 6 6i 5 3 2 ‖: 3 3 3 2 :‖ 2 i2i6
哎 咿 咿咿哎嗨 咿 哎 咿 哎 嗨 嗨。 嗨嗨嗨嗨。 溜 溜溜

【邀歌】

划 龙 船（三）

苏州民歌
徐万生唱
唐斌华 记谱

摇 船 调（一）

苏州民歌
徐万生唱
丁汀、赵志祥 记谱

摇 船 调（二）

苏 州 民 歌
徐 士 龙 唱
丁 汀、赵志祥 记谱

1=D 4/4

6. 6 6 2 1 2 2 3 | 5 1 6 5 1 6 6 | 6. 6 6 5 3 5 2 — | 2 3 2 2 1 6 6 — |
摇 一 橹 来（哎　　哎）　　吊 一 绷，　　两 岸（格）花 树

6 3 2 2 6 1 6 6 5. | 6 6 2 3 5 3 2 3 2 2 1 6 | 1 3 3 2 2 1 6 5 6 3 2 | 2 6 1 6 6 5. ‖
遮 船　　篷。　千叶 桃花（末）落在 中舱里，野蔷薇花落在 后（哎）梢　　篷。

摇 船 调（三）

苏 州 民 歌
徐 万 生 唱
唐 斌 华 记谱

1=D 4/4

6 6 6 6 1 2. 2 1 2 3 | 5 1 6 5 1 6 6. | 6 6 #5 6 5 3 3 ♮5 3 2 2. 3 |
摇 一 橹 来 哎，　　　　　话能 扎 一 绷　哎　　嗨，

2 3 2 1 6 1 6 6 6. 0 | 2 1 6 5 6 5. 5 — ∨ | 6 6 6 1 2 2 2. 1 2 3 |
沿河（末）两 岸（呀）摘　桑（哎）娘 啊。　　摘（仔末）桑来　　　哎，

5 1 6 5 1 6 6 5 1 6 | 6 — — 6 6 6 #5 6 6 5 6 5 3 5 2. 3 |
　　　　　　　　　　　话能 来 采桑 哎　　嗨，

3 2 1 1 6 1 6 6 — ∨ | 2 1 2 1 6 5 6. 5. 6 2 1 6 5 6 5 — — — ‖
桑 篮（末）挂 在　　桑 枝（啊）浪 哎！

摇 船 调（四）

苏州民歌
缪士元 唱
唐斌华 记谱

1=C 2/4

5 5. 5 | 6 1 2 2 | 3 3 3 2 2 1 6 5 | 5. 6 1 | 1 2 1 6 1 6 5 3 |
摇一 橹来 扎一 绷， （吭吭）沿河（末）两 岸，

2. 5 5 | 6 1 5 3 2 | 2 1 — | 5 5. 5 | 6 1 3 2 2 |
全是 好花 棚。 好花 落在

3 2 2 1 6 5 | 5. 6 1 | 1 2 1 6 1 6 5 3 2. | 5 5 6 1 5 3 2 | 2 1 — ||
中舱里呀， 啊，野蔷（末）薇 花 落在后梢 （呀） 篷。

织 布 小 唱

苏州民歌
石金奴 唱
马熙林 记谱

1=E 2/4

2 2 2 1 2 | 5 3 2 | 2 3 2 2 | 3 6 1 6 5 | 6 1 5 3 | 2 2 6 5 |
第一把扇子 两分开， 乌天黑地 等风来。 二两冰水 活宝贝，

1 1 6 2 2 1 | 6 5 6 5 | 2 2 5 1 2 | 3 5 2 | 2. 3 2 2 |
黄麻着地 到家来。 第二把扇子 两分开， 乌 天黑地

3 6 1 6 5 | 6 1 5 3 | 2 2 6 5 | 2 2 2 3 3 2 | 6 5 6 5 ||
等风来。 三两冰水 活宝贝， 黄麻着地 到家来。

长 歌 调
(叙事歌)

苏 州 民 歌
新 嫂 嫂 唱
丁汀、王振茂 记谱

$1=\flat B$ $\frac{3}{8}$

嫁出(呀)因唔哭彩(哎)轿噢,郎在桥上跳三跳。

接 绩 歌(一)

苏 州 民 歌
殷 桂 英 唱
丁汀、王振茂、许绍文 记谱

$1=\flat B$ $\frac{4}{4}$ $\frac{5}{4}$

正月梅花阵阵香,螳螂叫船游春乡。蜻蜓相帮来摇船,蚱蜢哥哥把篙撑。

接 绩 歌(二)
(又名《十望郎》)

苏 州 民 歌
徐 六 娣 唱
谢莉彬 记谱

$1=\flat B$ $\frac{2}{4}$ $\frac{3}{4}$

正月小姐来望郎,摇摇曳曳进郎房。

左手捞起青纱帐,情哥哥染病困在床。

接 绩 歌（三）

苏州民歌
阿 招 唱
唐斌华 记谱

1=♭B 2/4 3/4

（或：2 1 6 1 6）

6· 1 2 3 | 2 2 1 6 6 | 2 1 1 2· | 1 6 5 5 6 | 5 — |
正 月 梅 花 梗 子 青， 小 妹 结 识 张 金 生。

6· 1 1 2 3 | 2 2 1 6 6 | 2 1 2 1 | 6 5 6 5 ‖
张 金 生 哥 哥 良 心 好， 贪 你 小 妹 手 艺 高。

牵 砻 歌

苏州民歌
张新奴 唱
丁 汀 记谱

1=D 2/4 4/4 5/4

5 5 5 5 5 | 5 5 5 6 1 6· | 1 | 5 6 5 3 2 3 — | 3 3· 5 6· 1 |
山歌 不唱 忘记多，咿 吔 咿，曹 姥 姥 来， 哟 哟 嗨 咿，
石角路不走 出青草，啦 吔 咿，曹 姥 姥 来， 哟 哟 嗨 咿，

5 6 5 3 2 3 — | 0 3 6 6 6 5 3 2 1 3 | 2 3 1 2 6 5 1· 2 |
曹 姥 姥 来， 我沿河 头 不 种 出 江 芦，呀 啦
曹 姥 姥 来， 我私情 路 不 走 断 头 多，呀 啦

3 2 3 | 6· 6 5 3 2· 3 | 1 6 6 1 6 — ‖
溜 呀， 杏 花 飘， 邀 两 邀。
溜 呀， 杏 花 飘， 邀 两 邀。

沙罗罗调（一）

苏 州 民 歌
姚 玲 珍 唱
姚玲珍、丁汀、赵志祥 记谱

曹嗨曹嗨 曹咿哟嚹嗨 嗨 嗨嗨嗨， 嗨 嗨嗨，嗨嗨 嗨，来
唱呀来， 嗨 嗨 嗨，来 唱(呀)来夯 夯 (啰) 号 来 唱。

沙罗罗调（二）

苏 州 民 歌
徐 万 生 唱
丁汀、马熙林、赵志祥 记谱

曹嗨曹嗨 曹咿哟嚹嗨 嗨嗨嗨嗨， 嗨嗨嗨，嗨嗨 嗨，来夯 夯
唱呀来， 嗨 嗨 嗨， 来 唱(呀)末(吭吭 啰) 号 来 唱。

沙罗罗调（三）

苏 州 民 歌
徐 万 生 唱
唐斌华 记谱

曹嗨曹嗨 曹咿哟嚹 嗨 嗨 嗨嗨嗨， 嗨 嗨嗨，嗨嗨 嗨， 来 夯(呀)夯
咿呀来， 嗨 嗨嗨嗨嗨，唱 (呀) 夯 夯 啰 号 号 来。

说白十杯

(《酒头》之一)

苏州民歌
张新奴 唱
丁汀 记谱

$1=C$ $\frac{7}{8}$ $\frac{4}{8}$ $\frac{5}{8}$ $\frac{6}{8}$

姐勒浪窗前绣花鞋,眼梢头浪观着俏冤家。

(白)冤家冤家,盘问姐姐,手扶窗口。

手把窗盘挡住营生做,后生家起常骂姐姐。

(白)骂你官姐姐,官姐吓得面红唇涨,右手丢脱针线,左手丢脱花鞋,往里一斜,嘴里啰哩啰唆,骂你三声死尸冤家!

把倷大哥大嫂来看见,一世来牵累我爹妈。三山六水响叮当,村村巷巷姐熬郎。不熬你长来不熬你短,要熬你十杯好酒敬情郎。

说白十杯

(《酒头》之二)

苏 州 民 歌
张 新 奴 唱
孟庆点、王次文、丁汀 记谱

1=C $\frac{5}{8}\frac{4}{8}\frac{6}{8}\frac{7}{8}\frac{8}{8}\frac{9}{8}$

6 65 3 6 | 1 65 35 2 | 3 5 65 35 32 1 21 6 5 |
姐 勒浪窗 前 绣花 鞋, 眼 梢 头 浪 观 着

1 21 6 5 |(白)冤家冤家,盘问姐姐,手扶窗口。| 6 65 3 3 6 |
俏 冤 家。 粗 针 密 线

6 6 1 65 3 2 | 5 65 35 32 1 21 65 | 6 1 6 5 |
当 作 营 生 做, 后 生 家 起 常 骂 姐 姐。

(白)骂你官姐姐,官姐吓得面红唇涨,右手丢脱针线,左手丢脱花鞋,往里一斜,嘴里啰哩啰唆,骂你三声死尸冤家。

0 3 3 6 65 3 6 | 1 6 5 3 2 | 5 65 35 32 1 21 65 | 6 1 6 5 |
把伲大 哥 大 嫂 来 看 见, 一世(末)牵 累 我 爹 妈。

6 65 3 3 6 | 1 65 3 2 | 5 65 3 5 5 65 32 1 21 65 | 6 1 6 5 |
说 爹 妈 来 说 爹 妈, 大 嫂嫂 住 勒 娘 家 屋 里 也 走 邪。

(白)大嫂嫂结识张生,大巷五头六个郎,黄昏勿静,你背我扯。

6 65 3 3 6 | 1 65 3 2 | 5 65 $\frac{3}{5}$ 5 2 1 21 65 | 1 21 6 5 |
三 山 六 水 响叮 当, 村 村(末)巷 巷 姐 熬 郎。

3 5 $\frac{3}{5}$ 6 6 | 1 65 3 2 | 3 65 3 3 $\frac{65}{3}$ 2 $\frac{1}{6}$ | 1 21 6 5 ‖
不 熬你 长 来 不 熬你 短, 要 熬 你 十 杯 好 酒 敬 情 郎。

说白十杯

（《酒头》之三）

苏州民歌
阿　招唱
唐斌华 记谱

1=C 2/4 3/4 4/4

6 65 3 | 6 - | 1 6 5 35 65 3 | 2 - | 3 65 32 121 |

6 6 | 3 21 121 6 | 5 - | (白)冤家冤家，说仔一番便叫声你阿姐……

6 5 6 3 5 | 3 2 121 6 5 | 6 6 6 |
嗯，想　把　书　来　　　　读，独是

1 21 65 | 6 - | 1 21 121 6 | 5 - ‖
坐　不浪窗　前　说拉　　　　介。

说白十杯

（《酒头》之四）

苏州民歌
马熙林 记谱

1=C 2/4 3/4

6 63 | 6 5 6 - | 1 65 565 3 | 2 - | 23 65 | 565 3 3 |

21 0 | 66 3 | 21 2321 6 | 65 - | X XXX | 0X XX | XX 0 |

XXXX | XX. | 36 63 | 6 565 3 | 23 216 | 66 3 | 21 2321 6 | 65 - ‖

吃食五更

苏州民歌
徐月娣 唱
谢莉彬 记谱

$1=A$ $\frac{4}{4}$ $\frac{3}{4}$ $\frac{2}{4}$

一更一点(末)月正起，甘蔗荸荠 大红福橘，

扦水梨 算啥稀奇，咿呀呀得儿喂 呀，算啥稀奇；

二(呀)更二 点(末)月正清， 火肉熏鸡拼五盆 杏杏芹呀，

虾品品(呀)一只荤 盆， 咿呀呀得儿喂 呀，一只荤 盆；

三(呀)更三 点(末)月正黄， 桂圆莲心炖蹄髈， 一只鲜 汤

吃勿落， 各人呷呷鲜汤， 咿呀呀得儿喂 呀，各人呷呷鲜汤；

四更四点(末)月正高， 豆沙馒头细沙糕， 吃 勿 落

各人手巾包 包， 咿呀呀得儿喂 呀，各人手巾包 包；五 更五 点(末)

朵朵葵花朝太阳

江阴民歌
李元龙 唱
蒋逢俊 记谱

(前段续)
天亮哉，蹄子还赠来，腌猪头(呀)炒海参呀，
小姑娘吃罢转家门 哉，咿呀呀得儿喂 呀，吃罢转家门 哉。

1=C 2/4
♩=84

朵朵(那格)葵 花 朝太(里格)阳， 人人(来格)
千年(那格)低 田 弯良(里格)田， 绿水(来格)

跟着 共产 党， 碰到 高山(里格)连 腰
奔上 高山 岗， 年年 粮棉(里格)大 丰

斩， 遇到(来格)大 海 架桥 梁，(哎呀)
收， 步步(来格)高 升 上天 堂，(哎呀)

架桥 梁。 冬冬冬堂 冬冬冬堂 冬堂冬堂 冬冬堂。
上天 堂。 冬冬冬堂 冬冬冬堂 冬堂冬堂 冬冬堂。

比比谁的干劲高

苏州民歌
景文梅 唱
张仲樵 记谱填词

1=♭E 2/4
♩=72

3. 5 6̂5̂1̂6̂ | 5 — | 3̂. 5 6̂5̂1̂6̂ | 5 — | 5 3 5 | 3 5 |
船头忙撑篙，　　船艄橹来摇。　　一盏（那个）
罱子张嘴笑，　　塘里去取宝。　　一船（那个）

1̂.2̂ 1 6 5 | 5 2 | 3. 5 3 2 | 3 1̂. | 3. 2̂1̂ 6 | 2 2̂3̂ 2̂1̂ | 1 |
红灯挂在桅　梢。　　用力摇，
乌金装满了。　　往回摇，

6.1̂ 6̂1̂ 2̂3̂2̂1̂ | 2 3 5 2 0 | 1̂ 1̂ 1̂ 6̂ | 5 2̂ 7̂ | 6 — ‖
一到那塘里罱泥，比比谁的干劲　高。
迎着那霞光万道，高唱一曲《公　社　好》。

窗外一株月月红
（五更调）

苏州民歌
江汉 词
唐紫云 唱
肖翰芝、孙克秀 记谱

1=D 2/4 3/4
♩=84

(6̂5̂ 6 1̂1̂ | 3. 6 | 5.6̂7̂ 2̂ 6̂5̂6̂) | 6̂6̂6̂5̂ 6̂6̂1̂ | 3̂2̂ 3̂5̂ 6̂ 6̂ | 3̂ 5̂6̂5̂ 5̂3̂ |
　　　　　　　　　窗外一株　月月　红，纺织姑娘

5̂3̂ 5 6 | 1̂ 6̂ | 5 5.6̂ 5̂ 3̂ | 1̂ 1̂ 7̂ 6̂1̂ 5̂ 4̂ ‖: 3 5 0 1 2 :‖
(咿呀呀得儿哇)　亲(啊)手　种，姑娘种花　有　心意，

5.6̂ 1̂ 2̂ 6̂5̂ 5̂3̂ | 5̂3̂2̂1̂ 1̂ 6̂ | 2̂1̂ 2̂3̂ 5̂ 3̂ | 2̂1̂ 5̂6̂1̂ 6̂. 5 6 ‖
月月成绩与它同，(咿呀呀得儿哇)月月成绩与它同。

杨 大 姐

江阴民歌
邱枸成 唱
蒋逢俊 记谱

1=D 2/4 3/4
♩=84

(领)黄秧下田(末)十分萱,(呀哈)杨大姐,(合)(喂 嗨 喂 嗨)杨大姐,好比(呀来嗨)爷娘(末)待儿郎,罗利罗利 罗罗利呀,杨大姐!

(领)等到稻熟(末)万里香,(呀哈)杨大姐,(合)(喂 嗨 喂 嗨)杨大姐,座座(呀来嗨)金山(末)钻太阳,罗利罗利 罗罗利呀,杨大姐!

大雪纷纷下 ①
（剪剪花调）

苏州民歌
景文梅 唱
张仲樵 记谱

1=A 2/4 3/4
♩=72

1. 大雪纷纷下,哎呀!柴米要涨价,哎呀!娃娃要吃饭,俩口要打架,哎呀!
2. 大雪纷纷下,哎呀!柴米要涨价,哎呀!板凳当柴烧,吓得床儿响,哎呀!
3. 大雪纷纷下,哎呀!柴米要涨价,哎呀!老鸦满地飞,穷人活饿煞,哎呀!

① 原词是"媒婆忙行走"。

囡唔①要姆妈有主张

（苏州虞美人调）

苏 州 民 歌
沈 雪 芳 唱
张仲樵 记谱填词

① "囡唔"是女儿的意思。

$\overset{23}{2}$. $\overset{\frown}{163}$ $\overset{|}{23}$ $\overset{3}{1}$ - | $\overset{\frown}{2}\overset{\frown}{21}\overset{\frown}{2}\overset{5}{3}$ | $\overset{\frown}{565}\overset{5}{3}$ ‖: $\overset{\frown}{21}\overset{\frown}{253}$ |
因 呀。　　我情愿嫁　个　　称心如意格

$3\overset{\frown}{2}\overset{3}{2}.$ | $\overset{5}{335}\overset{5}{61}$ | $\overset{23}{2}.\overset{\frown}{3}\overset{3}{1}$ | $\overset{23}{2}.\overset{\frown}{1156}\overset{\frown}{1}5$ - :‖
郎呃啊，　配成　一对　好　鸳　鸯　　呀！

田中娘子

<div align="right">
昆　山　民　歌

唐　小　妹　唱

高连生、江麒 记谱

屠　　　　引
</div>

1=♭B 2/4 3/4 5/8 3/8
♩=72

$\overset{\frown}{2}\overset{23}{3}\overset{\frown}{22}$ | $\overset{\frown}{2}\overset{\frown}{32}$ | $\overset{\frown}{13}\overset{\frown}{23}60$ | $\overset{\frown}{1}\overset{\frown}{65}\overset{\frown}{6}\overset{\frown}{10}$ | $\overset{\frown}{1}\overset{1}{1}\overset{\frown}{6}\overset{\frown}{16}$ |
正月里来 是新年，田中娘 子　打扮(末)去拜年。 头 上 金钗 银钗

$\overset{\frown}{5}\overset{\frown}{65}\overset{\frown}{32}3.\overset{5}{5}$ | $\overset{\frown}{321}2$ | $\overset{\frown}{23}\overset{\frown}{332}$ | $\overset{\frown}{13}\overset{\frown}{2}.\overset{3}{3}$ | $\overset{\frown}{662}\overset{\frown}{765}$ |
无 数 根,(嗯,　无 数 根)　脚上花鞋　像红菱，　身穿水红

$6.$ 0 ‖: $\overset{\frown}{2}\overset{23}{3}\overset{\frown}{22}$ | $\overset{\frown}{2}\overset{\frown}{32}$ | $\overset{\frown}{13}\overset{\frown}{23}60$ | $\overset{\frown}{1}\overset{\frown}{65}\overset{\frown}{6}\overset{\frown}{10}$ |
裙。　　二 月里来 是新春，田中娘 子　打扮(末)去游春。
　　　　三 月里来 是清明，田中娘 子　打扮(末)去上坟。

$\overset{\frown}{5}\overset{\frown}{353}$ | $\overset{\frown}{5}\overset{\frown}{65}\overset{\frown}{32}3.\overset{5}{5}$ | $\overset{\frown}{321}2$ | $\overset{\frown}{23}\overset{\frown}{332}$ | $\overset{\frown}{13}\overset{\frown}{2}.\overset{3}{3}$ |
雪白绒衫 花挠 袖,嗯,　花挠袖，　贴身棉袄　当胸滚，
天上乌云 心里 扎,嗯,　心里扎，　白衫白裤　白腰裙，

$\overset{\frown}{662}\overset{\frown}{765}$ | $6.$ 0 :‖ $\overset{\frown}{2}\overset{32}{3}\overset{\frown}{22}$ | $\overset{\frown}{2}\overset{\frown}{32}$ | $\overset{\frown}{13}\overset{\frown}{23}60$ |
一心 去游 春。　　　四 月里来 养蚕忙，田中娘 子
一心 去上 坟。

苏州民族民间音乐集成

| 1 6 5 6 1 6 0 | 1 6 6 6 | 1 1 6 6 6 6 | 5 6 5 3 2 3. 5 | 3 2 1 2 |

打扮(末)去采桑。　右手捏着　苏州城中这把　新剪刀, 嗐,　新剪刀,

| 2 3 3 3 2 | 1 3 2. 3 | 6 6 2 7 6 5 | 6. 0 | 2 3 2 3 2 2 | 2 3 2 |

一心打扮(末)去采桑,　办一身好衣　裳。　　　五月里来莳黄秧,

| 1 3 2 3 6 0 | 1 6 5 6 1 6 0 | 1 1 6 1 6 | 1 1 6 1 6 1 6 | 1 1 6 1 6 |

田中娘子　打扮(末)去插秧。　一指(呀)尖尖,玉手(呀)弯弯,刹起　八幅(末)罗裙

| 5 6 5 3 2 3. 5 | 3 2 1 2 | 2 3 3 3 2 | 1 3 2. 3 | 6 6 2 7 6 5 | 6. 0 |

腰里塞嗐,　腰里塞,　两膀弯弯　流泪浆,　一心插黄　秧。

‖: 2 3 2 2 | 2 3 2 | 1 3 2 3 6 0 | 1 6 5 6 1 6 0 | 5 3 5 3 |

六　月里来　热烘烘,　田中娘　子　　打扮(末)去送茶。　门前挑起
七　月里来　七秋凉,　田中娘　子　　打扮(末)去看娘。　门前挑起

| 5 6 5 3 2 3. 5 | 3 2 1 2 | 2 3 3 3 2 | 1 3 2. 3 | 6 6 2 7 6 5 | 6. 0 ‖

扁(啦)担①嗐,　扁(啦)担,　问声哥哥　吃香茶　两眼看下　巴。
鸡里扁, 嗐,　鸡里扁,　后头挑起　菊花香　闻着好思　量。

贩茶对口唱

昆山民歌
赵多菱等唱
张仲樵、屠引记谱

1=F 3/4
♩=98

| 5 3 3 5 6 5 6 1 6 0 | 6 1 6 1 6 5 5 0 6 | 5 6 1 2 6. 1 | 5 6 5 3 2 | 3 3 5 5 3 3 0 |

1.(女)郎出去　贩茶　十二年嘛,侬啥人来　陪　伴　啥人眠嘛?
2.(女)身浪厢　衣衫　啥人汰嘛,侬脚浪鞋　子　啥人做嘛?
3.(男)我出去　贩茶　十二年嘛,侬啥人来　陪　伴　啥人眠嘛?
4.(男)夜夜　房门　啥人关嘛,侬夜夜红　灯　啥人点嘛?

| 2 3 2 2 1 2 1 6 0 | 5 6 1 2 6 6 0 | 6 6 1 6 1 6 5 5 3. 2 | 3 3 5 5 3 3 0 ‖

(男)我出去　贩茶　十二年嘛,　小兄弟陪　伴　小兄弟眠嘛。
(男)身浪厢衣　衫　自家汰嘛,　脚浪鞋　子　买来着嘛。
(女)郎出去　贩茶　十二年嘛,　小姐妹陪　伴　小姐妹眠嘛。
(女)夜夜房　门　小姐妹关嘛,　夜夜红灯　小姐妹点嘛。

① "鸡里扁"是一种食物。

郎 要 断

（滴落生）

吴江民歌
顾寿林唱
顾鼎新、孙克秀 记谱

1=G 3/8
♩=204

姐勒园里采黄龙啊，郎勒外头捆松泥啊，姐说（得）郎啊，郎啊，要拿黄龙拿转去哎！勿要趁中宅上惹是非。

一条溪水绿悠悠

（知心客调）

苏州民歌
尹斯明唱
张仲樵 记谱编词

1=F 2/4
♩=60

一条溪水绿（呀丝）悠悠，有朵梅花跟水流，哎呀，小妹妹看中了，

苏州民族民间音乐集成

| 1 7 6 1 2 5 3 5 | 1 -) | 3. 5 6 5 1 2 | 5 5 5 3 | 3 3 2 3. 3 1 3 2 |
哎 呀哎　　呀哎呀,赶 上 前

| 6 6 1 3.5 6 5 6 1 | 6.5 3 2 1 (7. 6 5 3 5 6 | 1 7 6 1 2 5 3 5 | 1 -) ‖
将 花　　　留。

才郎明朝出外行

（手扶栏杆调）

苏 州 民 歌
沈 雪 芳 唱
张仲樵 记谱编词

1=F 2/4
♩=72

| 1 6 1 0 | 5 6 5 5 | 1 6 5 3 2 5 3 | 5 3 2. | 2 1 2 3 5. 6 |
才 郎　明 朝　出(呀末)外　行,　小 妹　妹 有

| 6 5 3 2 1 6 | 1 3 2 6 1 | 1 5 - | 5 5 6 3 2 1 | 2 3 2 1 2 3 0 3 |
贴 己 话 叮 咛 复 叮 咛。一 路 上 车 马 俫

| 5 3 2 1 6 1 2 3 | 2 1 6. | 5 5 6 5 6. 5 | 2 3 5 6 3. 2 | 1 6 1 1 2 5 3 |
要 当 心, 诸 事(末)谨 慎, 身 体 多 保

| 5 3 3 2 2 1 6 1 | 1 5 - | 1 1 6 1 2 | 5 3 5 6 5 3 | 6 6 1 6 5 3 2 5 3 |
重 噢。 咿呀 呀得 儿 喂! 说拨 倷才郎

| 5 3 2. | 2 1 2 3 5. 3 | 2 3 5 3 2 1 | 6 6 5 3 2 5 3 | 3 2. 3 2 1 6 1 | 5 - ‖
听, 常 常 (格) 写封 书给 知心 着 意(格) 人 呀!

约郎约在月上时

苏州民歌
朱继国等 唱
张仲樵 记谱

1=F 2/4
♩=56

约 郎 (呀) 约 (呀) 在 月
上 时,等 (呀) 郎 等到 了(呀) 月 斜
西。不 知 是 侬 处 山 低 月 上 早,
还 是 (侬) 郎处 山高 月 上 迟 呀?

苏州凤阳歌

苏州民歌
尹斯明唱
张仲樵 记谱

1=F 2/4
♩=72

先 敲 锣,后 打 鼓,敲锣 打 鼓
听我(末) 来 唱 歌。别样 歌儿 我 也 不 会
唱,单 唱 一 支 《凤 阳 歌》,

《凤阳歌》。　　　一个隆冬锵（呀得儿）锵冬锵，呀得儿　锵　冬　喂了咿喂　呀！

搭 凉 棚

昆山民歌
路 行 记谱

1=D 2/4　♩=85

1.(领)春季里　螳螂叫船游春(仔格)坊，哎，(合)意啥　噜噜
2.(领)夏季里　叫哥哥夜夜做情郎，哎，(合)意啥　噜噜
3.(领)秋季里　蝴蝶生病在绣(仔格)房，哎，(合)意啥　噜噜
4.(领)冬季里　大风大雪天气(仔格)冷，哎，(合)意啥　噜噜

来　噜噜仔格啥来　啥　噜噜来，(领)蜻蜓哥
来　噜噜仔格啥来　啥　噜噜来，(领)结　识
来　噜噜仔格啥来　啥　噜噜来，(领)梁山伯
来　噜噜仔格啥来　啥　噜噜来，(领)蜜　蜂

摇　橹　蚱蜢把船撑啊，哈哈哪噫乒乓，
姐　妮　织机(哎)娘啊，哈哈哪噫乒乓，
买　药　就为祝九娘啊，哈哈哪噫乒乓，
长　藏　寒雪(哎)粮啊，哈哈哪噫乒乓，

1.2.3.4.

(合)乒　乓仔乒乓，搭凉(啊)　棚(啊)越搭(末)越风　凉。

杨柳青青

苏 州 民 歌
沈 雪 芳 唱
张仲樵 记谱编词

1=F 2/4
♩=72

杨柳(那个)青　　青,清　清(那个)早　起,出　门　去　游

春。万　紫　又　千　红啊,一路　好　春　风,

一路　好　春风。那　黄莺　停在桃枝　上,亮翅试新

声。蝴　蝶儿邀蜜　蜂,飞舞在百　花　丛。

飞舞在百　花　丛。桃花　(那格)李　花　爱　煞

人,满　心　欢　喜(末)转(呀)转　回　程。

夜 夜 游

(打岔调)

江阴民歌
徐汉民唱
路行、蒋逢俊 记谱

1=G 2/4
♩=84

```
6  6 1 6 6 | 5 0 3 5 6 3 | 5  -  | 3 3 5 3 2 1 | 2 3 1  2.  3 |
1.正月格梅花 阵    阵  香,        螳  螂(格)叫 船 游 春 坊,

6  5 6 | 2 3 1 | 2 3 1 | 2 | 5 5 | 1 | 6 5 | 5.  6 | 1 6 | 2 |
蜻 蜓(格)相  帮  来 摇 橹,   蚱  蜢  哥  挡  篙 (呀)把 船

5.  6 3 5 3 2 | 1.  2 3 | 1 2 7 6 5 3 5 6 | 1 6 1 2 5 3 5 | 1  1. |
撑,   夜 夜(得儿)游      (得儿)                              游 呀。
```

2. 二月杏花朵朵开,蜜蜂开起茶馆来,梁山伯帮倒开水,就为那姐姐祝英台,夜夜(得儿)游(得儿)游呀。

3. 三月桃花满树红,来了茶客石蜈蜂,竹叶黄台归家转,蟋蟀吐丝怎过冬,夜夜(得儿)游(得儿)游呀。

4. 四月蔷薇朵朵开,蚕宝宝吐丝上山来,蚊子夜游营生做,苍蝇回头明朝来,夜夜(得儿)游(得儿)游呀。

5. 五月石榴一点红,洋蝴蝶躲在花当中,知了一声叫吓杀,吓得地壁虫勿敢动,夜夜(得儿)游(得儿)游呀。

6. 六月荷花结莲蓬,织机娘盘房中哭青天,蛆儿哥哥来相劝,金铃子常盘姐身边,夜夜(得儿)游(得儿)游呀。

7. 七月凤仙根上青,蛤蟆发急跳进门,萤火虫提灯来照春,壁虎子悄悄进房门,夜夜(得儿)游(得儿)游呀。

8. 八月木樨满园香,叫哥哥夜来偷婆娘,房檐下蜘蛛偷眼看,结识那私情织机娘,夜夜(得儿)游(得儿)游呀。

9. 九月菊花朵朵黄,出去打仗是蚂蟥,背包的蜗牛来破阵,千只蚂蚁进房门,夜夜(得儿)游(得儿)游呀。

10. 十月芙蓉映小春,青蛙田鸡要退身,金钱乌龟做好人,香烟虫出得好名声,夜夜(得儿)游(得儿)游呀。

11. 十一月山茶朵朵开,蟋蟀凶手打擂台,红头百脚咬一只,灰骆驼大盗打上来,夜夜(得儿)游(得儿)游呀。

12. 十二月蜡梅朵朵黄,跳蚤有钱开典当,跳蚤相帮做朝奉,白虱常当破衣裳,夜夜(得儿)游(得儿)游呀。

太阳光辉万丈红

（春词）

苏州民歌
佚名 记谱

1=C 2/4
♩=72

```
3. 5 3. 5 | 6 1 5 6 | 6 2 1 2 1 6 | 5 — | 6 2 1 2 1 6 | 5. 6 1 |
太阳  光辉       万丈 红,            伟大 领袖

6 1 6 5 5 3 | 2. 3 | 5 3 5 | 1. 2 6 1 6 5 | 3 5 1 6 | 6 — |
毛 泽  东。 英勇  人 民   解    放     军,

6 2 1 2 1 6 | 5. 6 1 | 6 1 6 5 5 3 | 2 5 3 3 2 | 1. 2 5 3 | 2 — ‖
消灭    蒋军  除害  虫, 呀得儿 喂    哎     哟!
```

采茶姑娘上山岗

（花鼓、采茶调）

江阴民歌
陈善宝 唱
林 桐 记谱
张仲樵填词

1=C 3/4
♩=48

```
6 1 6 5 1. 2 3 | 5 6 5 3 2 1 6 5 6 1 | 2 2 3 3 | 2 3 2 3 2 1 6 5 6 | 1 2 1 6. 5 1 6 |
采茶 姑 娘 上山 岗        哎,手采(末)茶    旗       口里 唱  哎,
过去 采 茶 泪汪 汪        哎,如今(末)采    茶       喜洋 洋  哎,

6 1 6 1. 2 3 | 5 6 5 3 2 1 6 5 6 1 | 2 2 3 3 2 3 2 3 2 | 6. 5 6 | 1 2 1 6. 5 1 6 ‖
青茶 嫩 (呀) 绿叶 香       哎,采满了一      筐   又一 筐  哎。
茶农 翻 身  不忘 本       哎,永远 跟  着      共   产 党  哎。
```

王大娘补缸

（花灯）

江阴民歌
路行 记谱

1=♭A 2/4
♩=76

(3 356 | 55 6535 | 25 3536 | 5 556 | 3 356 | 55 6535 |

2 25) | 36 532 | 6. 5353 2 | 1. 61 | 231 2 | 5. 3 |

羊肠（里格）小　路　　朝　　前（呀）行，
横摆（里格）担　子　　肩　　上（呀）放，

6. 6 5653 | 231 2 | 23 5 | 5/三 3 | 32 | 6. 1 23 5/三 6 |

郎　格郎叮当，　三　步　改作　两　步
郎　格郎叮当，　挑　到　王　家庄　去补

1 53 | 2321 6561 | 5. (1 | 6165 3276 | 5 -) ‖

行，　郎格郎叮当。
缸，　郎格郎叮当。

渔翁夜傍西岩宿

（边曲）

张家港民歌
曹善之 唱
牛 犇 记谱

1=D 2/4
♩=72

53 5/三6 | 5652 32/三3 | 661 3/三53 | 552321 | 61261 |

渔　翁　夜　傍　西　岩　宿，

553 6561 | 5652 3 | 52 235 | 3 | 2165 | 6/三1 - ‖

晓　汲　清　湘　燃　楚　　竹。

烟消日出不见人,

欸乃一声山水(噢)绿。

丰收喜人心

(金铃塔调)

苏州民歌
石林 填词
尤雪清 唱
鲁其贵 记谱

1=F 2/4 3/4
♩=80 热情地

① (0 2 3 | 7 2 7 6 5 3 5 6 | 1 7 6 1 2 5 3 5 | 1 5 1) | 5 1 | 1 6 5 6 5 |
桂花 香喷

5. (6 5 3 2 3 5) | 5 3 5 3 5 | 2 5 3 | 4. 5 | 5 3 2 3 2 | 1 - | 1 1 | 6 | 5 7 6 5 3 |
喷, 稻子黄澄澄啊, 勿唱 前朝

2 3 2 1 | 1 6 1 5 7 6 | 1 - | 5. 6 6 5 6 | ‖: 6 6 6 5 6 :‖ 1 2 1 5. 1 |
唱现今, 唱一唱(昂) (5 6 6 5 6 6) 今年的

1 6 5 6 5 3 | 5 5 3 2 2 3 | 3 5 6 5 5 3 2 3 2 | 1. (2 3 | 7 2 7 6 5 3 5 6 |
丰 收 喜(呀末)喜人 心 啊!

① 此段是引子。

苏州民族民间音乐集成

①

1 7̲6̲1̲ 2̲5̲3̲5̲ | 1̇ —) | 1̇ 6̲5̲ 3̲0̲ | 6̲1̲̇ 6̲5̲ 5̲0̲ | 1̇ 1̲6̲ 1̇. 6̲. 5 |
　　　　　　　　　　　　　长江　南　长江　北，江南　江北

3̲. 5̲ 3̲0̲ | 6̲1̲1̲6̲ 5̲.̲ 6̲ | 5̲6̲.̲ 5̲.̲ 6̲ | 5̲.̲ 6̲ 6̲6̲1̲6̲5̲ | 3̲5̲ 3̲0̲ |
一　片　金。不靠(吔)天 来 不靠 神，靠的我们大家　有干　劲。

1̇ 1̲6̲ 6̲5̲3̲5̲ | 6̲3̲.̲ 5̲0̲ | 3̲6̲ 6̲5̲6̲ 3̲0̲ | 3̲5̲ 5̲5̲3̲ | 3̲.̲ 5̲ 3̲3̲5̲ |
三面 红旗 举得 高，前程 花似　锦。 人民公社 好得很,我伲

1̇ 1̲6̲ 1̇ 6̲5̲3̲ | 5̲.̲ 6̲1̲ 2̲1̲ | 6̲.̲ 5 | 3̲ 3̲ | 3 — | 3 — |
奋发　图强 前进再前　进　啊，　(3̲4̲3̲2̲ 3̲4̲3̲2̲ | 3̲4̲3̲2̲ 3̲4̲3̲2̲)

5 6̲5̲ 3̲2̲3̲ | 6̲1̲1̲6̲ 5̲3̲ | 5̲3̲.̲ 3̲5̲ | 5̲1̲ 2̲3̲ 1. (2̲3̲ |
全　国　到　处　起(呀)起 欢　腾 嗯。

快板

7̲2̲7̲6̲ 5̲3̲5̲6̲ | 1̲7̲6̲1̲ 2̲5̲3̲5̲ | 1̇ 5̲ 1̇) | X X X | X. X X |
啊　哼来　来　格哉，

X X X X | X X X X | X X X X | X X X X | X X X X |
加大油　门　向前飞　奔，你追我　赶　热气腾　腾。工业农　业

X X X X | X X X X | X X X X | X X X X | X X X X |
文教卫　生，各行各　业　一齐跃　进。党的路　线　大放光　明，

5 1̇ 1̲6̲ 6̲5̲3̲ | 5̲.̲ 6̲1̲ | 6̲.̲ 5 | 3̲ 3̲ | 3 — | 3 — |
个个 皆勒浪 比 干 劲， 啊，　(3̲4̲3̲2̲ 3̲4̲3̲2̲ | 3̲4̲3̲2̲ 3̲4̲3̲2̲)

① 此段可任意反复，快板部分长度不限。

◆ 民 间 歌 曲 卷（上卷）◆

先进(格)事迹　实在　唱不尽　啊!

①

嗨 咿 呀 啰
（抬嫁妆）

张家港民歌
张光铭 唱
牛 犇 记谱

1=F 2/4
♩=108

(甲)嗨 咿呀啰,(乙)嗨嗨啰　嗨　嗨哟,(乙)嗨咿呀　啰,

(甲)嗨嗨,(乙)哟噢嗨嗨啰,　(甲)嗨咿呀啰哇,(乙)嗨嗨啰。

烧锅煮饭问声婆

昆 山 民 歌
唐 小 妹 唱
江麒、屠引记谱

1=C 2/4 5/8
♩=60

因啊,因啊,花花　轿子(末)到婆家　哪,因啊,因啊,烧锅煮饭要问声婆啊,

因啊,因啊,河滩上玩水(末)泼进　泼出末,要出大门　哪,因啊,因啊!

① 也有在全曲结束时来加一段结尾。如速度较快,句式结构如一段。

我的格好亲人

（哭 调）

吴江民歌
张云龙唱
张仲樵 记谱

1=F 2/4 ♩=72

6 55 | 3 5 | 5 3 2 | 2 0 3 | 5 5 3 5 | 6 55 |
我 的 格 好 亲 人 呒 啊， 俫 今 朝 头 一 忽 儿

3 5 5 | 3 3 2 | 1 — | 2 — | 3 2 | 1 2 3 |
人 死 去 仔 嘛， 赫 昂， 哭 俫 千 声，

3 2 | 1 2 3. 2 | 3 2 2 | 2 3 | 7 7 6 6 |
哭 俫 万 声， 俫 半 声 也 勿 应， 呒

6 3 | 3 3 3 2 | 2 2 2 7 | 7 7 7 6 | 5 5 5 |
啊！ 啊， 好 嫂 子 勿 要 哭， 看 看 阿 宝 和 阿 囡，

5. 5 | 3 5 | 6 5 | 3 2 | 3 2 1 | 6 — ‖
啊， 我 寡 妇 孤 儿 怎 生 过 嘘！

阿嫂格好亲爷

（哭 调）

吴江民歌
陈志毅唱
张仲樵 记谱

1=C 3/4 2/4 ♩=60

3 5 5 3 5. | 1 1 2 6 5 3. | 3 5 6 6 5 6. | 6 6 | 5 3/2 — |
(女)阿 哥 格 丈 人 阿 嫂 格 爷， 阿 妈 阿 爸 两 家 亲，

3 5 6 5 | 5 5 5 6 | 1 6 5 | 3 2 3. | 3 3 3 5 6 5 |
吾 格 阿 嫂 十 月 满 足 勿 好 来， 叫 我 代 哭 三 声

| 1 1 1 6 3 | 5 — | 6 6 6 5 5 5 5 3 | 3 3 3 2 1 1 1 |

阿嫂格好亲爷。 (男)铃铃即 悉悉索， 勿曾听过格样哭，

| 0 1 1 1 2 2 1 1 | 1 6 5 3 2 3. | 6 6 6 6 5 6 6 | 1 1 6 5 3 5 | 3 2 2. ||

(女)(欧呀)道士格先生 和尚格师， 勿晓得吾因唔家 情委(里格) 屈 啊！

黄 鹤 楼
(吟诗调)

吴 江 民 歌
江 洛 一 唱
顾鼎新 记谱

$1=F$　$\frac{2}{4}$

$\quad=60$

| 3 3 2 1 | 1 3 3 5 | 5 3 2. | 5 1 6 5 5 3 | 2 — | 5 2 3 2 1 | 1 — |

故人　西辞黄鹤 楼， 烟花三月　　下扬 州。

| 1 1 6 1 6 0 | 6 5 5 1 6 | 5. 3 2 | 3 5 2 1 | 5 — | 6 6 1 5 | 5 — |

孤帆　远影碧空 尽， 唯见长江　　天际流。

江上渔者
(吟诗调)

吴 江 民 歌
江 洛 一 唱
顾鼎新 记谱

$1=\flat B$　$\frac{2}{4}$

$\quad=60$

| 5 5 5 5 3 3 2 1. | 2 1 6 6 1 0 | 5 5 6 1 2 1 | 6 1 6. 5 | 5 3 5 6 1. | 3. 2 1 ||

江上往 来人， 但爱鲈鱼美。 君看一叶 舟， 出没风波 里。

各样花儿一齐开

（散仙花调）

昆　山　民　歌
曹　汉　生　等　唱
张仲樵 记谱填词

1=♭B 2/4 3/4 ♩=84

1.(甲) 啥格花儿盆里栽？啥格花儿池中开？啥格花儿香十里？啥格花儿满天飞？
2.(乙) 玉兰花儿盆里栽，粉荷花儿池中开，丹桂花儿香十里，雪花飘飘满天飞。
3.(甲) 啥格花开像黄金？啥格花开白如雪？啥格花开心地黑？啥格花开一身轻？
4.(乙) 菜子花开像黄金，玉簪开花白如雪，蚕豆花开心地黑，芙蓉花开一身轻。

(齐) 唱过来，盘过来，各样花儿一齐开，各样花儿一齐开，一(呀)齐开，万紫千红胜似海，人人都喜爱，人人都喜爱。

武 鲜 花

苏州民歌
尹斯明唱
张仲樵 记谱

1=C 2/4
♩=72

好一朵鲜花，好一朵鲜花，我唱鲜花另有一人家。好一个潘金莲，独坐在南楼下，好一个武松，好一个武松，景阳冈上打虎逗英雄，家住在阳谷县，打虎威名重。

姐妮开窗等郎来

（王瞎子算命调）

苏州民歌
柳 枫唱
张仲樵 记谱

1=F 2/4
♩=60

一年去一年来，又见梅花带雪开。梅花落地成雪片，姐妮开窗等郎来，（得儿呀）姐妮开窗等郎来。

不带灯笼叫你走稳了

（牌儿经调）

苏 州 民 歌
吴 时 英 唱
吴时英、牛犇 记谱

1=E 2/4　♩=60

乌 洞洞 看不见 跑， 不带(嗨)灯笼 叫你走 稳 了。 水没①金山法海来捉

妖， 白娘娘(末)盗仙(呀) 草(哎) 法海来 捉来捉(啊 哈)妖。

洒 金 扇

苏 州 民 歌
吴兰英、蒋玉芳 唱
乔凤岐、顾鼎新 记谱

1=E 2/4　♩=72

(男)正　　月　　月　半　　到
(女)他　　有　　一　　把　　洒

丈 人 家， 姐儿 一 见 笑哈
金 扇 呀， 我有 一 朵 白兰

哈， 她叫春香 忙去捧 茶， 咿呀嗨
花， 因此上 我两人就 扯扯 拉(呀)拉

① "没"是满的意思。

摘 棉 花

（梅花调）

张家港民歌
冯金成唱
牛 犇 记谱

1=D 2/4

♩=108

到了（吹号号）秋天 八月 八（啦）摘（呀）棉花，一朵大棉花，棉花开花朵朵白。姐妹们双双摘棉花，棉花朵儿大又大，绒

苏州民族民间音乐集成

3 5 6 5 | 1. 2 $\overset{35}{3}$ | 1 1 1 2 3 0 | 5 5 $\overset{61}{6}$ 5 | 3 2 3 0 0 |
长 朵 大 白 花 花。 棉 花 儿 开， 摘(呀) 摘 得 清 清

3 5 6 5 6 1 | 6 5 3 2 - | 2 3 6 1 | 2. 3 2 1 6 | 5 - ‖
一 朵 大 棉 花， 棉 花 开 花 朵 朵 白。

卖　面

（叫卖调）

常熟民歌
王　珊唱
雪竹记谱

1 = G 4/4
♩ = 72　节奏较自由

5 5 3. 5 2. 2 5 0 | 2 2 1 3 0 2 2 3 2 | 2 - - 2 1 0 | 1 3 2 2 2. |
一 先来 三碗 本色① 两碗肚当② 一碗相划 水， 来哉！两 肚 当 一 碗

3 2 2 2 1 $\overset{3}{2}$ $\overset{16}{=}$ | 2 2 1 3 2 2 2 | 2 3 2 2 1 1 | 2 2 2 3 3 3 1 3 |
硬面一碗烂 面 更 一碗相划水上要 宽汤点。啊！一 先来三碗头重前

$\overset{3}{2}$ - ‖ $\overset{3}{2}$ 2 2 2 1 $\overset{3}{1}$ 1 | $\overset{1}{6}$ - | 2 1 $\overset{2}{3}$ 2 1 2 1 3 2 |
啊！ 一 后来两碗 真 面④ 啊！ 两碗 真面上一碗 检长⑤

2 1 3 $\overset{2}{1}$ 1 - | $\overset{3}{2}$ - 2 2 2 3 2 1 | 1 3 0 2 3 3 3 2 1 | 3 $\overset{2}{1}$ 1 - ‖
一碗检 光⑥ 啊！ 哎， 一来(末) 长一碗 肴肉， 肴肉上也要做 拌 格 啊！

① "本色"是爆鱼面的意思。
② "肚当"是鱼肚上的肉的意思。
③ "相划水"是鱼尾巴的意思。
④ "真面"是大肉面的意思。
⑤ "检长"是要肥肉的意思。
⑥ "检光"是要瘦肉的意思。

$\begin{matrix}\overset{35}{\underline{}}\underline{3\ 1}\ 2 & - & -\end{matrix}$ | $\underline{5\ 5}\ \underline{3\ 2}\ \underline{1\ 3}\ 0$ | $\underline{2\ 2}\ \underline{1\ 3}\ \underline{2\ 2}\overset{3}{\underline{}}\underline{1}^{\overset{3}{\underline{}}}\underline{2}$ | $\overset{2}{\underline{}}1\ -$ ‖
一哎,　　　　先来 两碗 爪尖①, 　两碗 爪尖 上拔 尽干　　长②,

$5\cdot\underline{3}\ \underline{3\ 2}\ \underline{5\ 3}\ 0$ | $\underline{3\ 2}\ \underline{3\ 2}\ 1\ -$ | $\underline{2\ 2}\ \underline{1\ 3}\ \underline{2\ 2}\overset{3}{\underline{}}\underline{2}$ | $\overset{32}{\underline{}}1\ -$ ‖
两　跟两 碗长 鸡③, 　两碗 长鸡 上　　一碗 孵当④ 一碗 长　腿⑤ 啊!

$\overset{5}{\underline{}}\underline{3\ 3}\ \underline{5\ 5}\ \underline{3\ 2}\ \underline{5}$ | $\underline{2\ 2}\ \underline{1\ 3}\ \underline{2\ 3}\ \underline{3\ 3}\ 0$ | $\overset{5}{\underline{}}\underline{3}\ \underline{2\ 3\ 3}\overset{3}{\underline{}}\underline{3\ 2}\ \underline{1}\ \underline{3}$ | $\overset{2}{\underline{}}1\ -$ ‖
哎来, 噎一碗 排骨 一碗 肉丝 两里各一　　哎, 排骨 上 吞俚 透　点⑥ 啊!

$\overset{5}{\underline{}}\underline{3}\ \underline{3\ 2\ 1}\ \underline{1\ 3}\ 3\ 0$ ‖ $\overset{5}{\underline{}}\underline{3\ 3}\ 1$ | $\overset{2}{\underline{}}1\ -\ 1\overset{3}{\underline{}}\underline{2}$ | $\overset{2}{\underline{}}1\ -\ \underline{1}\overset{6}{\underline{}}\ -$ ‖
哎, 肉丝 上 做面表⑦, 　端上起 噎 哎 　来 哉 啊!

$\overset{15}{\underline{}}\underline{3\ 3}\ \underline{5\ 5}\ \underline{3\ 2\ 1}$ | $5\ \underline{5\ 5}\ \underline{3\ 2}\ \overset{\frown}{2}$ | $\underline{5\ 5}\overset{3}{\underline{}}\underline{5}\overset{3}{\underline{}}\underline{5}\ \underline{3\ 2\ 1}$ | $\underline{3\ 2}\ \underline{1\ 3}\ 2\ -\overset{16}{\underline{}}$ |
噎哎, 账来 哉呀哎 　嗳, 回账 来哉 哎, 三碗 鱼 面回 账啊! 六角 六分 哉。

$5\ \underline{6\ 6}\ \underline{5\ \overset{\frown}{3}}\overset{3}{\underline{}}\underline{2}$ | $\underline{2\ 2}\ \underline{2\ 1}\ \underline{1\ 3}\ \underline{2\ \overset{\frown}{2}}$ | $1\cdot\underline{3}\ \underline{2\ 2}\ \underline{1}\ \underline{\overset{\frown}{1}}\overset{16}{\underline{}}$ | $\underline{5\ 5}\ \underline{3\ 2}\ 1\ -$ |
哎, 再来 回　账, 　跟来 两碗 肉面 回账, 五 角两 分 嗳。 跟来 回　账,

$\underline{2\ 2}\ \underline{2\ 2}\ \underline{1\ 3}\ \underline{2\ 2}$ | $\underline{2\ 2}\ \underline{1\ 3}\ \underline{2\ 1}\ \underline{\overset{1}{\underline{}}\overset{\frown}{6}}$ | $\underline{5\ 5\ 3}\ \underline{2\ 2}\ \underline{1\ \overset{\frown}{6}}\ 6$ |
跟来 一碗 肴肉 回账, 二角 无零 啊! 　　啊再来 回账 也 哉 啊!

$5\ 0$ | $\underline{3\ 3}\ \underline{3\ 3}\ \underline{1\ 3}\ \underline{2\ 2}$ | $\underline{1}\overset{6}{\underline{}}\underline{5}\ \underline{5\ 6}\ \underline{6\ 5}\overset{3}{\underline{}}\underline{2}$ | $\underline{2\ 5}\ \underline{5\ 3}\ 2\ -\ 2\overset{16}{\underline{}}$ |
跟来 两碗 爪尖 回账 啊, 七角 两分 哉, 七角 两分 哉,

$\underline{2\ 2}\ \underline{2\ 3}\ \underline{3\ 2}\ \underline{1}\ \underline{\overset{6}{\underline{}}}$ | $\overset{3}{\underline{}}\underline{5}\overset{3}{\underline{}}\underline{2}\ 1\ -$ | $\underline{2\ 1}\ \underline{5\ 5}\overset{3}{\underline{}}\underline{2}\ 1\ \underline{1}\overset{6}{\underline{}}\ -$ ‖
再两 长鸡 碗完 账。 　 噎 哎! 　哎, 九角 无零 嗳。

① "爪尖"是猪蹄的意思。
② "拔尽干长"是将猪蹄上的毛拔干净的意思。
③ "长鸡"是鸡肉面的意思。
④ "孵当"是鸡肉要鸡肚子上的意思。
⑤ "长腿"是鸡肉要鸡腿上的意思。
⑥ "吞俚透点"是在油里炸透一些的意思。
⑦ "面表"是瘦肉的意思。

苦恼长工

昆山民歌
张文明唱
李有声 记谱

1=D 2/4 3/4

长工苦啊，苦在五月(啊)中，挑担黄秧到田(嗳)
中，(啊)上丘爬到下丘去呀，咿苦恼仔东家翻眼
还要骂长工，(呀)长工 长工 眼泪(末)落襟 胸。

划船调

昆山民歌
张文明唱
李有声 记谱

1=C 2/4

溜 溜溜溜咪，哎嗨，划呀(末)划彩 船哎，嗨 溜溜溜得 呀 哎,溜溜溜
咪咿咪嗨，划呀(末)划彩 船哎,(咿呀呀)划彩 (哎) 船，哎嗨嗨嗨！

采花郎

昆山民歌
张文明唱
李有声 记谱

1=E 3/4 2/4

春天日 出(末)暖当当嗳 咿,采花郎 (嘟嘟咿咿)采花 郎，
情哥阿郎 叮当三响 少年阿姊 眼看郎，哎 咿，沙嘟 当，

5 3̂ 5 6. 1̂	6 1̂ 6 5 ⁵₋ 3	5 3̂ 5 6. 1̂	6 1̂ 6 5 3 0	6 5. ⁶₋5. 6

一 朵 鲜 花 正 盛 开。 采 花 蜜 蜂 郎 咿 来， 啊 呀 啊 呀

| 3 2 1 ¹₋6. | 2 2 2 3 0 | 2 3̂ 5 3 2. 3 | 2 3̂ 1 5 6 0 ‖

嘞溜溜 啦 拉拉拉溜， 蜂 针 刺 嘞 花 心 上。

头 歌 调

昆 山 民 歌
唐 小 妹 唱
李 有 声 记谱

1=F 2/4

5 3̂ 5 | 1. 2̂ 1̂ 6 | 5 6̂ 5 3 | 2 2 2̂ 1 6. | 1 2 2 1̂ 6 5 3 | 2 2̂ 1̂ 6. | 1 0 ‖

嗳 嗨 咿 嗨 哟 喂，叫 我 唱 歌 就 唱(唉,咿 哟) 歌 嗳 嗨！

思 郎

常 熟 民 歌
俞 增 福 唱
李 有 声 记谱

1=D 2/4

1 5̇ 6. 1 | ³⁵₋3 ³₋2 1 | 3 3 5 0 | 5 3̂ 5 3̂ 5 3 | ²₋1 - | 2̇ 2̇ 6 0 |

佳 女 站 在 谷 场 西， 眼 看(末) 南 场 一 对 鸡， 雌 鸡(呀)

| 1̇ 1̇ 6 5 | 1̇ 6 5 0 | 3 3 6 0 | 1̇ 1̇ 6 5 | 3 3 5 0 | 6 5. ⁶₋5. 6 |

走 嘞 前 面 汪 汪 里， 雄 鸡(呀) 走 嘞 后 面 咯 咯 叫， 娘 啊！

| 1̇ 6̂ 5 | 6 5̂ 6 1̇ 6 | 3. 6̂ 5 3 | ²₋1 - | 3 5̂ 3 5̂ 3 | 6 5̂ 3 5̂ 3 |

娘 啊！ 儿 看 中 她 寻 配 偶， 奴 家 朝 暮 孤 零

| 2 1. | 2. 1̂ 2 5 | 6̂ 2 1 | 2 1. | ²¹₋6 - ⌇‖

零 呀， 啊 哟,我 格 娘 哎， 娘 哎， 咿 呵。
(郎 哎,)

十八套头

常熟民歌
俞增福唱
李有声 记谱

1=D 2/4

1 3 2 1 | 1 5 3 2 1 | 1 5 3 3 | 3 5. | 3 5 3 2 1 |
自 从(末)自 结识苏 婆， 三 千(末)立法 是 萧 何，

6 2̇ 6 2 2 1 6 | 3 5 3 2 1 0 | 2̇ 2̇ 6 2 2 1 6 | 6 5 3 5 3 2 | 1 - ‖
不许 作践 男和 女， 张良 主张 唱 山 歌。

花旦小姐

常熟民歌
俞增福唱
李有声 记谱

1=♭B 2/4

6 5 1̇ 2̇ | 1̇ 3̇ 2̇1̇ | 1̇ - | 3̇ 2̇ 1̇ | 3̇ 5̇ 3̇ 2̇ 1̇ | 6̇ 6̇ 5̇ 3̇ 5̇ 3̇ |
山歌 易唱 口难 开， 唱支 山歌 给娘 听， 二十 四孝

2̇ 1̇. | 2̇ | 6̇ 5̇ 3̇ 6̇ | 5̇ 3̇ 2̇ 0 | 3̇ 3̇ 3̇ 6̇ 5̇ | 5̇ 6̇ 5̇ 3̇ | 3̇2̇ 1̇ - | 1̇ 2̇1̇ 6 ‖
贤 人(末)都 勿 唱， 单唱 姣娘 结识 狂君 郎， 哎！

音　歌（一）

常熟民歌
夏江江唱
李有声 记谱

1=F 2/4

5 6̇ 1̇ 6̇ 5̇ 3̇ 1̇ | 2̇ 3̇ 5̇ | 3̇2̇ 2 | 2̇1̇ 6̇. | 6̇ - | 1̇ 1̇ 6 5 |
1.正 月 梅花 开　出　来， 方青 落难
2.家 奴 盘问 众　家　人， 为何 吵闹

6 2 5 6 | 3̇2̇ 1 - | 1 - | 5 6̇ 1̇ 6̇ 5̇ 3̇ 1̇ | 2̇ 3̇ 5̇ | 3̇2̇ 2 |
投 亲 来， 走进 门来 先 受
在 墙 门， 问明 原是 方 公

音 歌（二）

常熟民歌
杨老才唱
李有声 记谱

1=C 2/4

红云那，看见门前一对(啊)人，有格拿着稻柴绳，有格拿着麻皮绳，究竟为的啥事(啊)情？

采 黄 瓜

常熟民歌
蒋三宝唱
李有声 记谱

1=C 2/4

妹在园中(呀)采(末)采黄瓜呀，采(呀)采(呀末)采黄瓜，抬头(哟)看见我格情郎哥哎，妹采黄瓜哥挑担，嗨咿呀咿仔哟 嗨咿呀咿仔哟！

想梗郎调

常熟民歌
蒋三宝 唱
李有声 记谱

1=D 2/4

一梗(啊)里 月来照湘江，唤家人陪坐两旁，童年格小妹就会梳呀，梳(呀)梳(呀)梳姻装。红罗衫不大又不长，牡丹裤紧束柳儿腰，花鞋着勒金莲上，走起路来赛过那风儿(呀)摆杨柳，我格情郎呀！

十二只私情在上头

（搭凉棚调）

昆山民歌
久成、舒野 记谱

1=D 2/4
中板

(领)头一茶格汗巾(嘛)绣起仔格头呃，(合)噫啥噜噜勒噜噜仔格啥来噫啥噜噜勒，
(领)偷花样格汗巾(嘛)那么容易呃，(合)噫啥噜噜勒噜噜仔格啥来噫啥噜噜勒，

跌落格江里啥人捞

昆山民歌
陶传艺 记谱

（男）结识私情隔顶格桥，我为侬 私情 夜夜（格）
（女）结识私情隔顶格桥，我叫你 私情哥哥多跑跑

跑呀，三根（末）木头剩两根 牢，跌落格江里 啥人 捞？
跑呀，三根（末）木头（末）根根 牢，跌落格江里 我来 捞！

青 阳 调

太仓民歌
丁杰 记谱

嗨嗨嗨嗨 咿 哎 咿 呀 嗨嗨，我勒拉唱 歌 号

到（噢噢噢）站，阿晓得电灯亮（呀）来（嗨 嗨嗨）起（呀

苏州民族民间音乐集成

$5 \underline{55} \ \underline{6\overset{3}{\overset{\frown}{53}}} | \overset{\frown}{2}11 | \underline{5\ \underline{53}}\ \underline{56} | \underline{2\ \underline{16}}\ \underline{2\ \underline{23}} | \underline{13}\ \underline{216} |$
嗨 嗨 啰　　号 来 唱，(合)(咿呀 唷) 化 (嗨 嗨 嗨 嗨) 来

$\underline{5\ 35} | \underline{6\ \underline{56}\ 1} | \underline{2\ \underline{36}}\ \underline{5\overset{3}{\underset{\frown}{5}}} | \underline{3\ 35}\ 5 | \underline{6\ \underline{53}}\ \underline{2321} | 1\ -\ \|$
化(呀) 化 妆(呀) 来 (嗨 嗨 嗨 嗨) 引(呀哎嗨 啰) 号 来 唱。

划 船 歌

太仓民歌
丁 杰 记谱

$1=D\ \frac{2}{4}$

$\underline{3\ 5}\ \underline{3\ 5} | \underline{6\dot{2}}\ \underline{\dot{1}\dot{2}\dot{1}} | \underline{6\dot{1}}\ \dot{6}\ -\ |\ \dot{6}\ \ \underline{6\ 5} |\underline{\dot{1}\ 65}\ \underline{35} | \underline{6\ \underline{6\overset{\frown}{3}}} |$
叫我唱歌 就唱仔格　歌，　　　 嗨嗨　溜会嗨嗨嗨

$\underline{6\dot{2}}\ \underline{\dot{1}2\dot{1}6} \ \underline{5\overset{3}{\underset{\frown}{5}}} | \dot{1}\ \underline{\underline{6\overset{6}{\underset{\frown}{\dot{1}}}}\ 53} | 2\ \underline{333} | \underline{32.}\ |\ \dot{2}\ \underline{\dot{1}2\dot{1}6} |$
哎咿咿咿 哎嗨， 咿嗨 嗨哎嗨 嗨 嗨嗨嗨嗨，　　(合)溜溜溜

$5\ \underline{5\overset{5}{\underset{\frown}{6}}} | \underline{\dot{1}\dot{2}\dot{1}}\ \underline{6\dot{1}6} | \underline{6\ 5}\ | \underline{3\ 53}\ \underline{2\ 3} | \underline{3\overset{3}{\underset{\frown}{5}}}\ 0 | \dot{2}\ \underline{\dot{1}2\dot{1}6} |$
彩 哎 溜溜溜彩 嗨嗨，　划(呀)　划(呀) 船，　　溜溜溜

$5\ 6\ | \underline{\dot{1}\dot{2}\dot{1}}\ \underline{6\dot{1}6} | \underline{5\ 5}\ 0 | \dot{1}\ \underline{6\dot{1}} | \underline{5\ 3}\ 2\ -\ |\underline{3\ 3\ 3}\ 2\ \|$
彩 哎 溜溜溜彩　溜溜，　咿哎咿哎溜溜　嗨嗨嗨嗨！

手 扶 栏 杆
(小 调)

吴 江 民 歌
江 惠 君 唱
其贵、明义、程明
存 杰、江 麒 记谱

$1=G\ \frac{2}{4}$
$\quad ♩ = 50$

$\underline{\overset{35}{\underset{\frown}{3}}\ \underline{32}}\ \underline{1\ 61} | \underline{2\ 12}\ \underline{\overset{32}{\underset{\frown}{3}}} | \underline{\overset{5}{\underset{\frown}{3}}\ 32}\ \underline{\overset{1}{\underset{\frown}{6}}\ 01} | \underline{\overset{3}{\underset{\frown}{2}}}\ -\ | \underline{2\ 21}\ \underline{3.\ 5} |$
手(呀) 扶 栏　　杆 可叹(末)　第 一 声，　鸳 鸯 (那 个)

$\underline{\overset{5}{\underset{\frown}{3}}\ 32}\ \underline{\overset{\frown}{6.}\ 5} | \underline{53}\ \underline{\overset{23}{\underset{\frown}{2}}}\ \underline{2676} | 5\ -\ | \underline{3\ 32}\ \underline{\overset{16}{\underset{\frown}{1.26}}}\ 1 | \underline{2\ 12}\ \underline{\overset{32}{\underset{\frown}{3}}} |$
枕浪 厢 劝 劝奴郎 君，　一 路(啊) 上　鲜(呀) 花

少 要去 采呀， 乘轮 船 搭火(啊)车， 你啊要(末)要(格)当

心啊， 一呀 呀(得儿)哼 呐， 说起来(末)郎 来 呀，

贤(呀)妹妹 呀， 是(啊)你 的 知(啊)心 着意的 人 啦 啊！

货郎与小姐

(对唱小调)

吴 江 民 歌
魏 龙 官、姜 惠 君 唱
其贵、存杰、江麒、程明 记谱

1=A 2/4 3/4
♩=50

(男)忙 把担子 挑 上 肩，格郎当 喂格一喂哟， 调 转身来 门 关 紧，格郎当
(女)大 姐姐 在 房 中，格郎当 喂格一喂哟， 忽 听门外 卖 绒 线，格郎当

喂格一喂 哟， 大(啊)街 格 小(啊)巷， 横浪横浪 喊脱儿 声，格郎当
喂格一喂 哟， 开(啊)开 格 门(啊)来， 横浪横浪 喊勒儿 声，格郎当

喂格郎当儿呀哎咳 哟， 哎呀，卖绒线 呕 噢。
喂格郎当儿呀哎咳 哟， 哎呀，买绒线 呕 噢。

杨 柳 青

(小调)

吴江民歌
姜惠君唱
鲁其贵、程明 记谱
李丞杰

1=D 2/4
♩=69

3 5 6 1 1 3 | 5 — | 5 3 5 0 3 5 | 6 5 1 6 5 | 5 5 2 5 5 6 |
杨柳一根(啊)青 青青，(那个)早 起 失落了 二 美

3. 5 6 5 1 6 | 3 5 — | 5 3 5 0 3 5 | 6 1 6 5 | 5 5 2 5 5 6 |
失落了二美 人。 十三 (那个)十四 偷郎 到 如

1 — | 5 3 2 2 2 3 | 1 2 3 5 2 1 6 | 1 2 3 5 2 1 6 1 |
今， 冤(呀) 青青的 大 人 啊！ 永不 称奴

5 — ‖: 3. 5 6 5 6 1 | 1 5 — :‖ 5 3 5 0 3 5 | 6 5 1 6 5 |
心。 偷郎 到 如 今， 王孙 (那个)公 子
 永 不 称 奴 心，

5 5 2 3 5 6 | 1 — | 5. 3 2 2 3 | 1 2 3 5 2 | 1 3 5 23 21 1 61 |
称奴一半 心。 冤(呀)青青 大人 呀，称奴 一 半

1 5 — | 3. 5 6 5 6 1 | 3 5 — | 3. 5 6 5 6 1 | 1 5 — |
心， 称奴一半 心， 称奴一半 心。

5 3 5 0 3 5 | 6 1 6 5 | 5 5 2 3 5 6 | 1 — | 5. 3 2 2 3 |
丈夫 (那个)晓 得 必定要退 婚， 冤(啊)青青

1 2 3 5 2 | 1 3 5 23 21 1 61 | 1 5 — | 3. 5 6 5 6 1 | 3 5 — ‖
大人啊，必定要 退 婚， 必定要退 婚。

补　缸

吴江民歌
张云龙 唱
张仲樵 记谱

1=G 3/4 2/4
♩=84

(6 1 6 5　3 2 5.　| 6 1 6 5　3 2 5.) | 1 6 5　1 6 5 | 1 6 5 1 | (6 1 6 5　3 2 5 |
　　　　　　　　　　　　　　　　　　　　东门　走到(末) 西门　底,
　　　　　　　　　　　　　　　　　　　　大缸(末) 要修　一百　只,

6 1 6 5　3 2 5) | 2 3 5　2 3 1 1 | 6 1 2 3　1 1. | (6 1 6 5 3 2 5 | 6 1 6 5 3 2 5) ‖
　　　　　　　喊上(格)老二(末) 来补缸啊!
　　　　　　　小缸(末)要修(末) 五十双哎!

哭妙根笃爷

(小　调)

吴江民歌
徐五宝 唱
明义、存杰、程明 记谱

1=G 2/4 3/4
♩=84

5 5 3　3 5 | 1 1 6 1 | 5 5 3　5 5 | 5 3 2 3 2 5 |
1.亲 是 亲 来 恩 是 恩,　亲亲 恩 恩 小妹 肚 皮 里

1 1 6 1 | 3 3 2 3 5 | 1 1 6 1 | 3 2 3 5 | 1 1 6 1 0 |
有身孕。　养仔格男来 叫妙 根,　养仔女来 叫妙 英,

3 3 3 3　3 3 3　3 3 | 3 5 1 6 | 1. | 1 | 1 1 1 1　3 ‖
哎呀俚笃妙根拉爷 一位 好(啊) 好 亲 人,　啊 哈哈哈哈 哦咿!

2. 活勒浪格辰光在街浪走, 好像一个大相公, 坐勒格只凳浪好像一只钟。困勒床浪蛮威风, 俫现在困勒格扇门浪硬绷绷, 啊哈哈哈哈哦咿!

3. 拨拨俫头来(末)头勿动, 拨拨俫只脚来末脚勿动, 亲人呀, 亲人呀, 俫困勒格扇门浪硬绷绷, 啊哈哈哈哈哦咿!

4. 俫衣裳纽扣铜纽头, 脚浪靴子踩一斗, 亲人呀, 亲人啊, 俫面孔浪的一张黄纸头, 啊哈哈哈哈哦咿!

一只麻雀

吴江民歌
姜惠君 唱

1=G 2/4
♩=96

六个大姐来淘米，一只麻雀来吃米，得儿飞，
一飞飞到围墙里。飞过东，飞过西，浑身穿一件
梅花衣。一个头来一条被，两只翅膀两条腿，
两只眼睛一只嘴，三支梅开哟啊，
一朵梅花开，一朵梅花开呀啊！

孟姜女

（小调）

吴江民歌
姜惠君 唱
其贵、存杰、江麒、程明 记谱

1=F 2/4
♩=50

正月（啊）里（呀）来是新（啊）春，家家（呀）
户户挂红灯。别人家都（呀）有
团圆日，孟姜女家（呀）中是冷清（啊）清。

凤 阳 歌

吴 江 民 歌
任 其 生 唱
石 林、顾鼎新
孙克新、肖翰芝 记谱

1=G 2/4
♩=120

| 5 5 3 6 | 5 5 2 | 5 2 3 5 | 1 1. | 5 5 3 5 | 6 3 5 |
今年一面 锣哎，明年一面 鼓哎，锣鼓里的锣 鼓，

| 5 2 3 2 | 1 1. | 5 5 | 3 5 | 6 3 5 | 5 2 3 6 |
听我唱一支歌哎。锣鼓 里的锣 鼓，唱的啥歌

| 1 1. | 5 5 3 5 | 6 3 5 | 5 2 3 6 | 1 1. |
嗨哎，别样（那个）歌 儿，不（呀）不 会 唱啊，

| 5 2 | 3 2 | 3 5 | 6 1. | 5 2 5 6 | 5 5. | 5 5 3 5 5 5 |
单唱 一支《凤阳 歌》啊，凤（啊）凤阳 歌啊，呀得儿哇呀

| 1 1 6 1 1 | 1 1 2 | 3 2 5 3 | 5 2 3 6 | 1 1. ‖
乒杨那乒杨啊乒杨乒杨那，咙咚 乒杨儿咙咚 呛啊！

杨 柳 青

吴 江 民 歌
徐 五 宝 唱
存杰、明义、程明 记谱

1=♭E 2/4 3/4
♩=96

| 3 5 1 2 | 1. 6 5 | 3 5 3 5 | 6. 5 6 | 3 5 3 5 6 5 3 2 |
杨柳一根青 啊，清清（那个）早 起 来了二媒

| 1 1. | 3 5 3 5 | 6 6/3 3 | 5 5. | 3 5 3 5 6 3 | 5. 6 |
人啊，来了二媒人啊，来了二媒 人。

| 3 5 3 5 6. 5 6 | 3 5 3 5 6 5 3 2 | 1 — | 5. 3 5. 3 | 1 3 2 |
八十岁的老 公公 娶了个小佳人，年（啊）轻 的女佳人

苏州民族民间音乐集成

| 1 2 3 5 3 2 | 1 — | 5 5 3 3 5 | 6. 5 6 | 3 2 3 5 3 2 |
嫁了个老公　公，　　哎　哟，　　哎　哟，　永生不称

| 1 — | 6. 5 6 | 1 3 2 | 3 2 3 5 3 2 | 1 — ‖
心，　　年（啊）轻　女　佳人　永生不称　心。

开开门来叫先生

吴　江　民　歌
姜　惠　君　唱
存杰、其贵、明义 记谱
江　麒、程　明

1=♭E 2/4 3/4
♩=72

| 1 6. 5 3 | 6 1 6 5 3 | 3 1 6 5 | 3 5 3 2 3 — | 3 2 3 5 6 1 6 5 |
花针插在　花绷（仔格）上呀啊，　轻（那一个）移　步（末）

| 3 5 3 2 2 2 1 | 3 3 3 5 2 1 1 6 1 | 5. 6 5 3 2 3 2 1 | 3 3 3 2 3 6 5 | 5 3 2 3 2 1 ‖
下楼门（啊）开开门来叫先（啊）生，哇格哩哇哟，开开门来叫先　生呀啊！

解放台湾

吴　江　民　歌
孙　余　堂　唱
顾鼎新、孙克秀 记谱

1=E 2/4
♩=72

| 5 6 6 5 3 2 | 3 2 2 3 2 1 | 1 2 1 6 | 1 6 5 3 5 | 6 3 6 5 5 3 2 |
说台湾　　话台　湾，　台湾地方　真可爱。
蒋匪帮　　害人　精，　苛捐杂税　刮百姓。

| 1 6 6 5 3 6 | 6 5 3 2 1 2 1 6 | 1 6 6 5 3 6 | 5 3 2 — ‖
走了毒蛇　来了　狼，　跑来一群蒋匪　帮。
罪恶滔天　不能　忍，　解放台湾齐斗　争。

五 更 调

吴江民歌
张云龙唱
张仲樵 记谱

1=♭E 2/4
♩=72

6 6 6 5 | 6 6 6 5 | 3 3 3 5 | 6 6. | 5 5 6 5 | 5/3 — |
一(呀)更子 一(呀)点(末) 月(呀)正 来呀, 去到上 海,

5 6 i | 6 5 3 | 3 3 5 6 i | 5 — | 5 6 i 2 | 6 5 5/3 |
上 海, 停车在 黄(呀)浦 滩, 东 洋 车 (呀)

2 3 2 1 | 6. — | 5 3 5 6 | i i. | 5 i 6 5 | 5/3 — |
已 经入客 栈, 伊呀呀(得儿)喂呀 已经入客 栈。

勿讨着好老婆

吴江民歌
张云龙唱
张仲樵 记谱

1=G 2/4
♩=96

6 6 5 3 | 5 5. | 2 2 2 3 2 | 1 1. | 3 5 3 5 |
说 起个唔 (呃啊) 实在(末)真命 苦啊, 一生 格格

6 3 5 2 | 3 3 3 3 5 3 2 | 1 1. | 1 1 | 6 5 3 5 |
一 世 勿讨着好老 婆哇, 劈昂劈昂 格咙 咚

2̄3̄ 2. 1 6 1 2 | 1 1. | 6 6 i 6 5 | 5/3 5 3 | 6 6 5 3 5 3 |
劈昂 格咙 咚 劈昂啊。 别 人格娘子 都 会(末)织 苏

5 5. | i 6 5 3 5 3 | 6 6 6 5 3 5 | 1 1. | 1 1 | 6. |
布哇, 唔的个娘子 勿会(里格)织苏 布哇, 劈昂劈昂格

| 5 3 5 | 3̲2. 1 6̲1̲2̲ | 1 1. | 6 6̲5̲ 3̲5̲ 5̲5̲ | 5 5. |
咙 咚　劈昂 格咙 咚 劈昂 劈昂。　香烟(末) 得 得 呼啊，

| 3̲ 3̲3̲ 3̲ 2̲3̲ | 1 1. | 6̲ 6̲6̲ 5̲ 3̲ 5̲ | 2̲3̲ 2̲1̲ 6̲1̲ 2̲3̲ |
鞋 皮(末) 踢 搭 拖 哇，　只会 (格) 唱 唱 凤阳 打 花

| 1 1. | 1 1 | 6̲ 5̲3̲ 5̲ | 2̲3̲2. 1 6̲1̲2̲ | 1 1. ‖
鼓啊，　劈昂 劈昂 格咙 咚　劈昂 格咙 咚 劈昂 呃啊！

望 郎 来

吴 江 民 歌
张 舫 澜 唱
张 仲 樵 记谱

1=G 2/4
♩=96

| 1̲1̲ 1̲2̲ 3̲2̲5̲3̲ | 3̲2̲1̲ 2 | 1̲1̲1̲ 3̲ 2̲1̲ | 1̲-6̲ 6̲1̲ 2 | 1. 2̲3̲2̲5̲ |
一年(里格)过 去　一 年 来，　正月(里格) 梅花 带雪 开，　梅 花 落地

| 3̲2̲1̲ 2 | 1̲ 1̲3̲ 2̲1̲ | 2 0 3̲2̲1̲ | 3 0 3̲2. | 2 2̲1̲6̲ | 6̲ - ‖
顺雪 飘，　雪花 飘飘　望 郎　(哎) 来 哎，　末 嗵哎 末。

玩 花 园

(五更调)

吴 江 民 歌
纽 阿 凤 唱
其贵、江麒、朱理 记谱

1=G 2/4 3/4
♩=58

| 3̲ 6̲5̲ 3̲ | 2̲1̲ 2̲ | 3̲ 6̲5̲ 3̲ | 5̲3̲ 2̲ | 3̲ 6̲5̲ 3̲ 2̲1̲ 2̲ | 5̲3̲ 5̲3̲ 2̲3̲ 2̲1̲ |
一更(仔格)里　开门望 庭　前，　哥在外面 等　奴家啊，妹妹(啊)

| 6̲6̲ 1̲6̲ 5̲. | 3̲ 6̲5̲ 3̲ 2̲1̲ 2̲ | 3̲ 6̲5̲ 3̲ | 5̲3̲ 2̲ | 5̲3̲ 5̲3̲ 2̲3̲ 2̲1̲ |
立脚就起身。　二更(仔格)里　头上月亮　明，　手扶(啊)栏杆(啊)

◆ 民间歌曲卷（上卷）◆

6 6 1 6 5	6 1 2 3 2 3	1 1 2 3 2 3	3 6 5 3 ⁵2
坐在园 里，	十指 尖 尖	玉手 弯 弯，	挑朵好桃 花，

5 3 5 3 2 3 2 1	6 5 6 1 6 5	3 6 5 3 2 1 2	3 6 5 3 ⁵2
小小(那个)桃花(啊)	闻闻香喷喷。	四更(仔格)里	月亮偏过 西，

5 3 5 3 2 3 2 1 | 6 2 1 6 5 | 1 1 2 3 6 5 3 | ⁵2. 3 | 3 2 1 3 2 | 3 2 1 3 2
立起(那个)身(啊)来 送我的 妻，小妹 转过(仔格)身 叫了一声哥，撩起(仔格) 裙

1 1 2 3 6 5 3 ⁵2 | 1 1 2 3 2 3 | 3 6 5 3 2 1 2 | 5 3 5 3 2 3 2 1 | 6 6 1 6 5
一步 一步往前 走，妹在 前头走 哥在后头跟， 一忽(那个)就到(啊) 五更(仔格)里。

湖丝阿姐

（小 调）

吴 江 民 歌
王 雪 雄 唱
江麒、程明、维贤 记谱

1=♭A 2/4 3/4
♩=72

5 5 5 3 3 3	2 3 2 1 6	1. 2 3 3 3	3 2 3 2 1	6 1 2 3 1 1
日出(呀)东方(末) 天明亮，	忽听海波啰 嘟(呀)嘟 响，	湖丝 阿姐		
自从(末)进了 湖丝厂，	打盆做丝 忙(呀)又 忙，	天天 冷饭		
天将(末)黑来 想儿郎，	暗里做丝 出(呀)断 头，	工头 赶来		

6 1 5 5 1 6 5 ⁵3	6 6 6 1 6 5	6 1 2 3 1 1	6 1 5 5 1 6 5 ⁵3
起得(呀) 早，	嗳唷 嗳唷，	拜别 老娘 进丝(呀) 厂。	
开水(呀) 泡，	嗳唷 嗳唷，	湖丝 阿姐 真苦(呀) 恼。	
骂又(呀) 打，	嗳唷 嗳唷，	老板 把伊 赶出(呀) 厂。	

117

朝奉先生灰毕板

（鹦鹉调）

吴江民歌
丁金才 唱
鲁其贵、朱理 记谱

1=A 2/4
♩=54

说起(那个)朝奉①先生灰毕板②嗳，翻过一板③又一板嗳。

南村头上个猪头三，缺奴啦④三千三百三分三厘

三毫三嗳，倘使得，⑤今年尴尬勿来还嗳。同王阿哥阿二两个

一道才⑥(嗳)还勿还，勿还(末)惹得朝奉先生火起来，

勿还(末)这只破篷财船撑伊老来。

卖花女子

吴江民歌
魏龙官 唱
其贵、存杰、江麒、程明 记谱

1=♭E 2/4
♩=72

一更日照墙，白相(末)到长阳，南阳桥兜转去，

兜到仔格洋泾浜，卖花女子面揩花粉立勒笃仔门口

① "朝奉"是典当的意思。
② "灰毕板"是板起脸的意思。
③ "一板"是一页的意思。
④ "缺奴啦"是欠我的意思。
⑤ "倘使得"是假如的意思。
⑥ "一道才"是一起的意思。

喊呀，挑老虫 二角 洋 一元三角包 十 支,你看 嗍①不 嗍。

赌博害人精

（五更调）

吴　江　民　歌
陈　炳　贤　唱
存杰、江麒、程明 记谱

1=F 2/4　♩=96

1. 一 更 里 来 月 东 升， 赌博是害人精， 咿呀呀得儿喂， 害处说不 尽。 各 位 格 同 志 安 定 心， 仔 细 格 听， 桩 桩 件 件 唱 给 大 家 听， 咿呀呀得儿 喂， 害处说不 尽。

2. 二更里来月正明，赌博是黑良心，咿呀呀得儿喂，只想赢别人。勿想输来只想赢，自私透顶，如意算盘呐哼打得稳，咿呀呀得儿喂，结果害自身。

3. 三更里来月色清，输赢全勿灵，咿呀呀得儿喂，赢仔勿肯停。输脱仔钞票想翻本，心勿定，钞票输光动仔坏脑筋，咿呀呀得儿喂，偷抢就产生。

4. 四更里来月儿弯，无心搞生产，咿呀呀得儿喂，死人全勿管。一家老小全躲开，搭死路肚皮饿得勿来三，咿呀呀得儿喂，只好去讨饭。

5. 五更里来月色沉，警告赌钱人，咿呀呀得儿喂，脑子清一清。政府法令要执行，下决心，回头是岸重新来做人，咿呀呀得儿喂，前途放光明。

① "嗍"是便宜的意思。

四 季 歌

吴江民歌
陆阿妹 唱
文化馆 记谱

1=F 2/4

```
廿 6 6 1 | 2 3· | 3 5 6 6· | 1 1̂ 6 - | 5 5 3 | 1 2· 3 3· |
```
1. 春季　里来　新花　开哎　呜　哎　　嗨嗨，人人　歌唱
2. 夏季　里来　热来　到哎　呜　哎　　嗨嗨，人人　拥护
3. 秋季　里来　谷堆　仓哎　呜　哎　　嗨嗨，人人　歌唱
4. 冬季　里来　雪花　飘哎　呜　哎　　嗨嗨，人人　拥护

```
3 2· 1 6· | 1 1 2 2· | 3 3· 1 6· | 3 5 3 1 2· | 1 3· 1 6· ‖
```
总　路　线，　多快　好省　来建　设，　子孙　万代　幸福　来。
总　路　线，　城镇　工厂　大发　展，　赶上　英国　和美　国。
总　路　线，　农业　生产　干劲　足，　丰衣　足食　不要　愁。
总　路　线，　社员　忙着　交公　粮，　家家　户户　有余　粮。

四 方 调

江阴民歌
陈寿宝 唱
叶岳英 记谱

1=F 2/4 3/4

```
3 6 5 | 3· 2 1 | 6· 1 5 4 5 | 3 0 | 2 2 3 | 2 1 6 1 |
```
1. 清　清　一　　　早起　来，　　面（呀末）面朝
2. 清　清　一　　　早起　来，　　面（呀末）面朝
3. 清　清　一　　　早起　来，　　面（呀末）面朝
4. 清　清　一　　　早起　来，　　面（呀末）面朝

```
2· 2 2 5 3 | 6 5 6· 1 | 2· 5 3 2 - | 5̂ 6̂ | 6 5 | 6· 1 5 6 ‖
```
东　啊，　　喂呀　喂呀　哟，　　　驾　船（末）又　驾
南　啊，　　喂呀　喂呀　哟，　　　驾　船（末）又　驾
西　啊，　　喂呀　喂呀　哟，　　　驾　船（末）又　驾
北　啊，　　喂呀　喂呀　哟，　　　驾　船（末）又　驾

| 1 6 1. 0 | ⁵₇6 65 | 6. 1 5 6 | 1 6 1. 0 | 3 65 | 3. 2 1 |

东,　　来　潮儿路　不　通啊,　别人家
南,　　来　潮儿路　已　远啊,　我家来
西,　　来　潮儿路　已　低啊,　我家来
北,　　来　潮儿路　不　熟啊,　我家来

| 6. 1 5 3 5 | 3 — | 2. 0 | 2 1 6 1 | 2. 5 3 | 6 5 6 1 |

捉　鱼（末）　九　网　十　网　空,　喂呀喂喂
捉　鱼（末）　哈（呀）哈　哈　笑,　喂呀喂喂
捉　鱼（末）　哈（呀）哈　哈　笑,　喂呀喂喂
捉　鱼（末）　眯（呀）眯　眯　笑,　喂呀喂喂

| 2 — | 2. 3 5 6 5 | 5 3 3 5 | 5 6 5 6 | 1 0 | 1 6 5 3 |

哟,　我　家来捉　鱼（末）嚯　　（呀）嚯　咙
哟,　人　家格打　鱼（末）团　　（呀）团　咙
哟,　人　家格捉　鱼（末）苦　　（呀）挤　咙
哟,　人　家格捉　鱼（末）脱　　（呀）脱　咙

| 2 3 2 1 | ⁵₇6 | 6 1 | 6 5 5 3 | 5 6 1 | 5 — |

（呀）　咚,　啊　喂　喂喂　哟!
（呀）　转,　啊　喂　喂喂　哟!
（呀）　桥,　啊　喂　喂喂　哟!
（呀）　哭,　啊　喂　喂喂　哟!

小板艄调

江阴民歌
陈寿宝 唱
叶岳英 记谱

1=D 2/4

| i̲ ₇ 6 | 6 1 | 6 5 5 3 | 5 0 | 2̇ 2̇ 3 | 1 — | 6 6 1 | 6 5 5 3 |

唱　一支《小　板　艄》　喂喂哟,　唱　一支《小　板

| 5 0 | 3 5 6 1 | 5 — | 5. 6 | 1 2 1 6 | 5. 6 1 | 6 1 6 5 |

艄》　哎哎哟,　《小　板　艄》呀　哎哟 咿得儿

苏州民族民间音乐集成

```
3. 5 | 3 2 1 | 2 — | 3 3 3 5 | 2. 0 | 3 3 3 5 |
哟    得   好，    哎来来里哟，      哎来来里

2. 0 6 | 6 1 | 6 5 5 3 | 5 — | 2 2 3 | 1 — |
哟，  大姐  生 得 好，  喂喂哟，

6 6 1 | 6 5 5 3 | 5 — | 3 5 6 1 | 5 — | 5. 6 | 1 2 1 6 |
扑 粉 画 眉 毛，    哎 哎 哟，   耳  戴

5. 6 1 | 6 1 6 5 | 3 2 1 | 2 — ‖: 3 3 3 5 | 2 — :‖
金 环 两 边   飘，       哎来来里哟。
```

尖 调

江阴民歌
陈寿宝 唱
陈正兴 记谱

1=♭E 2/4 3/4 4/4

```
3 6 | 5 6 3 2 | 2 2 7 | 2. 3 | 5 — — 6 1 6 | 5. 0 6 1 6 |
东      南          (呀）              啊
```

转 1=♭B

```
2 1 | 2 3 6 1 6 5 | 5 5 3 | 2. 3 | 5 — 0 | 2 1 1 |
格）吹  起    来            格  格是

5 5 3 | 5 6. 1 | 1. 6 1 | 0 0 | 2 5 3 | 2 1 |
涨          潮  （格）涨

2. 5 6 | 5. 6 | 1 2 3 | 1. 6 — | 6 1 | 6 5 5 3 | 5 — |
潮         天，       哎  唔哎哎唔哎，
```

积肥战鼓冲云霄

（青纱帐子）

江阴民歌
刘小度 唱
文化馆 记谱

五更相思

(五更荡湖船)

江阴民歌
刘宝荣 唱
文化馆 记谱

1=G 2/4 4/4

3 5 3 2 3 5 3 2 | 3 5 3 1 5. 3 2 | 1 1 3 2 5 6 7 6 |
一更(里格)相思(末) 啥个 勒笃 叫 呀，啥个 勒笃 唱 呀，

3 5 3 2 3 5 3 2 | 3 5 3 1 5 3 2 | 1 1 3 2 5 6 7 6 |
我听得格厅堂上 蚊虫勒笃叫 呀，蚊虫那能 叫 呀。

3 5 3 2 3 5 3 2 | 5 3 2 | 1 1 3 2 5 6 7 6 | 3 5 3 1 5 3 2 |
蚊虫(末) 嗡嗡嗡嗡 叫 呀，嗡嗡嗡嗡叫 呀，听得奴好伤 心，

1 1 3 2 5 6 7 6 | 5 5 3 2 6 6 1 2 | 5 5 3 2 1 3 2 5 | 6 6 7 6 5 6 ‖
听得 奴好开 心。伤伤心 开开心 鸳鸯 枕，相思到一 更，相思到二更。

翻 七 调

江阴民歌
田都里唱
文化馆 记谱

1=E 2/4

6 2 1 2 | 1 2 1 6 5 | 3 3 | 5 | 1 6 5 | 6 6 1 6 5 3 | 5 5 6 5 |
正 月里思 想(末) 元 宵节 呀，刹啦 啦子 唷，

3 3 2 1 3 | 2 — | 5. 6 1 2 | 6 5 5 3 | 3 3 3 2 | 1 2 |
喂 咿喂 唷； 二 月里思 想儿，刹啦啦子 郎 当，

3 3 3 2 | 1 2 | 3 5 3 5 | 6 6 6 3 | 5 — | 3 3 2 1 3 |
刹啦 啦子 郎 当， 郎里郎当 刹啦啦子 唷 喂 咿喂

民间歌曲卷(上卷)

2 — | 5. 6 1 2 | 6 5 3 | 2 3 2 1 | 6 0 | 5. 6 1 2 |
唷。 杏 花 里 开 放 送 送 我 情 郎， 杏 花 里

6 5 3 | 2 3 2 1 | 1̇ 6. 5 6 — | 1̇. 2̇ 1̇ 6 5 | 1̇ 2̇ 1̇ 6 5 |
开 放 送 送 我 情 郎； 三 月 里 桃 花 (末)

3 3 5 | 1̇ 6 5 | 6 2̇ 1̇ 6 3 | 5. 6 5 — | 5. 6 |
红 雪 俏 呀， 小 郎 二 郎 来 嗨； 四

1̇. 2̇ | 6 1̇ 6 5 | 3 2 3 | 3 6 5 3 | 2 1 2 ‖: 5 6 1̇ 2̇ |
月 里 蔷 薇 清 香 二 郎 来， 满 园

6 5 5 3 2 | 1 3 5 3 2 | 1 — :‖: 6 2̇ 1̇ 6 | 6 2̇ 1̇ 6 | 5 3 5 |
香 也 是 得 哥 哥。 上 有(末) 天 堂 (呀)

6 2̇ 1̇ 6 | 6 2̇ 1̇ 6 | 5 3 5 :‖ X 0 | 5 6 5 3 | 2 3 5 |
下 有(末) 苏 杭 呀， 凉 凉 气 好 风 光 呀，

转 1 = B

3 6 5 3 2 | 1 1 2 3 | 1 — ‖: 5 6 3 | 5. 6 | 1̇ 2̇ 3̇ 2̇ |
咿 呀 呀 得 儿 唷 得 儿 唷。 五 月 (呀) 端
　　　　　　　　　　　　　　　　　　 姐 姐 (呀) 我

1̇ 0 | 1̇ 2̇ 3̇ 3̇ | 2̇ 1̇ 5 | 1̇ 6 3 | 5 0 | 5 6 1̇ 1̇ |
阳 闹 (呀儿) 闹 龙 舟 哟 呀， 端 阳 格
俩 看 (呀么) 看 龙 舟 哟 呀， 端 阳 格

2. 1̇ | 3 5 6 1̇ | 5 5 | 3 3 5 6 1̇ | 5 5 | 6 2̇ 1̇ 6 |
锣 鼓 齐(呀)齐 咚 锵 啊， 咚 咚 齐 咚 锵 呀， 齐 咚 齐 咚
锣 鼓 齐(呀)齐 咚 锵 啊， 咚 咚 齐 咚 锵 呀， 齐 咚 齐 咚

125

苏州民族民间音乐集成

| 5 5 | 5 6 1 2 | 6 1 5 3 | 3 3 2 1 2 | 6 1 5 6 | 5 3 2 1 |
锣 啊, 咚 齐 锣 嗳 唷, 吃 酒 赏 端 阳,
锣 啊, 咚 齐 锣 嗳 唷, 舟 船 向 前 抢,

| 1 — | 5 3 5 | 6 5 i 6 | 5 5 3 | 3 3 2 1 2 | 6 1 5 6 |
嗳 唷 嗳 嗳 唷 嗳 唷, 许 仙 格 白 娘
嗳 唷 嗳 嗳 唷 嗳 唷, 锣 鼓 来 闹 洋

转 1 = E

| 5 3 2 1 | 1 — ‖: 3 5 3 5 | 6 2 | 2 i 2 | i 6 5 3 |
娘。 六 月 里 来 荷 花 (呀)花 (呀)花 开,
洋。

| 5 3 5 | 3 5 6 | 2 — | i 2 i 6 | 5 2 3 5 | 3 5 3 5 |
七 月 里 来 秋 海 (嗳)海 (嗳)海 棠, 王 孙(那个)

| 6 i 6 5 | 3 2 3 | 5 3 2 | 3 5 3 2 | 1 6 1 | 3 2 1 3 |
公 子 游 玩(那)山 塘, 忽 听

| 2 0 | 5 6 i 2 | 6 5 5 | 3 5 | 6 i 6 5 | i 6 i |
道 书 夜 闹(哟) 闹(哟) 闹 到 得 天 明

| 6 i 2 | 2 — | i 2 i 6 | 5 — | 6 2 i 6 | 6 2 i 6 |
天 明 亮; 八 月 里 来(末)

| 3 3 5 | 6 i 5 | 3 5 6 i | 5 6 5 3 | 2 3 2 1 | 2 — |
醇 桂 开 呀, 阵 阵(末)粉 花 香,

| 6 2 i 6 | 6 2 i 6 | 3 3 6 | 5 — | 3 5 6 i | 6 5 5 3 |
家 家 户 户 都 (哟) 都 穿 得 好 衣

◆ 民间歌曲卷(上卷) ◆

2. 3 | 1 2 | 5 3 5 5 | 3 5 3 2 | 1 6 1 | 1 6 1 |
裳,　　多 多　少 少　脸 红 涨,　哈 哈

6 1 2 | 2 — | 1 2 1 6 5 — | 6 1 6 5 | 3. 5 |
咿 哈　又　咿 哈;　　九 月 里

3 2 1 3 | 2 — | 3 5 6 5 | 3 — | 3 5 6 5 | 1. 3 |
是 重 阳,　黄 菊 花　插 在(末)两 耳

2 0 | 2 3 1 6 | 1 6 5 | 6 1 2 | 2. 6 | 1 — |
旁;　十 月 里 芙 蓉,　芙 蓉 花　(呀)

2 1 2 3 2 | 3 3 5 | 6 6 5 | 3 2 1 3 | 2 — | 5. 6 | 1 6 1 |
花 (呀) 花 开 放 呀 嗳 嗳 唷;　十 　 一 月

2 3 2 1 | 6 1 5 | 3 2 3 5 | 6 5 1 6 | 5. 1 | 6 1 6 5 3 |
金　登　去　生　丁;　　十 二 月 里

2 1 2 3 | 5 6 5 | 5 1 6 1 | 5 5 6 5 | 3. 2 | 1 — ‖
蜡 梅　唱　完　成。

唱 凤 凰

1=G 2/4

江阴民歌

响当当,小小锄头亮又亮,扛起锄头下田忙,锄头好比冲锋枪呀,野草好比野心狼。

十把洋伞

1=G 2/4

江阴民歌

一把洋伞双插花呀,手拿扇子粉来搽呀。

十二月想郎

1=C 2/4

江阴民歌

正月里想我的郎,郎郎是青年小才郎,一出去倒有这么大半年。少年啊,鲜花儿,不想

珠 纱 塔

江阴民歌

(谱略)

苏州民族民间音乐集成

$\overset{\frown}{5}$ - |(1 1 3 2 1)| $\dot{2}\cdot$ $\dot{2}$ 7 6 | 5 6 $\overset{\frown}{2\ 7}$ | $\overset{\frown}{\underset{\smile}{7}}$ 6 - | (6 6 7 6 5) |
洒。　　　　　　　初　与奴奴　相 交　时，

6 2 | $\overset{\frown}{\dot{2}\ \dot{3}\dot{2}}$ | $\overset{\frown}{\dot{2}\ 7}$ $\overset{\frown}{7\ 6}$ | (6 6 7 6 5) | 3 $\overset{\frown}{5\ 6 5}$ | 2 1 |
蜜语　甜言　　　　　　　将我　骗，

(1 $\overset{\frown}{\dot 1}$ 6 5 | 6 $\overset{\frown}{6\dot 1}$ 6 5 | 3 2 3 5 | 5 5 5 3 2 | 1 6̣ 1 | 2 5 3 2 |

1 $\overset{\frown}{3\ 5}$ 2 $\overset{\frown}{1\ 6}$ | 1 -) | 5 $\overset{\frown}{3\ 5}$ | $\overset{\frown}{6\ \dot 1}$ 2 | 2 - | (1 1 3 2 1) |
　　　　　　　　　　如 今　冤 家

$\overset{\frown}{\dot 2\ \dot 3\dot 2\dot 1}$ | 6 2 6 | $\overset{\frown}{5}$ - | (1 1 3 2 1) | 6 $\overset{\frown}{\dot 2\ \dot 3\dot 2}$ | $\overset{\frown}{\dot 2\ 7}$ $\overset{\frown}{7\ 6}$ |
抛　撇了　我，　　　　　　骂 一 声 来

3 $\overset{\frown}{5\ 6 5}$ | $\overset{\sim}{\dot 2}$ 1 | $\dot 1$ $\overset{\frown}{6\ 5}$ | (6 $\overset{\frown}{6\ \dot 1}$ 6 5 | 3 2 3 5 | 5 5 5 3 2 |
摇　一　　橹，

1 6̣ 1 | 2 5 3 2 | 1 $\overset{\frown}{5\ 3}$ $\overset{\frown}{2\ 1\ 6}$ | 1 -) | 5 $\overset{\frown}{3\ 5}$ | 6\cdot $\dot 1$ $\overset{\frown}{3\ 5\ 3}$ |
　　　　　　　　　　　　　　　　　不 觉　来

$\overset{\frown}{2\ 1}$ 2 | (2 2 5 3 2) | $\dot 2$ | $\dot 1$ | 2\cdot 3 $\overset{\frown}{5\ 5\ 6}$ | $\dot 1$ $\dot 2$ 5 ‖
到　　　　　　　小 摆　　　　　　　渡。

梳 妆 台

江阴民歌

1=G 2/4

1 6̣ 1 2 | ⁵₂3 - | 5 32 12 31 | 2 - | 2 2 32 35 | 23 21 | ¹₂6̣ |
一(呀)一更 里　　梳(呀末)梳 妆 台，　　玉 手(那)　弯 弯 　(末)

1 3 21 6̣1 | 5̣ - | 5 3 2 1 | 2 1 2 3 | 5 3 21 3 | 21 6̣· |
自 带 金凤 钗。　　金　钗 凤 钗　钗钗你梳妆 台呀，

2 2 3 5 | 23 21 6̣ | 1 1̣6̣ 12 31 | 2· 32 16̣ 3 | 5 - ‖
忽听得　小 才 郎　　去 进 我 房　来　 哟。

卖花女子告阴状

江阴民歌

1=G 2/4

2 2· | 2 3 5 | 3 5 2 | 32 1 | 1 | 5 3 |
初 一　　月 半　庙 门　开 哟，　牛 　头

2 3 1 | 2 21 6̣ 2 | 1· 6̣ 5̣ | 3· 5̣ 3 1 | 2 - |
马 面　分 作 两 面 开。　　伤　心 人 儿 来

2· 3 5 4 | ⁴₂3 - | ⁴₂3 - | 2· 1 6̣ 2 | 1· 6̣ 5̣ ‖
哎 哎　唷，　　　　　　　　分 作 两 面 开 哟。

打牙牌

1=G 2/4

江阴民歌

| 1 5 3 | 2 - | 1 6 3 2 | 1 - | 1 2 3 5 | 2 3 2 1 |

姐（呀）在（呀） 房　中　打　牙

| 1 6 5 3 | 5 - | 6 5 6 1 | 5 3 2 | 1 1 2 3 6 |

牌　呀，　忽听得个情哥哥走进楼房

| 5 3 5 | 1 1 3 | 2 3 5 | 6 5 6 7 6 | 5 - |

来　呀，双手（哟子）把　门　开　唷，

| 6 5 6 1 | 2 - | 1 1 3 | 2 5 | 6 5 6 7 6 | 5 - ‖

哎呀哎子唷，双手（哟子）把　门　开　唷。

渔民曲

1=A 2/4

江阴民歌

| 1 6 1 2 | 3 - | 3 5 3 | 3. 2 | 1 2 3 | 2 1 |

秋季里　秋风凉，　金黄稻子

| 6 1 5 | 6 - | 6 6 6 6 | 6 3 5 | 6. 3 | 5 - |

挑上场，　一粒粮食一滴汗　　哟，

| 5 6 5 3 | 2 - | 3 3 3 3 | 2 1 | 1 5 | 6 - ‖

哎哎唷，家家户户堆满　仓　呀。

二姑娘倒贴

江阴民歌

1=A 2/4

| 1 2 5 3 | 2. 2 | 1 2 3 6 | 5 - | 5. 6 1 | 5. 3 2 |
| 姐 在（呀） 格 房 中（呀） 苦 哟 叽 |

| 1 2 3 6 | 5 - | 5. 6 1 | 5. 3 2 | 1 2 3 2 1 6 |
| 叽 哟， 伸 手 一 把 拉 住 我 郎 |

| 5 5 3 5 | 1 1 1 3 | 2 3 2 5 | 6 2 7 6 | 5 - |
| 衣 呀 啊， 坐 下 想 来 有 话 来 问 你 唷 哎 嗨 哟， |

| 3 3 2 1 3 | 3/2 - | 1 1 1 3 | 2 3 2 5 | 6 2 7 6 | 5 - |
| 我 的 相 好 的， 坐 下 想 来 有 话 来 问 你 唷。|

泗 洲 调

江阴民歌

1=G 2/4 3/4

| 5 5 | 3 3 | 2 3 2 1 | 6 - | 1. 2 3 | 5 3 |
| 亮 月 一 出 上 楼 梢， 打 个 哈 欠 |

| 3 2 - | 3 2 1 - | 6 1 2 3 | 1 - | 6 5 0 | 6 5 3 - |
| 伸（啊） 懒 腰， 瞌 睡 虫 又 上 来 了， |

| 6 6. 0 | 6 1 5 | 6 1 2 3 | 1 - | 6 5. 1 | 6 5 3 - |
| 哎 哟 哎 哟， 瞌 睡 虫 又 上 来 了。|

江西卖杂货

江阴民歌

1=F 2/4

离(呀)别家乡五(呀)六载,空人去飘海,漂洋过海卖杂货,到处生意做,咿呀儿得儿哟 到处生意做。

宁波马灯调

江阴民歌
郑仲金 唱
文化馆 记谱

1=C 2/4

1. 姐在那里那小楼,手拿花拉(啊)顺啦,忽拉听门外(啦)咳(啦)嗽声,好像阿拉郎格声格音,喂得咿喂哟,好像郎声格音,喂得咿喂哟。

2. 花针花线插在花棒上,手揭罗裙出了房,忽拉听门外(啦)咳(啦)嗽声,好像阿拉郎格声格音,喂得咿喂哟,连忙下楼台,喂得咿喂哟。

3. 过来已到大门口,玉手弯弯把门开,口叫我郎走进来,忽拉听门外(啦)咳(啦)嗽声,好像阿拉郎格声格音,喂得咿喂哟。

4. 问声我郎今天什么风,今晚吹到妹家中,忽拉听门外(啦)咳(啦)嗽声,好像阿拉郎格声格音,郎妹两相逢,喂得咿喂哟。

谈 媒
(老 调)

江阴民歌

1=C 2/4

6 6 6̂15 | 6̂12 1̇ | 6̂5 3 2̂7 | 6 0 | 6 6 6̂53 |
正月里(呀)谈媒(呀)正好月正,　　　我带我的

6̂12 1̇ | 6̂5 3 2̂7 | 6 0 | 7 7 7 2̇ | 6̂7 6̂5 |
小妹子　去(呀)看灯,　　　看灯是假的　呀,

3 2 0 | 3 2 1̇6 | 5 0 | 5 3 5 6 | 5 0 ‖
妹妹　　看你是真情,　　咿呀咿子唷。

十张台子

江阴民歌

1=A 2/4

1 1 1 2 2 | 5 3̂2 1 | 2 2 3 2 | 1 2̂6 5̣ | 1̇ 6̣ 1 2 | 1 2 2 |
第一张台子四角方, 岳飞枪挑小梁王, 武松手托千斤闸,

1 1 2 2 | 1 2̂6 5̣ | Ⅹ Ⅹ Ⅹ | Ⅹ Ⅹ Ⅹ Ⅹ | Ⅹ Ⅹ Ⅹ ‖
太公八十遇文王。 镗此匡 镗此镗此 镗此匡。

小媳妇诉苦

江阴民歌

1=♭E 2/4

6 6 6 5 | 0 2̇ | 1̇ 6̂5 | 1̇ 6̂1 2̇ | 6̂5 5̂3 | 2 - |
一更里来泪汪　汪　啊, 手挽手来告诉我的娘,

5̂3 5 | 6 - | 1̂5 6 1 | 6̂2 5 - | 3 5 6 1 | 6̂5 5̂3 |
在　家中 做姑　娘,　 花布鞋子五 六

苏州民族民间音乐集成

| 2 - | 5 3 5 | 6 - | 1 6 5 7 | 6 5 3 | 3 5 6 i |
双；　　　到　人　家　　　做　媳　　妇，　　青布鞋子

| 6 5 3 | 2 - | 5 5 3 5 | 2 1 6 | 5 - ‖
没一　双，　　赤脚白地　过 时　光。

破布郎郎调

江阴民歌

1=F 2/4

| 6 6 6 5 | 6 i | 3 2 3 5 | 6 6 | i 2 i 6 | 5 - |
正(呀)月里思　想　元　宵　节　格　刹拉拉子 唷，

| 6 5 6 i 6 | 5 - | 5 6 i 2 | 6 5 3 | 5 6 5 3 | 2 1 2 |
刹拉　拉子 唷，　　二(呀)月里思 想　刹拉拉子 郎 当，

| 5 6 5 3 | 2 1 2 | 6 6 6 5 | 6 5 6 i 6 | 5 - | 3 2 1 3 |
刹拉拉子 郎 当，　郎里郎当　刹拉拉子 唷，　　哎呀哎呀

| 2 2 | 3 2 1 3 | 2 2 | 5 6 i 2 | 6 5 3 | 2 3 2 1 |
哟　哟，　哎呀哎哎　哟　哟，　桃　花　杏　花　想 不到 有情

| 1 6 0 | 5 3 5 6 | i i | 2 | 6 7 6 5 | 6. 5 | 6 - ‖
人啊，　咿呀呀得　哟呀，　想 不到 有情　人。

十二月花名

江阴民歌

1=F 2/4

正月里来是新春,家家户户点红灯,人家丈夫团圆叙,我家丈夫造长城。

有情人五更

江阴民歌

1=♭E 2/4

一(呀)一更里(呀)手扶栏杆叹一声呀,鸳鸯格枕头上面来轻言细语劝劝我郎君。在路上,野花闲草少要探,乘轮船搭火车,一切都要自己来当心,自己路上要当心。

新 探 妹

1=F 2/4　　　　　　　　　　　　　　　江阴民歌

2 2 3 2 1 | 2 3 5 6 3 5 2 | 3 1 2 3 5 6 | 3 2 0 | 2 2 3 2 1 |
正(啊)月 里 探 妹(呀)　正(啊)月　正,　　叮 咛(啊)

2 3 5 6 3 5 2 | 3 1 2 3 5 6 | 3 2 0 | 2 3 5 5 3 5 6 | 2 3 2 1 6 0 |
嘱 咐(啊)我 的 小 郎 君,　下 一 次 来 玩 耍(呐)

7 6 5 | 3 2 3 5 2 3 2 6 | 1 6 1. | 3 2 3 5 3 3 2 6 | 1 6 1 1 ‖
哥 格 脚 下 要 留 神,　哥 哥 嫂 嫂 顶 了 我 的 真 啊。

知 心 客

1=D 2/4　　　　　　　　　　　　　　　江阴民歌

5 6 3 | 5 - | 6 1 3 2 | 1̇ - | 1̇. 2̇ 3̇ 3̇ | 2̇ 1̇ 5 |
姐 在(呀)　房　中　　闷(呀来)闷 昏

2̇ 1̇ 6 5 3 | 5 - | 2̇ 1̇ 3̇ 2̇ 1̇ | 3 5 6 1̇ |
昏 呀 哦 嗨 唷,　忽 听 才 郎 要 动

5 5 5 | 1̇ 1̇ 1̇ 2̇ | 6 1̇ 5 3 | 5 6 3 2 | 1 - | 3 5 6 1̇ |
身, 郎 呀, 尖 刀　刺 在 心,　　哎 唷 哎 哎

5 - | 1̇ 1̇ 1̇ 2̇ | 6 1̇ 5 3 | 5 6 3 2 | 1 - ‖
唷, 　舍 不 得 哥 一 个　　人。

俏 尼 僧

1=D 4/4　　　　　　　　　　　　　　　　　　　　江阴民歌

| 6 1 6 5 6 1 5 | 5 1 6 3 2 1 2 | 5 3 5　2 3 2 1 | 6 6 1 6 5 — |
二更 里格 俏尼 僧 进(呀)进佛 堂，　手拿(呀)佛珠儿，念声 弥 陀

| 3 3 5 6 1 5 — | 5 6 5 3 2 1 2 | 5 3 5　2 3 2 1 | 6 6 1 6 5 — ‖
南无 观世 音，　营愿 慈悲 心，　怨一声 爹 呀，怨(呀)一声 娘。

十 字 调

1=G 2/4　　　　　　　　　　　　　　　　　　　　江阴民歌

| 1 1　1 | 3 2　3 | 2 3 3 1 | 2 — | 2 2　3 2 | 1　3 |
一字 (啊)寄来　一横 里格 长，　青丝　妙发

| 2　2 1 6 | 5 — | 5 6 1 0 | 2 0 3 | 2 2 1 1 5 | 6 — |
绣花样，　　红绿 丝 线 簇嵚(仔格)新，

| 3 3 3 2 | 1. 2 3 | ³2 — | 2 5. | 6 1 2 3 | 6 6 3 | 5 — ‖
玉手抬起 绣 花 针，　绣个 百岁 寿(啊) 星。

十 别

1=G 2/4　　　　　　　　　　　　　　　　　　　　江阴民歌

| 2 5　³3 2 | 2 3 2 1 2 | 2 5　2 3 | 2 3　2 3 | 2 3　1 3 2 | 1 2 7 6 5 |
第一 别来 别爹 娘，　爹娘 叫我 霜降 馒头 倒有六　寸 长，

| 6 1 6 1 3 3 3 | 1 3 2 2 1 |¹ 6　0 | 6 1 2 1 3 3 3 | 6　5. 6 5 — ‖
横抡 三年到有那顶格　大，　　竖抡 三年到有 那 顶 格大。

手扶栏杆

江阴民歌

1=G 2/4

6̇15̇ 6̇1 | 2̇125 5 | 5 1 | 6̇15̇ 6̇1 | 2 136̇ 5̇6̇1 | 5̇. 3 5 |
手扶栏杆 口叹唤一声 呀， 鸳鸯枕边 劝劝我郎君 呀，

6̇15̇ 6̇1 | 22 5 | 3. 21 | 6̇15̇ 6̇12 | 2321 6̇5̇6̇1 |
路上鲜花劝郎 少采 呀， 行船骑马 自己要当

5̇. 3 5̇ | 6 6̇12 | 5 321 | 6̇15̇ 6̇123 | 5̇. 3 5 ‖
心 呀， 干哥哥 我是你 知心爱意人 哟。

凤 阳 调

江阴民歌
徐阿成 唱
文化馆 记谱

1=C 4/4

5 5 5 66 0 | 6̇ 2 1̇2̇1̇6̇ 5 - | 6̇1 6̇ 5̇23̇6̇1 |
头敲 鼓来 怀敲（末） 锣， 住锣 住鼓

6̇5 5̇5̇3̇ ³2̄ - | 5̇3̇5̇ 65 66̇5̇ | 3̇3̇2̇1̇6̇ 1 - |
听唱了词， 小奴奴 花色百样 都勿 唱，

5̇ 1̇ 1̇6̇5̇ 3 | 1̇1̇ 5̇6̇5̇3̇ 2. | 3̇2̇ 1̇2̇ 3̇5̇3̇ 2 - ‖
小奴奴 单唱支《凤 阳 歌》， 《凤 阳 歌》。

问答山歌

江阴民歌
盛洪年 唱
文化馆 记谱

1=F 4/4

| 1 6 6 6 | 1 1 2 - 32 | 2 3 5 3 2 | 1 2 2 6 6 |

1. 我唱山歌问你声， 村中可有种田人？
 笠帽顶上多少眼？ 一件蓑衣几条筋？
 我唱山歌还你声， 村中也有种田人。
 笠帽顶上七十二圆口眼， 一件蓑衣九条筋。

2. 我唱山歌问你声，村中可有放牛郎？黄牛背上几条筋？三寸黄秧几条须？
 我唱山歌还你声，村中也有放牛郎。黄牛背上七条筋，三寸黄秧九条须。

3. 我唱山歌问你声，村中可有耥稻人？一根耥杆有几节？一来一去有几横？
 我唱山歌还你声，村中也有耥稻人。一根耥杆廿四节，一来一去两三横。

隔 条 河

（莳秧山歌）

江阴民歌
黄嘉祥 唱
江 文 记谱

1=♭E 2/4 3/4

| 3 1 2 | 1 6 | 6 6 6 | 6 1 6 | 5 6 5 6 | 6 5 | 5 6 1 6 5 |

(领)结识(末)　(合)私情儿(呀)　隔　条　河呀，
(领)娘问(末)　(合)丫头儿(呀)　生　啥　私呀，

| 5 5 3 5 | 3 1 5 3 | 6 1 3 5 | 3 1 5 3 0 | 5 6 | 6 53 |

(合)莺莺想　烧夜香，莺莺想　烧夜香，(领)手攀(呀)
(合)莺莺想　烧夜香，莺莺想　烧夜香，(领)冰面上

| 5 6 1 1 | 6 6 5 3 5 3 2 | 1 | 1 | 2. 3 2 0 | 6 6 6 1 2 1 6 |

杨　柳(末)望(呀)情格　哥　哟，(合)夜　香　八月里桂花香，
(呀)条条能(呀)摔格　多　吓，(合)夜　香　八月里桂花香，

苏州民族民间音乐集成

$\underline{6\quad 5.}$ | $\underline{3\ \underline{3\ 2}\ 3}$ | $\underline{6\ 5}\ \underline{5\ 3\underline{5}}$ | $\underline{6\ \dot{1}\ 6\ 5}$ | $\underline{2\ 2\ 2}\ \underline{3\ 5\ 3\ 2}$ | $\underline{1\ 1}$ ‖
九 月　　菊 花 黄，莺莺同(格)　张 生　去 跳(仔)粉　墙 呀，

$\underline{\dot{1}\ \dot{1}\ \dot{1}\ \dot{1}}$ | $\underline{×\ ×\ ×\ ×}\ \underline{1\ 1}$ | $\underline{1\ 2\ 3\ 5}\ 2$ | $\underline{1\ 2\ 3}\ \underline{2\ 1\ 6\ 1}$ | $\underline{5\ 6\ 3}\ 5$ ‖
杨 柳 青(呀)　只顾只顾奔呀，哎　唷，杨 柳 丝 阵 阵　　香。

糯 稻 山 歌

<div style="text-align:right">江 阴 民 歌
耿 大 贵 唱
江　 文 记谱</div>

1 = G 2/4

$\underline{2\ 2\ 3\ 2}$ | $1\ \underline{1\ 3}$ | $2\ -$ | $\underline{2\ 2\ 3\ 2}$ | $2\ \underline{2\ \dot{7}}$ | $\underline{6\ 5}\ -$ ‖
啥 鸟 飞 来 节 节　高？啥 鸟 飞 来 像 双　刀？
天 鹊 飞 来 节 节　高，燕 子 飞 来 像 双　刀，

$\underline{\dot{6}\ \dot{6}\ \dot{6}\ \dot{6}}$ | $2\ \underline{2\ 1}$ | $\underline{\dot{1}\ \dot{6}}\ -$ | $\underline{2\ 2\ 2\ 1}$ | $\underline{\dot{6}}\ \underline{5\ \dot{6}}$ | $\underline{6\ 5}\ -$ ‖
啥 鸟 飞 来 青 竹 里　转？啥 鸟 飞 来 太　湖 里 淌？
野 鸭 飞 来 青 竹 里　转，天 鹅 飞 来 太　湖 里 淌。

郎唱山歌响令令
（拔秧山歌）

<div style="text-align:right">江 阴 民 歌
曹 正 大 唱
吴 其 孟 记谱</div>

1 = F 2/4

$\underline{6\ 6}\ 5$ | $\underline{\dot{1}\ 6}\ 5\ 3$ | $5\ \underline{\dot{1}\ 6\ 0}$ | $\underline{3\ 5\ 0}\ \underline{6\ 5\ 0}$ | $\underline{3\ 5\ 0}\ \underline{6\ 5\ 0}$ |
唱 起　山 歌 响　令　令，跑 到 田 头 跑 到 田 头

$\underline{2\ 2}\ \underline{3\ 5\ 3\ 2}$ | $1\ -$ | $\underline{5\ 3\ 2}\ \underline{2.\ 3}$ | $\underline{5\ 6}\ \underline{1\ 6\ 5}$ | $\underline{3\ 2}\ 1.$ |
拔 秧　 啰，　　　白 肚　 鸽 子 飞 过 岭，

| 6 6̂1 2 2 | 3 3̂1 2 | 3 5 0 6 5 0 | 3 5 0 6 5 0 | 2 2 3̂5 3 2 |
| 社员们 忙生产, 农业 社员 农业 社员 拔 秧

| 1 — | 3 5 3 1 2 | 3 5 3 1 2 | 5. 1̂ 6 5 3 | 2 3̂ 2 1 6̣ ‖
| 多, 杨柳杨柳 青, 尺拍尺拍蓬 嗳嗳唷, 南风扬 扬。

四季相思

江阴民歌

1=G 2/4

| 5 5 5 5 | 6 1̂ 2̇ | 6̂ 5 — | 6 3 5. 6̂ | 6 5 3 5 | 3̂ 2 — |
初次会(呀)情 人 哥, 爱我郎, 春秋又风 流,

| 5 3 5 | 6 — | 1̇ 5 6 | 5 5 | 5 5 5 5 | 3 5 2 1 | 6̂ 5 — ‖
才郎爱 我, 双 眶子 眼 睛, 会把妹子 就把情来 勾

二 腰 歌

江阴民歌

1=G 2/4

| 3̂ | 5 | 3̂ 3̂5̂3 | 3 3 5 2 2 0 | 2 2 3 5̂ 3 | 2 1 | 1̂ 6̣ 0 ‖
(领)吖 嗨 嗨, 哈哈哈哈哈,(合)嗨咿唷 噢 筹。

三 正 本

江阴民歌

1=F 2/4 3/4

| 1 0 | 3 2̂ 2 3 | 3̂ 5 — | 2̂3̂ 2 1 | 1̂ 6̣ 6. | 6̂ 6̣ 1.
(领)嗨 嗳咿呀 呀 噢 嗨,(合)嗨 嗨

| 6̣ — | 3 3 3 5 | 6 6 6̂ 1 1 6̂ 1 6̂ | 5 6 5 3 | 5 6 3 0 1 |
嗨, (领)白米饭 好吃了, 我 田难 (格)

苏州民族民间音乐集成

| 2 3 2 2 | $\underline{^3_25}$ $\underline{^{23}_22.1}$ | $\underline{^1_26}$ 0 | $\underline{^1_26}$ 1. | 6 6 | $\overset{3}{\widehat{2\ 2\ 2\ 2}}$ |
种咯， 嗨， （合）嗨 嗨 嗨 格， 鲜 鱼 汤(你格)

| 3 2 1 2 0 | 2 3 2 1 2 1 1 2 | 3 2 1 2 0 | 2 2 2 3 | 3 2 1 $\underline{^1_26}$. ‖
好 吃 末， 网 难 (了格)张 来， 咿呀呀嗬嗬 等。

四 了 歌

1=F 3/4 2/4

江阴民歌

（领）山 歌 好 唱 口 难 开 哪，（合）嗨 呀 那 嗨，

樱 桃 你 好 吃 树 难 栽。

（领）白 米 来（噢 嗨 嗨嗨）好 吃 了

嗨 嗨那嗨 嗨 呀那嗨，（领）田 难（子）种 呀嗬 来，

一力吖六劈力拍六，一脚两脚滚 上 来 了，（合）嗨

嗨， 鲜 鱼 汤好 吃 网 难 张。

144

车水号子(一)
四 筹

江阴民歌
盛槐生唱
江文记谱

1=F 2/4 3/4

3 3 353 | 2 2 232 | 1 21 | 6 10 | 3 3 353 |
(领)咿呀咿呀 嗨呀咿呀 哎嗨 嗨喂嗨, 筹呀咿呀

5. 3 | 232 110 | 11 21 | 6 - | 11 21 |
溜 嗨 哎呀 嗨呀哎 嗨, (合)嗨呀哎

6 - | 3 5 | 353 232 | 352 2 | 6 - | 11 132 |
嗨, (领)两来 咿呀 啊 哈哈啊 筹。 水堆满足来

2 - | 6 11 | 6 - | 2 3235 | 1 20 | 352 2. 1 |
呀, (合)嗨 嗨呀嗨, (领)东 唷唷嗨嗨 三 哟

351 2 | 3 3 353 | 352 1 | 6 - | 6 11 | 6 - |
筹来 咿呀咿呀哈哈啊 筹, (合)嗨 嗨呀嗨。

车水号子(二)
暖 歌

江阴民歌
盛槐生唱
江文记谱

1=F 2/4 3/4

3 3 353 | 2 2 232 | 1 1 21 | 6 - | 6 1 1 |
(领)咿呀咿呀 嗨呀咿呀 嗨呀啊 嗨, 哎嗨呀

6 - | 3 35 | 6 6 61 | 6 16 565 5 | 5 5 563 |
嗨, 山 歌 好唱(溜哦 哦)我 口难(的)

苏州民族民间音乐集成

| 0 1 2̂3̂ 2̂ 2 | 3̂5̂3̂ 2̂3̂2 | 1 ⁱ6̇ | 2̂2 2̂3̂ | 3̂5̂ 1 |
(啊)开 呐, 哎 咿呀啊 哈 筹,(合)樱桃(里格)好

| 2̂ 2̂0 | 3 2̂3̂2 | 1̂1̂ 0 1 | 3̂5̂ 1 | 2 - ‖
吃 树 难(了) (个)栽 来。

(白)嗨,快点啊……

车水号子（三）

了 歌（1）

江阴民歌
盛槐生唱
江文记谱

1=F 2/4
快

| 1 2̂ 2 3̂5̂3̂ | 2̂1 0 | 1 2 | 6̇ 1 | ⁱ6̇ - |
(领)山歌 好 唱 口 难 开 唷 嗨,

| 3̂ 3̂ 3̂5̂3̂ | 2̂ 2̂1 | 6̇ 1̂ 2 | 2 0 | 3 ³5̂ | 3̂5̂ 3̂3̂ |
(合)(嗨唷噢 哎 哎嗨) 口 难 开, (领)樱 桃 呀啊

| 3̂5̂ 2̂ 2 | 2 ⁱ6̇ | 2 1 | 2̂1̂6̇ 0 | 2̂ 1 | 6̇ 1 |
哈哈 啊 仔 格,(合)樱桃 好(啊) 吃 树

| 2 2 | 3 3̂2̂3̂5̂ | 1. | 2̂ 0 | 3̂5̂ 5̂3̂3̂ | 2 2̂3̂ |
难 栽。(领)嗨 唷唷嗨 唷, 白米饭(你就) 好 吃

| 2̂3̂ 2̂ 2 | 1 2̂. 2̂ | 3 | 2̂3̂ 2 | 3̂5̂ 2 | 1̂ 5̇ 6̇ |
(溜哦) 田 难(子) 种 啊, 我郎 好 溜,

| 1̂1̂ 2̂1̂ | ⁱ6̇ - | 3̂ 2̂1̂ | 1̂2̂3̂ 2̂0 | 6̇ 1 | 2 0 ‖
(合)哎唷嗨 嗨, 鲜鱼汤 好吃 网 难 张。

车水号子（四）

了 歌（2）

江阴民歌
盛槐生 唱
江 文 记谱

1=F 2/4

快

(领)嗨，白米饭好吃格嗨唷嗨，田难（儿那）种唷，(合)田难（儿那）种唷，鲜鱼汤好吃网难张。

茶 花 担（一）

江阴民歌
江瑞芸 编词
江 麒 编曲
良 初 记谱

1=C 4/4 2/4

（引子）

红红的太阳（哦）照村花哦嗨嗨，情哥郎在田中耥(哦)耥稻忙，妹妹在家中烧好清(啊)茶哇，清茶送给那耥稻郎，送给那耥稻郎啊。

茶 花 担（二）

江阴民歌
江瑞芸 编词
江 麒 编曲
良 初 记谱

1=G 2/4

1. 红红的（那个）太阳（末）照得村

庄呀，哥在田中耕耘忙，妹在家中烧好茶哎唷，哎呀哎子唷，哎呀哎子唷，清茶送给耕耘郎哎唷。

2. 肩担茶担轻又轻，出门走到木桥上，木桥板上脚底烫，白鹅一对河中上。
3. 穿过小桥到绿荫棚，青松翠竹一行行，万紫千红好风光，果红绿叶扑鼻香。
4. 太阳过午已不早，哥哥等得好心焦，快快走来快快跑，送给哥哥喝了好糯稻。

茶 花 担（三）

江阴民歌
江瑞芸 编词
江 麒 编曲
良 初 记谱

$1=C$ $\frac{2}{4}$

1. 姐妹们走进绿荫棚，棵棵蜜桃(哇)闪红光，顺手摘个水蜜桃哇，有心送给情哥送给情哥尝，啊，有心送给情哥尝尝送给情哥尝。
2. 树上蝉声不住叫，太阳晒得(哇)像火烧，姐妹们歇(呀)歇一歇呀，小小团扇把风摇把(呀儿)把风摇，啊，小小团扇把风摇把(呀么)把风摇。
3. 你爱哥哥我知道，为何偷偷(哇)又想跑，罚你倒茶各一杯呀，姐姐你说好不好你说好不好，啊，姐姐你说好不好你说好不好？

148

十二张烟管①

（滴落生）

吴江民歌
顾留根 唱
张舫澜 记谱

1. 头一张烟管(末)乌木(哎哦)镶呀，赵匡胤千里送京娘呵，只恐得了周瑜病，连吃三筒最清凉。

2. 第二张烟管两头铜，魏征丞相斩老龙，十把斧头程咬金，单鞭九战尉迟恭。

3. 第三张烟管三尺长，许仙相对白娘子，断桥相会难说话，后来出了儿子状元郎。

4. 第四张烟管是竹根，文必正搭是个霍定金，文公子情愿百万家私都掉脱，卖身投集为千金。

5. 第五张烟管是铁头，时迁偷鸡自安心，屈打成招卢俊义，逼上梁山自找投。

6. 第六张烟管头发兰，(我唱到)吕纯阳三戏白牡丹，宋江怒杀阎婆惜，后来活捉小张三。

7. 单镶烟管第七根，单枪匹马小罗成，宋江弟兄都英雄，落马挑袍老杨林。

8. 第八张烟管时式镶，刘备、张飞、关云长，桃园结拜三弟兄，(好比)千朵桃花一树生。

9. 第九张烟管黄铜堆，唐僧路过花果山，花果山上碰孙行者，西天取经要回来。

10. 第十张烟管象牙镶，张生吃酒劝红娘，劝得红娘醉醺醺，张生月夜跳粉墙。

11. 第十一张烟管黑须头，王宝钏小姐去抛球，彩球在薛仁贵格长篮里，腰眼里面出猪油。

12. 第十二张烟管六成双，杨六郎要拜白虎堂，辕门斩子杨宗保，杨四郎被萧邦来留去，杨五郎落发做和尚。

① 这曲山歌系历史性质的题材，唱出了那些有名的历史人物及其他们的事迹，都是老百姓耳熟能详的事。

花 望 郎

（滴落生，响山歌调）

吴江民歌
陆阿妹 唱
张舫澜 记谱

（曲谱略）

1. 一年过去一年嗨呜嗳嗨嗨来噢，那正月里（来）梅花带雪（格）开，梅花落地顺雪飘呵呵呀，梅花（末）落地望郎（格）来嗳。

2. 杏花含蕾二月开，燕子双双梁上来，眼关六只，六只眼关看达梁上这对花燕子，飞出飞进望郎来。

3. 桃花含蕾三月开，打扮姑娘出春台，右手拿起黄杨木梳，左手拿起青丝头发要弯到八角头盘龙髻，梳妆台涂胭脂花粉等郎来。

4. 蔷薇花含蕾四月开，娘打女儿勿放开，小妹子掀起这条八幅头罗裙揩眼泪，揩揩眼泪望郎来。

5. 吾（石）榴花含蕾五月开，五月端五雄黄好酒办起来，三头四杯好全洒满，多洒一杯望郎来。

6. 荷花含蕾六月开，小妹手拿团扇踱出来，团扇一九得九，二九十八，三九廿七，四九三十六个花名眼，条条路（缝）望郎来。

7. 凤仙花含蕾七月开，小妹玲珑厨房办小菜，办起七十二桌全宴酒，多办一桌望郎来。

8. 桂花含蕾八月开，小妹要插香花啥里来，东有东村头，西有西村头，南北相对四横头，啥里这些十七八、廿二三小郎采花来插在奴头上，让我香香阵阵望郎来。

9. 菊花含蕾九月开，根多叶少盆里来，日间端出来堂里看，夜里端进望郎来。

10. 芙蓉含蕾十月开，西风尺尺（簌簌的意思）冷起来，夹衣单衣放浪官箱里，身穿棉衣要望郎来。

11. 水仙花含蕾十一月开，白雪飘飘要落进来，大雪小雪落到里房里，我开窗扫雪望郎来。

12. 蜡梅花含蕾十二月开，小妹绣花剪刀摆浪八仙台，千百样花名，万百样鸟名，只得我奴奴剪刀头上出，绣得这支杏桃望郎来。

十 杯 酒①

（滴落生调）

吴江民歌
顾瑞生 唱
张舫澜 记谱

1=G

1 1 2 2 1 2 0 3 5 5 1 6 5 3 2 2 3 1 | 0 2 5 3 2 1 2 0 2 5 3 2 2 5 3 1 6 0 |
1.手拿 金壶(末) 第一(嗳 哦嗳)杯 杯呀 啊， 劝情郎(末) 吃酒 要坐拢 来，

1 1 2 1 2 5 2 1 1 1 6 1 6 5 | 6 1 1 1 2 5 3 2 3 2 2 5 2 6 5 0 ‖
夏至 难逢 端阳 日啊， 后生家来吃 酒 难逢 姐来 陪。

2. 第三杯酒状元红，劝情郎吃酒热热同同，小妹拿起金镶头银筷，银镶头金筷，挑挑拨拨，拨拨挑挑，夹到格块五花零精肉挎到郎嘴里，姐告侬情郎吃肉总要趁热捧新鲜。

3. 第五杯酒吃到笑眯眯，小姑娘一年四季许给郎衣，春里许你单衣，夏里许你夏衣，秋里许你夹衣，十二月里许你棉衣，一年四季鞋袜都置齐，你勿要回到房里另讨妻。

4. 第六杯酒碧波清，郎君吃到汗出雨零丁，小妹姑娘十指尖尖，玉手弯弯，拿得条生丝手帕，揩得额角头浪，一点二点三点半珍珠汗，要叫伶俐梅香绞手巾。

5. 第八杯酒玉色浓，情哥郎君面孔吃来白里红，姐看郎君白石头牡丹样白，郎看姐粉壁硝墙一枝红。

6. 第十杯酒立起身，谢谢你（啦）一家门，先谢你姆妈烧茶办点心(炖酒)，后谢你小妹姑娘思情深。

划 龙 船

太仓民歌
金 砂 记谱

1=D 2/4

中速

5 5 3 5 | 6 2 1 2 1 | 5̄ 6 1 6 6 5 | 1 6 5 3 5 | 6 0 | 6 2 1 2 1 6 |
一边 挑来 一边(之格) 唱呃 咳咳 溜来 咳咳咳， 哎咿 咿咿
挑挑 金山 接天(之格) 堂呃 咳咳 溜来 咳咳咳， 哎咿 咿咿

5 5 1 6 1 5 3 2 3 3 3 2 0 | 2 1 2 1 6 5 6 1 2 1 |
呃咳 咿 呃咿 呃咳咳 咳咳咳咳， 溜 溜溜 采咳溜溜溜

① 这首民歌又名《卖衣香》，描写少女对未婚夫的热爱。原来的田歌词句不精简，后经过会演修改，受到当地广大群众的喜爱。

| 5̲ 6̲1̲6̲ 6̲1̲5̲ | 3̲5̲ 3̲2̲3̲ | 5 0 | 2̇ 1̲̇2̲1̲6̲ | 5̲6̲ 1̇2̲1̲ |

来　咳　咳，划划划龙船，　　溜　溜溜采咳溜溜溜

| 5̲ 6̲1̲6̲ 6̲1̲5̲ 5 | 5̲5̲ 1̲ 6̲1̲ 5̲3̲ | 2 3̲3̲3̲ | 2 0 ‖

来　咳咳咳　吔咳咿吔咿吔咳咳　咳咳咳咳。

摇 船 歌

太 仓 民 歌
金 砂 记谱

1=♭B 2/4

慢

| 6̲6̲6̲ 2̲2̲ 1̲2̲ | 5̲1̲6̲5̲ 1̲6̲ | 6 5̲6̲6̲ | 6̲5̲3̲5̲ 2̲ ³2. |

摇一橹(来　哎)　　　　　扎一　绷，

| 2̲3̲2̲6̲ 1̲̇ 6. | 6̲3̲ 2̲. 6̲ | 1̲6̲ 5. | 6̲6̲ 2̲. | 3̲5̲ 3̲2̲2̲. |

沿河 两岸 好 风　　　光，　　片片(末)　麦苗　绿油

| 1̲̇ 6. | 3̲̇ 3̲2̲1̲6̲ | ⁶5 — | 6̲1̲2̲3̲ 2̲1̲6̲ | ⁶5 — ‖

油，　秋风送 来　稻　谷　香。

摇 船 调

太 仓 民 歌
周 天 成 唱
张 天 鹏 记谱

1 = D

自由地

| 1̲̇2̲2̲ 1̲̇. 6̲ 2̲2̲ 2̲3̲ 1̲.……6̲ | 6̲1̲6̲1̲ 6̲1̲6̲1̲ ⁶5……5 ⁶⁷6 ∨ 0 2̲ |

摇一撸(来　末)扎一 绷啊　哈，　两面 花树要 盖　船 篷　　哦，

| 1̲1̲6̲ 6̲ 3̲. 3̲̇ 2̲2̲ 1̲6̲. | 1̲1̲ 3̲5̲ 1̲ 6̲ 1̲6̲5̲……3̲2̲ ‖

好花勒 特　(末)中舱里，　妇女 勒郎 后 梢　　旁。

游码头小调

太仓民歌
丁陌茂 唱
张天鹏 记谱

1=C 4/4
♩=80

```
  3    5    6    i    2    i 6    5   | i 6 5    3    5    5    3 2    2   |
```

1. 正　月　梅　花　蕊　里　黄，　　细　纱　白　布　出　太　仓，
2. 二　月　杏　花　开　满　园，　　南码头格　竹　笋　兴　桃　园，
3. 三　月　桃　花　像　绣　球，　　细　竹　椅　子　出　沙　头，
4. 四　月　里　来　蔷　薇　花，　　南　京　薄　荷　双　凤　种，
5. 五　月　石　榴　叶　头　青，　　茜　泾　台　子　出　衙　门，
6. 六　月　荷　花　透　水　高，　　北　洋　船　白　相　到　浮　桥，
7. 七　月　里　来　蓬　仙　花，　　横　泾　地　面　玉　芝　麻，
8. 八　月　木　樨　阵　阵　香，　　陆公市格　麻　线　细　结　长，
9. 九　月　菊　花　叶　里　吐，　　关　东　热　帽　到　浏　河，
10. 十　月　芙　蓉　园　里　高，　　新　仓　老　闸　绣　荷　包，
11. 十一月　里　　水　仙　花，　　□　□　□　□　□　□　□
12. 十二月　蜡　梅　六　瓣　头，　　木牌楼格　造　起　大　砖　头，

```
  5    5    i 6 6 6    6    5 3    5   | 6 i 6 5    3    5    5    3 2    2   :|
```

1. 王　　家　宅里出了太　师　椅，　　陆渡桥格　引　线　销　苏　杭。
2. 新　　花　褥子出了东　门　买，　　西　门　划　划　息　粮　船。
3. 九　家庄　小布出得能　漂　白，　　台　湾　福　建　全　来　收。
4. 时　　新　眼头出到苏　州　买，　　顾家宅里出(啥)大　枇　杷。
5. 高　　台　搭勒　东　海　里，　　海　洋　强　盗　动　三　分。
6. 海　　豚　白鲐吃得多　鲜　味，　　各　乡　小　贩　全　来　调。
7. 穿山顶浪　金叶花开得能齐正，　　三　清　殿格小　贩　卖　黄　花。
8. 家　　家　人家结　网　用，　　常　熟　客　人　买　下　南　洋。
9. 塗　　松　街上出了花　辰　会，　　郭　成　龙格出　勒　沙头玉龙桥。
10. 黄　　宅　街上出了珍珠好白米，　东　浜　外　头　出　到　西　外　郊。
11. 王　　家　宅里出仔四　公　子，　　娘　娘　庙　里　戏　文　登。
12. 郑　　家　宅里出特郑　成　侯，　　北　门　头　城　外　乘　航　船。

六花六节

苏州民族民间音乐集成

太仓民歌
徐宝生 唱
张天鹏 记谱

1=G 2/4
♩=110

```
i̲ 6  6̲ 5 | 6̲ i̲ 6̲ 5 | 3̲ 2̲ 3̲ 5 | 6. i̲ | 6̲ 6̲ 6̲ 3̲ | 5.  6̲ |
```

1. 正 月 里 时 相(末)元 宵 节，　　呦 啦 啦 里 呀
2. 三 月 里 时 相(末)清 明 节，　　呦 啦 啦 里 呀
3. 五 月 里 时 相(末)端 阳 节，　　呦 啦 啦 里 呀
4. 七 月 里 时 相(末)七 巧 节，　　呦 啦 啦 里 呀
5. 九 月 里 时 相(末)重 阳 节，　　呦 啦 啦 里 呀
6. 十 一 月 时 相(末)冬 至 节，　　呦 啦 啦 里 呀

```
3̲ 2̲ 1̲ 3̲ | 2 - | i̲ 6  6̲ 5 | 6̲ i̲ 6̲ 5 | 3̲ 3̲ 3̲ 5̲ | 1  2 | 3̲ 3̲ 3̲ 5̲ |
```

哎 哎 呀，　二 月 里 时 相末 呦 啦 啦 里 啷 当，呦 啦 啦 里
哎 哎 呀，　四 月 里 时 相末 呦 啦 啦 里 啷 当，呦 啦 啦 里
哎 哎 呀，　六 月 里 时 相末 呦 啦 啦 里 啷 当，呦 啦 啦 里
哎 哎 呀，　八 月 里 时 相末 呦 啦 啦 里 啷 当，呦 啦 啦 里
哎 哎 呀，　十 月 里 时 相末 呦 啦 啦 里 啷 当，呦 啦 啦 里
哎 哎 呀，　十 二 月 时 相末 呦 啦 啦 里 啷 当，呦 啦 啦 里

```
1  2 | 3̲ 5̲ 3̲ 5̲ | 6̲ 6̲ 6̲ 3̲ | 5. 6̲ | 3.̲ 2̲1̲ 3̲ | 2 - | 5. 6̲ 1̲ 2̲ |
```

啷 当，啷 里 啷 当 呦 啦 啦 里 呀　　哎 呀 哎 哎 呀，　啥 花

```
6̲ 5̲ 5̲3 | 5̲ 2̲ 3̲ 5̲ | 5̲1 - | 5. 6̲ 1̲ 2̲ | 6̲ 5̲ 5̲3 | 5̲ 2̲ 3̲ 5̲ | 1 - ‖
```

开 来 送 向 我 情 郎？　杏 花 开 来 送 向 我 情 郎。
开 来 送 向 我 情 郎？　蔷 薇 花 开 来 送 向 我 情 郎。
开 来 送 向 我 情 郎？　荷 花 开 来 送 向 我 情 郎。
开 来 送 向 我 情 郎？　木 樨 花 开 来 送 向 我 情 郎。
开 来 送 向 我 情 郎？　芙 蓉 花 开 来 送 向 我 情 郎。
开 来 送 向 我 情 郎？　蜡 梅 花 开 来 送 向 我 情 郎。

十二样花名

太仓民歌
茹蕴芬 唱
张天鹏 记谱

1 = C 2/4 3/4
♩ = 80

（乐谱部分）

1. 正月梅花 杆子青，听说阿姐 有名声，头只好来脚又小，情哥看见来盯梢。
2. 二月杏花 白如银，听说阿姐 骂山门，看错人头吃错饭，当俚小妹啥笃人。
3. 三月桃花 一点红，小妹良心 摆当中，前三日想俚候三日，勿吊俚膀子勿亲切。
4. 四月蔷薇 紧腾腾，郎有心来 姐有心，两人同心 现人相信。细皮白玉 白玉细皮，隐舍舱里 满鸳鸯，阴间路上 得私情。
5. 五月石榴 忙相开，小妹说起 借房间，借仔房间 成鸳鸯，头浦紧扎 送小妹。

6. 六月荷花白代代，小妹名声说坏哉，大小姐妹全晓哉，人人话俚借房间。
7. 七月蓬仙根浪青，哥哥说坏名声要敲耳光，敲俚耳光我出名。□□□□□□。
8. 八月木樨开得旺，一把拉到亲婆房，亲婆问俚小妹为啥事？说坏名气最难挡。
9. 九月菊花心里黄，姆妈爹爹晓得心里慌，早早攀亲早早嫁，说坏名气台全塌。
10. 十月芙蓉引俏春，隔壁妈妈来做媒人，搬家吃得大家饭，问俚小妹肯勿肯。
11. 十一月水仙东房开，双双对起日脚来，要拣五月十六讨小妹，小妹里厢跳起来。
12. 十二月蜡梅朵朵开，双双送起盘礼来，两金两银送小妹，八十块洋钿盘礼来，小妹里厢哭起来。

小 调

太仓民歌
曹宝芬唱
张天鹏 记谱

1=G 2/4 3/4 3/8
♩=80

5 6 6 5 3 | 5 6 ⁶/ⁱ 2 | 5 6 6 6 5 3 | ¹/ⁱ 2 2 1 6 | 6 1 6 1 0 1 1 6 1 1 |
郎打锅子(末)响铃铃，唱给勒村中 大姐听， 大姐出来 听听好像(末)

⁶/ⁱ 3 3 1 2 | 5 5 5 5 5 3 | 5 5 5 6 6 5 3 | 2 3 2 1 6 | 2 1 6 ⁶/ⁱ 1 1 | 6 1 6 1 1 |
郎生 气，二姐出来听听 阿像我倪姐姐 小官人。抬起 头来 别转 身来，

6 1 1 6 1 1 | 3 5 5 3 2 2 | 3 5 5 3 2 2 | 2 1 6 6 1 0 | 1 6 1 2 2 2 |
打脱特 一只 七轮头 八角 八轮头 七角 好好 石角， 一见(末)香油碗，

3 5 3 3 5 3 | 2 2 1 6 | 3 5 6 1 | 3 5 3 2·2 | 3 5 3 5 5 3 | 2 2 1 6 |
一把 眼泪 报娘诉， 报娘诉，给娘诉俫 能①大 丫头 听啥歌？

3 5 5 6 1 1 1 6 1 1 | 3 3 1 2 | 5 5 5 | 6 5 3 3 5 3 | 2 3 2 1 6 ||
唱 歌郎郎 里有啥(末)好说话，拿你特 声声 说话 当老 婆。

十双拖鞋

太仓民歌
曹宝芬唱
张天鹏 记谱

1=C 2/4
♩=80

1 6 1 6 1 | 5 5 3 ³/² | 3 5 5 5 5 6 | 6 1 1 1 6 5 |
第一双拖鞋 绣起 头， 姐绣格拖鞋 倚勒郎门口头，

6 1· | 1 6 1 | 3 3 1 2 | 5 3 5 5 5 6 | 6 1 6 5 - ||
姐绣 拖鞋(末)郎来 看， 郎看看拖鞋 姐奉头。

①"能"是你的意思。

大 连 缠

太 仓 民 歌
钱茂清、杨品贤 唱
张 天 鹏 记谱

1 = G 2/4 3/4
♩ = 120

3 5 5 3 | í 6· 5 | 3 5 0 | 3 5 5 3 | í 6· 5 | 3 5 0 |
(领)琵琶(啰啰 咪 哎)琵琶,(合)琵琶(啰啰 咪 哎)琵琶,

5· 3 | 5 5 6 | 3 2 1 6 | 1 1 | 5· 3 | 5 5 6 |
(领)(哟 了 喂 呀) 上 始 弹 唷,(合)(哟 了 喂 呀)

3 2 1 6 | 1 1 ‖: 5 5 | 3 5 0 | 3 5 5 3 | 5 0 |
上 始 弹 呀。(领)山 歌 勿 响 叩响 铃铃 啰,
 (领)前 朝 后 代 叩响 铃铃 啰,
 (领)前 朝 军 师 叩响 铃铃 啰,
 (领)前 朝 后 代 叩响 铃铃 啰,

3 5 5 3 | 5 0 | 5̲ 3 3 5 | 2 2· 3 | 6 1 1 6 | 1 1 |
(合)叩响 铃铃 啰,(领)冷 清 清 (啊) 琵琶 啰啰 来 唷,
(合)叩 响 铃铃 啰,(领)古 贤 人 (啊) 琵琶 啰啰 来 唷,
(合)叩 响 铃铃 啰,(领)诸 葛 亮 (啊) 琵琶 啰啰 来 唷,
(合)叩 响 铃铃 啰,(领)刘 伯 温 (啊) 琵琶 啰啰 来 唷,

5̲ 3 | 3 5 | 2 2· 3 | 6 1 1 6 | 1 1 | 3 5 5 3 | í 6· 5 |
(合)冷 清 清 (啊) 琵琶 啰啰 来 唷,(领)琵琶(啰啰 咪 嗨)
(合)冷 清 清 (啊) 琵琶 啰啰 来 唷,(领)琵琶(啰啰 咪 嗨)
(合)冷 清 清 (啊) 琵琶 啰啰 来 唷,(领)琵琶(啰啰 咪 嗨)
(合)冷 清 清 (啊) 琵琶 啰啰 来 唷,(领)琵琶(啰啰 咪 嗨)

3 5 0 | 3 5 5 3 | í 6· 5 | 3 5 0 | 5· | 3 5 | 5 6 |
琵琶,(合)琵琶(啰啰 咪 嗨)琵琶,(领)(哟 了 喂 呀)
琵琶,(合)琵琶(啰啰 咪 嗨)琵琶,(领)(哟 了 喂 呀)
琵琶,(合)琵琶(啰啰 咪 嗨)琵琶,(领)(哟 了 喂 呀)
琵琶,(合)琵琶(啰啰 咪 嗨)琵琶,(领)(哟 了 喂 呀)

```
3̲2̲ 1̲6̲ | 1  1 | 5. 3̲ | 5̲ 5̲6̲ 3̲2̲ 1̲6̲ | 1  1 :||
```
上 始 弹 唷,(合)(哟) 了 喂 呀) 上 始 弹 呀。
上 始 弹 唷,(合)(哟) 了 喂 呀) 上 始 弹 呀。
上 始 弹 唷,(合)(哟) 了 喂 呀) 上 始 弹 呀。
上 始 弹 唷,(合)(哟) 了 喂 呀) 上 始 弹 呀。

苏州民族民间音乐集成

吃食五更

太仓民歌
茹蕴芬 唱
张天鹏 记谱

1=♭G 2/4
♩=80

一更 一点 月正起, 甘蔗荸荠 大红福橘黄香梨,
小吃全齐, 咿呀呀得儿喂 哎, 小吃全齐。
二更二点 月正清, 大肉皮蛋 勿格盆, 杏杏芹 鸡肉拼
盆, 咿呀呀得儿喂 哎, 鸡肉拼盆。 三更三点
月正黄, 一碗鸡汤 桂园莲心 滑蹄髈, 粉线块,
小阿笋 一碗鸭汤, 咿呀呀得儿喂 哎, 一碗鸭
汤。 四更四点月正高, 烧卖馒头 四喜糕 大馒头
汤面交, 送给你哥哥 手巾包 包, 咿呀呀得儿喂 哎,

◆ 民间歌曲卷(上卷) ◆

| 5. 6 6 5 | 3 - | 2 6 2 6 | 2 6 1 | 5 1 6 5 | 3 - | 2 6 1 |
手巾包　包。　　五更五点　天亮哉，　酒杯干　哉　　　情哥哥，

| 2. 6 1 | 5 6 6 5 | 3 - | 5 5 3 5 6 6 | 1. 6 | 5 6 6 5 | 3 - ‖
用一杯　糯米来　哉，　　咿呀呀得儿喂　　哎，糯米来　哉。

小 连 缠

太仓民歌
龚守国 唱
张天鹏 记谱

1=♭B 2/4 3/4
♩=80

| 2 3 3 1 2 | 3 3 1 2 | 2 5 5 3 2 2 | 2 1 | 1 6 1 6 6 1 6 1 6 1 6 1 |
(甲)倷郎(末)勿来(末)我郎来啊　哈，　夏至来呢尺光郎光七光郎当

| 6. 1 6 6 1 | 2. 3 1 2 1 6 | 5 - | 3 3 1 2 3 3 1 2 3 5 3 |
同　格同同同丈　　唱上　来，　　头一只格台子(末)四角

| 2. 1 6 | 1 1 6 5 2 2 2 1 2 | 6̇ 5 | 5 0 | 2 2 2 2 5 5 3 3 3 2 |
方，　岳飞勒浪枪挑(呀)小　梁王。　武松勒俚手托　千斤

| 2. 1 | 1 1 6 6 2 2 2 | 1 2 1 6 5 6 | 2 5 3 1 2 | 3 3 1 2 |
面　哈，太公勒俚驳斥(啊)李文　王　吭,(乙)倷郎(末)勿来(末)

| 2 5 5 3 2 2 | 2 1 | 1 6 1 6 6 1 6 1 6 1 6 1 | 6. 1 6 6 1 | 2. 3 1 2 1 6 |
我郎来啊哈，夏至来呢尺光郎光七光郎当同　格同同同丈　唱上

| 5 - | 5 5 5 3 3/2 5 5 5 3 3 3 | 2 2 1 | 1. 1 6 6 6 2 2 | 1 2 1 6 6 | 6 |
来。　第二张格　台子(末)凑成　双啊　哈，辕门勒俚斩子(呀)杨六郎　吭,

| 1 1 1 6 1. | 1 1 1 5 5 3 | 3 2 1 | 1 1 6 2 2 2 | 1 2 1 6 6 5. |
诸葛亮　勒俚　摆台(末)东风　借啊　哈，三气格周瑜(呀)芦花塘。

十姐梳头

常熟民歌
季阿娣 唱
张天鹏 记谱

1=G 2/4
♩=80

5 53 5. 6 | 1. 6 1 | 1 3 2 1 6 | 1 6 5. | 5. 6 1 |
一姐（呀格）梳 头 爱（呀）爱插 花， 隋 炀

2 1 6 5 | 3 5 6 3 | 5 0 | 5 3 5 1 | 5 — |
皇 帝（末）看 琼 花， 哎呀哎哎呀，

3 5 5 5 3 | 5 0 | 5 3 5 1 | 5 — | 3 5 5 5 3 | 5 0 ‖
打扮 一同 行， 哎呀哎哎呀， 打扮 一同 行。

三月正清明

常熟民歌
宋代明 唱
张天鹏 记谱

1=F 2/4
♩=60

6 6 5 6 1 3 | 5. 6 5 | 5 6 1 1 6 5 5 3 | 2 3 2 | 6 6 5 6 1 3 |
三月里正清明 啊， 桃花是红喷喷 呀， 杨柳是绿澄

5. 6 5 | 2 2 2 3 | 5 1 6 5 | 5 2 3 5 | 1 — |
澄 呀， 王（啊）孙（格）公 子（末）出来游春 景，

2 2 2 6 1 | 5. 1 6 5 3 2 | 5 — | 0 0 0 0 |
娘（得儿咿喂 唷） 妈 妈 唷。 （白）王孙公子出来游春景么，关侬啥呢？

1 1 1 6 | 6 1 3 | 5. 6 | 5 0 | 5 6 1 1 |
他爱我（末）红 菱 小 脚， 我爱伊

6 1 6 5 | 5 3 5 3 | 2 3 2. 2 | 2 2 2 3 | 5 1 6 5 |
面 白 小 书 生， 我认阿仔格 二 遍（末）

5 2 3 5 | 1 — | 2 2 2 6 1 | 5. 1 6 5 3 2 | 5 — ‖
起了相思病， 娘（得儿咿喂 唷） 妈 妈 唷。

十 八 摸

(对唱)

太仓民歌
周跃成、王年春 唱
张 天 鹏 记谱

1=G 2/4
♩=80

| 6. 1 5 | 6. 1 5 | 3 5 3 3 2 | 1 3 2 | 5 5 5 3 3 2 |
(甲)顺 手 一 摸 摸到阿姐 啥格 边?(乙)摸到那姐 姐

| 1 3 2 | 3 3 5 3 2 | 1 3 2 | 5 5 3 5 5 3 | 1 3 2 |
头发 边,(甲)阿姐 头发 像啥格?(乙)好像那乌 云(末)盖青 天。

| 5. 3 2 | 6. 1 2 | 5. 3 2 | 6. 1 2 | 5 5 5 5 |
(甲)哎 唷,(乙)吭 唷,(甲)哎 唷,(乙)吭 唷,(甲)哎唷,(乙)吖 唷,

| 1 1. | 1. 2 2 1 5 | 6 2 7 6 | 2 7 6 |
(甲)吖 唷, 七 格隆 冬 呛 哟 哎 哟!

十二月采茶

太仓民歌
徐惠成 唱
张天鹏 记谱

1=♭B 2/4 1/4
♩=60

| 6 6 5 6 6 5 | 5 6 1 1. 6 | 5 6 1 1 6 1 6 5 | 3 | 3 6 5 3. 2 | 3 2 1. |
正月里来 是新年, 茶馆里阿 姐 便开 言。

| 1 6 6 5 1 6 6 5 | 5 6 1 1. 6 | 5 6 1 6 1 6 5 | 3 | 3 6 5 3. 2 | 3 2 1. |
多点 茶来 十二采, 烧点 茶来 便开 言。

倒 十 郎

(对唱)

太仓民歌
杨　园 唱
张天鹏 记谱

1=F 2/4
♩=100

```
‖: 6    5. 3 | 6    5. 3 | 3 5 5 5 3 2 | 1 5 3 2 2 |
```

1. (甲)姐　问　　才　郎　　第 几 位 才 郎?　做 道 士 呀,
2. (甲)姐　问　　才　郎　　第 几 位 才 郎?　做 和 尚 呀,
3. (甲)姐　问　　才　郎　　第 几 位 才 郎?　卖 老 姜 呀,
4. (甲)姐　问　　才　郎　　第 几 位 才 郎?　做 皮 匠 呀,
5. (甲)姐　问　　才　郎　　第 几 位 才 郎?　做 茶 坊 呀,
6. (甲)姐　问　　才　郎　　第 几 位 才 郎?　做 酒 坊 呀,
7. (甲)姐　问　　才　郎　　第 几 位 才 郎?　做 铜 匠 呀,
8. (甲)姐　问　　才　郎　　第 几 位 才 郎?　做 裁 缝 呀,
9. (甲)姐　问　　才　郎　　第 几 位 才 郎?　打 鸟 枪 呀,
10. (甲)姐　问　才　郎　　第 几 位 才 郎?　剎 面 坊 呀,

```
3 5 5 5 3 2 | 1 5 3 2 2 | 5 5 5 5 | 5 5 5 5 |
```

(乙)第 一 位 才 郎　做 道 士 呀,(甲)笑 呀 哈 哈,(乙)笑 呀 呵 呵,
(乙)第 二 位 才 郎　做 和 尚 呀,(甲)笑 呀 哈 哈,(乙)笑 呀 呵 呵,
(乙)第 三 位 才 郎　卖 老 姜 呀,(甲)笑 呀 哈 哈,(乙)笑 呀 呵 呵,
(乙)第 四 位 才 郎　做 皮 匠 呀,(甲)笑 呀 哈 哈,(乙)笑 呀 呵 呵,
(乙)第 五 位 才 郎　做 茶 坊 呀,(甲)笑 呀 哈 哈,(乙)笑 呀 呵 呵,
(乙)第 六 位 才 郎　做 酒 坊 呀,(甲)笑 呀 哈 哈,(乙)笑 呀 呵 呵,
(乙)第 七 位 才 郎　做 铜 匠 呀,(甲)笑 呀 哈 哈,(乙)笑 呀 呵 呵,
(乙)第 八 位 才 郎　做 裁 缝 呀,(甲)笑 呀 哈 哈,(乙)笑 呀 呵 呵,
(乙)第 九 位 才 郎　打 鸟 枪 呀,(甲)笑 呀 哈 哈,(乙)笑 呀 呵 呵,
(乙)第 十 位 才 郎　剎 面 坊 呀,(甲)笑 呀 哈 哈,(乙)笑 呀 呵 呵,

```
5 5    6 | 3 5 3 2 1 | 2 2 2 2 5 | 6 2 7 6 :‖
```

(合)小　小　格　才　郎　做 (呀 末) 做 道 士　　呀,
(合)小　小　格　才　郎　做 (呀 末) 做 和 尚　　呀,
(合)小　小　格　才　郎　卖 (呀 末) 卖 老 姜　　呀,
(合)小　小　格　才　郎　做 (呀 末) 做 皮 匠　　呀,
(合)小　小　格　才　郎　做 (呀 末) 做 茶 坊　　呀,
(合)小　小　格　才　郎　做 (呀 末) 做 酒 坊　　呀,
(合)小　小　格　才　郎　做 (呀 末) 做 铜 匠　　呀,
(合)小　小　格　才　郎　做 (呀 末) 做 裁 缝　　呀,
(合)小　小　格　才　郎　打 (呀 末) 打 鸟 枪　　呀,
(合)小　小　格　才　郎　剎 (呀 末) 剎 面 坊　　呀,

```
|: 6    5  | 6    5. 3 | 3 5   3 2 1 | 2.    3 2 | 5 6 3    5 6 3 | 6 6 6 3 5 |
```
(甲)姐　问　才　郎　面坊哪夯剁　呀,(乙)手拿面杖　劈烈烈格啪
(甲)姐　问　才　郎　鸟枪哪夯打　呀,(乙)手拿鸟枪　劈烈烈格啪
(甲)姐　问　才　郎　裁缝哪夯做　呀,(乙)手拿剪刀　雪粒粒格舍
(甲)姐　问　才　郎　铜匠哪夯做　呀,(乙)手拉风箱　劈烈烈格啦
(甲)姐　问　才　郎　酒坊哪夯做　呀,(乙)手拿洗帚　雪粒粒格舍
(甲)姐　问　才　郎　茶坊哪夯做　呀,(乙)手拉风箱　劈烈烈格啦
(甲)姐　问　才　郎　皮匠哪夯做　呀,(乙)手拿子钻　雪粒粒格舍
(甲)姐　问　才　郎　老姜哪夯卖　呀,(乙)手拿丝篮　雪粒粒格舍
(甲)姐　问　才　郎　和尚哪夯做　呀,(乙)手拿木鱼　七粒粒格壳
(甲)姐　问　才　郎　道士哪夯做　呀,(乙)手拿名牌　劈烈烈格啪

```
| 6 6 6 3 5 | 5   5 | 6   3 5 3 2 1 | 2 2 2 2   5. | 6 2 7 6 |
```
啪啦啦格劈　劈劈　格啪　啪,　剁(呀末)剁面坊　呀,
啪啦啦格劈　劈劈　格啪　啪,　打(呀末)打鸟枪　呀,
舍粒粒格雪　雪雪　格舍　舍,　裁(呀末)裁衣裳　呀,
啪啦啦格劈　劈劈　格啪　啪,　做(呀末)做铜匠　呀,
舍粒粒格雪　雪雪　格舍　舍,　汰(呀末)汰酒缸　呀,
啪啦啦格劈　劈劈　格啦　啦,　做(呀末)做茶坊　呀,
舍粒粒格雪　雪雪　格舍　舍,　做(呀末)做皮匠　呀,
舍粒粒格雪　雪雪　格舍　舍,　汰(呀末)汰老姜　呀,
壳粒粒格七　七七　格壳　壳,　做(呀末)做和尚　呀,
啪啦啦格壁　壁壁　格啪　啪,　做(呀末)做道士　呀,

```
| 0   0 | 0   0 |           | 5 5 6   3 5 3 2 1 | 2 2 2   2 5 | 6 2 7 6 :|
```
(甲)啥格?(乙)馄饨。(甲)　啥格(乙)长面。　(合)小小格才　郎　馄饨　带长面　呀。
(甲)啥格?(乙)野鸡。(甲)　啥格?(乙)野鸭。　(合)小小格才　郎　野鸡　带野鸭　呀。
(甲)啥格?(乙)短衫。(甲)　啥格?(乙)长裆。　(合)小小格才　郎　短衫　带长裆　呀。
(甲)啥格?(乙)钥匙。(甲)　啥格?(乙)锁簧。　(合)小小格才　郎　钥匙　带锁簧　呀。
(甲)啥格?(乙)原粮①(甲)　啥格?(乙)大灶②　(合)小小格才　郎　原粮　带大灶　呀。
(甲)啥格?(乙)红袍③(甲)　啥格?(乙)莲汤④　(合)小小格才　郎　红袍　带莲汤　呀。
(甲)啥格?(乙)后跟。(甲)啥格?(乙)包头。　(合)小小格才　郎　后跟　带包头　呀。
(甲)啥格?(乙)老姜。(甲)　啥格?(乙)嫩姜。　(合)小小格才　郎　老姜　带嫩姜　呀。
(甲)啥格?(乙)《金钢经》。(甲)啥格?(乙)大悲咒。(合)小小格才　郎《金刚经》带《大悲咒》呀。
(甲)啥格?(乙)哪妖。(甲)啥格?(乙)咋怪。　(合)小小格才　郎　哪妖　带咋怪　呀。

① "原粮"是高粱酒的意思。
② "大灶"是大米酿酒的意思。
③ "红袍"是绿茶的意思。
④ "莲汤"是香茶的意思。

摇船五更

太仓民歌
罗惠成 唱
张天鹏 记谱

1=C 2/4 5/8
♩=80

6 65 6 65 | 5 1 16 1 | 5555 65 ⁵⌐3 | 6 65 6 65 | 1 5 6 |
一更 一点 月正 圆， 常熟爷子叫 船， 常熟 爷子(末)单身 汉

1 5 6 | 56 1 6553 | 2321 ¹⌐6 | 5535 66 1 | 56 65 ⁵⌐3 |
无陪 伴， 要闹热(啊)拔解缆 船， 喂呀 呀得儿喂， 解缆开 船；

6 65 6 65 | 6 1. 16 1 | 5 565 ⁵⌐3 | 5 53 5 35 | 5 1 2 |
二更 二点(末)月正 黄， 唱唱小 曲， 小曲 后头(末)对突 话，

1 61 2 | 5 1 2 | 5612 6553 | 2321 ¹⌐6 | 6 65 6 65 |
十八 摸 沾沾 花， 五更 调(啊)喉咙唱 哑； 三更 三点(末)

6 1 16 1 | 5561 6 65 | 3553 2 | 35 1 2 | 3 1 2 |
月照 斜， 一个子格摇船 无心相， 摇客 人 再唱 歌，

5612 653 | 5535 66 1 | 56 65 ⁵⌐3 | 6 65 6 65 | 1 5. 16 1 |
小绷 扭 绷， 咿呀呀得儿喂， 小绷扭 绷； 四更 四点(末)月正 清，

56 65 ⁵⌐3 | 6 65 6 65 | 1 5 6 | 55 66 65 ⁵⌐3 | 5535 66 1 |
郎啥要 紧 郎啥要紧(末)慢慢 能， 让我脱落纱 裙， 咿呀呀得儿 喂，

55 66 65 ⁵⌐3 | 6 65 6 65 | 6 1 16 1 | 55 65 ⁵⌐3 | 3 65 6 65 |
让我脱落纱 裙； 五更 五点(末)月正 高， 常熟要 到， 常熟客人(末)

1 5 6. 1 | 5 565 ⁵⌐3 | 5535 66 1 | 5 565 ⁵⌐3 ‖
跳起 岸， 快点扳 艄， 咿呀 呀得儿喂， 快点扳 艄。

五更梳妆台

太仓民歌
王年春 唱
张天鹏 记谱

1 = C 2/4
♩ = 60

i. 6 i 2 | 3 2 3. | 5 3 3 2 i 6 1 | 2̇3 2 — | 2̇ 2̇ 3̇. 3̇ |
一 更 里 梳（呀末）梳 妆 台， 玉手（那个）

3̇ 2̇ 1̇ i 6 5 6 | i 5 3 2 6 1 | i 5 — | 3 5 i 2 | 2 3 1 2 3 |
弯 弯（末）思 想 起 金（呀）啦， 金 钗 凤 钗

5 3 3 2 i 5 3 | 2̇ 1̇ i 6. | 2̇ 2̇ 3̇. 3̇ | 6 6 1 6 5 | i 6 1 1 2 5 3 |
摆 进 你 梳 妆 台 呀， 再 听 得 小 才 郎 走 进 我 房

2. 3 3 2 1 6 1 | i 5 — | i. 6 i 2 | 3 2 3. | 6̇ 6̇ 5 5 3 5 |
来 呀。 昨 夜 晚 我 把 酒 菜

5̇ 2 — | 2̇ 2̇ 3̇. 5 | 2̇ 3̇ 2̇ 1̇ i 6 5 6 | i 5 3 2 6 1 | i 5 — |
摆， 想 奴 奴 手 提 酒 壶（末） 放 把 酒 菜 洒，

i i i 6 1 | 2̇ 3̇ 1̇ 2̇ 3̇ | 5 3 3 2 i 5 3 | 2̇ 1̇ i 6. | 2̇ 2̇. 3̇. 5 |
敬 我 郎 三 杯 恩 情（之格）酒 呀， 郎（末）可

i 6 1 6 5 | 6 1 1 2 5 3 | 2. 3 2 1 6 1 | i 5 — ‖
在 外 边 想 煞 脱 我 小 妹 呀。

解放五更调

(新民歌)

常熟民歌
丁阿和 唱
张天鹏 记谱

1=G 2/4
♩=80

```
1 1̂6 1 2 | 5̂3 2. | 1̂ 6̂ 6 5 3 5 | 5̂ 1 - | 5 1̂6 5. 3 | 2 3 2̂1 6̂ 5̂ |
```

一 更 月 正 中　　中国 有 毛 泽 东，　毛 主 席　领 导 (末)

(5̂ 3 -　| 1̂ 6 5)

二 更 月 正 清　　说起 解放 军，　解放 军　年 青 (末)
三 更 月 正 高　　毛主席领导 好，　土地 那　改 革 (末)

(1̂ 6 5)

四 更 月 正 西　　说起 蒋死蒋 匪，　蒋 该 死　现 在 (末)
五 更 唱 完 了　　美国(么)贼 强 盗，　来到 那　朝 鲜 (末)

```
1 5̂3 2̂6 1 | 1̂ 5 - | 5 1̂6 5 3 | 5 1̂ 6 5 3 | 3 3 3 5 6 1 |
```

个 个 起 服 从，　渡江 过来 百万 雄 兵　只管大家朝 前

(5 1̂6)

个 个 力 气 狠，　枪炮 家生 拿到 手里　练就大家有 本

(5 1̂6)

政 策 实 在 好，　封建 剥削 地主 压迫　已经统统全 打
逃 到 台 湾 去，　一到 台湾 蒋 匪 帮　日早日夜搞 债

(5 1̂6)

正 是 死 路 跑，　中国 现在 支援 前线　长期抗美来 援

```
2 - | 2 2 5 3 | 2 3 2̂1 6̂ 5̂ | 6 6 6 5 3 5 | 2. 3 2̂1 6̂ 1 | 5 - ‖
```

冲，　蒋匪军(格) 一见 (末)　口子郎相全逃 空，　个个都出 送。

(1̂ 6 5)

领，　蒋匪军(格) 见仔 (末)　顿时 吓落 魂，　快点逃性 命。

(2̂ 3 2̂1)

倒，　穷人(那个) 翻身 (末)　拍手大家哈哈 笑，　个个赞成 好。

(1̂ 6 5)

费，　活打牢(格) 死蒋匪　马 上 就枪 毙，　蒋匪真该 死。

(2 2̂3)

朝，　全中国(格) 都解放　美国赤佬喊糟 糕，　中国最最 高。

耘稻山歌（邀歌）

（软硬调）

太仓民歌
徐万生 唱
唐斌华 记谱

嗬嗨 咿吔 嗨嗨 溜末咿哎， 唱吭 啰 吭吭 来。

对 歌

（头 歌）

太仓民歌
徐万生 唱
唐斌华 记谱

咿呀来末嗨咿呀来末 呵 嗬嗨 咿 嗨嗬嗬，

山歌好唱（来）口 难（来咿） 开（嗬来）开哎 嗬 嗬。

对 歌（邀歌）

（小奴奴调）

太仓民歌
徐万生 唱
唐斌华 记谱

嗬 嗬 嗨 嗨嗨嗨嗨 嗨嗨 嗨嗨，

嗨 嗨来，夯 夯， 小 奴奴哎 咳哎，

哎 咿 哎嗨 咿哎咿哎啰，号来唱。

倒 十 郎

昆山民歌
唐小妹 唱
江麒、屠引 记谱

1=D 2/4 3/4　♩=72

| 6̇ 2̇ 1̇ 5 | 6 1̇ 6 5 | 6 6 1̇ 6 5 4 | 5 1̇6 5 | 5 5 4 5 4 |

1. 第(呀)一个才　郎　　和(呀么)和尚郎　　呀,　第二个才郎
2. 第(呀)三个才　郎　　开(呀么)开茶房　　呀,　第四个才郎
3. 第(呀)五个才　郎　　开(呀么)开酒坊　　呀,　第六个才郎
4. 第(呀)七个才　郎　　官(呀么)官兵郎　　呀,　第八个才郎
5. 第(呀)九个才　郎　　馄(呀么)馄饨郎　　呀,　第十个才郎

| 5 4 5 4 | 5 5 6 | 1̇ 2̇ 1̇ 5 | 5 2 3 5 3 2 | 1 — | 6̇ 2̇ 1̇ 5 |

打鸟郎(呀)小小的才　郎　打鸟也是郎。　第(呀)一个
豆腐郎(呀)小小的才　郎　豆腐也是郎。　第(呀)三个
皮匠郎(呀)小小的才　郎　皮匠也是郎。　第(呀)五个
裁缝郎(呀)小小的才　郎　裁缝也是郎。　第(呀)七个
生姜郎(呀)小小的才　郎　生姜也是郎。　第(呀)九个

| 6 1̇ 6 5 | 6 6 1̇ 6 5 4 | 5 1̇6 5 | X X X X | X X X X X |

才　郎　和(呀么)和尚郎　呀,(白)手捏木鱼　吉利利利格
才　郎　开(呀么)开茶房　呀,(白)手捏风箱　堤利利利搭
才　郎　开(呀么)开酒坊　呀,(白)手捏洗帚　西利利利哗
才　郎　官(呀么)官兵郎　呀,(白)手捏看牌　西利利利哗
才　郎　馄(呀么)馄饨郎　呀,(白)手捏面杖　堤利利利搭

| X X X X X | X X X X | X X X X | X X X X | X X X X X |

格里里里吉,　吉吉格格,　阿弥陀佛(哈哈)经忏,　嘀咿嘀咿道场,
搭利利利堤,　堤堤搭搭　扇风箱(呀)哈哈)红祁,　嘀咿嘀咿白祁,
哗利利利西,　西西哗哗　潓酒缸(呀)哈哈)黄酒,　嘀咿嘀咿白酒,
哗利利利西,　西西哗哗　手摸枪(呀)哈哈)藤笆,　嘀咿嘀咿鸟枪,
搭利利利堤,　堤堤搭搭　裹馄饨(呀)哈哈)皮子,　嘀咿嘀咿馄饨,

```
5  5   6  1 2̇ 1 5 | 5 2  3 5 3 2 | 1  -  | 6 2̇  1̇ 6 | 6 1̇ 6 5 |
```
小 小 的 才 郎 和 尚 也 是 郎。 第(呀)二 个 才 郎
小 小 的 才 郎 茶 房 也 是 郎。 第(呀)四 个 才 郎
小 小 的 才 郎 酒 坊 也 是 郎。 第(呀)六 个 才 郎
小 小 的 才 郎 官 兵 也 是 郎。 第(呀)八 个 才 郎
小 小 的 才 郎 馄 饨 也 是 郎。 第(呀)十 个 才 郎

```
6 6 1̇  6 5 4 | 1̇ 6  5 | 5 5 4  5 4 | 5 4  5 4 | X X  X X |
```
打(呀么)打鸟郎 呀, 手捏 铁 枪 田里儿(呀)(白)哈 哈, 野鸡,
豆(呀么)豆腐郎 呀, 手捏 铜 勺 点豆腐(呀)(白)哈 哈, 油片,
皮(呀)皮匠郎 呀, 手捏 金 锥 打鞋掌(呀)(白)哈 哈, 头掌,
裁(呀)裁缝郎 呀, 手捏 剪 刀 裁衣裳(呀)(白)哈 哈, 罩袖,
生(呀么)生姜郎 呀, 手捏 八个铜钿称半斤(呀)(白)哈 哈, 老姜,

```
X X  X X X X | 5 5   6  1̇ 2̇ 1̇ 5 | 5 2  3 5 3 2 | 1  -  |
```
嗬咿嗬咿, 鸽子, 小 小 的 才 郎 打鸟也是郎。
嗬咿嗬咿, 百叶, 小 小 的 才 郎 豆腐也是郎。
嗬咿嗬咿, 后掌, 小 小 的 才 郎 皮匠也是郎。
嗬咿嗬咿, 督沟, 小 小 的 才 郎 裁缝也是郎。
嗬咿嗬咿, 嫩姜, 小 小 的 才 郎 生姜也是郎。

东天日出紫云纱

昆 山 民 歌
张 文 明 唱
江 麒、屠 引 记谱

1=C 2/4 3/4
♩=108

```
1 2  3 3 | 5.  6 | 1 2̇3̇ 2 | 1  - | 1.  2  3̇2̇ 3 |
```
东 天 (呀) 日 出 紫 (呀)

```
2̇3̇ 2  1̇ | 6̇1̇ 6  5 3 | 5 - | 5 6 1̇ 1̇ 2̇3̇ 2 | 1̇ 6 |
```
紫 云 纱 噢 哎, 哥 哥 儿 嫂 嫂

```
3 5  6 1̇ 6  5 | 5 5  2̇3̇ 2 1̇ | 6 5  3̇5̇ | 3 2 1 | - - |
```
去 踏 车 哎呀, 眉 毛 手 巾 (哎) 遮,

```
3. 5 5 | 6 5  1̇ 6 | 5 5 6  2̇3̇ 2 1̇ | 6 5  3̇5̇ | 3 2 1 | - - |
```
哎 得儿哎 哎 哟 哎哟, 眉 毛 手 巾 (哎) 遮。

劝 郎

昆山民歌
唐小妹唱
江麒、屠引记谱

1=F 3/4 2/4
♩=108

(姐劝情歌第一回，劝你(啊)哥哥多梳头。阿姐忌，勿要(噢)偷人家，捉住日子咚咚打鼓(末)来讨也是去，飘洋船(啊呀)息在后河头。)

苦恼长工

昆山民歌
张文明唱
江麒、屠引记谱

1=F 2/4 3/4 5/8
♩=60

(长工苦(啊)苦到二月(哎嗨)中，无柴无米实在(哎嗨)穷。我前年(仔格)黄粮私债都还清呀格，苦(啊)恼子如今落难做长工，眼泪(呀)落襟胸。)

等郎五更①

昆山民歌
唐小妹唱
江麒、屠引记谱

$1={}^\flat B$ 2/4 3/4
♩=84

一更(仔格)一点(末) 等郎来，月月里思想手托腮。菜心也是菜，门封处处开，伊想郎单等(仔格)门来(哎)开。

搭 凉 棚

昆山民歌
唐小妹唱
江麒、屠引记谱

$1=D$ 2/4 3/4
♩=84

(头歌)(甲)南风(是给)吹(呀)起来，北风(是给)凉来咿啥啰啰啰来，(乙、丙)(末)唠吭唠吭吵来咿啥啰啰啰来，

(头歌)(甲)荡湖船(格)阿姐搭凉(哎嗨嗨)棚哎啥哈来二乒乓，(乙、丙)(末)乒乓仔乓哎 乓哎)搭凉(哎嗨嗨)棚哎，越搭越风凉哎嗨哟。

① 原有五段词，现省略。

梳 妆 台

苏州民族民间音乐集成

昆山民歌
支阿二 唱
张仲樵 记谱

1=C 3/4 2/4
♩=68

1 1 1 6 | 2 3 2 1 2 3̲2̲ 3 | 1̇ 6 5 5̲ 3 5 5̲ 2 | 2 3 1 2 3 3 | 2 3 2 1 5̲ | 1 5̇ 3 2 1 6 1 |
一更勒仔里　来，奴唱个　梳妆台，　手拉手(的呀啦)弯弯(末)思想金凤

6̲ 5 - | 5 3 2 1 1̲ 6· 6 | 2 3 1 2 3̲2̲ 3 | 3 3 2 1 2 3 | 2 1 1̲ 6· | 3̲ 2 2 2 3 5 3 |
钗，　金　钗的凤钗　摆在的梳妆台，　忽啦听的

5̲ 6 1̇ 6 5 1̲ 5 | 1̲ 6 1 1 2 3 | 2· 3 2 1 6 3 5̲ - | 1 1 6 1 2 | 5̲6̲ 3 - |
小才　郎　走近奴房来。　　叫娘　喂，

5 6 1̇ 6 5 5̲ 3 | 3̲ 2 - | 2 2 3̲2̲ 3 | 6 6 5 3̲2̲ 3 3 | 2 1 1̲ 6· |
忙把仔酒　来　筛，　妻敬郎　三杯　恩情酒，

2 3 1 2 3· 5 | 6 1̇ 6 6̲ 5 | 5 5 5 5 3 3 1 | 3̲ 2· 3 2 1 6 1 | 1̲ 5 - ‖
不必　过满在外　边，怎忘记我　小　妹。

十二条手巾

昆山民歌
顾小妹 唱
江麒、屠引 记谱

1=F 2/4 3/4 3/8
♩=84

2 2 1 2· | 5 6 5 3 2 | 5 6̲1̲ 6 | 5 5̲ 3 | 2̲3̲ 2 1 | 6· 5 |
东天日出　照纱窗，　照见奴房　亮汪汪，

6̇ 2· | 2 1 3̲ 5̲ | 5 3 3̲ 2 | 1 6 5 | 5 6 2 3 | 2 1 1 6 |
两手揭起青纱帐，　千金小姐要

◆ 民间歌曲卷（上卷）◆

| 6 12̄1 | 1̂6̇ 5̇ | 6̇2 ³᷄2̂1 2 | 2̂5 ⁵⁶̄5̂3 2 | 5 ⁶¹̄6 | 5̂3 3 2 |

下 踏 床。 下踏 床 下踏 床， 千金 小 姐要

| 2.̇ 6̇ 2̂1 ⁶̄1 | 6̇ 5̇ - | 6̇ 2 | 1 2 1 2 | 1 2 2 5 | 5̂3 3 2 |

去 梳 妆。 头浪 丈二 青丝 缕起 一个 三 串

| 1̂6̇ 5̇ | 6̇ 2 3 | 2̂1 6̇5̇ | 6̇ ¹²̄1 | 1̂6̇ 5̇ - | 6̇ 2 ³᷄2̂1 2 |

结， 廿四 只 金钗 二 面 妆。 二面 妆

| 5 5 ⁵⁶̄5̂3 2 | 2̂3 5 6 | 5̂3 ³᷄2 | 2̂6̇ 2̂1 ⁶̄1 | 6̇ 5̇ - | 6̇ 6̇ 2 |

四面 妆， 耳 朵浪 金 环 响 叮 当。 面孔 浪

| 2 5 2̂3 ³᷄2 | 1̂6̇ 5̇ | 6̇1 2 3 | 2 ⁶̄1 0 | ¹̄6̇ ¹³̄1 | 1̂6̇ 5̇ |

扑起 桃 红 粉， 点 胭 脂 扑 粉 水 来 汰，

| 3̇ 5̇ ⁶̄5̂3 5̇ | 5̇1 ²̄1̂6̇ 5̇ | 5̇6̇ 2 3 | 2 1̂ ¹̄6̇ | 2̂1 ⁶̄1 | 6̇ 5̇ - |

水来 汰 水来 汰。 手 捏 画 笔 上绷 描，

| 6̇ 2 1 2 | 1 2̂2 1 2 | 1 2̂2 3 1 | 2̂2 2̂2 ↗1 2 | 2 2̂2 2 5 |

一 年 要 描 十二 个 月日， 廿四 个 节气， 四十八 个 古人， 十二月 花 名

| 5̂3 ⁵̄2 ²̄1 | 1̂6̇ 5̇ | 5̇6̇ 2 3 | 2̂1 1̂ 6̇ | 6̇ ⁶²¹²̄1.̂ | 1̂6̇ 5̇ - ‖

都 描 到， 要 描 手 巾 十 二 条。

望郎小姐

昆山民歌
唐小妹唱
江麒、屠引记谱

1=E 2/4 3/4 ♩=92

二月里 小姐(末)来望郎 哎, 摇摇(仔呣

呣) 进郎(哎) 房。 十指(啊) 尖尖 玉手(呀)

弯弯, 小姐(末)青纱帐嘘, 苦(呀)恼子 看情哥,

阿郎 得病(格)象 牙(啊)床啊, 眼泪落 成 双。

情 歌

昆山民歌
邱小妹唱
鲁其贵 记谱

1=C 2/4 ♩=76

一 朵 (呀) 鲜 花 飘来(仔)

飘 去(末) 无人 捞, 郎(呀)情哥哥看中

了, 哎呀哎 呀, 郎(呀)情哥哥看中了。

十只蟹

昆山民歌
冯秀英唱
江麒、屠引记谱

1=C 3/4 2/4
♩=60

| 3 3 3 5 6 6 | 2̇ 2̇ 1 7 6 6 | 3 3 5 2 1 | 2 7 6. 6̣ | 3 3 5 6 6 |

第一只(格) 蟹 (末) 八只(里格)脚末, 二只(里)大蟹 姆堤塔末, 二只(末)眼睛

| 2̇ 2̇ 1 7 6 6 | 5 6 1 6 6 | 5 6 5 3 2 | 3 3 3 5 2 1 | 2 7 6. 6̣ |

滚(的) 圆末, 洞儿在(末) 树根 下, 木船上来了 大姐 海滩边末。

十字姐

昆山民歌
冯秀英唱
江麒、屠引记谱

1=D 2/4
♩=84

| 5 1. | 6 5 6 | 5 1 6 5 | 5 6 6 5 3 | 5 5 5 3 | 2 3 2 2 1 |

十字 姐 荷叶 飞, 绷子要绣(末) 二(啊)月(个) 里。

| 1 2 3 5 | 6 6 5 3 2 3 | 3 5 3 2 2 | 1 1 2 3 2 3 2 | 1 0 |

年轻阿哥都晓 得, 我做 花鞋(来) 一(啦) 心(格) 细。

翻 茶

昆山民歌
冯秀英唱
江麒、屠引记谱

1=♭B 2/4 3/4
♩=72

| 2 3 2 1 2 3 2 1 1 | 2 3 2 1 2 3 2 1 1 | 5 6 1 6 | 6 0 | 6 1 1 6 5 5 3 2 | 3 3 5 5 3 — |

郎勒 外头(末) 翻茶①翻(是末)十二月 末, 那得来薰 薰② 那得来 末?

| 2 3 2 1 2 3 2 1 | 6 1 5 6 1 2 | 1 6 | 6 0 | 6 6 1 6 5 3 2 | 3 3 5 3 5 5 3 — |

身浪 衣裳 啥人做拨你 穿 末, 脚浪(格)鞋子 啥人 做拨你 扎?③

① "翻茶"是一种民间武术。
② "薰薰"即吃酒的意思。
③ "扎"是穿的意思。

熬 郎

昆山民歌
张爱宝 唱
鲁其贵 记谱

1=C 2/4 3/4
♩=76

| 6 2 1 6 | 6 2 1 6 5 6 | 5. 6 1 2 1 | 5. 1 6 5 | 5̲ 3 — |
| 四 月里 熬 郎 熬到 四 黄 (哎) 梅, |

| 2̇ 3 2 1 6 | 6 2̇ 1 6 | 2̇ 3 2 1 6 | 6 0 6 | 5. 6 1 2̇ 1 |
| 桑 叶 落 在 桑 树 上, 我 姑 嫂 (格) |

| 6 5 3 2 | 2̲ 1 — | 3̲2̲ 3 5. 3 | 2. 3 2̲3̲ 2 1 | 1 — |
| 双 双 采桑 (昂) 忙。 |

小 孤 孀

昆山民歌
邱巧云、俞阿雪 唱
鲁其贵 记谱

1=♭B 2/4 3/4 5/8
♩=72

| 2 5. | 5 3 3 2 | 1 2 3 1 2 2 2 | 5 5 3 3 1 2 | 2 5 3 3 1 2 | 2 5 3 3 1 2 |
| 月亮 弯 弯(末) 照四方,要照 四方,路上 十七八岁 玲珑 乖巧。 |

| 5 5 3 3 1 2 2 2 2 2 | 2̲ 3̲ 2 1 2 3̲2̲ 3. 2 | 1 6 6 1 5. | 6 6 1 2. 3 |
| 脚小 伶仃 就是 唔勒 小 孤 (的) 孀啊, 青 天 (啊) |

| 5 3 5 6 1. 6 | 6 1̲ 6 5. | 5 3 3 2 5 3 3 2 | 1 2 3 1 2 | 2 5 3 3 1 2 2 2 |
| 亲 (呐) 丈 (的) 夫 啊。 叫 一声 天 来 话 一声 天, 天 上 七宿 唔得 |

| 2̲ 3̲ 2 1 2 3̲2̲ 3. 2 | 1 6 6 1̲ 6 5. | 6 6 1 2. 1 | 5 3 5 6 1. 6 |
| 成 (呐) 双 (的) 对 嘘。 青 天 (呀) 亲 (呐) 丈 (的) |

民间歌曲卷(上卷)

6 1̄6 5.	2 53 31 2 22	2 3̄⌒212	32 3. 2	1 66 1̄6 5
夫 啊， 翻 转 身 来 唔得 丈　 夫　(的) 面 呀，

| 2 1̄2 5. 3 | 2 22 3̄2 1 6 5 | 5 3 5 | 1. 6 | 5 — ‖ |
眼 (啊) 泪 (格) 汪 (啊) 汪　 进 (呐) 孝 (格) 堂。

十个小娘十腰扭

<div align="right">昆 山 民 歌
冯 秀 珍 唱
江 麒、屠 引 记谱</div>

1=C 2/4 3/4
♩=108

| 2̄3 2̄1 | 1̄2 3 3 | 2̄. 3 1 | 6̄.1 5 | 1̄3 5 6̄5 5 6 |
小 娘 打 扮(末) 一 腰 扭 哟， 青丝(那个) 头 发

| 5̄ 6 3̄ 2 | 1 — | 2̄3 2̄1 | 1̄2 3 3 | 2̄. 3 1 |
像 香 蕉。 燕 子 衔 泥(末) 枇 杷

| 6̄.1 5 | 5 5 5̄ 1 6̄ 1 | 5̄ 6 3̄ 2 | 1 — ‖ |
酸 哟， 蚊 子(那个) 苍 蝇 叮 勿 牢。

六花六姐

<div align="right">昆 山 民 歌
张 文 明 唱
江 麒、屠 引 记谱</div>

1=D 2/4
♩=108

6 6̄5	6 6 6̄1	3̄2 3̄5	6̄. 5	6 6̄ 6̄5	3̄5. 6
1. 正 月 里 思(啊)想 元 霄 节， 沙 啦啦子 哟 得儿
2. 三 月 里 思(啊)想 清 明 节， 沙 啦啦子 哟 得儿
3. 五 月 里 思(啊)想 端 阳 节， 沙 啦啦子 哟 得儿
4. 七 月 里 思(啊)想 半 月 节， 沙 啦啦子 哟 得儿
5. 九 月 里 思(啊)想 重 阳 节， 沙 啦啦子 哟 得儿
6. 十一月 里 思(啊)想 冬 至 节， 沙 啦啦子 哟 得儿

177

苏州民族民间音乐集成

| 3 2 1 3 | 2 — | 5. 6 1 2 | 6 5 5 3 | 5 6 6 5 | 1 2 |

喂 哟， 二 月 里 思 想， 沙 啦 啦 子 浪 当
喂 哟， 四 月 里 思 想， 沙 啦 啦 子 浪 当
喂 哟， 六 月 里 思 想， 沙 啦 啦 子 浪 当
喂 哟， 八 月 里 思 想， 沙 啦 啦 子 浪 当
喂 哟， 十 月 里 思 想， 沙 啦 啦 子 浪 当
喂 哟， 十 二 月 里 思 想， 沙 啦 啦 子 浪 当

| 3 3 3 2 | 1 2 | 3. 5 3 5 | 6 6 6 5 | 3. | 6 | 3 2 1 3 |

沙 啦 啦 子 浪 当， 浪 里 浪 当 沙 啦 啦 子 哟 (得儿)喂

| 2 — | 5. 6 1 2 | 6 5 5 3 | 5 2 3 2 | 1 — |

哟， 杏 花 开 放， 姐 送 我 情 郎。
哟， 蔷 薇 花 开 放， 姐 送 我 情 郎。
哟， 荷 花 开 放， 姐 送 我 情 郎。
哟， 桂 花 开 放， 姐 送 我 情 郎。
哟， 芙 蓉 花 开 放， 姐 送 我 情 郎。
哟， 蜡 梅 花 开 放， 姐 送 我 情 郎。

今朝念佛今朝好

（念佛祈）

苏州民歌

1=C 2/4 3/4

| 2 23 2 1 1 1 | 2 232 6 5 | 5 6 1 2 1 6 | 5 6 3 2 1 | 23 2 1 | 23 2 1 | 2 23 2 1 |

(领)今 朝 念 佛(末)今 朝 好， 也 有 寿 桃 也 有 糕， 孙 子 孙 囡 吃 得(末)

| 6 6 6 5 6 1 6 | 5 6 1 2 6 5 3 5 | 1 1 2 1 6 5 6 5 3 2 | 2 23 5 | 6 6 6 5 3 23 | 5 0 |

眯(啊)眯 笑，儿 子(末)媳 妇(末) 勿 讨 好 喂，(合)南(唔) 无 阿(啊)弥 陀 佛。

请客要用红帖子

(念佛祈)

苏州民歌

1=C 2/4 3/4

(领)香是人间百宝珍，出在川州广地名，
(合)南无阿弥陀(唔唔)佛。(领)世界浪请客要用红帖子哎，(合)阿弥陀佛，(合)斋主(末)请佛要用好香闻，(合)南无阿弥陀佛。

澄西道情(一)

江阴民歌
秦岭记谱

1=F 2/4

面对青山青又青啊，哎哎哎哎哟哎哟哎哎哎哟，两人土上说分

苏州民族民间音乐集成

2 1. 1 | 1 - | 1. 2 1 6 | 5. 6 3 | 0 2 6 | 1. 6 5 | 6 3 0 |
明啊， 哎 哎 哎 哎哟 哎 哟 哎 哎 哎哟。

1 1 6 5 | 6. 1 | 6. 5 3 2 3 | 5 - | 0 1 3 5 6 5 |
三人骑牛少 只 角， 哎 哎 哎 哎哟

0 5 3 | 1 2 1 | 5 6 1 | 6 5 2 | 2 - | 5 2 |
哎 哎 哎 哎哟， 牧 人 头 上 戴 草

3. 5 2. 3 1 0 | 1. 2 1 6 | 5. 6 3 | 0 2 6 | 1. 2 1 6 | 5. 6 ‖
帽 啊， 哎 哎 哎 哎哟 嗯 啊 哎 哟 哎 哟 哎 哟。

澄西道情（二）

江阴民歌
秦岭 记谱

1=F 2/4

5 5 6 5 3 2 | 1 6 3 2 1 | 6 7 6 5 2 3 6 1 | 2 - | 1 2. 3 | 5 6 5 3. 2 | 1 6 1 2 5 3 2 |
有一个(那个)大 仙 福(呀)福寿 高， 倒 骑 毛 驴 过 仙

1 - | 1 1 6 5 1 | 6 - | 2 3 5 7 | 6 0 | 5. 6 5 3 | 5. 6 5 3 |
桥。 右手 拿 简 板， 左手 捧渔 鼓， 渔 鼓咚咚 简 板的

5 5 3 2 1 2 3 | 5 - | 3 5 6 1 6 5 | 2. 3 5 | 2. 3 2. 1 | 6 1 2 3 5 2 3 | 1 - ‖
咚嚓嚓咚咚 敲， 请问 仙 家 名 和 姓， 就 是 那 个 张 果 老。

青橄榄茶慢慢甜

江阴民歌
李云龙 唱
夏 观 记谱

1=D 2/4

6 656 1 | 1 3 6 5 | 5 6 1 6 5 3 | 3 2 1 ¹⁄₂ | 5 3 5 | 3 5 |
今朝(末)情哥哥 (呀) 上门来见 面 呀, 妹妹 (那个)

6 5 1 6 5 3 | 2 3 5 2 1 | 1 6 5 | 6 1 2 3 2 1 1 6 5 | 3 5 6 1 5 — ‖
泡上 一杯 橄榄茶呀, 青橄榄茶慢慢 甜, 慢慢甜。

忆 断 桥

江阴民歌
江瑞芳 唱记谱

1=G 2/4

2 3 5 | 3 5 1 6 | 2 5 3 | 2 — | 5 4 5 6 5 | 4 5 3 |
铁马儿 响 滔 滔, 哎呀哎子 唷,

2 3 5 | 3 5 2 6 | 1 — | 2. 5 3 2 | 1. 2 1 — |
情人 未曾 到, 哎呀哎子 唷。

5. 1 6 5 | 4 4 2 | 5 1 6 5 | 5 5 3 | 2 3 5 | 3 2 2 6 |
梧 桐 叶 落 丹 桂 花 儿

1 — | 6 5 6 1 | 2. 3 | 6. 1 5 6 5 5 | 2 3 5 3 | 2. 3 2 1 |
飘, 哎呀哎子,秋 寒 虫 豸 不住

1 6 1 | 2. 3 1 2 6 | ¹⁄₂ 5 — | 6 2 7 6 | ¹⁄₂ 5. 6 5 |
窗 前 叫, 哎呀哎子 唷,

6 5 6 1 | 2. 3 | 6. 1 5 3 | 2. 3 5 3 | 2. 3 2 1 | 1 6 1 |
哎呀哎子,秋 寒 虫 豸 不住 窗

2. 3 1 2 6 | ¹⁄₂ 5 — | 6 2 7 6 | 5. 6 5 — ‖
前 叫, 哎呀哎子 唷。

苏州民族民间音乐集成

养鱼姑娘

江阴民歌
缪兆娣 唱
秦 岭 记谱

1=F 2/4

3. 5 5 3 2 | 1 6̇ 1 2 5 3 5 | 1 — ¹⁶/₃₂ | 2. 3 2 7 | 6̇ — | 1 2. 3 |
二 九 年华的 养鱼 姑　　娘　　　　 真 辛　勤, 　　东 天

5 6̇ 1 6̇ 5 3 | 5 2 3 5 3 2 | 1 — ¹⁶/₃₂ | 1 1 6̇ 5 6̇ 1 | 6̇ — | 2 3 5 1 2 7 |
发 白　 走出自家 门, 　　　　乌云 两 边 分, 　　辫子 扎 两

6̇ — | 1 2 3 | 5. 1̇ 6 5 | 5 2 3 5 3 2 | 1 — | 2. 1 2 3 |
根, 　　花 布 衫 士 林 裤, 浑身 簇 崭 新,　　 雪 白

5 1̇ 6 5 | 2 3 5 3 2 1 | ¹/₂ 6̇ — | 2 2 3 5. 3 | 2 3 2 1 | ¹/₂ 6̇ | 6 6 1̇ 2 1̇ 6 | 5 — ‖
饭 单 罩 上　 身,　　　 急急(呀) 忙　　 忙　 走进 鱼坊 门。

刹 拉 调

江阴民歌
刘小度等 唱
文化馆 记谱

1=C 2/4

1̇ 2̇ 1̇ 6 5 | 1̇ 2̇ 1̇ 6 5 | 3. 5 | 1̇ 6 5 | 1̇ 2̇ 1̇ 6 | 5. 6 |
车 声 辘 辘 浪 花 溅, 刹拉 拉子 唷

3 2 1 3 | 2 — | 5 6 1̇ 2̇ | 1̇ 6 5 3 | 3 3 3 2 | 1 2 |
喂喂咿喂 唷, 　　 大 河 小 塘, 刹拉 拉子 郎 当

3 3 3 2 | 1 2 | 3 5 3 5 | 6 6 6 3 | 5 — | 3 2 1 3 |
刹拉 拉子 郎 当。 郎里 郎当 刹拉 拉子 唷, 　　兜 底

江阴景

江阴民歌
刘小度 唱
文化馆 记谱

说江阴(来末)话江阴呀,人人化大力郎当噢。
江阴虽小,四城门(嗬仓里郎仓)一枝梅花。

人民公社好光景

(相思调)

江阴民歌
缪兆娣 唱
秦岭 记谱

共产党领导好呀,公社成立了,喜讯到农村呀,人人都欢笑呀。水流大海人望高,呀得儿咿呀嗨,快步向前跑。

苏州民族民间音乐集成

打 扯 调

江阴民歌
刘小度 唱
文化馆 记谱

1=G 2/4

6 6 6 6 5 | 3 3 5 6 3 | 5 - | 3. 5 3 1 | 3 1 2 |
去 年(末)粮 食 大 丰 收， 今 年 更 上 一 层 楼。

6 6 1 2 1 | 2 1 | 2 5̄ | 5 5 i | 6 3 5 | 6 1 2 |
决 心 龙 口 夺 宝 珠， 丰 产(呀)红 旗 永 在

3 6 5 3 2 | 1 1 | (2 | 7 7 7 6 5 5 6 | 1 2 3 5 2 1 6 5 | 1 0) ‖
手。

打 麻 雀
(麻雀蹦)

江阴民歌
光潜、志芗 词
秦 岭 记谱

1=G 2/4

3. 2 3 5 | 3 2 1 2 | 3. 2 3 5 | 3 2 1 2 | 6. 1 2 | 5. 3 2 |
青 山 绿 水 农 村 里， 一 群 姑 娘 来 淘 米， 得 儿 飞 得 儿 飞，

2 5 5 3 2 | 1 2 3 2 | 6. 1 2 | 5. 3 2 | 2 5 5 3 2 | 1 2 3 2 |
一 群 麻 雀 来 吃 米， 忽 儿 东 忽 儿 西， 蹦 蹦 跳 跳 真 调 皮。

2 5 6 5 3 | 5 1 2 | 2 5 3 5 | 6. 3 | 5 - | 5 6 6 5 3 |
两 只 眼 睛 贼 溜 溜， 脑 袋 好 像 铜 丝 扭， 吱 吱 喳 喳

2 3 2 1 2 | 6. 5 6. 1 | 5̄ 3 2 1 | 6 1 5 6 | 6 - ‖
想 吃 米， 姑 娘 见 了 真 好 气！

光 荣 花

江 阴 民 歌
徐 阿 成 唱
应弦、荣纲 记谱

1=C 2/4

5 35 1261 | 5 - | 1265 5632 | 16/1 1 - | 5 35 35 |
好 一朵 鲜 花， 好 一朵 鲜 花， 好（呀）

6163 5 | 5 22 3536 | 3/1 1 - | 5 13 2 | 5. 1653 |
好（呀）好一朵光荣花， 光荣花 朵 朵

2350 3532 | 161 XXXX 061 | 2. 3 1216 | 5 - |
鲜 呀， 谁能戴上 它 呀， 劳动模范 献 给 他 胸前 戴。

2123 5 35 | 1261 5) ‖ 612 3 | 1216 5 | 5 - ‖
戴 上 大 红 花。

种田大变样

（边十郎调）

江 阴 民 歌
秦 岭、阿沛 词
江 南、秦岭 记谱

1=G 2/4

(0 023 | 7 765 356 | 1761 2535 | 1 -) | 6. 153 | 6. 153 |
（女）人民公社 办 得好，

3551 | 2352 | 6. 153 | 6. 153 | 3551 | 2352 |
丰收传喜报 呀,（男）农林 牧 副渔 项项超指标 呀。

苏州民族民间音乐集成

| 1 1 6 5 | 3 5 5 5 1 | 2 3 5 2 | X X X X | X X X X | X X X X |
(女)请问伯伯 哪能会超指 标 呀?(男)丰收全靠(女)党的领导,(男)喜庆锣鼓

| X X X | X X X | 1. 1 6 5 | 5 1 2 3 5 | 2 X X | X X X X |
咚咚咚, 镗镗镗,(女)敲锣打鼓 做点啥 呀? 啥呀? 喜讯啥呀?

| X X 0 | 1 1 6 | 5. 6 5 | 5 2 2 3 5 | 5 1 2 3 | 1 — ‖
捷报 大面 积高 产末, 乐得我蹦蹦 跳呀 咳 唷。

手捧西瓜上北京

（西瓜调）

江 阴 民 歌
利港、连生 唱
秦 岭 记谱

1=G 2/4

1 6 5 3 | 2. 3 | 6 5. 4 3 | — | 2. 3 | 6 5 6 1 |
三 白(呀) 西 瓜 (呀) 大 (呀)大 又

2. 3 | 6. 5 6 1 | 2 — | 6. 5 6 1 | 2 0 | 6. 6 6 5 |
圆， 乒 乓 劈 蹦格龙冬蹦， 乒乓劈拍

6. 6 6 3 | 5 0 | 6 — | 5 6 5 3 | 2. 1 2 | — |
蹦格龙冬蹦， 喂 喂喂呀哈呀,

2 3 5 | 6 5 3 2 | 1. 6 | 1 — | 1 6 5 3 |
红 瓤 黑 子(末) 在 (呀) 在里

2. 3 2 1 | 5̌ 6. | 1 | 6 6 1 6 3 | 5. 6 | 5 — ‖
(呀) 边 呀， 喂呀喂喂 唷。

十年高产更高产

（莲花落）

江阴民歌
秦岭记谱

1=G 2/4

| X X X | 2. 22 1 | 2. 3 | 5. 3 | 5 6 5 3 | 2 3 2 1 |
莲花板　滴滴嗒嗒　敲　起　来，　　采枝梅花开。

| 6 5 6 1 | 2 1 2 | 3. 2 3 5 | 2 3 2 1 | 5. 3 2 6 | 1 — |
一开一枝梅　花，　华西大队　十年高产更　高　产。

| 1. 2 1 6 | 5. 1 | 6. 5 6 1 | 5 — | 3 3 5 6 5 6 1 | 5 — |
采枝梅花开，　梅开莲花落，　　一齐落莲花。

| X X | 2. 3 2 1 | 5. 3 2 6 | 1 — | 1. 2 1 6 |
(数板)　连续十年得高　产，　　采枝梅花

| 5. 1 | 6. 5 6 1 | 5 — | 3 5 6 1 | 5 — ‖
开，　梅开莲花落，　　一齐落莲花。

数　螃　蟹

江阴民歌
徐　秦唱
秦岭记谱

1=G 2/4

| 1 1 1 6 | 5. 3 5 | 5 6 1 6 5 3 | 2 1 2 | 5 3 5. 3 | 2 3 5 3 2 |
一只(那个)螃　蟹(末)　八(呀末)八只　脚呀哈，两只(那个)大钳儿

| 1 5 3 2 1 6 1 | 5. — | 1. 2 1 6 | 5. — | 5 6 1 6 6 5 3 |
钳牢放不　下。　　青壳硬扎扎，　　两眼眨(呀)

| 2 — | 5 3 5. 3 | 2 3 5 3 2 | 6 6 1 2 1 6 | 5 — ‖
眨，　走起路来横行，身体谁也不能惹。

三反十二郎

江阴民歌
中央音乐学院 记谱

1=F 2/4

| 1 1 6. 5 | 1 6 6 5 3 | 3. 5 5 1 | 2 5 3 2 0 | 5 5 5 1 6 5 | 5 1 2 2 |

大郎(那 个)哥哥(呀) 啥 格 做 本 行 呀? 大郎(末)哥哥 做裁缝呀,

| 5 3 5 5 1 | 2 5 3 2 0 | 5 3 5 6 1 6 5 | 3 5 3 2 2 | 5 6 1 1 |

裁 缝(末)哪 能 做 呀? 喀 叽叽哗 拉 裁 衣 裳呀,小(呀)长 衫

| 5 6 1 1 | 5 5 3 5 6 1 | 6 3 5 5 0 | 3 5 5 6 | 1 1 2 1 — ‖

小(呀)马褂, 小 小(呀)的才 郎 (呀) 马褂搭长 衫呀。

花 鼓 调(一)

江阴民歌
孙浩大 唱
秦 岭 记谱

1=D 2/4

| 6. 1 6 5 | 3. 3 5 | 6. 1 6 5 | 3 0 | 3 2 3 5 | 6. 1 6 5 |

说 江 阴(那个)道 江 阴, 江 阴 本 是

| 6. 5 3 1 | 2 — | 1. 2 | 3 2 3 5 | 3 2 1 | 2 — |

好 地 方, 自 从 军 阀 来 混 战,

| 6 6 5 | 3. 5 6 1 | 6 5 3 2 0 | 3. 3 3 3 | 2 0 |

十 年 倒 有 九 年 荒。 咚 咚咚咚锵,

| 3. 3 3 3 | 2 0 | 3. 3 3 3 | 2 0 3 0 | 2 0 3 0 | 2 0 |

咚 咚咚咚锵, 咚 咚咚咚锵 咚 锵 咚 锵,

民间歌曲卷(上卷)

6. 5 | 6. 1 | 2 1. 6 5 - | 6. 5 | 3 5 6 1 |
大　户　人　家　卖　田　地，　小　户　人　家

6 5 3 | 2 - | 1. 2 | 3 5 | 3 2 1 | 2 - |
卖　儿　郎，　我　家　没　有　儿　郎　卖，

6 6 5 | 3 5 6 1 | 6 5 3 | 2 - | 3. 3 3 3 | 2 0 |
肩　背　花　鼓　唱　四　方。　咚　咚　咚　咚　锵，

3. 3 3 3 | 2 0 | 3. 3 3 3 | 2 0 3 0 | 2 0 3 0 | 2 - ‖
咚　咚　咚　咚　锵，　咚　咚　咚　咚　锵　咚　咚　咚　锵。

花　鼓　调（二）

江　阴　民　歌
刘　宝　荣　唱
中央音乐学院 记谱

1 = C 4/4

3 5 3 5 6 5 6 | 6 2 1 2 1 6 5 - | 6 2 1 2 1 6 5. 6 1 |
先 敲 仔 格 鼓 来 慢 敲 仔 格 锣，　举　锣　　举　鼓

6 5 5 6 5 3 2 - | 5. 3 5 6 6 6 1 | 6 5 3 2 1 2 - |
听　唱（呀）歌，　小　奴　奴　各 式 各 样 都　勿　唱，

6 2 1 2 1 6 5. 6 1 | 6 5 3 5 2 - | 1. 2 5 3 2 - | 6 2 7 2 7 6 5 - ‖
单 唱（呀）一　支《凤　阳　歌》，　凤　阳　歌，　凤（呀）凤 阳 歌。

189

苏州民族民间音乐集成

花 鼓 调（三）

江阴民歌
秦 岭 记谱

1=G 2/4

(5. 5 3 5 | 1. 6 5 | 5 2 3536 | 1 - | 5. 5 3 2 | 1 6 1 |

5. 5 3 2 | 1 6 1) | 5 3 5 6 5 6 1 | 5 - | 3 3 5 6 5 6 1 | 5 -
先敲一声鼓，　　再敲一声锣，

5 5 1 | 6. 5 | 5 2 3536 | 1 - | 1 1 6 5 5 |
敲锣　打　鼓来(呀)来唱　歌。别的　歌儿(末)

2. 1 2 3 | 5 - | 5 5 1 6. 5 | 5. 2 3532 | 1 - |
我　不　唱，　先唱　一　支　苦命　歌。

3 3 5 6 5 6 1 | 5 - | 6. 6 6 5 3 | 2 0 | 5. 5 3 2 | 1 6 1 |
苦事真正多，　　苦藤结苦果，　得儿咙冬匡冬匡，

5. 5 3 2 | 1 6 1 | 1. 2 3 5 | 2. 1 6. 1 | 5 - ‖
得儿咙冬匡冬匡，沿门　求乞日　脚　过。

朝 四 方
（西瓜调）

江阴民歌
江瑞芳 记谱

1=F 2/4

6 6 5 | 5 3 - | 6 1 6 5 | 5 3. | 3 5 | 3 5 |
清　清(呀)　早　起(末)　面　　面(呀)

6 5 6 1 | 2. 3 | 6 5 6 1 | 2 3 1 6 | 2 - | 3 5 |
面朝　东，　呀喂呀喂仔唷，　　　双珠

◆ 民间歌曲卷(上卷) ◆

6 5 3 2 | 1. 2 1 6 | 1 — | 1 6 5 3 | 2 3 1 | 2 6 |
眼 泪 落 (呀) 落 在 胸 呀,

6 2 7 6 | 5. 6 5 | — | 3 5 3 | 3 5 2 3 | 1 6 1 |
喂呀喂仔唷。 隔山 又隔水呀,

1 — | 3 5 | 5 3 2 3 | 1 6 1 | 1 — | 3 5. |
来路正勿通呀, 别人

6 5 | 3 5 | 5 3. | 3. 3 | 6 5 6 1 | 2. 3 2 1 |
家的丈夫是 生 产好能手,

6 5 6 1 | 2. 3 1 6 | 2 — | 2 3 5 | 6 5 3 2 | 1. 2 1 6 |
喂呀喂仔唷, 我家的丈夫是

1 — | 1 5 3 | 2 3 1 6 | 2 6 | 6 2 7 6 | 5. 6 5 — ‖
(呀) 是个懒糊虫呀 喂呀喂仔唷。

唱 十 郎

江阴民歌
黄焕兆唱
秦岭记谱

1=G 2/4 1/4

5 6 5 5 3 2 | 5 6 5 3 0 | 3 5 0 | 3 2 3 5 | 3 2 1 6 | 5 6 5 3 2 | 5 5 5 5 1 6 6 5 |
一(呀)郎你哥(呀)哥, 粮 粮(呀末)粮棚搭呀哈, 二(呀)郎(格)哥哥你

5 6 5 3 2 2 | X X X X | X X X X | 1 1 1 3 2 3 1 6 | 5 5 1 6 1 2 | 1. 5 6 6 ‖
差房当呀, 小(呀)切切 小(呀)雪撒, 小(呀那个子)才 郎(呀)粮棚搭差房呀。

倒 十 郎

江阴民歌
黄焕兆 唱
秦 岭 记谱

1=G 2/4 1/4

5 6 5 5 3 2 | 5 6 5 5 3 0 | 3 5 0 | 3 2 3 5 3 2 1 6 | 5 6 5 3 2 |
十(呀) 郎(呀)你哥(呀)哥， 猪 猪(呀末)猪羊 杀呀哈，

5 5 5 5 6 5 5 3 | 6 5 6 1 2 0 3 | 5 6 5 3 2 0 | 5 5 5 5 6 6 6 | 5 6 5 3 2 2 |
手拿(那个)尖 刀 (切里里仔杀 (呀) 杀拉拉仔切， (切切那个)杀 杀(末)杀猪 忙呀，

5 5 6 1 0 6 0 | 5 5 6 1 0 6 0 | 1 1 1 6 5 6 5 3 | 2 2 3 1 6 1 2 | 1 6 5 6 | 6 0 ‖
小(呀)肝油 小(呀)肠 肠， 小(呀那个子)才 郎呀，肠肠 搭肝油 呀。

对口相思

江阴民歌
姜进富 唱
秦 岭 记谱

1=D 2/4

5 6 5 3 | 6 1 2 | 6 5 - | 1 1 1 2 | 6 5 3 5 6 | 3 2 - |
叫(呀)一声情 哥 哥， 你到我家 来 玩 耍，

2 0 | 5. 3 5 | 6 5 6 - | 1 1 5. 6 | 5. 3 | 3. 5 6. 1 |
端一 张 靠背椅 子， 叫 你 哥哥

6. 5 5 3 | 2 - | 5 5 3 2 | 1 - | 2. 1 2. 3 | 5. 3 |
来 坐 下。 我(呀)心 中 有句知 心 话，

3. 5 6. 1 | 3. 2 1 3 | 2 1 6 - | 5 3 5 | 6. 6 6 | 1 6 5. 6 |
今 天和你来 商 议， 为何你 这 个 十五六

| 5 - | 3. 5 6 1 | 6 5 3 5 | 2 - | 5 5 3 3 5 |

天　　不　到　小 妹 妹　家，　　妹 妹 待 你

| 2 1 1 2 | 6. 5. | (1. 2 3 5 | 2 3 2 1 2 6 | 5 -) ‖

哪　点　差？

卖花女子叹十声

<div align="right">江　阴　民　歌
曹　浩　元 唱
中央音乐学院记谱</div>

1=G 2/4

| 1 1 1 2 1 6 | 5 3 5 | 6 6 6 5 3 5 | 2 - | 5 2 3 5. 3 | 2 5 3 2 |

卖花女子 坐静楼，　口叹第一 声，　思想起　终身事

| 1 3 2 1 6 | 5. - | 3 5 6 1 | 2 2 3 5 | 2 3 5 3 2 1 | 6. - |

老来靠何人？　想爹娘　生下我　娇生又惯　养，

| 5. 3 5 5 | 2. 5 3 2 | 1. 2 3 5 3 | 2. 3 2 1 6 | 5 - ‖

为 只为(呀) 家 贫 穷，　才 卖 我 的　身　呀。

唱　麒　麟

<div align="right">江　阴　民　歌
老　万 记谱</div>

1=G 2/4

| 2 2 5. 6 | 5 3 3 2 1 | 5. 3 2 3 | 2 6. 6 |

锣　子 一　打 闹 盈 盈，　今 朝 我 来 唱 麒 麟，

| 1 1 2 3 | 6 5 6 5 3 | 1 6 3 2 3 | 2 6. 6 ‖

麒 麟 送 子　来 下 凡 呀，吉 祥 如 意　万 年 春。

五更鼓儿咚

江阴民歌
姜进富 唱
中央音乐学院 记谱

1=G 2/4

| 5 5 3 2 1 | 2 — | 1 1 6 1 5 6 | 1 0 | 1 6 1 | 2 | 3 2 3. 2 |
一更鼓儿咚，荷包拿一个，手捧　洋灯

| 1 3 2 3 1 | 6. 1 5 | 3 5 6 5 6 | 1 2 1 6 5 | 3 5 6 5 6 | 1 2 1 6 5 ‖
站在房中坐呀，手拿红绿线呀就把针线做呀。

采青葱

江阴民歌
秦岭 记谱

1=G 2/4

| 2 5 2 5 | 3. 1 2 | 3 5 3 2 | 1 1 6 | 2. 1 2 3 | 5 — |
姐在(那个咿呀嗨)园中,(那个)来 采(呀)青(呀得儿)葱,

| 1 6 1 2 5 3 2 | 1 0 | 2. 1 2 3 | 5. 6 5 3 | 2. 1 2 3 | 2 — |
采(呀末)青 葱, 抬起头来看见大姐公,

| 2. 1 2 3 | 1 6 1 2 | 2 2 2 7 | 6 6 5 6 7 | 6 — ‖
好像一条大青虫，咿呀咿哈呀哈咿哈呀。

卖杂货

江阴民歌
徐进财 唱
秦岭 记谱

1=D 2/4

| 1 1 6 5 | 6 1 6 5 | 3 2 3 5 | 6 — | 5 1 6 5 | ⁵⁻3 — |
离(呀)别家乡五(呀)六载, 乘船去飘海,

| 5 1 | 6 5 3 | 1 2 5 3 | 2 — | 2 3 2 1 |
飘洋过海卖杂货, 到处生意

| ⁻6 — | 5 3 5 6 | 1 — | 5 1 6 5 | 6 0 ‖
做, 咿呀咿得哟, 到处生意做。

四季游春

江阴民歌
林祥生 唱
秦岭 记谱

1=F 2/4

6. 1 5 | 6. 1 5 | 5 2 3 5 3 2 | 1 1 2 | 6. 1 6 5 | 5 — |
春 天 到 来 万 物 都 发 青 啊，一 刻 值 千 金，

6. 1 5 | 6. 1 5 | 5 2 3 5 3 2 | 1. 2 | 6. 1 6 5 | 5 — |
桃 红 柳 绿 要 想 去 游 春， 想 想 万 不 能。

5 6 5 6 5 3 | 2 — | 3 1 2 | 5 3 2 | 6 6 1 2 1 6 |
生 产 最 要 紧， 去 年 春 去 游 春， 冬 天 饿 颈

5 — | 3 1 2 | 5 3 2 | 6 6 1 2 1 6 | 5 — ‖
根， 去 年 春 去 游 春， 冬 天 饿 颈 根。

采 葡 萄

江阴民歌
徐进财 唱
秦岭 记谱

1=C 2/4

5 1 6 | 5 — | 1. 2 3 2 | 1 — | 1. 2 3 5 | 2 3 2 1 |
天 高（呀） 地 远 得（呀末）得 多

1. 6 5 3 | 5 — | 3. 2 1 3 | 3 2 1 | 3. 5 6 1 | 5 — |
年 呀， 山 青 水 绿 海（呀）海 无 边，

1 1 5 1 | 6 1 3 2 | 5. 6 3 2 | 1 — | 3. 2 1 3 |
苍 松 翠 柏 年 年 在， 松 柏 年 年

2 0 | 1 1 5 1 | 6. 1 3 2 | 5. 6 3 2 | 1 — ‖
在， 幸 福 日 脚 万 万 年。

苏州民族民间音乐集成

破布郎郎调

江阴民歌
耿大贵 唱
秦岭 记谱

1=F 2/4

6 6 6 5 | 6 i | 3 2 3 5 | 6 6 | i 2 i 6 | 5 — |
正(呀)月里新春　元　宵　节呀，刹拉拉子唷，

6 5 6 i 6 | 5 — | 5 6 i 2 | 6 5 3 | 5 6 5 3 | 2 1 2 |
刹拉拉子唷，　　二(呀)月里迎　春，刹拉拉子郎　当，

5 6 5 3 | 2 1 2 | 6 6 6 5 | 6 5 6 i 6 | 5 — | 3 2 1 3 |
刹拉拉子郎　当，郎里郎当　刹拉拉子唷，　　哎呀哎哎

2 2 | 3 2 1 3 | 2 2 | 5 6 i 2 | 6 5 3 | 2 3 2 1 |
哟　哟，哎呀哎哎　哟　哟，桃　花　杏　花　花开(子格)

1 6 0 | 5 3 5 6 | i i | 2 | 6 7 6 5 | 6. 5 | 6 — ‖
香啊，　咿呀咿得　哟呀，花开(子格)　香　　呀。

叶木调

江阴民歌
许季焕 唱
秦岭 记谱

1=C 2/4

5 5 3 5 | 6 6 6 | 6 2 i 2 i 6 | i 6 5 — | i i 6 i | 5 5 ⁵3 |
正月(呀)里来(末)是新(呀)　　春，　家家(那)户户(末)

3. 2 1 | 2 — | 5 3 ³5 | 6 6 6 i 2 | 6 5 5 3 | 6 5 3 5 |
点 红 灯，别家(呀)丈夫(末格)团　圆　叙　呀，

2 1 2 3 | 5 0 0 | 6. 5 5 3 2 | 1 1 1 2 | 2 2 3 5 5 | 6 6 2 2 3 |
我　家　丈　夫　造长 (叶木儿)城呀，叶木儿嗨嗨　嗨嗨得儿

i 2 i 6 | 5. 6 | i | 0 | 5 3 2 1 1 1 | 2 3 | 2 3 5 3 | 2 — ‖
喂喂唷　呀，　　　造长 (叶木儿)城呀喂喂唷。

春 调

江阴民歌
许季焕 唱
秦岭 记谱

1=G 4/4

1 6̲ 5̲ 6̲ 1 | 1 5̲ | 6̲ 1 2̲1̲2̲3̲ 2 - | 2̲ 3̲ 3̲2̲ 1̲2̲ 5̲ 3̲ | 2̲ 1̲ 2̲1̲6̲1̲ 5 - |

春风　洋洋　送春(里格)来，　南风　添喜又添(呀)财，

1̲ 5̲ 6̲ 2 3 | 5̲3̲ 2̲1̲ 5̲ 6̲ - | 2̲ 1̲ 2̲1̲6̲ 5̲ 6̲ 1 | 2̲ 1̲ 6̲5̲6̲1̲ 5 - ‖

西风　麒麟　送贵子，　北风　未必中状元　郎。

小 孤 孀

江阴民歌
江瑞芳 记谱

1=G 2/4

5 6̲5̲ | 5̲3̲ | 3̲1̲ | 6̲ 5̲ | 6̲ 1̲ | 2 - | 2 0 | 5 6̲ 1̲ |

黄昏(末)起始　一　更　天，　　　　啼啼

6̲5̲ 3̲1̲ | 2̲3̲ 2̲ 1 | 3̲5̲ 3̲ 2̲ 1̲ | 6̲ 1̲ | 2 5̲ | - | 6̲ 5̲ 6̲ 1̲ |

哭哭到　灵　前　嘘。　小奴

2 - | 2 0 | 5 6̲ 5̲ | 3̲ 1̲ | 2 | 1 5̲3̲ | 3̲ 1̲ 2 |

奴　　　十指　尖尖，玉　手弯弯，

6̲ 5̲ 3 | 3̲ 1̲ 2 | 1 5̲3̲ | 3̲ 1̲ 2 | 1 5̲3̲ | 3̲ 1̲ 2 |

左手推开南纱窗格，右手拉开

6̲ 5̲ | 3̲ 1̲ 2 | 6̲ 5̲ 6̲ 1̲ | 2 - | 3̲ 6̲ 6̲5̲ 3̲ | 2̲3̲ 2̲ 1 | 3̲5̲ 3̲ 2̲ 1̲ |

北纱窗格，眼看到　天上星星成 双

1̲ 6̲ 1̲ | 5 - | 5̲·6̲ 5̲ 3̲ | 2̲ 3̲ 2̲ 1̲ | 5̲3̲ · 5̲ | 2̲ 7̲ 6̲ 1̲ | 5̲ - ‖

对嘘呀，　小 奴奴房中　无　郎　来。

知 心 客

江阴民歌
江瑞芳 记谱

1=♭B 2/4

5 6̇1̇6̇3 | 5. 6 | 1̇. 2̇2̇5̇3̇2̇ | 1̇ - | 1̇ 2̇3̇3̇ | 2̇3̇ 1̇5 |
月 到（呀） 中 秋 分（呀末） 分 外

2̇1̇ 65̇3 | 5 - | 3̇. 2̇1̇3̇ | 2̇. 3̇65̇ | 35 65̇6̇1̇ | 5̇. 53 |
亮 呀 哈， 人 逢 喜 事 精 神 爽。 哎 唷，

1̇1̇ 1̇2̇ | 6̇1̇ 3̇2̇3̇ | 5̇. 1̇6̇5̇3̇2̇ | 1̇ - | 3̇. 2̇1̇2̇3̇5̇ | 2̇. 3̇ |
我 郎 服 役 真 光 荣， 哎 呀 哎 哎 哟，

1̇1̇ 5̇1̇ | 6̇1̇ 3̇2̇3̇ | 5̇ 0 1̇ | 6̇5 3̇2̇3̇ | 1̇ - ‖
做 朵 红 花 送 我 郎 啊！

幸 福 花

江阴民歌
刘小度等 唱
文化馆 记谱

1=D 2/4

3 5 3 5 | 6̇2̇ 1̇2̇1̇6̇ | 5 - | 2̇ 2̇2̇1̇ | 35̇ 3̇2̇ | 1̇ 65̇ |
好 一 朵 公 社 花， 好 一 朵 幸 福 花，

3̇ 2̇ 1̇2̇3̇5̇ | 2̇ - | 5̇6̇ 1̇7̇ | 6̇7̇6̇5̇ 2̇ | 3̇5̇ 3̇2̇ | 1̇ 65̇ |
毛 主 席 亲 手 栽 培 她，

6̇ 1̇ 2̇ | 7̇2̇ 7̇6̇ | 5̇. (1̇ | 6̇1̇6̇5̇ 3̇5̇2̇3̇ | 5̇. 1̇ | 6̇5̇ 6̇1̇ 5) ‖
幸 福 乐 无 疆。

红绣鞋调

江阴民歌
刘小度 唱
文化馆 记谱

1=F 2/4

3 3 2 5 2 | 3 - | 6. 3 5 0 | 2 3 5 6 3 2 1 6 | 2. 3 2 |
第一双红绣鞋， 喂唷， 梅花正月里开，

2 3 5 6 5 3 2 | 1 2 3 1 2 | 6 1 5 6 1 | 1 2 3 5 2 1 6 1 | 5. 6 5 ‖
东风吹过百花台， 百花(仔格)开， 满园娇又美。

划龙船

江阴民歌
刘小度 唱
文化馆 记谱

1=C 2/4

5 6 3 5 | 1 3 2 1 | 1 2 3 3 2 2 | 1 6 6 3 5 | 3 2 1 3 2 1 |
五月(呀)端阳 划(呀)划龙船呀哈， 划(那个)龙船

3 5 6 1 5 | 3 5 6 1 5 | 5 6 1 2 6 5 3 | 1 1 1 2 6 1 5 6 | 3 2 1 1 ‖
看到七咚锵， 齐咚七咚锵， 咚咚锵呀， 一对龙船水面上 飘。

仙人调

江阴民歌
刘宝荣等 唱
文化馆 记谱

1=G 2/4

1 2 3 5 | 2 - | 3 5 3 2 | 1 2 | 3. 2 | 1 0 2 | 3 5 3 |
第一个仙人你是汉钟(格)离

2. 3 | 1 2 1 | 6. 1 6 | 5 - | 1 2 3 5 | 2 - | 3 5 3 2 |
呀， 上仙宫 手执(呀) 扫帚，

| 1 2 | 3. 2 | 1 6 2 | 3 5 3 | 2. 3 | 1 2 1 | 6. 1 6 |
你 就 阴 阳（格）扇 呀， 蟠 桃

| 5 — | 3 6 6 | 1 1 2 1 | 6. 1 6 | 5 — ‖
会， 哎 唷，那 就 蟠 桃 会。

看花灯调

江阴民歌
刘宝荣等 唱
文化馆 记谱

1=F 2/4

| 3 5 5 3 2 | 1 6 1 2 5 3 2 | 1. 6 | 2 1 6 5 6 1 2 | 6 — | 5 6 1 2 |
一 更（里格）大 姐（末）思 想 去 看 灯， 小 小

| 6. 5 0 | 5 6 1 2 | 6. 5 0 | 5 5 5 6 | 3 3 2 3 4 | 3. 2 1 ‖
金 莲 绣 花 鞋 呀，只 有（那个）二 三 寸。

九 凤 阳

江阴民歌
刘宝荣等 唱
文化馆 记谱

1=F 2/4

| 3. 2 3 | — | 2. 3 | 2 1 6 1 | 2 2 1 | 2 — |
九 九（呀）九 凤 阳， 啊 啊，

| 2 3 5 6 | 6 5 3 2 | 1 6 6 5 6 | 1 — | 1 6 5 3 |
九 凤 的 妹 妹（末）九 （呀） 九 （呀）

| 2 3 1 7 | 6. 1 | 6 1 6 3 | 5. 6 5 | — ‖
九 凤 阳， 呀 喂 呀 喂 喂 唷。

短 五 更

江阴民歌
刘和潮等唱
文化馆 记谱

1=C 2/4

| 2̇ 1 6̇ 2̇ 1̇ | 2 2 3 5 6 | 5 1 6 5 3 0 | 5 3 5 6 1̇ | 5 1 6 5 3 |

五更五点月正高, 常熟要到, 咿呀呀得哟, 常熟要到,

| 5 1̇ 6 3 | 5 6 5 3 2 | 3 2 1 2 | 5 6 1̇ 2̇ 6 5 3 | 2̇ 2̇ 1̇ 7 6. 5 | 6 — ‖

快付船钱岸上跑, 扭一绷 摇一橹(呀来)船板艄。

补 缸 调（一）

江阴民歌
刘和潮唱
文化馆 记谱

1=G 2/4

| 5 5 5 1̇ | 6̇ 1̇ 6 5 5 | ⁵1. 6 | 2 1 2 3 | 5. 0 | 6. 5 5 3 |

肩挑(里格)担 子 朝 前 行, 郎 格郎叮

| 2 1 2 | 2. 3 5 1̇ | 6̇ 1̇ 6 5 5 | ⁵1 6 1 2 3 | 1. 3 | 2. 1̇ 6̇ 1̣ | 5̣ — ‖

当, 抬头起来细细望, 郎格郎叮当。

补 缸 调（二）

江阴民歌
刘和潮唱
文化馆 记谱

1=G 2/4

| 3 6 5 5 | 6 5 | ⁵1 1 6 | 2 1 2 3 | 5 — | 3. 6 5 3 | 2 1 2 |

十指(里格)尖 尖 门 开 出, 嗯哼嗯哼呀,

| 2. 3 5 1̇ | 6̇ 1̇ 6 5 5 | ⁵1 6 1 2 3 | 1. 3 | 2. 1̇ 6̇ 1̣ | 5̣ — ‖

双脚跨出墙门口, 嗯哼嗯哼呀。

渔调

苏州民歌
刘阿炳等 唱
文化馆 记谱

1=G 5/4 4/4

$\widehat{6}$ $\widehat{2}$
3 - - 3 - | 5 65 35 2. 5 | 3 35 32 1 - | 3 35 31 2 - |
东　　　天　　日 出 海　门　　开，

(2 3 2 1 6 5 6 1 2 | 2. 3 1 3 2 - -) | 0 2 3 1 2. 3 | 3 35 32 1 - |
　　　　　　　　　　　　　　　　　我 江 上 渔 公

3 35 31 2 - | (2 3 2 1 6 5 6 1 2 | 2. 3 1 3 2 - -) ‖
踱　　出 来。

花鼓戏调

苏州民歌
刘阿炳等 唱
文化馆 记谱

1=D 4/4

3 5 3 5 6 5 6 | 6 2 1 2 1 6 5 - | 6 2 1 2 1 6 5. 6 1 |
先 敲(仔格)鼓 来 慢 敲(仔格) 锣，　　　住 锣　住 鼓

6 5 3 5 2 - | 5 3 5 6 6 6 1 | 6 5 3 1 2 - |
听 唱 歌，　　小奴奴 各式各样都 勿 唱，

6 2 1 6 5. 6 1 | 6 5 3 5 2 - | 1 2 3 1 2 - | 6 2 7 6 5 - ‖
单 唱 一 支《凤 阳 歌》，《凤 阳 歌》，《凤 阳 歌》。

绣 荷 包

苏州民歌
刘阿炳等 唱
文化馆 记谱

1=C 2/4

6. 1 6 5 3 | 5 — | 6 1 2 3 2 | 1 — | 1. 2 3 5 | 2 1 5 |
公 社（呀） 社 员 爱（呀）爱 劳

6 5 3 2 3 | 5 — | 3 5 3 2 | 5 3 2 | 1 2 3 2 | 1 6 1 5 |
动，哎唷， 积极（仔格）生 产 最 光 荣，哎呀，

5 6 1 2 | 6 5 3 2 | 1. 2 1 | — | 3 5 6 6 |
积极 生 产 最 光 荣， 喂呀喂喂

5 5 5 | 3 5 6 6 | 5 2 3 2 | 1. 2 1 | — ‖
哟， 哎呀，多劳多得多 记 工。

十姐梳头

苏州民歌
刘阿炳等 唱
文化馆 记谱

1=D 2/4

3 5 6 3 5 | 1 2 3 1 | 1 3 2 1 | 6 6 3 5 | 2 1 3 2 1 |
高 产（呀） 红 旗 迎（呀）迎风 飘， 丰 收 歌 声

3 5 6 1 5 5 5 | 1 1 6 5 3 2 | 1 — | 3 5 6 1 5 | 1 1 6 3 2 | 1 — ‖
冲云霄,哎唷,干劲万丈 高， 哎唷哎哎唷， 干 劲 万 丈 高。

打 花 鼓

苏州民歌
邱相成 唱
王锡章 记谱

1=C 2/4

3. 5 3 5 | 6 7 5 7 6 0 | 6 2 3 1 2 1 6 | 5 5 3 | 6 2 3 1 2 1 6 | 5. 6 1 2 |
你 一(里个) 声 来 我 一(里个) 声， 声声(那个) 句 句

6 1 6 5 3 2 5 3 | 2. 3 | 5. 3 5 | 1 1 6 1 6 5 | 3 5 1 1 6 | 6. 5 6 |
唱 开 场， 唱 高(呀) 也有(那个) 高 师 父，

6 2 3 1 2 1 6 | 5. 6 1 2 | 6 1 6 5 3 5 3 | 2 5 5 3 2 | 1 5 3 |
唱 低(那个) 也 有 老 先 生，呀哎呀， 老 先

2. 1 2 | 5 5 1 | 5 5 1 | 5 1 5 1 | 5 5 1 ‖
生， 咚咚 当， 咚咚 当， 咚当咚当 咚咚 当。

问 鲜 花

苏州民歌
徐阿成 唱
文化馆 记谱

1=G 2/4

5 3 5 1 2 6 1 | 5 - | 5 3 2 3 5 3 6 | 1 - | 5 3 5 3 5 |
好 一朵 鲜 花， 好一朵 鲜 花， 有朝 (那个)

6. 3 5 | 5 2 3 5 3 6 | 1 - | 5 1 3 2 | 5. 1 6 5 3 |
一 日 落在奴 家， 奴若是 不 出

2 3 5 0 3 5 3 2 | 1 6 1 0 6 1 | 2. 3 1 2 7 6 | 5 - ‖
门 呀， 陪伴你(呀) 鲜花 是 嘛。

孟 姜 女

苏州民歌
刘小度 唱
文化馆 记谱

1=C 2/4 3/4

| 1̇ 3 6 5 | 1̇ 3 6 5 | 1̇ 6 5 i̇ 6. | 0 5 3 5 6 i̇ | 5 6 5 3 1. 2 | 3 2 3 2 5 3 3 |

正 月 里 是 新 春, 家 家 户 户 点 红 灯,

| 1̇ 3 5 6 | 1̇ 3 6 5 | 6 6 5 i̇ 6 0 | 5 6 1 2 | 6 5 3 | 1 2 3 5 | 3 — |

别人家丈 夫 团圆叙, 我 家 丈 夫 造 长 城。

春季里呀暖洋洋

苏州民歌
刘小度 唱
文化馆 记谱

1=G 2/4

| 6 1 5 6 | 1 1 2 | 3 — | 5 6 5 3 2 1 | 6 5 6 1 | 2 — |

春 季 里(呀末) 暖 洋 洋 末,

| 2 3 5 | 2 3 2 3 2 1 | 6. #5 6 | i̇ 2 i̇ | 6 5 1 | 6 — |

全 国 人 民 喜 洋 洋。

渔 家 苦

苏州民歌
文化馆 记谱

1=D 2/4

♩=50 忧愁、凄凉地

(1̇. 2̇ 6 5 | 6 5 3 | 5 | 2 3 5 2 1 6 | 12/5 1 | 1 —)

| 3. 5 6 1 6 5 | 3 5. | 3. 5 6 5 1 6 | 6 5 5. | 1̇. 2̇ 0 5 5 |

1. 天 上 明 月 初 升, 河 面 细 风 阵 阵, 摇 只 破 烂 的
2. 男 人 不 用 揩 面, 女 人 不 要 抹 粉, 富 人 涂 脂
3. 丈 夫 船 头 张 网, 奴 对 船 艄 摇 橹, 唔 伲 洒 尽
4. 不 管 春 夏 秋 冬, 不 管 下 雨 刮 风, 一 年 三 百
5. 天 上 明 月 西 沉, 河 面 细 风 阵 阵, 摇 只 破 烂 的

苏州民族民间音乐集成

| 6 5 3 — 5 | 2 3 5 2 1 6· | 1 2 1 — 2 | 3· 5 2 1 6· | 12̲ 1 — ‖
| 渔 船， | 出村去捉鱼谋 生， | 捉 鱼 谋 | 生。
| 抹 粉， | 穷人吃饭要 紧， | 吃 饭 要 | 紧。
| 汗 水， | 富人撑破肚 皮， | 撑 破 肚 | 皮。
| 多 天， | 一天勿能脱 空， | 勿 能 脱 | 空。
| 渔 船， | 慢慢摇进湾 中， | 摇 进 湾 | 中。

苦处说不尽

1=G 2/4
♩=42

苏州民歌

3 3 3 2 1 6 3 5 | 2 3 2 6 1 | 1 2 5 3 2 3 2 6 | 1 — | 1 6 1 2 |
我伲格 冲山 村（啊） 人家一百 多， 解 放（格）

5 3 2 3· 2 | 1· 3 2 3 1 | 2 1 6 1 6 5 | 6 1 6 5 3 | 1 1 2 |
前 苦 处 说 不 尽， 种 田（嘛）都 是

6 1 6 5 3 | 5 5 6· 1 | 5 6 5 3 2· 3 | 5 5 5 2 | 3 5 3 2 1 ‖
大 包 田， 一 到（那 格）发 大 水， 田 里 冲 干 净。

邋遢婆

1=♭B 2/4
♩=60

苏州民歌

6 6 5 6 1 | 3 2 3 5 6 | 5 1 6 5 3 | 5 3 5 6 1 1̲ 6 |
一 更 一 点 月 正 初， 吆喝邋遢 货， 咿呀咿得 儿 喂，

5 1 6 5 3 | 5 5 3 6 5 | 3 3 2 1 3 | 2· 5 | 3 3 2 1 3 |
事体①不想 做。 肚皮吃得蛮 蛮 大， 拆 烂

① "事体"是事情的意思。

```
2  0  | 3. 2 1 3 | 2 1 | 6 65 1 6 | 5.    6 |
```
污，　　屋　里　一　格　事　体　勿（呀）勿　肯　做，

```
5 53 5 6 | 1.  6 | 6 65 6 3 | 1 6 5 3 | 6 - ||
```
咿　呀　咿　得儿　喂，　　真　是　大　懒　　惰。

二姑娘相思曲

苏州民歌

1=C 2/4
♩=60

```
6 16 5 6 1 | 3. 1̇ 6 5 | 2 3 5 2 3 1 | 1̇ 6 - | 6 16 5 6 16 5 | 3. 1̇ 6 5. 6 |
```
奴（末）去　上　坟　　呀，　公子去游　春，　奴对公子看　呀，

```
2 3 5 2 3 1 | 1̇ 6 - | 6 16 5 6 16 5 | 3. 1̇ 6 5 | 2 3 5 2 3 1 |
```
白　面　小　书　生。　　公子对奴看　呀，　红粉小　脚

```
1̇ 6 - | 6 2̇ 2̇ 1̇ 2̇ 1̇ 6 | 5 3 5  6 | 3. 5 2 5̇ 3 | 5 - ||
```
妹，　　杨（得儿）杨　　妈　妈　呀。

六花六节

苏州民歌

1=C 2/4
♩=75

```
2̇ 2̇ 2̇ 1 2̇ 2̇ 1 | 5 6 1 2̇ 6 65 | 6 6 6 3 5. 6 | 3 2 1 3 2 |
```
1. 正　月里（格里厢）　闹　元　宵，　沙拉拉仔哟　得儿　喂喂嗨，
2. 三　月里（格里厢）　是　清　明，　沙拉拉仔哟　得儿　喂喂嗨，
3. 五　月里（格里厢）　端　午　节，　沙拉拉仔哟　得儿　喂喂嗨，
4. 七　月里（格里厢）　七　巧　七，　沙拉拉仔哟　得儿　喂喂嗨，
5. 九　月里（格里厢）　重　阳　节，　沙拉拉仔哟　得儿　喂喂嗨，
6. 十一月里（格里厢）冬　至　节，　沙拉拉仔哟　得儿　喂喂嗨，

| 5 6̲1̲ 1̲2̲ 2̲1̲6 | 5̲6̲ 1̲2̲ 6 5 | 5̲6̲ 5̲3̲ 2 | 6̲6̲6̲5̲ 3̲5̲ |

二 月 里(里 格 厢) 杏 花 子 开，
四 月 里(里 格 厢) 橡 皮 花 开，
六 月 里(里 格 厢) 荷 花 开，　　送给我情郎，　沙啦啦仔郎当，
八 月 里(里 格 厢) 木 樨 花 开，
十 月 里(里 格 厢) 芙 蓉 开，
十二月里(里 格 厢) 蜡 梅 花 开，

| 6̲6̲6̲5̲ 3̲5̲ | 3̲5̲3̲5̲ 6̲6̲6̲3̲ | 5. 6̲ 3̲2̲1̲3̲ | 2 — :||

沙啦啦仔郎当，郎里郎当沙啦啦仔哟　得儿喂 喂 哟。

采 茶 曲

1=C 2/4
♩=60
苏州民歌

| 6̲ 6̲5̲ 6̲1̲ | 1̲2̲ 6̲5̲ 3 | ∨5̲6̲1̲ 6̲5̲ 5̲2̲ | 3̲5̲ 3 |

正 月里采茶 忙 煞 人， 奴家茶叶 瓣 瓣 青，

| 6̲ 6̲5̲ 6̲1̲ | 1̲2̲ 6̲5̲ 3 | ∨5̲6̲1̲ 6̲5̲ 5̲2̲ | 3̲5̲ 3 | *rit.*

郎 走 千里歇 歇 脚， 请您喝杯 尝 尝 新。

虞 美 人

1=E 2/4
苏州民歌

| 5̲6̲1̲ 6̲5̲5̲3̲ | 2 1̲ 6̲ | 5̲6̲1̲ 6̲5̲5̲3̲ | 2. 3̲2̲ | 1̲1̲ 2̲3̲ | 5. 6̲5̲3̲ |

日 落 西 山 近 黄 昏， 想起了 婚 姻 事

| 2̲3̲2̲1̲ 6̲5̲6̲ | 1 — | 1̲1̲ 2̲3̲ | 5. 6̲5̲3̲ | 3̲2̲1̲ 2̲3̲5̲ | ³2 — |

好 不 伤 心。 丈夫凶 婆 婆 狠 把 我 不 当 人，

```
3 5 6 1 | 2 3̂2̂1̂ 6̂1̂ | 2. 3̂2̂1̂6̂ | 5 - | 3̂2̂1̂ 2 3 5 |
朝 打 暮 捶  不 得  安  身,         实 在 不 公

3̂ 2 - | 3 5 6 1 | 2 3̂2̂1̂ 6̂1̂ | 2. 3̂2̂1̂6̂1̂ | 5 - ||
平,     坚  决  去  离    婚。
```

手扶栏杆

苏州民歌

1=G 2/4

```
5. 5̂3̂2̂1̂ | 2 2 5 | 3. 2̂1̂ | 6̂5̂ 6̂1̂ | 2. 3̂2̂1̂6̂ | 5. 3̂5̂ |
叫 声哥哥 你(呀) 听 清 哪,  保家 卫国 人 人 有 责 任,

6̂5̂ 6̂1̂ | 2 2 5 | 3. 2̂1̂ | 6̂5̂ 6̂1̂ | 2. 3̂2̂1̂6̂ |
你在 队上  好 好  的 干 哪,  家中 事情  不 必 挂 在

5. 3̂5̂ | 5. 3̂2̂ | 6̂5̂ 6̂1̂ | 2. 3̂2̂1̂6̂ | 5. 3̂5̂ ||
心,    丈 夫哎, 家中 事情  不 必 挂 在  心。
```

唱 春 调

(孟姜女)

苏州民歌

1=G 2/4
♩=60

```
1̂6̂1̂ 2 | 3̂5̂3̂2̂3̂ | 3 5 3̂2̂3̂1̂ | 2 - | 2̂3̂5̂ 3̂5̂3̂2̂ | 1. 2̂3̂ |
1.正月 (格)里(啊)来 是 新(啊) 春,    家家 (格) 人(啊)家

2̂3̂2̂1̂ 1̂5̂6̂1̂ | 5 - | 6̂1̂5̂6̂1̂ 1 | 2̂3̂1̂2̂ 3 | 2 2̂1̂ 5 |
点 红 灯,     别人家丈 夫(是) 团(啊)圆
```

苏州民族民间音乐集成

$\widehat{6.}$ 　　1 |$\widehat{6\dot{1}\dot{2}\dot{3}}$ $\widehat{\dot{2}\dot{1}6}$ |$\widehat{53\dot{5}6}$ $\widehat{\dot{1}.}$ 3 |2 $\widehat{2\dot{1}}$ $\widehat{65}$ |5 — ‖
聚，　　奴　孟 姜 女 (笃) 丈　夫　造 长　　 城。

　　2. 二月(格)里(啊)来暖洋洋，燕子(格)双(啊)飞朝南翔，双对来(末)(是)双对去，燕双双(呀)在我梁。

　　3. 三月(格)里(啊)来是清明，桃红(格)柳(啊)绿真当清，家家坟上是飘白纸，奴孟姜女家(笃)坟上冷清清。

　　4. 四月(格)里(啊)来养蚕忙，姑嫂(格)双(啊)双去采桑，桑篮挂在桑树上，勒一把(格)眼泪勒一把桑。

　　5. 五月(格)里(啊)来是黄梅，黄梅(格)发水好种田，家家园中是黄秧莳，奴孟姜女(笃)田中是草荒。

　　6. 六月(格)里(啊)来热难当，蚊子(格)飞来叮胸膛，情愿叮奴(啊)千口血，莫要叮仔(格)奴家的万喜良。

　　7. 七月(格)里(啊)来七秋凉，家家格窗(啊)里换衣裳，青红蓝绿都换到，奴孟姜女(笃)家里是空箱。

　　8. 八月(格)里(啊)来雁门开，雁鹅头上带信来，闲人只说是闲人话，哪有闲人送信来。

　　9. 九月(格)里(啊)来九重阳，重阳(格)敬酒飘花香，满满敬酒是我勿吃，丈夫敬酒尽情尝。

　　10. 十月(格)里(啊)来上稻场，牵砻轧米交官粮，家家都有官粮换，奴孟姜女(笃)家里要身体当。

　　11. 十一月(格)里(啊)来雪花飞，奴孟姜女出湾送寒衣，前面乌鸦来领路，到了长城哭哀啼。

　　12. 十二月(格)里(啊)来过年忙，杀猪(格)啊杀羊闹洋洋，家家都有猪羊杀，奴孟姜女(笃)家里空荡荡。

　　13. 十二个月都唱完，唱得㑚关帝老爷心亦酸，①倘若让我过关去，奴到了仔格长城见夫君。

―――――――

　　① 此句曲谱如下：

$\widehat{23}$ 5 $\widehat{35}$ $\widehat{32}$ |$\widehat{1.}$ $\widehat{23}$ |$\widehat{232\dot{1}}$ $\widehat{23}$ 2 |2 $\widehat{2\dot{1}}$ $\widehat{65}$ |5 — |
唱 得 㑚 　关 帝　老 爷　　心　亦　　酸，

十 样 好

苏州民歌

1=♭G 2/4
♩=60

| 6 6 3 | 5. 6 | 1 6 3 2 | 1 — | 1 2 3 5 | 2 3 2 1 | 6 5 3 2 |
一 (呀) 爱 你 头 上 的 青 丝 好，

| 5 — | 3 2 1 3 2 1 | 3 5 6 1 | 5 — | 1 6 5 1 | 3 5 2 3 |
二 来(格)爱 你 拍粉画眉 毛， 二只眼睛 嫩花(呀)

| 1 — | 5 3 5 3 | 2. 3 | 1 6 5 1 | 3 5 2 3 | 1 — ‖
妙， 对我瞄一瞄， 我 魂灵倒到 垃圾 桥。

长 工 苦

苏州民歌

1=F 2/4
♩=50

| 1 1 6 1 2 | 3 5 2 3 | 1. 3 2 1 | 6 1 6 5 | 5 5 5 5 6 5 |
1. 春季 里来 雨绵 绵， 拿着犁耙 去耕田， 从早做到天乌
2. 夏季 里来 热难 当， 莳秧插种 忙又忙， 满身皮肉都晒
3. 秋季 里来 秋风 凉， 全靠稻子 挑上场， 腰酸背痛无
4. 冬季 里来 霜雪 飞， 辛辛苦苦 做一年， 两手空空回家

| 6. 3 5 | 5 5 3 2. 6 | 1 1 1 3 2 1 6 | 6 1 5 6 ‖
黑 呀， 苦(啊)苦， 长工生活真可 怜 呀。
黑 呀， 苦(啊)苦， 长工不如牛和 马 呀。
力 气呀， 苦(啊)苦， 东家吃饭我吃 粥 呀。
去 呀， 苦(啊)苦， 还是无米又无 粮 呀。

五更相思调

1=G 2/4
♩=75

苏州民歌

(甲)一更(里格)相思(末)啥个勒笃叫,啥个勒笃叫?
(乙)老鼠勒笃叫,(甲)老鼠那哼叫,(乙)吱 吱 吱 吱,
老鼠实梗叫,老鼠实梗叫,(甲)叫得我伤 心,
(乙)听得我开 心,(甲)伤伤 心,(乙)动动 情,(合)咯 隆咚呛。

凤 阳 歌

1=F 2/4
♩=60

苏州民歌

先(啊)敲 锣(哇)后(啊)敲 鼓哇,敲锣 打 鼓
待我来唱歌。别的 歌儿 我也不会唱,
单单 唱 一支《凤 阳 歌》格,《凤阳
歌》,哎嗨哎嗨咿嗨哟,呛格隆咚呛咚呛
呛格隆咚呛咚呛,哎嗨哟,隆咚呛 隆咚呛。

卖 布 歌

苏州民歌

1 = D 2/4
♩ = 75

3 1 6 6 5 | 1 6̲1̲ 6 6 5 | 3̲5̲3̲2̲ 3 3 | 5 3̲5̲ 3̲5̲3̲2̲ | 3. 2 3 3 |
(男)李 金 富 喊 卖 布 呀, 岸 浪 格 娘 娘, 阿 要 买 点 啥 格 布 呀?

0 0 0 | 5 5 5̲ 3̲2̲ | 3̲5̲3̲2̲ 3 2̲3̲ | 3. 2 3 3 | 3̲5̲3̲2̲ 3 3 |
(女)要 格 啊, 卖 布 格 客 人 里 厢 坐 啊。(男)俫 (末)阿 要 买 点 啥 格

3 3. 2 | 3 3 5 3̲5̲ | 3̲5̲3̲2̲ 3 2 | 3 3 3 2̲3̲ | 5 3̲5̲ 3 3 |
布?(女)俫 (末)阿 要 买 点 啥 格 两 样 颜 色 布 呀?(男)唔 伲 五 样

5 6̲5̲ 3̲5̲3̲2̲ | 5 3̲5̲ 3 3 | 5 3̲5̲ 3̲5̲3̲2̲ | 3 3 5 3̲5̲ | 3̲5̲3̲2̲ 5 3̲5̲ | 3̲5̲3̲2̲ 5 3̲5̲ |
六 色 布 呀。随 俫 娘 娘 要 买 啥 格 布 啊?(女)唔 伲 阿 大 伲 子 要 买 裤 子

3̲5̲3̲2̲ 3 3 | 5 3̲5̲ 3 3 | 5 3̲5̲ 3̲5̲3̲2̲ | 3. 2 3 3 | 5 3̲5̲ 5 5 | 3 3 5 3̲5̲ |
短 衫 布 啊。随 俫 卖 布 客 人 要 剪 几 尺 布 啊?(男)唔 笃 阿 大 伲 子 阿 有

5 3̲5̲ 5 5 | 3̲5̲3̲2̲ 3 3 | 5 3̲5̲ 3 3 | 5 5 5 3̲5̲ | 3 5 3̲5̲ | 5. 5 5 |
几 能 长 系 几 能 大 啊?(女)唔 伲 阿 大 伲 子 实 能 长 实 能 大。(男)格 是

5 3̲5̲ 5 5 | 3 3 3̲5̲3̲2̲ | 3 3 5 3̲5̲ | 3̲5̲3̲2̲ 3 | 5 3̲5̲ 5 5 | 3̲5̲3̲2̲ 3 |
要 买 三 尺 四 寸 零 头 布 啊,一 件 短 衫 布, 还 有 一 条 裤 子 布,

5 3̲5̲ 5 5 | 5 5 5̲6̲1̲ | 6. 5 3̲ 1̲ | 6 6̲5̲ 3 | 6. 5̲3̲ | 3 0 ‖
连 俫 娘 娘 一 条 预 身 布 啊,还 有 一 块 包 麻 布。

哭苗根笃爷

1=D 2/4 3/4
♩=60

苏州民歌

6 2 2. | 1 2 2. | 1 6 6 5 3 | 5 56 5. | 6 2 2. |
苗 根 笃 好 爷 好 亲 人 啊， 想 起 你

2 1 6 6 1 6 5 6 5 | 3 5 6 5 3 | 2 2 6 2 | 6 1 6 5 5 3. | 3 5 5 3 5 |
亲人 勒里 过格 好 风 光， 亲眷朋友 才来 往。 吃 喜酒坐仔

6. 1 6 5 5. 3 | 2 2 2 6 2 | 6 1 6 5 5 3 3 5 | 1 1 1 6 1 6 5 5 3. | 2 2 6 2 |
一 客 堂， 吃好仔喜酒闹新 房，夫妻坐勒浪床沿 上。你 亲人搭我

6 1 6 5 5 3. | 3 5 5 1. 7 | 6 5 6 5 3. | 2 1 2 1 1 | 6 1 6 1 6 5 |
脱衣 裳， 我搭你亲 人解绢 帽， 要好要好得勿 能

5 3 3 5 | 3 5 1 1 | 6 1 6 5 6 6 | 5 3. | 6 2 2 1 6 5 | 1 6 6 |
讲。 现在年纪轻轻 勒里做孤孀， 格种作孽勿晓得，

6 5 3 5 6 | 5 6 1 | 1 - | 1 6 5 3 | 5 6. 1 ‖
阿要作到啥辰光？ 亲 人 啊！

栀子花开心里焦

（划龙船调）

常 熟 民 歌
徐阿文、徐巧玲 唱
张民兴、薛中明 记谱

1=C 2/4

1 1 3 5 | 6 2 1 | 1. 2 6 6 5 | 1 6 6 6 | 6 1 5 6. 6 |
栀子花 开 来 心里仔嗨嗨焦，哎嗨嗨哎哦嗨嗨

6 6 6 1 5 | 6 0 | 1 1 1 6 | 5 6 5 | 1 | 6. 5 5 3 |
嗨嗨哎哦 嗨， 蔡状元 哎哎， 哦， 去 造

| 2 5653 | ²³2 - | 2 i2 | 6i 65 | 3523 5 |
洛 阳 桥 哎， 溜 溜溜 哎溜哎哎，划 龙 船

| 62 i6 | 5.6 ii | 6i 65 | 35 1 | 2 53 | 2 - ‖
溜伍溜仔扯 溜溜 哎哦哎， 划 龙 船 嗬 嗬。

车 水 歌

常 熟 民 歌
徐 巧 玲 唱
张民兴、薛中明 记谱

1=E 2/4
♩=62

‖: 56 32 | 5 06 | i. 6 23 | i 0 0 | 5. 6ii | 2 i 5 | 6 53 |

1. 东 方 （呀） 日 出， 理 （呀个）理 红 装，
2. 柳 下 （呀） 花 帽， 头 （呀个）头 上 遮，
3. 雪 白 （呀） 汗 衫， 背 （呀个）背 上 披，
4. 杨 树 （呀） 斗 板， 杉 （呀个）杉 木 车，
5. 小 娘 （呀） 踏 仔， 蛮 （呀个）蛮 脚 酸，

| 5 0 | 5.6 ii | 2 0 i 65 | 3. 5 i 6 | 5. 6 56 | ii | 2 66i 56i |

小 妹 妹 打扮仔 去 踏 车， 哎呀，臂把①（哎）手巾（呀）
绒 线（个）蝴 蝶② 蓬勒蓬③，哎呀，攀珠④（哎）将下（呀）
挑 纱（个）裤 子 小 木 樨⑤，哎呀，罗裙（哎）两边（呀）
毛 竹（个）车 桄 姐 来 把， 哎呀，步步（哎）踏莲（呀）
身 上（个）汗 水 往 下 淌， 哎呀，口口（哎）吃香（呀）

| 3 2 i | 3. 5 6 56 | 5 | 56 | ii | 2 | 66i 56i | 3 2 i ‖

拿， 哎 仔哎嗨呀 哎呀，臂把（哎）手巾（呀） 拿。
巴， 哎 仔哎嗨呀 哎呀，攀珠 将 将下（呀） 巴。
披， 哎 仔哎嗨呀 哎呀，罗裙 两 两边（呀） 披。
花， 哎 仔哎嗨呀 哎呀，步步 踏 踏莲（呀） 花。
茶， 哎 仔哎嗨呀 哎呀，口口 吃 吃香（呀） 茶。

① "臂把"是用手的意思。
② "绒线蝴蝶"是用绒线做的蝴蝶结。
③ "蓬勒蓬"是形容很美的意思。
④ "攀珠"是白色透明的珠子。
⑤ "小木樨"是裤子上的小花朵，大小同桂花一样。

新打快船

苏州民族民间音乐集成

常熟民歌
徐巧玲 唱
张民兴、薛中明 记谱

1=E 2/4
♩=62

```
3 35 23 | 5. 6 | i 6 2 2 | i 0 | 5. 6 i i | 2 i 5 |
```

1. 新打仔个(呀) 快 船, 两(呀俚) 两 面
2. 两边仔个(呀) 栏 木, 通(呀俚) 通 后
3. 摇船仔个(呀) 朋 友, 共 有(俚) 七 八
4. 两边仔个(呀) 纱 窗, 嵌(呀俚) 嵌 玻
5. 头顶上仔(呀) 花 板, 刷 得(俚) 煊 煊
6. 一双仔个(呀) 拖 鞋, 脱 在(俚) 船 头

```
i 6 5 3 | 5 0 | 5. 6 i i | 2 i | 3. 5 6 i 6 | 5 5 3 |
```

黄, 两 边仔缕石 是(呀)是斗 方, 哎呀,
艄, 摇 船仔朋友 全 要登上 跑, 哎呀,
位, 船 头上拥起 提(呀)提头 橹, 哎呀,
璃, 红 绿格帐子 两(呀)两边 披, 哎呀,
红, 搭 着仔顺风 就(呀)就扯 篷, 哎呀,
上, 登 船格朋友 落(呀)落中 仓, 哎呀,

```
i i i 2 | 6 6 5 6 i | 3 2 1 | 1 0 | 5̇3. 5 | 6 5 i 6 |
```

刷得俚 光 光 黄, 哎 哎嗨
情哥哥 撑 一 篙, 哎 哎嗨
一经勒俚 上 看 舵, 哎 哎嗨
篙子撑得 一 束 齐, 哎 哎嗨
一经捋得 乘 顺 风, 哎 哎嗨
快船勒俚 好 风 光, 哎 哎嗨

```
5. 6 5 3 | i i i 2 | 6 6 i 5 6 i | 3 2 1 | 1 0 ‖
```

唷 啊哎呀, 刷得俚 光 光 黄。
唷 啊哎呀, 情哥哥 撑 一 篙。
唷 啊哎呀, 一经勒俚 上 看 舵。
唷 啊哎呀, 篙子撑得 一 束 齐。
唷 啊哎呀, 一经捋得 乘 顺 风。
唷 啊哎呀, 快船勒俚 好 风 光。

血 衣 衫

<div align="right">常 熟 民 歌
蔡 焜 记录</div>

菱角子，角弯弯，
小妹嫁到菱角湾，
没过三天又三晚，
哭哭啼啼回家转，
丈夫碰到"遭殃军"，
拉丁不走遭了难。
小小包裹未打开，
露出一件血衣衫。

车 水 叹

<div align="right">常 熟 民 歌
金曾豪 记录</div>

伊旺啊旺，
车水人腿里酸汪汪，
伊旺啊旺，
街浪人①里床翻外床（锣声：当……）。
伊旺啊旺，
田底崩尺稻苗黄，
伊旺啊旺，
车水人眼里泪汪汪（当……）。
伊旺啊旺，
别人家面衣②两面黄，
伊旺啊旺，
我伲的点心勿着扛（当……）。
伊旺啊旺，
木息牛③入水就起水，
伊旺啊旺，
车水人勿及木息牛（当……）。
伊旺啊旺，
六人轴④浪只有三个人，
伊旺啊旺，
八仙桌浪无空档。

① "街浪人"是指富人的意思。
② "面衣"是指农家点心的意思。
③ "木息牛"是指水车上的机件。
④ "六人轴"是指六个车位的水车轴。

说白十杯

(酒 头)

太仓民歌
王阿招 唱
张天鹏、杨明兴、吴炯明 记谱

$1=E$ $\frac{3}{4}$ $\frac{2}{4}$ $\frac{4}{4}$ $\frac{5}{4}$ $\frac{3}{8}$ $\frac{9}{8}$

♩=124

6 6̄5̄ 3 | 6 — | 1̇ 6̄5̄3̄5̄3̄ | 2 — | 3 6̄5̄ 3̄2̄3̄2̄ |
姐勒窗前　绣花　　鞋，　眼观(呀)窗

⌐1⌐
6. 6̣6̣ | 3 2̄1̄ 6̣1̣· 6̣ | 5 | (白)冤家呀冤家，窗开便叫你三声阿姐。 6 |
后　一位俏冤　　　家，　　　　　　　　　　　　　　　你

6̣ 1 | 2̄2̄ 1 | 2̄2̄ 2 | 5 6̄5̄ 3̄5̄ 2̄3̄ | 1 6̄5̄ | 6 6̣6̣ |
吃饱爷娘　格饭你阿想(末)书　来　读，独是

1 #2̄ 3̄· 6̄5̄ | 6 — | 6̣ 2̄1̄ 6̣1̣· 6̣ | 5 | 0 3̄5̄ | 6 — |
蹲在(呀)窗前　说拉　　介　　说拉介，

5 6̄5̄ ³⁵3 | 3 2 | 5 6̄5̄ 3̄2̄ 2̄1̄ | ⌐1⌐6̣ — | 6̣ 2̄1̄ 6̣1̣· 6̣ | 5 |
是拉　介哥哥(呀)冤家　　叫姐　　　姐。

(白)小妹顺手丢落花针，左手丢落花鞋往里一斜，吓得满面红涨。 6̣6̣ | 6̣ 1 | 0 |
　　　　　　　　　　　　　　　　　　　　　　　　　　　　给你大哥

↷5 6̄5̄ 3̄5̄ 2̄3̄ | 1 6̄5̄ | 6· 6̣6̣ | ⌐1⌐2 #2̄ 3̄· 6̄5̄ | 6· 6̣ |
大嫂(哟)正看　见，告诉前厅(呀)后堂(末)

民间歌曲卷(上卷)

3 21 61. 6 5 | 6 65 | 6 - | 5 65 35. 3 | 2. 2 |
我 爹　　　　妈，我爹妈。 说 爹　妈　你

3 5 5 3 5 | 5 65 32 32 | 6 - | 6 21 61. 6 | 5 (白)结识前村呀后
大嫂嫂住勒娘家(呀)屋里 也　走 邪，

巷五六个冤家,七八个后生,黄昏勿绝,你扯我拉。 1 | 6 1 2 22. | 22. 22 |
你 大嫂嫂 住勒 娘家 屋里

3 65 35 | 23 1 65 | 6. 6 1 #2 3 | 65 6 - |
也 是(末) 深 院　庭， 叫 黄毛豆出帖

3 21 61. 6 5 | 6 65 | 36. | 1 65 3/5 3 | 2 - |
配 夫　家。 三山 六水 响 叮　　当，

5 65 32 121 | 6 - | 6 21 61. 6 | 5 0 35 | 6 65 35 |
村村(呀)巷巷姐熬　郎， 勿熬长来(末)

2 3 1 65 6. 6 | 61 6 65 6. - | 3 232 1 | 616 5 |
要 熬　短，我十杯(呀)好 酒 敬 情　　郎。

汰 白 纱

太 仓 民 歌
顾 小 妹 唱
张天鹏、杨明兴、吴炯明 记谱

1=E 2/4 3/4
♩=78

0 3 | 3 32 1 3 | 23 32 1 | 12 216 656 | 6 53 32 | 3 0 55 |
我 汰白纱来 理白纱， 先落(末)金钗后 落 花。 阿有

3 5. 61. | 3 32 1 3 | 23 321. 1 | 12 16 6/5 3 | 66 3 5 6 |
眼观 六只 塘前塘后 摇船过， 叫船上哥哥 捞还我金钗

苏州民族民间音乐集成

$\widehat{6\ 5}\ \underline{3\ 2}\ |\ 3·\ \ \underline{5}\ |\ \underline{3\ 3}\ \widehat{\underline{3\ 2}}\ \underline{1\ 3}\ |\ \widehat{\underline{2\ 3}}\ \underline{3\ 2}\ 1·\ \underline{1}\ |\ 2·\ \underline{2\ 2\ 1}\ |\ \underline{6\ 1}\ \widehat{\underline{6\ 1}}\ ·\ \underline{5}\ |$
拾　还我花　哦。拾还我 花来 拾 还我钗，到 小 妹房中 吃香 茶哦。

$\underline{3\ 3}\ 3\ \underline{1\ 3}\ |\ \widehat{\underline{2\ 3}}\ \underline{3\ 2\ 1}\ |\ \underline{1\ 2\ 2\ 1}\ \underline{6}·\ \underline{^5\underline{\overline{7}}}\ \underline{6\ 3}\ |\ \underline{5\ 6}\ \underline{3\ 5\ 6\ 3}\ |\ \widehat{\underline{6\ 6\ 3}}\ \underline{5\ 6}\ \underline{5\ 6}\ |$
吃香　茶(末) 话香茶，情哥哥 便问 小妹郎 住勒(末)啥 州 啥 市 啥 县

$\widehat{6\ 5}\ \underline{3\ 2}\ |\ 3·\ \ 2\ |\ \underline{3\ 1\ 2\ 2\ 2}\ \|:\ \underline{3\ 3\ 1\ 2\ 2}:\|\ \underline{3\ 3\ 2}\ \underline{1\ 2\ 1}\ |\ \underline{6\ 1}\ \underline{6\ 1}\ |$
啥格场　化？我 小妹郎 住勒 南村(呀)街上　王家 宅基 大场 化，
　　　　　　　　　　　　　　玻璃(呀)村里

$\underline{3\ 5}\ \underline{6\ 1}\ |\ \underline{1\ 2}\ \widehat{\underline{2\ 1\ 6}}\ 1\ |\ \underline{1\ 2\ 6}\ \underline{5\ 6\ 3\ 5\ 6}\ |\ \widehat{6\ 5}\ \underline{3\ 3\ 2}\ |\ 3\ -\ \|$
门前自有 四棵盘槐 树，后底(末)自有 四根 葡 萄 藤。

接　绩　歌①

太　仓　民　歌
徐　秀　珍　唱
张天鹏、杨明兴、吴炯明 记谱

1=G　4/4　5/4
♩=62

$\underline{6\ 1}\ \underline{6\ 1}\ \underline{3\ 3}\ 2\ |\ \widehat{\underline{3\ 2}}\ \underline{3\ 5}\ \underline{2\ 3\ 2}\ 1·\ \underline{6}\ |$
小 小 绩桶 四脚 撑，阿婆 当年 作 嫁　妆。

$\underline{1\ \widehat{6\ 5}}\ \underline{1\ 3}\ \widehat{\underline{2\ 3\ 2\ 1\ 6}}\ 6\ |\ \underline{2\ 1}\ \underline{2\ 1}\ \widehat{\underline{6\ 7\ 6}}\ \underline{^{5\ 6}\overline{5}}\ \|$
瓦盆 挽来 吴　塘② 水，双凤 姑娘 接　绩　　忙。

① 把麻分成很细的麻线，然后再接起来叫接绩。《接绩歌》是过去太仓双凤地区妇女接绩时所哼唱的小调。
② "吴塘"是双凤西部地区一条河流的名称。

牵砻调

太仓民歌

沈桂英、徐爱宝、赵月娥、陆招弟 唱
张天鹏、杨明兴、吴炯明、陈有觉 记谱

1=D 2/4 3/4
♩=124

天上乌云落落行,咿哎　咿,曹老老
牵砻倒像杨家将,咿哎　咿,曹老老

来,　唷唷唷嗨　　咿,曹老老
来,　唷唷唷嗨　　咿,曹老老

来,我砻州(呀格)独在(呀)正当阳,呀来
来,我拗砻(呀格)倒像(啥)吕纯阳,呀来

溜呀,花来飘吭昌两昌　杏花,
溜呀,抢来飘吭昌两昌　杏花,

香　郎唱姐思量,哎唷里格隆咚呛。

开 心 调[①]

太 仓 民 歌
徐秀珍、徐秀芳 唱
杨明兴、张天鹏 记谱

1=C 2/4

| 3. 5 6 1 | 5 5 6 | 1 2 3 2 1 6 | 5 — | 1. 6 5 3 |
四　九　年　盼　来　共　产　党，　　　总　营　堂

| 6. 1 5 3 | 2 | 1 2 3 | 2 — | 2. 3 5 6 | 3 2 1 2 | 3 3 3 2 |
农　民　得　解　放。　　斗　倒　地　主　分　田　地，嗨 嗨 嗨 嗨，

| 6. 1 2 3 | 1 1 6 5 | 6 6 6 5 | 2 | 2 2 | 6. 1 6 | 2 2 1 2 |
贫　下　中　农　把　家　当，嗨 嗨 嗨 嗨　嗨　嗨 嗨　嗨　嗨 嗨 嗨 嗨

| 1 6 5 | 2. 3 5 6 | 3 5 3 2 | 1 1 2 1 | — ‖
嗨　嗨　嗨，贫　下　中　农　把　家　当 哎！

喜 摘 桑

太 仓 民 歌
曹 月 娥 唱
张天鹏、杨明兴、吴炯明 记谱

1=B 3/4 4/4 4/8
♩=124

‖: 2 2 2 | 3 5 2 3 | 3 6 1 | 1 2 2 1 | 6 5 6 1 | 5 6 5 3 |
东　南　头　上(末)有　棵　桑　呀，爬　藤　爬　到(末)近　太
抽　枝　抽　到(末)华　亭　市　呀，攀　根　攀　到(末)戚　浦

| 3 2 | 3 0 2 :‖ 3 0 | 3 5 6 | 3 3 2 3 6 1 |
(儿)　仓。(哦)　　　塘。春　二　三　月(末)养　蚕　忙　呀，
(呵)

① 此曲为民歌手在1964年创作的新民歌。

◆ 民间歌曲卷（上卷）◆

2 2 2 2 | 2 2 | 3 5 2 3 3 · 6 1 | 1 1 1 2 2 1 6 | 6 5 6 1 |
五 更 里 摘 桑 娘 娘(末)喜 摘 桑 呀， 立 得 能 桑 树 下 心 里(末)

5 6 5 3 | 3 2 | 3 0 | 3 5 6 | 3 3 2 3 6 1 |
热 (呀) 荡 (唉) 荡， 桑 篮 挂 在(末)桑 枝 上 呀，

1 2 2 1 | 6 5 6 1 | 5 6 5 3 | 3 2 | 3 0 ‖
手 摘 桑 叶(末) 又 望 情 郎。

二十岁小姐学裁缝

<div align="right">

太　仓　民　歌
马　阿　妹　唱
陈有觉、杨明兴、张天鹏 记谱

</div>

1=C 2/4
♩=78

1 6 5 1 | 6 2 1 6 6 · 6 | 1 6 6 5 5 1 | 6 2 1 6 6 |
东 天 日 出 一 点 红， 我 二十 岁 小 姐 学 裁 缝

6 5 5 3 2 1 5 3 | 2 — | 3 3 5 3 5 5 3 | 5 5 3 5 3 5 |
嗯， 有 一(呀)情 郎 拿 件 汗 衫(末)

2 1 6 1 · 1 | 2 1 6 5 5 1 | 2 2 1 6 | 6 5 5 3 2 1 5 3 | 2 — ‖
叫 奴 做， 奴 倒 落 桃 花 换 马 胸 嗯。

绣 荷 包

太 仓 民 歌
王文生、归丽英、吴俊英、吴丽娟 唱
张天鹏、杨明兴、吴炯明 记谱

$1=F$ $\frac{2}{4}$ $\frac{1}{4}$ $\frac{3}{4}$
♩=124

(合)咿啊 咿啊 咿啊咿 啊！ (领)头绣只要绣

天上 弯弯 星和 月； (合)咿啊 咿啊 咿啊咿

啊！ (领)二绣 只要绣 平地 郎乡 造仙

桥；(合)咿啊 咿啊 咿啊咿 啊！ (领)三绣要绣

西天 如来 佛；(合)咿啊 咿啊 咿啊咿 啊！

(领)四绣只要绣 四扇 红旗(唷 唷) 飘，

(合)咿啊 咿啊 咿啊咿 啊, (合)飘 得 高。

大贩桃郎

太仓民歌
马阿妹 唱
张天鹏、杨明兴、吴炯明 记谱

1=G 2/4 3/4
♩=72

郎唱山歌响汪汪,我声音闹入小奴房。我千百只私情

万百只花名都勿要唱,要唱南嗨①洋洋贩桃郎,我好好里苗来

买一对,我杉松扁担买一根。我太仓草鞋买三双,

身边红时铜钿挖出三百廿。我好好(哩)鲜桃点了五十双,我

头转②桃子挑到江东去,我江东桃子吭人尝。
二转桃子挑到江南去,我江南桃子蛮时早。
三转桃子挑到江西去,我江西桃子满树红。
四转桃子挑到江北去,我江北桃子满船装。

我再挑到吴家宅,我吴家宅里喊卖桃。

① "南嗨"是南边的意思。
② "头转,二转"是第一次、第二次的意思。

老划龙船调

太仓民歌
王阿招、徐阿凤 唱
张天鹏、杨明兴
吴炯明 记谱

1=C 2/4 3/4 1/4
♩=62

| 5 5 3 5 | 6 2 1 2 1 | 6 1 6 6 5 | 1 6 5 3 5 | 6 — | 6 2 1 2 1 6 |

栀子花开 心里(子格) 黄,哎嗨嗨 咿哎 哎嗨嗨, 嗨咿
龙旗龙将 满船(子格) 装,哎嗨嗨 咿哎 哎嗨嗨, 嗨咿
今年水大 好划(子格) 船,哎嗨嗨 咿哎 哎嗨嗨, 嗨咿
小小龙船 出大(子格) 荡,哎嗨嗨 咿哎 哎嗨嗨, 嗨咿

| 5 5 | 1 6 1 | 5 3 2 | 3 3 3 2 | 3 3 3 2 | 2 1 2 1 5 6 |

吔嗨 咿哎咿哎 嗨, 哎嗨嗨嗨 哎嗨嗨嗨 溜溜溜彩,

| 1 2 1 6 1 6 6 1 5 | 3 5 3 2 3 | 5 — | 2 1 2 1 6 5 6 | 1 2 1 6 1 6 6 1 5 |

溜溜溜咪 哎嗨,划 划龙船, 溜溜溜彩 溜溜咪 哎嗨

| 5 | 5 5 | 1 6 1 | 5 3 2 | 3 3 3 2 | 3 3 3 2 :|

嗨, 哎嗨 咿哎咿 哎 嗨 哎嗨嗨嗨 哎嗨嗨嗨!

新划龙船调

太仓民歌
徐秀珍、徐秀芳 唱
杨明兴 记谱

1=F 2/4
♩=90

| 5 5 5 3 5 | 6 2 1 2 1 | 6 1 6 5 | 1 5 6 | 5 5 1 6 5 |

第一只台子 四角(里格) 方,哎 嗨咿呀嗨,岳飞 枪挑

| 3 6 6 5 3 | 2 2 1 2 — | 2 1 2 1 6 1 6 5 | 3 5 3 2 3 |

小梁 王,哎哎嗨 溜溜溜来 溜,划 划子

| 5 — | 2 1 2 1 6 | 1 2 1 6 1 6 6 5 | 3 5 3 2 2 1 2 — |

船, 溜溜溜彩 溜溜来咿呀,划彩 船,哎嗨嗨!

大 连 缠

太仓民歌
石金奴唱
丁汀、陈琏记谱

1=E 4/4

(甲)叫我唱歌就唱(仔格)歌，哎 嗨梅咿啰嗬，(乙)咿呀啰啰来 咿

嗨咿啰嗬，我从小(哟)我(嗨) 我山(拉格)歌咿哟 号号

咿哟 嗬咿呀末来里啰 嗬,(哟)来(格)学仔 多喂哎嗨咿呀啰啰

来 嗨嗨，(乙)溜 哎 嗨 啊咿呀哎嗨哎嗨，

咿 哎嗨哎嗨，

(甲)溜 哎 嗨 啊咿呀哎嗨哎嗨， 咿啰 啰 来

(小遨) 快
(乙)溜溜是拉小啦喂哩喂 嗨嗨咿哟， 咿呀来来哩 嗬

原速
小呀喂哩喂 咿呀啰啰来 嗨嗨！

打莲湘调

太仓民歌
马阿妹唱
张天鹏、杨明兴
吴炯明记谱

1=G 2/4 3/8
♩=72

1 2 3 2 1	1 2 3 2 1	1 2 3 2 5 3 2 3 2	7 6 5
啥格绳来长？	啥格绳来短？	啥格绳来相 配	乘风凉？

(3 3 3 2 1. 6)
摔绳里格长， 背绳里格短， 蓬撩绳来相 配 乘风凉，

3 5 5 6 6 1 1	3 2 3 2 1 6	1 2 3 2 5 3 2 3 2	7 6 5
啥格绳来相 配	三岁铜钿仔交？	啥格绳来相 配	美娇娘？
串头绳来相 配	三岁铜钿仔交，	红头绳来相 配	美娇娘！

长工苦

太仓民歌
曹兴娣唱
陈有觉、杨明兴
吴炯明记谱

1=G 2/4 3/4
♩=72

2 2 1 1 | 2 2 1 6 | 1 5. 6 | 2 1 2 7 6 5 | 6 5 3 2 | 2 1 2 1 |
长工苦得正月(里个) 中， 浆浆衣衫 做长工。 路上闲人

1 2 1 6 5 6 6 | 1 1 2 1 6 5 | 1 1 6 5 1 | 6. 1 6 5 3 2 |
问你到哪里去？我 浆浆衣衫 做长工， 眼泪落至胸。

5 3 5 6 | 6 1 6 5. 1 | 6. 1 6 5 3 | 2 — |
长工苦， 苦长工， 眼泪落至 胸。

五 更 调

太仓民歌
王阿招唱
杨明兴 记谱

1=C 2/4
♩=78

2 16 | 2 16 | 56 12 | 65 13 | 56 53 | 55 22 | 321 | 1 ||
头更里郎来漆昏暗呀，雨落迷迷脚踏黄泥地呀。

2 16 | 2 16 | 23 12 | 65 12 | 66 53 | 55 2 | 321 | 1 ||
小妹话郎（呀）把细走啊，合扑心跌跤姐要落脱魂啊。

五更十送

太仓民歌
赵月娥、陆招弟唱
张天鹏、杨明兴
吴炯明 记谱

1=♭E 2/4
♩=62

6 1 6 65 | 6 1 6 65 | 6 61 65 3 | ⁵2. 3 | 56 32 5 61 |
头更里来，姐妮就要进那庵 堂， 手把（那的）

2 35 321 | 62 16 | 1̇ 5 — | 1 1 2 | 3 5 5 | 66 1 65 3 |
栏杆 往里 张。 小妹的房里红（啊）灯

⁵2. 32 | 56 32 5 61 | 2 35 321 | 62 16 | 1̇ 5 — ||
亮，手指（那的）尖尖 绣那鸳 鸯。

宣 卷 调

太仓民歌
冯宝山唱
陈有觉、杨明兴
吴炯明 记谱

1=G 2/4
♩=78

5 65 16 | 5 6 5 32 | 1̇ 1. 2̇ 1 | 6 3 1̇ 5 | 5. 3 3 5 |
(领)菜花开来早逢春，媳妇贤良见大 人，(合)嗯嗯里，

6. 1̇ 5 65 3 | 2 — | 5. 6 3. 2 | 1 2 16 | 1. 2 |
南 无阿佛 阿(呀)弥 陀 佛，

苏州民族民间音乐集成

（领）保佑我伲公婆（末）年千岁，门前大树好遮（呀）荫，(合)嗯 嗯里 哟，南无佛阿（呀）弥陀佛。

银绞丝调

太仓民歌
王阿招唱
张天鹏、杨明兴 记谱

1=A 2/4 3/4
♩=82

张家（里格）小妹眯（呀末）眯眯笑啊，看中情哥真正好，真（呀末）真正好啊，人品（末）顶刮刮呀，脾气（末）又是好，有这样的情哥哥困梦头（格）里也想笑。

卖花女子告阴状

太仓民歌
毛林浓唱
张天鹏、杨明兴 记谱

1=A 2/4
♩=72

1.初一月半庙门开，牛头马面分着两面站，伤心人儿来，

```
 2 -  | 2. 3 5 6 5 | ⁵3 - 3 - | 2 3 2 1 6 6 | 1 2 1 6 5 | 5 - ||
   哎   哎  哟,            分  着 两 面  站。
```

2. 判官手拿一本生死簿,小鬼手里拿块勾魂牌,伤心人儿来,哎哎哟,手拿一块勾魂牌。
3. 阎王坐在森罗殿上,旁边跳出一个女鬼来,(白)(你告什么状。)我告老鸨娘娘良心坏。
4. 阴间无处来诉苦,含冤受屈到处告阴状,伤心人儿来,哎哎哟,到处告阴状。
5. 一岁二岁娘怀抱,三岁四岁苦命离娘怀,伤心人儿来,哎哎哟,苦命离娘怀。
6. 五岁六岁平平过,七岁八岁小脚绕起来,伤心人儿来,哎哎哟,小脚绕起来。
7. 九岁十岁无路走,十一、十二我骗进堂子来,伤心人儿来,哎哎哟,我骗进堂子来。
8. 十三、十四要我学打扮,十五、十六骗我上阳台,伤心人儿来,哎哎哟,骗我上阳台。
9. 身体有病没法来接客,老鸨的鞭子打得我皮肉烂,伤心人儿来,哎哎哟,打得我皮肉烂。
10. 受尽折磨终于离人间,把我尸体芦苇卷起来,伤心人儿来,哎哎哟,拿芦苇卷起来。
11. 抛尸露骨被野狗拖,将我白骨刻副(么)麻将牌,伤心人儿来,哎哎哟,刻副麻将牌。
12. 赢仔铜钿哈哈笑,输铜钿还骂声瘟骨牌,伤心人儿来,哎哎哟,骂声瘟骨牌。
13. 阳间官匪相互来勾结,恶人当道好人受灾难,伤心人儿来,哎哎哟,好人受灾难。
14. 恳求tandard阎君准我告此状,扫除人间一切吃人害。伤心人儿来,哎哎哟,扫除吃人害。

一 时 姐

太 仓 民 歌
王 阿 招 唱
张天鹏、杨明兴 记谱

1=D 2/4
♩=72

```
 3 5 5 6 1 2 | 6 5 6  5 3 | 6 6  6 5 3 | 3 2  3 | ³²1 - |
 一 时 姐(末) 实 头① 嗲,   蚌 珠 挑 过 楼    门   前,

 3 5 5 5 6 1 2 | 6 5 6  5 3 | 3. 6  6 5 3 | 3 2  3 | ³²1 - ||
 楼 门 前 阿 姐 风 头 好,   绕  双 小 脚  一   点    点。
```

小娘打扮十分妖娆

太 仓 民 歌
王 阿 招 唱
张天鹏、杨明兴 记谱

1=D 2/4
♩=82

```
 3 3 2 3 5 | 3 2 1 2 | ⁵3 6 5 6 1 2 3 | 1 6 5 6 |
 小 娘 打 扮 头 妖 娆,   三 鞠  身 子 六 鞠 腰,
 小 娘 打 扮 二 妖 娆,   青 丝  头 发 浓 颜 俏,
```

① "实头"是实在的意思。

十把扇子

太仓民歌
王振石唱
张天鹏、杨明兴 记谱
吴炯明

1=G 2/4
♩=124

一把扇子(末)七寸长呀,一人扇风(末)二人凉,
二人凉来(末)二人凉呀,想在家中的少年郎呀,
第二把扇子(末)骨里黄呀,一面姐来(末)一面郎,
郎想姐来(末)姐想郎啊,两人相对(格)面皮黄呀,

杨杨柳青,(哎哎哟 末)二人(里格)凉。
杨杨柳青,(哎哎哟 末)二人(里格)凉。
杨杨柳青,(哎哎哟 末)一面(里格)郎。
杨杨柳青,(哎哎哟 末)面皮(里格)黄。

五更梳妆台

太仓民歌
顾小妹唱
张天鹏、杨明兴 记谱

1=G 2/4 3/4
♩=72

一(呀)更姐坐梳妆台,奴望
情郎把话谈。公婆要孝敬,夫妻要恩爱,
我搭侬俩家头,露水里夫妻拆勿开。

（前页续）

走起步来真花妙,轻轻细步引郎瞧。
勿装勿饰头一个,装装饰饰算头挑。

赛 花

(小 调)

张家港民歌
冯金成 记谱

1=G 2/4
较慢 自由地

6565 | 5 1̂ 6 1̂ 6 | 5653 ²⁻³ | 3 5. 2 1 | 1 5̂ 3 ²³ 2 1 | 1 5 6̣ |
赛花赛到 我身边， 默默 无闻 想半 天，

3 5 5 6̂ 5 | 3 5 1̂ | 5665 5653 ²⁻³ — | 3 5. 2 2̂ 3 1 | 1 5̂ 6 3 2 1 2 | 1 5 6̣ ‖
左思右想 无花赛， 一心 只想 吃潮 烟。

就我偏偏不烧香

(小 调)

张家港民歌
冯金成 记谱

1=E 2/4
稍快

5653 5 | 1̇ 2̇ 1̂ 6 1̂ | 5 3 5 | 1̂ 6 1̂ 6 | 5653 5 | 5 5 5 |
呤个呤个当， 当个呤个当， 呤个当 当个当， 呤个呤个当， 城隍 庙

2̇ 1̂ 6 5 | 6 1̂ 6 5 3 5 6 1̂ | 6 5 1 2 | 3 5 5 5 6 1̂ | 1̇ 2̇ 3̇ |
庙堂堂， 多少 的 人 儿 去 烧香， 大嫂子烧香 求女儿，

2̇ 3̇ 2̇ 1̂ 1 | 2̇ 1̂ 6 5 | 5653 5 | 1̇ 2̇ 1̂ 6 1̂ | 5 3 5 | 1̂ 6 1̂ 6 |
小姑娘烧香 会情 郎。 呤个呤个当， 当个呤个当， 呤个当 当个当，

5653 5 | 5 5 5 | 2̇ 1̂ 6 5 | 6 1̂ 6 5 3 5 6 1̂ | 6 5 1 2 |
当个呤个当， 城隍庙 庙堂堂， 多少 的 人 儿 去 烧香，

3 5 5 1̂ 1 6̣ | 1̇ 2̇ 3̇ | 3̇ X | 2̇ 3̇ 2̇ 1̂ 1 | 2̇ 1̂ 6 5 |
有钱人烧香 求长寿， 嘿！ 就我偏偏 不烧香，

5653 5 | 1̇ 2̇ 1̂ 6 1̂ | 5 3 5 | 1̂ 6 1̂ 6 | 5653 5 ‖
呤个呤个当， 当个呤个当， 呤个当 当个当， 呤个呤个当。

苏州民族民间音乐集成

卖花女子告阴状

(小调)

张家港民歌
冯金成、陈品忠 记谱

1=♭E 2/4
较慢

初一月半庙门开,牛头马面分作两边排。伤心(末)人儿来哎哎哟,伤心人儿来呀。

春 调

(小调)

张家港民歌
文化站 记谱

1=D 2/4

第一张格台子四角落方,岳飞枪挑小梁王,武松手托千斤石,姜太公八十岁遇文王。

正月梅花带雪开

(散仙花)

张家港民歌
曹善文唱并记谱

1=D 2/4 3/4

正月梅花带雪开,哎哎,二月杏花迎春来,哎哎,三月桃花红里绿,四月蔷薇处处开哎!

花鼓生来当中空

(小调)

张家港民歌
冯金成 唱
文化站 记谱

1=C 2/4 ♩=108

花鼓生来(哎)当中空,两头蒙皮响叮咚,日里拿它当饭碗吃,夜里拿它当枕横。

抬嫁妆

张家港民歌
张广铭 记谱

1=F 2/4 ♩=108

(甲)嗨哎呀啰,(乙)嗨嗨啰,(甲)嗨嗨哟,(乙)嗨咿呀啰,(甲)嗨嗨哟呼,(乙)嗨嗨啰,(甲)嗨咿呀啰哇,(乙)嗨嗨啰!

送 春

张家港民歌
文化站 记谱

1=C 2/4 ♩=96

第一张台子四角落方,岳飞枪挑小梁王,武松手托(末)千斤石,姜太公八十岁遇文王。

搭 凉 棚

苏州民族民间音乐集成

昆山民歌
费克 记谱

1=D 2/4
轻快、诙谐地

(5 6 5 3 5 | 5 3 2 3 5 | 6 1 6 1 6 5 | 6 5 6 1 | 6 1 6 5 3 5 3 2 | 3 0 0)

‖: 5 5 3 5 | 5 3 2 3 5 | 6 6 6 5 | 6 5 6 1 | 1 6 5 3 5 3 2 | 3 —

1.(领)春季里，螳螂叫船游春(仔格)坊,哎!(合)噫啥噜噜来
2.(领)夏季里，叫哥哥夜夜做情郎,哎!(合)噫啥噜噜来
3.(领)秋季里，蝴蝶生病在绣(仔格)房,哎!(合)噫啥噜噜来
4.(领)冬季里，大风大雪天气(仔格)冷,哎!(合)噫啥噜噜来

5 5 3 5 | 6 5 6 1 | 1 6 5 3 5 3 2 | 3 — | 5 5 1 | 6 1 6 5 3. 2

噜噜仔格啥来噫啥噜噜来，(领)蜻蜓摇橹
噜噜仔格啥来噫啥噜噜来，(领)结织私情
噜噜仔格啥来噫啥噜噜来，(领)梁山伯买药
噜噜仔格啥来噫啥噜噜来，(领)蜜蜂长藏

3 6 1 6 5 3 | 2 2 3 | 1 2 3 1 5 | 6 — | 2 0 1 2 1 | 6. 1 6 5

蚱蜢把船撑啊，哈哈那噫乒乓，(合)乒乓仔乒乓，
织机(哎)娘啊，哈哈那噫乒乓，(合)乒乓仔乒乓，
就为祝九娘啊，哈哈那噫乒乓，(合)乒乓仔乒乓，
寒雪(哎)粮啊，哈哈那噫乒乓，(合)乒乓仔乒乓，

3 6 1 6 5 3 | 2 2 3 | 1 2 3 1 5 | 6 — | (2 2 3 1 2 | 6. 5

搭凉(啊)棚哎!
搭凉(啊)棚哎! 越搭来越风凉，
搭凉(啊)棚哎!
搭凉(啊)棚哎!

1 6 5 6 5 3 2 | 1 1 2 | 1 2 1 2 1 5 | 6 —) :‖ 2 0 1 2 | 6. 1 6 5
 乒乓仔乒乓，

慢
3 6 1 6 5 3 | 2 2 3 | 1 2 2 1 5 | 6 — | 6 — ‖
搭凉(啊)棚哎! 越搭来越风凉。

田中娘子

昆山民歌
程锦钰、荣冠凡 记谱

1=♭B 2/4 3/4

正月里来是新春，田中娘子打扮(末)去拜年，头上金钗无数只嘘，无数只，脚上花鞋像红菱，身穿水罗裙。

划 龙 船（一）

昆山民歌
费克 记谱

1=D 2/4

1. 拨开(仔格)船头　拨开(仔格)艄，哎嘿嘿嘿咿吔嘿，
2. 栀子花开来　心里(仔格)香，哎嘿嘿嘿咿吔嘿，
3. 花鞋子格脱在　田埂(仔格)上，哎嘿嘿嘿咿吔嘿，
4. 船头上划来　龙取(仔格)水，哎嘿嘿嘿咿吔嘿，

划起仔龙船　唱山(仔格)歌，哎哎嘿，溜溜溜溜，
农村里姑娘　下田(仔格)忙，哎哎嘿，溜溜溜溜，
脚踩格泥浆　手插(仔格)秧，哎哎嘿，溜溜溜溜，
后艄头划来　白鹤(仔格)飘，哎哎嘿，溜溜溜溜，

来　划仔船，溜溜溜溜彩　溜溜溜来地哎嘿，
划彩船，哎哎嘿。　　　　嘿。

苏州民族民间音乐集成

划 龙 船（二）

昆山民歌
费克 记谱

1=D 2/4

5 5 3 5 | 1 1 6 5 | 6 6 6 1 5 | 6 — | 6 2 1 6 | 5 5 1 |
小小(仔格)龙船,哎嗨 嗨嗨嗨咿哎 嗨,　　　　划起(仔格)来,哎 溜

6 5 5 5 1 | 2. 3 5 3 | 2 — | 2 0 1 2 1 | 6. 5 | 3 5 2 3 |
嗨嗨嗨咿哎 嗨嗨嗨 嗨,　　　　溜 溜溜溜,来　　划　　（仔)

5 — | 2 0 1 2 1 | 6. 1 6 5 | 3 5 1 | 2. 3 5 3 | 2 — ‖
船,　　溜 溜溜溜来 咿哎嗨,划彩 船,嗨嗨 嗨!

长生果生来一寸长

苏州民歌

1=D 2/4

2 2 2 1 1 | 1 2 1 6 5 5 | 5 6 1 2 1 6 | 5 6 5 3 2 | 5 5 6 2/1 | 1 2 1 5 6 6 |
长生果生来 一 寸长哎,藤上开花 泥里长, 生铁锅子 来炒熟那,

5 6 1 2 1 6 | 5 6 5 3 2 2 | 2 1 2 3 5 | 6 6 6 5 5 3 | 5 — ‖
外头白壳 里厢香哎, 南无(来) 阿(啊)弥 陀(阿)佛。

回想反动派

昆山民歌
赵多菱 唱
张仲樵 记谱

1=G 2/4 3/4
♩=72

3 5 3 2 3 5 3 | 2 3 2 6 1 | 5 6 6 3 2 1 2 | 3 5 5 6 1. 3 2 3 1 | 6 6 1 6 5 6 |
1.回想过去反动派, 反(呀)反动派, 我伲人民受 剥 削呀,

3 5 6 3 5 | 3 5 6 3 5 | 1 6 5 3 2 1 2 | 3 5 5 6 1. 3 2 3 1 | 6 6 1 6 5 6 ‖
百姓受煎熬, 日脚活苦煞, 哎哎哟, 没有吃来没 有 着呀。

238

2. 头上帽子开了花，开(呀)开了花，脚上鞋子无后跟呀，衣裳补里补，大小勿称身，哎哎哟，七穿八洞勿囫囵呀。

3. 破棉破袄过寒天，过(呀)过寒天，一件衣服十几年呀，新三年，旧三年，哎哎呀，缝缝补补又三年呀。

4. 自从解放到今朝，到(呀)到今朝，人民政府领导好，工农翻了身，生产干劲高，哎哎哟，生活水平年年高呀。

十 才 郎

昆山民歌
赵多菱 唱
张仲樵 记谱

1=G 2/4 3/4
♩=84

头一个才郎稻田里哪亨①做呀，手拿稻耙
第二个才郎围墙里哪亨做呀，手拿鸟枪

踢里里里踏，踏啦啦啦踢，踢踢踏踏，打(呀)光呀，
噼里里里啪，啪啦啦啦噼，噼噼啪啪，打鸟枪呀，

笑呀，打光，笑呀，屁股，小小的才郎 屁股连耳光。
笑呀，白鸽，笑呀，野鸡，小小的才郎 一对都擒捉。

十 看 姐

昆山民歌
赵多菱 唱
张仲樵 记谱

1=G 2/4 3/4
♩=84

第一看姐看起头， 为啥留在门外头？

一双红菱小脚(末)没看见，你为啥留在门外头？

① "哪亨"是怎样的意思。

农业为基础

昆山民歌
章乃萍、李雪珍 唱
张仲樵 记谱

1=D(或E) 2/4 3/4
♩=84

农业为基础(喂)意义最深长哎,大家可以想一想,
一日三顿吃粥吃饭,一年四季鞋袜衣衫,还有许多生活资料,
哈哈,我说(嗨嗨)侬想全要靠农业生产来派用场。

十二样花名

（春调）

昆山民歌
支阿二 唱
张仲樵 记谱

1=G 2/4 3/4 3/8
♩=72

正月(里格)梅花阵阵(里格)香,各人(那个)听我
唱开(里格)场,十二样子花名(呀)真(哎)好听,
诸公(那个)静心(哎哎)两声。

其他类

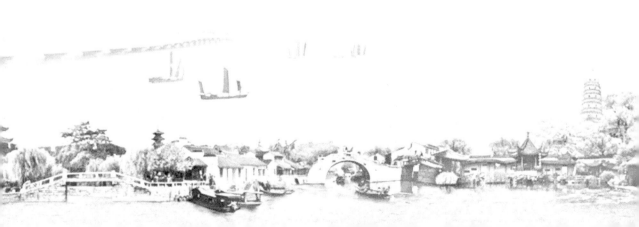

苏州民族民间音乐集成

摇摇小人快困觉

（摇篮曲）

江阴民歌
孙桂玉 唱
中央音乐学院附中 记谱

1=G 2/4
♩=72

摇摇来，摇摇来，摇摇小人快困觉，
摇摇哎，　　　摇摇嗯，摇摇
哎，　别响！快睡觉，摇摇哎。

捂囡囡

（催眠曲）

江阴民歌
王杏娣 唱
周根炉 记谱

1=D 2/4 3/4 4/4
♩=48

呜喂，呜喂，呜喂，
我伲心肝困困哎 哎。

小梁①要觉觉唠

（摇篮曲）

昆山民歌
赵雪琴 唱
江麒、屠引 记谱

1=C 2/4 3/4
♩=72

吭吭唠，小梁要觉觉唠，吭吭
唠，小梁要觉觉　唠，吭吭唠。

① "小梁"是小孩的名字。

我的好宝宝
（催眠曲）

昆山民歌
王宝玉唱
张仲樵 记谱

（啊呀末）囡囡喽，我的（末）好宝宝，
困着（末）一会儿了，嗯。

我里心肝要困困
（摇篮曲）

常熟民歌
罗湘清唱
雪竹 记谱

我里心肝要困困啰吖，
吭 吭 吭 吭 吖。

摇棉花
（摇篮曲）

常熟民歌
铁流 记谱

手扶纺车摇几摇，（棉花，
棉花，摇他那个）棉花捻线条啦，（棉花，棉花）
窗外雪花飘，雪花飘。新年到，妈妈要做
新棉袄，乖乖的听话去睡觉，宝宝勿要吵。

捂 宝 宝
(催眠曲)

江阴民歌
张阿荷 唱
张仲樵 记谱

1=♭E 2/4 3/4
♩=72 慈爱地

3. 2 1 - | 2 1 1 6 0 | X X X X X X X 0 | 1 2 3 | 5 3532 |
噢，　　　噢，　勿要吵了睡觉了，(白)小宝宝 困 觉，

3 - 3 - 0 | 5 353. | 1. 2 3 - | 5353 5 3. | 1 2 |
困 觉 里 哟　噢，　　　　　困

3 5 | 3 - | 2̃3 2 - | 1̃ 6. - 0 | 3 3 3 5 | 6 5 3 2 |
觉 觉，　　　　　　　　　　小宝宝 困 觉

　　　　　　　　　　　　　pp　　　　　ppp
1. 2 3 - | 2 - | 1 2 1. | 1 6. ‖
觉，　　　　噢。

囡囡宝宝困觉哉
(催眠曲)

吴江民歌
高仰峰 唱
张仲樵 记谱

1=C 2/4

5 6 | 1̇ 2̇ | 1̇ 2̇ | 1̇ 2̇ | 1̇ 2̇ 6 5 | 3. 5 | 2 5 3 |
我要(吭吭) 宝宝 困 觉 哉　哟，　我要

2 5̃3 | 2 1 | 6 65 | 1 - | 2̃ 6. 0 | 5 6 | 1̇ 2̇ |
(吭吭) 囡囡 困觉 哉，　　　　(吭吭) 宝宝

1̇ 2̇ | 1̇ 2̇ 6 5 | 3. 5 | 2 5 3 | 2 1 | 6 65 | 1 32 | 1 - ‖
困觉 哉　哟，　(吭吭) 囡囡 困觉 哉。

我的宝贝
（催眠曲）

吴江民歌
王宝玉唱
张仲樵 记谱

1=♭E 2/4

5 5̲1̲ 1̲6̲ 1̲6̲5̲ | 5̲3 — | 2 2̲3̲ 2̲3̲ 2̲1̲6̲5̲6̲ | 1 — |
(啊 啊末) 囡 囡 唠，　　我 的 末 宝 贝 唠，

5̲6̲1̲2̲̇ 6̲5̲6̲1̲1̲6̲5̲ | 5̲3 — | 2 2̲3̲ 2̲1̲ 2̲1̲6̲5̲6̲ | 1 — ‖
困 着 末 一 回 唠　　　　嗯。

催 眠 曲

吴江民歌
鲁其贵 记谱

1=D 3/4

5 3̲1̲̇ 6 | 6 3̲3̲ 3 | 5 3̲5̲ 5 | 5 3̲3̲ 3 ‖
好（里格）心，好（里格）心，好（里格）心，好（里格）心。
娘 的 个 心 肝， 娘 的 个 心 肝， 娘 的 个 心 肝， 娘 的 个 心 肝。

囡囡要困觉唠
（摇篮曲）

吴江民歌

1=♭B 2/4

1̲̇2̲̇ 1̲̇5̲ | 6 — | 2 1̲̇2̲̇ | 1̲̇6̲ 6̲5̲ | 6 — | 5 3̲2̲ |
吭 吭 唠，　　囡 囡 要 困 觉 唠，　　吭 吭

3. 0 | 3̲5̲ 3̲5̲ | 6 — | 5 3̲2̲ | 3 — ‖
唠，　吭 吭 唠，　囡 囡 唠。

踏 水 车
（儿歌）

吴江民歌
张云龙唱
张仲樵 记谱

1=D 2/4
♩=72

5 5̲3̲ 5̲3̲ | 2 2̲3̲ 5 | 3 6̲ 5̲3̲2̲ | 2 2̲3̲ 1̲1̲ | 3. 6̲5̲ | 3. 6̲5̲ |
嗯啊， 嗯啊， 踏 水 车 哇， 水 车 盘（里末） 一 条 蛇 啊， 游 来 游 去，

245

苏州民族民间音乐集成

1 2̂3 1 1	5 5̂3 5 3	5 5.	2 2̂3 2 2̂6	1 1.	0 6̂5 6 5
捉蛤蟆啊,	蛤蟆捉勿	着哇,	野菱戳(仔个)	脚啊,	要到先生

6 5̂6 5	5 5.	3 3̂2 1 2̂3	1 1.	2 2̂3 2 6	1 1. ‖
搭去讨膏药哇,		膏药(末)讨勿	着哇,	烂脱仔半只	脚哇。

催 眠 曲

吴江民歌
张云龙 唱
张仲樵 记谱

1=D 2/4 3/4

³₋2 3̂3 3 5̂6	5 3̂2 3.	³₋5	2 3 2̂1	¹₋6· — ‖
妮(呀末)奴奴,	一忽哪	啊	那哈昂	哪。

热 白 果

苏州民歌
查根金 唱
顾鼎新、肖翰芝
孙克秀 记谱

1=A 2/4 3/4
♩=96

²₋3 2̂ 1̂2·	1̂1 ¹₋6 6 0	6 6 1̂2·	6̇1 6 0.	⁶₋1 6 1̂2·
烫手糯米	热白果啊,	亦是香来	亦是糯,	要吃白果

6 1 6̂6 0	6 6 1̂ 6̇1̂6 5	6 1 6̂6 0	2̇2̇ 1̂1 2̇	⁶₋1 2 1̂1 0
就来数呀,	勿要吃白果	就跳过啊。	一粒开花	两粒大呀,

1̂1 6 1̂2	6̂1 6̂6 0	1̂1 6 1̂2	4̂5 ⁴₋2 2̂1 1.	⁶₋1 1̂1 6
呱呱叫个	大白果啊,	有个好像	鸡蛋大啊,	有个好像

⁶₋1 1̂6 0	6 1̂ 2̇ 1̇	6 1̂ 6 5.	2̇2̇· 1̂1 6	⁶₋1 2 1̂1. ‖
汤团大,	倘然吃着	坏白果啊,	一粒好来	调十颗哎。

梨膏是咳嗽的大对头

苏州民歌
查根金 唱
顾鼎新、马忠涌 记谱

1=C 2/4
♩=84

一用二色花露调，二用佛手好香料，
上用五味玉桂调，下用六味好香料，

山楂麦芽能消食，四君子能打小童痨。
七星炉中生炭火，八卦炉内调梨膏。
究竟药料拼得好，十全补品共煎熬。

（说白）香（末）香得文静，甜是甜得鲜洁。日里咳嗽肺中之寒，夜里咳嗽肺中之火，咳嗽咳嗽啊梨膏是对头。

卖煤柴

苏州民歌
卖柴小贩 唱
顾鼎新 记谱

1=C 3/4
♩=72

阿要买个煤炉柴哎？要买个煤炉柴？

卖梨膏糖

苏州民歌
姚喜笑 唱
顾鼎新 记谱

1=E 2/4

一人一马一杆枪，两回相争动刀枪呀，三气周瑜芦花荡呀，杨四郎失落在番邦呀。

金 花 菜

1=A 2/4
♩=72

苏州民歌

| 5 5̂3 | 3̇ 2. 1 | 3 3 2 1 | 1̇ 5. 3 | 1 2 3 5 | 2 2 1 1 | 2̇ 1̇ 1 5̇ 1̇ ‖

太仓 到 (末) 金(呀)花 菜 呦, 野(呀)金(个)花菜卖 二角 一 包。

八 香 豆

1=♭B 2/4
♩=84

苏州民歌
查根金唱
顾鼎新、肖翰芝、孙克秀 记谱

| 2̇ 2 1 1̇ 3 | 2̇ 3 2 1 1̇ 6 | 1 6 1 3 2 ¾2 | 1̇ 6 1 1 | 3 3 1 2 5 3 2 |

八香个豆来百样样, 八样香料才①加到, 冰(啊)糖(个)煎

| 1 3 2 1 ⁶1̇ 0 | 6 1 6 1 2 | 3 2 1 1 | 6 1 6 3 2 1 | 3 2 1 1 |

白糖(里个)熬, 沉香玉桂 加甘 草, 日补(里个)心 血 夜补腰,

| 3 2 1 1 1 6 | 3 3 2 1 | 6 1 6 1 2 3 | 2 1 6 1 ‖

一只 铜板 一大 (个)包, 八香 (个)豆来 呱呱叫。

梨 膏 糖

1=C 2/4
♩=60

苏州民歌
姚喜笑唱
顾鼎新 记谱

| 3 ³2̂1 | 1 ³2 3 | 2 ³2 2 1 6 5 | 6 2 2 2 1. 2 2 | 6 ¹6 5 3 2 |

诸位吃仔我梨膏 糖, 回转去(末)马上就要买洋 房,

| 5 5 3 5 5 6 | 3 ⁵3 2 2 1 | 6 2 6 1 1 2 | 6 ¹6 5 3 2 ‖

假如 勿吃我梨膏 糖, 短衫(末)裤子(要) 才 当 光。

① "才"是全都的意思。

果 酥 糖

（叫卖调）

吴江民歌
张舫澜唱
张仲樵 记谱

1=G 2/4
♩=96

| 2̇ 3 3 | 2̇ 3 2̇ 1 2 | 2̇ 1 6 5 | 6 1 2̇ | X X X X |

果酥糖　吃格里勒好，　五分洋钿买一包，　先吃滋味

| X X X X X | 2̇ 1 6 5 | 6 1 2̇ | 2̇ 3 3 | 2. 1 2̇ |

慢会(里格)钞，　一角洋钿买两包。　小弟弟，　快点跑，

| 6 2̇ 1 6 5 | 6 1 2̇ | X X X X X X X | 2̇ 1 6 5 | 6 1 2̇ |

忙回到屋里厢 讨钞票，　讨好钞票 来买糖，　五分洋钿买一包。

卖五香豆

吴　江　民　歌
张　舫　澜　唱
肖翰芝、孙克秀、张仲樵 记谱

1=G 3/8 4/8
♩=144

| 1 2̇ 3 3̇ | 2̇ 3 2̇ | 1̇ 1̇ 1̇ 6 | 0 2̇ 2̇ 2̇ |

五香豆(啰) 两百块，① 一百块啰，　甜津津，

| 3 2̇ 1 | 1̇ 1 6 1 1 ‖ （喊白）阿要五香豆？阿要五香豆？

咸搭搭，香喷喷啰。

五 香 豆

（叫卖调）

吴 江 民 歌
夏 金 林 唱
顾鼎新、孙克秀 记谱

1=C 2/4
♩=72

| 1. 2̇ 3 3 | 1̇ 3 2 3 2 | 1 3 2 1 1̇ 6 | 3. 3 2 1 | 6 1 2̇ 6 |

五香(里格)豆　又香(里格)烧，　先吃滋味慢汇钞，

| 6. 3 3 3 | 1̇. 2̇ 2̇ | 3 3 3 2 6 1 2̇ | 6 1 2̇ 6 ‖

五 分洋钿买 一包，　说得(里格)便 宜 大 家 要。

① "两百块"是指旧币。

卖白果
(叫卖调)

吴江民歌
柳　哥唱
程　明记谱

1=A 2/4
♩=120

| $\stackrel{6}{_}$1 - | 1 1 1 6 | 5 6 5̂ 3 | 5. 6 5 3 | 2 3 1 ↷ | × × × | × × × |

喂，　香(咦)香(来末)热白果，一个铜板买三个，青青厂，青青厂，

| × × × × | × × × | $\stackrel{6}{_}$1 - | 1 1 1 6 | 5 6 5̂ 3 | 5. 6 5 3 | 2 3 1 ↷ ‖

青厂,青厂,青青厂，喂，　咦加香来 咦加糯，香 咦香来 热白果。

卖螺蛳对歌

吴江民歌
张云龙唱
张仲樵记谱

1=F 2/4 3/8
♩=68

| $\stackrel{6}{_}$ - | 3 5 6 | 3 5 6̂ 5 | $\stackrel{6}{_}$6 - | 6 6 6 5 | 3̂ 5 6 |

(卖主)哎，　螺蛳来蚬子哎，　　(买客)船头佬来 螺　蛳

| $\stackrel{6}{_}$5 - | 6 6 6̂ 5 3 5 6 | $\stackrel{6}{_}$5 - | 6 - | 3 3 3 3 2 2 | $\stackrel{2}{_}$1 - ‖

哎，　船艄佬 螺蛳哎，　哎，　勿买螺蛳格悔死哎。

叫　卖

吴江民歌
徐金林唱
江　麟记谱

1=B 2/4 3/4
♩=92

| 3 2̂ 3 | $\stackrel{3}{_}$2 - 0 ‖: 3 3 1 3 | 2 6̂ 1 :‖ 3 3 2 1 | 6̂ 1 2 3 | $\stackrel{3}{_}$1 ↷ - ‖

嗨，酱笋　头，　　好货 好价 钱啰 嗨，一斤(嗨)卖 一角 八啰　　嗨。
　　　　　　　　　次货 次价 钱啰 嗨，

卖五香豆

吴江民歌
某小贩唱
鲁其贵 记谱

1=C 2/4
♩=84 有力地

哎 哪,卖蚕豆嘞 咳,五分钱买一包喽 吼。

黄鹤楼

吴江民歌
[唐]李 白诗
江洛一 唱
顾鼎新 记谱

1=F 2/4
♩=60

故人 西辞黄鹤楼, 烟花三月 下扬 州。

孤帆 远影碧空尽, 惟见长江 天际流。

读 书 文(一)

吴江民歌
张云龙唱
张仲樵 记谱

1=C 5/4
♩=72

天地玄黄, 宇宙洪荒, 日月盈昃, 辰宿列张。

读 书 文(二)

吴江民歌
张云龙唱
张仲樵 记谱

1=C 3/4 4/4
♩=72

人之初,性本善,性相近, 习相远。

苏州民族民间音乐集成

宣 卷

吴江民歌
夏金林 唱
孙克秀、顾鼎新 记谱

$1=C$ $\frac{2}{4}$ $\frac{3}{4}$
♩=72

松江 出了一个 胡宝 元， 到 杭州 邻家 去 做(啊)女(拉就)婿啊，

南 无。 经过 嘉兴 南面 施家 塘， 施家塘 后面(个) 施(啊) 家(个)

村啦， 南 无。 施家村 有个叫 施金 宝， 养个因吾

施红 绫， 手脚 勤来 面美(里格) 貌来， 南 无。

灵堂对歌

吴江民歌
陈志毅 唱
张仲樵 记谱

$1=C$ $\frac{3}{4}$ $\frac{2}{4}$
♩=60

(女)阿 哥(个)丈人 阿嫂(个)爷， 伲搭 阿爸搭那 两亲 家， 伲搭 阿嫂

十月满足勿 好 来， 叫我代哭三声 阿嫂那好亲

爷。(男)铃铃郎，悉悉索， 勿曾听过格样哭，(女)(欧呀)道 士格伲伲

和 尚格肉， 勿晓得唔 肚 皮里 情委(里格) 屈啊。

———————
① "格样"是这样的意思。

操琴会船

吴江民歌
潘宝生唱
鲁其贵、程明、刘明义 记谱

1=F 2/4
♩=60

(领)粉红荷花开来 池塘(啊)边，李氏大娘操琴会船 出在庄稼地， 那阿末佛，
阿弥陀(呀)佛。 春兰夏兰青竹蜡梅 四个丫环， 船头上面装起
沙啦啦仔 刘(呀)刘海要 金钱， 那呀末佛， 阿弥陀(呀)佛。

念佛祭

吴江民歌
陈锦庭唱
孙克秀、顾鼎新 记谱

1=G 2/4
♩=84

今(啊)朝(末)落(啊)雨(末)雨(呀)纷 纷， 抱佛客人(末)
到挪(哎)门哎， 南(哎)南无佛， 阿弥(来)陀(啊)
佛。那满园里 勿要奔(那)浅 囤里(个) 奔(呀)一个奔，
一拨拨子我大半 升， 一半拨了我， 抱佛 人(那)谢谢唔那一 家
门哎， 南(哎)南无佛， 阿弥(来)陀(呀)佛。

苏州民族民间音乐集成

散 鲜 花

(解结调)

吴江民歌
张云龙唱
张仲樵记谱

1=D 2/4
♩=84

| 1 1 2 6. 5 | 6 5 6 1 5 | 3 5 6 1 | 5 — | 1. 2 6 5 | 6 1 5 |

散鲜花， 施鲜花， 绕子白兰花， 三岁童子

| 2 3 5 6 | 3 — | 2 2 1 6 | 5 5 6 | 2 2 1 6 | 5 — |

一 对 鹤， 我爱我的香啊， 香(啊)香的花。

| 2 2 2 6 1 6 | 1 1 6 1 | 1 1 1 6 | 5. 6 1 2 | 6. 5 5̄ 3 | 2 2 1 6 |

脚踏(末)莲花处处开，红花去时白 花 来 呀， 我爱我的

| 5 5 6 | 2 2 1 6 | 5 — | 5 5 3 5 3 | 5 5 3 5 | 3 5 6 5 |

香啊， 香(啊)香的花。 一个(末)铜板鲜结钿， 一心一意

| 2 3 2 | 5 5 3 5 3 | 5 5 3 5 | 5 6 1 2 | 6 5 3 | 5 6 1 3 | 2 — ‖

吃香烟， 香烟吃来勿适意， 回来 还要 打哈欠。

上 海 忏

吴江民歌
尼姑庵尼姑唱
石林、顾鼎新、肖翰芝记谱
孙克秀

1=G 2/4
♩=84

| 6 1 2 3 | 3 2 1 2 | 3 3 5 3 2 | 1 2 1 |

正月梅花早立春， 师徒师妹来相送，

| 5 3 3 2 3 3 | 1 3 2 | 2 3 3 5 3 2 | 1 2 1 ‖

白娘娘打扮下了山， 送到半山夜黄昏。

254

阎王忏

吴江民歌
凌善缘 唱
顾鼎新、孙克秀 记谱

1=C 2/4
♩=72

| 6 6 5 3 | 2̂ 1 2̂ 3 5 | 1̂ 1̂ 6 5 | 2̂ 3 5 1 1 |

第 一 殿（啊） 秦 广 王， 三 世 地 狱 能 全 善啊，
劝 世 人（啊） 在 生 是， 光 明 错 过 离 娘 胎啊，
善男人（啊）善 女 子， 身 居 阳 世 不 论 贫啊，

| 1̂ 6 ³⁼⁼5 0 | 1̂ 1̂ 6 5 | 6 6̂ 5 2̂ 2 | 3 5 3 2 1 ‖

起 恶 毒 早 测 阎 罗， 阿 弥 陀 佛。
方 结 果 乃 得 人 生， 阿 弥 陀 佛。
不 论 富 要 修 行， 阿 弥 陀 佛。

春文明

吴江民歌
凌善缘 唱
顾鼎新、孙克秀 记谱

1=C 2/4
♩=72

| 6 6 1 3 5 6 5 | 3 2 1 6 5 | 6 6 6 6 5 3 | 5 3 5 6 5 3 | 3 5 1 ‖

1. 哎呀哎，南　　（哎）无　过 去（啊）昆　巴　是（啊）　佛。
2. 哎呀哎，南　　（哎）无　过 去（啊）亦　　是　（啊）　佛。
3. 哎呀哎，南　　（哎）无　过 去（啊）昆　舍　浮（啊）　佛。
4. 哎呀哎，南　　（哎）无　过 去（啊）居　留　升（啊）　佛。
5. 哎呀哎，南　　（哎）无　过 去（啊）居 呶　牟（啊）尼　佛。
6. 哎呀哎，南　　（哎）无　过 去（啊）迦　释　（啊）　佛。
7. 哎呀哎，南　　（哎）无　过 去（啊）弥　勒　（啊）　佛。
8. 哎呀哎，南　　（哎）无　过 去（啊）本 世 释 迦 牟 尼 佛。

拜香调

吴江民歌
许伯英 唱
存杰、江麒、程明 记谱

1=♭E 2/4
♩=84

| 5. 6 1̇ 2̇ | 6 5 3 2̂ 3 5 | 5 — | 5 0 | 5. 6 1̇ 2̇ |

双 阳 商 会 闹 丛　　　　　丛， 童 子 扮 戏

舞 街 中， 彩 凳 跪 拜 求 神

灵， 哎 哟 哎 嗨 哟， 哎 哟 哎 嗨 哟！

丹提经①

（高调）

吴 江 民 歌
孙 余 堂 唱
顾鼎新、孙克秀 记谱

今朝我要到沙场上， 手提(哦)大刀 杀敌人，
只见敌人刀枪密布， 我勿杀开血路 事难成。

孝子经

吴 江 民 歌
张 云 龙 唱
张仲樵 记谱

目 莲 和 尚(末) 行 大 孝， 禅 奴(末)挑 开 地 (呀) 狱 (呀)

门 哎， 南 无 阿 弥 陀 佛。

宣卷

（十字调）

吴 江 民 歌
闽 培 传 唱
顾鼎新、肖翰芝 记谱
孙 克 秀

西王母 庆 蟠桃， 神仙齐 会， 弥陀(那末)佛,(那末) 阿 弥 陀,那

① "丹提经"是民间说唱音乐中反派角色唱的一种，也称"丹提"，意思是要用丹田提气的办法才能唱得响亮。

民间歌曲卷（上卷）

```
6 1 2 | 5. 1 6 5 | 2 1 5 6 5 3 2 1 | 6 5 6 1 2 0 1 2 | 1 6 5 6 ‖
左 金 童  右 玉 女， 欢 欣 歌 舞， 弥 陀(那末) 佛(那末) 阿 弥。
```

宣　卷
（花名调）

吴　江　民　歌
闵　培　传唱
顾鼎新、肖翰芝 记谱
孙　克　秀

1=F 2/4
♩=96

```
3. 5 6 5 6 | 3 2 1. | 5 6 1 3 ⌒2 | 6⌒1  1 6 5 | 1 1 2 1 6 5 |
庆 祝 蟠 桃    福 禄(哦) 寿，        钟 离
```

```
3. 5 6 1 | 5. 1 3 2 1 | 6⌒1  1 6 5 | 1 6 5 6 5 3 | 2 3 5 3 2 1 |
仙 师 问 国    舅，      (那) 阿 (末 那末)
```

```
6. 1 2 3 | 1. 6 | 5  0 2 | 0 2 0 2 | 5 0 0 ‖
阿 弥 陀 佛，   嗯  嗯  嗯  嗯。
```

宣　卷①
（基本调）

吴　江　民　歌
闵　哲　赞唱
顾鼎新、孙克秀、肖翰芝 记谱

1=C 2/4 1/4
♩=72

```
1 1 1 0 6 1 6 5 6 3 | 5 6 5 3 2 | ⌒2 1 | 1 6 5 3 5 6 1 |
昔 日 王 子 去 求 仙，      阿 弥   丹 成 修 成
```

```
5 6 3 2 1 | 3 3 3 6 5 3 2 2 | ⌒2  1 ‖
入 九 天，  弥 陀 南 无 佛， 南 无 阿 弥。
```

① 此调在许愿、祝寿时用。

宣卷调

苏州民歌
王育忠 唱
程锦钰、邱虹 记谱

1=F 2/4




书馆门前一枝梅，树上鸟儿对打对，对打对（呀）对打对。喜鹊枝头喳喳叫，穿了过去又穿来。贤弟今日把家回，愚兄相送下山来，下山来（呀）下山来。

赞 神 歌

吴江民歌
金永昇唱
张舫澜搜集
石林、顾鼎新
孙克秀、肖翰芝 记谱

(领)香烟炉内起祥云,要赞刘王猛将神,不知刘王生出处,不知住在哪州(哎)城?(合)(哎嗨哎)南(啊哎)无。

拜 香 灯

吴江民歌
张云龙唱
张仲樵、张舫澜 记谱

茶花(末)开来早逢春,新妇贤良敬大人,南无,上天皇(哎哎)南(哎)无。

拜 香 调

吴江民歌
徐家贤唱
石林、顾鼎新
孙克秀、肖翰芝 记谱

一盏香灯为母亲,拜佛拜到沙(呀)会城,结果庵里拜香佛,西方教主观世(哎)音。

宣 卷（一）

苏州民歌

1=D 2/4

点一支 清香(末)如(啊)来 佛哎，南 无(来)
佛， 南(啊)弥 (呀)陀 (来)弥 陀 佛。

宣 卷（二）

苏州民歌

1=C 2/4 3/4

嗨， 南(哎) (嗨嗨)无 阿 (唔 哎)
弥 (哎) 陀 (哎) 佛。

宣 卷（三）

苏州民歌

1=D 2/4

(领)自(啊)从 盘 古 立(哪)乾 (合)坤 (嗐)
阿弥陀， (领)君(啊)王 有 道 坐(啊)龙
(合)庭 啊，阿弥(那)陀 佛， 阿(啊)弥 陀。

庆 寿

(宣卷)

苏州民歌

1=D 2/4

(领)花名宝卷初(啊)一开,(合)哎嗨嗨,阿(啊)弥陀佛,(领)主佛菩萨降临(啊)来,(合)(呀啊)南无 阿(啊)弥陀(啊)佛。

送 归 山

(宣卷)

苏州民歌

1=D 2/4

(领)花名宝卷初一开,主佛菩萨降临(啊)来,(哟哎嗨嗨)香哎,(合)阿(啊)弥陀佛。

十 字 调

(念佛祈)

苏州民歌

1=D 2/4 3/4

狮子灯滚绣球,摇头摆尾咻,弥(啊)弥陀佛阿弥陀佛,弥陀(唔唔)佛。

拜香调（一）

苏州民歌

1. 正(啊)月 梅 花(末) 阵 阵 香啊，螳 螂 交(啊)情(啊)游(啊)春 场啊。
2. 蜻(啊)蜓 相 帮(末) 来 摇 橹啊，蚱 蜢 撑(啊)篙(啊)把(啊)船 行啊。

拜香调（二）

苏州民歌

赵(哎) 钱 孙(哎) 李(末) 第(末) 一(哎) 姓 啊，赵 家(个) 出 个 (呀) 赵(啊) 匡 胤 (哎) 成 了 名。

关亡调

苏州民歌

大 魂 勿 要 来，小 魂 勿 要 来，要 查 某 某 人，尊 神 自 家 来 啊。

宣卷

苏州民歌

第(啊)一 只 台(啊)子(末) 四 角 方 啊，岳(啊) 飞(个)
武(啊)松 手(啊)托(末) 千 斤 闸啊，史(啊) 生 伯

啥格宝卷初展开
（宣卷大豆调）

苏州民歌

1. 啥格宝卷初展开哎，南无，啥格宝卷坐莲台？南无阿弥陀。
2. 啥格宝卷增福寿哎，南无，啥格宝卷免三灾？南无阿弥陀。
3. 香山宝卷初展开哎，南无，妙香宝卷坐莲台，南无阿弥陀。
4. 延寿宝卷增福寿哎，南无，延寿宝卷免三灾，南无阿弥陀。

寿烛一对火头高
（宣卷北调）

苏州民歌

寿烛(末)一对火(哇)头高，南无佛，阿(哇)弥(呀)勒陀勒弥陀佛，八仙庆寿(末)王母娘，王母娘娘献(呀)蟠桃，(啊)南无佛，阿(哇)弥(呀)勒陀勒弥陀佛。

① "庆"是碰铃声，"谷"是木鱼声。

王子王孙去求仙

(宣卷南头调)

苏州民歌

1=♭B 2/4

王子王孙去(呀)求仙哎,
吕纯阳山中(呀)方七日,
阿弥陀,何仙姑单人入九天,南无阿弥陀。
阿弥陀,老寿星世上几千年,南无阿弥陀。

第一支清香路来问

(宣卷基本调)

苏州民歌

1=♭B 2/4

第一支清香路来问,阿弥陀佛,敬天敬地敬阴阳,南无阿弥陀佛。

蔡状元起造洛阳桥

（宣卷北头调）

苏州民歌

蔡状元起造洛阳桥，桥面浪来个张鲁班来雕，南无来佛，阿弥（呀）陀弥陀佛。

第一个环洞来造成

（宣卷秀秀调）

苏州民歌

有力地

第（呀）一（呀末）个（呀）　　　环（呀）洞（呀）环（嗬）洞哟嗬，第一个环洞来造（呀）成，南无弥陀南无佛，南无阿（哇）弥（呀）陀。
石（呀）石（呀末）羊（呀）　　　石（呀）洞（呀）石（嗬）雕成嗬，石羊石洞石雕（呀）成，南无弥陀南无佛，南无阿（哇）弥（呀）陀。
石（呀）石（呀末）狗（呀）　　　嘴（呀）里（呀）汪（嗬）汪嗥嗬，石狗嘴里汪汪（呀）嗥，南无弥陀南无佛，南无阿（哇）弥（呀）陀。
石（呀）石（呀末）羊（呀）　　　吃（呀）草（呀）在（嗬）荒坟嗬，石羊吃草在荒（呀）坟，南无弥陀南无佛，南无阿（哇）弥（呀）陀。

哭 出 嫁

苏州民歌

1=C 2/4 5/8

1 2 1 6 6 | 2 2 6 6̂ 1 6 6 | 6 6̂ 1 6 6 5 6 | 5 6. 3 3. | 6 1 6 2 2 1 |
囡(啊) 囡啊，花花 轿子(末) 对 大 门 哪， 囡(啊) 囡啊， 草窝里松米要

6 1 6 5 6 | 5 6. 3 3. | 1 1 6 6 5 1 6 | 6 2. 1 1 6 | 1 1 6 6 5 6 | 5 6. 3 3. ‖
问声婆 啊， 囡(啊) 囡啊， 河滩上挽水 泼进 泼出(末) 出大 力 哪， 囡(啊) 囡啊。

后 记

为了更好地发扬苏州民族民间音乐继承传统的精神，苏州市文联于2016年委托苏州大学出版社将20世纪80年代编纂的内部油印音乐丛书"苏州民族民间音乐集成"公开出版发行。

苏州民族民间音乐是几百年来苏州民族民间音乐发展的缩影，真实地记录和不同程度地反映了苏州老百姓在各个历史时期社会生活的各个方面，如劳动、生产、家庭、婚姻、爱情、风俗、宗教信仰等，有一定的历史价值、研究价值和使用价值。尤其进入21世纪，随着社会经济、科学理念、人民生活的迅速发展变化，"苏州民族民间音乐集成"的出版，更具有重要的现实意义。

20世纪60年代初，苏州民间音乐搜集工作是苏州市文化局、市文联的日常工作。当时就有油印本《苏州民歌小调》专辑及《苏剧曲调选》《昆剧音乐介绍》《苏州评弹流派音乐》等专辑。60年代，江苏省音乐家协会苏南音乐采访组的张仲樵、袁飞、鲁其贵、顾鼎新、孙克秀、肖俞芝不定期到苏州走访市郊文化馆、文化站、工矿企业、农村乡镇、渔业社、搬运站等，采访、搜集、记录了丰富多彩的民间音乐。他们的到来推动了苏州民族民间音乐的搜集工作走向系统化、规范化。苏州市还成立了民间音乐研究会，并在全国音乐专业会议上宣读《再论苏州民间音乐的艺术价值》《一字之错不同风格》等理论研究文章。后来由于"文革"，搜集工作中断了近十年。直到党的十一届三中全会后，音乐文化工作才逐步恢复正常，苏州民间音乐研究会也开始重新开展活动。20世纪80年代初，苏州市举办了为期一个月的道教音乐研讨会，并邀请了苏州当地八位著名的民间艺人，其中有周祖覆、金仲英、毛仲青、吴锦亚等。他们都具有精湛的技能和艺术功底，不仅现场记录了精品套曲《百花园》《碧桃花》《将军令》等曲谱，还亲自演奏了富有江南丝竹韵味和苏南吹打宏大气势的曲目，受到了苏州市政府主要领导和众多音乐工作者的赞赏和肯定。

20世纪80年代，在领导的关心和支持下，苏州市文联将珍藏20多年的上千首民间音乐乐谱整理汇总，分题分类，制订了"苏州民族民间音乐集成"总体编纂方案，并成立了编委会和编辑组。整套丛书分为9卷，分别为：《民间歌曲卷》（上

卷)、《民间歌曲卷》(下卷)、《苏南吹打卷》《十番锣鼓卷》《昆曲音乐卷》《弹词音乐卷》《苏剧音乐卷》《道教音乐卷》《音像卷》。

从集成的封面设计、民间音乐地区分布图绘制、曲目编选,到分册前言及书稿的刻写、油印、校对等,前后整整用了三年时间,直至1984年9月整部集成的总体编纂工作才得以完成。

落笔至此,我们又想起当年那些曾参与"苏州民族民间音乐集成"编纂的良师益友。这些被岁月洗礼过的往事,会牵动许多人的心。正是他们高尚的人品、精湛的专业知识以及忘我的工作,才有今天这部鸿篇巨著的出版。让人更加感慨的是,有些参与集成编纂的老师已因病过世,离开了他们热爱的专业与群体,最终也没能看到"苏州民族民间音乐集成"这套丛书的公开出版发行。我们相信,苏州音乐史册上会刻有他们的名字,苏州人民也将会永远把他们铭记于心。

最后,衷心感谢原江苏省音乐家协会苏南采访组,感谢原苏州市郊区文化馆,感谢原吴县(现为苏州市吴中区)文化馆、文化站,感谢原苏州人民广播电台文艺组的同志们。

苏州市文学艺术界联合会创研部

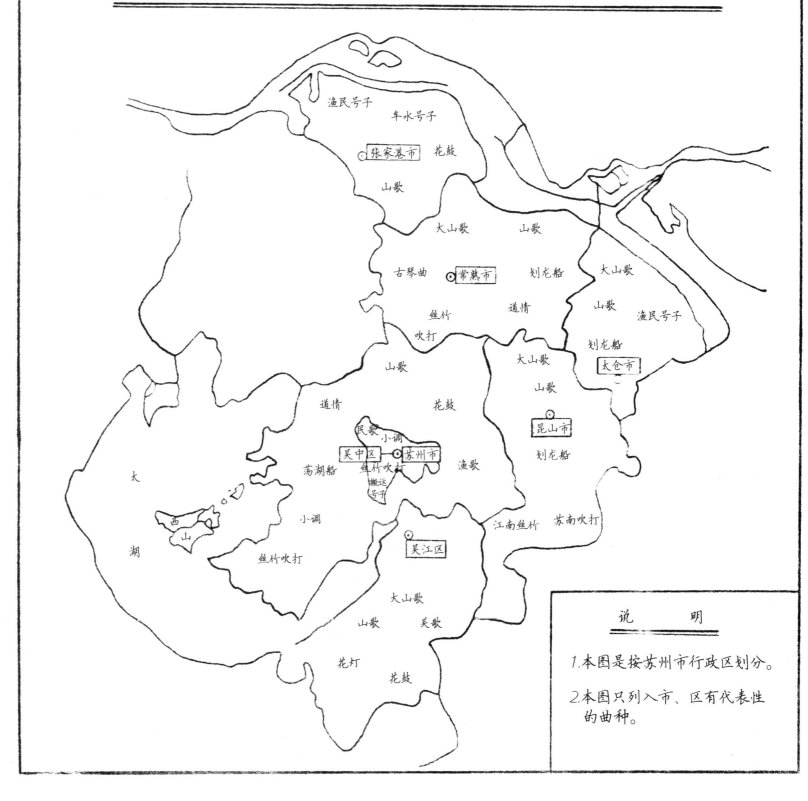

国家"十三五"重点图书出版规划项目

苏州市文学艺术界联合会 编
王子初 主审

苏州民族民间音乐集成

SUZHOU MINZU MINJIAN YINYUE JICHENG

民间歌曲卷·下卷

苏州大学出版社
Soochow University Press

图书在版编目（CIP）数据

苏州民族民间音乐集成. 民间歌曲卷：全2册/ 苏州市文学艺术界联合会编. --苏州：苏州大学出版社， 2019.12
　　ISBN 978-7-5672-1876-5

　　Ⅰ. ①苏… Ⅱ. ①苏… Ⅲ. ①民歌—歌曲—介绍—苏州 Ⅳ. ①J607.2

中国版本图书馆CIP数据核字(2016)第281553号

书　　　名：	苏州民族民间音乐集成·民间歌曲卷（下卷）
编　　　者：	苏州市文学艺术界联合会
主　　　审：	王子初
特约审校：	王小龙
责任编辑：	储安全　洪少华
装帧设计：	刘庆福　吴　钰
出 版 人：	盛惠良
出版发行：	苏州大学出版社（Soochow University Press）
社　　　址：	苏州市十梓街1号　邮编： 215006
网　　　址：	www.sudapress.com
E－mail：	sdcbs@suda.edu.cn
印　　　刷：	苏州工业园区美柯乐制版印务有限责任公司
邮购热线：	0512-67480030　销售热线：0512-67481020
网店地址：	https://szdxcbs.tmall.com/　（天猫旗舰店）
开　　　本：	787 mm×1 092 mm　1/16　印张：39（共2册）字数：832千
版　　　次：	2019年12月第1版
印　　　次：	2019年12月第1次印刷
书　　　号：	ISBN 978-7-5672-1876-5
定　　　价：	280.00元（上下卷）

凡购本社图书发现印装错误，请与本社联系调换。
　　服务热线：　0512-67481020

目　录

总　序 ································ 周　良 001	
前　言 ································ 编　者 001	
编辑说明 ················· 苏州市文学艺术界联合会 002	

山　歌

耘稻山歌（一）·················· 太仓民歌　徐万生唱　肖翰芝、孙克秀记谱 002

耘稻山歌（二）········ 太仓民歌　梁云弟唱　丁　汀、赵志祥、黄培元、吴炯明记谱 002

耘稻山歌（三）·················· 太仓民歌　季雪珍唱　陈　琏记谱 003

耘稻山歌（四）·················· 太仓民歌　陈英娣唱　肖翰芝、孙克秀记谱 003

耘稻山歌（五）·················· 太仓民歌　祁桂金唱　陈　琏记谱 004

耘稻山歌（六）·················· 太仓民歌　石金奴唱　马熙林记谱 004

耘稻山歌（七）······· 太仓民歌　徐士龙、姚玲珍唱　丁　汀、赵志祥记谱 005

耘稻山歌（八）······· 太仓民歌　徐万生唱　马熙林、丁　汀、赵志祥记谱 005

耘稻山歌（九）······· 太仓民歌　徐万生、姚玲珍唱　丁　汀、赵志祥记谱 005

耘稻山歌（十）·················· 太仓民歌　严秀霞等唱　马熙林记谱 006

耘稻山歌（十一）················ 太仓民歌　严秀霞等唱　马熙林记谱 006

耘稻山歌（十二）（《凉阿来调》之一）········ 太仓民歌　严秀霞等唱　马熙林记谱 006

耘稻山歌（十三）（《凉阿来调》之二）

·················· 太仓民歌　唐娥伯唱　肖翰芝、孙克秀记谱 007

耘稻山歌（十四）（溜溜调）········ 太仓民歌　殷桂英、吴凤英唱　丁　汀、许绍文记谱 007

耘稻山歌（十五）（软硬调）·············· 太仓民歌　徐万生唱　唐斌华记谱 007

对　歌（一）················· 太仓民歌　徐万生唱　肖翰芝、孙克秀记谱 008

对　歌（二）·············· 太仓民歌　徐万生唱　唐斌华记谱 008

对　歌（三）·············· 太仓民歌　徐凤祥唱　马熙林记谱 009

对　歌（四）·············· 太仓民歌　张泉生唱　赵志祥记谱 009

对　歌（五）···太仓民歌　徐万生唱　马熙林、丁　汀、赵志祥记谱 009

对　歌（六）（依头歌调）
　　···太仓民歌　汪凤英、徐月英、侯惠霞、孟秀珍唱　丁　汀记谱 010

对　歌（七）（贵阳调）···太仓民歌　汪凤英、徐月英、侯惠霞、孟秀珍唱　丁　汀记谱 010

对　歌（八）（头亡调）·················太仓民歌　徐月英、侯惠霞唱　丁　汀、陈　琏记谱 011

对　歌（九）（《曹佬佬调》之一）
　　···太仓民歌　汪凤英、徐月英、侯惠霞、孟秀珍唱　丁　汀记谱 011

对　歌（十）（《曹佬佬调》之二）
　　···太仓民歌　侯惠霞、孟秀珍、王志华唱　丁　汀、赵志祥记谱 011

对　歌（十一）（《二邀邀调》之一）
　　···太仓民歌　汪凤英、徐月英、侯惠霞、孟秀珍唱　丁　汀记谱 012

对　歌（十二）（《二邀邀调》之二）
　　···太仓民歌　徐万生、姚玲珍唱　丁　汀、赵志祥记谱 012

对　歌（十三）（《二邀邀调》之三）
　　···太仓民歌　徐万生、姚玲珍唱　丁　汀、赵志祥记谱 012

对　歌（十四）（《三六调》之一）
　　···太仓民歌　徐万生、姚玲珍唱　丁　汀、赵志祥记谱 013

对　歌（十五）（《三六调》之二）············太仓民歌　徐万生唱　唐斌华记谱 013

对　歌（十六）（《小奴奴调》之一）······太仓民歌　徐万生唱　肖翰芝、孙克秀记谱 014

对　歌（十七）（《小奴奴调》之二）
　　···太仓民歌　徐月英、侯惠霞唱　丁　汀、陈　琏记谱 014

对　歌（十八）（《小奴奴调》之三）
　　···太仓民歌　徐万生唱　姚玲珍、丁　汀、赵志祥记谱 014

对　歌（十九）（《小奴奴调》之四）···············太仓民歌　徐万生唱　唐斌华记谱 015

对　歌（二十）（小妹娘调）·····················太仓民歌　阿　招唱　唐斌华记谱 015

四句头平调（一）·····································太仓民歌　季雪珍唱　陈　琏记谱 016

四句头平调（二）·········太仓民歌　冯季珍、陆明华、冯彩霞唱　赵志祥、陈　琏记谱 016

四句头对歌调（一）·············太仓民歌　徐万生、姚玲珍唱　丁　汀、赵志祥记谱 017

四句头对歌调（二）·····························太仓民歌　徐万生唱　唐斌华记谱 017

落田山歌（一）·····································太仓民歌　徐万生唱　张天鹏记谱 017

落田山歌（二）	太仓民歌	钱茂清、杨品贤唱	张天鹏记谱 018
落田山歌（三）（起号）	太仓民歌	周耀成、王年春唱	张天鹏记谱 019
落田山歌（四）	太仓民歌		张天鹏记谱 020
落田山歌（五）（刹号）	太仓民歌		张天鹏记谱 020
咿哟嗨调（游四方）	太仓民歌	钱茂清唱	张天鹏记谱 021
莳秧小调	太仓民歌	徐惠娥唱	陈有觉记谱 022
莳秧山歌（一）	太仓民歌	周耀成唱	张天鹏记谱 022
莳秧山歌（二）	太仓民歌	陈宝金唱	张天鹏记谱 023
莳秧山歌（三）	太仓民歌	钱茂清、杨品贤唱	张天鹏记谱 023
莳秧山歌（四）	太仓民歌	陶阿二唱	张天鹏记谱 025
莳秧山歌（五）	太仓民歌	唐爱祥唱	张天鹏记谱 025
耘稻山歌	太仓民歌	高金宝、张雪加唱	张天鹏记谱 026
踏水山歌（一）	太仓民歌	周耀成、王年春唱	张天鹏记谱 027
踏水山歌（二）	太仓民歌	陈宝金唱	张天鹏记谱 028
踏水山歌（三）	太仓民歌	唐爱祥唱	张天鹏记谱 029
踏水山歌（四）	太仓民歌	龚守园唱	张天鹏记谱 029
踏水山歌（五）	太仓民歌	陶阿二唱	张天鹏记谱 030
牵砻山歌（一）	太仓民歌	周耀成、王年春唱	张天鹏记谱 030
牵砻山歌（二）	太仓民歌	高金宝、张雪加唱	张雪加记谱 031
牵砻山歌（三）	太仓民歌	丁金虎、丁阿和唱	张天鹏记谱 032
对山歌	太仓民歌	周耀成、王年春唱	张天鹏记谱 033
小山歌	太仓民歌	冯宝林唱	张天鹏记谱 033
小山歌（四句头山歌）	太仓民歌	徐宝生唱	张天鹏记谱 034
对花山歌	太仓民歌	钱茂清唱	张天鹏记谱 034
国泰民安	吴江民歌	丁金才唱	鲁其贵、朱 理记谱 035
长工苦	吴江民歌	陈锦庭唱	顾鼎新、孙克秀记谱 035
十二月长工（一）	吴江民歌	徐天宝唱	存 杰、明 义、程 明记谱 036
十二月长工（二）	吴江民歌	徐天宝唱	存 杰、明 义、程 明记谱 036
十二月长工	吴江民歌	顾伯生唱	存 杰、程 明记谱 038
十二月长工（一）	吴江民歌	王英宝唱	存 杰、江 麒、明 义、程 明记谱 038

十二月长工（二）············ 吴江民歌　王英宝唱　存　杰、江　麒、明　义、程　明记谱 038

老长工（一）·············· 吴江民歌　王根生唱　江　麒、程　明、维　贤记谱 040

老长工（二）·············· 吴江民歌　陆阿妹唱　张仲樵、顾鼎新记谱 041

木龙吐水救青苗（春调·车水山歌）······ 吴江民歌　瘦阿荣唱　江　麒、存　杰记谱 041

花花绿绿一条塘（呀哎嗨嗨山歌）······ 吴江民歌　宋加生唱　鲁其贵、朱　理记谱 042

罱泥问答（呜哎喃山歌）·········· 吴江民歌　陆阿妹唱　张仲樵、张舫澜记谱 043

唱山歌要个起头人（呜哎嗨山歌）
　　················ 吴江民歌　胡桂林唱　张仲樵、肖翰芝、石　林记谱 044

哪嗨腔（山歌）·············· 吴江民歌　张云龙唱　张仲樵记谱 044

要唱山歌就开场（四句头山歌）
　　·············· 吴江民歌　王美宝唱　存　杰、江　麒、明　义、程　明记谱 045

风吹竹叶嗖嗖响（呜哎嗨山歌）······ 吴江民歌　丁金才唱　鲁其贵、朱　理记谱 045

新造房子白堂堂·············· 吴江民歌　钱阿如唱　鲁其贵、朱　理记谱 046

四句头山歌················ 吴江民歌　钱根生唱　刘明义、鲁其贵、朱　理记谱 047

十二条手巾（呜哎嗨山歌）········ 吴江民歌　张云龙唱　张仲樵记谱 047

山歌勿唱忘记多（四句头山歌）
　　················ 吴江民歌　潘宝生、朱兴龙唱　鲁其贵、程　明、刘明义记谱 049

十赞古人················· 吴江民歌　姚阿春唱　宋　理、鲁其贵记谱 049

十月想郎················· 吴江民歌　纽阿凤唱　鲁其贵、宋　理、江　麒记谱 050

私情山歌（一）·············· 吴江民歌　姚桂仁唱　鲁其贵、朱　理记谱 051

私情山歌（二）·············· 吴江民歌　姚桂仁唱　鲁其贵、朱　理记谱 051

私情山歌（三）·············· 吴江民歌　姚桂仁唱　鲁其贵、朱　理记谱 051

花花绿绿一条塘（十赞郎·呜哎嗨山歌）
　　················ 吴江民歌　顾鼎新唱　顾鼎新、孙克秀记谱 052

对白山歌················· 吴江民歌　王根生、王雪雄唱　江　麒、程　明记谱 053

五姑娘（一）（小山歌）·········· 吴江民歌　沈三宝唱　石　林、肖翰芝记谱 053

五姑娘（二）（小山歌）·········· 吴江民歌　沈三宝唱　石　林、肖翰芝记谱 053

天上大星盖小星（四句头山歌）······ 吴江民歌　金阿妹唱　孙克秀、顾鼎新记谱 054

香　袋·················· 吴江民歌　沈福林唱　存　杰、程　明记谱 054

采桑歌·················· 吴江民歌　沈福林唱　存　杰、程　明记谱 055

郎要断（摘落生）……………………………… 吴江民歌　顾寿林唱　顾鼎新、孙克秀记谱 055

叠句头…………………………… 吴江民歌　盛阿弟唱　存　杰、明　义、程　明记谱 056

买　灯（七弦头山歌）……………………………………………………… 苏州民歌 056

唱古人 ……………………………………………………………………… 苏州民歌 057

结识私情 ………………… 吴江民歌　姜惠君唱　鲁其贵、存　杰、江　麒、程　明记谱 058

白须老翁不算老（一）头歌（大山歌）………………………… 昆山民歌　徐锦绮记谱 058

白须老翁不算老（二）大吙（笃头）…………………………… 昆山民歌　徐锦绮记谱 059

白须老翁不算老（三）小吙（女嗓）…………………………… 昆山民歌　徐锦绮记谱 059

白须老翁不算老（四）后换（拖腔）…………………………… 昆山民歌　徐锦绮记谱 059

吃仔饭来喊山歌（一）（昆西大山歌）头歌……… 昆山民歌　顾泉生等唱　徐锦绮记谱 060

吃仔饭来喊山歌（二）笃头 ……………………… 昆山民歌　顾泉生等唱　徐锦绮记谱 060

吃仔饭来喊山歌（三）头歌 ……………………… 昆山民歌　顾泉生等唱　徐锦绮记谱 060

吃仔饭来喊山歌（四）大环 ……………………… 昆山民歌　顾泉生等唱　徐锦绮记谱 061

吃仔饭来喊山歌（五）小吙（小嗓）……………… 昆山民歌　顾泉生等唱　徐锦绮记谱 061

吃仔饭来喊山歌（六）后换（拖腔）……………… 昆山民歌　顾泉生等唱　徐锦绮记谱 061

吃仔饭来喊山歌（七）头歌 ……………………… 昆山民歌　顾泉生等唱　徐锦绮记谱 062

吃仔饭来喊山歌（八）大环 ……………………… 昆山民歌　顾泉生等唱　徐锦绮记谱 062

吃仔饭来喊山歌（九）小吙（小嗓）……………… 昆山民歌　顾泉生等唱　徐锦绮记谱 063

吃仔饭来喊山歌（十）后换（拖腔）……………… 昆山民歌　顾泉生等唱　徐锦绮记谱 063

大莲船（大山歌）………………………………… 昆山民歌　唐大妹等唱　江　麒、屠　引记谱 064

东方日出火直溜（大山歌）

　　　………………………… 昆山民歌　徐永秀、秀　龙、永　莲、阿　六唱　鲁其贵记谱 065

吃仔点心踱出门（大山歌）……………………………… 昆山民歌　邱阿英唱　鲁其贵记谱 066

山歌勿唱勿思量（夯夯调）……………………………… 昆山民歌　周爱妹唱　鲁其贵记谱 068

急口歌（吙一）……………………………… 昆山民歌　顾大妹、宋根娣唱　鲁其贵记谱 069

急口歌（吙二）……………………………… 昆山民歌　顾大妹、宋根娣唱　鲁其贵记谱 070

急口歌（吙三）…………………………………………… 昆山民歌　俞阿雪唱　鲁其贵记谱 070

急口歌（吙四）…………………………………………… 昆山民歌　邱小妹唱　鲁其贵记谱 071

小奴娘（吙五）…………………………………………… 昆山民歌　周爱妹唱　鲁其贵记谱 071

小奴娘（吙六）…………………………………………… 昆山民歌　俞阿雪唱　鲁其贵记谱 071

005

耘稻要唱耘稻歌（嗨嗨调）·················· 昆山民歌　张爱宝唱　鲁其贵记谱 072

风吹稻叶碧波清（嗨嗨调）·················· 昆山民歌　顾小妹、宋根娣唱　鲁其贵记谱 073

三落调 ·· 昆山民歌　陈银秀唱　鲁其贵记谱 074

山歌勿唱忘记了 ································· 昆山民歌　唐小妹唱　廖一明、孙　栗记谱 074

河里无水造啥桥 ································· 昆山民歌　唐小妹唱　廖一明、孙　栗记谱 074

来　调 ·· 昆山民歌　顾小妹唱　江　麒、屠　引记谱 075

叫我唱歌就唱歌 ································· 昆山民歌 075

归亡调 ·· 昆山民歌　唐小妹唱　廖一明、孙　栗记谱 076

青阳调 ·· 昆山民歌　唐小妹唱　廖一明、孙　栗记谱 076

小奴奴调（吆歌）······························· 昆山民歌　唐小妹唱　廖一明、孙　栗记谱 077

纱衣调（吆歌）·································· 昆山民歌　赵雪琴唱　江　麒、屠　引记谱 077

水漫头调（吆歌）······························· 昆山民歌　顾小妹唱　江　麒、屠　引记谱 077

水漫头调（吆歌）······························· 昆山民歌　赵雪琴唱　江　麒、屠　引记谱 078

喊喊调（吆歌）·································· 昆山民歌　唐小妹唱　江　麒、屠　引记谱 078

雪花堆调（吆歌）······························· 昆山民歌　唐小妹唱　江　麒、屠　引记谱 078

佘米调（吆歌）·································· 昆山民歌　唐小妹唱　廖一明、孙　栗记谱 079

翻　调（一）（吆歌）························· 昆山民歌　唐小妹唱　廖一明、孙　栗记谱 079

翻　调（二）（吆歌）························· 昆山民歌　赵雪琴唱　江　麒、屠　引记谱 079

翻　调（三）（吆歌）························· 昆山民歌　赵雪琴唱　江　麒、屠　引记谱 080

翻　调（四）（吆歌）························· 昆山民歌　唐小妹唱　江　麒、屠　引记谱 080

翻　调（五）（吆歌）························· 昆山民歌　赵雪琴唱　江　麒、屠　引记谱 081

翻　调（六）（吆歌）························· 昆山民歌　赵雪琴唱　江　麒、屠　引记谱 081

翻　调（七）（吆歌）························· 昆山民歌　赵雪琴唱　江　麒、屠　引记谱 082

日头直来姐担茶（四句头山歌）············ 昆山民歌　刘惠珍唱　张仲樵记谱 082

叫我唱歌我就唱歌（四句头山歌）········· 昆山民歌　高柳峰唱　张仲樵记谱 083

耘稻要唱耘稻歌（四句头山歌）············ 昆山民歌　支阿二唱　张仲樵记谱 083

啥人吃酒面孔红（对歌）····················· 昆山民歌　支阿二唱　张仲樵记谱 084

牛背上掼煞勿还乡（摇船山歌）············ 昆山民歌　支阿二唱　张仲樵记谱 084

十条扁担（哼哼调）··························· 昆山民歌　支阿二唱　张仲樵记谱 084

啥格花开来当饭吃（嗨嗨对山歌）········· 昆山民歌　李坛宝唱　张仲樵记谱 085

十杯酒（四句头山歌）	……………	昆山民歌	李坛宝唱	张仲樵记谱 086
四句头山歌起头难（四句头山歌）	………	昆山民歌	王妹妹唱	张仲樵记谱 086
搞好农业最为重（四句头山歌）	…………	昆山民歌	顾小妹唱	张仲樵记谱 087
十姐梳头	……………………………………	昆山民歌	赵多菱唱	张仲樵记谱 087
菜籽收花念日忙（四句头山歌）	……………	昆山民歌	杨秀英唱	张仲樵记谱 088
三岁孩童吭爷叫（《秦雪梅教子》观花篇）	………	昆山民歌	邢大妹唱	张仲樵记谱 088
十条汗巾（四句头山歌）	…………………	昆山民歌	赵多菱唱	张仲樵记谱 089
望郎花名（四句头山歌）	…………………	昆山民歌	赵多菱唱	张仲樵记谱 089
岩石缝长青松 十字姐（急口山歌）	………	昆山民歌	赵多菱唱	张仲樵记谱 090
郎唱山歌姐落魂（急口山歌）	………………	昆山民歌	王宝玉唱	张仲樵记谱 090
耘稻要唱耘稻歌（耘稻山歌）	………………	昆山民歌	张文明唱	张仲樵记谱 091
栀子花开心里青	………………………	昆山民歌	唐小妹唱	江 麒、屠 引记谱 091
栀子花开心里香	………………………	昆山民歌	赵雪琴唱	江 麒、屠 引记谱 092
新打快船塘里航	………………………	昆山民歌	张爱娥、张爱宝唱	鲁其贵记谱 092
东南风吹来暖洋洋	……………………	昆山民歌	吴钱英唱	鲁其贵记谱 093
井底上开花井面上红	…………………	昆山民歌	顾兴龙唱	鲁其贵记谱 093
菜籽收花念日忙（一）（大山歌）头歌（1）	………	苏州民歌	顾泉生唱	张仲樵记谱 094
菜籽收花念日忙（二）笃头	………………	苏州民歌	顾泉生唱	张仲樵记谱 094
菜籽收花念日忙（三）头歌（2）	…………	苏州民歌	顾泉生唱	张仲樵记谱 094
菜籽收花念日忙（四）大甩（1）	…………	苏州民歌	顾泉生唱	张仲樵记谱 095
菜籽收花念日忙（五）小吆（1）	…………	苏州民歌	顾泉生唱	张仲樵记谱 095
菜籽收花念日忙（六）后拥（1）	…………	苏州民歌	顾泉生唱	张仲樵记谱 095
菜籽收花念日忙（七）拖腔（1）	…………	苏州民歌	顾泉生唱	张仲樵记谱 095
菜籽收花念日忙（八）头歌	………………	苏州民歌	顾泉生唱	张仲樵记谱 096
菜籽收花念日忙（九）大环（2）	…………	苏州民歌	顾泉生唱	张仲樵记谱 096
菜籽收化念日忙（十）小吆（2）	…………	苏州民歌	顾泉生唱	张仲樵记谱 096
菜籽收花念日忙（十一）后拥（2）	………	苏州民歌	顾泉生唱	张仲樵记谱 097
菜籽收花念日忙（十二）拖腔（2）	………	苏州民歌	顾泉生唱	张仲樵记谱 097
数螃蟹（耘稻山歌）	……………………	昆山民歌	高文仪唱	鲁其贵记谱 097
十姐梳头	……………………………………	昆山民歌	张爱娥唱	疾 驰、章祖基记谱 098

唱唱山歌散散心（四句头山歌）·············· 昆山民歌　王宝玉唱　张仲樵记谱099
日出私情东海天（四句头山歌）·············· 昆山民歌　童进生唱　鲁其贵记谱099
种田人爱唱种田歌（四句头山歌）············· 昆山民歌　孙晓香唱　张仲樵记谱100
摇船山歌·························· 昆山民歌　张立明唱　江　麒、屠　引记谱100
送　郎··························· 昆山民歌　赵多菱唱　张仲樵记谱101
吃仔饭来饭山歌······················ 昆山民歌　朱小宝唱　鲁其贵记谱101
啥人家的田来啥人家的地························· 苏州民歌102
山歌好唱口难开·············· 昆山民歌　俞阿雪、邱巧云唱　鲁其贵记谱102
十二月花名（夯调三记头）
　　　　　············ 昆山民歌　蒋阿六、蒋松梅唱　疾　驰、江　麒、屠　引记谱103
十根棍子················ 昆山民歌　盛惠英唱　江　麒、屠　引记谱104
只只山歌古人传············ 昆山民歌　冯秀英唱　江　麒、屠　引记谱105
十杯酒·················· 昆山民歌　冯应梅唱　江　麒、屠　引记谱105
叫我唱歌歌勿连（四句头山歌）··············· 昆山民歌　邱小妹唱　鲁其贵记谱106
唱唱山歌散散心（四句头山歌）·············· 昆山民歌　王宝玉唱　张仲樵记谱106
长起音头歌··················· 太仓民歌　杨明兴、张天鹏、吴炯明记谱106
中起音头歌（一）·········· 太仓民歌　徐士龙、杨明兴、张天鹏唱　吴炯明记谱107
中起音头歌（二）·········· 太仓民歌　徐士龙、杨明兴、张天鹏唱　吴炯明记谱107
短起音头歌············ 太仓民歌　徐士龙、杨明兴、张天鹏唱　吴炯明记谱107
三六调（《邀歌》之一）
　　　　········ 太仓民歌　孙桂英、徐爱宝、曹月娥、陆招弟唱　张天鹏、杨明兴、吴炯明记谱108
咿咿调（《邀歌》之二）
　　　　············ 太仓民歌　曹月娥、陆招弟、徐爱宝唱　张天鹏、杨明兴、吴炯明记谱108
长　调（《邀歌》之三）
　　　　················ 太仓民歌　王阿招、徐阿凤唱　杨明兴、张天鹏、吴炯明记谱109
曹佬佬调（《邀歌》之四）
　　　　················ 太仓民歌　王阿招、徐阿凤唱　杨明兴、张天鹏、吴炯明记谱109
老　调（《邀歌》之五）
　　　　········ 太仓民歌　孙桂英、徐爱宝、曹月娥、陆招弟唱　张天鹏、杨明兴、吴炯明记谱109

沙嗨嗨调（《邀歌》之六）
………………………… 太仓民歌　孙桂英、陆招弟唱　张天鹏、杨明兴、吴炯明记谱 110

邀唱调（《邀歌》之七）
………………………… 太仓民歌　王阿招、徐阿凤唱　杨明兴、张天鹏、吴炯明记谱 110

小妹娘调（《邀歌》之八）
………………………… 太仓民歌　王阿招、徐阿凤唱　杨明兴、张天鹏、吴炯明记谱 111

哼哼青调（《邀歌》之九）
………………………… 太仓民歌　曹新娣、沈桂英唱　陈有觉、杨明兴、吴炯明记谱 111

哟啕哩调（《邀歌》之十）
………………………… 太仓民歌　曹新娣、沈桂英唱　陈有觉、杨明兴、吴炯明记谱 111

挑河泥调（《邀歌》之十一）
………………………… 太仓民歌　孙桂英、徐爱宝唱　张天鹏、杨明兴、吴炯明记谱 112

咿呀哟哟调（《邀歌》之十二）
………………………… 太仓民歌　王阿招、徐阿凤唱　杨明兴、张天鹏、吴炯明记谱 112

小奴奴调（《邀歌》之十三）
………………………… 太仓民歌　王阿招、徐阿凤唱　杨明兴、张天鹏、吴炯明记谱 112

关梦调（《邀歌》之十四）
………………………… 太仓民歌　王阿招、徐阿凤唱　杨明兴、张天鹏、吴炯明记谱 113

小娘喂调（《邀歌》之十五）
………………………… 太仓民歌　曹新娣、沈桂英唱　陈有觉、杨明兴、吴炯明记谱 113

搭凉棚调（《邀歌》之十六）
………………………… 太仓民歌　曹新娣、沈桂英唱　陈有觉、杨明兴、吴炯明记谱 113

穷双凤调（《邀歌》之十七）
………………………… 太仓民歌　王阿招、徐阿凤唱　杨明兴、张天鹏、吴炯明记谱 114

四句头山歌……………………… 太仓民歌　徐士龙、徐阿凤唱　杨明兴、张天鹏记谱 114

双凤对歌（《邀歌》之十七）
……… 太仓民歌　徐士龙、韩龙娣、王金妹、徐松明、徐秀珍、徐秀芳唱　杨明兴记谱 115

摇船调（一）……………………… 太仓民歌　徐士龙唱　张天鹏、吴炯明、杨明兴记谱 124

摇船调（二）……………………… 太仓民歌　徐士龙唱　张天鹏、吴炯明、杨明兴记谱 124

摇船调（三）…………………………………………… 太仓民歌　缪士元唱　唐斌华记谱 125

人人心向共产党（五句头山歌）	苏州民歌 125
想起了毛泽东	苏州民歌 126
句句要唱幸福歌	苏州民歌 126
啥鱼白来啥鱼黑（对山歌）	苏州民歌 126
你唱山歌勿算巧	苏州民歌 127
新打航船亮堂堂	苏州民歌 127
东天日出一点红	苏州民歌 128
郎勒外头唱山歌	苏州民歌 128
阳澄哼调	苏州民歌 128
船到桥头直苗苗	苏州民歌 129
又怕误了他的工	苏州民歌 129
山歌好唱口难开	苏州民歌 130
十碗仙茶	苏州民歌 131
十只台子	苏州民歌 131
卷稻山歌	苏州民歌 132
四句头山歌节节高	苏州民歌 133
东南风吹起堂楼开	苏州民歌 133
耘稻歌	苏州民歌 134
山歌勿唱忘记多	苏州民歌 134
叶枯心不烂	苏州民歌 134
三吆五甩	苏州民歌 135
人民公社是幸福桥（四句头山歌）	常熟民歌 万祖祥唱 蒋逢俊记谱 135
一把芝麻撒上天（四句头山歌）	常熟民歌 姚妙琴唱 张民兴记谱 136
白茆人民爱山歌	常熟民歌 徐雪元唱 张民兴、薛中明记谱 136
叫我唱歌就唱歌（四句头山歌）	常熟民歌 闵玉娟、徐阿文唱 张民兴记谱 137
山歌好唱口难开（四句头山歌）	常熟民歌 费杏囡、王美琴、陆杏珍唱 张民兴、薛中明记谱 137
唱歌要唱幸福歌	常熟民歌 姚妙琴唱 张民兴、薛中明记谱 138
橹人头出汗水来浇	常熟民歌 费德兴唱 张民兴、薛中明记谱 139
唱呀来（吭吭调）	常熟民歌 王美琴唱 张民兴、薛中明记谱 139

花望郎（十二月花名） ············ 常熟民歌　费杏兴、潘三男唱　张民兴、薛中明记谱 140

荒年歌（三邀三甩） ············ 常熟民歌　徐阿文、顾银根等唱　张民兴、薛中明记谱 141

忆苦歌（四句头） ············ 常熟民歌　徐巧玲唱　张民兴、薛中明记谱 144

思甜歌（四句头） ············ 常熟民歌　徐雪元唱　张民兴、薛中明记谱 145

村里阵阵磨镰声（新四句头调） ············ 常熟民歌　顾宝玉唱　张民兴、薛中明记谱 146

一掀一个金波浪（新四句头调） ············ 常熟民歌　李杏英唱　张民兴、薛中明记谱 146

车前头起水白洋洋（新四句头调） ············ 常熟民歌　费德兴唱　张民兴、薛中明记谱 147

十张台子（四句头） ········ 常熟民歌　陆杏囡、费杏兴、潘三男唱　张民兴、薛中明记谱 147

古人说白（四句头山歌） ············ 常熟民歌　万祖祥唱　蒋逢俊记谱 149

会议不听脑糊涂 ············ 常熟民歌　徐阿文唱　张民兴、薛中明记谱 149

三中全会开得好（四句头山歌） ············ 常熟民歌　陆妙英唱　金曾豪记谱 150

雄鸡一唱千村动（向阳调）

　　　　　············ 常熟民歌　姚妙琴唱　易　人、维　君、雪　元、苏　禹记谱 150

西湖栏杆（手扶栏杆）（白茆爱情山歌）

　　　　　············ 常熟民歌　徐巧珍唱　张民兴、黄雪元、薛中明记谱 151

白茆塘水长又长（对山歌调） ············ 常熟民歌　姚妙琴唱　张民兴、薛中明记谱 153

鬻泥问答（呜哎嗨山歌） ············ 吴江民歌　陆阿妹唱　张舫澜记谱 153

山歌勿唱忘记多（芦墟埭头山歌） ············ 吴江民歌　曹永明唱　张舫澜、张仲樵记谱 154

埭头歌（大头歌） ············ 吴江民歌　陆洪奎唱　张舫澜记谱 154

五姑娘（大头歌调） ············ 吴江民歌 155

五姑娘（落秧歌） ············ 吴江民歌　陆洪奎、曹永明唱　张舫澜记谱 156

毛主席指示到农村（滴落生响山歌调） ············ 吴江民歌　张舫澜记谱 157

啥格绳长来啥格绳短 ············ 吴江民歌　朱大坤唱　文化馆记谱 158

花上加花叶鲜鲜 ············ 吴江民歌　朱大坤唱　文化馆记谱 158

摇到桥来唱到桥 ············ 吴江民歌　朱大坤唱　文化馆记谱 158

郎管船头姐管艄 ············ 吴江民歌　朱大坤唱　文化馆记谱 159

要听山歌游弄来 ············ 吴江民歌　朱大坤唱　文化馆记谱 159

私情山歌 ············ 吴江民歌　王有生唱　文化馆记谱 159

种田山歌（芦墟山歌） ············ 吴江民歌　张舫澜、张嘉贞记谱 160

长工苦（芦墟响山歌） ············ 吴江民歌　陆阿妹唱　张仲樵、张舫澜记谱 160

曲目	类别	演唱	记谱	页码
老长工（响山歌调）	吴江民歌	金阿妹唱	张舫澜记谱	161
十房媳妇（芦墟响山歌）	吴江民歌	张舫澜唱	张仲樵记谱	162
芦墟风物山歌（响山歌）	吴江民歌	陆阿妹唱	张舫澜记谱	163
五姑娘（响山歌）	吴江民歌	沈三宝唱	张舫澜记谱	164
要唱山歌就开场	吴江民歌	余金官唱	文化馆记谱	165
我唱山歌乱说多	吴江民歌	余金官唱	姜人杰、徐文初、张嘉贞记谱	166
蚕豆花开紫哆哆	吴江民歌	王春生唱	庙港文化馆、吴江文化馆记谱	166
唱得枯庙里踱出个笑弥陀	吴江民歌	王春生唱	庙港文化馆、吴江文化馆记谱	167
勿晓得你姐姐肚里啥心肠	吴江民歌	王根林唱	姜人杰、徐文初、张嘉贞记谱	167
十二把骰子（山歌）	吴江民歌	顾芝兰唱	文化馆记谱	168
莳秧山歌（男高腔）	张家港民歌	冯金成唱		169
长工山歌	张家港民歌			169
纺纱山歌（女腔）	张家港民歌	冯金成唱		170
凤凰香稻（耥稻山歌）	张家港民歌	赵海华等唱		170
喊山歌	张家港民歌	赵士泰唱		170
唱山歌	张家港民歌	顾庭争唱		171
山青水绿海无边	常熟民歌	沈金培唱		171
一把芝麻撒上天	常熟民歌	江勤堂唱		172
耥稻山歌	常熟民歌	潘少雄唱		172
对山歌	常熟民歌	江勤堂唱		172
七月凤仙根上青（摇船山歌）	常熟民歌	何林妹唱	张民兴、秦加元记谱	173
栀子花开六瓣头	常熟民歌	何林妹、杨水英唱	张民兴、秦加元记谱	173
三面红旗举得高（四句头山歌）	常熟民歌	黄德兴唱	蒋逢俊记谱	174
总路线像太阳（卷稻山歌）	江阴民歌	汪朝俊唱	江麒、屠引记谱	174
公社开遍幸福花（四句头山歌）	苏州民歌	王叙金唱	鲁其贵记谱	175
大伙儿生产力量强	昆山民歌	周爱妹唱	鲁其贵记谱	175
栀子花开心里黄	太仓民歌	吴仲华唱	陈祖望记谱	176
啥格姑娘（盘歌）	常熟民歌	万凤生唱	蒋逢俊记谱	177
车水山歌	常熟民歌	吴正宜唱	江瑞芳记谱	178
罱泥山歌	苏州民歌	顾阿雪唱	陈复观记谱	178

耥稻山歌	苏州民歌	顾阿雪唱	东　耳记谱 179
掳草山歌	苏州民歌	李云龙唱	东　耳记谱 179
江南百姓苦愁愁		苏州民歌	180
长工苦处胜黄连		苏州民歌	181
牧童乐		苏州民歌	181
郎喊山歌山河动		苏州民歌	181
船　歌		苏州民歌	182
摇一橹来拉一拉（摇船山歌）		苏州民歌	182
一行柳树一行影		苏州民歌	182
莳秧要唱莳秧歌		苏州民歌	183
妹割牛草哥莳秧		苏州民歌	183
妹妹送饭像云飞		苏州民歌	183
恋郎要恋太平军		苏州民歌	184
十二月虫名		苏州民歌	184
姐勒对过采红菱		苏州民歌	185
山　歌		苏州民歌	185
叫我唱歌我就来		苏州民歌	185
唱只山歌探郎心		苏州民歌	186
乘风凉		苏州民歌	186
山歌勿唱忘记多		苏州民歌	187
啥格绳短啥绳长（对山歌）		苏州民歌	187
山歌好唱口难开		苏州民歌	188
山歌好唱口难开（翻调）	昆山民歌	唐小妹唱	廖一鸣、孙　栗记谱 188
罱泥队里添能手	常熟民歌	罗清湘唱	雪　竹记谱 189
句句要唱幸福歌	苏州民歌	汪朝俊唱	江　麒、屠　引、疾　驰记谱 189
新编山歌唱开心	昆山民歌	赵多菱唱	张仲樵记谱 190
春来江南吐芳香（摇船山歌）	昆山民歌	张文明唱	江　麒、屠　引记谱 190
一片丰收好景象	苏州民歌	柳　枫唱	张仲樵、叶惠芳记谱 191
一声春雷喜雨洒（耥稻山歌）	江阴民歌	徐汉民唱	林　桐、张仲樵记谱填词 191
社员生产劲头来（耘稻山歌）	常熟民歌	何林妹唱	雪　竹、罗清湘记谱 192

人人出劲心眼亮	常熟民歌	鲁其贵记谱	193
小小铲针亮又亮	江阴民歌 刘培光等唱	张仲樵记谱	193
长工十二月花名	苏州民歌 陆阿妹唱	张仲樵记谱	194
汤罐里爬出乌龟来（牵砻山歌）	江阴民歌 袁素娥唱	詹天来记谱	195
上昼白田下昼青（莳秧山歌）	太仓民歌 杨仁兴唱	顾鼎新记谱	195
苦长工	昆山民歌 张文明唱	江 麒、屠 引记谱	196
长工苦（自来调）	常熟民歌 沈阿毛、李小兴唱	雪 竹记谱	197
土地回家心花开（大山调）	昆山民歌 徐永秀唱	鲁其贵记谱	198
吃饭要唱饭山歌（大山调） 昆山民歌 唐小妹、张文明唱	廖一鸣、孙 栗、江 麒、屠	引记谱	199
种田人爱唱种田歌	昆山民歌 孙晚香唱	张仲樵记谱	201
红堂堂的太阳照四方（耥稻山歌）	江阴民歌	冯金成唱	202
莳秧要唱莳秧歌（哈哈山歌）	太仓民歌 管金元唱	顾鼎新记谱	202
莳秧要唱莳秧歌（耥稻山歌）	太仓民歌 赵仁欧唱	顾鼎新记谱	203
翻转秧田莳稻青（莳稻山歌）	太仓民歌 陆世忠唱	顾鼎新记谱	204
挑的黄草一拌掳（拔草山歌）	太仓民歌 陆世忠唱	顾鼎新记谱	204
两河两岸全是牛车场（摇船山歌）	常熟民歌 周炳元唱	屠 引记谱	205
两根金线牵砻杠（牵砻山歌）	太仓民歌 丁阿妹唱	顾鼎新记谱	205
四四方方一块场（牵砻山歌）	江阴民歌 杨荣妹唱	周根炉记谱	206
河边大树遮郎背	昆山民歌	路 行记谱	206
撑块乌云遮我郎背	江阴民歌 匡耀良唱	周根炉记谱	207
山歌越唱越起动	江阴民歌 王梅大唱	苏承霞记谱	207
南天落雨北天晴	昆山民歌 程久成、舒	野记谱	208
世间只有妹多情	江阴民歌	叶 林记谱	208
结识姐妮隔块田（耘稻山歌）	太仓民歌 徐万生唱	肖翰芝、孙克秀记谱	209
又怕误了他的工（耥稻山歌）	苏州民歌	胡和声记谱	210
唱歌郎肚里苦处多（急口山歌）	昆山民歌 高仰峰唱	张仲樵记谱	210
望望日头望望天（耥稻山歌）	江阴民歌 沈金宝唱	屠 引记谱	211
网船娘姨苦悽悽	江阴民歌 吕付宝唱	屠 引记谱	211
我唱山歌来问声（呜哎嗨山歌）	吴江民歌 陆阿妹唱	张仲樵、张舫澜记谱	212

曲目	类别	演唱	记谱	页码
沙头市镇和太仓（吆歌·翻调）	昆山民歌	赵雪琴唱	江麒、屠引记谱	213
春二三月说春景（四句头山歌）	江阴民歌	王嘉大唱	周根炉记谱	214
只只山歌古人传	昆山民歌	冯秀英唱	江麒、屠引记谱	214
家家场上乘风凉	常熟民歌	朱振新唱	江麒、屠引记谱	215
半边含蕊半边开	江阴民歌		路行记谱	215
要唱山歌唱四方	常熟民歌		路行记谱	216
看见桥来就唱桥（桥字山歌）	江阴民歌	陆玉相唱	徐新记谱	216
棉花开花又开花	张家港民歌	冯金成唱	牛犇记谱	217
我唱山歌乱说多（乱说山歌）	吴江民歌	王月庆唱	鲁其贵、朱理记谱	218
长远不唱说谎歌（乱说山歌）	常熟民歌		立伶、秦龙贤记谱	218
山茶花引动石榴开（小连缠山歌）	太仓民歌	王文奎唱	顾鼎新记谱	219
山歌好唱口难开	常熟民歌	金玉泉唱	屠引记谱	219
山歌好唱口难开（四句头山歌）	江阴民歌	王彬彬唱	周根炉记谱	220
叫我唱歌就唱歌（一）	常熟民歌		路行记谱	221
叫我唱歌就唱歌（二）头歌	常熟民歌		路行记谱	222
叫我唱歌就唱歌（三）大邀	常熟民歌		路行记谱	222
叫我唱歌就唱歌（四）小邀	常熟民歌		路行记谱	222
叫我唱歌就唱歌（五）掼	常熟民歌		路行记谱	223
菜籽收花念日忙（一）（大山歌）头歌（1）	昆山民歌	顾泉生唱	张仲樵记谱	223
菜籽收花念日忙（二）笃头	昆山民歌	顾泉生唱	张仲樵记谱	223
菜籽收花念日忙（三）头歌（2）	昆山民歌	顾泉生唱	张仲樵记谱	224
菜籽收花念日忙（四）大甩（1）	昆山民歌	顾泉生唱	张仲樵记谱	224
菜籽收花念日忙（五）小吆（1）	昆山民歌	顾泉生唱	张仲樵记谱	224
菜籽收花念日忙（六）后挼（1）	昆山民歌	顾泉生唱	张仲樵记谱	225
菜籽收花念日忙（七）拖腔（1）	昆山民歌	顾泉生唱	张仲樵记谱	225
菜籽收花念日忙（八）头歌（3）	昆山民歌	顾泉生唱	张仲樵记谱	225
菜籽收花念日忙（九）大甩（2）	昆山民歌	顾泉生唱	张仲樵记谱	226
菜籽收花念日忙（十）小吆（2）	昆山民歌	顾泉生唱	张仲樵记谱	226
菜籽收花念日忙（十一）后挼（2）	昆山民歌	顾泉生唱	张仲樵记谱	226
菜籽收花念日忙（十二）拖腔（2）	昆山民歌	顾泉生唱	张仲樵记谱	227

吃仔点心踱出门（大山歌）	昆山民歌 邱阿兴唱 鲁其贵记谱 227

吃仔点心踱出门（大山歌）……………………昆山民歌 邱阿兴唱 鲁其贵记谱 227

数螃蟹（耘稻山歌）……………………………昆山民歌 高文义唱 鲁其贵记谱 230

埭头歌（耘稻山歌）……………………………吴江民歌 陆洪奎唱 石 林、肖翰芝记谱 231

唱山歌要个起头人（落秧山歌）
　　……………………………………吴江民歌 胡桂林唱 张仲樵、石　林、肖翰芝记谱 232

山歌越唱越心欢（踏水山歌）…………………太仓民歌 杨仁兴唱 顾鼎新记谱 233

望望日头望望天（车水山歌）…………………江阴民歌 盛洪林唱 中央音乐学院附中记谱 233

啥格无骨泥里耕（对山歌）
　　……………………………………太仓民歌 徐万生唱 程久成、舒　野、肖翰芝、孙克秀记谱 235

啥格开花开得高（盘歌）………………………昆山民歌 支阿二等唱 张仲樵、罗亚杰记谱 236

龙山高来锡山低（对山歌）……………………江阴民歌 俞荣甫唱 石　林、庄　江、苏承霞记谱 236

啥格尖尖尖上天（对答山歌）…………………江阴民歌 黄庭梁唱 屠　引、张仲樵记谱 237

拍拍你肩叫声你哥……………………………………………昆山民歌 郝孚通记谱 238

愁你一去不回头……………………………………………………苏州民歌 袁　飞记谱 238

想念太平军…………………………………………………………………苏州民歌 239

白丹山（大革命时代）……………………………………………江阴民歌 袁　飞记录 239

天上大星盖小星（四句头山歌）…………吴江民歌 金阿妹唱 顾鼎新、孙克秀记谱 240

长工苦（摇船山歌）……………………………常熟民歌 王双林唱 雪　竹、罗清湘记谱 241

苦长工………………………………………………常熟民歌 邹振楣唱 蒋逢俊记谱 241

黑漆墙门朝南开（放牛山歌）…………………江阴民歌 陆忠良唱 徐　新记谱 242

买　灯（七弦头山歌）…………………………吴江民歌 盛阿弟唱 存　杰、屠　引、程　明记谱 243

日落西山（踏水山歌）…………………………太仓民歌 倪诗涛唱 陈祖望记谱 244

只怪棒头不怪郎…………………………………江阴民歌 张景祥唱 庄　汉记谱 244

对山歌……………………………………………苏州民歌 陈二郎唱 李有声记谱 245

莳秧山歌…………………………………………常熟民歌 夏江江唱 李有声记谱 246

耘稻山歌（一）……………………………………………………太仓民歌 丁　杰记谱 246

耘稻山歌（二）……………………………………………………太仓民歌 丁　杰记谱 247

耘稻山歌（三）……………………………………………………太仓民歌 丁　杰记谱 247

耘稻山歌（四）……………………………………………………太仓民歌 丁　杰记谱 248

号　子

打夯号子（一）高调 ………………………… 苏州民歌　吕文佐、吴小晚唱　乔凤岐记谱 250

打夯号子（二）低调 ………………………… 苏州民歌　吕文佐、吴小晚唱　乔凤岐记谱 250

打夯号子（三）低调转高调 ………………… 苏州民歌　吕文佐、吴小晚唱　乔凤岐记谱 251

打夯号子（四） ……………………………… 苏州民歌　吕文佐、吴小晚唱　乔凤岐记谱 251

十只台子（打夯号子） ……………………… 苏州民歌　陈　根、洪论嵩唱　张仲樵记谱 251

麻油调（打夯号子） ………………………………… 苏州民歌　金长生唱　张仲樵记谱 252

打夯号子 ………………………… 苏州民歌　洪论嵩唱　张仲樵、孙克秀、肖翰芝记谱 253

香山号子（起重） …………………… 苏州民歌　金炳生唱　肖翰芝、孙克秀记谱 253

石象嘴里衔青草（夯调） …………………………… 吴江民歌　许维均唱　顾鼎新记谱 254

起仓号子 ……………………………………………… 苏州民歌　金炳生唱　张仲樵记谱 255

提货号子 ……………………………………………… 苏州民歌　金炳生唱　张仲樵记谱 255

挑担号子（一） ……………………………………… 苏州民歌　金炳生唱　张仲樵记谱 255

挑担号子（二） …………………………………………………… 苏州民歌　张仲樵记谱 256

开道号子 …………………………… 苏州民歌　金炳生唱　肖翰芝、孙克秀记谱 256

排石基打夯歌 ………………………………………… 太仓民歌　唐爱祥唱　张天鹏记谱 256

大号子 ………… 太仓民歌　孙学富、王玉林、秦安民、孙学奎、樊阿四唱　杨明兴记谱 257

行号子 ………… 太仓民歌　孙学富、王玉林、秦安民、孙学奎、樊阿四唱　杨明兴记谱 257

推环号子 ……… 太仓民歌　孙学富、王玉林、秦安民、孙学奎、樊阿四唱　杨明兴记谱 258

钓鱼号子 ……… 太仓民歌　孙学富、王玉林、秦安民、孙学奎、樊阿四唱　杨明兴记谱 259

油号子 ………… 太仓民歌　孙学富、王玉林、秦安民、孙学奎、樊阿四唱　杨明兴记谱 259

挑担号子（一） …………………… 太仓民歌　徐士龙、徐松明唱　张天鹏、杨明兴记谱 259

挑担号子（二） …………………………………… 太仓民歌　陆连生唱　马熙林记谱 260

挑担号子（三） …………………………………… 太仓民歌　张荫凤唱　陈琏记谱 260

抬石号子（窑号子） ………………………… 吴江民歌　还文忠唱　张仲樵、肖翰芝记谱 261

扛石头号子（一）（窑号子） …………… 吴江民歌　张庭珍、于桂珍唱　肖翰芝记谱 261

扛石头号子（二）（窑号子） …………………… 吴江民歌　搬运工人唱　肖翰芝记谱 262

扛石头号子（三）（窑号子） …………………… 吴江民歌　搬运工人唱　肖翰芝记谱 262

扛石头号子（四）（窑号子） …………………… 吴江民歌　搬运工人唱　肖翰芝记谱 262

扛石头号子（五）（窑号子） …………………… 吴江民歌　张学云、宋富贵唱　肖翰芝记谱 263
喊面号子 …………………………………………… 吴江民歌　沈宝祥唱　程　明记谱 263
三十六码头（慢夯调）……………………… 吴江民歌　钱根生、朱元宝唱　鲁其贵、朱　理记谱 263
猛夯调（打夯号子）………………………… 吴江民歌　李齐宝唱　鲁其贵、朱　理记谱 265
思想调 …………………………………………… 吴江民歌　李齐宝唱　鲁其贵、朱　理记谱 265
杨柳青夯 ……………………………………… 吴江民歌　闵培传唱　顾鼎新、肖翰芝、孙克秀记谱 266
挑担号 ………………………………………… 吴江民歌　顾宝福唱　顾鼎新、孙克秀记谱 266
挑水号子 ……………………………………………………… 吴江民歌　顾鼎新记谱 266
打　夯 ………………………………………………… 吴江民歌　张云龙唱　张仲樵记谱 267
喊菜号子 ………………………… 吴江民歌　熊掌官唱　鲁其贵、江　麒、程　明、存　杰记谱 267
渔民号子（一）（扯篷号子）……………………………… 常熟民歌　唐及三、陈德富领唱
　　　　　　　　　　　　　　　肖如奇、李贵方、王仁昌、李四德、张民兴、金家康记谱 268
渔民号子（二）（起锚号子）……………………………… 常熟民歌　唐及三、陈德富领唱
　　　　　　　　　　　　　　　肖如奇、李贵方、王仁昌、李四德、张民兴、金家康记谱 269
引船号子 …………………………………… 常熟民歌　王培华、马有才唱　张民兴、金家康记谱 270
拉网号子 ……………………………………………… 常熟民歌　王培华唱　张民兴、金家康记谱 270
正月梅花朵朵开（打夯调）………………… 常熟民歌　何林妹、杨水英唱　张民兴、秦加元记谱 271
挑担号子（一）……………………………………… 苏州民歌　李金生唱　张天鹏记谱 272
挑担号子（二）……………………………………… 苏州民歌　陶阿二唱　张天鹏记谱 272
挑担号子 …………………………………………… 昆山民歌　高仰峰唱　张仲樵记谱 273
挑担号子 …………………………………………… 昆山民歌　支阿二唱　张仲樵记谱 273
挑担号子 …………………………………… 昆山民歌　唐小妹唱　江　麒、屠　引记谱 273
挑担号子 …………………………………… 昆山民歌　张文明唱　江　麒、屠　引记谱 274
挑担号子（一）上坡 ………………………………………… 张家港民歌　李云山唱 274
挑担号子（二）平地 ………………………………………… 张家港民歌　李云山唱 274
挑担号子（三）……………………………………………… 张家港民歌　沈四宝唱 274
挑担号子（四）……………………………………………… 张家港民歌　沈四宝唱 275
挑　泥 ……………………………………………………… 张家港民歌　钱老三唱 275
打　夯 ……………………………………………………… 张家港民歌　殷之文唱 275
车水号子 ………………………………………………… 张家港民歌　李洪才唱 276
丰收歌 …………………………………………………… 张家港民歌　冯金成唱 276

船工号子（一）扯篷	张家港民歌	赵安国唱 276
船工号子（二）摇橹	张家港民歌	刘才郎唱 277
船工号子（三）摇橹	张家港民歌	赵安国唱 277
船工号子（四）撑船	张家港民歌	李洪才唱 277
船工号子（五）点水	张家港民歌	赵安国唱 278
船工号子（六）打水	张家港民歌	赵安国唱 278
船工号子（七）拉货	张家港民歌	赵安国唱 278
磨粉号子	张家港民歌	冯金成唱 278
打场号子	张家港民歌	冯金成唱 279
一记高呀一记低（打夯号子）	张家港民歌	冯金成唱 279
盘锚（船工号子）	张家港民歌	赵安国唱 280
渔民号子	苏州民歌	文化馆记谱 280
拉船号子	苏州民歌	文化馆记谱 281
双人扛石头号子	苏州民歌	文化馆记谱 282
扛大理石号子（一）	苏州民歌	文化馆记谱 283
扛大理石号子（二）	苏州民歌	文化馆记谱 283
推煤车号子	苏州民歌	文化馆记谱 284
戽水号子		苏州民歌 284
送郎送到车垛头（车水号子）	江阴民歌 徐晋财等唱	雪 竹记谱 284
了 歌		苏州民歌 285
船工号子（一）（大号）	太仓民歌 张学文唱	顾鼎新记谱 286
船工号子（二）（点水号）	太仓民歌 孙学富唱	顾鼎新记谱 287
船工号子（三）（拉油号）	太仓民歌 张学文等唱	顾鼎新记谱 287
大伙齐动手（拉船号子）	苏州民歌 王东生唱	江 麒、屠 引记谱 287
船工号子（一）拿包	江阴民歌	吴静岩记谱 288
船工号子（二）装包	江阴民歌	吴静岩记谱 288
船工号子（三）撑篙	江阴民歌	吴静岩记谱 289
船工号子（四）摇橹	江阴民歌	吴静岩记谱 290
船工号子（五）拉桅	江阴民歌	吴静岩记谱 291
船工号子（六）拉篷	江阴民歌	吴静岩记谱 292

船工号子（七）滴水（量水） ················· 江阴民歌　吴静岩记谱 293

船工号子（八）绞关 ····················· 江阴民歌　吴静岩记谱 293

船工号子（九）起仓 ····················· 江阴民歌　吴静岩记谱 294

划龙船 ····························· 昆山民歌　路　行记谱 295

山外青山楼外楼（三十六码头调） ········· 吴江民歌　钱根生唱　鲁其贵、朱　理记谱 296

东天日出似火烧（长号·夯号） ············ 太仓民歌　顾鼎新、张仲樵记谱 297

鸣咿哟 ······················ 苏州民歌　朱兴毛唱　江　麒、屠　引记谱 297

担石要喊担石号（担石号子） ····· 吴江民歌　金美娥、张庭珍唱　马忠涌、张仲樵记谱 298

扛起石头吃起来（双人扛石头号子） ····· 苏州民歌　王东生唱　江　麒、屠　引记谱 299

山歌好唱口难开（牵砻号子） ············ 太仓民歌　吴月卿唱　陈祖望记谱 300

啥格鸟飞来节节高（夯号） ······· 苏州民歌　朱阿英唱　疾　驰、江　麒、屠　引记谱 301

挑泥号子 ····················· 常熟民歌　陈二郎唱　李有声记谱 302

挑麦号子 ····················· 常熟民歌　陈二郎唱　李有声记谱 302

车水号子 ····················· 常熟民歌　陈二郎唱　李有声记谱 302

打桩号子 ····················· 常熟民歌　陈二郎唱　李有声记谱 303

造房打夯调（一） ················ 常熟民歌　俞增福唱　李有声记谱 303

造房打夯调（二） ················ 常熟民歌　俞增福唱　李有声记谱 303

挑担号子 ····················· 常熟民歌　俞增福唱　李有声记谱 304

搂草号子 ····················· 常熟民歌　俞增福唱　李有声记谱 304

后　记 ···························· 苏州市文学艺术界联合会创研部 305

总 序

20世纪80年代编纂的音乐丛书"苏州民族民间音乐集成"即将正式出版，要笔者写一篇文字，说明一下本书的编纂过程，笔者很高兴在此说几句。

苏州的传统文化及民间艺术历来发达，民族民间音乐如吴歌、俗曲和戏曲、曲艺音乐品种繁多，争奇斗艳。中华人民共和国成立后，由于党和政府对民间艺术的重视，文艺工作者向民间艺术学习，经常并多次集中开展采风活动，所以，苏州的音乐工作者掌握了大量的传统音乐资料，为民间艺术的传承和创新做出了贡献。苏州市文联在这方面也做了大量的工作。

20世纪80年代，马忠湧同志调到苏州市文联工作，他过去长期从事音乐工作，曾参加过苏州市民族民间音乐的资料搜集和编辑工作，而且还保存了一批音乐艺术资料。他建议，在过去的基础上，再次搜集、记录、整理，编辑一套较完整的苏州民族民间音乐资料，也可以弥补"文革"中民族民间音乐的损失。苏州市文联经讨论同意，委托马忠湧、金砂、唐斌华、陶谋炯、周祖馥、金仲英、吴锦亚等同志组成编辑组，开展编选工作。参加此项工作的都是苏州市这方面的专家和艺术骨干，他们积极踊跃，认真负责，仔细遴选，不少是在现场重新记录的，最终完成了"苏州民族民间音乐集成"这套巨制，这是历史性的贡献。限于当时的条件，书编成后只少量油印，供部分专业人员使用，因此影响不大，但反响是很好的。

在开始进行此项编集工作后，曾有同志提出，编纂民族民间音乐集成过去已有人做过了，是否有必要花大力气来重新记录编纂？笔者认为，所有的传统艺术，尤其是口头传承的民间艺术和表演艺术，它们是在传承中不断发展变化的。常说常新，常演常新，艺术是在流动中发展的。因此，一部艺术史就是艺术发展变化的历史。艺术在流动中发展变化，或创新提高，或走向衰落，它们都有自己的规律。所以，不同时期、不同阶段的民间艺术发展状况，都要记录下来，都要保存资料，以便后人总结、研究其发展规律。

20世纪80年代后期，全国开展文艺十大志书、集成的编纂工作，苏州市的戏曲志、曲艺志、民间音乐集成、舞蹈集成等已先后完成。这是全国性的、有统一体例要求的一项伟大工程，号称"文化长城"。但作为不同历史时期的产物，音乐丛书"苏州民族民间音乐集成"仍有其一定时期、一定阶段的历史艺术资料价值，值

得公开出版，以发挥其研究价值和史料价值。

　　民间艺术资料编纂工作，对艺术的创作、研究来说，是一项很重要的工作。只有掌握了民间艺术发展的历史规律，民间艺术才能有序地创新发展。而且，民间艺术资料的编纂出版对非物质文化遗产的保护工作也十分重要。在传承民族民间艺术的基础上，合乎规律地创新发展，才是艺术发展的正道。

<div style="text-align:right">周　良</div>

前　言

　　苏州民间歌曲来源于吴歌。据顾颉刚先生考证，战国时期就有关于"吴吟"的记载，南朝《乐府诗集》中收集的"无名氏"所作《吴声歌曲》已达三百四十余首。到明清年间，苏州民间歌曲以其丰富的语言，优美的曲调，典雅的风格，鲜明的特色，被各种戏曲、说唱艺术广泛地吸收和运用。如南方的昆曲、评弹、苏剧等，都把它当作加工、提高、发展唱腔的音乐材料和重要来源。

　　千姿百态的苏州小调、民歌、山歌、号子、儿歌、丝竹音乐、吹打乐、叫卖音乐等，组成了苏州民间歌曲的基础，广泛扎根在生活的沃土中，世代相传，生动地反映了各个时期的社会生活，表达了人民群众的思想、感情、意志和愿望。当然，在漫长的历史长河中，受到历史和时代的局限，它还常被蒙上一层封建的，甚至是庸俗、黄色的灰尘，这是难以避免的。所以，我们在编辑工作中，既不能用现在衡量艺术的尺度去要求它，也不能夸大它的历史作用，而是应该以历史唯物主义的观点全面了解它的形成和发展，以及它在各个历史时期的表现特征，给予实事求是的系统的评价，并有选择地加以整理和编选。

　　希望这套"苏州民族民间音乐集成"丛书能成为广大音乐工作者学习和研究苏州民间音乐的桥梁，并创作出具有新时代特色的艺术作品，更好地为社会主义建设服务，为人民大众服务。由于编者水平有限，有不当之处请广大读者批评指正，提出宝贵意见。

<div style="text-align:right">编　者</div>

编 辑 说 明

一、"苏州民族民间音乐集成"（以下简称"集成"）原为内部资料，现苏州市文联决定委托苏州大学出版社公开出版，希望对于音乐界、文艺院团、音乐艺术院校和音乐研究机构等有参考作用。

二、"集成"是在历年来编印的各种音乐选本基础上重新整理、补充、校订并汇编成册的。

三、"集成"共分为9卷：

1. 民间歌曲卷（上卷） 2. 民间歌曲卷（下卷）
3. 苏南吹打卷 4. 十番锣鼓卷
5. 昆曲音乐卷 6. 弹词音乐卷
7. 苏剧音乐卷 8. 道教音乐卷
9. 音像卷

四、对同一曲调但各具风格者，为便于研究，均予收录。

五、对同一曲调的多段唱词，除了对一些内容不太健康的做了删除处理外，基本保持了原有的面貌，供读者参考。

六、为保持民歌中衬字的乡土特色，均以吴语读音为准。

七、《十番锣鼓卷》中的一些特有的演奏方法，采用了一些不是通用的符号，书中均用文字加以说明。

八、《音像卷》部分为当年采风时的录音，如《民间歌曲卷》；大部分为早期的录音，如《弹词音乐卷》。因此，录音质量有的不尽如人意。还有的录音由于和记谱非同一时期所为，故录音和曲谱不完全对应，仅供读者参考。

九、《集成》的编辑成员为：

金 砂　马忠湧　金仲英　唐斌华　陶谋炯　吴锦亚　周祖馥

提供资料的专家为：

沈 石　周友良　顾再欣　陶谋炯　王小龙　韩晓东

十、苏州民族民间音乐种类繁多，内容丰富，虽然我们做了系统整理，但仍无法一一编选入册，希望读者谅解。

苏州市文学艺术界联合会

山歌

耘稻山歌（一）

太仓民歌
徐万生唱
肖翰芝、孙克秀 记谱

1=D 2/4 3/4

【男领】

哎嗨 哎 嗨，咿哎嗨嗬嗬，

唱唱山歌散 散（咿 嗨嗨来）心 来

（女合）

嗨，嗬嗬嗬嗨嗨嗨嗨嗨，嗨咿哎咿哎来

嗬嗬，唱啊来哎嗨，唱呀末哎嗨啰嗬哦 来。

耘稻山歌（二）

太仓民歌
梁云弟唱
丁汀、赵志祥
黄培元、吴炯明 记谱

1=D 3/4 2/4

【头歌】

嗬嗬嗨嗨嗨嗨 嗨呜哎嗨 嗨嗨啰，

耘稻行略 嗨，我要 唱（来）耘（呀来嗨嗨）

【邀歌】

稻（哎嗨啰嗬）歌。 嗬嗬嗨嗨嗨

耘稻山歌(三)

太仓民歌
季雪珍唱
陈琏记谱

1=G 2/4
♩=72

【头歌】

嗬嗨嗬嗬，丰收(末不忘党(哎)领(呀咿啰嗬来)

【邀歌】1=D

导哎，嗬嗬嗬嗨嗨嗨哎嗨嗨咿哎咿哎来

嗬嗬，唱(呀末哎嗨)唱呀末哎嗨啰嗬哦来。

耘稻山歌(四)

太仓民歌
陈英娣唱
肖翰芝、孙克秀记谱

1=C 2/4
♩=84

耘稻要唱耘稻歌，两膀弯弯泥里拖，

双手挖泥耘六棵，眼观六尺稻里耙。

耘稻山歌（五）

太仓民歌
祁桂金 唱
陈 琏 记谱

1=G 2/4
♩=72

【头歌】

嗨　嗨　嗬嗬，叫我(末)唱歌就(哎)唱(哎咿
啰嗬)歌哎。嗬嗬嗬嗨 嗨嗨嗨，嗨咿
哎咿哎来嗬嗬，唱(啊来 哎嗨)唱呀哎咳啰嗬来。

耘稻山歌（六）

太仓民歌
石金奴 唱
马熙林 记谱

1=D 2/4 3/4

【头歌】

哎 哎 哎，　嗬嗬嗬，哎 哎哎哎哎，
哎咿 哎哎哎哎哎哎,栀子花　哎嘿，白
兰开(格)白淡来，哎　哎哎，淡来哎啰，(嗬嗬嗬)

【邀歌】

淡。　哎哎哎，　嗬嗬嗬，哎咿哒 哎哎哎
哎, 我来唱歌　哎，　把　　啊是
不夜来,(哎　哎哎)谈(嗨　啰　嗨 嗨嗨嗨)谈。

耘稻山歌（七）

太仓民歌
徐士龙、姚玲珍 唱
丁汀、赵志祥 记谱

1=D 4/4

【头歌】

哎 嗨， 哎 嗨， 咿 哎 嗨 嗬，

风吹树叶(末)碧 (咿哎格哎来)青哎 嗨 嗨。

耘稻山歌（八）

太仓民歌
徐万生 唱
马熙林
丁汀、赵志祥 记谱

1=D 4/4

【头歌】

哎 嗨 哎 嗨 咿 哎 嗨 嗨，我

山歌(末)不唱 来冷 清 (咿来嗨来) 清 来 嗨。

耘稻山歌（九）

太仓民歌
徐万生、姚玲珍 唱
丁汀、赵志祥 记谱

1=D 2/4 3/4 3/8

【邀歌】

吭 嗬嗬嗨嗨 嗨嗨嗬嗬嗬 嗬咿哎 嗨 来嗬，

哎呀来 嗨 嗨嗨，唱(呀来吭吭啰嗬来) 唱。

耘稻山歌（十）

太仓民歌
严秀霞等唱
马熙林 记谱

1 = C 2/4 3/4

【邀歌】

咿 呀啊 嗨 嗨嗨嗨 嗨嗨， 嗨嗨嗨哟 吔 嗨嗨嗨，(嗨哟)立 四 清

(嗨 嗨 嗨)我 落(呀) 在(末) 建(呀来 嗨 嗨嗨嗨) 设(来嗨 啰 唒)轮 上。

耘稻山歌（十一）

太仓民歌
严秀霞等唱
马熙林 记谱

1 = D 2/4 3/4

【邀歌】

唒 唒 唒 嗨 嗨 嗨嗨 嗨 嗨 嗨伊 吔 嗨来 唒唒 唒，

唱(呀 来 嗨 嗨 嗨嗨) 唱(呀 啰 唒 唒来) 唱。

耘稻山歌（十二）

（《凉阿来调》之一）

太仓民歌
严秀霞等唱
马熙林 记谱

1 = F 2/4 3/4

【邀歌】

(唒 唒唒 嗨 嗨嗨 咿 来 嗨嗨嗨唒 唒) 凉，

(啊 来 来 咿 啰 唒来) 唱 来 唒 唒。

苏州民族民间音乐集成

耘稻山歌（十三）

(《凉阿来调》之二)

太 仓 民 歌
唐 娥 伯 唱
肖翰芝、孙克秀 记谱

1=F 2/4
♩=84
【邀歌】

5	5 1	6	5 5	5 3	2	1	6 1	2 —
嗨	嗨 咿	吔	嗨 嗨	嗬 嗬	凉	啊	来,	

2 3	5 6	5̲/元 3	2 1	1 6	1	1. 6	5
(来	咿	啰	哎 嗨)	唱 嘘	吭	吭。	

耘稻山歌（十四）

(溜溜调)

太 仓 民 歌
殷桂英、吴凤英 唱
丁 汀、许绍文 记谱

1=C 2/4 3/4 4/4
【邀歌】

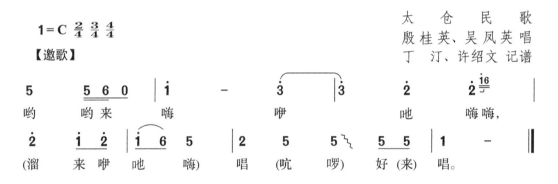

耘稻山歌（十五）

(软硬调)

太 仓 民 歌
徐 万 生 唱
唐斌华 记谱

1=D 2/4
【邀歌】

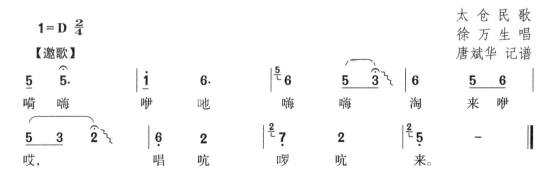

对 歌（一）

太仓民歌
徐万生 唱
肖翰芝、孙克秀 记谱

1=C 2/4 3/4
♩=84

【头歌】

5 5 | 1̇ 1̇ 6 5 | 5 3 2 | 1 3 2 1 6 | 1 — | 2 5 |
哦 嗨 咿 哎 嗨 嗬 嗬， 风 吹 枝 叶 么， 碧 波

5 3 2 3 2 1 | 1 ¹₂ | 2 6 5 ‖
（来 嗨 来）青 哎 嗬 嗬。

【邀歌】
5 6 6 | 1̇ 2̇ 2̇ | 1̇ 2̇ 1̇ |
嗬 嗬 嗬 嗨 嗨 嗨 嗨，

1̇ 1̇ 6 2̇ | 2̇ 1̇ 2̇ 6 | 5 3 | 2̇ 1̇ 2̇ 1̇ | 2̇ 2̇ | 1̇ 2̇ 1̇ |
嗨 嗨 咿 哎 咿 哎 来 嗬 嗬， 要 唱 要 唱 苏 州 堂 上

1̇ 1̇ 1̇ 2̇ | 1̇ 6 6 | 5 6 5 5 6 | 5. 3 2 3 2 1 | 1 — ‖
两 廊（来 格）走，（哎 嗨）唱 哎 吭 吭 啰 嗬 来。

对 歌（二）

太仓民歌
徐万生 唱
唐斌华 记谱

1=D 2/4

【头歌】

⁶₇1 2 1 6 5 | 6 1 1 6 1 | 2 — | 5 5. | 1̇ 1 6 | ⁶⁷6 5 3 | 2 — |
咿 呀 来 末 嗨 咿 呀 来 末 呵， 嗬 嘿， 咿 吔 嗨 嗬 嗬，

1 2 2 1 6 | 1 — | 5 ³5 6 | 5 6 3 2 3 2 6 | 1 2 | 2 1 6 5. | 5 — ‖
山 歌 好 唱（末）口 难（来 咿 啰 嗬 来）开， 哎 嗬 嗬。

对 歌（三）

太仓民歌
徐凤祥 唱
马熙林 记谱

1=D 2/4 3/4

【头歌】

嗨 嗨 哎，咿 吔 嗨 嗨 嗨 哦，毛 主 席 著 作（末） 像（哎） 太（咿 啰 嗨 来）阳 哎 嗨 嗨。

对 歌（四）

太仓民歌
张泉生 唱
赵志祥 记谱

1=G 2/4

【头歌】

嗨 嗨 嗨 嗨，山 歌 好 唱 口 难（咿 啰 来）开 嗨 嗨。

对 歌（五）

太仓民歌
徐万生 唱
马熙林、丁汀
赵 志 祥 记谱

1=D 3/4 2/4

【头歌】

嗨 嗨 咿 吔 嗨 嗨 嗨，山 歌 好 唱 口 难 来（咿 啰 嗨 来）开 哎 嗨 噢。

对 歌（六）
(依头歌调)

太仓民歌
汪凤英、徐月英 唱
侯惠霞、孟秀珍
丁汀 记谱

1=D 2/4 3/4

【邀歌】

5 66 | i 2̇2̇ | 1̇ 2̇ 1̇ 1 | 1̇ 6̇/5 | 2̇ 1̇ | 6̇ 5̇ 6̇ 5 3 |
嗬 嗬嗬 嗨 嗨嗨 嗨 嗨 咿哎 嗨来嗬 嗬,

1̇2̇ 1̇2̇2̇ | 2̇1̇6̇ 1̇ | 1̇ 6̇ 5 3 | 5̇ 0. 2 | 5̇ 6̇ 1̇ 6̇ 5̇ 3̇ 2̇ | 1 — ‖
青沙 子郎(末) 小 阿来 嗨嗨嗨嗨, 叶 杏 杏一个 姑 娘。

对 歌（七）
(贵阳调)

太仓民歌
汪凤英、徐月英 唱
侯惠霞、孟秀珍
丁汀 记谱

1=D 2/4

【邀歌】

5 5 6 | i i | 2̇ 2̇ | 2̇ 1̇ | 1̇ 2̇ 2̇ 1̇ 6 | 1̇ 5 | 5 | 6 1̇ 5 6 |
咿呀 呀 嗨 嗨 咿呀 嗨嗨, 我来勒 唱 歌 (嗬) 到(噢 噢 噢)

5̲ 6 | 5 6 6 | 5 6 5 6 | i i 6 | 5 3 | 3 3 | 5 5 6 5 3 | 2 2 1 ‖
站, 阿晓得 电灯亮(啊来 嗨 嗨) 起(呀嗨嗨啰 嗬)来 唱。

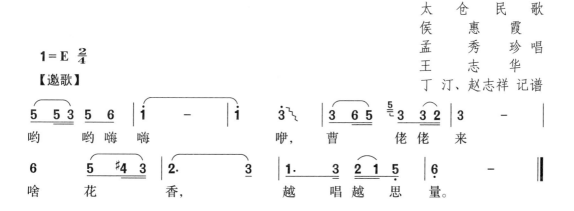

对 歌（十一）
《二邀邀调》之一

太 仓 民 歌
汪凤英、徐月英
侯惠霞、孟秀珍 唱
丁　汀 记谱

1=C 2/4

【邀歌】

| 5 5̲3̲ 5 6 | 2̲̇ 6 2̲ 3̲ | 1̇ 3̲ ˅ 2̲ 1̲ 6 | 5 3̲ 5 ˅ | 6̲ 5̲ 6̲ 1̇ |

咿呀哟嗬　嗨　　嗨　嗨嗨来嗬呀嗬，搜呀来，

| 2̲̇ 3̲ 6 5 5 | 3̲ 3 ˅ 5̲ 5 | 6̲ 5̲ 3̲ 2̲ 2 | 1 — ‖

嗨　嗨嗨嗨，引（呀哎嗨啰　嗬）来 唱。

对 歌（十二）
《二邀邀调》之二

太 仓 民 歌
徐万生、姚玲珍 唱
丁　汀、赵志祥 记谱

1=D 2/4

【邀歌】

| 5 5̲3̲ 5 6 | 2̲̇ 6 1̇ 3̲2̲ | 1̇ 2̇ 2̲1̲6 | 5 5̲3̲ 5 |

咿哟 哟哟 嗨　　嗨　嗨嗨嗨来嗬呀嗬，

| 6̲ 5̲ 1̇ | 2̲̇ 3̲ 6 5 5 | 3̲ 3 5̲ 5 | 6̲ 1̇ 3̲ 2̲3̲2̲1̲ | 1 — ‖

追呀来　嗨　嗨嗨，引（呀嗨嗨啰　嗬）来 唱。

对 歌（十三）
《二邀邀调》之三

太 仓 民 歌
徐万生、姚玲珍 唱
丁　汀、赵志祥 记谱

1=C 2/4

【邀歌】

| 5 5̲3̲ 5 6 | 2̲̇ 6 1̇ 3̲2̲ | 1̇ 2̇ 2̲1̲6 | 5 5̲3̲ 5 | 6̲ 6̲5̲ 1̇ |

咿呀哟　嗨　　嗨　嗨嗨嗨来嗬呀嗬，追呀来

| 2̲̇ 3̲ 5 6 1̲6̲ 5̲ 3̲ | 3̲ 3 5̲ 5 | 6̲ 1̇ 3̲ 2̲3̲2̲1̲ | 1 — ‖

嗨　嗨嗨嗨，引（呀嗬嗬啰　嗬）来 唱。

对 歌(十四)

(《三六调》之一)

太 仓 民 歌
徐万生、姚玲珍 唱
丁 汀、赵志祥 记谱

1=C 2/4

【邀歌】

对 歌(十五)

(《三六调》之二)

太 仓 民 歌
徐万生 唱
唐斌华 记谱

1=C 2/4

【邀歌】

对 歌（十六）
（《小奴奴调》之一）

太仓民歌
徐万生 唱
肖翰芝、孙克秀 记谱

1=D 2/4 3/4

【邀歌】

嗬 嗬嗬嗨 嗨嗨 嗨嗨嗨 嗨嗨 哎 嗨
嗬 嗬，小 奴 奴 哎 嗨嗨， 唱（啊 来
嗨嗨）唱 哎 咳吭 啰 哦 来。

对 歌（十七）
（《小奴奴调》之二）

太仓民歌
徐月英、侯惠霞 唱
丁汀、陈琏 记谱

1=D 2/4 ♩=60

【邀歌】

嗬 嗬嗬嗨 嗨嗨嗨， 嗨嗨来嗬嗬，我 小 奴 奴
来 嗨，哎 咿咿哎嗨 咿哎咿，（啰 嗬）来 唱。

对 歌（十八）
（《小奴奴调》之三）

太仓民歌
徐万生 唱
姚玲珍、丁汀
赵志祥 记谱

1=C 2/4

【邀歌】

嗬 嗬嗬嗨 嗨嗨嗨 嗨嗨 嗨嗨，
嗨 嗨来嗬嗬，小 奴奴来 哎哎，
（哎 咿哎嗨 咿哎咿哎啰 嗬）来 唱。

对 歌（十九）

(《小奴奴调》之四)

太仓民歌
徐万生 唱
唐斌华 记谱

1=C 2/4 3/4

【邀歌】

5　6 5 6｜1　2 2｜1 2 1 1｜1 1· 1｜1 1· 1｜
唷　唷 嗨　嗨　嗨 嗨 嗨　嗨 嗨　　嗨 嗨，

2｜3 2 1 6｜5　6 1｜3　5 5｜3· 2｜3 0 0｜
嗨 嗨 来 吭 吭，　小 奴 奴 哎　咳 咳，

6　1 6｜5 3 6 3 2 5 3 2｜3　2 3 2 1｜1 -‖
(哎 咿 哎 嗨 咿 哎 咿 哎 啰 唷) 来 唱。

对 歌（二十）

(小妹娘调)

太仓民歌
阿　招 唱
唐斌华 记谱

1=D 2/4 3/4 4/4

【邀歌】

5　6 5 6｜1 6 2 2｜1 2 1 1｜2　2 1 6 5｜6 1· 1｜3　5 3｜
吭 吭 吭 嗨　嗨 嗨 嗨 嗨　嗨 嗨 来 吭 吭吭，　小 妹

2 -｜3 0 0｜6 1 6 5｜1 6 5｜1 6 5｜4· 5 6 1 2｜1 -‖
娘　哎，　(哎 咿 哎 嗨 呜 哩 哟 唷末) 唱　　啰。

四句头平调（一）

太仓民歌
季雪珍 唱
陈 琏 记谱

1=C 4/8 3/8
♩=90

$\dot{\underline{2}}\dot{3}$ $\dot{3}$ $\dot{3}$ $\dot{\underline{3}}\dot{2}.\dot{2}$ | $\dot{\underline{2}}\dot{3}$ $\dot{3}$ $\dot{\underline{3}}\dot{2}$ | $\dot{1}$ $\underline{3}$ $\underline{2}$ | $\dot{2}$ $\underline{1}$ 6 |

叫 我 唱 歌（么）就 唱 歌， 从 小（么） 山 歌

6 $\dot{\underline{2}}\dot{1}$ $\underline{\dot{1}6}\underline{5}$ | 5 $\underline{5}$ $\underline{3}$ | 6 6 $\underline{\dot{2}}$ | $\underline{\dot{1}}$ $\dot{1}$ 6 | 6 $\dot{1}$. |

嬲 学 多， 金 盆 里 排 葱 生 根 浅，

$\dot{2}$ $\dot{2}$ 6 | 6 $\underline{5}$ $\underline{3}$ | 6 $\dot{2}$ $\underline{\dot{6}\dot{7}}$ | $\underline{\dot{1}6}\underline{5}$ — ‖

黑 板 上 画 花 白 字 多。

四句头平调（二）

太 仓 民 歌
冯 季 珍
陆 明 华 唱
冯 彩 霞
赵志祥、陈 琏 记谱

1=G 4/4 5/4

2 3 $\underline{1}$ 2. | $\underline{\overset{3}{55}}$ 3 $\underline{3}$ 2. | $\underline{\overset{3}{55}}$ 3 $\underline{2}\underline{\dot{6}\dot{7}}$ 1 | $\underline{\overset{3}{22}}$ 1 $\underline{6}\underline{\dot{5}}$ |

长 远 嬲 唱 说 谎 歌， 油 煎 豆 腐 骨 头 多，
长 远 嬲 唱 说 谎 歌， 油 煎 豆 腐 骨 头 多，

$\underline{\overset{3}{66}}$ 1 | $\underline{\overset{3}{33}}$ 2 | $\underline{\overset{3}{22}}$ 1 | $\underline{6}\underline{\dot{5}}$ | $\underline{\overset{3}{22}}$ 1 | $\underline{6}\underline{\dot{1}}$ | $\underline{22}$ $\underline{6}\underline{\dot{5}}$ ‖

烟 囱 管 里 钓 黄 鳝， 床 底 下 要 做 鲤 鱼 巢。
西 太 湖 里 挑 野 菜， 常 熟 山 上 捉 田 螺。

四句头对歌调（一）

太仓民歌
徐万生、姚玲珍 唱
丁 汀、赵志祥 记谱

1=G 3/4 2/4

山歌(么)好唱口难开，樱桃(么)好吃树难栽，
白米饭好吃(么)田难种，鲜鱼汤好吃(么)网难攀。

四句头对歌调（二）

太仓民歌
徐万生 唱
唐斌华 记谱

1=G 4/4 2/4

山歌(么)好唱 口难开，杨梅糖好吃 树上采，
白米饭好吃(么)田难种，鲜鱼汤好吃(么) 网难攀。

落田①山歌（一）

太仓民歌
徐万生 唱
张天鹏 记谱

1=C 2/4
慢速 自由地

哦，铁镐生米(么)(嗨哦)四刺(格)开哎，嗨哦
哎呀吵嗬， 转1=G ♩=60 长(啊)格来呀来呀哦，

① "落田"是指水田莳秧前的手整农活。

苏州民族民间音乐集成

西山（格）毛（啦）竹来（哎）装（格）柄哎，（嗨呀呦）长（唻）牙来（呀）来呀哦，绕大①（格）高（啦）头削了下（格）来（呀）来呀，（沙嘀）长唻喂格唻呀。

落田山歌（二）

太仓民歌
钱茂清、杨品贤 唱
张 天 鹏 记谱

1=G 2/4
♩=60

（领）（哎）落田格田里（合）哼沙唻，（领）哎，闹格盈（啊）盈（唻）（合）哼沙唻，（合）哎，上专②（里格）贫田③（合）哼沙唻，（领）哎，下专④（格）青（啊嘀）（合）哼沙唻。

① "绕大"是不管怎样大的意思。
② "上专"是上午的意意。
③ "贫田"是落田的意思。
④ "下专"是下午的意思。

落田山歌（三）

（起号）

太仓民歌
周耀成、王年春 唱
张天鹏 记谱

1 = C
较慢 自由地



1.（领）黄秧虽小哎 嗨 嗨嗨嗨 嗨嗨嗨，谷里(格)
2.（领）暖风(格)吹动哎 嗨 嗨嗨嗨 嗨嗨嗨，就搬(格)
3.（领）六棵(格)三对哎 嗨 嗨嗨嗨 嗨嗨嗨，分行(格)
4.（领）百万(格)朝粮哎 嗨 嗨嗨嗨 嗨嗨嗨，勒郎(格)

生哎，嗨嗨 嗨嗨 嗨，(合)黄秧虽小(哎) 嗨哎嗨
场哦，嗬呀 嗬呀 嗬，(合)暖风吹动(哎) 嗨哎嗨
头哦，嗬呀 嗬呀 嗬，(合)六棵(格)三对(哎) 嗨哎嗨
生咪，嗨嗨 嗨嗨 嗨，(合)百万(格)朝粮(哎) 嗨哎嗨

嗨嗨 嗨）谷里(格)生，哎 咳咳咳哎 嗨。
嗨嗨 嗨）就搬(格)场，哎 咳咳哎 嗨。
嗨嗨 嗨）分行(格)头，哎 咳咳哎 嗨。
嗨嗨 嗨）勒郎(格)生，哎 咳咳哎 嗨。

落田山歌（四）

【落田山歌】

太仓民歌
张天鹏 记谱

1 = C
较慢 自由地

(领) 头 牙 沙 丈啊咪呀，
(领)(呒) 铁镐（格）生（咪） 四（格）刺（格）开，
(领)(呒) 九炼（格）成钢 打（哎）下（格）来，
(领)(呒) 西山（格）客竹（哎）咳）来 装（格）柄来哎，
(领)(呒) 能大（格）高头（哎）咳）要扒（哎）下格 咪，

(合) 头 牙 沙 丈 啊 咪 啊。
(合) 头 牙 沙 丈 啊 咪 啊。
(合) 头 牙 沙 丈 啊 咪 啊。
(合) 头 牙 沙 丈 啊 咪 啊。

落田山歌（五）

（刹号）

太仓民歌
张天鹏 记谱

1 = C
自由地

(领) 见哟哎 嗨哎 嗨嗨 嗨嗨 嗨嗨 嗨嗨 嗨嗨，
(合) 见哟哎 嗨 嗨， (领) 见哟哎 嗨
嗨嗨 嗨嗨， (合) 见哟哎 嗨 嗨，

咿哟嗨调①

(游四方)

太仓民歌
钱茂清唱
张天鹏 记谱

①本曲常在落田劳动时唱。

莳秧小调

太仓民歌
徐惠娥 唱
陈有觉 记谱

1=G 12/8
稍快

```
6  6   6 5 6 1  1 6 5. | 1 6   5 5   5 5 3  2. |
莳 秧  要 唱(末)莳 秧 歌,  走 到  田 中  就 赤 脚,

5 5   6 6 6 6 5 3 5. | 1 6  1 6  6 1  6. 3 5. | 5 6 5.  3 2. ||
拖 鞋 脱 特(末)岸 浪,   裤子 一卷 就 赤  脚      就 赤   脚。
```

莳秧山歌(一)

太仓民歌
周耀成 唱
张天鹏 记谱

1=G 2/4
♩=80

```
        5      5  | 5     5  | 1   1 5 | 1    6  | 6 5   5 3 |
1.(领)(文 啊   唻   呀) 莳    秧   要   唱  莳     秧
2.(领)(文 啊   唻   呀) 两    膀   弯   弯  水     里
3.(领)(文 啊   唻   呀) 两    只   眼   睛要 看    行
4.(领)(文 啊   唻   呀) 两    手   拿   秧  莳     六
5.(领)(文 啊   唻   呀) 莳    秧   要   唱  莳     秧
6.(领)(文 啊   唻   呀) 莳    六   棵  (唻呀)唱   六
7.(领)(文 啊   唻   呀) 棵    棵   头   上  结     果
8.(领)(文 啊   唻   呀) 果    果   里   面  白     米

        5      5  | 1   1 5 | 1   1 6 | 6 5  5 3 | 5   5 :||
       歌  啊,(合)头    牙     沙   沙 末 文  啊   来   呀。
       拖  啊,(合)头    牙     沙   沙 末 文  啊   来   呀。
       头  啊,(合)头    牙     沙   沙 末 文  啊   来   呀。
       棵  啊,(合)头    牙     沙   沙 末 文  啊   来   呀。
       歌  啊,(合)头    牙     沙   沙 末 文  啊   来   呀。
       棵  啊,(合)头    牙     沙   沙 末 文  啊   来   呀。
       果  啊,(合)头    牙     沙   沙 末 文  啊   来   呀。
       多  啊,(合)头    牙     沙   沙 末 文  啊   来   呀。
```

莳秧山歌(二)

太仓民歌
陈宝金 唱
张天鹏 记谱

1=D
较慢 自由地

拔 秧 姐 咪 哎, 结识 一个 莳秧 郎,

叫 侬 小妹阿哥, 郎(啊)勿 拣(啥)领头 行,

领特 头 行 后底 送啊, 勿(末)瞎急 慌忙 下弄 堂。

莳秧山歌(三)

太仓民歌
钱茂清、杨品贤 唱
张天鹏 记谱

1=D 2/4
♩=60

(领)郎 伶 俐(咪) 姐 聪 明 唔啊,(合)(呀哟) 嗬

咿哟) 情啊, (领)聪 明阿姐落脱特手中戒指无处

(呀 吭 咪吭吭)寻, (合)(吭哟 嗬 咿哟)情啊,

(领)侬头行郎师傅二行郎 先生拾着特(末)送(啊)回 奴

苏州民族民间音乐集成

$5 6 \widehat{5}\ \ 6\ |\ \dot{1}.\quad \dot{2}\ |\ \widehat{1 6 5}\ \widehat{6 7 6}\ |\ 5.\quad 3\ |\ 6\ \dot{1}\ \dot{1}\ \dot{1}\ \dot{1}\ \widehat{\dot{1}\ 6}\ 6\ |\ \dot{1}\ -\ \|$

啊，(合)(呜 哟 嗬 咿哟) 情啊， (领)我搭俫青纱帐里面

$\dot{1}\ \widehat{6\ 5}\ |\ 5\ -\ |\ \dot{1}.\ \ \widehat{\dot{2}\ 6}\ \widehat{5\ 5\ 3}\ |\ \widehat{5\ 3\ 2}\ \ 6\ |\ \dot{1}.\ \ \dot{2}\ |$

银换 (呀 呜 咪呜呜) 人， (合)呜 哟 嗬

$\widehat{1\ 6\ 5}\ \widehat{6\ 7\ 6}\ |\ 5.\ \ 3\ |\ 6\ \dot{1}\ \dot{1}\ \dot{1}\ \dot{1}\ 6\ \dot{1}\ |\ 6\ \widehat{1\ 6}\ \dot{2}\ \dot{2}\ \dot{2}\ \dot{1}\ |\ \widehat{\dot{2}\ 1\ 6}\ |$

咿哟) 情啊。 (领)我小娘缺脱特 手中 戒指惚呆

$5\ -\ |\ \dot{1}.\ \ \widehat{\dot{2}\ 6}\ \widehat{5\ 5\ 3}\ |\ \widehat{5\ 3\ 2}\ \ 6\ |\ \dot{1}.\ \ \dot{2}\ |\ \widehat{1\ 6\ 5}\ \widehat{6\ 7\ 6}\ |$

(呀 吭 吭 吭)呆， (合)(吭哟 嗬 咿哟) 情啊，

$5.\ \ 3\ |\ 6\ \dot{1}\ \dot{1}\ \dot{1}\ \dot{1}\ \widehat{1\ 6}\ |\ 6\ 6\ 6\ 5\ 6\ \widehat{\dot{2}\ 1}\ |\ \dot{1}\ \widehat{6\ 5}\ 6\ \ 5.\ |$

(领)倷情哥阿郎拾着特(末)还肯勿肯 (啊

$\dot{1}\ 6\ \widehat{6\ 5\ 5\ 3}\ |\ \widehat{5\ 3\ 2}\ \ 6\ |\ \dot{1}.\ \ \dot{2}\ |\ \widehat{1\ 6\ 5}\ \widehat{6\ 7\ 6}\ |\ 5.\ \ 3\ |$

吭 吭 吭)还， (合)(吭哟 嗬 咿哟) 情啊，

$\dot{1}\ \dot{1}\ \dot{1}\ \dot{1}\ \dot{1}\ |\ 6\ \dot{1}\ \widehat{1\ 6}\ 6\ \widehat{1\ 6}\ \dot{1}\ \dot{1}\ 6\ |\ \widehat{6\ 5}\ 5\ \ 3\ |$

(领)我前日子(格)摸特俫小娘一把 含(呀)花

$\underset{\smile}{\overset{7}{6}}.\ \ \dot{1}\ |\ \widehat{5\ 6\ 5}\ \ 6\ |\ \dot{1}.\ \ \dot{2}\ |\ \widehat{1\ 6\ 5}\ \widehat{6\ 7\ 6}\ |\ 5.\ \ 3\ |$

脸， (合)(吭哟 嗬 咿哟) 情啊，

$5.\ \ 6\ |\ \dot{1}\ \dot{1}\ \dot{1}\ 6\ \dot{1}\ 6\ 6\ |\ \dot{1}\ \dot{1}\ 6\ \dot{1}.\ |\ \dot{1}.\ \ \widehat{\dot{2}\ 6\ 7\ 6\ 5}\ |\ 5.\ \ 0\ |$

(领)(嗯 吭)给你特娘舅俩(末)指指特特骂到呀

$\dot{1}.\ \ \widehat{\dot{2}\ 6}\ \widehat{5\ 5\ 3}\ |\ \widehat{5\ 3\ 2}\ \ 6\ |\ \dot{1}.\ \ \dot{2}\ |\ \widehat{1\ 6\ 5}\ \widehat{6\ 7\ 6}\ |\ 5.\ \ 3\ \|$

吭 吭 吭 奈， (合)(吭哟 嗬 咿哟) 情啊。

莳秧山歌（四）

太仓民歌
陶阿二 唱
张天鹏 记谱

1=♭B
中速 自由地

（哦）日头（格）拨直（像）正日（哎）（格里格）中哎，
（哦）姑嫂俩个（格）烧来（嗨）（噢）看（来）（咿哎）
（咿哎）（咳咳）过（来）哎 咳咳）桥（来）咳咳）东啊

转 1=F

哈咿，（哦）嫂 嫂 姐 找了郎哎， 嫂嫂看
（来）勒得（格）求（来）嗨嗨哎 咳咳）囡（哎）女哎咳。

莳秧山歌（五）

太仓民歌
唐爱祥 唱
张天鹏 记谱

1=D
中速 自由地

姐 说道， 呜呃呜呃 嘀嘀嘀嘀，（哦）西南风吹起热乎
乎哎， 寄讯叫郎吃西瓜， 小奴奴娘捧起

苏州民族民间音乐集成

耘稻山歌

太仓民歌
高金宝、张雪加 唱
张 天 鹏 记谱

(领)香草黄草一纳(啊 啊)掳①,(合)(哎嗨嗨

唷 嚯)一纳(啊 啊 啊啊)掳。

踏水山歌(一)

太 仓 民 歌
周耀成、王年春 唱
张 天 鹏 记谱

1=♯D
中速 自由地

(甲)(哎)东天发白 大冲光 啊,(乙)啊来呀啊来啊,

(甲)(哎)小姑娘快快(格)催郎 着②衣(呀)裳, (乙)来呀啊来啊。

(甲)(哎)羊肉芯馒头 糖蘸 粽啊,(乙)啊来呀啊来啊,(甲)(哎)

酒酿浦鸡蛋 摆在里床 边, (乙)啊来呀啊来啊。

(甲)啊来吭吭来嗨呀,(乙)踏水(哎)唱起踏水歌,

(甲)啊来吭吭来嗨呀,(乙)两脚 有劲像跑快

① "一纳掳"即一齐拔除的意思。
② "着"是穿衣服的意思。

踏水山歌（二）

太仓民歌
陈宝金 唱
张天鹏 记谱

踏水山歌（三）

太仓民歌
唐爱祥 唱
张天鹏 记谱

1=D 2/4 3/4 5/8
♩=60

2 23 5 | 3 23 21 16 | 1 — | 6 11 6 16 1 | 6 12 1 1. |
咿啊沙　嗬嗬嗬丈啊来，　　白米饭 好吃(末) 田难种哎，

1 1 6 1 6 16 | 6/4 5 — | 2 23 5 | 3 23 21 16 | 1 — |
山歌勿唱忘记多，　　　丈啊沙　嗬　咿呀咪。

转 1=F

3 5 3 5 6 6 | 5 5. | 6 6 5 6 6 5 3 5 5 | 1 2 2 16 5 |
别样(末)都 勿 唱哎，　要 唱 东北风 吹特 涨潮天，

3 6 5 6 6 2 1 1. | 2 23 5 | 3 23 21 16 | 1 — ‖
平车(末)好 踏 水哎 咿呀哟　嗬嗬嗬丈啊　咪。

踏水山歌（四）

太仓民歌
龚守园 唱
张天鹏 记谱

1=D 3/4 2/4
♩=80

5 1 6. 5 6 65 | 5. 1 | 6 5 6 | 65 32 2 — |
(甲)踏 水 嗬 格嗬嗬 咪　嗨 哈哈 嗨　嗨 啊，

1 1 1 1 1 6 16 | 5 5 | 1 | 6 5 6 | 65 32 2 — |
(甲)头一张 台子四角 方啊，(乙)嗨 哈哈 嗨　嗨 啊，

6 2 1 1 6 16 | 5 5 | 1 | 6 5 6 | 65 32 2 — |
(甲)岳飞 枪挑 小梁 王啊，(乙)嗨 哈哈 嗨　嗨 啊，

苏州民族民间音乐集成

(甲)武松手托千斤石啊,(乙)嗨哈哈嗨 嗨啊,

(甲)太公驳斥李文王啊,(乙)嗨哈哈嗨 嗨啊。

踏水山歌（五）

太仓民歌
陶阿二 唱
张天鹏 记谱

1=G
中速 自由地

东天日出(呀)黄石头 咳,小妹提水(呀)有人留,

娘问傈小妹提水提特啥能长哟?要晓得河干水浅(呀)寻潮头。

牵砻山歌（一）

太仓民歌
周耀成、王年春 唱
张天鹏 记谱

1=G 2/4 3/4
较慢 有气派地 较快 ♩=80

(领)牵 砻 (哎)　　　　做米里厢(末)闹盈(呀) 呜呜呜呀

呜呜)盈 呀,　　(合)闹盈(呀) 呜呜呜呀 呜呜)盈

呀,　(领)今 年 (哎)　水稻(末)取得了好收(呀) 呜呜呜呀

| 3 5 3̂ 2 | 1 − | 5 5̂3 5 | 3 2̂3 5 | 3 5 3̂ 2 |
呜 呜)成　呀,　(合)好　收(呀　呜　呜呜呀　呜　呜)成

| 1 − | ↑1 1̂6 6. | 5 | 5 5 5 ³⁼₅ 5̂3 5 | 3 2̂3 5 | 3 5 3̂ 2 |
呀,　(领)稻谷(哎　嗨)生得勒像黄(呀　呜　呜呜呀　呜　呜)金

| 1 − | 5 5̂3 5 | 3 2̂3 5 | 3 5 3̂ 2 | 1 − |
呀,　(合)像黄(呀　呜　呜呜呀　呜　呜)金　呀,

| ↑1 1̂6 6. | 5 | 5 5 5 5 5 | 3 2̂3 5 | 3 2̂3 5 | 3 5 3̂ 2 |
(领)白米(哎　嗨)堆得(末)像山　头　(呀　呜　呜呜呀　呜　呜)顶

| 1 − | 5 5̂3 5 | 3 2̂3 5 | 3 5 3̂ 2 | 1 − ‖
呀,　(合)山头(呀　呜　呜呜呀　呜　呜)顶　呀。

牵砻山歌（二）

太　仓　民　歌
高金宝、张雪加　唱
张　雪　加　记谱

1=♭E 2/4 3/4
♩=60

| 2 5̂3 2. 3 | 5 | 5. 1̂ | 1̂⁼6. 5 ⁵⁼3 | 1̂. 6 3 6 5 |
1.(领)(哎　嗨　啦)　的　角　格四　方　一　砻
2.(领)(哎　嗨　啦)　砻笑杆①撑　勒　正　(啦)当
3.(领)(哎　嗨　啦)　洋　洋　能②牵(呀)出　纯　(啦)白(来)
4.(领)(哎　嗨　啦)　洋　洋　能　牵(呀)出　万　年

| 5 3̂2 1 | 5 | 5̂ 6 | 2̇ | 1̇ ⌢ | 6 5 ⁵⁼3 ‖
场　啊,　(合)喂　呀　喂　嗨　啥　啦,
场　啊,　(合)喂　呀　喂　嗨　啥　啦,
米　啊,　(合)喂　呀　喂　嗨　啥　啦,
粮　啊,　(合)喂　呀　喂　嗨　啥　啦,

① "砻笑杆"指牵砻用的竹头架子。
② "洋洋能"是慢慢地意思。

苏州民族民间音乐集成

结束句

| 1. 6 3 6 5 | 5 3 2 1 ‖: 5. 3 5 6 5 | 5 3 2 1 — :‖

一 砻 场 啊。 万 年 (来) 粮 啊！
正(啦)当(格) 场 啊。
纯(啦)白(来) 米 啊。
万 年(来) 粮 啊,

牵砻山歌（三）

太 仓 民 歌
丁金虎、丁阿和 唱
张 天 鹏 记谱

1=F 2/4
♩=96

5 3 2 1 1 | 5 5 3 5. 6 | 3 2 2 | 6 6 5 6 5 3 | ³⁻5 3 2 1 |

1.(领)(嗯 啊哦) 的角格 四方 一(啦)砻(唻) 场 啊,

(1 1 1 | 5 3 5 3 2 ³⁻2 | 2 2 | 1̇ 6)

2.(领)(嗯 啊哦) 这个砻笑杆(格)撑 起 正(啦)当勒 场 啊,

(1 1 5)

3.(领)(嗯 啊哦) 洋洋能 牵 出 纯(勒)白(唻) 米 啊,

(3 6 5 6 5 3)

4.(领)(嗯 啊哦) 洋洋能 牵 出 万年(唻) 粳 啊,

5 3 5 | 6 5 1̇ | 6 5 ⁵⁻3 | 1̇ 6 3 5 3 | ³⁻5 3 2 1 :‖

(合)(喂 啊 喂 嗨 啥 啦) 一(啊)砻(唻) 场 啊。

(6 5)

(合)(喂 啊 喂 嗨 啥 啦) 正(啊)当(唻) 场 啊。

(1̇ 6)

(合)(喂 啊 喂 嗨 啥 啦) 纯(啊)白(唻) 米 啊。

(6 5)

(合)(喂 啊 喂 嗨 啥 啦) 万(啊)年(唻) 粳 啊。

对 山 歌

太 仓 民 歌
周耀成、王年春 唱
张 天 鹏 记谱

1 = D 12/8
中速

3 5 6 1 1 2 1 6 5 5. | 1 6 5 3 5 5 3 2 2 0 |
(甲)一只 麻雀(末)几个 头？ 几只(末)眼睛 脱溜 溜？

5 5 1 6 1 6 6 5 5. | 6 6 5 3 5 5 3 2 2 0 |
几只 小脚(末)乒乓 跳？ 几个(末)尾巴 在后 头？

3 5 6 1 1 2 1 6 5. | 6 6 1 6 5 5 5 3 2. |
一只 麻雀(末)一个 头， 两只格眼睛 脱溜 溜。

5 5 1 6 1 6 6 3 5. | 6 6 6 6 5 6 1 5 5 3 2. |
两只 小脚(末)乒乓 跳， 一个尾 巴 常住后底 头。

小 山 歌

太仓民歌
冯宝林 唱
张天鹏 记谱

1 = F
较慢 自由地

6 5 6 5 6 2 1 6 1 6 5 | 2 2 1 6 1 3 6 1 6 6 1. 3 5. 3 2 1 - |
山歌 好唱 口 难 开， 杨梅桃 好吃 手难(来) 采，

3 5 5 6 5 5 1 1 3 5 5 - 6 1 6 | 6 6 6 6 3 5 3 1 6 5 6 3 2 1 - ‖
白米饭 好吃(末)田难 种， 鲜鱼汤 好吃 要 网袋来 张。

小 山 歌

(四句头山歌)

太仓民歌
徐宝生唱
张天鹏记谱

1=C
较慢自由地

连树开花(末)(嗨哦)叶头(格)蓬啊,(哈哦)

媳妇(格)养囡(末)(嗨)夫来打(格)探啊,(哈哦)

呆笃佬佬困勒(末)(嗨哦)摇篮(唻格)里哎,(嗨)

仔细(末)看看(末)(嗨哦)像来(呵格)夫哎 嗨。

对花山歌

太仓民歌
钱茂清唱
张天鹏记谱

1=G 2/4 3/4
♩=60

(领)哉哟嗬 哎,
1.啥花(末格)开来,(合)哉哟
2.啥花(末格)开来,(合)哉哟
3.啥花(末格)开来,(合)哉哟
4.啥花(末格)开来,(合)哉哟
5.月季花(格)开来,(合)哉哟
6.梧桐花(格)开来,(合)哉哟
7.蔷薇花(格)开来,(合)哉哟
8.葵花(里格)开来,(合)哉哟

| 2. | 2 | 6 6̂1 2 3 | 3 2̂ 1 6 | 5 | 6̂ 1 | 2. | 2 :||

嗬，(领)(哎) 阵 (啦) 阵 (格) 香 嚯，(合) 哉 哟 嗬 (领) 哎。
嗬，(领)(哎) 噢 (呀) 滂 (格) 滂 嚯，(合) 哉 哟 嗬 (领) 哎。
嗬，(领)(哎) 爬 (啊) 篱 (格) 浪 嚯，(合) 哉 哟 嗬 (领) 哎。
嗬，(领)(哎) 朝 (啊) 太 (格) 阳 嚯，(合) 哉 哟 嗬 (领) 哎。
嗬，(领)(哎) 阵 (啦) 阵 (格) 香 嚯，(合) 哉 哟 嗬 (领) 哎。
嗬，(领)(哎) 噢 (呀) 滂 (格) 滂 嚯，(合) 哉 哟 嗬 (领) 哎。
嗬，(领)(哎) 爬 (啊) 篱 (格) 浪 嚯，(合) 哉 哟 嗬 (领) 哎。
嗬，(领)(哎) 朝 (啊) 太 (格) 阳 嚯，(合) 哉 哟 嗬 (领) 哎。

国泰民安

吴　江　民　歌
丁　金　才　唱
鲁其贵、朱理 记谱

1=♭B 2/4 3/4
♩=60

1. 东 风 (那个) 吹 来 (末) 紫 云 青，
2. 风 调 (那个) 雨 顺 (末) 年 头 好，

合 家 (末) 大 小 过 光 阴。
国 泰 (末) 民 安 镇 乾 坤。

长　工　苦

吴　江　民　歌
陈　锦　庭　唱
顾鼎新、孙克秀 记谱

1=G 2/4 3/4 1/4
♩=60

呵，落雨(末) 绵 绵 三 月 中 啊，拿了(末)

啊) 罱 泥 箩 头 (勒吔) 正 当 中 啊，老 天 爷 不 知

```
5 3 2  2̂ 1 6 | 6̂ 1 6̇ 5 6̇ 1̇ | 1 2. ‿ 5 3 | 3̂ 3 2  2 3 2 | 2̂ 1 6̇ . ‖
长工(个)苦  啊， 那病身未     愈湿透   肚里(个)里。
```

十二月长工（一）

吴江民歌
徐 天 宝 唱
存杰、明义、程明 记谱

1=F 3/8 5/8
♩=96
叙述地

```
5  3  5 | 3  3  1 | 3  3  1. ‿ | 5  5  5 |
雨水(爷啊) 堆 堆(末) 正 月 里，         无 柴(爷啊)

3  3̂ 2 1 | 5  3  1. ‿ | 1  2  3 | 3  3  1 |
无 米(末) 手头 空，       上 欠(爷啊) 官 粮(末)

5̲ 5  3  1. ‿ | 5  3  3 | 1  3  2 | 6̲ 1  6̲ 1  1. ‿ ‖
下  欠  债，    只 待(爷啊)想来 去   做 长 工。
```

十二月长工（二）

吴江民歌
徐 天 宝 唱
存杰、明义、程明 记谱

1=F 3/8 5/8 6/8 4/8
♩=96

```
5  3  5 | 3  3  1 | 3  1  3 | 1. ‿ |
1.十 二 月 过 去(末) 十 二 月  中，

3 3 1 3 | 3 3 3 3 | 1 3 1. ‿ | 5 3 3 3 3 1 2 3 3 |
当家当家俫 今年唤得吾个   呒没用。     吾跳出了格扇(末)龙门

1  3  1. ‿ | 3 3 1  3 | 5 5 5  5 | 3 1 1 3 2 |
交 好 运，   当家当家吾 今年吃俫三 块 油头肉，

3 3 3 3 | 5 3 1. ‿ | 5  3 3 3 | 5 1 1 3 |
三钱豆腐  八 根 葱。   当家长工伯 伯吃得(爷啊)
```

凶，长工侬开年唤了粗扇大脚好长工，日日搭侬出药叫郎中。当家长工伯伯长工伯伯侬话到这句闲话爷啊，害侬代代子孙搭吾做长工。

2. 正月末（加）过去（末）二月中，抄沟（加）通麦闹丛丛，当家冤枉我压倒蚕豆小麦骂长工。

3. 二月末（加）过去（末）三月中，垦田（加）锄桑闹丛丛，当家走来看着一粒桑籽也要骂长工。

4. 三月末（加）过去（末）四月中，养蚕（加）时节闹丛丛，见到干菜勿说起，见到湿菜骂长工。

5. 四月末（加）过去（末）五月中，种田（加）时节闹丛丛，一个人拔秧九个种，田里少秧骂长工。

6. 五月末（加）过去（末）六月中，上水（加）踏车闹丛丛，高头上踏起（加）下头上住，高头上盖灰骂长工。

7. 六月末（加）过去（末）七月中，耘田（加）拔草闹丛丛，高田上耘田耘到低头上住，高头盖灰骂长工。

8. 七月末（加）过去（末）八月中，搓绳（加）打索闹丛丛，大绳小绳都搓到，当家冤我勿搓稻担索骂长工。

9. 八月末（加）过去（末）九月中，捉稻（加）时节闹丛丛，一塌捉来一塌凉，麻鸟吃谷骂长工。

10. 九月末（加）过去（末）十月中，牵砻（加）时节闹丛丛，当家吃了三糙头白米饭呼呼困觉，伊拉呱长工伯伯吃得呱泥团薄粥牵夜砻。

11. 十月末（加）过去（末）十一月中，打米（加）时节闹丛丛，打米（加）时节闹丛丛，吭米打来（末）剩条筋，白米打来剩个心要骂长工。

十二月长工

吴江民歌
顾伯生唱
存杰、程明记谱

1=F 2/4　♩=84　叙述地　自由地

梅花开来正月中，无柴无米手头空，
上欠官粮下欠债，呒没办法做长工。

十二月长工（一）

吴江民歌
王英宝唱
存杰、江麒、明义、程明记谱

1=E 3/8 5/8　♩=120　自由地

生活做到正月中，修桑拨叶闹丛丛，
上抢头修到下抢住，失落一棵不修要骂长工。

十二月长工（二）

吴江民歌
王英宝唱
存杰、江麒、明义、程明记谱

1=E 3/8 4/8 5/8

1.生活做到八月中，
八月半夜里东家大娘(搭仔)东家老相公看得金划龙船

2. 生活做到二月中，罱河泥撑起闹丛丛，花椒蒲鞋相对白脚膀①，少罱一船河泥骂长工。

3. 生活做到三月中，下摇船摇起闹丛丛，长工手捐铁镴浪，□□□□□□。

4. 生活做到四月中，看蚕拨叶闹丛丛，一堆出来一堆进，屋里清桑叶勿齐要骂长工。

5. 生活做到五月中，做丝作茧闹丛丛，东家屋里摆起十二部丝车团团转，一百零八担水都要长工伯伯肩头上挑，缸里勿满要骂长工。

6. 生活做到六月中，耘田摸草闹丛丛，上抡头②摸到下抡住，失落一颗勿摸要骂长工。

7. 生活做到七月中，东北风吹起闹丛丛，别人家田里行壅壮来下，东家田里呒不壅壮骂长工。

8. 生活做到九月中，捉稻③收稻闹丛丛，东家老相公捏仔这只长煤烟头水烟管，走到田模头咕咕叫吃，看到别人家田里都有乔扦④来晒，东家田里呒不乔扦要骂长工。

9. 生活做到十月中，牵砻掼稻闹丛丛，东家大娘（搭仔）东家老相公吃仔二糙头白米饭咕咕叫困，长工伯伯吃仔籼米白粥磨夜眷。

10. 生活做到十一月中，拎水淘米叫长工，白蒲头⑤芷菜篮里淘，十根节头好像刀切落，拉把烂柴灶口烘。

11. 生活做到十二月中，揩揩锄头铁镴算清账来拨清钿，吾一家老小要过年去。东家老相公捏仔算盘抡头上算，一算算到十万八千里，整田整地整把伊⑥跳出龙门交好运，柴滩堆在灶下头，米圈堆得床横头。

① "白脚膀"，即小腿。
② "抡头"，即垄头。
③ "捉稻"，即割稻。
④ "乔扦"，即晒稻把用的竹竿三脚架。
⑤ "白蒲头"，即白色的菜梗。
⑥ "整把伊"，即全给他。

老长工(一)

吴江民歌
王根生 唱
江麒、程明、维贤 记谱

1=F 3/8 6/8
♩=132

```
5 5 5 5 3 | 6̄5 3 3̄2 2 3 | 1 2 | 1 3 2 |
1.正月 梅花(末)    雨 淙  淙,        无 柴   无 米(末)

3 2 2̄1 6. | 6̄1 2 3̄1 | 3 2 1̄2 1̄6 5. |
手 里 空,   上欠  官粮 下欠  债,

1 2 | 3 3̄2 | 1 2 2̄1 6. ||
走 投   无 路   做 长 工。
```

2. 正月过去二月中，开锣做戏闹丛丛，田里搭起做戏台，压倒蚕豆小麦骂长工。

3. 二月过去三月中，垦田锄桑闹丛丛，田垦好来桑括好，当家走来看看也要骂长工。

4. 三月过去四月中，四月里厢养蚕闹丛丛，落得三日三夜长阵雨，吃得一张湿叶要骂长工。

5. 四月过去五月中，五月里厢种田时节闹丛丛，长工拔秧短工种，种得一颗浮子骂长工。

6. 五月过去六月中，六月里厢耘田摸草闹丛丛，脚板头朝天手落地，耘地摸草要把蟆鱼叮。

7. 六月过去七月中，七月里厢踏车时节闹丛丛，上片下片直落三片都踏到，东家还骂懒长工。

8. 七月过去八月中，八月里厢搓绳绞索闹丛丛，早晨头搓脱三十三个毛柴来吃饭，东家骂俫望烟囱。

9. 八月过去九月中，九月里厢捉稻时节闹丛丛。一塌捉来一塌晒，麻鸟吃谷骂长工。

10. 九月过去十月中，十月里厢牵砻做米闹丛丛，东家吃仔三糙头白米呼呼叫困，长工吃的泥团薄粥牵夜砻。

11. 十月过去十一月中，敲冰淘米闹丛丛，十根节头骨根根并起，灶里有火勿敢烘。

12. 十一月过去十二月中，天上飞过白鸟两脚红，锄头铁锗交不东家去，开年浪哪去找个好长工。

老长工（二）

吴 江 民 歌
陆 阿 妹 唱
张仲樵、顾鼎新 记谱

1=D 2/4 1/4
♩=50

（啊呀）梅花（哇）开来（哎）正月（哎嗨嗨呜哎 嗨嗨）中哪，那无柴（末）（呃啊）无米手头（哎）空，上欠官粮下欠（个）债啊，无可（呀）奈何做长（呃啊）工。

木龙吐水救青苗

（春调·车水山歌）

吴 江 民 歌
瘦 阿 荣 唱
江 麒、存 杰 记谱

1=G 3/8
♩=120

四根车冲① 直苗苗，两只牦牛一样高，你看那八个车把子轮头转，木龙吐水救青苗。

① "车冲"是架设水车的木桩。

花花绿绿一条塘

（呀哎嗨嗨山歌）

苏州民族民间音乐集成

1=G 4/8 5/8 6/8
♩=56
高亢自由地

吴江民歌
宋加生唱
鲁其贵、朱理记谱

花花　绿绿（末）一条（哎嗨嗨嗨呜哎嗨嗨）
南周　庄来（末）北周（哎嗨嗨嗨呜哎嗨嗨）
六里　塘来（末）七里（哎嗨嗨嗨呜哎嗨嗨）

塘啊　那，南到（末）啊）杭州（末）北到（个哎）
庄啊　那，泉福寺（啊）相对（末）白蚬（个哎）
塘啊　那，六里塘上（啊）出个（末）唱歌（个哎）

江，　牛上金塘上穿水过啊　那，
港，　白蚬港相对报恩寺啊　那，
郎，　勿唱长来勿唱短啊　那，

卖盐港落北（哎）到周（个哎）庄。
报恩寺落北（哎）六里（个哎）塘。
要唱（末）吴江（哎）好地（个哎）方。

罱泥问答

(呜哎喃山歌)

吴江民歌
陆阿妹 唱
张仲樵、张舫澜 记谱

$1=G$ $\frac{2}{4}$ $\frac{3}{4}$ $\frac{3}{8}$

♩ = 64

1. 哎呀,唔唱个山歌（哎）来问（嗨嗨呜哎嗨嗨嗨）声,（格末）晓得么啊,夏墓荡里有几丈（呀）几寸水头（格）深?（格末）倷晓得夏墓荡南滩几条浜兜（末）几只湾?（格末）晓晓得么 我伲格条港 向南一直到嘉（格）兴。

2. 哎呀,唔唱个山歌（哎）答回（嗨嗨呜哎嗨嗨）声,（格末）唔晓得么啊,夏墓荡丈二（呀）竹竿水头（格）深,（格末）唔晓得夏墓荡南滩七条浜兜（末）八尺湾,（格末）唔青龙港（啊）向南一直到嘉（格）兴。

3. 哎呀,唔唱个山歌（哎）答问（嗨嗨呜哎嗨嗨）声,啥人对倷语,啊!夏墓荡里有丈二（呀）竹竿水头（格）深,啥人（末）对倷话夏墓荡南滩有七条浜兜（末）八条湾?啥人（末）对倷话青龙港（啊）向南一直到嘉兴?

(2 22 3 2 | 3 3 2)

4. 哎呀,唔唱个山歌（哎）答回（嗨嗨呜哎嗨嗨）声,罱河泥阿哥对唔话（啊）夏墓荡里有

(6 1. 6 1 1 | 6 1 1)

丈二（呀）竹竿水头深,（格末）张湾它船上对唔话夏墓荡南滩有七条浜兜（末）八只湾,

(6 6 6 6 1 | 6 6 1)

（格末）摇航船阿哥对唔话青龙港（啊）向南一直到嘉（格）兴。

唱山歌要个起头人
（呜哎嗨山歌）

吴江民歌
胡桂林 唱
张仲樵、肖翰芝、石林 记谱

1=G 2/4 3/4
♩=72 自由地

| 0 2 | 2̂22 2 3 | 5̱3 5 6̂6 6· | 1̇· 6 6̂5· | 3̂3 2̂1 2 |

唔 唱山歌要个 起头(嗨嗨嗨 呜哎嗨) 人哪哎 嗨,

| 3̂33 5 5· 3̂3· | 1̱6̱1 3 | 3̂6· 3 | 2̂33 5 5· |

划条船 阿哥 要根 橹绷绳 呃啊, 唔 人小(末) 相打

| 5 5· 5 5· | 5 3 6· 5· | 2 1̂22 5̱3· | 2 3 3 6· |

相骂 要个 和事佬啊, 唔 小姑娘 出帖 用媒人哎。

哪嗨腔
（山歌）

吴江民歌
张云龙 唱
张仲樵 记谱

1=G 2/4
♩=84

（男白）今朝出来放了牛哇,
（女白）牛放南山吃草哇。

| (1̱̇6 tr — | 6 1̱6 5 | 5̱3 — | 0 5 3 2 | 1 2 3 5 | 1̱̇6 —) |

| 5̱2 3 | 2 6̣ | 3̱6 5̱2 | 5̱3 — | 2 6̣ | 3̱̂2 3 |

（男）哪 嗨 哪 嗨 嗨呀咿哪 嗨, （女）哪 嗨 哪 嗨

| 2 3 1 5̣ | 6̣ — | 3̱5 6̱3 | 5 — | 3̱5 3̱1 | 2 — |

嗨呀咿哪 嗨, （男）嗨呀咿哪 嗨, （女）嗨呀咿那 嗨,

| 3̱1 2 | 3̱1 2 | 2̱3 2̱1 | 6̣ — | 2̱3 2̱1 | 1̱̇6 — |

（男）咿哪 嗨,（女）咿哪 嗨,（合）嗨呀 咿哪 嗨 嗨呀咿哪 嗨。

要唱山歌就开场

(四句头山歌)

吴江民歌
王美宝唱
存杰、江麒、明义、程明 记谱

1=F 3/8 5/8　♩=16　自由地

（曲谱）

风吹竹叶嗖嗖响

(呜哎嗨山歌)

吴江民歌
丁金才唱
鲁其贵、朱理 记谱

1=G 3/8 2/4 4/8　♩=56

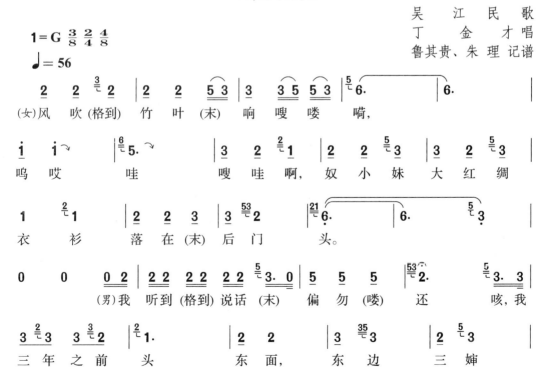

苏州民族民间音乐集成

伯婆婆进后花园，葡萄棚其中石板凳上，
姐姐双双(末)人二个咳啊。我郎君哥哥
走上前去打恭作揖，作揖打恭，
看得你们两人红红(末)芙蓉(仔格)脸呀，把奴
(格来)骂得(子格)两三(吼吼)年。

新造房子白堂堂

吴江民歌
钱阿如唱
鲁其贵、朱理记谱

1=C 3/8 2/8
♩=60

新造房子(末)白堂堂哎　　咳，
十七八岁姐①妹(末)去采桑，
来采桑勿得(末)去采桑哎，
出门碰②着(末)小情郎。

①"姐"读音"嫁"。
②"碰"读音"邦"。

四句头山歌

吴江民歌
钱根生 唱
刘明义、鲁其贵、朱理 记谱

1=C 3/8 4/8
♩=58

正月梅花心里黄,岳飞枪挑(末)小(啊)梁王,武场独战第啊,四弟兄出在(末)岳家庄。

十二条手巾
(呜哎嗨山歌)

吴江民歌
张云龙 唱
张仲樵 记谱

1=G 2/4 1/4 3/4
♩=68

1.啊,第一条手巾是蓝(哎呜哎嗨嗨嗨嗨)青呃啊,那正月里厢(末)(呃啊)梅花开放初立春呃啊,初打雨水正月半哎,哪家家人家(末)门止结彩挂红灯哎。啊,挂红灯来闹红(哎呜哎嗨嗨嗨嗨)灯呒啊,那梁山大哥

宋公明哎，那深山（末）弟兄要红一百零五加三单八个呀，那李逵独战闹东京哎！

2. 第二条毛巾燕子青，初交惊蛰杏花新，一交春分天气暖，百草还等遍地青。遍地青来遍地青，唐伯虎叫船去游春，游春踏青碰着一位秋香女，解元不做做佣人。

3. 第三条毛巾赛红纱，桃红柳绿开红花，公明戏弄阎婆惜，清明谷雨看三蚕。要到阎婆街上去卖菜，风吹浪打沿村走，在家出（走）外勿要走田舍。

4. 第四条手巾是白绫，初交立夏小麦青，四月蔷薇花开交小满，田里龙虎闹盈盈。闹盈盈来闹盈盈，鲁智深外出打不平，沙和尚结识丹阳女，何文秀落难唱道情。

5. 第五条手巾五色纱，初交芒种石榴花，夏至难逢端阳节，家家人家插种乱似麻。乱似麻来乱似麻，小青出外送香茶，白娘娘要搭许仙二个吃一杯二杯雄黄酒，白娘娘酒醉房中变条蛇。

6. 第六条毛巾六尺长，六月荷花开来水里生，交是小暑交大暑，知了响叫稻成行。稻成行来稻成行，王婆拿带砒霜药杀武大郎，武大娘子结盟西门庆，武松报仇杀了西门庆。

7. 第七条手巾五色齐，七月里凤仙花开来种子齐，一交立秋勿动耥，一交处暑勿耙泥。勿耙泥来勿耙泥，潘巧云结识海尚梨，杨雄、石秀结拜二兄弟，要到翠屏山上杀娇妻。

8. 第八条手巾姐织机，八月中秋开木樨，秋分叶露开得早，白露秋分稻透齐。稻透齐来稻透齐，王彦章摆渡捏铁篙，打遍天下无敌手，后来碰着十三太保李存孝。

9. 第九条手巾姐用心，初交寒露菊花青，一交寒露霜降到，家家人家要穿棉。要穿棉来要穿棉，米谷仙师去登仙，登仙登仙好像弥陀佛，唐僧取经到西天。

10. 第十条手巾十出绒，十月芙蓉花开一点红，交好小雪交大雪，家家人家掼稻牵砻闹冲冲。要牵砻来要牵砻，秦叔宝相对尉迟恭，薛平贵离别寒窑去，小秦王有难卸甲现金龙。

11. 第十一条手巾紫绿齐，十一月水仙花开放雪花飞，一交冬至头九到，连冬起九发狂风。发狂风来发狂风，诸葛亮只管借东风，庞统设了八九七十二个连环计，百万曹兵遭火攻。

12. 第十二条手巾绣完全，蜡梅花开放小寒过，交过小寒交大寒，家家户户敲锣打鼓要过年。要过年来要过年，孟姜女寻夫实可怜，孔圣人陈蔡被难呒没饭来吃，李闯王劈了着地眠。

山歌勿唱忘记多

（四句头山歌）

吴江民歌
潘宝生、朱兴龙 唱
鲁其贵、程明、刘明义 记谱

山歌 勿唱（末）忘记多，棉纱线勿理（末）断头多，
快刀 勿磨（末）生铁锈，官路 勿走（末）草长（呀）多。

十赞古人

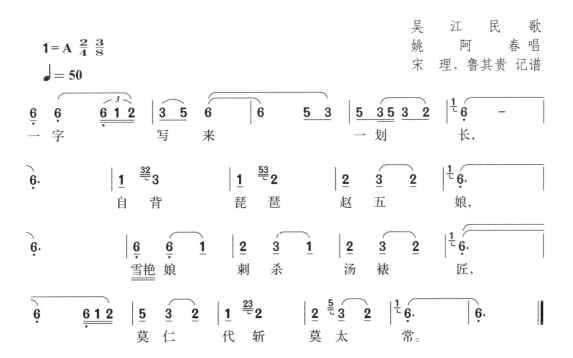

吴江民歌
姚阿春 唱
宋理、鲁其贵 记谱

一字 写来 一划 长，
自背 琵琶 赵五 娘，
雪艳娘 刺杀 汤裱 匠，
莫仁 代斩 莫太 常。

十月想郎

吴江民歌
纽阿凤唱
鲁其贵、宋理、江麒 记谱

1=G 4/4 3/4 2/4　♩=70

```
2  2 5 3 2 | 2  3  3 1  6 | 1 3  1  5 3 | 5 3 2  2 1 6  5 |
1.正 月 梅 花(末)带 须 开，    暗 里 私 情  笑 里  来，

3 5 3 5 5 | 3 2 2 1 6  6  5 | 2 2  2 3 | 3 5  6 1 6  5  - ‖
 姐看树芽(末)心(呀)欢    喜，  两边 两想  结连 (啊) 理。
```

2. 二月杏花白似银，竹叶①娇娘要郎君。日勿困来夜勿眠，一心想郎情意深。

3. 三月桃花朵朵开，玉手弯弯叫郎来。叫得郎君哥哥来吃茶，姐要端茶手来遮。

4. 四月蔷薇朵朵开，郎要做丝姐来陪。郎踏水车抢抢转，姐捏丝筷做媚眼。

5. 五月石榴花真多，路上处处唱山歌。远远唱来远远想，声声句句打动奴小妹心。

6. 六月荷花透水凉，姐捏花扇去乘凉。前半夜困下热老虎，后半夜困下真温和。

7. 七月鸡冠对对开，小姑娘样样爱打扮。四季衣衫随心着，两面笑窝引郎来。

8. 八月木樨阵阵香，竹叶打扮看戏去烧香。郎君哥哥端凳前头走，竹叶小妹脚小伶仃后头跟。

9. 九月菊花满地黄，小妹烧香回转到了房。私订终身无人晓，快快设法来拜堂。

10. 十月芙蓉润小春，姆妈阿爸得息气哼哼。逼得官人亲来退，退婚之后叫媒人。

① "竹叶"是姑娘的名字。

私情山歌（一）

吴江民歌
姚桂仁唱
鲁其贵、朱理记谱

1=A 6/8
♩=58

正月梅花(末)朵朵开，爱你(格)私情笑里来，
姐叫那情哥(末)心欢喜，两边两想结连理。
千思量来万思量，思量佳人好娇娘，
勿长勿短(末)生得好，黄昏思量(末)到五更。

私情山歌（二）

吴江民歌
姚桂仁唱
鲁其贵、朱理记谱

1=A 6/8 5/8 7/8 3/8
♩=58

正月里来(末)是新年，姐妹们梳头去拜年，
绫罗单白衫，领上花差襟，云绢花背心，里厢一条大红(那个)裤子
相配末，外世①绫罗(那个)细线百褶裙。

私情山歌（三）

吴江民歌
姚桂仁唱
鲁其贵、朱理记谱

1=A 3/8 5/8 6/8 4/8
♩=58

三月望郎(末)是清明，百草(格)芽长蛇翻身，田里蛤蟆
咕咕叫，地上桑叶苍口青。小妹生来年纪轻，十八岁裁衣行里件件能，

① "外世"即外面的意思。

苏州民族民间音乐集成

花花绿绿一条塘
（十赞郎·呜哎嗨山歌）

1=F 3/8
♩=120

吴江民歌
顾鼎新 唱
顾鼎新、孙克秀 记谱

花花　　绿绿　　一条　（嗨嗨　呜哎　嗨嗨
南周　　庄来　　北周　（嗨嗨　呜哎　嗨嗨
六里　　塘来　　六里　（嗨嗨　呜哎　嗨嗨

嗨）塘啦，　南到（末）杭州　北到
嗨）庄啦，　小田（末）河来　相对
嗨）塘啦，　六里塘　出个年青十八

港哎　　哎,牛上　泾塘　过来　金石基
白蚬港　哎,白蚬　港(啦)　相对　报恩寺
唱歌郎　哎,勿唱　长来　便唱　便唱短

哎嗨　啊，卖盐港落北　到周　庄哎。
哎嗨　啊，报恩寺相对　六里　塘。
哎嗨　啊，单唱个恩惠私情　十转郎。

① "哦啷话"即都在说话的意思。

对白山歌

吴　江　民　歌
王根生、王雪雄唱
江　麒、程　明记谱

1=G 2/4 3/4
♩=60

(甲)啥格头花开来 黑心(末)肠？　啥格头花开来(末) 白(啊)洋洋？
(乙)蚕豆花开来(末) 黑心(末)肠，　豌豆花开来(末) 白(啊)洋洋，

啥格头花开来(末) 蜡黄(仔格)黄？　啥格头花开来 夜里(啊)香？
油菜籽花开来(末) 蜡黄(仔格)黄，　玉兰花开来(末) 夜里(啊)香。

五姑娘（一）
（小山歌）

吴　江　民　歌
沈　三　宝唱
石　林、肖翰芝记谱

1=D 2/4
♩=72

正月里梅花 是新年哪啊，　姚岸村杀浜 出了位徐阿
天啊，阿天哥哥 家里穷来 无饭吃啊，　要到
汤家浜里 杨家杨落场 上 去 做 长 年。

五姑娘（二）
（小山歌）

吴　江　民　歌
沈　三　宝唱
石　林、肖翰芝记谱

1=D 2/4
♩=72

四月里蔷薇 白如霜啊，　那阿天哥哥 拿仔三把秧栳
去下秧啊，　五姑娘拿仔 盛毛豆勺子 东田岸挨出

| 6 66 5 6 | 0 56 1 1 | 1 6 5 6 | 5 6 5 6 | 6 6 6 5 |
西 田 岸 挨 进， 搭 仔 阿 天 哥 哥 两 个 七 搭 八 搭， 两 只 眼 睛

| 6 6 6 5 | 0 56 1 1 1 6 | 1 1 6 5 | 0 56 1 6 | 5 3 2. |
眯 眨 眯 眨， 害 得 阿 天 哥 哥 粳 稻 糯 稻 下 得 一 密 里 啊，

| 5 6 6 | 1 1 6 5 | 5 6 | 1 6 6 5 6 | 5 3 2. | 2 — ‖
要 到(末) 八 月 秋 分 稻 荞， 埋 怨(末) 五 姑 娘。

天上大星盖小星

(四句头山歌)

吴 江 民 歌
金 阿 妹 唱
孙克秀、顾鼎新 记谱

1=G 2/4 3/4
♩=72

| 3 2 1 | 3 2 1 | 3 5 2 5 3 2. | 2 3 1 3 2 | 3 5 5 3 2 | 6 6 5. |
天 上 个 大 星(末) 盖 小 星 啊 哈， 狗 头 人 家 盖 穷(啊) 人 啊 哈，

| 1 1 1 3 2 3 | 3 5. 3 2 5 3 | 3 2 1 3 2 3 | 2 2 1 | 6 6 5. ‖
南 汇(个) 蒋 家 勿 稀 奇 啦， 我 伲 穷 人 没 啥 低 啦 哈。

香　　袋

吴 江 民 歌
沈 福 林 唱
存 杰、程 明 记谱

1=G 2/4
♩=84

抒情地

| 6 1 2 3 2 3 | 2 3 2 1 | 6. 1 2 3 | 3 2 3 2 1 | 6 1 1 2 |
拿 一 只 香 袋 初 起 头， 情 哥 想 把 香 袋 一 抖 二 抖

| 2 3 1 2 | 3. 2 1 2 3 2 | 1 2 3 2 1 | 6. 1 2 3 2 3 1 | 3 1 5 3. 2 1 ‖
连 三 四 抖， 抖 得 奴 奴 香 袋 动， 郎 荡 香 袋 姐 风 流。

采 桑 歌

1=G 2/4
♩=84
抒情地

吴 江 民 歌
沈 福 林 唱
存 杰、程 明 记谱

姐提篮子 去采桑, 对面 碰着 小情郎,

小情郎哥哥 帮采桑, 抽忙头 工 急送小情郎。

郎 要 断

（摘落生）

1=G 3/8
♩=264

吴 江 民 歌
顾 寿 林 唱
顾鼎新、孙克秀 记谱

姐勒 园里 采木樨啊, 郎勒

外头 捫松 泥啊, 姐说(得) 郎(啊)

郎(啊) 要拿 木樨 拿转 去哎,

勿要趁 中宅上 惹是 非。

叠 句 头

吴江民歌
盛阿弟 唱
存杰、明义、程明 记谱

1=♭B 6/8 2/4 3/8 5/8
♩=132

倷 这只长脚头蜘蛛，就在屋角上张网，
这只红蜻蜓飞来性命（啦）难逃。

买 灯
（七弦头山歌）

1=♭B 3/8 2/4 5/8 1/4 6/8 7/8
♩=132

苏州民歌

弦头转来（末）秋风凉，鸡头
密席相对熟瓜香，唔 郎看姐来（末）
好比早姜走首嫩，姜（末得）红白 嫩，
姐看郎君好比山茶花红妮尾凤 春。
唔姐奴娘要到梳妆台上，开开这只抽屉拿到

民间歌曲卷(下卷)

1 2 2 | 1 2 1 2 2 | 1 3̱2̱ | 1 2 1 2 |
五千零五百五十个铜钿，要到苏州

1 3̱2̱ 2 1 2 | 1 2 2 1 2 | 1 2 2 1 2 | 1 2 2 2 2 |
阊门街上岸，竖街上朝南 横街上向东，相对头转弯

1 2 2 2 2 | 1 1 1 1 2 | 1 1 1 1 2 | 1 2 2 1 3̱2̱ |
灵牌店隔壁 铁匠店对门 跨街楼下滩，双排头门面

1 2 2 1 2 1 2 | 1 2 2 2 2 2 1 2 | 1 2 1 2 1 2 1 2 | 1 2 1 2 1 2 0 |
大儒巷灯笼店里，号得七七四十九盏 铜盘铁钎篾丝灯笼 拉做七尺头子

6̱ 1. 6̱ 5̱ | 5̱ 6̱ 1 | 2 3 1 3̱2̱ | 3 2 2 1 1̱6̱ ‖
塔， 照得(末) 四方闲人 也照(伲惠)郎。

唱 古 人

1 = ♭B 3/8 5/8 3/8
♩ = 132

苏州民歌

6̱ 1 | 1 1 5̱3̱2̱. | 3 5̱3̱5̱ 3̱2̱. | 3 3̱2̱1 | 1 3̱2̱ 3 |
一字 写来(末) 像杆枪， 肩背 琵琶

1 3̱ 2 | 1̱ 6̱. | 6̱ 1 | 1 2 3 | 3 2 1̱6̱ 1. |
赵五 娘，雪艳娘 刺死(末) 汤裱匠，

5̱ 6̱ 1 | 3 1 3̱2̱ | 1 3̱2̱ | 1̱ 6̱. ‖
莫仁(末)代斩 莫太 常。

结识私情

吴江民歌
姜惠君唱
鲁其贵、存杰 记谱
江麒、程明

1 = G 2/4 ♩ = 60

(男)结识私情楼上楼，楼上(末)私情真(那)难(格)
(女)结识私情楼上楼，楼上(末)私情最(那)好(格)
偷， 热水(末)揩面难下(仔格)手嗐,
偷， 热水(末)揩面掺冷(仔格)水嗐,
石头上 雕花(末) 难 起 头。
石头上 雕花(末) 顺 丝 绺。

白须老翁不算老（一）

头 歌
（大山歌）

昆山民歌
徐锦绮 记谱

1 = ♭B 2/4 5/8 3/8 ♩ = 68

嗨 嗨嗨郎哎 嗨嗨嗨呜， 说过 呜哎 呜哎 嗨嗨
嗨 唉， 白须(唉) 老翁(啊)不算
老啊 唉， 饲养猪猡 百余条哎。

白须老翁不算老（二）

大吆（笃头）

昆山民歌
徐锦绮 记谱

（乙）嚆 嚆嚆郎哎 嗨嗨嗨呜，说过呜哎，呜哎嗨嗨嗨唉，白须（唉）老翁（啊）不算 老啊！

白须老翁不算老（三）

小吆（女嗓）

昆山民歌
徐锦绮 记谱

（丙）呜喂呜喂呜喂，一吃过饭，呜喂呜喂 呜喂喂喂呜喂喂喂，唉呜 喂 呜哎。

白须老翁不算老（四）

后挣（拖腔）

昆山民歌
徐锦绮 记谱

1.（合）呜哎 嗨呜哎 嗨嗨嗨呜， 嗨呜哎 嗨嗨， 呜哎， 不算 老唉。

2. 白须老翁不算老，饲养猪猡百余条。
3. 勤打扫来勤喂料，猪猡长得比象高。
4. 小猪一窝又一窝，走起路来摇勒摇。
5. 八戒气得头直摇，勿及母猪福气好。

吃仔饭来喊山歌①（一）

（昆西大山歌）

第一部分

头　歌

昆山民歌
顾泉生等 唱
徐锦绮 记谱

1=D 2/4 3/4　♩=72

吃仔（哎　　嗨嗨哎）　饭来（末）（嗨嗨嗨嗨　哎）
喊　山　（嗨　嗨嗨）歌来　　　哎。

吃仔饭来喊山歌（二）

笃　头

昆山民歌
顾泉生等 唱
徐锦绮 记谱

1=D 2/4　♩=72

喊　山　（嗨　嗨嗨）歌来　　哎。

吃仔饭来喊山歌（三）

头　歌

昆山民歌
顾泉生等 唱
徐锦绮 记谱

1=D 2/4 3/4　♩=72

咿　　哟　　　　噢嗬咿　哟，（嗬嗬嗬咿）

① 此歌属昆西大山歌，分为两大部分：
第一部分分为六小段，即（一）头歌；（二）笃头；（三）头歌；（四）大环；（五）小吮；（六）后换。
第二部分分为四小段，即（一）头歌；（二）大环；（三）小吮；（四）后换。

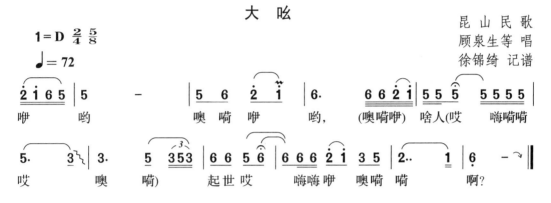

吃仔饭来喊山歌（七）

头 歌

第二部分

昆山民歌
顾泉生等 唱
徐锦绮 记谱

1=D 2/4 ♩=72

吃仔饭来喊山歌（八）

大 环

昆山民歌
顾泉生等 唱
徐锦绮 记谱

1=D 2/4 ♩=72

吃仔饭来喊山歌（九）
小 吆（小嗓）

昆山民歌
顾泉生等唱
徐锦绮 记谱

1=D 3/4 2/4　♩=72

（咿呀 咿咿 咿）竹行　坍啊　噢咿　呀咿咿咿　噢　嗬嗬嗬　噢。

吃仔饭来喊山歌（十）
后 抢（拖腔）

昆山民歌
顾泉生等唱
徐锦绮 记谱

1=D 2/4　♩=72

咿 哟　噢嗬咿，　嗬　嗬嗬
嗬嗬嗬 嗬，（嗬嗬 嗬）　坍来 哎。

2. 吃(仔)饭来喊山歌，啥人起早种田多？敲锣为(嗬)喊吃饭，放筷好像竹行坍。

3. 吃(仔)饭来喊山歌，沈万山起早种田多，敲锣为(嗬)喊吃饭，放筷好像竹行坍。

4. 吃(仔)饭来喊山歌，沈万山起早种田多，高田种在梁山上，低田种在太湖梢。

5. 吃(仔)饭来喊山歌，沈万山起早种田多，高田要种高山茶，低田要种水红菱。

大 莲 船

(大山歌)

昆 山 民 歌
唐 大 妹 等 唱
江 麒、屠 引 记谱

东方日出火直溜

(大山歌)

昆山民歌
徐永秀、秀龙 唱
永莲、阿六
鲁其贵 记谱

1=D 2/4 3/8
♩=56 ♪=112
自由辽阔地

【头歌】

(咿 咿 嗨嗨 哎) 东天(呀)日出(末)
(咿 咿 嗨嗨 哎) 娘问(末)女儿(末)

火直溜哎, 火直溜哎哎 嗨 嗨嗨, 小姐妮(呀 哈哈)
去哪搭哎, 买肉能长远哎 嗨嗨, 看伊搭①(啊 啊啊)

买 肉 (末 勒勒) 郎 要 留 哎 嗨。
开 肚 (末 勒勒) 落 猪 头 哎 嗨。

1=D 2/4 3/8 5/8
【二买】

噢 咿哎 哎咿哎 嗨嗨, 东天(呀)
噢 咿哎 哎咿哎 嗨嗨, 娘 问(末)

【长声】

日 出(末 噢唠嘟)火直溜 嗨嗨, 噢 咿哎
因婿(末 噢唠嘟)能长远 嗨嗨, 噢 咿哎

嗨嗨 嗨嗨 嗨嗨 咿哎 嗨嗨, 嗨嗨 嗨嗨
嗨嗨 嗨嗨 嗨嗨 咿哎 嗨嗨, 嗨嗨 嗨嗨

① "伊搭"是他们的意思。

苏州民族民间音乐集成

（歌词对照）

嗨　　嗨嗨嗨嗨嗨，那末唠嘟咿哎
嗨　　嗨嗨嗨嗨嗨，那末唠嘟咿哎

嗨嗨　嗨嗨　嗨嗨　咿哎　嗨嗨，
嗨嗨　嗨嗨　嗨嗨　咿哎　嗨嗨，

(嗨嗨　嗨嗨　唠嘟)郎要留来　嗨嗨。
(嗨嗨　嗨嗨　唠嘟)落猪头来　嗨嗨。

吃仔点心踱出门
（大山歌）

1=♭B 或 A　2/4　3/4　3/8
♩=60　辽阔、自由地

昆山民歌
邱阿英 唱
鲁其贵 记谱

【引子】

吃仔(哦嗬嗬)　点心(哦嗬嗨嗨)踱出门哦嗬。

【头歌】

慢　宽广地

呜哦　呜哦嗬，(我)小姐妮(呀哦
呜哦　呜哦嗬，(我)情哥哥(呀哦

呜哦)扯住(哦啊哟)盘花名哦嗬。
呜哦)立住(哦啊哟)答花名哦嗬。

【六吆】

呜哦　呜哦嘀，(我)小姐妮(呀哦
呜哦　呜哦嘀，(我)情哥哥(呀哦

呜哦)　扯住(哦啊哟)盘花名哦　嘀　啊哟，
呜哦)　立住(哦啊哟)答花名哦　嘀　啊哟，

渐快　　　　　　　　　回原速

盘花名哦呜哎呜哎　呜哎呜哎，呜哎　呜哎　哎哎
答花名哦呜哎呜哎　呜哎呜哎，呜哎　呜哎　哎哎

（拖腔）　　　　　　　　　　　　　　mp

呜哎　　呜哎　　呜哎　　　　呜，
呜哎　　呜哎　　呜哎　　　　呜，

哎，　　　　　　　　(哦) 花名 哦。
哎，　　　　　　　　(哦) 花名 哦。

【头歌】

(哦) 姐(哦嘀) 说道　哎，　呜哎，
(哦) 郎(哦嘀) 说道　哎，　呜哎，

啥花(哎) 开来(嘞哩) 当粥(哎) 当饭吃(啊哦) 啥花开来？
稻花(哎) 开来(嘞哩) 当粥(哎) 当饭吃(啊哦) 稻花开来。

苏州民族民间音乐集成

山歌勿唱勿思量

（夯夯调）

昆山民歌
周爱妹唱
鲁其贵 记谱

068

急口歌
（吆 一）

昆山民歌
顾大妹、宋根娣 唱
鲁其贵 记谱

急 口 歌
(吆 二)

昆 山 民 歌
顾大妹、宋根娣 唱
鲁 其 贵 记谱

1=D 2/4 3/4
♩=78

i 65 3 5 5 | 2. 2 i. 6 | 2. 2 2 i 6 | 2. 2 i. 6 | 2. 2 2 2 i 6 |
朝 北 一 望(末)常 熟 山， 朝 南 一 望(末)昆 山 山， 昆 山 山 朝 南

6. 2 i | 2. 2 6/i 6 | i 6. 2 i | 2 2 2 2 i 6 | 5. 6 i |
火 车 站， 正 阳 桥 回 转 来 和 清(末)旅 馆 住 勒

2 i 6 5 3. 5 3 0 | 2. 2 6/i | 2 i 6 5 6 5 3 3 3 5 0 | 6 5 3 2 3 2 | 1 — ‖
里 呀 嗨 嗨 嗨，(溜 鸟 来 嗨 呀 嗨 嗨 嗨)唱 来 (啰 吼 吼) 歌。

急 口 歌
(吆 三)

昆 山 民 歌
俞 阿 雪 唱
鲁其贵 记谱

1=D 2/4 3/4
♩=78

i 65 3. 5 | i 65 3 5 | 3 56/5 3 | i 6 5 i 6 5 3 5 | i 65 3. 5 |
巴 城 镇 (呀)三 里 长， 盛 家 浜 新 造(末)机 器 厂， 洋 货 店

3/5 56/5 3 | 5 56 i | i 6 5 5 6 5 3 | 3. 3 5 | 6 5 5/3 2 3 2 1 | 1 — ‖
黄 雪 禅 (小 呀)来 (嗨 呀 嗨 嗨 嗨)唱 (来 嗨 啰 吼 吼 吼 的)歌。

急口歌
（吆 四）

昆山民歌
邱小妹唱
鲁其贵 记谱

1=C 2/4　♩=76

2̇ 2̇ 1̇ 1̇6 | 6 2̇³ 2̇ 1̇6 | 5 56 1̇ | 2̇1̇ ⁶⁷6 5653 |
正 正 唱 唱， 唱 唱 正 正， 就（啊）来 （咳呀咳咳你）

3 23 5 | 653 ²3 22 | 1 — ‖
唱（哎来 啰 咳 咳里）歌。

小奴娘
（吆 五）

昆山民歌
周爱妹唱
鲁其贵 记谱

1=D 2/4 3/4　♩=72

1̇ 1̇3 3 5 | 6 2̇ 1̇· | 6 2̇ 1̇ 6 ⁶1̇ 65 | 65 ³⁵3 3 0 |
我 唱（末 嗨咿哎） 西 咿 哟 来末 了 啊 嗨，

1̇ 1̇6 5 1̇ | 6 1̇ 6 5 3 | 2 3 1 2 3 0 | 5 5 6 1̇ 2̇1̇ |
（嗨嗨） 小（啊） 奴（啊）娘 来 嗨来咿来嗨， 嗨 嗨 咿

6 | 6 5 3 2 | 5 6 5 3 | 5 6 5 3 2 3 2 1 | 1 2 1· ‖
嗨 嗨 嗨来，（咿来 咿 来 嗨 嗨 来）歌。

小奴娘
（吆 六）

昆山民歌
俞阿雪唱
鲁其贵 记谱

1=D 2/4　♩=78

5 ⁵⁶5 3 5 | 6 2̇ 1̇ 6 | 1̇ 0 6 1̇ 1̇ | ⁶1̇ 65 ⁶5 565 | 3 0 1̇ 6 |
唱 唱（末 嗨咿哎 嗨吆 嗨嗨）我（咿来） 唱 那 嗨，（嗨嗨）我

5 1̇6 565 6 | 2 | 6 66 1̇65 1̇65 | 4· 54 5 ‖
小（啊）奴 娘 哎， 嗨 嗨嗨 咿哎 咿哎， 奴（哪）娘 哎。

耘稻要唱耘稻歌

(嗨嗨调)

昆山民歌
张爱宝 唱
鲁其贵 记谱

1=D 2/4 3/8 3/4
♩=70 嘹亮地

| 5 | 5 ⁱ͡6 | ͡1 6 2 ͡32 | ͡12͡1 | ͡1 2͡1 ͡1͡6 ⁷͡6 | 5 0 ⁶͡5 6. ͡1 |

1.(领)hm hm hm, 嗨 嗨 嗨嗨 嗨嗨 嗨 嗨嗨 嗨嗨 嗨, 嗨, 我
2.(领)hm hm hm, 嗨 嗨 嗨嗨 嗨嗨 嗨 嗨嗨 嗨嗨 嗨, 嗨, 我
3.(领)hm hm hm, 嗨 嗨 嗨嗨 嗨嗨 嗨 嗨嗨 嗨嗨 嗨, 嗨, 我
4.(领)hm hm hm, 嗨 嗨 嗨 嗨 嗨 嗨嗨 嗨嗨 嗨, 嗨, 我

| 5 ͡1͡6 ͡65͡35 | ⁵͡2 — | 2 0 | 2. 5͡3 | 5 | 6 ͡1͡6 | ͡56͡53 2 | ²͡3 32 |

耘 稻 (呀 哈) 要 喊 (啥) 耘稻(来 嗨 嗨)
两 膀 (呀 哈) 弯 弯 (啥) 泥里(来 嗨 嗨)
眼 观 (呀 哈) 六 棵 (啥) 棵里(来 嗨 嗨)
十 指 (呀 哈) 尖 尖 (啥) 捧六(来 嗨 嗨)

| 1 — | 5 5 ⁱ͡6 | ͡1 2 ͡32 | ͡12͡1 | ͡1 2 ͡2͡16 | 5 6͡53 0 |

歌, (合)嗨 嗨 嗨 嗨 嗨嗨 嗨 嗨 嗨咿 嗨 嗨 嗨 嗨嗨嗨,
拖, (合)嗨 嗨 嗨 嗨 嗨嗨 嗨 嗨 嗨咿 嗨 嗨 嗨 嗨嗨嗨,
稗, (合)嗨 嗨 嗨 嗨 嗨嗨 嗨 嗨 嗨咿 嗨 嗨 嗨 嗨嗨嗨,
棵, (合)嗨 嗨 嗨 嗨 嗨嗨 嗨 嗨 嗨咿 嗨 嗨 嗨 嗨嗨嗨,

| 5 ͡5͡6 ͡1 | ²͡16 5 ͡16 | ͡56͡53 35 | ͡65͡3 ²͡3 32 | 1 — ‖

耘(啦 来 嗨 嗨 嗨) 稻(呀 哈 啰 嗬 嗬的) 歌。
泥(啊 来 嗨 嗨 嗨) 里(呀 哈 啰 嗬 嗬的) 拖。
棵(啊 来 嗨 嗨 嗨) 里(呀 哈 啰 嗬 嗬的) 稗。
捧(啊 来 嗨 嗨 嗨) 六(呀 哈 啰 嗬 嗬的) 棵。

风吹稻叶碧波清

（嗨嗨调）

昆山民歌
顾小妹
宋根娣 唱
鲁其贵 记谱

1=D 2/4 3/8 3/4

♩=78

```
    5    5 6 6 | 1̇ 1̇ 6 2̇ 3̇2̇ | 1̇2̇ 1̇ | 1̇ 2̇ 2̇ 2̇1̇6 | 5 0 1̇ 1̇ 6 | 6 5̇ 3 3̇ 5̇ 3 |
```

1.（领）嗨　嗨嗨嗨嗨嗨嗨　嗨嗨　嗨嗨嗨咿呀　嗨　嗨嗨,我风中（整咿呀
2.（领）嗨　嗨嗨嗨嗨嗨嗨　嗨嗨　嗨嗨嗨咿呀　嗨　嗨嗨,我田中（整咿呀
3.（领）嗨　嗨嗨嗨嗨嗨嗨　嗨嗨　嗨嗨嗨咿呀　嗨　嗨嗨,我校起（整咿呀
4.（领）嗨　嗨嗨嗨嗨嗨嗨　嗨嗨　嗨嗨嗨咿呀　嗨　嗨嗨,我迷迷（整咿呀

```
3̇ 2 3 0 | 3̇ 5 5̇3̇ 3 5 5 | 6 5 1̇ | 2̇1̇6 5̇6̇5̇3̇ | 3 3 5 0 | 6̇5̇3 2̇3̇2̇1̇ |
```

嗨 嗨 嗨）稻（来 嗨 这末）叶（呀来 咿呀 嗨嗨）碧（来嗨）波（嗬嗬的）
嗨 嗨 嗨）造（来 嗨 这末）起（呀来 咿呀 嗨嗨）息（来嗨）凉（嗬嗬的）
嗨 嗨 嗨）琶（来 嗨 这末）琶（呀来 咿呀 嗨嗨）双（来嗨）弦（嗬嗬的）
嗨 嗨 嗨）能①（来 嗨 这末）弹（呀来 咿呀 嗨嗨）古（来嗨）人（嗬嗬的）

```
1  -  | 5  5 6 6 1̇ 1̇6 2̇ 2̇ | 1̇2̇ 1̇ | 1̇ 2̇1̇ 5 1̇ 6 | 5. 3 3 0 |
```

清，（合）嗨　嗨嗨嗨嗨嗨嗨嗨　嗨咿嗨嗨　嗨　嗨,
亭，（合）嗨　嗨嗨嗨嗨嗨嗨嗨　嗨咿嗨嗨　嗨　嗨,
子，（合）嗨　嗨嗨嗨嗨嗨嗨嗨　嗨咿嗨嗨　嗨　嗨,
来，（合）嗨　嗨嗨嗨嗨嗨嗨嗨　嗨咿嗨嗨　嗨　嗨,

```
5̇3̇2̇ 5 0 | 2̇ 1̇ | 2̇1̇6 5 5̇3̇ | 3 3 5 0 | 6̇5̇3 2̇3̇2̇2̇ | 1 - ‖
```

（嗨 嗨）碧　　（来　咿呀 嗨嗨）波（来 嗨）啰　嗬嗬的）清。
（嗨 嗨）息　　（来　咿呀 嗨嗨）凉（来 嗨）啰　嗬嗬的）亭。
（嗨 嗨）双　　（来　咿呀 嗨嗨）弦（来 嗨）啰　嗬嗬的）子。
（嗨 嗨）古　　（来　咿呀 嗨嗨）人（来 嗨）啰　嗬嗬的）来。

① "迷迷能"是迷迷糊糊快要睡觉的意思。

三落调

昆山民歌
陈银秀 唱
鲁其贵 记谱

1=D 2/4 3/4
♩=72

5 56 | 1 16 2 | 21 6 1 0 | 21 6 6 53 5 0 | 5 56 1 |
hm, 咳呀咳 咳呀咳 咳呀咳呀咳, 谁(呀)来

2 1 6 1 6 1 6 5 | 6 5 3 2 3 5 | 6 5 3 2 3 2 2 | 1 — ‖
(咳呀 咳 咳里)唱(呀咳 啰呀嗬 嗬哩)歌。

山歌勿唱忘记了

昆山民歌
唐小妹 唱
廖一明、孙栗 记谱

1=E 2/4
♩=60

【头歌】

5 6 5 6 1 | 1 1. 2 3 2 2 1 | 6 5 | 6 2 2 1 65 | 353 232 |
1.嗬 嗬嗬嗬嗨 嗨嗨 咿 哎嗨 哎嗨嗨 嗨,河里山歌 (呀格哎嗨 嗨

3 3 32 | 3 5 6 65 | 1 2376 | 5. 3 5 32 | 5 | 653 | 2 3 221 1 ‖
嗨) 勿(拉)唱(末)忘(呀来 哎嗨) 记(来嗨 啰嗬 呀能) 了。

2. 嗬嗬嗬嗬嗨嗨嗨咿哎嗨哎嗨嗨嗨, 河里河里（呀格哎嗨嗨嗨）无（拉）水（呀）造（呀来哎嗨）啥（来嗨罗嗬呀能）桥。

3. 嗬嗬嗬嗬嗨嗨嗨咿哎嗨哎嗨嗨嗨, 河里麦柴秆（呀格哎嗨嗨嗨）造桥搭啥空（呀来哎嗨）架（来嗨罗嗬呀能）桥。

4. 嗬嗬嗬嗬嗨嗨嗨咿哎嗨哎嗨嗨嗨, 河里稻田里（格哎嗨嗨嗨）无得水（呀）怎（呀来哎嗨）长（来嗨嗬嗬呀能）稻。

河里无水造啥桥

昆山民歌
唐小妹 唱
廖一明、孙栗 记谱

1=E 2/4 3/8
♩=60

【头歌】

5 3 5 | 1 2 1 61 6 | 5 | 5 3 2 | 3 2 | 2 16 1 |
1.嗨 嗨 咿 哎 嗨 嗨, 山歌 勿唱 忘
2.嗨 嗨 咿 哎 嗨 嗨, 河里 无水 造
3.嗨 嗨 咿 哎 嗨 嗨, 麦柴秆 造桥 空
4.嗨 嗨 咿 哎 嗨 嗨, 稻田里 无水 空

民间歌曲卷（下卷）

| 1 | 2 $\frac{23}{\Xi}$ 2 | 1 $\frac{61}{\Xi}$ 6 $\frac{6}{\Xi}$ 5 3 | 3 2 2 | 1 1. 6 | 5 — ‖

记（来　哎 哎 嗨 哎 嗨）了，哎　嗨 嗨 嗨。
啥（来　哎 哎 嗨 哎 嗨）桥，哎　嗨 嗨 嗨。
架（来　哎 哎 嗨 哎 嗨）子，哎　嗨 嗨 嗨。
长（来　哎 哎 嗨 哎 嗨）稻，哎　嗨 嗨 嗨。

来　调

1=D 2/4
♩=84

昆　山　民　歌
顾　小　妹　唱
江　麒、屠　引　记谱

【头歌】

5 3 5 | 1 ～ 6　5 6 5 | 3 $\frac{5}{\Xi}$ 3　2 | 1 2 3 $\frac{5}{\Xi}$ 3　2 2 1 |

嗬 哎 嗨　咿　哎　嗬 嗬，　叫 我 唱 歌 我

$\frac{23}{\Xi}$ 2 2 0 | 2 2 1　5 $\frac{6}{\Xi}$ 5 | 3 2　1 6 1 | 2 3 $\frac{23}{\Xi}$ 2 1 ‖

就 来　　唱（来 咿　呐　嗬 能）歌。

叫我唱歌就唱歌

1=D 2/4 5/8
♩=60

昆山民歌

【头歌】

$\frac{3}{\Xi}$ 5 $\frac{6}{\Xi}$ 5 | 5 6 5 6 | 1 2 1 6 2 3 2 | 1 2 1 | 2. 1 6 5 | 2 0 2. 3 1 | 2. 1 6 5 |

咿　呀 嗨　嗨　嗨 嗨 嗨　嗨　哟 嗨 嗨 嗨 嗨，

6 2 2 1　6 5 | $\frac{5}{\Xi}$ 3 3　2 3 2 | 3 ～ 0 5 | 3 3 2 3　5 6 | 5 5 6 1 |

闲 话 里 叫 我（哎 哎 嗨 嗨 嗨 嗨　啊）唱（来）歌（末）就（呀）来

2 1 6　5 6 $\frac{5}{\Xi}$ 3 | 5 3 3 2 5 | 6 5 3　2 3 2 2 | 1 1. ‖

（嗨 嗨 嗨 嗨）唱（来 嗨　　啰　嗬 嗬 嗬）歌 喂。

归亡调

昆山民歌
唐小妹唱
廖一明、孙栗记谱

1=E 2/4 3/4　♩=60

【吆歌】

5　5 6 0 | 1. 2 | 2 2 1 6 | 5 6 5 3 | 5
嗬　嗬嗬嗨　嗨　嗨来 嗬　嗬来　哼，

5 0 | 6 5 3 2 | 3 5 3 | 2 3 2 2 3 2 1 6 | 1 —‖
哼　哉　来来来　嗬。

青阳调

昆山民歌
唐小妹唱
廖一明、孙栗记谱

1=E 2/4　♩=60

【吆歌】

5 5 3 5 1 6 | 1 1 1. | 5 3 2 | 2 3 2 1 1 2 | 1 6 1 5
咿呀呀嗬嗨　嗨嗨　咿哎　嗨嗨，我来唱个

5 0 1 6 1 5 1 6 1 | 1 2 3 1 6 | 1 1 6 1 | 1 6 1 6
(嗨) 山 (仔) 歌，(搭手里) 唱 (咿呀咿哎

5 3 5. 0 | 5 1 6 5 3 | 2 2 3 2 1 | 1 —‖
嗨) 唱 (呒 唔 嗬能) 歌。

小奴奴调
（吆 歌）

昆　山　民　歌
唐　小　妹　唱
廖一明、孙　栗 记谱

1=E 2/4 3/4
♩=60

| 5 　5 6 | 1 ⌒1̇ 2 | 1̇ 6 5 ⌒1̇ 2 | 1̇ 6 5 5̲ 3 | 5 6 5 3 2 — |

嗬　嗬嗬 嗨 哎　嗨 哎 哎　嗨 嗨 嗨，小　奴 奴 哎，

| 6 　2̇ | 1̇ 6̲1̇ 6 | 5 3 | 2 3 | 5 6 5 | 3 ²̲3 2 2 | 1 — |

(嗨　呖　呀　嗨　呖呀呖　呀　嗬嗬)来　唱。

纱衣调
（吆 歌）

昆　山　民　歌
赵　雪　琴　唱
江　麒、屠　引 记谱

1=D 2/4
♩=58

| 5 　6 5 3 2 3 | 5 　6 | 1̇ 0 5 | 5 6 1̇ 2 3 | 3 2 3 5 6 1 |

嗬　嗬来　嗨　嗨　吁　嗨，嗨来沙　沙来沙

| 2̲ 1 6 5 6 1 | 5 3 6̲1̇ 6 | 6 5 5̲ 3 | 2 3 2 1 1 ²̲³ 2 | 1 2 1. |

沙来 末，谁 (呀) 唱 (仔) 花 花 落 (仔) 歌 嘘。

水漫头调
（吆 歌）

昆　山　民　歌
顾　小　妹　唱
江　麒、屠　引 记谱

1=D 2/4
♩=48

| 5 6 5 6 5 6 | 1̇ 2 1̇ 6 2 3 2 | 1̇ 2 1̇. | 2̲ 1̇ 6 5 | 2̲ 3 1̇ 2̲ 1̇ 6 | 5 ³̲5 5 3 0 |

嗬　嗬嗬 嗨 嗨 嗨 哎　嗨 嗨 嗨 哎 嗨 嗨 嗬 嗬，

| 5 6 1̇ | 2̲ 6 5 5 6 | 5̲ 3 3 2 3 5 | 6 5 3 | 2 3 2 2 | 1 1. |

谁(呀)来 (嗨 嗨) 唱 (唠 嗨 唠 嗬 能) 歌 喂。

水漫头调
(吆 歌)

昆 山 民 歌
赵 雪 琴 唱
江 麒、屠 引 记谱

1=D 2/4
♩=58

| 5 ⁶⁻5 6 66 | 1̇ 1̇ 1̇⁻2̇ | 66 30 | 6 1̇ 5 66 | 5 ³⁻5 30 |
咿 哟 嗬嗬 嗨嗨 嗨 嗨嗨咿, 嗨嗨嗨来末 嗬 嗬,

| 5 5 6 1̇ | 1̇ 6 ¹⁻6 5653 | 2̇ 2̇1̇ ¹⁻6 65 | ⁵⁻3 ²³⁻2 22. | 1 — ||
就(呀呵)来 (嗨嗨嗨嗨嗨) 唱(来哩嗬嗬嗬 唠嗬嗬嗬) 歌。

喊 喊 调
(吆 歌)

昆 山 民 歌
唐 小 妹 唱
江 麒、屠 引 记谱

1=D 2/4
♩=60

| 5 6 56 | 1̇ ⁶⁵⁻6 ²³⁻2 ²³⁻2 | 1̇ 2̇ 1̇. | 1̇ 2̇ ¹⁻6 6. | ⁶⁻5 ⁴⁻5 5 |
嗬 嗬嗬嗬吭 吭 吭 吭 吭 吭吭吭吭 嗨 嗨,

| 5 56 ⁶⁻1̇ | 2̇1̇ 5 6 1̇ 6 | 5 5 6 1̇ 6 ⁶⁻5 | 3 2 1 ||
就(呀)来 (嗨 嗨 嗨嗨嗨) 唱(嘘嗨 嗨嗨哟 嗬 能)歌。

雪花堆调
(吆 歌)

昆 山 民 歌
唐 小 妹 唱
江 麒、屠 引 记谱

1=D 2/4
♩=60

| 5 6 ¹⁻6 | 1̇ 2̇ ³⁻2̇ | 1̇ 2̇ 1̇. | 1̇. 1̇ 2̇. 1̇ | 6 ¹⁻6 65 ¹⁻6 |
嗬 嗬 嗨嗨嗨嗨 嗨 嗨嘞咿 哟呀嗬那

| 65 ⁴⁻5 3 | 5 56 1̇ | 2̇1̇6 6523 | 5 5 653 2 | 2 ¹⁻2 1 ||
嗬哼嗬, 就(呀)来 (嗨 嗨) 唱(来哼哟 嗬能)歌。

籴米调
(吆歌)

昆山民歌
唐小妹唱
廖一明、孙栗记谱

1=E 2/4 ♩=60

5 656 | i6 232 | 2̄ i | i2 i6 6 6̄ | 5 3 5̄3̄2̄ |
嗬 嗬嗬嗬 嗨嗨 嗨嗨嗨, (嗨嗨)来来

5 0 i | 2̄1̄6̄ 5̄6̄5̄ | 6̄5̄3̄ 5 | 6̄5̄3̄ 2̄3̄2̄ | 1 — ‖
就 来 (嗨 嗨) 唱 (来 嗨 啰嗬 能) 歌。

翻调(一)
(吆歌)

昆山民歌
唐小妹唱
廖一明、孙栗记谱

1=C 2/4 ♩=60

5 5̄3̄5̄6̄ | 2̄1̄6̄ 2̄5̄3̄ | 1̄2̄3̄ 2̄1̄6̄ | 5 3 2̄3̄ 5 | 2̄ 2̄2̄3̄ 1̄2̄6̄5̄ |
咿呀呀嗬 嗨嗨 嗨嗨 嗬嗬嗬, 山歌好唱(末)

6̄1̄2̄3̄ 1̄6̄5̄ | 2̄2̄3̄ 1̄2̄6̄5̄ | 6̄1̄2̄3̄ 1̄6̄5̄ | 6̄1̄2̄3̄ 1̄2̄6̄5̄ | 2̄2̄3̄ 1̄ 6̄5̄ |
口(啊)难(格)开, 乘车容(啊)易 筑(啊)路(格)难。 长江(格)大桥 通南北,

6̄1̄2̄3̄ 1̄2̄1̄ 6̄ | 5 5̄6̄ 1̄ | 2̄3̄6̄ 5 | 3̄5̄2̄3̄ 5 | 6̄5̄3̄ 2̄ 2̄2̄1̄ | 1 — ‖
无得劳动(末)哪(呀)里 (嗨嗨嗨) 里来(嗨 啰嗬那 能)来。

翻调(二)
(吆歌)

昆山民歌
赵雪琴唱
江麒、屠引记谱

1=D 2/4 5/8 3/4 ♩=60

5 6̄5̄6̄5̄6̄ | i i | i 2̄ i | 6 6 6̄5̄ 5 | 3 0 | 6̄1̄6̄ 5 3 5 | 6̄1̄6̄ 5 3 5 |
咿哟嗬 嗨嗨嗨嗨 嗨嗨嗨嗨 嗨嗨, 任阳(格)直塘 双凤(末)太仓

1̄6̄5̄ 3̄5̄6̄ | 5̄6̄1̄ 2̄ i | 2̄1̄6̄ 6̄5̄6̄5̄3̄ | 3̄ 2̄3̄ 5 5 5 | 6̄5̄3̄ 2̄3̄2̄1̄ | 1 1. ‖
戏馆(末)台上(末)闹呀嗬, (嗨 嗨嗨嗨 嗨) 盈(哟呵嗨嗨嗨 唠嗬嗬嗬嗬)盈 哟。

翻 调(三)

(吆 歌)

昆 山 民 歌
赵 雪 琴 唱
江 麒、屠 引 记谱

1=D 2/4 5/8 3/4
♩=60

5 65 6 56 | i i i 2/3 i | 6 6 6 5 6/5 3 0 | 6 i i 6 5/3 |
咿哟 嗨 嗨 嗨 嗨嗨嗨嗨嗨嗨, 叫我(末嗨)

6 i i 6 5/3 | 3 2 3 1 2 3 | 3 3 2 3 5 6 | 5 5 6 i 2/3 i |
唱(来末)歌 (嗨 嗨 嗨 嗨) 唱啥(末嗨嗨) 心里(来嗨

i 2 i 6 5 6 5/3 | 3 2 3 5 0 | 6 5 3 2 3 2 1 | 1 · 1. ‖
嗨 嗨嗨 嗨) 思 (哟 嗨 唠 嗬嗬嗬)想 呐。

翻 调(四)

(吆 歌)

昆 山 民 歌
唐 小 妹 唱
江 麒、屠 引 记谱

1=D 2/4 3/4
♩=60

5 6 5 6 | i 2 5/3 | i 2 3/2 i i/6 | 5 5 ⁀ |
嗬 嗬嗬嗨咿 哟 嗨 嗨 嗨嗬嗬,

i 2 6 5 6 6 6 5 3 5 | i 2 6 5 3 5 | i 2 6 5 6 i 6 5 |
要 唱(末)周(啊)市(格)镇(末) 一(啊)里(末)长末, 袁家(格)酒店

6 i 6 5 6 6 5 3 5 | i 2 6 5 3 5 | i 2 6 5 6 6 5 3 5 | 6 2· 2 3/2 2 i 6 |
相 对(末)正大(格)昌, 自 鸣(格)钟(末) 挂 在 正 当 央, 十 二 点 钟(末)

5 5 6 i | 2 i 6 5 6 5 ⁀ | 3· 5 3 0 | 2· 2 3/2 i · 6 |
叮(呀 末 嗨 嗨嗨 嗨嗨 嗨嗨 溜 呀 来

2 i 6 5 6 5 ⁀ | 3 5 6 i 6 | 5 5 3 2 | 1 - ‖
嗨嗨嗨嗨) 当(咿嗨嗨嗨啰嗬 能)响。

翻 调（五）
（吆 歌）

昆山民歌
赵雪琴唱
江麒、屠引记谱

1=D 2/4 5/8 3/4
♩=60

5 65 6 56 | 1 1 | 1 2̇ 1 | 6 66 5 6 5 | 30 | 6 1 6 5 3 5 | 6 1 6 5 3 5 |
咿哟嗬　嗨嗨　嗨嗨　嗨嗨嗨嗨嗨嗨，穷任阳　苦直塘

6 65 3 5 | 3 35 30 | 6 66 5 5 | 55 3 5 30 | 2̇ 2̇ 2̇ 2̇ 1 2̇ |
沙头市镇和太仓，太仓出北门，双凤小市镇，阿晓得你啊有

6 1 i 5 6 i | 1 2 i 6 5 6 5 3 | 3 3 5 | 6 5 3 2 3 2 1 | 1 1. ‖
几斤(末)肉(哟来　嗨嗨嗨　嗨)枕(呐嗨　唠　嗬嗬嗬)敦呐。

翻 调（六）
（吆 歌）

昆山民歌
赵雪琴唱
江麒、屠引记谱

1=D 2/4 5/8 3/4
♩=60

5 65 6 56 | 1 1 | 1 2̇ 1 | 6 66 5 6 5 30 | 6 2̇ 2̇ 1̇ 6 | 1̇2̇ 1̇ 6 | 6 1̇ 6 1̇2̇ 1̇ 6 |
咿哟嗬　嗨嗨　嗨嗨　嗨嗨嗨嗨嗨嗨，是(来末)栀子　花(哎嗨　嗬)

2̇ 2̇ 2̇ 2̇ 1̇ | 1̇ 6 | i 0 | i 1̇ i 1 1 | 5 6 | 6 5 3 | 2 3 2 2 1̂ ‖
都(呀末)都要来(嗨　嗨　嗨)唱(来末嗬嗬唠　嗬嗬嗬)歌。

翻 调（七）

（吆 歌）

昆山民歌
赵雪琴 唱
江麒、屠引 记谱

1=D 2/4 3/4
♩=60

5 65 6 56 | 1 1 | 1 $\overset{2}{\underset{=}{1}}$ | 6 6 6 5 $\overset{6}{\underset{=}{5}}$ | 3 0 | 6 1 6 5 3 5 |
咿哟嗬　嗨嗨　嗨嗨　嗨嗨嗨嗨嗨嗨，　任阳(格)直塘

6 1 6 5 3 5 | 1 6 5 3 5 6 | 5 6 1 | $\overset{2}{\underset{=}{1}}$ 6 5 3. 5 3 0 |
双 凤(末)太 仓 戏 馆(末)台 浪(末)闹 嗬 来，　嗨 来末 嗨 来 嗨

$\overset{23}{\underset{=}{2}}$ 2 | 1 6 1 1 | 3. 5 6 5 $\overset{1}{\underset{=}{6}}$ | 5 0 3 2 3 2 2 | 1 - ‖
溜 来　嗨 嗨嗨，唱（来嗨　嗨 唠嗬 嗬 嗬嗬）歌。

日头直来姐担茶

（四句头山歌）

昆山民歌
刘惠珍 唱
张仲樵 记谱

1=G 2/4
♩=60

2. $\overset{5}{\underset{=}{3}}$ 1 1 $\overset{2}{\underset{=}{1}}$ | 5 $\overset{56}{\underset{=}{3}}$. | $\overset{23}{\underset{=}{2}}$ 3 | 3 $\overset{23}{\underset{=}{2.1}}$ 6 0 | 1 1 3 2 $\overset{12}{\underset{=}{1}}$ | 6 $\overset{56}{\underset{=}{5}}$. |
1.日 头直来　姐担 茶，　　壶 来　盖 勒手巾 遮，

6 2 3 2 1 2 5 3 1 2 | 6 6 2 $\overset{23}{\underset{=}{1}}$ | 6 $\overset{56}{\underset{=}{5}}$ 6 | 1 1 3 2 1. | 6 1 5 $\overset{6}{\underset{=}{5}}$. | 5 0 ‖
田里　有人　勿敢高 声　喊，　远远抬手　自来　拿。

2. 今夜吃饭饭不甜，手端饭碗站门前，失手打碎生花碗，心思（格）在妹身边。

3. 送郎送到渡船头，一条河水向东流，那有利刀能割水，那有利刀能割想。

叫我唱歌我就唱歌

（四句头山歌）

昆山民歌
高柳峰 唱
张仲樵 记谱

$1=\flat B$ $\frac{6}{8}$

♩= 168

哎，叫我唱歌　我就唱歌　　末，唱歌郎肚里　苦处多。
哎，唱支山歌　我散散心　　末，路浪闲人勿要　当我快活人。

三间　草屋　吚柴盖嘘，　根根　椽子　全晒枯　哎。
灶前　无有　柴油米嘘，　灶后　柴草　吚半根　哎。

叫我唱歌　我就唱歌　　末，唱歌郎肚里　歌不　多。
叫我唱歌　我就唱歌　　末，唱歌郎肚里　苦处　多。

只怪　吚钱　少上　三年学嘘，　月亮里看书　白字多。
早晨　要籴　新鲜　米哎啰哎，　黄昏里要打　活柴烧。

耘稻要唱耘稻歌

（四句头山歌）

昆山民歌
支阿二 唱
张仲樵 记谱

$1=G$ $\frac{3}{4}$ $\frac{2}{4}$

♩= 72

1. 耘稻要唱　耘稻歌，　两腿①(末)弯弯泥里拖，眼观　六尺
拔脱稞里稗，　双手　抓泥　捧六　棵。

2. 耥稻要唱耥稻歌，四只耥钉泥里拖，大草小草全拖掉，鸭舌头草要多拖拖。

3. 耥稻要唱耥稻歌，三推六拖勿马虎，耥稻勿耥猪食槽，两面瓣瓣全耥到。

① "两腿"又称"两膀"。

苏州民族民间音乐集成

啥人吃酒面孔红

(对歌)

昆山民歌
支阿二 唱
张仲樵 记谱

1=G 2/4 ♩=64

1.啥人 吃酒 面孔 红？ 啥人(末) 吃酒 借东风？
2.关 公 吃酒 面孔 红， 诸葛亮 吃酒 借东风，

啥人 吃酒 在 云端仔里？ 啥人(末)吃酒 (是)闹天宫？
三太子 吃酒 在 云端仔里， 孙行者 吃酒 (是)闹天宫。

3.啥风吹来暖洋洋？啥风吹来热膨膨？啥风吹来要落雨？啥风吹来断船行？
4.东南风吹来暖洋洋，西南风吹来热膨膨，东北风吹来要落雨，西北风吹来断船行。

牛背上掼煞勿还乡

(摇船山歌)

昆山民歌
支阿二 唱
张仲樵 记谱

1=C 3/4 ♩=72

摇一橹来 扯一绷， 一湖(末)两 岸独出看牛郎，

看牛囡嘴里 呒好口啊， 牛背上 掼煞 勿还 乡。

十条扁担

(哼哼调)

昆山民歌
支阿二 唱
张仲樵 记谱

1=C 2/4 3/4 ♩=74

哼 哉嗨嗨 嗨咿呀嗨 嗨， 咿呀来嗨嗨

唱唱(哩)唱呀末， 唱歌(末)哩 是呀嗨 嗨嗨嗨， 红呀哩哈 哈

| 2 3 $\underline{\overset{35}{\overline{32}}}$ $\overset{2}{\overline{}}$ 1 | ‖: 5 $\underline{535}$ $\underline{6}$ | $\dot{1}$ 2 $\underline{2\overset{\frown}{1}6}$ | $\dot{1}$ $\underline{\dot{1}\overset{\frown}{2}\dot{1}6}$ 5 | $\overset{5}{\overline{}}$ $3 \overset{\frown}{} 0$ |

我 的 郎 哎。 哼 哉 嗨 嗨 嗨 咿 呀 嗨 嗨 嗨,
 哼 哉 嗨 嗨 嗨 咿 呀 嗨 嗨 嗨,

| 5 5 $\underline{\overset{\dot{1}}{\overline{}}6}$ $\underline{\dot{1}66}$ | $\underline{5653}$ $2\overset{\frown}{}0$ | $\underline{5653}$ $\underline{656\dot{1}}$ | $\underline{5356}$ $\underline{21}$ | 1. 0 ‖

咿 呀 来 嗨 嗨, 第 一 条 扁 担 (啥 呢) 栀 子 花。
咿 呀 来 嗨 嗨, 郎 贩 私 盐 来 (啥 呢) 姐 贩(仔 格) 茶。

2. 郎贩盐来倒蚀本,姐贩茶来倒赚钱。

3. 第二条扁担软绵绵,挑担盐来到船边。

4. 头舱二舱舱舱满,后艄头拨舵开船去。

啥格花开来当饭吃

（嗨嗨对山歌）

昆 山 民 歌
李 坛 宝 唱
张仲樵 记谱

1=♭E 2/4
♩=64

| 5 $\underline{\overset{\dot{1}}{\overline{}}6}$ | $\underline{\overset{\dot{1}6}{\overline{}}\dot{1}}$ 2 | $\underline{2\dot{1}}$ $\underline{\overset{\triangledown\triangledown\triangledown}{666}}$ | $\dot{1}$ - | $\dot{1}$ $\underline{\overset{6}{\overline{}}6}$ | 5 $\overset{6}{\overline{}}3$ |

(甲) 嗨 嗨 嗨 嗨 嗨 嗨 嗨 嗨 嗨, 嗨 嗨 嗨 嗨,
(乙) 嗨 嗨 嗨 嗨 嗨 嗨 嗨 嗨 嗨, 嗨 嗨 嗨 嗨,

| 5 $\underline{53}$ | 2 $2\overset{\frown}{}0$ | 5 $\underline{35}$ | $\underline{65}$ $\underline{\dot{1}6}$ | $\underline{56}$ $\underline{53}$ | 2 $\underline{32}$ | 1 - ‖

啥 格 花 开 (末) 当 饭 (呀) 吃?
稻 谷 花 开 (末) 当 饭 (呀) 吃。

（甲）啥格花开（末）当菜吃？啥格花开(末)当点心？

（乙）豇豆花开（末）当菜吃,小麦花开(末)当点心。

苏州民族民间音乐集成

十 杯 酒
（四句头山歌）

昆 山 民 歌
李 坛 宝 唱
张仲樵 记谱

1=G 2/4 ♩=72

姐敬(末)情哥第一杯，情哥立起(末)双手推，情郎哥

吃酒　口口全清爽，　小妹看见我欢喜。①

四句头山歌起头难
（四句头山歌）

昆 山 民 歌
王 妹 妹 唱
张仲樵 记谱

1=G 2/4 ♩=72

四句头山歌起头难，拨弓射箭两头弯，一朵　好花
只只山歌古人传，开起头来呒得完，长格

开勒三丈六尺高楼上，看花　容易　采花　难。
山歌　关勒箱子里，四句头山歌八句对歌一唱就是几十年。

① 最后一句有时唱作：
　　我　欢　喜。

086

搞好农业最为重

（四句头山歌）

昆山民歌
顾小妹 唱
张仲樵 记谱

$1=$ ♭E 2/4
♩ = 76

1. 哼，嗨 嗨 嗨 嗨 嗨咿嗨嗨嗨 嗨 嗨 嗨 嗨嗨，生产（末）好 来（呀）路路 通。
2. 哼，嗨 嗨 嗨 嗨 嗨咿嗨嗨嗨 嗨 嗨 嗨 嗨嗨，不能（末）生 产（末）条条 空。
3. 哼，嗨 嗨 嗨 嗨 嗨咿嗨嗨嗨 嗨 嗨 嗨 嗨嗨，建设（末）幸 福的 新农 村。
4. 哼，嗨 嗨 嗨 嗨 嗨咿嗨嗨嗨 嗨 嗨 嗨 嗨嗨，搞好（末）农 业（呀）最为 重。

十姐梳头

昆山民歌
赵多菱 唱
张仲樵 记谱

$1=$ G 2/4 3/4
♩ = 96

嗯，嗨 嗨 嗨 嗨 嗨 嗨嗨嗨，咦咦哎 嗨 嗨嗨，喊我 大姐（末） 梳 头（上）爱插（末）花。
嗯，嗨 嗨 嗨 嗨 嗨 嗨嗨嗨，咦咦哎 嗨 嗨嗨，喊我 隋炀（末） 皇 帝（上）看琼（末）花。
嗯，嗨 嗨 嗨 嗨 嗨 嗨嗨嗨，咦咦哎 嗨 嗨嗨，喊我 保驾（末） 李 是（那）李元（仔）霸。

2. 二姐梳头爱贪红，刘备招亲（来）带来赵子龙，孔明借东风。

3. 三姐梳头真正难，三战吕布虎牢关，张飞急声喊。

4. 四姐梳头养蚕忙，杨五郎落发做和尚，守关杨六郎。

5. 五姐梳头五端阳，许仙心爱白娘娘，法海来阻挡。

6. 六姐梳头六月中，盘肠大战罗通，多蒙尉迟恭。

7. 七姐梳头七秋凉，唐伯虎叫船遇秋香，打扮一同行。

8. 八姐梳头木樨香，孟姜女千里送寒衣，一路苦凄凄。

9. 九姐梳头九重阳，武松打虎景阳冈，真是英雄郎。

10. 十姐梳头心里慌，梁山英雄有宋江，三打祝家庄。

菜籽收花念日忙

(四句头山歌)

昆山民歌
杨秀英唱
张仲樵 记谱

1=G 2/4 3/4
♩=120

```
6 1 2 | 3 2 1 | 3 5 3 | 2 3 2 - | 1 1 2/⁀ |
菜籽收  花    念 日 忙，     诸 亲(末)

5 5 3 2 | 6 1 5 6 | 6/⁀5 - - | 6 1 2 5 | 5 3 2 |
好 友(哟) 全 断  光，   秧 (末) 麦 黄

2 2 1 6 5 | 5 - - | 5 1 6 6 | 3 3 2 2 | 1 1 5 6 | 6/⁀5 - - ‖
忙 收  种，    谁 肯(末) 错 过 了 好  时    光。
```

三岁孩童吭爷叫

(《秦雪梅教子》观花篇)

昆山民歌
邢大妹唱
张仲樵 记谱

1=G 3/4 2/4
♩=64

```
3 3 3 3 2 2/⁀1 | 3 3 3/⁀2 - | 1 3 2/1⁀6 | 1 1 3 2 | 1 2 7/1⁀6 | 6/⁀5 - |
东南风吹来 刮竹 梢，  少年(末) 寡妇(哟) 哭唠  叨，

6 2. | 1 2. | 3 2. 6 1 | 6/⁀5 - | 6 6 6 1 | 2 1 | 6 1. | 6/⁀5 - |
三 岁  孩 童  吭 爷 来 叫，  千 斤 仔 重担 啥人 挑？
```

十条汗巾

(四句头山歌)

昆山民歌
赵多菱 唱
张仲樵 记谱

1=G 2/4 3/4
♩=84

第二条 汗巾 绣起 头, 情郎哥哥 得知 要 来 偷,

偷我 花花 汗巾 不 配对, 害得我 十二条 汗巾 全 断 头。

望郎花名

(四句头山歌)

昆山民歌
赵多菱 唱
张仲樵 记谱

1=A 3/4 4/4
♩=144

1. 梅花 (格 哦) 正 月 里 开,

风 吹 (末) 梅花 落 下 来。

风 吹 梅花 (末) 如 雪 (格) 片,

脚 踏 (末) 雪 片 望 郎 来。

2. 杏花(哦)二月里开,燕子双双上探来。眼观堂前花燕子,飞飞扑扑望郎来。

3. 桃花(哦)三月里开,姐要摘花花不开。东园踱到西园上,攀勒花树望郎来。

4. 蔷薇(哦)四月里开,娘打囡囡哭哀哀。撩起八幅罗裙揩眼泪,揩干眼泪望郎来。

5. 石榴(哦)五月里开,桃梅杏果满盘来。早晨端到我房门,夜间托出等郎来。

6. 荷花(哦)六月里开,小姐妮打扮下湖来。东湖菱采到西湖止,歇凉亭上望郎来。

岩石缝长青松
十字姐
（急口山歌）

昆山民歌
赵多菱 唱
张仲樵 记谱

1=F 2/4　♩=76

岩石缝 长青松， 一年 四季 青葱 葱，

集体 生产 拆不 散， 不怕 暴雨 刺骨 风。

郎唱山歌姐落魂
（急口山歌）

昆山民歌
王宝玉 唱
张仲樵 记谱

1=C 3/4 2/4　♩=72—84

郎唱山歌 响铃铃， 姐端饭碗 就来听。 脚踏墙沿

手扳了碗 眼观青天 垮塌一声，打碎江西 窑里格只

龙凤金边 细汤盏 嘘， 郎唱（末） 山歌（呀）姐落（哇） 魂。

耘稻要唱耘稻歌

（耘稻山歌）

昆山民歌
张文明唱
张仲樵 记谱

1=F 2/4 3/4
♩=84

耘 稻 要 唱 耘 稻 歌， 两 膀（啊）
弯 弯 泥 里 拖， 两 眼 观 观
棵 里 稗， 双 手 爬 泥 分 六 棵。

栀子花开心里青

昆山民歌
唐小妹唱
江麒、屠引 记谱

1=C 2/4 3/4
♩=90

栀 子 花 开 来 心 里 青， 脱 落（末）私 情（啥）谈 古（来嗨）
人， 上 谈 古 人 诸 葛 亮 啊，我
下 谈（末）古 人（啥）刘 伯（嗨）温。

栀子花开心里香

昆山民歌
赵雪琴 唱
江麒、屠引 记谱

1=A 3/4 2/4
♩=72

我唱只山歌(来末)散散(末)心哎,人人称我快(嗐)快活人,勿晓得我口含黄连苦啊,我吃了(个)早顿无夜(啊)顿。

新打快船塘里航

昆山民歌
张爱娥
张爱宝 唱
鲁其贵 记谱

1=♭B 2/4
♩=78

新打快船塘里航,姐在(末)雷浪①绣鸳鸯,姐看郎来(末)针戳手,郎看姐来船要横,船要横芦苇飘。姐在(末)雷浪双脚跳,娘问因姥为何蹲在雷浪双脚跳(那末),绣花针落地不见了,前三年辰光高丽布②手巾同相会,后三年冷水里调浆面陌生。

① "雷浪"是楼上的意思。
② "高丽布"是农民自制的洗脸布。

东南风吹来暖洋洋

昆山民歌
吴钱英 唱
鲁其贵 记谱

1 = D 3/8 2/4
♩ = 64

东南风吹来(末)暖洋(哎)洋哎嗨,船上阿姐(末)勒浪搭船(哎)篷,八幅头罗裙(末)掼勒艄篷(哎)上哎嗨,大红格肚兜(末)吹来那花(啊)香。

井底上开花井面上红

昆山民歌
顾兴龙 唱
鲁其贵 记谱

1 = G 5/8 3/8 2/4
♩ = 50

井底上开花(末)井面上红啊,竹篮(末)提水一场(哎嗨)空,梭子里无纱(末)空来(哎嗨)去呀,有针无纱(末)难并(哎)缝。

菜籽收花念日忙①（一）

(大山歌)

头 歌(1)

苏州民歌
顾泉生唱
张仲樵 记谱

(甲)菜籽(来 嗨 嗨嗨哎) 收花(末 哎嗨
念日(喂哎 嗨哎) 忙来欸 哎 嗨。

菜籽收花念日忙（二）

笃 头

苏州民歌
顾泉生唱
张仲樵 记谱

(乙)念日(喂 哎 嗨哎) 忙来欸 哎 嗨。

菜籽收花念日忙（三）

头 歌(2)

苏州民歌
顾泉生唱
张仲樵 记谱

(丙)(咦 吆 嗬嗬哦咦 吆 嗬嗬咦)诸亲(来)
(嗨哎 哦 嗬 哦) 好友(来 嗨嗨咦
哦哦哦 嗬啊 哎)少来 往哎 嗨哎。

① 此曲是农民耥稻耘田等劳动时唱的，其中演唱大环者需清爽响亮的声音，演唱小吆者需由嗓音尖(假声)一些的人一口气唱完。

菜籽收花念日忙(四)
大 甩(1)

苏州民歌
顾泉生唱
张仲樵 记谱

（丙）（咦）吆嚄嚄哦 咦 吆嚄嚄咦）诸亲（来） 嗨 哎 哦嚄 哦） 好友来 嗨嗨咦 哦哦 哦嚄啊。

菜籽收花念日忙(五)
小 吆(1)

苏州民歌
顾泉生唱
张仲樵 记谱

（丁）（咦 吆 咦 吆 咦）少来（哎） 往哎 嗨嗨 咦吆，咦 吆嚄嚄嚄嚄 哦嚄 嚄。

菜籽收花念日忙(六)
后 搀(1)

苏州民歌
顾泉生唱
张仲樵 记谱

咦吆，噢嚄咦吆 嚄 哦 嚄嚄嚄哦 嚄。

菜籽收花念日忙(七)
拖 腔(1)

苏州民歌
顾泉生唱
张仲樵 记谱

（嚄 嚄嚄 哦） 往来 哎。

菜籽收花念日忙（八）
头 歌

苏州民歌
顾泉生 唱
张仲樵 记谱

1=A 2/4

(丁)翰 哦　嗬嗬嗬　嗯哎嗨嗨咦咦哎，嗨嗨呃咦　啊哈哈呃，
秧长（来）麦黄（哎　格来哎）忙收（啊）种嗝，
（翰哦）谁肯错过（末）好时光哎。

菜籽收花念日忙（九）
大 环(2)

苏州民歌
顾泉生 唱
张仲樵 记谱

1=A 2/4

(丁)翰 哦　嗬嗬嗬　咦哎嗨嗨咦咦哎，嗨嗨呃咦　啊哈哈呃，谁肯（来）
错过（咦哎　格来哎）好时（哎　嗨嗨嗨嗨）光来哎。

菜籽收花念日忙（十）
小 吆(2)

苏州民歌
顾泉生 唱
张仲樵 记谱

1=A 2/4

(丁)(咦吆　咦吆咦)好时（哎）光哎嗨嗨咦哎，
咦吆嗬嗬嗬嗬　嗬　哦　嗬　嗬。

菜籽收花念日忙（十一）

后 揽（2）

苏州民歌
顾泉生 唱
张仲樵 记谱

1=A 2/4

咦吙 噢嗬咦吙 嗬哦 嗬嗬嗬哦 吼。

菜籽收花念日忙（十二）

拖 腔（2）

苏州民歌
顾泉生 唱
张仲樵 记谱

1=A 2/4

嗬 嗬嗬哦 吭来 哎。

数 螃 蟹

（耘稻山歌①）

昆山民歌
高文仪 唱
鲁其贵 记谱

1=C 2/4 3/8 5/8
♩=72

1.(甲)(细)郎 唱 山 歌 (末) 认为之个他 哎 咳咳 咳，
2.(乙)(细)郎 唱 山 歌 (末) 认为之个他 哎 咳咳 咳，

哪 晓得我 (啊) 一只螃蟹(末) 几根 脐来(末) 几根 (啊哈) 须？
我 晓得那 (啊) 一只螃蟹(末) 一根 脐来(末) 两根 (啊哈) 须，

几只 (哈) 大 螯(嗬) 几只 (哈) 小 脚？ 曲曲弯弯
两只 (哈) 大 螯(嗬) 八只 (哈) 小 脚， 曲曲弯弯

① 这是对山歌的一种。

十姐梳头

昆山民歌
张爱娥唱
疾驰、章祖基记谱

1=C 2/4 3/4
♩=72

1.大姐梳头爱插花,胭脂(末)勿点粉来搽,上身(呀)白肉好像浓霜里雪,胸前头(末)一对芙蓉花。

2.二姐梳头勿入眼,双铜镜子照牡丹,雪白洋缭绢当头骑,姐插珠花富牡丹。

3.三姐梳头三法松,画眉笼里衔青虫,双丝两鸽仙奴上结,白鸽棚里雌赶雄。

4.四姐梳头梳得高,红头绳扎把造仙桥,寺里烧香人人爱,十八尊罗汉摆过桥。

5.五姐梳头起情汉,长年情丝乌龙盘,黑字样头发白字样线,哪里个情哥勿去看?

6.六姐梳头六月里天,呼咧咧南风吹到姐身边,十样被头同郎盖,青纱罗帐等郎眠。

7.七姐梳头七秋凉,胭脂勿点赛孟姜,水落寒中腰缠三缠,脚上花鞋三寸长。

8.八姐梳头八木樨,寄信情哥抈木樨,有心采朵好花好花玩,死心采朵小木樨。

9.九姐梳头勿上楼,蹲在楼下梳好头,五十样被头同郎盖,被单头捎起等郎眠。

10.十姐梳头梳上楼,蹲在楼上梳好头,西太湖里连底冻,香菜油结冻难梳头。

唱唱山歌散散心

(四句头山歌)

昆山民歌
王宝玉 唱
张仲樵 记谱

$1=D$ 4/4 3/4 2/4
♩=72

唱唱山歌　散散心，人人说我(呀)
快活人，口吃黄连(末)心里苦嘘，(啊)我
屋里(末)家贫　勿称(啊)　心。

日出私情东海天

(四句头山歌)

昆山民歌
童进生 唱
鲁其贵 记谱

$1=♭B$ 2/4 3/4
♩=64

(嗨)日出(格哎咳)私情(末咳)东海(哎咳)
东哎咳，郎骑(末罕)白马(哎咳)姐骑(哎咳)
龙。我郎骑(格哎咳)白马(哎咳)沿塘(哎咳)
走嘘，姐骑(末)乌龙(呀)落勒海当(哎咳)中。

苏州民族民间音乐集成

种田人爱唱种田歌

（四句头山歌）

昆山民歌
孙晚香唱
张仲樵 记谱

1=G 3/4 4/4 2/4
♩=144

1. 莳秧要唱　莳秧　歌，手拿秧把　插六棵，横里竖里一条　线，
2. 拔草要唱　拔草　歌，看见缺棵　当要补，猪窠墩河泥掏掏　开，
3. 耥稻要唱　耥稻　歌，稻棵边头　要耥座①，猪窠墩河泥耥像　猪石槽，
4. 耘稻要唱　耘稻　歌，两腿弯弯　泥里拖，眼看稻苗　稻棵里稗，
5. 扬稗要唱　扬稗　歌，看得细心　不能粗，稻前拔稗　稻苗长，

五寸见方　差不　多。
泥土肥来　产量　高。
耘起稻来　更加　苦。
除掉稗草　就发　棵。
秋后扬稗　难发　棵。

摇船山歌

昆山民歌
张立明唱
江麒、屠引 记谱

1=A 2/4 3/4
♩=72

（我）摇一（嗨嗨）橹来　扯一（末哎）绷，（我）一河（喂）两岸（哎）花树（嗨嗨）勒浪　靠船

① "耥座"即多耥座、耥耥熟的意思。

送　郎

昆山民歌
赵多菱 唱
张仲樵 记谱

1=C 2/4
♩=78

送郎(呀)的送到(呀)县政府呀哈，县政府里人口多呀，我郎做干部呀啊，哎哟呀的哼哟呀喂哟呀哈，我郎做干部呀啊。

吃仔饭来饭山歌

昆山民歌
朱小宝 唱
鲁其贵 记谱

1=G 2/4 3/4
♩=80

吃仔饭来饭山歌，包龙图原是种田户，高田种勒梁山山顶上，低田种在太湖梢。

吃仔饭来饭山歌，包龙图原是种田户，高田要种
丈二芝麻大菜豆，低田要种茭白水红菱。

啥人家的田来啥人家的地

苏州民歌

1=A 2/4
♩=72

(男)啥人家 个田？啥人家个 地？啥人家的因 姆 勒里脱 棉花？啥人家 因 姆 同我
(女)张良家 个田，张良家个 地，张良家的因 姆 勒里脱 棉花，

张良眠一夜？上穿(么)绫罗下 穿 纱。
我伲 姆妈 牵着张良 眠，也勿曾上穿 绫罗下穿纱。

山歌好唱口难开

昆山民歌
俞阿雪、邱巧云 唱
鲁其贵 记谱

1=G 2/4 3/4
♩=72

(甲)山歌 好唱 口难 开，樱桃好吃树难栽，白米饭好吃
田难种，鲜鱼汤好喝网难张。(乙)啥人对我话(末)山歌好唱口难 开？
(甲)唱歌郎我话(末)山歌好唱口难 开，

十二月花名

（夯调三记头）

昆山民歌
蒋阿六、蒋松梅唱
疾驰、江麒、屠引 记谱

2. 正月梅花阵阵香，螳螂叫船游春场，蜻蜓相帮船来叫，蚱蜢撑篙把船行。

3. 二月杏花满园开，蜜蜂开起茶馆来，梁山伯相帮倒开水，坐柜小姐祝英台。

4. 三月桃花满树红，来个茶客石蜈蚣，脚立蝗谈谈说说家常事，蟋蟀年年难过冬。

5. 四月蔷薇朵朵开，蚕宝宝做丝上山来，蚊子夜夜营生做，苍蝇团团明早会。

6. 五月石榴一点红，洋蝴蝶盘在花当中，知了一叫活吓煞，吓得一条地壁虫动也不敢动动。

7. 六月荷花结青莲，织布娘房中哭青天，蛆儿哥哥来相劝，金蛉子常伴姐身边。

8. 七月凤仙朵朵开，蛤蟆发觉跳进来，萤火虫夜出来红灯照，壁虎打洞跑进来。

9. 八月木樨满园香，"叫哥哥"夜夜出去看婆娘，吊檐蜘蛛偷眼看，结识私情纺织娘。

10. 九月里来菊花黄，出兵打仗是蚂蝗，背包蜗牛来督阵，千条蚂蚁闹城隍。

11. 十月芙蓉迎小春，青蛙田鸡要偷情，金钱乌龟做好人，香烟虫独出臭名声。

12. 十一月里茶花开，灰骆驼卖狠摆擂台，红头百脚咬一口，长脚利西掼下来。

13. 十二月里蜡梅黄，跳虱厚租开典当，瘪虱要把朝奉做，白虱来当破衣裳。

十 根 棍 子

昆 山 民 歌
盛 惠 英 唱
江 麒、屠 引 记谱

1=D 2/4
♩=72

头根棍子像把刀，曹操奸臣能格刁，曹操百万雄兵杀进杀出只当无其数，只怕西洋出马超。

只只山歌古人传

昆山民歌
冯秀英唱
江麒、屠引记谱

1=A 2/4 3/4 3/8 5/8 3/8
♩=72

我唱山歌 云朝南哎 嗨,挽瓶(哎嗨) 仙水(呀呵) 坐龙船哎,坐在(哎)龙船上 一版 一版翻书看,哎 嗨嗨,只只(格哎)山歌(哟)古人 传。

十杯酒

昆山民歌
冯应梅唱
江麒、屠引记谱

1=A 2/4 3/4 3/8 5/8
♩=72

姐敬情哥 第一杯哎, 情哥(末)立起 手来推, 尖嘴壶瓶筛酒(末)热堂堂哎, 叫郎君吃酒 凑成双, 郎要 成双 奴欢 喜,奴奴 思想 是情郎。

105

苏州民族民间音乐集成

叫我唱歌歌勿连

(四句头山歌)

昆山民歌
邱小妹 唱
鲁其贵 记谱

叫我唱歌歌勿连，叫我(末)弹线弹断棕弦线，
弹断那棕弦(末)丝线来接，四句头(末)山歌接连牵。

唱唱山歌散散心

(四句头山歌)

昆山民歌
王宝玉 唱
张仲樵 记谱

唱唱山歌散散心，人人话我(呀)
快活人，口吃黄连(末)心里苦嗟，(啊)我
屋里(末)家贫勿称(啊)心。

长起音头歌

太仓民歌
杨明兴、张天鹏 记谱
吴炯明

嗨 嗨 嗨 嗨 嗨 咿哎 嗨, 好 好 山歌 勿唱
冷 清 (哎呀 哟) 好 格 清 哎。

中起音头歌（一）

太仓民歌
徐士龙 唱
杨明兴、张天鹏
吴 炯 明记谱

1 = C
中速

∜ 5 6̃ 5̃ 3 1 6 6 5͡3 2 3͡3 2͡1͡6 1 5 5 6 |
嗬嗨嗨 咿 哎 嗨嗬 嗬，山歌勿唱 冷 清哎咿

5͡ 3 2 2͡ 1͡ 6 2 3͡ 2 1̂ 1͡ 6̣ 5̣ ‖
唠， 好 冷 清 哎 嗬。

中起音头歌（二）

太仓民歌
徐士龙 唱
杨明兴、张天鹏
吴 炯 明记谱

1 = C
中速

∜ 5. 3 5 1͡ 2͡ 1͡ 6͡ 1͡ 6͡ 5͡ 5͡ 3͡ 2 3͡3 2͡1͡6 1 2͡2 5͡6͡5 |
嗬 嗨 咿 哎 嗨嗬 嗬，山歌勿唱 冷 清哎咿

3͡ 2 2͡ 1͡ 6 2͡ 3͡ 2 1 1.͡ 6̣ 5̣ ‖
唠， 好 格 清 哎 嗬。

短起音头歌

太仓民歌
徐士龙 唱
杨明兴、张天鹏
吴 炯 明记谱

1 = C

∜ 5. 3͡ 5͡ 6͡ 5͡ 3͡ 5͡ 3͡ 2͡1 3͡3 2͡1͡6͡ 1 5 5 6͡1͡6 5͡3 2 |
嗬 嗨 嗬 嗬，山歌勿唱 冷 清哎吁 唠，

1. 2͡ 1 2͡ 3͡ 2 2͡ 6̣ 5̣ ‖
好 格 清 哎 嗬。

三 六 调

(《邀歌》之一)

太仓民歌
孙桂英、徐爱宝
曹月娥、陆招弟 唱
张天鹏、杨明兴 记谱
吴 炯 明

1=A 2/4
♩=68

5 6̂1̂6 | 5 — | 1̇ 6̂1̂6 | 5̂ 1̇ | 0 1̂1̂6̣ |
嗬 嗬嗨 嗨 咿哎 嗨嗬, 末格啥

(假声)
2̇. 3̇ | 1̇ | 1̇ — | 1̇ — | 1̇ — | 5̂⌒ 0 |
咿 哎, 咿 (甩音)

(假声)
2̇. 3̇ | 1̇ | 1̇ — | 1̇ — | 1̇. 1̇. 1̇. | 2̇ 2̇̂6̇ |
咿 哎, 嗨嗨 嗨嗨 咿哎

1̇ 6 | 5 5 | 5̂3 5̂6 | 2 1̂ | 2 1 6 5̣ |
咿 哎 嗨 嗬, (嗬 嗬) 来 唱 啊 吭。

咿 咿 调

(《邀歌》之二)

太仓民歌
曹月娥、陆招弟、徐爱宝 唱
张天鹏、杨明兴、吴炯明 记谱

1=♭E 2/4 3/4
♩=68

0 6 | 5 | 5̂3 5 6 | 1̂2̇ 5 | 6̂ 1̂2̇ |
嚯 上 吭 嗨 嗨 咿 哎 嗨咿

5 6̂ — | 1̇ 3̇ | 2̇ — | 1̇ 2̇ 1̇ 6 | 5 — |
嗨 哎, 咿 咿 嗨,

5̂3 6̂1̇3̇ | 3̇2̇ 3̂2̇ | 1 — | 2 1̂ 6̇ 6̇ | 5̣ — |
(嗨 咿 唠 吭 咪) 唱 吭 吭。

长 调
(《邀歌》之三)

太 仓 民 歌
王阿招、徐阿凤 唱
杨明兴、张天鹏 记谱
吴 炯 明

1=♭B 2/4 1/4
♩=52

| 5. 3 5 6 | 1 — | 1 — | 1 — | 3 — | 3 — | 2 2 1 |
哟 哟哟 嗨,　　　　　　　　　　咿　　　　　　哎 哎嗨,

| 0 | 2 | 1 2 | 1 6 5 0 | 2 5 | 5 3 5 5 | 1 — | 1 — ‖
(嗞 咪咿 咃 嗨) 唱 (吭 啰 嗬) 唱。

曹佬佬调
(《邀歌》之四)

太 仓 民 歌
王阿招、徐阿凤 唱
杨明兴、张天鹏 记谱
吴 炯 明

1=♭B 2/4
♩=52

3 5 3 5 | 2 2 2 2 1 | 2 2 2 2 1 | 2 2 2 1 2 | 2 1 6 5 3 5 |
嘈嗨嗨嗨 嘈咿啰啰嗨 嘈咿啰啰嗨, 嗨嗨嗨嗨嗨 嗨咪嗬呀嗬,

6 6 5 1 | 2 3 6 5 5 | 3 3 3 3 5 | 6 5 3 | 2 3 2 1 | 1 — ‖
头呀咪 嗨 嗨嗨, 吟(呀啦吭吭 唠 嗬咪) 唱。

老 调
(《邀歌》之五)

太 仓 民 歌
孙桂英、徐爱宝
曹月娥、陆招弟 唱
张天鹏、杨明兴 记谱
吴 炯 明

1=♭B 2/4
♩=58

5 6 6 | 1 2 3 2 | 1̇2̇ 1. | 6 1 1 | 2. 1 | 6 1 6 6 5 6 | 5 3 5 3 3 |
嗬 嗬嗬嗨 嗨嗨,　　　　　咿　 咃 嗨咪吭 吭,

5 6 1 | 1 6 5. 3 | 5 6 6 5 | 3. 2 2 3 2 1 | 1 — ‖
呀咪 嗨嗨, 唱(呀吭吭啰 啰咪) 唱。

沙嗨嗨调

(《邀歌》之六)

太仓民歌
孙桂英、陆招弟 唱
张天鹏、杨明兴 记谱
吴　炯　明

1=♭E 2/4 3/4
♩=58

| 0 0 6 5 | 5 3 | 5 6 | 1̇ 2̇ 1̇ 6 | 5 6 5 3 | 3 2 |
哦沙　嗬嗬　嗨嗨　咿吧　嗨嗨吭　吭，

| 1 6 1 | 2 - | 2 3 5 | 6 5 3 2 | 1̇ 2̇ 1̇ 6 | 5 - |
沙　吭　咪　咪　咿　啰　吭咪沙。

邀　唱　调

(《邀歌》之七)

太仓民歌
王阿招、徐阿凤 唱
杨明兴、张天鹏 记谱
吴　炯　明

1=♭B 2/4
♩=52

| 5 6 6 | 1̇ 2̇ 2̇ | 1̇2̇ 1̇ - | 1̇ 6 2̇ | 1̇ 6 6 5 6 |
嗬嗬嗬　嗨嗨嗨，　嗨　咿　哎嗨哎咪

| 5 3 5 3 | 2̇ 1̇ 6 2̇ 1̇ 6 | 2̇ 2̇ 1̇ 2̇ 1̇ | 1̇ 1̇ 1̇ 2̇ |
嗬　嗬，　邀　唱　唱　唱　苏　州　塘　上　两　廊　栏　杆

| 1̇ 6 6 6 6 | 5 5 0 | 5 6 5 3 | 2 3 2 1 | 1̇ |
走　嗨嗨嗨，唱来，　(嗨嗨唠　嗬)来唱。

小妹娘调
（《邀歌》之八）

太仓民歌
王阿招、徐阿凤 唱
杨明兴、张天鹏 记谱
吴炯明

1=♯A 2/4 3/4
♩=52

5 | 6 6 | i 2̇ 2̇ | 1̇²1 — | 2̇ 2̇1̇6̇1̇6 | 5 5 1̇· |
嗬 嗨嗨 嗨 嗨嗨 嗨　　　嗨嗨 来 嗬嗬，

3 | 5̇3 | 2̇· 3 | i 65 | i 65 | 4 — | 5 1 2̇ | i — ‖
小 妹 娘 （嗨嗨嗬哩哟嗬）来 唱　　　 吭 哟。

哼哼青调
（《邀歌》之九）

太仓民歌
曹新娣、沈桂英 唱
陈有觉、杨明兴 记谱
吴炯明

1=C 2/4
♩=64

5 | 6̇5̇6 | i̇ 6 | 2̇ 2̇ | 1̇²1 | i̇ i̇· | ³2̇ | 2̇ 2̇· |
嗬 嗬嗬嗨 嗨嗨 嗨 嗨嗨，咿吔 嗨嗨

³2̇· 6 | ⁶1̇· 2̇ | 1̇2̇1̇6̇ | i̇ 0 | 5· 3 | 3 5 | ⁵1̇ ‖
咿吔 嗨 溜 来 嗨嗨，唱 哼 哼 唷。

哟嗬哩调
（《邀歌》之十）

太仓民歌
曹新娣、沈桂英 唱
陈有觉、杨明兴 记谱
吴炯明

1=D 2/4
♩=64

5 | 3 3 | 5 | 3 3 | 6· 7 | 6 5 | 3 5 3 2 |
哟 嗬哩 哟 嗬哩 哟　　 哟嗬 啰啰

3 — | 3 6 | 6 5 3 | 2· 3 | 1 2 1 6 5 | 6 — ‖
咪， 黄 叶 （呀） 起 风 飘。

挑河泥调
(《邀歌》之十一)

太仓民歌
孙桂英、徐爱宝 唱
张天鹏、杨明兴
吴炯明 记谱

1=♭B 2/4 3/4
♩=62

5 6 6 | 1 2 2 | 2̄3̄1 2 | 2 1 6 5 6 | 6 5 3 2 3 |
呜 嗬嗬 嗨 嗨嗨 嗨唻 嗨 嗨呀呜 呜呀嗨,

6 1 2 1 6 | 6 5 3 2 3 | 5 6 3 2 1 | 2 1 6 5 ‖
(嗨 咿 哎 嗨呀呜 呜 呀唻) 唱 呜。

咿呀哟哟调
(《邀歌》之十二)

太仓民歌
王阿招、徐阿凤 唱
杨明兴、张天鹏
吴炯明 记谱

1=A 2/4
♩=52

5 5 3 5 6 | 2 3 6 1 3 2 | 1 3 2 2 1 6 | 5 5 3 5 |
咿呀 哟哟 嗨 嗨呀 嗨 嗨来 嗬呀 嗬,

6 5 6 1 | 2 3 6 5 5 | 3 3 5 5 | 6 1 3 2 2 1 | 1 — ‖
头呀唻 咿 嗨嗨, 吟(呀呜呜唠 嗬) 来 唱。

小奴奴调
(《邀歌》之十三)

太仓民歌
王阿招、徐阿凤 唱
杨明兴、张天鹏
吴炯明 记谱

1=♭B 2/4
♩=52

5 6 6 | 1 2̄3̄2 | 1 2 1. | 2 2 1 1 6 | 5 5 1. | 3 5 3 |
嗬 嗬嗬 嗨嗨 嗨 嗨嗨来 嗬 嗬, 小奴

2 3 | 6 1 | 1 6 5 3 | 5 2 5 6 | 3 2 2 1 | 1 — ‖
奴哎 嗨咿 哎嗨, (咿吔咿咿哟 嗬)来 唱。

关 梦 调

(《邀歌》之十四)

太 仓 民 歌
王阿招、徐阿凤 唱
杨明兴、张天鹏
吴 炯 明 记谱

1=B 2/4 3/4
♩=52

5 6̂5̂6̂ | 1 2 | 2̂1̂ 6̂1̂ 6̂5 | 6̂5̂3̂2̂3 — | 6̇ 6̂5̂3̂2̂ 3̂ | 5̂3̂2̂ 2 — ‖

(嗬嗬嗬嗨嗨 嗨 咪嗬嗬呀)来唱， 唱(嗬 呀哩嗬嗬 哩)唱。

小娘喂调

(《邀歌》之十五)

太 仓 民 歌
曹新娣、沈桂英 唱
陈有觉、杨明兴
吴 炯 明 记谱

1=C 2/4
♩=68

5 6̂5̂6̂ | 1̇6̂ 2 2 | 1̇2̂ 1̇. | 2̇ 2̂1̂6̂ 2̇ | 2̂1̂6̂ 6 | 1̇ 3̇ |
嗬 嗬嗬嗨 嗨嗨嗨， 嗨嗨来哼 哼来，小 娘

5 5 0 | 1̇ 1̇. | 1̇ 4̂ | 1̇ 6 5 | 4̂ 5̂ 4 | 5̂ ♭7̂ 2̇ 1̇ ‖
喂 呀， (喂呀 咿 哟 嗬哩)唱 娘 好 啰。

搭凉棚调

(《邀歌》之十六)

太 仓 民 歌
曹新娣、沈桂英 唱
陈有觉、杨明兴
吴 炯 明 记谱

1=♯C 2/4 3/4
♩=68

5 5̂3̂ | 6̂. 1̇ | 6̂5̂ 5̂3̂2̂ 3 — | 3̂ 6̂ 6̂5̂3̂ | 3̂ 1̂3̂2̂ |
嗬 嗬嗬嗨 唷嗬 嗨嗨 来， 田 岸 头 上 搭 凉

1̇. 2̇ | 6̂ 2̂ 1̂ 6̂ 1 | 5̂ 3̂ 5̂ 2 | 5̂ 3̂ 5̂ 2̂. 3̂ | 1̂ 2̂ 1̇ 6̂ 5̂ | 6̂ — ‖
棚， 越吹越风凉， 嗳嗳嗨唷 嗳嗳嗨唷， 越吹越风凉。

穷双凤调

（《邀歌》之十七）

太 仓 民 歌
王阿招、徐阿凤 唱
杨明兴、张天鹏 记谱
吴 炯 明 记谱

1=♭B 2/4 3/4 ♩=69

嗬 嗬嗬 嗨 嗨嗨 嗨 嗨 咿 吔 嗨 咪 嗬 嗬，

穷 双 凤 苦 直 塘， 沙 头 市 镇 盖 太 仓 呀，

(咪 嗨 嗨) 唱 (呀咪 吭吭 啰 嗬咪) 唱。

四句头山歌

太 仓 民 歌
徐士龙、徐阿凤 唱
杨明兴、张天鹏 记谱

1=C
自由地

(男)隔河(末)看见 好姐妮哎， 眉毛(末)弯弯(末)像我 妻，

今年(末)吃仔娘家 饭， 开年(末)要搭我配夫 妻。

(女)隔河(末)看见 跳出来， 黄昏头 得病 半夜里 死，

日出卯时 拖出 去， 日中 午时 出棺材。

双凤对歌

（《邀歌》之十七）

太仓民歌
徐士龙、韩龙娣、王金妹 唱
徐松明、徐秀珍、徐秀芳
杨明兴 记谱

（甲方）
【头歌】稍慢

（男）嗨 嗨 嗨嗨嗨，咿哎嗨嗬嗬，
山歌勿唱冷 清哎吁 哟，好格清哎，
（女）咿呀溜溜嗨 嗨哎嗨 嗨来 嗬呀嗬，
唱呀来 哎 嗨嗨，吟（呀吭吭唠 嗬来）唱。

中速
（男）嗬嗨嗨 咿 哎 嗨 嗬嗨，私情牵唱 古
贤（哎咿 唠 嗬格）人 哎。
（女）嗬 嗨 嗨 嗨嗨嗨 嗨 嗨嗨，
（嗨 嗨来嗬） 小 奴奴哎， 嗨嗨嗨
咿哟咪， （咿哎咿哎唠嗬）来 唱。

苏州民族民间音乐集成

♩=86

5 5 5 3 5 | 6 2̇ 1̇ 2̇1̇ | 6 1̇ 6 5 | 1̇ 6 5 3 5 | 6 — |
(女)第一只台子 四角(里格) 方哎, 嗨溜来嗨嗨嗨

6 2̇ 1̇ 2̇ 1̇ 6 | 5 5 6 | 1̇ 6 1̇ | 5 3 2 | 3 3 3 2 — |
嗨咿 哎嗨, 咿哎咿哎嗨嗨 哎嗨嗨嗨

2̇ 1̇ 2̇ 1̇ 6 1̇ 6 | 5 | 5 3̃ 2 3 | 5 — | 2̇ 1̇ 2̇ 1̇ 6 | 1̇ 2̇ 1̇ |
溜溜来 嗨, 划 船 溜溜彩 溜溜

6 1̇ 6 6 5 | 5 5 0 5 5 | 5 1̇ 6 1̇ | 5 3 2 ‖: 3 3 3 2 :‖
彩, 哎嗨嗨嗨 哎嗨 嗨咿哎咿哎 嗨 哎嗨嗨嗨。

稍慢
ᅲ5 3 | 5 6 5 3 5 3 2 1 | 6 3 3 2 1 6 1…… | 2 2 5 6 5 |
(男)嗬 嗨 嗬 嗬, 引线头装枪吓 煞(哎呀

3 0 2 1. 2 | 2 3 2 1 | 1 6 5……|
呀 嗬格)人 哎 哎。

♩=58
5. 3 5 6 | 1̇ — | 1̇ — | 1̇ — | 3 — | 3 — | 2̇ 2̇1̇ |
(女)哟 哟哟嗨 咿, 哎哎嗨

0 | 2̇ 1̇ 2̇ | 1̇ 6 5 0 | 2 5 | 5 3 5 5 | 1 — | 1 — |
溜咪咿吔嗨, 唱(吭啰嗬)来唱。

稍慢
ᅲ5 3 | 5 6 5 3 5 3 2 1 | X X X X X | 3 3 2 1 6 1……|
(男)嗬 嗨 嗬 嗬, (白)我身上着仔(唱)铜蓑衣(来)铁

2 2 5 6 5 | 3 0 2 1. 2 | 2̃ 2̃ | 1 | 1. 6 5……‖
笠哎呀 哟嗬格能 哎 哎。

苏州民族民间音乐集成

♩=86

5 5 5 3 5 | 6 2 1 2 1 | 6 1 6 | 5 | 1 5 6 | 5 5 1 |
(女)第一只台子 四角(里格)方哎 嗨 咿呀嗨, 岳飞

6 5 3 | 3 6 5 3 | 2 2 1 2 | 2 - | 2 1 2 1 | 6 1 6 | 5 | 5 3 2 3 |
枪挑 小梁 王哎 哎嗨, 溜溜溜来 嗨, 划 划仔

5 - | 2 1 2 1 6 | 1 2 1 | 6 1 6 | 6 5 | 3 5 3 | 2 2 | 1 | 2 - ||
船 溜溜溜彩溜溜来 咿呀, 划 彩 船哎 嗨嗨。

稍慢
5 3 | 5 6 5 3 5 3 2 1 | X X X X | 2 1 6 1 …… | 2 2 |
(男)嗬 嗨 嗬 嗬, (白)哪 怕你山歌(唱)像 雨 点哎

5 6 5 3 0 2 1. 2 2 3 2 1 | 1 6 5 …… ||
吁 哟 嗬格能 哎 哎。

♩=52
5 6 5 6 | 1 6 2 2 2 | 1 2 1 | - | 6 1 - | 2 1 - |
(女)嗬 嗬嗬嗨 嗨嗨嗨 嗨 嗨 嗨,

2 2 1 6 | 5 6 1 | 3 5 6 | 3. 2 | 3 - | 6 6 5 |
嗨嗨来嗬, 小奴奴哎 嗨嗨嗨

1 1 6 | 5 - | 1 3 6 5 6 | 3 2 3 2 1 | 1 - ||
咿哟 来, (咿哎咿哎唠嗬)来 唱。

(甲方)中速
5 3 | 5 6 5 | 3 5 3 2 1 | 3 3 | 2 1 6 | 6 1 6 | 1 …… |
(男)嗬 嗨 嗬 嗬, 郎唱 山歌来 向仔 师

2 2 | 5 6 5 | 3. 2 | 1. 2 1 | 2 | 2 6 5 …… ||
傅(哎吁 哟 嗬格)郎 哎 嗬。

中速

ᆧ 5 6 5. 3 1 | 6 1 6 5 | 5 3 2 | 3 3 2 1 3 | 2 1 6 1……|
(男)嗬嗨嗨 咿 哎 嗨 嗬嗬，北京 下 来 有 几 张 大

2 2 5 6 5 3. 2 1. 2 2 3 2 1 | 1 6 5……‖
凉（哎 吁 哟 嗬 格）床 哎。

♩=62
5 6 5 6 | 1 6 2 2 | 1̇2̇ 1 - | 1 6 2
(女)嗬 嗬嗬 嗨嗨嗨嗨 嗨， 嗨 咿

♩=86
2 1 2 1 6 | 5 3 5 3 | 2 2 1 6 5 | 6 1 2 3 1 6 | 2 2 1 6 |
哎嗨哎来 嗬 嗬， 穷 双 凤 苦 直 塘， 沙 头 市 镇

1 1 6 5 5 6 | 1 1 5 | 6 1 6 5 5 5 | 6 5 3 | 2 3 2 1 1 - |
盖 太 仓 呀，来 嗨 嗨嗨，唱（呀啦嗬嗬来 嗬）来 唱。

中速
ᆧ 1…… 2…… 5. 3 5 1 6 | 5…… 3 1 | 6 1 6 5 | 5 3 2 |
(男)嗨 嗨 嗨嗨嗨， 哎 嗨 嗬嗬，

3 5 5 2 1 6 1…… | 2 2 5 6 5 3. 2 1. 2 2 1. | 1 6 5 |
啥人家 床 上 勿 困（哎 吁 哟 嗬 格）姐 哎。

♩=58
5 5 3 5 6 | 2 6 1 3 2 | 1 2 2 1 6 | 5 5 3 5 |
(女)咿 呀 哟哟 嗨嗨嗨哎 嗨 嗨来 嗬呀嗬，

6 5 6 1 | 2 3 6 5 5 | 3 3 5 5 5 | 6 1 3 2 3 2 1 | 1 - |
唱呀来 哎 嗨嗨，吟（呀吭吭唠 嗬）来 唱。

稍快
ᆧ 5 3 5 6 5 3 5 3 2 1 3 3 3 2 1 6 1…… | 2 2 5 6 5 |
(男)嗬 嗨 嗬嗬，啥人家 床 上 勿 困（哎 吁

苏州民族民间音乐集成

```
5̲‾7̲ 3. 2̲1̲  1. 2̲ 2̲̃ 1.    1̲ 6̲̣ 5̣ ……‖
哟   仔 格)郎    哎。
```

♩=58
```
5   6̲5̲6̲  1̲̇6̲  2̇ 2̲̇2̲̇ | 1̲2̲̇‾7̲ 1̇ - | 6̲̇‾7̲ 1̇ - |
(女)嗬  嗬嗬 嗨  嗨嗨嗨嗨，   嗨        嗨
2̲̇‾7̲ 1̇ - | 2̇ 2̲̇1̲̇6̲ 5 | 6̲1̲ 3 5̲6̲̇5̲ | 3. 2̲ | 3 - |
嗨    嗨  嗨嗨来嗬，小 奴 奴 哎，
6̲6̲ 5 | 1̲̇1̲̇ 6̲5̲ - | 1̲̇3̲̇ 6̲5̲6̲ 3 | 2̲3̲2̲1̲ 1 - ‖
(嗨嗨 嗨咿哎 咪   咿哎咿哎唠嗬) 来 唱。
```

(乙方) 中速
```
ᴠ 5̲6̲ 5. 3̲ 1̇ 1̲̇6̲ 5 | 5̲3̲ 2 X X X X | 3̲ 3̲2̲ |
(男)嗬 嗨 嗨   咿 吔 嗨嗬 嗬,(白)郎 唱 山 歌(唱)对 还 你
2̲1̲6̲ 1 …… 2̲2̲ 5̲6̲5̲ 5̲̲7̲ 3. 2̲1̲ 2̲2̲3̲2̲1̲ 1̲6̲̣5̣ ‖
师 傅 哎  郎 哎咿 哎， 郎 哎。
```

♩=62
```
5 6̲5̲6̲ | 1̲̇6̲ 2̇ 2̲̇2̲̇ | 1̲2̲̇‾7̲ 1̇ - | 1̲̇6̲ 2̇ | 2̲̇1̲̇ |
(女)嗬 嗬嗬 嗨 嗨嗨嗨, 嗨 咿 嗨
```

♩=82
```
2̲̇1̲̇6̲ 5̲6̲5̲ 3 | 2̲̇2̲̇ 1̲̇6̲5̲ | 6̲1̲2̲3̲1̲6̲ | 2̲̇2̲̇1̲6̲ | 1̲̇1̲̇6̲5̲5̲6̲ |
哎 来 嗬 嗬, 穷 双 凤 苦 直 塘, 沙头市镇 盖 太 仓 呀,
1̇ 1̲̇5̲ | 6̲1̲6̲ 5̲5̲ | 6̲5̲ 3 | 2̲3̲2̲1̲ 1 - ‖
(来 嗨 嗨嗨) 唱(啦呀 嗬嗬 啰  嗬) 来 唱。
```

稍快
```
ᴠ 5 6̲5̲ 5. 3̲ 1̇ 1̲̇6̲ 5 | 5̲3̲ 2 X X X X | 6̣ |
(男)嗬 嗨 嗨   咿 吔 嗨 嗬 嗬,(白)北 京 下 来(唱)有
6̲1̲6̲ 1 0 5̲5̲ 6̲1̲6̲ 5̲3̲0̲2̲ 1. 2̲ 2̲ 2̲6̲̣ 5̣ …… ‖
两 张 大  凉(哎咿 啰 嗬 格)床 哎。
```

♩=64

5 6̂5̂6̂ | 1̇ 6 2̂2̂ | 1̇2̇‿1̇ - | 1̇ 6 2̂ |
(女)嗬 嗬嗬嗨 嗨嗨嗨, 嗨 咿

♩=82

2̇1̇ 2̇1̇6 | 5 3̂5̂ 3 | 2̇1̇ 2̇1̇ | 2̂2̂ 1̇2̇1̇ | 1̇1̇ 1̇2̇ |
哎嗨哎来嗬嗬, 要唱唱唱 苏州 塘上 两廊 栏杆

1̇ 6 6̂ | 5̂5̂ 0 | 5̂5̂ 5̂6̂ | 3 2̂3̂2̂1̂ | 1 - ‖
走(嗨嗨)唱来, 唱(呀啦 吭 唠嗬来)唱。

中速

廾5̂6̂ 5.̂ | 3̂1̂ 1̂6̂5̂ | 5̂3̂2̂ X X X | 2̂1̂6̣ |
(男)嗬嗨嗨 咿吧 嗨嗬 嗬,(白)张天师(唱)床上

1…… 5̂5̂ 6̂1̂6̂ 5̂3̂0 2̂ 1.̂ 2̂2̂3̂2̂1̂ | 1 6̣ 5̣…… ‖
勿 困(哎啦 啰嗬 格)姐 哎。

♩=72

5̂3̂ 5̂6̂ | 1̇ - | 2̇ 2̇1̇6̂5̂ | 6 - |
(女)嗬 嗬嗬嗨 嗨 嗨来嗬,

6̂5̂3̂2̂ 3 - | 6 - | 6̂5̂3̂2̂ 2 - | 5 3̂2̂ 2 - ‖
(嗬 呀来)唱 嗬 嗬呀哩来 嗬呀哩吭。

中速

廾5̂6̂ 5.̂ | 3̂1̂ 1̂6̂5̂ | 5̂3̂2̂ X X 0 6̂1̂6̂1 |
(男)嗬嗨嗨 咿吧 嗨嗬 嗬,(白)顾鼎臣(唱)床上勿

2̂2̂ 5̂6̂5̂ 3̂0 3̂ 1.̂ 2̂2̂3̂2̂1̂ | 1 6̣ 5̣ - ‖
困(哎 咿 啰 嗬 格)郎 哎。

♩=78

3̂5̂ 3̂5̂ | 2̇2̇2̇2̇ 1̇ | 2̇2̇2̇2̇ 1̇ | 2̇ 2̇2̇1̇2̇ |
(女)沙嗨嗨嗨 沙咿啰啰嗨 沙咿啰啰嗨, 嗨 嗨嗨嗨嗨

2̂1̂6̂ 5̂3̂5̂ | 5̂5̂6̂1̂ | 1̂6̂5̂5̂ | 3̂3̂3̂5̂5̂ | 6̂1̂3̂ 2̂3̂2̂1̂ | 1 - ‖
嗨来嗬呀嗬, 唱(呀来 嗨嗨嗨)吟(呀啦吭吭 唠 嗬来)唱。

苏州民族民间音乐集成

转 1=♭D
(甲方) 中速

5 6̲5̲6̲ 1̲6̲ 2̲2̲ 1̲2̅1 | 1̲6̲ 2 | 2̲1̲ 2̲1̲6̲ 5 | 6̲1̲6̲5̲ 5̲5̲ 3 |
(男) 唷 唷 嗨 嗨嗨 嗨， 嗨 咿 吔 吔 唷唷， 山 歌 勿 唱

2̇ 3 0 6̲5̲6̲5̲3̲5̲ 6̲5̲1̲ | 1̲6̲5̲5̲ 3̲3̲3̲5̲ | 6̲1̲3̲ 2̲3̲2̲1̲ 1…… ‖
(末) 要 冷(啊) 清(啊来 嗨 嗨嗨)清(呀啦吭 唠 唷)来 唱。

转 1=B ♩=62

5 6̲5̲6̲ | 1̲̇6̲ 2̲̇2̲̇ | 1̲2̅1̇ - | 1̲̇6̲ 2̇ | 2̲̇1̲ 2̲1̲6̲ |
(女) 唷 唷唷 嗨 嗨嗨 嗨， 嗨 咿 哎 嗨 哎 来

♩=86
5̲3̲5̲ 3 | 2̲̇2̲̇ 1̲6̲5̲ | 6̲1̲2̲3̲ 1̲6̲ | 2̲̇2̲̇ 1̲6̲ | 1̲1̲6̲5̲ 5̲6̲ |
唷 唷， 穷 双 凤 苦 直 塘， 沙 头 市 镇 盖 太 仓 呀，

1̲̇ 1̲5̲ | 6̲1̲6̲ 5̲5̲ | 6 5̲3̲ | 2̲3̲2̲1̲ 1 - ‖
(来 嗨 嗨嗨)唱(啦呀唷 唷来 唷)来 唱。

中速
1…… 2…… | 5̲ 3̲5̲1̲6̲ | 5̲ 3̲1̇ | 6̲1̲6̲ 5 | 5̲ 3̲ |
(男) 嗨 嗨 嗨 嗨 嗨 咿 哎 嗨 好

2 6̲6̲0̲ 2̲1̲6̲ 1…… | 2. 2̲5̲6̲5̲ | 3̅.̲ 2̲ 1. 2̲ | 2̲3̲2̲1 1. 6̲5̲…… ‖
唷， 脚 踏 塘 岸 走 定(哎呀 哟 唷格)心 哎。

♩=62
3̲ 5̲ 3̲ 5̲ | 2̲̇ 2̲2̲1̲ | 2̲̇ 2̲2̲1̲ | 2̲̇ 2̲2̲1̲2̲̇ |
(女)沙 嗨 嗨 嗨 沙 啰 啰 嗨 沙 咿 啰 啰 嗨， 嗨 嗨嗨嗨嗨

2̲1̲6̲ 5̲3̲ 5 | 6̲6̲5̲1 | 2̲3̲6̲ 5̲5̲ | 3̲3̲3̲5̲ | 6̲1̲3̲ 2̲3̲2̲1̲ 1 - ‖
嗨来唷呀唷， 唱(呀咪 嗨 嗨嗨)吟(呀啦吭吭 唠 唷)来 唱。

♦ 民间歌曲卷(下卷) ♦

稍快
5 6 5. 3 1 | 6 1 6 5 | 5 3 2 X X X X | 6 2 |
(男)嗬嗨嗨 咿 哎 嗨 嗬 嗬,(白)爷叔伯伯(唱)静一

6 1 6 1…… 5 5 6 1 6 5 3 0 2 1. 2 2 3 2 1 | 1 6 5…… ‖
静来等 咿(哎咿 啰 嗬格)等 哎 嗬。

♩=78
5 5 3 5 6 | 2 6 1 3 2 | 1 2 3 2 1 6 | 5 5 3 5 |
(女)咿呀哟哟 嗨 哎 嗨 嗨来嗬呀嗬,

6 5 6 1 | 2 3 6 5 5 | 3 3 5 5 | 6 1 3 2 3 2 1 | 1 — ‖
唱(呀来 哎 嗨嗨) 吟(呀吭吭嗳 嗬)来 唱。

中速
5 3 5 6 5 3 5 3 2 1 X X X X | 6 1 6 1…… 2 2 |
(男)嗬 嗨 嗬 嗬,(白)等明朝早(唱)点歇夜 黄(哎

5 6 5 3. 2 1. 2 1 2 2 6 5…… ‖
吁 哟 嗬格)昏 哎 嗬。

♩=86
5 5 5 3 5 | 6 2 1 2 1 | 6 1 6 5 | 1 5 6 |
(女)第一只台子 四角(里格) 方哎 咿呀嗨,

5 5 1 | 6 5 3 | 3 6 5 3 | 2 2 | 1 | 2 — |
岳飞 枪挑 小梁 王哎 哎嗨,

2 1 2 1 | 6 1 6 | 5 | 5 3 2 3 | 5 — | 2 1 2 1 |
(溜 溜溜来 嗨) 划 划仔船, 溜溜溜

6 1 2 1 | 6 1 6 | 6 5 | 3 5 3 | 2 2 | 1 | 2 — ‖
彩 溜溜来 咿呀,划 彩 船哎 嗨嗨。

摇 船 调（一）

太 仓 民 歌
徐 士 龙 唱
张天鹏、吴炯明
杨 明 兴 记谱

1=♯C
慢速

| 6 6 6 2 …… | 1 2 3　5 7 6　5 7 6　6. 5 | 6 6 6. 5　3 5　2 3　2 …… |
摇一橹哎　　哎　哎，　　　　　扎一绷，

2 3 2　6 1 ７ 6 ……　6 3　2 6　１６ 5 ……　6 6　6 2　3 5 3
沿河(末)两　岸　　好风　光，　　　片片(末)　　麦苗

2 ２３ 3　１２１ 6 ……　3 ３２ ２１ 6 ６ 5 ……　６１２３ ２１ 6 ６ 5 ……
绿油　油，　　秋风　送　来　稻　谷　香。

摇 船 调（二）

太 仓 民 歌
徐 士 龙 唱
张天鹏、吴炯明
杨 明 兴 记谱

1=♯C
慢速

ヰ 2 2　1 1 2　3 3 3　3. ２ ３２ ……　2 3　2 1　１ 6　3 2 1　２１ 6
摇一橹来(末)扎一绷哎，　　沿河(末)两岸　花树盖，　船

６ 5 ……　6 6 6 2.　１２ ３２ １ ６１ ６ 5　- 3 5 5 5　0 1 1　1 2 ２１ 6　5 6 5 ……
篷　好花(末)　勒　中舱里娘，　野蔷薇花　勒得① 后艄后　篷。

①"勒得"是在的意思。

摇船调（三）

太仓民歌
缪士元 唱
唐斌华 记谱

1=C 2/4 3/4

慢

摇一 橹（末） 扎一绷，（吭吭）沿河（末）两岸
全是 好花 棚， 好花 落在中 舱 里呀，
（啊）野蔷（末）薇 花 落在后 艄 （呀） 篷。

人人心向共产党

（五句头山歌）

1=♭B 2/4 3/4

苏州民歌

自由地

天 上（末） 百鸟（格）朝凤 凰， 地上 （末）
百花 向 太 阳， 人人 心 向（呀）
毛 主 席， 人人 （末）心 向 共 产 党。

想起了毛泽东

1 = D 2/4 3/4
♩ = 84

苏州民歌

5 1 1 1̲ 6̲ 5 | 5 1̇ 5̲ 6̲ - | 1 1̲2̲ 1̲1̲ 6̲5̲6̲5̲ | 3̲2̲ 3 5̲6̲ 5 3 |
第一条 扁担 软 咚 咚， 东 新 社里有个 老 公
第二条 扁担 像 面 弓， 老 公公挑泥 迎 头

2̲3̲1̲ 1 - | 1. 2̲ 3̲2̲3̲ | 2 5̲ 2̲ 3 | 2̲2̲2̲ 2̲ 6̲ | 2 1̲3̲ 6̲ 6̲ 5 - ‖
公， 年纪已经 六十八，走起 路 来 像条 龙。
冲， 闲人问伲 为啥 冲？他说我 想 起 毛泽东。

句句要唱幸福歌

1 = C 3/4 2/4
♩ = 48

苏州民歌

3 3 3 3 2̲ 1̇ 2 | 1 3 3̲5̲3̲ 2. 3̲2̲3̲ | 3̲2̲2̲1̲6̲ 0 | 3̲ 1̲ 2 2̲ 6̲ |
山歌勿唱 忘记多， 唱起(末) 山歌(呀) 劲 头

1̲2̲1̲6̲ 5 - | 6 3̲1̲ 2 3̲2̲ 3 | 1̲ 2̲ 3 3̲5̲ 3̲ 2 1̲ 6̲ | 6̲ 1̲ 5 1̲ 6̲ 1 |
粗， 千 言 万语(格) 知 心 话啊，

2̲ 1̲ 6̲ 5̲ 3 0 | 2̲3̲ 2̲ 1̲ 6̲ 6̲ 1̲ 6̲ 6̲5̲6̲3̲ | 3̲6̲5̲3̲ 2 - ‖
句句 (末) 要唱幸福 歌。

啥鱼白来啥鱼黑

(对山歌)

1 = A 3/8
♩ = 50

苏州民歌

6̣ 6̲ 1 | 3 6 | 3 6̲ 3 | 2̲1̲ 6̲ 1 | 1 5̲ 3 | 3 1̲ 2 |
啥鱼 白来 啥鱼 黑？ 啥鱼 背 上
白鱼 白来 黑鱼 黑， 鲫鱼 背 上

肩挑　　戈？　　啥鱼　嘴上(末)带　须
肩挑　　戈，　　鲶鱼　嘴上(末)带　须

须？　啥鱼　　脚润　走江　　湖？
须，　甲鱼　　脚润　走江　　湖。

你唱山歌勿算巧

苏州民歌

(甲)你唱山歌(末)勿算巧，　你晓得(末)北京城里阿有几家
(乙)你唱山歌(末)勿算巧，　你晓得(末)北京城里只有二家

大(啊)人(格哎)家？　啥人家门上　脚踏个金狮
大(啊)人(格哎)家，　皇帝　门上　脚踏个金狮

子？　啥人家(末)门　上　挂　金(格)旗？
子，　宰相家(末)门　上　挂　金(格)旗。

新打航船亮堂堂

苏州民歌

新打航船(末)亮堂堂　掀开(末)芦苇唱开　场，
你唱啥来(末)我唱啥，　好比(末)盾牌对　鸟　枪。

东天日出一点红

苏州民歌

1=G
节奏自由 诙谐地

2 5 2 1 2　3 5 3　3̄2 —　1 2 | 2 2.　1 2.　1 1 6　6̄7̄5 — — |
(男)东 天 日 出(末)一 点　红，　东家 留我　做长　工，
(女)东 天 日 出(末)一 点　黄，　倷转(格)勿转　随便　罢，

6 6.　6 2 2 1 6 5 —　| 2 1.　2 1 6　5̄6̄5 — — — |
若要 转来(末)　　三 月　中。
我一日 招一 个　　十月 招一 百。

郎勒外头唱山歌

苏州民歌

1=♭B 2/4
♩=60

2 2 1 2 | 3 5 3 3̄2 | 2 3 2 1 6 | 6 2 1 6 5 | 6 2 1 2 |
姐勒屋里 削白 萵，　郎勒外头　唱山 歌，　郎啊， 郎啊，

2 1. | 2 5 3 | 2̇ 1 6 5 | 6 2 2 1 2 2 | 2 1 2 3 5 3 | 2 1 1 6 5 |
要唱 山歌你 别处去 唱，　烦得我 阿姐　一时头 失脱　二 三 颗。

阳澄哼调

苏州民歌

1=C 2/4
♩=40

5 3 5 6 | 1 2 2 1 6 | 1 1 6 | 5 0 6 1 5 1 5 3 | 2 2 0 |
(女)嗨 嗨 织 嗨 嗨 嗨，(嗨 嗨哩)情(啊)哥　哥 (末)

5 3 5 6 5 1 | 5̄6 5 3 3 2 1 | 1 — | 5 3 5 6 |
起(啊) 来艄 摇(啊)摇　船，　(男)嗨 嗨

1 2 1 | 1 6 5 0 6 1 | 5 6 5 3 2 6 3 2 | 1 — |
吱 嗨　嗨 嗨 嗨哩，来　摇　船。

船到桥头直苗苗

1=F 3/8 2/4
♩=60

苏州民歌

(啊)船到桥来直苗苗,
(啊)姐妮在桥上摇面条,
(啊)郎看姐妮(啊)船撞桥,
(啊)姐妮看郎断面条。

又怕误了他的工

1=D 2/4 3/4
♩=70

苏州民歌

自由地

(领)嗨 嗨 嗨 嗨嗨,
(合)嗨 嗨 嗨嗨,(领)郎卷水草在湖中,来如潮(末)去如龙,有心劝他歇歇劲唉,又怕误了他的工。

山歌好唱口难开

苏州民歌

1=♭B 6/8
♩.=120

| 3 3 1 2. | 3 3 3 2. | 2 1 6 1. | 2 1 6 5. |

1. 山 歌 好 唱　口 难 开，　樱 桃 好 吃　树 难 栽，
2. 哪 搭 碰 着　唱 歌 郎？　哪 搭 碰 着　贩 桃 郎？
3. 上 桥 碰 着　唱 歌 郎，　下 桥 碰 着　贩 桃 郎，
4. 哪 亨 样 子　唱 歌 郎？　哪 亨 样 子　贩 桃 郎？
5. 细 长 勒 结　唱 歌 郎，　弯 背 驼 曲　贩 桃 郎，
6. 阿 送 啥 格　唱 歌 郎？　阿 送 啥 格　贩 桃 郎？
7. 送 本 小 书　唱 歌 郎，　送 只 耕 盏　贩 桃 郎，
8. 送 本 小 书　阿 扳 版？　送 只 耕 盏　阿 板 眼？
9. 送 本 小 书　十 八 版，　送 只 耕 盏　十 八 眼，

| 6 6 6 1. | 2 2 1 6. | 6 1 3 5. | 6 1 5 6 5. |

白 米 饭 好 吃　田 难 种，　鲜 鱼 汤 好 吃　网 难 扳。
哪 搭 碰 着　种 田 汉？　哪 搭 碰 着　捉 鱼 郎？
田 角里 碰 着　种 田 汉，　西 太湖 碰 着　捉 鱼 郎。
哪 亨 样 子　种 田 汉？　哪 亨 样 子　捉 鱼 郎？
粗 手 大 脚　种 田 汉，　掠 拳 勒 臂　捉 鱼 郎。
阿 送 啥 格　种 田 汉？　阿 送 啥 格　捉 鱼 郎？
送 双 草 鞋　种 田 汉，　送 块 丝 网　捉 鱼 郎。
送 双 草 鞋　阿 扳 轮？　送 块 丝 网　阿 扳 头？
送 双 草 鞋　十 三 轮，　送 块 丝 网　七十二个 头。

十碗仙茶

1=C 2/4 3/4
♩=70

苏州民歌

| 6 3 3 2 | 6 3 ³⌒2· 1 2 | 3 2 3 1 3 | 2 1 6 6̃ - ‖

1. 第一碗仙茶是龙井，　　龙井泡茶绿澄澄，
2. 第二碗仙茶珠老红，　　珠老红泡茶在碗中，
3. 第三碗仙茶七日香，　　七日香泡茶淡洋洋，
4. 第四碗仙茶桂花香，　　珠黄茶叶算旗枪，
5. 第五碗仙茶是白旗，　　白旗泡茶白咪咪，
6. 第六碗仙茶是旗枪，　　旗枪泡茶果然香，
7. 第七碗仙茶是香片，　　香片泡茶救神仙，
8. 第八碗仙茶是松楼，　　小小一个蓝采和，
9. 第九碗仙茶九促新，　　八洞神仙老寿星，
10. 第十碗仙茶大红袍，　　王母娘娘献蟠桃，

| 3 5 6 1 | 2 1 2· 3 | 3 2 1 2 3 2 | 2 1 6 6̃ - ‖

1. 龙凤盖碗江西出，　　汉钟离仙人第一名。
2. 韩湘子吹箫云端里过，雪中救出韩文公。
3. 肩背葫芦青风剑，　　左手站起吕纯阳。
4. 张果老骑驴离三洲，　　刹时一刻到襄阳。
5. 何仙姑忽浴①凡胎脱，龙王太子来调戏。
6. 铁拐李行船撑篙子，　　撑到东洋十万八千里。
7. 曹国舅做官还勿罢，　　后来得道去修仙。
8. 头浪厢戴只斗兽帽，　　身穿绿袍笑呵呵。
9. 寿高八十阴阳扇，　　老寿星七岁离娘身。
10. 蟠桃会里摆酒席，　　小菜勿用烟火烧。

十只台子

1=♭B 6/8
♩=120

苏州民歌

| 1 3 3 2· | 3 3 3 2 1 2 | 1 3 2 ²⁶/₅1· | 2 2 1 6 1 6 5 |

1. 第一台子四角方，　　岳飞(末)枪挑小梁王，

| 6 6 6 2· | 2 1 6 5· | 6 3 5 6 2 | 2 1 6 ⁵⁶/₅5· ‖

武松手托千斤石，　　姜太公八十遇文王。

———————
① "忽浴"是洗澡的意思。

2. 第二只台子拼成双，辕门（末）斩子杨六郎，诸葛亮把东风借，三气周瑜芦花荡。

3. 第三只台子桃花红，百万（末）军中赵子龙，文武全才关夫子，连环巧计是庞统。

4. 第四只台子四角平，吕蒙正落难破窑里，朱买臣上山打柴卖，何文秀私行密访唱道情。

5. 第五只台子五端阳，鸳鸯（末）小姐烧夜香，红娘月下推棋子，智引张生跳粉墙。

6. 第六只台子荷花旺，王婆（末）照顾武大郎，潘金莲结识西门庆，药煞亲夫见阎王。

7. 第七只台子是七窍，蔡状元设造洛阳桥，观音龙女来作法，四海龙王灭三朝。

8. 第八只台子只只好，昆仑（末）月下盗仙草，判断阴阳包文正，张飞喝断灞陵桥。

9. 第九只台子菊花黄，阎婆惜活捉张三郎，宋公明投奔梁山泊，沙滩救主小秦王。

10. 第十只台子唱完成，唐僧（末）西天去取经，孙行者领路前头走，曲山中碰上妖怪精。

卷稻山歌

1=E $\frac{3}{4}$ $\frac{2}{4}$

♩=80

苏州民歌

四句头山歌节节高

苏州民歌

四句头山歌节节高,塘河里小藕节节通,荷叶大仔摊水面,荷花开来结莲蓬。①

东南风吹起堂楼开

苏州民歌

节奏自由

东南风吹起堂楼开哎,姑娘的房中(末)半扇开,你看那梳妆台浪一只男帽子,姑娘的房中(末)必定有郎来。

① "大"读"肚";"摊"音"塌";"蓬"音"盆"。

苏州民族民间音乐集成

耘稻歌

1=G 3/4
♩=60

苏州民歌

2 2 1 2 3 5̇ 3 | 3̇ 2 - - | 3 5̇ 3 2 2 2 1 6 | 6̇ 5 - - |
耘 稻 要 唱 耘 稻　歌，　　 两 膀 弯 弯 泥 土 里　拖，

6 6 1̇ 2 2 2̇ 1 6 | 5̇ 6 - 1̇ | 5 6̇ 1 6 2̇ 2 6 | 6̇ 5 - - ‖
眼 看 六 尺 棵 里　稗，　　　 十 指 尖 尖 捧 六　棵。

山歌勿唱忘记多

1=♭B 6/8
♩=75

苏州民歌

3 3 2 1. | 1̇ 6 3 3 2 | 2 3 2 2 1 | 1 2 1 6̇ 5̇ |
山 歌 勿 唱　 忘 记 多， 后 河 头 勿 准 出 篱 芦，

6̇ 6̇ 6̇ 2 2 | 2 2 2 2 2 1 6̇ 5̇ | 6̇ 3 5̇ 6̇. | 6̇ 1 5̇6̇ 5̇ - ‖
煞 白 样 快 刀 勿 磨 起 仔 生 黄　锈， 私 情 不 走　 冷 萧　萧。

叶枯心不烂

1=G 2/4 3/4
♩=74

苏州民歌

2̇ 1̇ 6 | 5 6 | 2̇ 5̇ 2̇ | 2̇ 5̇ 2̇ | 2̇ - 1̇ 6 | 5 - 6 |
1. 唔 笃① 勿 要 说　 桃 花 赞 桃 花 赞　 哎，
2. 唔 笃 勿 要 说 　荷 花 赞 荷 花 赞　 哎，
3. 阿 妹 我 是 　小 白 菜 小 白 菜　 哎，

5 - - | 1̇ 2̇ 3̇ | 3̇ - 2̇ 3̇ | 2̇ - 1̇ 6 | 6 - - | 2̇ 1̇ 6 |
桃 花　 赞 是 赞， 一 场 雨
荷 花　 赞 是 赞， 一 场 风
风 吹　 霜 打， 叶 枯

────
① "唔笃"是你们的意思。

民间歌曲卷(下卷)

5 6 | i 3 2 | 2 - i 6 | 5 - 6 | 5 - - ‖
过　　全打　　碎。
过　　全吹　　散。
心　　不　　烂。

三吆五甩

1=A 2/4　　　　　　　　　　　　　　　苏州民歌

节奏自由

ᴔ 2 3 3 i 2 | 3 5 3 2 1 2 1 2 | 2 2. ¹²⁄ | 3 5 3 2 i 2 | 2 ¹²¹⁄ 6 |
(领)东方日出(哎)　　　　　　一点红哎，

²³⁄1 2 3 5 3 2 | 2 - | i 2 5 7 5 7 | ⁶⁵⁄6 - ¹⁶⁄ ‖
(合)(啊呀)一点(哎)　红哎。

人民公社是幸福桥

(四句头山歌)

1=C 3/8 2/4 5/8 2/8 7/8　　　　　常熟民歌
♩=123　　　　　　　　　　　万祖祥 唱
　　　　　　　　　　　　　蒋逢俊 记谱

5 ⁵⁄3 | 6 i ¹⁄3 | 2̇ 3 1 2̇ 1 6 | ⁵⁶⁄5. ⁵⁄6 0 | 6 i 5 5 |
三面红旗(呀)举得高，　　　　总路线(末)

6 6 5 3 2 1 1 0 | 0 5 3 5 | 1 6. 3 5 3 5 3 2 1 | 0 3 5 |
光芒　　(呀哈)四方　　照，　　　　大跃

6 i 3 | i 1 5 3 2 1 | 2 0 | ³⁄5 5 5 | 6 6 5 3 2 1 |
进(呀)是宽阔路，　　人民(末)公社

1. 5 3 5 | 6 i 6 | 5 2 5 3 | ²⁄1. 1 0 ‖
(呀)是幸福(啊哈哈)桥。

135

一把芝麻撒上天

(四句头山歌)

常熟民歌
姚妙琴 唱
张民兴 记谱

白茆人民爱山歌

常熟民歌
徐雪元 唱
张民兴、薛中明 记谱

叫我唱歌就唱歌

(四句头山歌)

常熟民歌
闵玉娟、徐阿文 唱
张民兴 记谱

1=C 3/8

山歌风味 自由地

1. 叫我唱歌(末)就唱(格)歌哎,年纪(末)轻轻(啊)勿学(哎)多。淘箩里种葱根盘浅啊,黄纱头织布(哎)呀哈)断头(哎)多。

2. 叫我唱歌(末)就唱(格)歌哎,年纪(末)一大(啊)喉咙(哎)丑,年轻时喉咙像(白)琵琶尺板密弦子,(唱)现在(末)唱歌(哎)喉咙像毛竹(哎)筒。

山歌好唱口难开

(四句头山歌)

常熟民歌
费杏囡、王美琴 唱
陆杏珍
张民兴、薛中明 记谱

1=♭B

自由地

1. 山歌好唱(呀)口难开哎,杨梅桃好吃(哎

137

2. 啥人说道山歌好唱口难开？啥人说道杨梅桃好吃树难栽？啥人说道白米饭好吃田难种？啥人说道鲜鱼汤好喝网难张？

3. 唱歌郎说道山歌好唱口难开，贩桃郎说道杨梅桃好吃树难栽，种田郎说道白米饭好吃田难种，钓鱼郎说道鲜鱼汤好喝网难张。

4. 啥人看见山歌好唱口难开？啥人看见杨梅桃好吃树难栽？啥人看见白米饭好吃田难种？啥人看见鲜鱼汤好喝网难张？

唱歌要唱幸福歌

常熟民歌
姚妙琴唱
张民兴、薛中明 记谱

橹人头出汗水来浇

常熟民歌
费德兴 唱
张民兴、薛中明 记谱

1=♭B
节奏自由

3 5 6 i $\overset{\cdot}{\underset{\cdot}{5}}$ 3 2 2 1 i 6 5 6 5 6 5 5. 6 2 1 1 ‖
解缆 开 船 撑 一 个 篙, 艄公(末)

i 6 6 5 3 3 3 6 6 i 6 5 5. i 6 5 2 5 5 3 2 3 2 1 1 ‖
便把 (呀) 橹来 摇。

6 6 6 5 3 3 2 i i 5 i 6 6 5 3 2 1. 2 5 5 6 6 5 3 ‖
生 丝 橹绷(末) 摇 得 寸 寸 断, 橹 人 头 出 汗

2 3 2 2. 3 6 6 i 6 5 5 i 6 5 2 5 3 2 3 2 1 1 1 ‖
(哎 呀) 水 来 浇。

唱呀来
（吭吭调）

常熟民歌
王美琴 唱
张民兴、薛中明 记谱

1=♭A 2/4

3 5 3 5 6 | i i 6 6 2 2 1 6 i | 5 6 6 5 3 | 3 5 6 |
吭 吭 哟 哪 嗨 嗨嗨嗨 一 个 哪笃 嗨呀哈 哪 嗨, 唱 (呀)

i 2 i 6 | i 3 3 5 6 | 6 5 3 2 $\overset{3}{2}$ 2 | 1 — ‖
来 (嗨呀 嗬 嗬 勒) 唱 (呀 哈 哈 勒) 唱 呀 嗨。

花 望 郎

(十二月花名)

常 熟 民 歌
费杏兴、潘三男 唱
张民兴、薛中明 记谱

$1=\flat B$ $\frac{4}{4}$

| 5 3 5 6 | i ⁵⌒3 | 2̇ 2̇ 2̇ 2̇ 1 1. 6 5 | i 6 i i 6 6 5 3 2 2 3 6 |

1. 梅花含扭(末)　正月里开哎，　一年(末)去仔　　(哟)
2. 杏花含扭(末)　二月里开哎，　燕子(末)双双　　(哟)
3. 桃花含扭(末)　三月里开哎，　小奴奴打扮　　(哟)
4. 蔷薇含扭(末)　四月里开哎，　小奴奴眼泪　　(哟)
5. 石榴花含扭(末)　五月里开哎，　桃李　梅子　　(哟)
6. 荷花含扭(末)　六月里开哎，　小奴奴打扮　　(哟)
7. 凤仙含扭(末)　七月里开哎，　小奴奴打扮　　(哟)
8. 木樨花含扭(末)　八月里开哎，　阵阵　花香　　(哟)
9. 菊花含扭(末)　九月里开哎，　头多　根少　　(哟)
10. 芙蓉含扭(末)　十月里开哎，　屋上　浓霜　　(哟)
11. 水仙花含扭(末)　十一月里开哎，　雪花　飘飘　　(哟)
12. 蜡梅花含扭(末)　十二月里开哎，　一年(末)去仔　(哟)

| i 6 6 5 3 2 2 1 1 | 6 i i 2̇ 1 1 1 | i 6 6 5 3 2 1. 2 |

一年　　来，　风吹(啊)梅花是　胜雪片，
梁上　　来，　小孩奴娘眼观堂前一对双燕子，
采花　　来，　东园(啊)采花是　西园转，
落汗衫　来，　小孩奴娘掀起八幅围巾擦眼泪，
满盘　　来，　五月里雄黄烧酒金瓶银壶里，
采莲　　来，　东塘采莲　西塘转，
上街　　来，　七月七夜间摆宴会，
风送　　来，　插枝木樨奴头上夹，
盆里　　栽，　日间端在堂前看，
压下　　来，　日短夜长眼不困，
落下　　来，　伸去缩来脚里冷，
一年　　来，　十二月花名全剪到，

| 5 5 | 6 6̲5̲3̲ | ⁵∨2̲3̲2̲ | 2. | 3 | 6 6̲. 5̲ | 3 | ³2̲3̲2̲ 1̲1̲1̲ | 1 ‖ |

脚 踏 (末) 雪 片 (哎) 望 郎 来。
飞 飞 (末) 扑 扑 (哎) 望 郎 来。
手 扳 (末) 花 树 (哎) 望 郎 来。
擦 干 (末) 眼 泪 (哎) 望 郎 来。
盈 盈 (末) 洒 出 (哎) 望 郎 来。
歇 凉 (末) 亭 里 (哎) 望 郎 来。
多 摆 (末) 一 盏 (哎) 望 郎 来。
香 香 (末) 嗅 嗅 (哎) 望 郎 来。
夜 间 (末) 端 出 (哎) 望 郎 来。
翻 翻 (末) 复 复 (哎) 望 郎 来。
斜 面 (末) 雪 落 (哎) 望 郎 来。
剪 刀 (头) 搁 起 (哎) 望 郎 来。

荒 年 歌

(三邀三甩①)

常 熟 民 歌
徐阿文、顾银根等 唱
张民兴、薛中明 记谱

1=♭B

1. 正月(哎) 梅 花(哎) 开 起(哎) 头 哎,
哎 嗨 嗨 嗨 嗨 嗨 嗨 嗨 嗨 哎, 江 南 末 哎 嗨 嗨 嗨 嗨
哦 哎, 百 姓(末) 哎 阿 要 是 苦 愁 (哎
嗨) 愁 哎, 哦 哎 嗨 嗨 嗨 嗨 嗨

① "三邀三甩"是流行在常熟白茆南面的一种山歌。前两句词分"头歌""大赞""稍""甩",后两句分"大邀""大赞""小邀""稍""甩"。歌词由唱"头歌"的歌手触景生情即兴创作,一般是四句一段,可以分数十人一组,最少为三人。"甩"就是大伙一齐唱,形成一片闹盈盈的景象。

苏州民族民间音乐集成

$5--\widehat{6\dot{1}6}\ 6-\widehat{\dot{1}6\dot{1}}\ \overset{2}{\underset{\smile}{\dot{1}}}\ \widehat{\dot{1}2\dot{1}6}\ \widehat{655}\ 3\ 5--$
嗨　　哦哎,　　哦哎　哟嗨

$\overset{3}{\widehat{3\ 532}}\ 2-2\ 3\ \widehat{666}\ \widehat{65\ 5}\ \widehat{\overset{3}{3532}}\ 2--\ \overset{3}{\widehat{\dot{1}2\dot{1}6}}$
哎　哎　　 哟嗬, 唱歌郎 说 道 哎嗨　　　嗬,

$\dot{6}--\widehat{\dot{1}65}\ 5--\widehat{5.\ \overset{\frown}{6\dot{1}}6}\widehat{\ \dot{1}6\ 6}\ \dot{1}\ \widehat{6\dot{1}6}\ 6--$
哦哎　　　哎哦哦哎　哦哎,

$\widehat{535}\ 5--\widehat{6\dot{1}}\ \widehat{6\dot{1}6}\ 6-\widehat{\dot{1}66\ 5\ 5}\ 0\ \widehat{5\ 3\ 6\ 5}$
哎哎　　　哎哦哎哎　哦　　哎哎嗨

$5--\ \widehat{\dot{1}.\ 32}-\overset{3}{\widehat{\dot{1}2\dot{1}6}}\ \dot{6}.\ \widehat{\dot{1}.\ 32}-\overset{3}{\widehat{\dot{1}2\dot{1}6}}\ \dot{6}-$
嗨,　　哦哎　哎哎　哦哎　哎哎,

$\dot{6}-\widehat{666}-\widehat{\dot{1}6\dot{1}}\ \dot{1}.\ \widehat{6\ 565}\ 5-\widehat{535}\ 6$
哎, 唱歌郎　说 道　　哎哎　嗨哎嗨

$\widehat{6\dot{1}}\ \widehat{\dot{1}65}\ \widehat{5\ 3}\ \widehat{2322}-\overset{3}{\widehat{\dot{1}2\dot{1}6}}\ \dot{6}.\ \overset{3}{\widehat{2\ 2\ 2}}\ \overset{3}{\widehat{5\ 5\ 5}}\ \overset{3}{\widehat{353}}\ \overset{3}{\widehat{535}}$
哎哦,　二十来　(哎　 哎嗨嗨)廿一啊　 阿是啊?

$\overset{53}{\underset{\smile}{5}}\ \overset{53}{\underset{\smile}{5}}\ 5\ \widehat{\dot{1}3\dot{1}}\ \widehat{2.\ \dot{1}}\overset{3}{\widehat{\dot{1}2\dot{1}6}}\ \dot{6}\ \widehat{6\dot{1}\ 2}\ \widehat{2\dot{1}6}\widehat{6\dot{1}\dot{1}6}\ \widehat{22\ 1}$
　　　荒年仔 到　啊　哎,　豆细糠(末)吃得

$\overset{3}{\widehat{2\dot{1}2\dot{1}}}\ \widehat{2\dot{1}6}\ \dot{6}\ 2--5-\widehat{3\ 6}\ \widehat{6\dot{1}6}\ 6--$
啥劲头①哎　哎　　哎, 唱歌郎 哎

① "啥尽头"是数不清的意思。

2. 二月杏花白洋洋，家家出去卖家生，台子矮凳卖得尽干精，卖剩三间破牢棚①。

3. 三月桃花叶放青，乾隆皇帝发饥民，大小官员都发到，百廿铜钿发一名。

① "牢棚"是房子的意思。

4. 四月蔷薇心里黄,家家户户去籴粮,手捏现钿无籴处,野榆树皮吃得精打光。

5. 五月石榴心里红,望望田中绝洞洞①,长条直缝好田无人种,手里无田真当穷。

6. 六月荷花透水开,望田中稻穗都岔开,交人不如荒掉好,手捏吉子②打头通。

7. 七月凤仙盆见青,雷阵头③忽闪吓死人,低田没脱④无块数,高田只有半收成。

8. 八月木樨阵阵香,结发夫妻共商量,你拖男来我拖女,各拖男女做营生。

9. 九月菊花心里黄,望望田中稻头黄,大男小女哀哀苦,拉把青稻救救荒。

10. 十月里来芙蓉开,官粮私债讨上来,爷叔伯伯望我三年田稻好,官粮私债都全还。

11. 十一月里水仙花开,官粮私债逼上来,卖妻卖女还不清,卖田卖地一齐还。

12. 十二月蜡梅开得滴溜圆,廿四夜⑤同台同凳同团圆,三十日夜间吃顿年夜饭,大大里荒年过下来。

忆 苦 歌

（四句头）

常熟民歌
徐巧玲 唱
张民兴、薛中明 记谱

① "绝洞洞"是无人的意思。
② "吉子"是镰刀的意思。
③ "阵头"是响的意思。
④ "脱"是掉的意思。
⑤ "廿四夜"是团圆日的意思。

思 甜 歌

(四句头)

常熟民歌
徐雪元 唱
张民兴、薛中明 记谱

（曲谱略）

歌词：
丁，脚上（啊）鞋子没后跟哎，多年（格）布衣哎，穿出（哎嗨）筋。
糠，野菜杂粮（啊）填肚肠哎，段段（格）肚肠哎，节节（哎嗨）粮。

丰收粮食（末）堆满（格）仓哎，社社队队（呀 呀）有余粮，丰衣（呀）足食干劲仔旺，家家（格）户户哎呀，喜洋（哎嗨）洋。

旧社会是（末）暗无（格）天哎，新社会是（呀 呀）艳阳天，两个（呀）社会两重仔天，一个（来）苦来哎呀，一个（哎嗨）甜。

村里阵阵磨镰声

(新四句头调)

常熟民歌
顾宝玉 唱
张民兴、薛中明 记谱

1 = D
自由地

月斜　星稀　夜已深哎，村里阵阵(啊　啊)磨镰声哎，雄鸡(末)未叫忙收(哎)割啊，羞得(哎)星星(哎)眼眼睛(哎)闭。

一掀一个金波浪

(新四句头调)

常熟民歌
李杏英 唱
张民兴、薛中明 记谱

1 = D
自由地

脱粒机声隆隆(格)响，吐出(末)丰收(啊)万担粮哎，打谷(末)场上是黄金(哎)海啊，一掀(哎)一个(哎)金波(哎)浪。

车前头起水白洋洋

（新四句头调）

常　熟　民　歌
费　德　兴　唱
张民兴、薛中明 记谱

1=♭B

节奏自由

摇一 橹来(末) 侧一个绷哎，　　　　小河(末) 两岸
(呀　　　呀) 踏车(哎嗨)　　　　　　　　　场，
踏车 娘子(啊) 脚脚踏在 木榔头 上，　　车前 头起水
(哎　　　啊) 白洋(哎)　　　　　　　洋。

十张台子

（四句头）

常　熟　民　歌
陆杏囡、费杏兴 唱
潘　三　男
张民兴、薛中明 记谱

1=♭B

1. 第一只　台子四角 方哎，　　岳飞　枪挑(啊)
2. 第二只　台子凑成 双哎，　　辕门　斩子(啊)
3. 第三只　台子桃花 红哎，　　百万　军中(啊)
4. 第四只　台子四角 平哎，　　吕蒙正 落难(啊)
5. 第五只　台子是端 阳哎，　　莺莺　小姐(啊)
6. 第六只　台子荷花 放哎，　　阎婆惜 活捉(啊)
7. 第七只　台子是七 巧哎，　　蔡状元 去造(啊)
8. 第八只　台子只只 好哎，　　昆仑　月下(啊)
9. 第九只　台子菊花 黄哎，　　王婆　药死(啊)
10. 第十只　台子唱完 全哎，　　唐僧　取经(啊)

苏州民族民间音乐集成

```
3 6  6i 65  5i65 2 53   2321  1      6 i 2    3 2    i. 6
```

小梁(哎)	王，	武 松(末)	手 托(末)
杨六(哎)	郎，	诸 葛 亮	要 把(末)
赵子(哎)	龙，	文 武(末)	全 才(末)
破窑里	蹲，	朱 买 臣	落 难(末)
去烧(哎)	香，	红 娘 来	月 下(末)
张三(哎)	郎，	宋 公 明	投 奔
洛阳(哎)	桥，	要 修 来	七七四十九 只
闹更(哎)	宵，	判 断 来	阴 阳(末)
武大(哎)	郎，	潘 金 莲	结 识(末)
上西(哎)	天，	孙 行 者	领 路(末)

```
i 6  6532 1 1.       2   5 5 6  6 i 3  2 3 2  2.     1 5 6 i 2
```

千 斤 石啊，	太公(末) 八 十(哎)	啊)
东 风 借啊，	三气(末) 周 瑜(哎)	啊)
关 夫 子啊，	连环(末) 巧 计(哎)	啊)
挑 柴 卖啊，	小方卿 落 难(哎)	啊)
偷 棋 子啊，	勾引(末) 张 生(哎)	啊)
去 梁 山啊，	宋太公 来救驾(哎)	啊)
观 音 洞啊，	四海(末) 龙 王(哎)	啊)
包 文 正啊，	张飞 喝 断(哎)	啊)
西 门 庆啊，	药死 亲 夫(哎)	啊)
前 头 走啊，	山中(末) 碰 着(哎)	啊)

```
6i65 5  5 i65 2 53  2321  1  — —
```

遇 文(哎)	王。
芦 花(哎)	荡。
是 庞(哎)	统。
唱 道(哎)	情。
跳 粉(哎)	墙。
小 情(哎)	王。
早 来(哎)	朝。
灞 陵(哎)	桥。
见 阎(哎)	王。
白 骨(哎)	精。

古人说白

(四句头山歌)

常熟民歌
万祖祥 唱
蒋逢俊 记谱

正月梅花(啊)早逢得春,三皇(末)五帝(呀哈)立乾(呀哈)坤,(白)唐朝遭乱返进京城,千兵万兵势立乾坤,(唱)十三太保(哈)李存孝,十场(末)讨战(哟咳)九场胜。

会议不听脑糊涂

常熟民歌
徐阿文 唱
张民兴、薛中明 记谱

山歌(末)不唱忘记格多哎,大路(末)不走(呀啊)草成(哎)窝,快刀不磨是生黄锈啊,会议不听(哎啊)要糊(哎)涂。

三中全会开得好

（四句头山歌）

常熟民歌
陆妙英 唱
金曾豪 记谱

1=♭B
节奏自由

一把 钥匙(末) 挂胸 口哎， 　　 两只(末)
一心 一意(末) 搞生 产哎， 　　 两只(末)
一条 大路(末) 直苗 苗哎， 　　 2 0 0

喜鹊(呀　　啊哈)闹枝　　　头，
袖子(呀　　啊哈)卷起　　　来，
0 年(呀　　啊哈)光灿　　　灿，

三中　全会 开得　　好，"四化"(末)前
三山　六水 机器　　响，四季(末)常
山歌　一唱 开心　　来，四方(末)齐

程(哎　呀哈)多烂　　漫。
有(哎　呀哈)鲜花　　开。
和(哎　呀哈)歌如　　海。

雄鸡一唱千村动

（向阳调）

常熟民歌
姚妙琴 唱
易人、维君 记谱
雪元、苏禹

1=♭B 4/4

太阳一出满天红哎，　千里麦浪舞东
风哎，　水乡三月好春光，　雄鸡一唱(哎)

千村(哎 哎) 动。

西湖栏杆
（手扶栏杆）

（白茆爱情山歌）

常 熟 民 歌
徐 巧 珍 唱
张民兴、黄雪元 记谱
薛 中 明

1=G 2/4
♩=62

1.(女)手 扶	栏 杆	可 叹 第 一(那) 声，	鸳鸯	(那格)
2.(男)手 扶	栏 杆	可 叹 第 二(那) 声，	我贤	妹
3.(女)手 扶	栏 杆	可 叹 第 三(那) 声，	昨日	(那格)
4.(男)手 扶	栏 杆	可 叹 第 四(那) 声，	昨日	(那格)
5.(女)手 扶	栏 杆	可 叹 第 五(那) 声，	情哥	哥
6.(男)手 扶	栏 杆	可 叹 第 六(那) 声，	贤妹	妹
7.(女)手 扶	栏 杆	可 叹 第 七(那) 声，	你贤	妹
8.(男)手 扶	栏 杆	可 叹 第 八(那) 声，	房间	里
9.(女)手 扶	栏 杆	可 叹 第 九(那) 声，	情哥	哥
10.(男)手 扶	栏 杆	可 叹 第 十(那) 声，	贤妹	妹
11.(女)栀 子	花 开	心 里 仔 黄，	我情	哥哥
12.(男)栀 子	花 开	心 里 仔 黄，	我小	妹妹

枕 上 (末)	劝劝我郎 君，	一路上	鲜 花	
不 必 (末)	宕宕挂在 心①，	一路上	鲜 花	
夜 里 相	啥人来敲 门，	本当仔	开 门	
夜 里 相	是我来敲 门，	我从你	门 前	
说 话 (末)	含血来喷 人，	说什么	房间 里	
说 话 (末)	实在有良 心，	一不是	银 钱	
说 话 (末)	实在有良 心，	说什么	银 钱	
行 李 上	布根线来端 正，	大一包	小一包	
要 动 身	万力不 能，	我们几	年相 好	
说 话 (末)	实在有良 心，	我不看	三男 记	
恩 情 (末)	总 不 忘，	我若要	三 忘 记	
恩 情 (末)	总 不 忘，	我若要	三 忘 记	

① "宕宕挂在心"是件件事情挂在心上的意思，属常熟方言。

苏州民族民间音乐集成

| 3 5 3 2 | 1 3 2 | 2 1 6 · 6 | 2 2 3 5 | 2 3 2 1 · 6 | 6 1 1 ⁵3 |

少要倪功夫去　采①呀，　乘轮船搭　火　车　自己要小小妹
少要倪功夫去　采呀，　乘轮船搭火车　自己要小小妹啥房
出来迎接你呀，　又恐怕拆白党③　自来试我一个是奴房
关一个是啥你呀，　我听见你房间打一拳打开爹娘配成
来讨你呀，　说什么一脚不是从小爹娘配成
转回夫家去呀，　叫一部黄包车今朝转家了
直到今朝呀，　为什么到如今枕上哪一个是真
并四哥女恩呀，　我看看鸳鸯怀胎剖胸
情哥妹妹呀，　罚我十月充军到黑龙

| 5 2 3 2 1 6 3 | 5 — | ⁴5 6 1 6 1 2 | 5 3 3 2 3 | 3 5 3 2 1 6 1 |

心。　咿呀呀得喂呀来，说把那情哥哥
心。　咿呀呀得喂呀来，说把那小妹妹
心。　咿呀呀得喂呀来，说把那情哥哥
门。　凑了一盏火呀来，点了一盏
亲。　咿呀呀得喂呀来，说把那小妹妹
婚。　咿呀呀得喂呀来，说把情哥哥
门。　咿呀呀得喂呀来，说把小妹妹
心。　咿呀呀得喂呀来，说把情哥哥
膛。　咿呀呀得喂呀来，我也不相信
江。

| 2 — | 2 2 3 5 | 2 3 2 1 · 6 | 6 1 1 2 3 | ⁵2 · 3 | 2 1 6 5 | 5 — |

听，贤妹妹是你的知心着意人呀！
听，我不是八九岁是你小官人②呀！
听，不一会来敲门喊声我小妹名呀！
灯，倘若那不是(么)烂掉我肚肠根呀！
听，你青纱(么)罗帐(么)脱衣看分明呀！
听，萍水(里个)相逢(么)当啥(个)什么真呀！
听，萍水(里个)相逢(么)实在有真心呀！
听，倘若(呀)不是(么)来拖我脚后跟呀！
听，(那)情哥哥去讨饭小妹随后跟呀！
信，倘若要相信(么)发个咒来听呀！

①"少要倪功夫去采"是不要花功夫去"采花"的意思。　②"小官人"是指丈夫的意思。
③"拆白党"是游手好闲的意思。　④12段只唱四句，结束在有‖记号处。

白茆塘水长又长

（对山歌调）

常熟民歌
姚妙琴 唱
张民兴、薛中明 记谱

1=♭B 4/4
中速

白茆塘水（哎）长又长哎，山歌一唱干劲大，幸福歌儿（嘿嘿嘿嘿哎 嗨）唱不完，我俚（嘿嘿嘿嘿哎嘿 哎嘿哎嘿哎嘿 嘿嘿嘿嘿哎）姐姐妹妹来对山歌，对山歌哎。

罱泥问答

（呜哎嗨山歌）

吴江民歌
陆阿妹 唱
张舫澜 记谱

1=♭B 2/4 3/4 3/8
♩=69

哎呀唔唔，唱个山歌（哎）来问（嗨嗨 呜哎 嗨嗨 嗨）声，格末晓得（末 啊）夏墓荡里有几人（呀）几人水头（格）深？格末哪晓得夏墓荡南滩 几条浜兜(末) 几只湾？格末哪晓得（末）我俚格条港向南一直到嘉（格）兴。

山歌勿唱忘记多

（芦墟埭头山歌①）

吴江民歌
曹永明 唱
张舫澜、张仲樵 记谱

哩喱 嗨哎嗨，山歌 勿唱 （末） 哎）
哩喱 嗨哎嗨，镰刀 勿使 （末） 哎）

忘记多 喽， 呜哎 嗨， 吹号哦 嗨嗨，
生铁锈 喽， 呜哎 嗨， 吹号哦 嗨嗨，

那 官塘路(哇) 勿走草盘窠哎 嗨 嗨。
那 私情路(哇) 勿走断头多哎 嗨 嗨。

埭 头 歌

（大头歌）

吴江民歌
陆洪奎 唱
张舫澜 记谱

自由地

哩哎 哎嗨嗨 哎嗨哎嗨，山歌不唱
(哎 嗨 哎) 寂洞洞啰， 呜哎嗨
哎嗨呼 嚼嚼咿嗨嗨， 杨柳树头顶(啊)
勿动就无风啊 哎嗨哎嗨。 哩哎 哎嗨嗨

① "埭头山歌"即大头歌，又称糙稻歌。

五 姑 娘

（大头歌调）

1=A或♭B

自由地
（起头歌）

吴江民歌

苏州民族民间音乐集成

五 姑 娘
（落秧歌）

吴江民歌
陆洪奎、曹永明唱
张舫澜记谱

1=F或G
自由地
（起头歌）

（哎哟）正月梅花（哎 呀 哪唷）是新年呵， 呵呵

咿 尼哎 哪，姚岸村（呵）东浜出个徐阿天哦， 呵呵

嗨，（卖）尼哎 嗨 嗨嗨， 天哦 呵呵

（起头歌）
嗨。 尼哎哎 哎 呵，徐阿天（呵呵）家里穷来无饭吃呀，

（卖）
啰啰 来， 啰呀 呵呵利哎 嗨嗨哦哦 呵

（起头）
利啰， 那纳要到方家浜嗳 嗨嗨,杨金（呀）

156

毛主席指示到农村

（滴落生响山歌调）

吴江民歌
张舫澜 记谱

苏州民族民间音乐集成

啥格绳长来啥格绳短

吴江民歌
朱大坤唱
文化馆 记谱

1=G 2/4 3/4

| 6· 6 6 1 | 2 3 6 | 5· 5 5 3 | 3 5 2 1 6 | 2· 5 5 3 | 1 2· | 1 3 3 | 1 6· ‖
啥 格 绳 长 来 啥 格 绳 短？ 啥 格 绳 勒 拉 乘 风 凉？
牵 丝 绳 长 来 带 缆 绳 短， 蓬 脚 绳 勒 拉 乘 风 凉，

| 6· 6 6 1 | 2 3 6 | 5 5 3 | 3 5 2 1 6 | 2· 5 5 3 | 1 2· | 2 2· 1 3 3 | 1 6· ‖
啥 格 绳 攀 盘 小 姑 娘？ 啥 格 绳 攀 盘 三 岁 童 儿 郎？
红 头 绳 攀 盘 小 姑 娘， 牵 带 绳 攀 盘 三 岁 童 儿 郎。

花上加花叶鲜鲜

吴江民歌
朱大坤唱
文化馆 记谱

1=G 2/4 3/4

| 6 6 1 2 6· | 2 5 3 | 1 6· | 1 5 5 3 2 1· | 1 1 1 1 5 3 | 1 6· ‖
我 唱 山 歌 叶 鲜 鲜， 木 樨 花 底 浪 种 一 棵 凤 仙 花，

| 6 6 6 1 1· | 2 6· | 5 5 3 2 1 6 | 5 5 3 3 1 2· | 1 1 5 3 | 1 6· ‖
木 樨 花 谢 花 谢 在 凤 仙 上， 花 上 加 花 叶 鲜 鲜。

摇到桥来唱到桥

吴江民歌
朱大坤唱
文化馆 记谱

1=G 2/4 3/4

| 6 6 1 2 3 6 | 3 5 3 2 1 6 | 1 1 5 3 3 1 2 | 2 1 3 1 6· ‖
摇 到 桥 来 唱 到 桥， 桥 面 浪 格 阿 姐 勒 摇 面 条，

| 6 6 1 2 3 6 | 5 5 3 1 6· | 5 5 3 1 2· | 1 3 1 6· ‖
郎 看 姐 来 船 碰 桥， 姐 看 郎 来 断 面 条。

郎管船头姐管艄

吴江民歌
朱大坤唱
文化馆 记谱

1=G 2/4 3/4

孟守船①上姐姨笃笃敲，郎管船头姐管艄，

三张芦苇两张晓②，清水里格鳊鱼相对小孩郎。

要听山歌游弄来

吴江民歌
朱大坤唱
文化馆 记谱

1=G 2/4 3/4

自由地

一个鲫鱼六个鳑，要听山歌游弄来，大哥哥要唱

《梁山伯与祝英台》，二哥哥要唱《许仙相配白娘娘》。

私情山歌

吴江民歌
王有生唱
文化馆 记谱

1=G 2/4

山歌勿唱忘记多，白路勿走草盘窠。

衣衫勿汰垃圾多，私情勿走断头多。

① "孟守船"即捕捉小鱼小虾的小鱼船。
② "晓"即被大风刮掉。

苏州民族民间音乐集成

种田山歌
（芦墟山歌）

吴江民歌
张舫澜、张嘉贞 记谱

1=G 2/4 3/4

姐勒园里捉青草，郎勒田里耥青苗，上有凉风下有青苗，田里水呀，哪为何蹲勒田里勿唱小山歌？

长工苦
（芦墟响山歌①）

吴江民歌
陆阿妹 唱
张仲樵、张舫澜 记谱

1=G 2/4 1/4 3/8

♩=68 自由地

1.啊，正月梅花朵朵（嗨嗨 呜哎 嗨嗨）开，那小弟（末 呃啊）上工十三格来，小小包裹拎一个，呃啊，那包裹里厢（末）全是千吊（末）百补破衣（格）衫。

2. 二月含苞二月中，手拿捻泥箩头勒浪港当中，一箩头一箩头个河泥朝船舱里倒，乌青青做到夜蒙蒙。

3. 三月桃花满树红，手拿铁铬在田中，捐得高来垄得深，夜里困勒床浪满身痛。

4. 四月蔷薇白洋洋，手拿藤斗去下秧，一把一把下得真匀落，小弟（末）生活熟来勿慌忙。

① "芦墟响山歌"又名"滴落花生词"和"呜哎嗨嗨山歌"，是芦墟山歌的基本曲调。这首山歌反映旧社会长工辛苦了一年，但是到秋收后，地主重重剥削，做一年长工只得到一钱三的报酬。

5. 五月石榴红满墙，东家(末)买鱼买肉赏端阳，鱼头肉汤拨勒长工吃，东家娘娘还说好心肠。

6. 六月荷花透水开，生活越做越烦难，老古话白米饭好吃田难种，耘耥捞草尽力扳。

7. 七月凤仙好风光，小弟（末）要到田里去下壅壮，东横头下起下到西横头住，要望那匀匀落落稻头长。

8. 八月木樨扑鼻香，小小船儿摇出浜，要到那四面八方去捞水草，管啥个风又大来雨又猛。

9. 九月菊花是重阳，重阳美酒菊花香，百样生活我来做，酒肉荤腥轮勿着尝。

10. 十月芙蓉带露香，糯稻糯稻挑上场，收成虽好无我份，劳劳禄禄好心肠。

11. 十一月水仙心里黄，掼稻牵砻样样忙，树叶落尽西风起，身浪厢仍旧穿两件破衣裳。

12. 十二月蜡梅雪里开，小弟（末）要等等钱过年关，东家（末）十三档黄杨算盘归法重，只分得轻头洋钿一钱三。

老长工①

（响山歌调）

吴江民歌
金阿妹 唱
张舫澜 记谱

$1=G$ $\frac{2}{4}$

1. 梅花开来（嗨）正月（格呜嗳嗨嗨）中，（唉那）(那)无柴(末)无米手头（格）空，上欠官粮下欠（格）债啊，（呵呀）无计(末)思量做长（格）工。

2. 杏花开来二月中，耖泥荡沟闹丛丛，高田耖到低田处，压掉三根蚕豆骂长工。

3. 桃花开来三月中，清明时节闹丛丛，东家酒肉朋友要把春台看，长工担担河泥挑勒田当中。

① 这首田歌反映出旧社会穷人替地主做长工，稍一不对就要骂长工，做长工的辛苦一年仍旧是穷。

苏州民族民间音乐集成

4. 蔷薇花开四月中，养蚕天气闹丛丛，剪起干叶勿话起，剪了湿叶骂长工。

5. 石榴花开五月中，黄梅时节闹丛丛，隔夜拔秧清早插，田里无秧骂长工。

6. 荷花开来六月中，耘苗摸草闹丛丛，高山耘到低田去，剩下三根牛毛草要骂长工。

7. 凤仙花开七月中，车水时节闹丛丛，高田车到低田去，低田水少骂长工。

8. 桂花开来八月中，当家娘娘做事凶，烧饭八升箩七里量，反说长工大佬吃口凶。

9. 菊花开来九月中，捉稻时节闹丛丛，一搭捉来一搭凉，麻雀吃谷骂长工。

10. 芙蓉花开十月中，牵砻做米闹丛丛，当家吃了呼呼睡，长工大佬夜牵砻。

11. 水仙花开十一月中，垦田种菜闹丛丛，蚕头菜麦都种到，田中少菜骂长工。

12. 蜡梅花开十二月中，过年时节闹丛丛，今朝还你三块肉，我跳出那扇牢门还是一样穷。

十 房 媳 妇

（芦墟响山歌）

吴江民歌
张舫澜 唱
张仲樵 记谱

1=G 2/4 3/4 3/8　　♩=72 自由地

1. 西山　毛竹　竹叶（嗨嗨　呜哎　嗨）青，第一房媳妇（末）讨来像观音。同堂吃饭眯眯笑哪，讲起话来（末）好像枕头边拉只小胡琴。

2. 西山毛竹竹叶黄，第二房媳妇讨来像只狼。同道吃饭寻相骂，回到房里着坍条板拍坍床。

3. 第三房媳妇讨来会烧茶，茶壶嘴里出香茶。客人未到茶先滚，满脸笑容请客来坐。

4. 第四房媳妇讨来会踏车，踏车要拿伞来遮。半顶伞遮郎背上，半顶伞要遮小妹头上格朵白梗海棠花。

5. 第五房媳妇讨来会拔秧，格对红菱小脚登浪田里埂。格双花鞋脱在秧岸上，十人见了九思量，丈夫看见断肝肠。

6. 第六房媳妇讨起会拔麻，拔脱麻来放在檐头晒。闲时办来忙时用，不绞担绳便绞索。

7. 第七房媳妇讨来七寸长，登勒浪茄树底下乘风凉。拨勒浪长脚蚂蚁扛仔去，笑煞亲夫哭煞娘。

8. 第八房媳妇讨来篾条长，烧粥烧饭无料量。早晨烧仔三升三盒多仔星饭，夜里烧粥索性拿只斗来量。

9. 第九房媳妇讨来面皮黄，朝朝困到日头红。喊婆阿妈端来洗面汤，拨婆阿妈一记巴掌拍到外里床。

10. 第十房媳妇讨来矮鼻苏，尺二罗裙着地拖。上床是有婆接搭，落床是有丈夫驼。

芦墟风物山歌

（响山歌）

吴江民歌
陆阿妹唱
张舫澜 记谱

五 姑 娘

(响山歌)

吴江民歌
沈三宝 唱
张舫澜 记谱

1=F或G

1. 正月梅花(末)是新(哎又哦呵呵)年啊,那姚岸村(呵)东浜(末)出个(呀)徐阿天。格徐天哥哥家里穷来是无饭吃呀,要到方家浜杨金元拉搭去做长年啊。

2. 做长年话长年,山山价钿勿连牢。五姑娘摇手额脚,额脚摇手捧出一碗茶来给徐天哥哥吃,双眼眨眨,盖碗底浪托出二个白洋钿。

3. 二月杏花开来白洋洋,六家浜杨金大那屋里,出了一个玲珑乖巧五姑娘,五姑娘年纪轻轻,十五加三刚十八,未曾出帖配鸳鸯。

4. 三月桃花满树红,凌家埭出会闹丛丛,六施二浜穿红着绿,着绿穿红才去看,五姑娘同徐天哥装病在房中。

5. 四月蔷薇梗上生,徐天哥手拿藤斗去下秧,五姑娘手拿沉毛豆凿子,上腰岸落来下腰岸上,七嘴八搭粳秧糯秧下勒一田里,秋分稻秃埋怨五姑娘。

6. 五月石榴一点红,徐天哥哥手拿黄稻在田中,五姑娘日间头陈糯米团子吊糖馅,夜间头剥白鸡蛋放勒饭当中。

7. 六月荷花香水鲜,徐天哥哥你为啥怕热勿来眠?五姑娘日间头细筋蒲扇洋洋叫同你扇,夜间头大红西瓜放勒你枕头边。

8. 七月凤仙七秋凉，五姑娘同徐天哥哥二人搬只黄杨板凳去乘凉，东邻西舍陈陈介话，男混女道像啥样。

9. 八月桂花喷喷香，徐天哥哥同五姑娘细话细商量，别人家花烛夫妻同到老，我们是恩爱私情勿久长。

10. 九月菊花头对对，徐天哥哥手拿包裹去逃走，五姑娘见仔一把拉住伊，叫你做满十二月，廿四个节气一道走。

11. 十月芙蓉应小春，杨金元手拿一把刀来一根绳，问你五姑娘，刀浪死呢还是绳浪死？五姑娘是盘肠痛肚一根绳。

12. 十一月里李子花开，杨五姑娘死下来，至亲百眷才叫到，救命阿天勿曾来。

13. 十二月蜡梅花开，杨金元拉去买棺材，要买龙心棺来乌木盖，五色衣裳落棺材。

14. 十三月有花花勿开，徐天哥哥打扮一个换糖担，他一心要想偷牌位，牌位偷勿着，回到屋里摆只空座台。

要唱山歌就开场

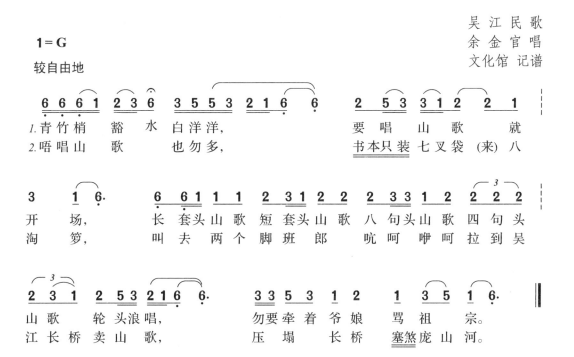

苏州民族民间音乐集成

我唱山歌乱说多

吴江民歌
余金官唱
姜人杰、徐文初
张嘉贞 记谱

1=G

$\underline{6} \ \underline{6 \ 1} \ | \ \underline{2 \ 3} \ \underline{6} \ \ \underline{3} \ \underline{5} \ | \ \underline{3 \ 5} \ \underline{2 \ 1} \ \dot{6} \cdot \ | \ 1 \ \ \underline{2} \ \underline{3} \ \widetilde{\underline{3}} \ | \ 1 \ \ 2 \ |$
我 唱 山 歌(末) 乱 说 多哎, 蚌 壳 里 摇 船

$\underline{2 \ 2} \ \underline{3 \ 3} \ | \ \underline{2 \ 1} \ \underline{6} \cdot \ \dot{6} \ | \ \underline{6 \ 6 \ 1} \ \underline{6} \ | \ \underline{1 \ 6} \ \underline{3} \ \underline{5} \ | \ \underline{3 \ 5} \ \underline{2 \ 1} \ \dot{6} \cdot \ | \ 1 \ \underline{2} \ \underline{3} \ |$
戳出①西 太 湖。 西 太 湖里(末)一 根 芦哎, 麻 鸟(末)②

$2 \ 1 \ | \ 2 \ \underline{3} \ \underline{5 \ 2} \ | \ 1 \ \dot{6} \cdot \ | \ \underline{6 \ 6 \ 1} \ \underline{2 \ 3} \ | \ \underline{1 \ 5} \ \underline{5 \ 3} \ | \ \underline{3 \ 5} \ \underline{2 \ 1} \ \dot{6} \cdot \ | \ 1 \ |$
飞 过 就 搭 窝。 搭 个 窝来(末)笆 斗 大,

$\underline{3 \ 3} \ \underline{3 \ 1} \ 2 \ | \ 1 \ \underline{3} \ \underline{5 \ 2} \ | \ \underline{2 \ 1} \ \underline{6} \cdot \ | \ \underline{6 \ 6 \ 1} \ \underline{6} \ | \ \underline{1 \ 6} \ 5 \ 3 \ | \ \underline{3 \ 5} \ \underline{2 \ 1} \ |$
生 个(末)蛋 来 黄 豆 粗。 生(末) 生 仔 三 个 蛋,

$\dot{6} \cdot \ 1 \ | \ \underline{2 \ 3} \ \underline{3 \ 3} \ \underline{2} \ 1 \ | \ 2 \ \underline{3} \ \underline{5 \ 2} \ | \ 1 \ \dot{6} \cdot \ \|$
出(末)出 仔 四 只 水 鹁 鸪。

蚕豆花开紫哆哆

吴江民歌
王春生唱
庙港文化馆
吴江文化馆 记谱

1=G
稍自由地

$\underline{6 \ 6 \ 1} \ \underline{2 \ 3} \ \underline{6} \ | \ \underline{5} \ \underline{5 \ 3} \ \underline{3 \ 5} \ \underline{2 \ 1} \ | \ 1 \ \ \overset{3}{\overline{\underline{5}}} \ \underline{5 \ 3} \ | \ \underline{5 \ 5} \ \underline{3 \ 1} \ |$
蚕 豆 花 开(末) 紫 哆 哆哎, 娘 叫(末)丫 头(末)做 尼

$\underline{2 \ 1} \ \underline{6} \cdot \ | \ \underline{6 \ 6 \ 1} \ \underline{1 \ 2} \ \underline{1 \ 2} \ | \ \underline{1 \ 2 \ 3} \ \ \underline{5 \ 3} \ \ \underline{3 \ 5} \ \underline{2 \ 1} \ | \ \dot{6} \cdot \ 1 \ |$
姑, 别人家 十七八岁 自有得 花 轿 来 坐 哎,

$5 \ \underline{5 \ 3} \ 3 \ | \ \underline{1 \ 2} \ \underline{2} \ 2 \ | \ 1 \ \underline{3 \ 5} \ | \ 1 \ \dot{6} \cdot \ \|$
唔 哪 有心 厢 念 弥(啰) 陀。

① "戳出"即直接到达。
② "麻鸟"(diǎo)即麻雀。

唱得枯庙里踱出个笑弥陀

吴江民歌
王春生唱
庙港文化馆
吴江文化馆 记谱

1=G
稍自由地

6 6 6 1 2 3 6 | 5 3 3 5 2 1 6· | 1 2 5 3 1 2 | 1 3 5 2 |
唔三岁 跟爷 走江湖 (哎), 七岁郎出外 唱山(啰)

6· - 6 6 1 2 2 2 1 2 | 5 5 3 3 5 2 1 6· | 1 2 5 3 5 5 3 |
歌。 唔得 棺材里浮尸眯眯 笑哎, 唱得那枯庙里

1 2 1 1 3 5 1 6· ‖
踱 出 个 笑 弥(啰) 陀。

勿晓得你姐姐肚里啥心肠

吴江民歌
王根林唱
姜人杰、徐文初
张 嘉 贞 记谱

1=G
较自由地

6 6 1 2 3 6 3 5 3 2 1 6· | 1 2 5 3 5 5 3 1 3 |
(男)摇 船 转 弯 树 遮 凉, 河桥口姐姐(伊)汰衣

1 6· 6 6 1 2 1 3 2 2 2 5 5 3 3 5 3 5 2 1 6· - 2 5 3 |
裳。 摇勒 前面河桥口 插牢篙子 带好缆, 盖好(末)

1 2 3 3 6· 1 5 5 3 1 2· 3 1 2 1 6· 6 6 6 6 1 |
芦苇 搭好 棚, 我伸手喊姐 讨年庚。 (女)你要先问我

2 3 6 5 5 3 3 5 2 1 6· 1 1 5 3 3 1 2 2 1 3 3 6· - |
爹(末)后问我娘, (男)问过你爹(来) 问过你 娘,

5 5 5 3 5 5 3 1 2 1 3 5 1 6· ‖
勿晓得你姐姐 肚里 啥 心 肠?

十二把骰子①

（山　歌）

吴江民歌
顾芝兰 唱
文化馆 记谱

1=G 2/4

```
2 2 2  3 3 3 | 3 5 3   1 6· | 1 2·   3 3· | 3 2·   1 6· |
1.第一把 骰子(末)掷得    仙，   团团    坐转   像八   仙，

1 2·   2 2· | 3 3·   2 1 | 2 2 2 2  3 3· | 3 5 3   1 6· ‖
赢着   铜钿   请上   客，   输脱铜钿打翻   落形   船。
```

2. 第二把骰子掷得低，家中缺只老母鸡，前门头只雄鸡要啼啼勿起，后门头只八角头雌鸡勿要啼汪汪啼。

3. 第三把骰子掷得好，"野花"开花众人挑，呒米罐子最难熬，到邻舍隔壁点火当贼防。

4. 第四把骰子掷来四条路，年纪轻轻勿要轧赌里边，肚里勿晓心里热，爷绞头发娘要敲。

5. 第五把骰子掷来五条路，出门碰着弟兄多，高楼浪吃酒低楼浪吃茶，碰着同胞笃母亲弟兄。

6. 第六把骰子掷来为六瓣，输脱铜钿拿啥来还？有三十六亩青草田都卖脱，省得耘田摸草当狗爬。

7. 第七把骰子掷来七泻遮，灶口角里呒柴呒米呒砻糠，让赌铜钿贩子朝南朝北就清债，一家老小回娘家。

8. 第八把骰子掷来八朵花，出卖房子挑卖瓦，前头日脚铜钿银子斗来量，介歇日落西山到庙阁。

9. 第九把骰子掷来九只洞，前头日脚棉头絮窝里勿完，介歇三寸麻布勿全，怪来怪去只怪赢铜钿手勿好。

……

10. 十二把骰子掷完全，小弟串得我卖老婆，细细想想活勿成，悬梁高挂一根绳。

———————
① 此民歌流传于吴江横扇、庙港、七都等地。

莳秧山歌

（男高腔）

1=G 3/4　　　　　　　　　　　　　　　　　　　　　张家港民歌
开阔自由　　　　　　　　　　　　　　　　　　　　　冯金成 唱

1 1 1 1 6 | 6̲1̲3̲ 2 | 2 — 3. 2̲3̲2̲1̲6̲ | 5 — 6̲1̲2̲ |
莳 秧 要 唱（哎呃）　　　　　　　　　　　　　莳 秧

6̲1̲2̲ 1̲6̲5̲ 5 | 0　0̲2̲1̲6̲. 1̲ | 6̲1̲2̲ 2̲1̲6̲5̲ 0̲5̲ |
歌 呃 哟，　　哎嗨哎 嗨，两 脚 弯 弯

6̲1̲5̲ 6̲5̲5̲ 5 | 5 5. 6̲6̲6̲ 6̲1̲2̲3̲ | 2 — 3. 2̲3̲2̲1̲6̲ |
朝 后 拖 哦，六棵 头 浪（末 吭嘿哟 哦）

1̲1̲1̲ 2̲1̲2̲1̲6̲ 5. | 0　0̲2̲1̲6̲. 1̲ | 6̲1̲2̲ 2̲1̲6̲5̲ 0̲5̲ | 1̲5̲. 6̲5̲5̲. ‖
出白米哎 哟，　　哎嗨哎 嗨，桑 树 头 上　出 绫 罗 哦。

长工山歌

1=E 5/8 3/8 4/8　　　　　　　　　　　　　　　　张家港民歌
中速

5 5 5 5 6̲1̲6̲ | 5̲ 3 5 5̲3̲ 6 | 6 2̇ 2̇ 2̲1̲5̲6̲ | 1̲ 6̲ 5 6̲5̲. |
望 望 日 头（末）望 望 大，　望 望 家 中　不 出 烟，

5 5 5 5 6̲1̲6̲ | 5̲ 3 5 6 | 6 2̇ 2̇ 2̲1̲5̲6̲ | 1̲ 6̲ 5 6̲5̲. ‖
家 中 出 烟（末）有 饭 吃，日 落 西 山　想 工 钱。

纺纱山歌
（女腔）

张家港民歌
冯金成 唱

1=A 2/4 3/4 中速

七岁妹妹 学摇纱， 嘿，头上插朵 芥菜花，

三条棉条(末)孂摇落， 嘿，就到外面去拍蟆蟆。①

凤凰香稻
（耥稻山歌）

张家港民歌
赵海华等 唱

1=D 3/4 2/4 （男腔）稍慢

沙洲县里(呃) 凤凰乡， 晚稻香谷

遍地黄， 人人忙碌秋收后，

粒粒珍珠(末 啊哎) 扑鼻(咿) 香。

喊山歌

张家港民歌
赵士泰 唱

1=E 2/4 3/4 5/4 （男腔）慢

栀子(噢哎) 花开(噢哎 噢哎) 心里(哟

① "蟆蟆"是一种小虫，小孩一面在地上拍，一面用麦秆伸进小洞钓蟆蟆。

唱山歌

1=♭B 2/4 3/4
稍慢
(男腔)

张家港民歌
顾庭争 唱

栀子花开心里焦啊，蔡状元砌造洛阳桥，洛阳桥栏七七四十九座观音殿呀，客官来往买香烧噢。

山青水绿海无边

1=C 2/4 3/4
稍慢
(男腔)

常熟民歌
沈金培 唱

直立乾坤在世间，五湖四海古今传，天高地阔海无底，山青水绿海无边。

苏州民族民间音乐集成

一把芝麻撒上天

1=D（男腔）
1=A（女腔） 2/4 3/4
中速

常熟民歌
江勤堂 唱

一把芝麻（呵）撒上天哦，我肚里山歌万万千。小船装沿路卖，大船装得出黄河。

耥稻山歌

1=E 3/4 2/4
中速
（男腔）

常熟民歌
潘少雄 唱

山歌好唱口难开，樱桃好吃树难栽，白米饭好吃田难种，鲜鱼汤好吃网难张。

对山歌

1=E（男腔）
1=B（女腔） 3/4 2/4
稍慢

常熟民歌
江勤堂 唱

你唱山歌（哟）老资格，你晓得苏州城里有几条街，几条长来几条短，几条直来几条弯。

172

七月凤仙根上青

(摇船山歌)

常熟民歌
何林妹 唱
张民兴、秦加元 记谱

1 = A

```
廾 2 2 3  1 1 2  5 65 3 53  23 2  -  3 53 2 32 1 6  6
   七月凤  仙   根 上 青,        社会(末)主 义

   6 1. 1  6 5. 5  6 2 2  5 5 3  2 121 6  5.  3  3 53
   实在   灵,    条条   大路(末)都绿       化,   听话

   5 6 6 1  2 1 5  6 5  -  -  -
   喇叭    到处   响。
```

栀子花开六瓣头

常熟民歌
何林妹、杨水英 唱
张民兴、秦加元 记谱

1 = D 2/4

```
5 5  3 5 | 6 2 1 | 1 2 3 5 | 1 6 6 1 5 | 6 6 6 1 5 |
栀子 花开 来 六瓣(仔格)头,哎嗨咿儿 嗨嗨嗨哎嗨
栀子 花开 来 六瓣(仔格)头,哎嗨咿儿 嗨嗨嗨哎嗨

6 -  | 6 1 2 1 6 | 5 5  1 | 6 5 6 5 1 | 2  5 5 3 |
嗨,    岸上阿哥 (哎嗨)  看 龙 船, 嗨嗨
嗨,    两边阿姐 (哎嗨)  看 龙 船, 嗨嗨

2 -  | 2  1 2 | 6 1 6 5 | 5 3 2 3 5 | 6 2 1 6 |
嗨    溜 溜溜 哎哦哎溜, 五 彩 (溜溜溜溜
嗨    溜 溜溜 彩溜哎溜, 五 彩 (溜溜溜溜)

5. 6 1 2 | 6 1 6 5 | 3 5 5 1 | 2. 3 5. 3 | 2 - |
哎 哦哦嗨嗨 嗨嗨) 划 龙 船, 嗨嗨嗨。
彩 (溜嗨嗨嗨嗨) 看 龙 船, 嗨嗨呃。
```

三面红旗举得高

(四句头山歌)

常熟民歌
黄德兴 唱
蒋逢俊 记谱

1=♭B 2/4 3/4　♩=60

(哎)三面红旗举得高哎,(哎)总路线光芒(呀)四方照,(哎)大跃进是宽阔路呒啊,人民公社是幸福桥。

总路线像太阳

(卷稻山歌)

江阴民歌
汪朝俊 唱
江麒、屠引 记谱

1=D 3/4 2/4　♩=72

总路线(呀)好比(那)红太阳,照得我侬(哎)心里亮,我侬(呀)别的山歌都勿(仔格)唱,我才勿唱,单唱(那)总路线光芒照四方,总路线光芒(哎)照四方。

总路线(呀)光芒(那)照四方,毛主席指示的好方向,我侬(呀)永远跟着毛主(仔格)席,跟着毛主席,建设(那)伟大祖国繁荣富强,伟大的祖国(哎)繁荣富强。

公社开遍幸福花

(四句头山歌)

苏州民歌
王叙金 唱
鲁其贵 记谱

$1=\flat B$ $\frac{2}{4}$ $\frac{3}{4}$
♩=72

(格末)好种(呀) 下田(哎 嗨呀)
开香花哎嗨,(格末)花落 结蒂 长香瓜,
(格末)毛主席播下 幸福种哎 哎 嗨呀,公社(末)开遍
(嗨 格末)幸(呀个)幸福 (哎) 花 哎。

大伙儿生产力量强

昆山民歌
周爱妹 唱
鲁其贵 记谱

$1=D$ $\frac{2}{4}$ $\frac{3}{4}$
♩=72

一根(末 嗨咿哎) 稻草丢不 过墙哎
一个人 (嗨咿哎) 生产难照 应来哎
嗨嗨,一根木头(哎) 竖不(哎 嗨嗨咿)成
嗨嗨,大伙儿生产(哎) 力量(哎 嗨嗨咿)嗨
(嗨 嗨嗨来咿来咿来嗨嗨来)梁。
(嗨 嗨嗨来咿来咿来嗨嗨来)强。

栀子花开心里黄

太仓民歌
吴仲华 唱
陈祖望 记谱

$1=C$ $\frac{2}{4}$
♩=108

3̇ 5. | 3̇ — | 3̇ 5. | 3̇ — | 6 i. | i̇ — |
(领)咿唷 咿 (合)咿唷 咿， (领)咿唷 咿

6 i. | i̇ — | 3̇ 5. | 3̇ — | 3̇ 5. | 3̇ — |
(合)咿唷 咿， (领)咿唷 咿 (合)咿唷 咿，

6 5 i | 6 i 6 5 | 6 5. | 5 3 3 5 | 6̅5̅ 6 i̅ 6̅ 5̅ | 5 — |
哼 伊 呀 嚇 来。 (领)栀子 花(末) 开 来 (嘿嗨)

6 5 5̅ 3̅ 5 3 | 3̅ 2̅ 3 2. | 3̅ 5̅ 3 5. | 3 2. | 3̅ 2̅ 2 — | 6̅ i̅ 6 6 i |
心 里(仔格) 黄 哎， (合)哼佐 呀 嚇 长， 集 体(仔格)

i̅ 6̅ 5 6 0 | 5 3 3 5 | i̅ 6̅ 5 6 0 | 6̅ i̅ 6 6 i | i̅ 6̅ 5 6 0 | 5 3 3 5 |
生 产 幸 福 长 哎， (合)集体(仔格) 生 产 幸 福

i̅ 6̅ 5 6 0 | 3̇ 5. | 3̇ — | 3̇ 5. | 3̇ — | 6 i. |
长 哎， (领)咿唷 咿 (合)咿唷 咿， (领)咿唷

i̇ — | 6 i. | i̇ — | 3̇ 5. | 3̇ — | 3̇ 5. | 3̇ — ‖
咿 (合)咿唷 咿， (领)咿唷 咿 (合)咿唷 咿。

啥格姑娘

(盘歌)

常熟民歌
万凤生 唱
蒋逢俊 记谱

1=C 3/8 4/8
♩=144

1. 啥格(末)姑娘 使法宝, 啥格姑娘 在白云里(呀哈)飘, 啥格姑娘 勿热也要扇扇子, 啥格姑娘 在水面上飘。
2. 治虫(末)姑娘 使法宝, 花边姑娘 在白云里(呀哈)飘, 赶鸭姑娘 勿热也要扇扇子, 渔业队姑娘 在水面上飘。
3. 治虫(末)姑娘 使法宝, 葫芦里仙丹(唵)满田(呀哈)浇, 浇得害虫(呀哈)死干净, 庄稼(啊)比人(呀)高。
4. 花边(末)姑娘 在白云里飘, 手捧白云(唵)把花(呀哈)描, 描成五色彩云飘出国, 铁牛(啊)满地(呀)跑。
5. 赶鸭姑娘 勿热也要扇扇子, 草滩边鸭子(唵)闹啾(呀哈)啾, 日里吃吃喝喝无事做, 赶紧(啊)养宝(呀)宝。
6. 渔业队姑娘 水上飘, 条条河塘(唵)养鱼(呀哈)苗, 一网金来(呀哈)一网银, 万担鲜鱼(啊)任我(呀)捞。

车水山歌

常熟民歌
吴正宜 唱
江瑞芳 记谱

1=♭B

哎,(郎当子格)山歌(末 咳唷)我起子格头,(咳唷)两脚子(格)弯弯(咳唷)在椰子格头,(呀咳唷)十根(子格)车环(末 咳唷)穿心(子格)过,(咳唷)二十个椰子(咳唷)像滚绣球,喵咳唷!

罱泥山歌

苏州民歌
顾阿雪 唱
陈复观 记谱

1=F

脚踏小船(末)平基板哎,手拿子罱(呀)杆把河泥(呀)罱,

耥稻山歌

苏州民歌
顾阿雪唱
东 耳记谱

(白米饭好吃(末)田难种哎,樱桃(末)好吃树难(仔)栽,鲜鱼好吃(末)网难张哎,山歌来好唱口难开。)

捋草山歌

苏州民歌
李云龙唱
东 耳记谱

妹妹(末)在河东(末)采桑(仔格)忙哎,哥哥(末)在河西田里捋草来忙哎,望一望妹妹暖一暖心哎,捋一把草来用一把劲哎,巴望田里好收成哎,过年(末)搭妹妹(末)做件(仔格)新衣裳哎。

江南百姓苦愁愁①

1 = C 3/8
♩ = 144

苏州民歌

| 6 1 2 | 6 2 1 | 6 2 1 | 6 5 | 1 1 6 | 2 2 6 1 | 5 5 6 | 3 2 |

1. 正月　梅花(末)　开动　头，　江南　百姓(末)　苦愁　愁，

| 6 1 6 | 6 2 1 | 6 2 1 | 6 5 | 1 1 6 | 2 2 6 1 | 5 5 6 5 3 | 2 1 ‖

　念　一年分　遭大　难，　糠屑　薄粥(末)　吃起　来。

2. 二月杏花白似霜，大小百家吃粗糠，山上山下草根全吃脱，榆树皮（末）也吃光。

3. 三月里桃花叶儿青，乾隆到苏州来济民，大小官员乘轿子歇灵官庙，发了一百廿个铜钱怎活命？

4. 四月蔷薇白洋洋，眼泪汪汪卖家生，台凳椅子都卖光，卖脱三间草屋一间破老房。

5. 五月石榴一点红，西天打阵头挂青龙，老龙能吃清水千千万，怎不把田里枯苗淋淋青。

6. 六月荷花透水红，官粮私债逼得紧，阿大阿二全卖落，卖男卖女还不清。

7. 七月凤仙笠子青，七日七夜雷阵头闪闪吓煞人，低田只见一片白，高田只露出孤坟墩。

8. 八月木樨香喷喷，拆散夫妻两地方，你往东来我往西，各逃性命各逃生。

9. 九月里来菊花黄，家家人家稻田黄，伲阿哥专程到湖广，打一把镢子将一把嫩稻救饥荒。

10. 十月芙蓉鲜又鲜，我伲情郎出房籴洋籼，咸鱼鲜肉都不买，先把阿大阿二赎转来。

① 此歌又称《十唱荒年》，在苏州郊区较为流行，词有些大同小异，现根据原苏渔公社的陆家福口述，赵长润记录稿和唱者原词对照，稍经糅合。

附第二段的另式唱词曲：

| 6 1 2 | 6 2 1 | 6 2 1 | 6 5 | 1 1 6 | 2 2 6 1 | *rit* 5 5 6 | 3 2 | 6 1 6 |

二月　杏花(末)心里　黄，　江南　百姓(末)　都吃　糠，　手里

| 1̇ 6 1 6 | 2̇ 1 6 | 2̇ 1 6 | 6 2 1 | 6 2 1 6 | 6 5 |

捏起　一九　二九　三九　四九　三十　六(末)黄板　钿，

| 6 1 6 | 2̇ 1 6 | 2̇ 1 6 | 2̇ 1 6 | 1 1 6 | 6 2 6 1 | 5 5 6 5 3 | 2 1 ‖

一走　走到　苏州　城里　六门　三关，　呒处　买半升米屑　糠。

长工苦处胜黄连

1=C 2/4 3/4
♩=96

苏州民歌

i 6 6 6 6i | 2 — | 2i. 6 5. | 6 6 65 3. | 6 6 5 6. |
望望日头　　望望天，　望望烟筒　阿浪①出烟，

i i 6 5 | 3 | 5 6 5 3. | 3 5 6 6i | 2 — | 2i 6 5. ‖
烟筒呒烟　呒饭吃，　长工苦处　　胜黄连。

牧 童 乐

1=C 2/4
♩=72

苏州民歌

6 i 6 5 | 6 5 6 | 5 i 6 5 | 5 3 2 3 — | 3 3 i |
九里（仔格）山前（末）作战（仔格）场，　　　牧童

6 5 3 2 | 1 2 3 5 3 2 1 | 1 6 5 6 — | 3 1 2 0 |
抬　得　旧刀（仔格）枪，　　　顺风（呀）

5 3 0 2 | 5 3 2 3 1 2 | 6 1 5 6 | 1 1 2 1 — |
吹动　（仔）乌江（里格）水　　呀，

5 5 1 | 6 5 3 2 | 1 2 3 5 3 2 1 | 1 6 5 6 — ‖
好似　　虞姬　别霸（仔格）王。

郎喊山歌山河动

1=G 2/4
♩=84

苏州民歌

2 3 3 1 2 | 2 3 3 1 2 | 2 5 ³2 1 | 2 3 3 6 ⁶5 | 5 1 6 7 7 6 |
郎喊山歌　山河动，　走路好比　虎出洞，　泥担如同

5 5 2 2 7 | ⁶5 — | 3 5 2 2 7 | ¹6 3 6 | ⁶5 — ‖
走　马　灯，　肩上扁担　像面　弓。

————————
① "阿浪"是在不在的意思。

船 歌

1=♭E 2/4
♩=84

苏州民歌

船头忙撑篙，船艄橹来摇，听得(那的)岸上高声喊叫，靠近看原来江河打笞，噢噢噢咦噢咦噢。

摇一橹来拉一拉

(摇船山歌)

1=D 3/4 1/4 2/4
♩=84

苏州民歌

摇一橹来拉一拉，门前的大树就是我伲丈母家，青布包头就是我伲老丈母，红头绳扎发就是女当家。

一行柳树一行影

1=G 2/4
♩=72

苏州民歌

一行柳树一行影，行行树影树连根，哥哥(哎)莳秧像条龙嘘，妹妹望见眯眼睛。

莳秧要唱莳秧歌

1=D 2/4
♩=72

苏州民歌

莳 秧 要唱(末) 莳秧 歌，两手弯弯 莳 六 棵， 六棵 头上
结白(仔格) 米， 桑树 头上 结 绫 罗。

妹割牛草哥莳秧

1=C 2/4 3/4
♩=72

苏州民歌

芝麻(末) 花开 肩 靠 肩， 扁豆 花开(末)
面 对 面， 妹割(末) 牛草 哥 莳
秧嘘， 唱只 山歌(末) 心里 甜。

妹妹送饭像云飞

1=♭B 2/4 3/4 3/8
♩=72

苏州民歌

(哎) 太阳(末) 走 (末) 云偏 西， 妹妹 伲送 饭
像 云 飞， 饭上面 一把(子) 生盐(格)
菜嘘， 饭底 下 一块(子) 白斩(格) 鸡。

恋郎要恋太平军

苏州民歌

吃菜要吃白菜心呀，恋郎要恋太平军，
有朝一日我开差走末，骑马抬轿我一路行。

十二月虫名

苏州民歌

1. 正月梅花阵阵香，螳螂叫船游春场，蜻蜓相帮来摇橹，蚱蜢肩篙当头撑。
2. 二月季节杏花开，蜜蜂开起茶馆来，"梁山伯"相帮冲开水，坐柜台小姐"祝英台"①。
3. 三月桃花满树红，来个茶客石胡蜂，决力蝗谈谈家常事，蟋蟀尺蠖②难过冬。
4. 四月蔷薇朵朵开，蚕宝宝做丝上山来，蚊子夜夜上市来，苍蝇困觉明朝会。
5. 五月石榴一点红，洋蝴蝶躲在花当中，知了高叫活热煞，地鳖虫吓得不敢动。
6. 六月荷花结青莲，纺织娘在房中哭青天，蚱儿哥哥来相劝，唧蛉子长盘姊身边。
7. 七月凤仙朵朵开，癞团③发急跳起来，萤火虫提灯飞来照，壁虎打洞钻进来。
8. 八月木樨满园香，叫哥哥夜夜偷婆娘，廊下蜘蛛偷眼看，结织私情纺织娘。
9. 九月菊花心地黄，出兵打仗是蚂蟥，背包蚰蜒来督促，千万蚂蚁一阵亡。
10. 十月芙蓉赛小春，青蛙田鸡嫁人家，金钱乌龟媒人做，香油虫独出臭名声。
11. 十一月来茶花开，虼蚤卖狠摆擂台，红头百脚登勒当中活夹煞，灰骆驼欺人打上来。
12. 十二月里蜡梅黄，跳蚤有种牙典当，壁蚕强横做起臭朝奉，白蚕常常破衣裳。

① "梁山伯""祝英台"形容蝴蝶。
② "尺蠖"是"蛾"的一种名称。
③ "癞团"是癞蛤蟆的意思。

姐勒对过采红菱

1=F 2/4 1/4
♩=72 稍自由地

苏州民歌

姐 勒 对 过 采 红 菱， 郎 勒 对 过 是 摘 菜(格) 心， 采 一 只 红 菱 笃勒①郎 嘴(格) 里 嗑， 问 一 声 郎 君 灵 勿(格) 灵。

山　　歌

1=F 2/4
♩=60

苏州民歌

紫 竹 墙 门(末) 朝 阳 开， 门 前 头 搭 起 山 歌 台， 四句头 山歌 人人 有 嗑， 啥人登台(末) 唱 出 来。

叫我唱歌我就来

1=F 2/4
♩=72

苏州民歌

叫我唱 歌 我就来， 烂地 推车 慢 慢 来， 有朝 一 日 挨 上 (了) 道， 十朵(里格) 蓉花 九 朵 (呀) 开。

① "笃勒"意为"丢在"。

唱只山歌探郎心

1=D 2/4
♩=60 自由地

苏州民歌

3 35 | 5̄3̄ 3 32 | 12̄3̄1 3̄2̄ | 5 5̄3 32 3̄2̄3 | 1 3̄2̄ 2 16 | 6̄5̇ - | 6̄1̄ 6 616 |
隔河 有个小知 心， 姐在对 岸 看 得(格) 清， 丢块石头

5 3 2 | 2̄3̄ 2 16 | 6̄5̄ 3 0 | 3213 276 6̄5̄ | 5̄3̇. 5 27 6̄1̄6 | 6̄5̇ - ‖
试 深(格)浅 嘘， 唱只 山 歌 探 郎 心。

乘 风 凉

1=F 2/4 3/4 3/8
♩=84

苏州民歌

3 5 | 1̄ 6̄ 65 | 35 63 2̄3̄2 | 35 55 1 3̄2̄3 | 3̄5̄ 3 0 2̄3̄ 216̇5̇ | 6̄1̄ 6 6 6 |
郎唱 山歌 响铜 铃， 姐拿(里格)茶 杯 出 来(格) 听。 左 脚 踏勒

6 1 | 6̄1̄ 6̇ 5̇ | 6 1 65 | 6 1 6̄5̄ | 6̄1̄ 6 6 10 | 6 16 6 16 |
上阶 沿， 右脚 踏勒 下阶 沿， 小 脚 伶 仃 伶 里 伶 仃，

1111 1 61 | 1̄2̄ 1 65 6 16 | 2 161 | 55 0 3565 32 2̄3̄ 21 |
七十二个 鹞子 翻身 打碎 江西窑里 一只 龙凤细 (呀)

2̄3̄ 2 16̇ 5̇ | 555 3 3̄2̄ 21 | 35 7 6̄7̄6 | 5 0 ‖
茶(格)杯， 唱歌郎(末)又是个害(呀) 人 (格) 精。

山歌勿唱忘记多

1=F 2/4 3/8

♩=84

苏州民歌

（乐谱）

山歌勿唱（末）忘（勒）忘记（里格）多嗬，大路勿走草盘棵，（格）快刀勿用（末）黄（哎）锈（里格）起嗬，坐立（格）勿正（勒）背要驼。

啥格绳短啥绳长

（对山歌）

1=F 2/4 3/8

♩=84

苏州民歌

1.啥格绳短来啥格绳长？啥格绳（末）勒笃乘风凉？啥格绳相对（末）童男子嗬？啥绳（末）相对美娇娘？

2.橹绑绳短来纤绳长，樯子上勒索乘风凉，牛绳相对来童男子，红头绳相对美娇娘。

3.啥个尖尖尖上天？啥个尖尖在水面？啥个尖尖手里用？啥个尖尖在姐门前？

4.宝塔尖尖尖上天，红菱尖尖在水面，毛笔尖尖手里用，花针尖尖在姐门前。

5.啥车短来啥车长？啥车肚里乘风凉？啥车相对童男子？啥车相对小姑娘？

6.上车短来下车长，风车肚里乘风凉，坐车相对童男子，纺车相对小姑娘。

7.啥个虫飞来像盏灯？啥个虫飞来像只钉？啥个虫飞来人人怕？啥个虫飞来要叮人？

8.萤火虫飞来像盏灯，蜻蜓飞来像只钉，胡蜂飞来人人怕，蚊子飞来要叮人。

苏州民族民间音乐集成

山歌好唱口难开

1=F 3/8 2/4 3/4
♩=112 ♩=72

苏州民歌

3 5 6 | 1̇ 1̇ 6 | 5 6 5 | 3 5 1 | 3̇ 2̇ ‖
1.啥人说 山 歌(啊) 好 唱(末) 口 难 开?
2.唱歌郎 山 歌(啊) 好 唱(末) 口 难 开,

2 3 2 1 6 | 5 5 3 2 3 2 | 6 1 6 5 | 6 1 2 | 2 2 2 1 2 1 1 6 |
啥人说 樱桃好吃树难 栽? 啥人说 白米饭好吃(仔)
栽树郎说 樱桃好吃树难 栽, 种田郎说 白米饭好吃(仔)

6 1 6 5 — | 6 1 3 | 2 2 2 1 2 1 1 6 | 6 1 6 5 — ‖
田难 种? 啥人说 鲜鱼汤好吃(子哎) 网难 张?
田难 种, 捉鱼郎说 鲜鱼汤好吃(子哎) 网难 张。

山歌好唱口难开

(翻 调)

昆 山 民 歌
唐 小 妹唱
廖一鸣、孙 栗 记谱

1=C 2/4
♩=60

5 5 3 5 6 | 2̇ 1̇ 6 2̇ 5 3 | 1̇ 2̇ 3̇ 2̇ 1̇ 6 | 5 3 2̇ 3̇ 5 |
咿呀 呀嗬 嗨 嗨 嗨 嗨 嗬嗬 嗬,

2̇ 2̇ 3̇ 1̇ 2̇ 6 5 | 6 1 2̇ 3̇ 1̇ 6 5 | 2̇ 2̇ 3̇ 1̇ 2̇ 6 5 | 6 1 2̇ 3̇ 1̇ 6 5 |
山歌 好 唱(末) 口(啊)难(格)开, 乘车 容(啊)易 筑(啊)路(格)难,

长江(格)大桥通南北，呒得劳动(末)哪里来，
(嗨嗨嗨里来嗨啰喵)哪里来。

罱泥队里添能手

常熟民歌
罗清湘唱
雪竹记谱

1=E 4/4 3/4
♩=48 节奏较自由地

一老一少把船上，一个(末)摇来一个(呐)帮，

队里罱泥(末)添能手，污泥(末)积得(呀)像山冈。

句句要唱幸福歌

苏州民歌
汪朝俊唱
江麒、屠引、疾驰记谱

1=C 3/4 2/4
♩=48

山歌勿唱忘记多，唱起(末)山歌(呀)劲头足，千言万语(格)知心话，句句(末)要唱幸福歌。

新编山歌唱开心

昆山民歌
赵多菱 唱
张仲樵 记谱

1=♭E 2/4 3/4
♩=72

(头歌)嗯 嗨 嗨 嗨 嗨 嗨 嗨 咿咿哎 嗨 嗨 钦,
(吆歌)嗯 嗨 嗨 嗨 嗨 嗨 嗨 咿咿哎 嗨 嗨 钦,

新编 山歌 唱开 心, 万千 喜讯 传北 京, 万千 喜讯
告诉 我伲 毛主 席, 今年 又获 好收 成, 今年 又获

(嘛) 传 (呀) 传北 (来哎嗨) 京。
(嘛) 好 (呀) 好收 (来哎嗨) 成。

春来江南吐芳香

（摇船山歌）

昆山民歌
张文明 唱
江麒、屠引 记谱

1=♭A 3/4 2/4
♩=72

(哦)摇一 (嗨嗨)橹(末) 扯一(来哎) 绷 哦,
河中(喂) 众船(哎) 运粮(嗨嗨) 勒浪① 一同 行,
两岸(哎) 花树(哎) 盖船 篷,
春来 江南(勒里) 吐芳(喂) 香。

① "勒浪"是在的意思。

一片丰收好景象

苏州民歌
柳枫唱
张仲樵、叶惠芳 记谱

1=F 2/4 3/4
♩=72 稍自由 有表情地

一条沟渠长又长，沟渠两旁是
千塘万塘绿泱泱，鱼儿游动

种垂（格）杨，垂杨（末）长得（格格）绿又（格）
青蛙（格）唱，暖风（末）吹来（格格）稻发（格）

软嚯，三年（末）四年好乘凉。
棵嚯，一片（末）丰收好景象。

一声春雷喜雨洒

（耥稻山歌）

江阴民歌
徐汉民唱
林桐、张仲樵 记谱填词

1=C 2/4 3/8
♩=68 自由

一声（哎）春雷喜雨洒，红花（咿哎

哎）引动（那）百花（哎哎嗨）开，

雷锋赤心为革命啊，千万个

雷锋（哎）跟上来。

社员生产劲头来①

(耘稻山歌)

常熟民歌
何林妹 唱
雪竹、罗清湘 记谱

1=D 2/4 3/4

【头歌】 ♩=96

```
3 5 6 6 | 1 6 2 2 | 1 2 1 | 2 | 1 2 6 5 3 5 | 6 1 5 3 | 2 — |
哎  嗨 嗨 嗨  嗨 嗨 嗨  嗨  嗨 嗨 嗨 嗨 嗨 嗨 嗨 嗨 嗨,

5 5 3 2  2 | 2  2 3 | 5  6 6 | 3 5 | 5 3 2 3 | 1 1. | 1 — |
叫我(哎 哎)  唱(啊溜) 歌(少来) 就 唱  (哎)   歌哎。
```

【二歌】

```
3 5 6 6 | 1 6 2 2 | 1 2 1 | 2 | 1 2 2 1 | 6 1 6 5 5 | 3 | 6 6. 6 5 |
哎  嗨 嗨 嗨 嗨 嗨 嗨     嗨 嗨 嗨  嗨 嗨 嗨, 正 月 梅 花

6 3 3 5 | 6 6. 6 5 | 6 5 3 3 | 6 6 6 5 | 5. 6 3 5 | 6 6 6 5 |
朵 朵 开, 各 位 社 员 笑 颜 开, 毛 主 席 指 示 方 向 好, 社 员 生 产

5 5 6 1 | 2 1 6 6 1 | 5 6 5 3 5 6 | 6 5 2 2 3 2 | 1 — ‖
劲 头 来, (嘿 呀 嘿 嘿) 劲 头 (呀 哈) 来 呀 哈 哈。
```

【平调】

```
5 5 5 6 | 2 2 1. | 2 1 6 1 6 5 | 3 5 2 3 5 | 6 6 6 5 5 |
哎 呀 桑 嘿 内 嘿  咿 哟 呀  哈 哈 哈 嘿  捷 啰 咿 米

5. 6 1 | 2 1 6 6 1 | 5 5 6 | 5 3 2 3 2 1 | 1 — ‖
是 啦 来, 嘿 也 嘿 嘿 呼 呀 哈 哈 哟 呀 嘿 嘿 嘿。
```

① 此山歌又称小山歌。如编有词则头歌接二歌,如没有词,则头歌接平调。

人人出劲心眼亮

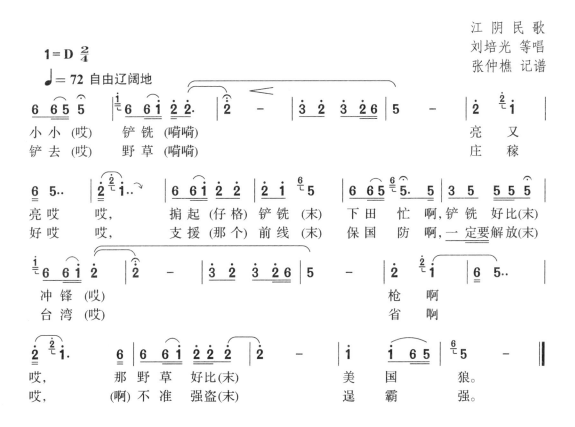

小小铲针亮又亮

长工十二月花名

苏州民歌
陆阿妹 唱
张仲樵 记谱

2. 二月杏花带春风，我手拿罱泥箩头（末）摆勒港当中，一箩头一箩头朝船舱里倒，乌青青做到夜蒙蒙。

3. 三月桃花满树红，手拿铁镐在田中，举得高来垦得深，夜里困勒床浪满身痛。

4. 四月蔷薇白洋洋，手拿藤斗去下秧，一把一把下得真匀落，小弟生活熟来勿着慌。

5. 五月石榴红满墙，东家买鱼买肉过端阳，鱼头肉汤拨勒长工吃，东家娘娘还说好心肠。

6. 六月荷花透水开，生活越做越烦难，老古话"白米饭好吃田难种"，耘稻摸草尽力扳。

7. 七月凤仙好风光，小弟要到田里下壅壮，东横头下起下到西横头住，要望那匀匀落落稻头长。

8. 八月木樨扑鼻香，小小船儿摇出浜，要到那四面八方去捞水草，管啥个风又大来雨又狂。

9. 九月菊花是重阳，重阳美酒菊花香，百样生活我来做，酒肉荤腥轮勿着尝。

10. 十月芙蓉带露香，粳稻糯稻挑上场，收成虽好无我份，劳劳碌碌好心伤。

11. 十一月水仙心里黄，掼稻牵砻样样忙，树叶落尽西风起，身浪厢仍穿破衣裳。

12. 十二月蜡梅雪里开，小弟要等工钱过年关，东家十三档黄杨算盘归法重，只分得轻头洋钿一钱三。

汤罐里爬出乌龟来

(牵砻山歌)

江阴民歌
袁素娥 唱
詹天来 记谱

1=G 2/4 4/4 3/4
♩=72

今夜牵砻 懊恼来 哦, 当家娘娘 装困来,

汤罐里爬出 乌龟来, 灶堂里爬出 死猪来。

上昼白田下昼青

(莳秧山歌)

太仓民歌
杨仁兴 唱
顾鼎新 记谱

1=C 2/4 3/4 1/4 3/4
♩=72 稍自由

上昼 白田 不尽(嗨 嗨 里格) 青来 嗨 哎嗨哎哎

嗨 格末, 本主家①老相 公(格哎嗨嗨) 买(来 嗨) 肉来嗨嗨嗨 里

哈哈哈哈哈哈哈 里哎, 前夹(来 哎 嗨嗨) 心来哎。 郎唱仔

姐 要看本主家 老相公(啊) 要看本主家 老娘娘 (啊) 端出

拼八仙台子 骨牌 凳子② 红漆 椅子

① "本主家"是地主家(是长工称自己的佃主)的意思。
② "凳子"是一般的方凳。

苏州民族民间音乐集成

金杯摆起，象牙筷子一桌一桌(末)摊出来(哎嗨嗨)摆出来，哎嗨嗨嗨嗨格，人家有铜钿(末)摊(呀)摆呀,我俚呒铜钿(来嗨)乘长(格哎嗨)乘长(哎嗨嗨)工①来嗨。

苦 长 工

昆 山 民 歌
张 文 明 唱
江 麒、屠 引 记谱

1.长工 苦(啊) 苦到正月 (哎嗨)中， 无柴无米 手头(哎嗨)空， 我 上欠 (仔格) 官(啊)粮(末)下欠 债呀 格,苦(啊)恼子如今落难 做长工， 眼泪(呀)落襟胸。

2. 长工苦苦到二月中，籷沟锄麦闹丛丛，我上爿田籷到下爿田住，压掉豆麦骂长工。

3. 长工苦苦到三月中，清明时节闹丛丛，我牵个朋友等在间山上，长工老大等勒田当中。

4. 长工苦苦到四月中，养蚕时间闹丛丛，我当家娘娘见了干叶勿话起，见了湿叶骂长工。

5. 长工苦苦到五月中，种田时节闹丛丛，我隔夜拨秧清早种，田爿少秧骂长工。

① "乘长工"即做长工的意思。

6. 长工苦苦到六月中，耘田摸草闹丛丛，我上爿头田摸到下爿头田住，剩棵稗草骂长工。

7. 长工苦苦到七月中，车水加水闹丛丛，我上爿头车到下爿头，高田里少水骂长工。

8. 长工苦苦到八月中，搓绳绞索闹丛丛，我当家娘娘烧饭八头升箩七头量，冤得我大佬吃得凶。

9. 长工苦苦到九月中，割稻时节闹丛丛，我一榻割来一榻晒，麻雀吃谷骂长工。

10. 长工苦苦到十月中，牵砻做米闹丛丛，我当家娘娘吃得双糙头白米饭呼呼叫困，我吃得泥糠薄粥牵夜砻。

11. 长工苦苦到十一月中，垦田时节闹丛丛，蚕虫小麦都垦到，田中少菜骂长工。

12. 长工苦苦到十二月中，杀猪宰羊闹丛丛，今年吃侬三块油头肉，我跳出龙门交好运。

长 工 苦

（自来调）

常 熟 民 歌
沈阿毛、李小兴 唱
雪　　　竹 记谱

$1=G$ $\frac{4}{4}$ $\frac{2}{4}$
♩ = 54

1. 长工雇到正月中，元霄锣鼓闹丛丛。前三年元霄锣鼓（末）也敲过，如今落难做长工。

2. 长工雇到二月中，买个猪头祭祖宗，前个三年我祖宗（末）也祭过，如今落难做长工。

3. 长工雇到三月中，掮把满锹①到田中，上丘做到（末）下丘住，倒怪长工吃饭凶。

4. 长工雇到四月中，掮条车轴到田中，上丘车到（末）下丘住，水头不到骂长工。

5. 长工雇到五月中，挑担黄秧到田中，上丘笃到下丘住，晒白秧根骂长工。

6. 长工雇到六月中，拿把耥耙到田中，上丘翻到下丘住，不敢抬头望烟筒。

① "满锹"是家具铁锹的意思。

7. 长工雇到七月中，青苗社酒闹丛丛，青苗社酒挨不到长工吃，揩台抹凳喊长工。

8. 长工雇到八月中，盛得饭来苍蝇蚊子（末）钻得过，倒怪长工吃饭凶，□□□□□□。

9. 长工雇到九月中，拿把吉子①到田中，上丘做到（末）下丘住，淋雨稻子骂长工。

10. 长工雇到十月中，挑担黄稻到场中，上丘做到（末）下丘住，稻箩头淋雨骂长工。

11. 长工雇到十一月中，筒笼团子热腾腾，筒笼团子挨勿着长工份，□□□□□□。

12. 长工雇到十二月中，本家娘娘实在凶，廿四夜吃了团子（末）回家转，推出我墙门趁顺风。

土地回家心花开

（大山调）

昆山民歌
徐永秀唱
鲁其贵 记谱

① "吉子"是农具镰刀的意思。

吃饭要唱饭山歌

(大山歌)

昆山民歌
唐小妹、张文明 唱
廖一鸣、孙栗、江麒、屠引 记谱

盛(粒)得(格)多啦嗨嗨咿呀来啰来嗨嗨。
吃(粒)得(格)多啦嗨嗨咿呀来啰来嗨嗨。

【长声】

(乙)溜鸟来 嗨 嗨 嗨咿呀嗨，
(乙)溜鸟来 嗨 嗨 嗨咿呀嗨，

咿呀嗨 嗨 嗨嗨 嗨。
咿呀嗨 嗨 嗨嗨 嗨。

【小吆】

(丙)溜鸟来 嗨嗨 咿啰 嗬嗬嗬来。
(丙)溜鸟来 嗨嗨 咿啰 嗬嗬嗬来。

【后拖稍】
转 1=A

(合)溜溜仔来来来咿哎嗨嗨咿哟嗬咿呀么溜溜
(合)溜溜仔来来来咿哎嗨嗨咿哟嗬咿呀么溜溜

啰嗬，号啦嗨格来来嗨嗨咿哎末啰嗨嗨嗨。
啰嗬，号啦嗨格来来嗨嗨咿哎末啰嗨嗨嗨。

附词：
　　吃酒要唱酒山歌，承你本家筛得多，一碗酒来三碗水，酒缸隔壁沿大河。吃肉要唱肉山歌，承你本家切得大，一块肉好像乱黄石，好像生病人死骨头多。

种田人爱唱种田歌

1=G 2/4 3/8

♩=72 (♩=120) 自由地

昆山民歌
孙晚香 唱
张仲樵 记谱

1. 莳秧要唱莳秧歌,手拿秧把插六棵,横里竖里一条线,五寸见方差不多。

2. 拔草要唱拔草歌,看到缺棵当要补,猪窠墩河泥掏掏开,泥土肥来产量多。

3. 耥稻要唱耥稻歌,稻棵边头要耥座,不能耥的像猪食槽,耘起稻来难煞我。

4. 耘稻要唱耘稻歌,两腿弯弯泥里拖,眼观大田棵里稗,除掉稗草稻发棵。

5. 扬稗要唱扬稗歌,看得细心不能粗,秋前拔稗稻草长,秋后扬稗难发棵。

红堂堂的太阳照四方

(耥稻山歌)

江阴民歌
冯金成 唱

红堂堂的太阳(呃)　　　照四方　哟喂　啊哎，
手拿耥杆(啊)　　到田湾呃，　双手耥稻是　龙取水
啊哎，　只听得泥浆　　　哗哗响　　呃。

莳秧要唱莳秧歌

(哈哈山歌)

太仓民歌
管金元 唱
顾鼎新 记谱

莳秧要唱莳秧(哎　　嗨里)　歌　歌哎　嗨
哎　　嗨嗨话，两膀(格　　里来　嗨　啊呀里来嗨　咿
哈哈哈哈哈哈)弯弯　泥里来　(哎　哎)　　拖来
哎，　姐朝着郎啊，　只看着阿哥　背着黄天(啊)

眼观六条(啊)稻田里(哎)水哎哎哎 嗨嗨话,

手拿(格)黄秧(嗨 啊呀里来嗨咿 哈哈哈哈哈哈哈哈)莳(哎)

六(哎来)哎哎哎)棵来哎。

莳秧要唱莳秧歌
（耥稻山歌）

太仓民歌
赵仁欧 唱
顾鼎新 记谱

1=♭B 2/4 3/4
♩=50 自由地

莳 秧 要 唱　　　莳 秧 歌 哎　　嗨

啊哈, 两膀弯弯 泥里 拖,

背朝(号)日头(末) 面朝水嗻 哈,

今年指望 (吭) 大丰(哎) 收。

翻转秧田莳稻青

(莳稻山歌)

太仓民歌
陆世忠唱
顾鼎新 记谱

1=A 2/4 3/4
♩=72

(阿是话) 铁锆 生来 (格 嗨 嗨 嗨嗨
(阿是话) 翻转 秧田 (格 嗨 嗨 嗨嗨

嗨嗨嗨嗨 嗨嗨) 四只 钉(啰 嚼嚼) 长,(阿是话) 南山 毛竹 (哉)
嗨嗨嗨嗨 嗨嗨) 莳稻(嚼 嚼嚼) 青,(阿是话) 上下 高低 (哉)

来(啊) 装(啊哈 来嗨嗨)柄哎 嗨。
一(啊) 崭(啊哈 来嗨嗨)平哎 嗨。

挑的黄草一捋搀

(拔草山歌)

太仓民歌
陆世忠唱
顾鼎新 记谱

1=A 2/4
♩=72

(领)拔 草(末)要 唱 拔草 歌 啊, 两 膀(末) 弯 弯(到)

泥里 (呀 哈哈) 拖, (合)泥(呀) 里(末) 拖哎 嗨

哎, (领)我 (啊)郎 (来 哎哎 嗨 哎) 眼观 六尺(末)

棵里稗呀,(合)想 挑的 黄草(到) 一 捋 (呀 哈哈) 搀。

两河两岸全是牛车场

（摇船山歌）

常熟民歌
周炳元 唱
屠 引 记谱

1=C 5/8 4/4 3/4
♩=144 或 ♩=72

摇一橹来（末）走一绷，　　两河两岸
全是牛车（哎　恩）场，　弯角　水牛　　团团（哎　啊）
转，　　后 龙门 起 水（欸　咿）白 洋　　洋。

两根金钱牵砻杠

（牵砻山歌）

太仓民歌
丁阿妹 唱
顾鼎新 记谱

1=C 2/4 3/4
♩=72

四角方方一块场子（哟　喂）上砻来呀伲，老龙（呀）摇起（呀
拿了东山毛（哎）竹（勒）（哟　喂）来扎架呀伲，两根（呀）金线（呀
大砻杠（末）南山（里格）（哟　喂）花栗树呀伲，小砻杠 北山（呀
牵砻人（末）就是那　（哟　喂）杨家将呀伲，拗砻人 就是（呀

个响铃铃郎呀）正当场啊，琵琶落落来呀 琵琶 琵琶 咿。
个响铃铃郎呀）挂砻杠啊，琵琶落落来呀 琵琶 琵琶 咿。
个响铃铃郎呀）水黄杨啊，琵琶落落来呀 琵琶 琵琶 咿。
个响铃铃郎呀）吕纯阳啊，琵琶落落来呀 琵琶 琵琶 咿。

四四方方一块场

(牵砻山歌)

江阴民歌
杨荣妹 唱
周根炉 记谱

1=B 2/4 3/4
♩=72

四四(末)方方(啊嚓)一块场,我当中挺还①
早做(末)白米(啊嚓)三百担,我夜数金子

(吼吼嗨)做米 场。
(吼吼嗨)斗来 量。

河边大树遮郎背

昆山民歌
路 行 记谱

1=D 2/4
♩=96

1.(领)(嗨 嗨 嗨 嗨 嗨 嗨嗨嗨 嗨 嗨嗨嗨)姐来田里
2.(领)(嗨 嗨 嗨 嗨 嗨 嗨嗨嗨 嗨 嗨嗨嗨)河边大树
3.(领)(嗨 嗨 嗨 嗨 嗨 嗨嗨嗨 嗨 嗨嗨嗨)姐来河滩
4.(领)(嗨 嗨 嗨 嗨 嗨 嗨嗨嗨 嗨 嗨嗨嗨)小小鲫鱼

捉　　稗　　　郎　　(末)
遮　　我　　　郎　　(末)
汰　　白　　　　　　(末)
成　　双　　　　　　(末)

草, (合)(嗨 嗨 嗨 嗨咿吔 嗨 嗨)
背, (合)(嗨 嗨 嗨 嗨咿吔 嗨 嗨)
菜, (合)(嗨 嗨 嗨 嗨咿吔 嗨 嗨)
对, (合)(嗨 嗨 嗨 嗨咿吔 嗨 嗨)

① "挺还"是空出来的意思。

```
5 5̂ 1̇ | 2̇ 1̇ 6 1̂ 3̌ | 3 2 3 5 | 6 5̂ 3 2 3̂ 2 | 1 — ‖
```

看(呀)见　情　哥　过(呀)了　几　顶　　　桥。
为啥勿　拿　伊　劈　劈　当　柴　来　　　烧。
一(呀)对　鲫　鱼　游(呀)　　上　　　来。
小姐侬　成　双　多(呀)　　么　　　难。

撑块乌云遮我郎背

江阴民歌
匡耀良 唱
周根炉 记谱

1=B 3/4 2/4
♩=64

六月里太阳如火烧，

晒得我郎背皮焦，

天(呀)天呀，撑块乌云遮遮我郎

背，车得那太湖水上山腰。

山歌越唱越起劲

江阴民歌
王梅大 唱
苏承霞 记谱

1=A 2/4
♩=96

山歌越唱越起劲，堂锣越敲越高声，雄黄大酒

越甜越好吃，夫妻越老越恩情。

南天落雨北天晴

昆山民歌
程久成、舒野 记谱

1=B 2/4 3/4
♩=84

| 5 5 | 1̇ 2̇ 1̇ 2̇ 1̇ 6 | 5 5 3 2 1 | 5 3 5 2 1 6 5 |

(领)嗨 嗨 咿 嗨 嗨 嗨 嗨 哦，南天(末)落雨(末)
(领)嗨 嗨 咿 嗨 嗨 嗨 嗨 哦，姐呢(末)下田(末)

| 1 2 1 | 1 0 | 1̇ 6 5 3 | 1 2 1 2 1 | 1 3 5 |

北(呃) 天 晴， 咿 呀 啊仔 嗲， (合)(咿哟)
送(呃) 茶 水， 咿 呀 啊仔 嗲， (合)(咿哟)

| 3 5 5 6 2 1 | 1̇ | 6 2̇ 2̇ | 1̇ 2̇ 6 5 5 3 3 2 3 | 5 6 1̇ |

白 布(末咿)来 嗨 咿末) 毛 巾(末哈哈嗨) 包酥饼，
情 哥(末咿)来 嗨 咿末) 吃仔(末哈哈嗨) 加把劲，

| 2̇ 1̇ 6 1̇ 6 5 | 5 5 5 6 | 6 5 3 3 2 2 | 1 - |

嗨 嗨 嗨 嗨 起来 嗨嗨 啰 哈哈哈嗲。
嗨 嗨 嗨 嗨 起来 嗨嗨 啰 哈哈哈嗲。

世间只有妹多情

江阴民歌
叶林 记谱

1=E 2/4
♩=84

| 5 1̇ | 6 1̇6̇ 5 | 5 6 | 1̇ 1̇. | 6̇ 5. | 1̇ |

天 上 星 多 月 不 明 呃，
大 田 栽 秧 稗 子 多 呃，
桐 油 树 上 开 白 花 呃，
石 榴 花 开 叶 子 青 呃，

| 6 5 3̇ 2 | 2 2. | 1 2 | 2̇ 6̇ 5 - | 5̇ 6̇ 5 - |

地 上 山 乡 路 又
拔 草 一 棵 又
小 妹 爱 我 妹 爱
叫 声 小 妹 说 你

平，　　堂屋只有　　灯　　　盏　　亮，
棵，　　只见低头　　拔　　　稗　　子，
她，　　小妹爱我　　会　　　劳　　动，
听，　　姊妹做得　　合　　　心　　意，

世间只有　　　　妹　　多　　情。
不见抬头　　　　望　　情　　哥。
我爱小妹　　　　会　　做　　工。
两村搬来　　　　作　　一　　村。

结识姐妮隔块田

（耘稻山歌）

太　仓　民　歌
徐　万　生　唱
肖翰芝、孙克秀 记谱

（男）哎　嗨　　哎　　嗨　咿　哎嗨嗬嗬，
（男）哎　嗨　　哎　　嗨　咿　哎嗨嗬嗬，

结识姐妮（哎）　隔（咿）块（嗨来）田来
六月浓霜（哎）　难（咿）见（嗨来）面来

嗨　嗨，（女）嗬嗬嗬嗨嗨嗨嗨　嗨　咿　哎咿哎来
嗨　嗨，（女）嗬嗬嗬嗨嗨嗨嗨　嗨　咿　哎咿哎来

嗬嗬，旧（啊）年相思到今年（哦）来。
嗬嗬，黄（啊）昏星星难到月身边。

又怕误了他的工

（耥稻山歌）

苏州民歌
胡和声 记谱

1=D 2/4 3/4　♩=70

（领）嗨　嗨嗨嗨嗨　嗨嗨嗨嗨　嗨嗨嗨　嗨嗨嗨
咻，（合）嗨　嗨嗨嗨　嗨嗨嗨嗨，（领）郎 卷 水 草
在湖中，　来如潮来去如龙，　有心劝他　歇歇劲呀，
又怕　误了　他的　工。

唱歌郎肚里苦处多

（急口山歌）

昆山民歌
高仰峰 唱
张仲樵 记谱

1=♭B 4/4 3/4　♩=84

啊呀，叫我唱歌　我就唱歌　嘛，唱歌郎肚里
苦处多。三间草屋呒柴盖嘘　啊，根根椽子全晒
枯。啊呀，叫我唱歌　我就唱歌　嘛，
唱歌郎肚里　歌不多。只怪呒钿少上
几年学嘘啊，月亮地里看书　白字多。

望望日头望望天

（耥稻山歌）

江阴民歌
沈金宝唱
屠 引 记谱

1=G 3/4 2/4 4/4 5/4
♩=60 中强

望望日头 望望天 啊， 望望家中（哟）
不出 烟， 人家仔大男 小女 勒浪① 喊吃饭，
哎嗨， 我（格）家中（哎） 无油 盐。

网船娘姨苦悽悽

江阴民歌
吕付宝唱
屠 引 记谱

1=D 3/4 2/4
♩=90

（领）噢嗬嗬 嗨呀， 网船（末）娘 姨 苦（呀）悽悽，
悽（来 嗨 嗨）苦 悽 悽哎 噢嗬嗨，
（合）夜（呀）夜 困块（嗨 嗨）冷平 基②哎， 嗬嗬
嗨 噢嗬嗬 嗨呀。（领）日里（啊）张 鱼（哟）

① "勒浪"是在的意思。
② "平基"是船板的意思。

苏州民族民间音乐集成

| 5 6 6532 | 1 1· | 1· 6 5 6 | 1 0 | 1· 6 5 6 |

拖虾(啊)网啊， 夜 里 夜

| 1 0 | 2 2 | 2· 3 1 2 | 3 5 6532 | 1 0 |

里 夜里还要捉田 鸡，

| 2 2 | 2· 3 1 2 | 3 5 6532 | 1 0 | 3 5 |

捉着 三 条 臭鳑 鲏，(合)一早

| 1 2 1 6 — | 5 3 2 | 3 3· | 5 6 5 | 6 5 3· ‖

上(哎)市 换 麦 面哎，嗬嗬嗨。

我唱山歌来问声

(呜哎嗨山歌)

吴 江 民 歌
陆 阿 妹 唱
张仲樵、张舫澜 记谱

1=G 2/4 3/4 3/8
♩=64

| 0 1 6 | 1 6 6 7 1 | 1 2 32 3 | 0 5 | 5 3 5 6 6 | 6·· 0 | 1 1 6 6 5 5 7 3 |

1.(哎呀)我 唱(格)山歌 (哎)来问(嗨嗨 呜哎嗨嗨)

| 3 2 1 | 2 2 6 | 2 3 2 2 | 1 | 2 2 2 2 2 | 2 3 2 2 |

声， 格末 晓得(末 啊)夏墓荡里有 几 人呀？

| 2 1·· | 2 3 2 2 | 1 6·· ∨ | 6 6 6 6 1 | 2 2 2 | 3 1· |

几寸 水头(格)深？ 格末俚晓得 夏墓荡南滩

| 2 2· | 3 3 3 3 | 3 2· | 1 | 6 5 | 6 6 6 6 1 | 1 |

几条 浜儿(末) 几只 湾？ 格末俚晓得(末)

| 2 2 2 2 2 | 3 2· | 3 2· | 2 3 2 | 1 6 — ‖

我伲格条港 向南 一直 到 嘉(格) 兴。

2.（哎呀）我唱（格）山歌（哎）答回（嗨嗨嗨哎嗨嗨）声，（格末）我晓得（末）夏墓荡里有丈二（呀）竹竿水头（格）深，（格末）我晓得（末啊）夏墓荡南滩七条浜儿八只湾，（格末）我晓得（末）青龙港（啊）向南一直到嘉（格）兴。

3.（哎呀）我唱（格）山歌（哎）来问（嗨嗨嗨哎嗨嗨）声，啥人对俫话（夏）夏墓荡里有丈二（呀）竹竿水头（格）深？啥人（末）对俫话夏墓荡南滩有七条浜儿（末）八条湾？啥人（末）对俫话青龙港（啊）向南一直到嘉（格）兴。

（2 2 2 3 2｜3 3 2）

4.（哎呀）我唱（格）山歌（哎）答回（嗨嗨嗨哎嗨嗨）声，（格末）罱河泥阿哥对我话

（6 6 6 1 1｜6 1 1）

（啊）夏墓荡里有丈二（呀）竹竿水深，（格末）张 湾 龙船上 对 我 话 夏墓荡南滩有

（6 6 6 1｜6 6 1）

七条浜儿（末）八只湾，（格末）摇条船阿哥 对 我 话 青龙港（啊）向南一直到嘉（格）兴。

沙头市镇和太仓

（吆歌·翻调）

昆 山 民 歌
赵 雪 琴 唱
江 麒、屠 引 记谱

① "肉枕墩"是指开肉铺子的意思。

春二三月说春景

(四句头山歌)

江阴民歌
王嘉大唱
周根炉记谱

春二三月说春景,春树春花春草生,春宾春客正好把春景游,遇喜并足十分春。

只只山歌古人传

昆山民歌
冯秀英唱
江麒、屠引记谱

我唱山歌云朝南哎嗨,饮杯(哎嗨)香茗(呀哈)坐龙船哎,坐在(哎)龙船上一页一页掀书看哎嗨嗨,只只(格哎)山歌(末)古人传。

家家场上乘风凉

常熟民歌
朱振新唱
江麒、屠引记谱

1=C 3/4 4/4 5/4
♩=120

眼望青天　碧波（唔）清啊，
星星眨眼（哎）半暗明，蚊子
飞过嗡嗡响，　家家
场上　勒浪乘风凉。

半边含蕊半边开

江阴民歌
路行记谱

1=G 2/4
♩=80

(甲)你有山歌唱出来，　我有山
(乙)你有山歌唱出来，　我也有山

歌打发你开，　我喉咙头有棵山
歌打发你开，　我喉咙头有个山

树，半边含蕊半边开。
海，哪怕你千船万船装阿来。

苏州民族民间音乐集成

要唱山歌唱四方

常熟民歌
路 行 记谱

1=D 2/4
♩=56

6 1 1 6 | 6 1 3 2 | 2 — | 3 3 3 | 3 2 1 6 |
养好猪(来末)要好糠， 要 养(末)花 蚕

1 1 6 5 5 | 5 — | 6 1 1 6 | 1 1 1 6 | 1 6 5 |
摘好 桑， 要种好稻拔草镰刀泥里

3 — | 2 1 6 | 1 2 1 | 1 6 | 1 6 | 1 5 — |
耙， 要 唱 山 歌 唱 四 方。

5 5 5 5 | 3 1 6 1 5 | 5 — | 1 1 6 | 1 1 1 6 |
郎唱山歌来唱东， 东 山(末)桃树开得

6 1 5 5 | 1 5 — | 6 1 1 6 | 6 1 1 6 | 1 6 1 6 |
满园 红， 红里泛白白里泛红三等九拆

1 6 5 3 | 3 — | 3 3 3 3 | 3 5 | 6 1 6 | 5 — ‖
花颜色， 蜜蜂虫(末)采花闹丛丛。

看见桥来就唱桥

（桥字山歌）

江 阴 民 歌
陆 玉 相 唱
徐 新 记谱

1=F 2/4 3/4
♩=84

0 3 5 | 1 1 2 | 3 3 0 | 3 5 | 5 6 5 | 3 5 3 |
(领)看见(呀) 桥来 就 唱 桥呀啊， 吴 江

3 5 | 6 5 6 5 3 | 3 3 5 | 6. 5 | 3 5 3 |
县 噢 嗬 嘿,(合)吴(啊)江 县 造 长

棉花开花又开花

张家港民歌
冯金成唱
牛犇记谱

我唱山歌乱说多

（乱说山歌）

吴江民歌
王月庆 唱
鲁其贵、朱理 记谱

1=A 6/8
♪=58 高亢、自由地

| 1 6 | 6 5 6̲3̲ | 3 1̲̇ 6 5̲3. | 3̲5 3 3 1 2̲3̲2 | 2 3 2 1̲6. ‖

我 唱 山 歌（末） 乱 说 多，　蚌 壳 里 摇 船 出 太 湖，
太 湖 当 中（末） 一 根 芦，　麻 雀（末） 飞 来 搭 个 窠，

| 6̲ 6 1 2 3 1 | 2 3 1̲6̲ 6. | 5 3 1 2̲3̲2 | 2 3 2 1̲6. ‖

太 湖 边 上（末） 挑 野 菜，　洞 庭 山 上 捉 田 螺。
生 得 三 个（末） 黄 鸭 蛋，　出 得 四 只 水 鹁 鸰。

长远不唱说谎歌

（乱说山歌）

常熟民歌
立伶、秦龙贤 记谱

1=A 2/4
♪=84

| 5 6. | 6 6̲3̲ 5 | 5 5. | 6̲ 5 | 5. | 6 6 6̲5̲ 5̲3̲2 | 6 6̲3̲ 5 |

长 远 勿 唱 说 谎 歌，　　　　今 朝
长 远 勿 唱 说 谎 歌，　　　　今 朝

| 5 3̲5̲ 2 | 2 5 5̲3̲ 2 | 2 1. | 2̲1̲ 2. | 6 5. | 3 5 2 |

唱 只 说 谎 歌，　羊 妈 妈 赶 水 团 团
唱 只 说 谎 歌，　鸡 蛋 壳 撞 碎 石 秤

| 1̲6̲ 1 — | 5̲ 5. 6̲1̲6̲5̲ | 5̲ 5̲ 3 2 | 5̲ 5̲ 2̲5̲3̲2̲ | 1 — ‖

转，　黄 狗 耕 田 快 似 牛。
砣，　癞 头 翻 身 砸 死 老 牯 牛。

山茶花引动石榴开

(小连缠山歌)

太仓民歌
王文奎唱
顾鼎新 记谱

1=C 2/4 3/4
♩=72

(领)唱 个 山 歌 我(呀)来(呀啊) 连,(合)(嗨
呀) 我来(呀啊) 连,(领)山茶花引动(末
石榴(咿话)开呀,(吁唷吁唷)石榴(咿话)开呀,
山茶花开 红红 绿绿 绿绿 红红 引动 石榴 花(呀咿话)
开呀, (合)唱歌郎(呀)引 动 姐 妮 (呀)
心, (合)呀唷 呀唷 呀唷 呀 呀。

山歌好唱口难开

常熟民歌
金玉泉唱
屠 引 记谱

1=C 3/4 4/4 5/8 2/4
♩=84 辽阔、自由地

山歌好唱 口难开 嗨嗨 嗨嗨, 杨梅桃好吃
(哎 啊) 树难 (早早安) 攀,

白米饭（唉）好吃（嗨嗨 嗨嗨）田难

（啊 嗨嗨）种，鲜鱼汤好吃（哎

啊）网难 （早早安） 张。

山歌好唱口难开

（四句头山歌）

江阴民歌
王彬彬 唱
周根炉 记谱

山歌好唱 口难开， 樱桃好

吃 树 难 栽， 白米饭好吃田 难 种， 鲜鱼汤好

吃 网难 扳。

叫我唱歌就唱歌①（一）

常熟民歌
路　行 记谱

1=D 2/4
♩=55

(甲)叫我(哦哎)唱歌(末)就唱　歌哎，(乙)我就歌哎　嘿嘿嘿嘿　哎

哎，(甲)呜哎　哎　嘿嘿嘿嘿　嘿嘿　哦，莫嫌我(哎

哎　哎　哦)　唱歌(哎哎哦啊)

喉咙 丘②哎，(乙)呜哎　嘿嘿嘿嘿　嘿嘿嘿嘿　嘿嘿哦，莫

嫌我(哎　哎)　唱歌哎嘿　嘿嘿嘿嘿　哎哎，

(丙)呜哎　哎　嘿嘿嘿嘿哎　哎　哎　哎　哎，嘿嘿嘿嘿

哎嘿嘿嘿嘿　哎嘿　嘿嘿嘿嘿，(合)呜哎　哎　哎

嗨　哎，

(嘿嘿 嘿　嘿　哎 嘿)　音哎。

① 此歌在实际演唱时速度、节奏较自由，与散板相仿，现为演唱方便起见记成 2/4 拍子。
② "丘"是苏南方言，不好的意思。

叫我唱歌就唱歌（二）
头 歌

常熟民歌
路 行 记谱

1=D 2/4 1/4
♩=55

（甲）哎 嘿 哎 哎， 哎 这 哎
乌 哎 嘿嘿嘿哎， 唱歌 哎哎， 三岁(末)离娘
早，克 得 奶 哎， 如今 唱歌 叫啥 喉咙 丘。

叫我唱歌就唱歌（三）
大 邀

常熟民歌
路 行 记谱

1=D 2/4
♩=55

（乙）呜 哎 嘿 哎， 哎 嘿嘿嘿嘿 嘿
嘿嘿嘿嘿嘿嘿嘿 哦 嘿嘿，唱歌（哎 哎）勒浪 三岁 离娘
早，克 得 奶 哎， 如今 唱歌 叫啥 喉咙 丘。

叫我唱歌就唱歌（四）
小 邀

常熟民歌
路 行 记谱

1=D 2/4
♩=55

（丙）呜哎 嘿哎 哎，三岁(末)离娘 早,克得奶 哎 哎嘿 嘿 嘿
嘿 嘿 嘿， 嘿嘿嘿嘿 嘿 嘿嘿嘿嘿 嘿嘿 嘿嘿嘿嘿。

叫我唱歌就唱歌（五）

掼

常熟民歌
路　行 记谱

1=D 2/4
♩=55

(丙丁)呜 哎 哎 哎,　　　　　　　　　　　嘿
哎,　嘿嘿嘿　嘿嘿 嘿嘿哎 音 哎。

菜籽收花念日忙（一）

（大山歌）①

头　歌(1)

第一部分

昆山民歌
顾泉生 唱
张仲樵 记谱

1=A 2/4
♩=42

(甲)菜籽(来　嗨　　嗨嗨哎)　收花(末　哎嗨)
念日(喂　哎　嗨哎)　忙来哎哎　嗨。

菜籽收花念日忙（二）

笃　头

昆山民歌
顾泉生 唱
张仲樵 记谱

1=A 2/4
♩=42

(乙)念日(喂　哎　　嗨哎)　忙来哎哎　嗨。

① 大山歌分两大部分、十二小部分，主要唱词是七字四句头。

菜籽收花念日忙（三）
头 歌(2)

昆山民歌
顾泉生 唱
张仲樵 记谱

1=A 2/4 3/4
♩=42

转 1=E

(甲)咿 哟 嗬嗬哦 咿 哟 嗬嗬哦，诸亲(来
嗨哎 哦嗬 哦) 好 友(来 嗨嗨咿
哦 嗬啊 哎)少来 往哎 嗨哎。

菜籽收花念日忙（四）
大 甩①(1)

昆山民歌
顾泉生 唱
张仲樵 记谱

1=A 2/4
♩=42

转 1=E

(丙)咿 哟 嗬嗬哦 咿 哟 嗬嗬哦，诸亲(来 嗨哎
哦 吼 哦) 好友来 嗨嗨咿 哦 吼啊。

菜籽收花念日忙（五）
小 吆②(1)

昆山民歌
顾泉生 唱
张仲樵 记谱

1=A 2/4

(丁)咿哟 咿哟咿，少来 (哎) 往哎 嗨嗨，
咿哟嗬嗬嗬 嗬 哦 嗬 嗬。

① "大甩"由吐字清楚、声音宏亮者担任演唱。
② "小吆"由能唱尖(假)音者担任演唱。

菜籽收花念日忙（六）
后 搀(1)

昆山民歌
顾泉生 唱
张仲樵 记谱

1=A 2/4

(戊己)咿 哟 噢嗬咿 哟， 嗬 哦 嗬嗬嗬哦 吼。

菜籽收花念日忙（七）
拖 腔(1)

昆山民歌
顾泉生 唱
张仲樵 记谱

1=A 2/4

(合)(嗬 嗬嗬 哦) 往 来 哎。

菜籽收花念日忙（八）
头 歌(3)

昆山民歌
顾泉生 唱
张仲樵 记谱

第二部分

1=A 2/4

(甲)(嗬 哦 嗬嗬 哦 嘶 哎 嗨嗨 咿 咿哎， 嗨 嗨 儿啊 咿 啊哈哈 咴啊，

秧长 麦黄 (哎 格 来 哎)忙 收 (啊) 种 嘘

嗬 哦，谁肯错过 (末) 好 时 光 哎。

苏州民族民间音乐集成

菜籽收花念日忙（九）
大 甩(2)

昆山民歌
顾泉生唱
张仲樵 记谱

1=A 2/4

(丙)勒 哦　　　嘀嘀哦，　　嘶哎 嗨嗨 咿

咿哎，嗨嗨 呃啊 咿　啊哈哈 呃啊，谁肯（末）

错过（咿 哎 格来哎）好时（哎 哟 嗨嗨哎 光来 哎。

菜籽收花念日忙（十）
小 吆(2)

昆山民歌
顾泉生唱
张仲樵 记谱

1=A 2/4

(丁)咿哟 咿哟 咿) 好时（哎）光哎 嗨嗨 咿哟，

咿哟嘀嘀嘀　嘀　　哦　嘀　　嘀。

菜籽收花念日忙（十一）
后 攃(2)

昆山民歌
顾泉生唱
张仲樵 记谱

1=A 2/4 1/4

(戊己)咿 哟 噢嘀咿 么， 嘀 哦 嘀嘀嘀 哦　　嘀。

菜籽收花念日忙（十二）
拖 腔(2)

昆山民歌
顾泉生 唱
张仲樵 记谱

1=A 2/4

(合)(嗬 嗬嗬 噢) 光 来 哎。

第一部分：
（一）头歌（1），演唱四句头第一句，例："菜籽收花念日忙"。
（二）笃头，重唱四句头第一句的后三字，例："念日忙"。
（三）头歌（2），演唱四句头第二句，例："诸亲好友少来往"。
（四）大甩（1），重唱四句头第二句的前四字，例："诸亲好友"。
（五）小吆（1），重唱四句头第二句的后三字，例："少来往"。
（六）后揿（1），演唱虚词。
（七）拖腔（1），重唱四句头第二句的末一字，例："往"。

第二部分：
（八）头歌（3），演唱四句头第三、四两句，例："秧长麦黄忙收种，谁肯错过好时光"？
（九）大甩（2），重唱四句头第四句，例："谁肯错过好时光"。
（十）小吆（2），重唱四句头第四句后三字，例："好时光"。
（十一）后揿（2），重唱虚词。
（十二）拖腔（2），重唱四句头第四句末一字，例："光"。

吃仔点心踱出门
（大山歌）

昆山民歌
邱阿兴 唱
鲁其贵 记谱

1=♭B 或 A 2/4 3/4 3/8

♩=60 辽阔、自由地

【引子】

吃仔 (哦 嗬 嗬) 点 心 (哦 嗬 嗨呀)
吃仔 (哦 嗬 嗬) 点 心 (哦 嗬 嗨呀)

【头歌】稍慢 宽广地

踱出门 哦 嗬， (呜 哦 呜 哦 嗬 我)
踱出门 哦 嗬， (呜 哦 呜 哦 嗬 我)

苏州民族民间音乐集成

| 1 3 2 2 6 1. | 2 1 7 1 ⌒ 0 | 5 3 2. 2 1 6 1 6 | 5 5 5 5 6 6 |
小姐妮(呀哦　　　　　　　呜　哦)　　扯住(哦　啊哟)
情哥哥(呀哦　　　　　　　呜　哦)　　立住(哦　啊哟)

【大吆】

| 6 2 3 2 1 6 1 6 5 — | 4 ⌒ 0 | 3 5 1 2 1 2 | 5 3 2. | 3 2 3 3 |
盘花名哦　　　嗬,　(呜　哦　呜　哦　嗬　我)
答花名哦　　　嗬,　(呜　哦　呜　哦　嗬　我)

| 1 3 2 2 6 1. | 2 1 7 1 ⌒ 0 | 5 3 2. 2 1 6 1 6 | 5 5 5 5 6 6 |
小姐妮(呀哦　　哦　　　　呜　哦)　　扯住(哦　啊哟)
情哥哥(呀哦　　哦　　　　呜　哦)　　立住(哦　啊哟)

【小吆】　　　　　　　　　　　　　　　　　　　　　渐快

| 6 2 3 2 1 6 1 6 5 — | 4 ⌒ 0 5 5 | 3 5 5 3 2 | 5 3 2 5 3 2 |
盘花名哦。　　　嗬,　(啊哟)盘花名哎　呜哎哎哎
答花名哦。　　　嗬,　(啊哟)答花名哎　呜哎哎哎

回原速　　　　　　　　　　　　　　　　　　　　　　　【拖腔】

‖: 3 2 3 2 :‖ 3 2. | 3 5 6 6 2 2 1 ⌒ | 2 2 1. |
呜哎呜哎呜哎　　呜哎　嗨嗨呜哎。　呜哎
呜哎呜哎呜哎　　呜哎　嗨嗨呜哎。　呜哎

　　　　　　　　　　　　mp　　　pp

| 5 3 2. | 2 2 3 2 | 5. 0 | 1 — | 1 6 5 6. 2 |
呜　　哎　　　　呜,　(哎　　哎
呜　　哎　　　　呜,　(哎　　哎

【头歌】

| 2 1 — | 6 5 4 5. ⌒ 0 | 5. 4 6 5 | 4 5 2 2 — | 5. 6 1 6 6 2 3 2. |
哦)花名哦。　哦　姐(哦
哦)花名哦。　哦　郎(哦

民间歌曲卷(下卷)

苏州民族民间音乐集成

【拖腔】

```
   3 2 1·    2  | 5 3 2·  2 | 2 3 2  5⌢ 0 | 1 —  |
   呜 哎      呜 哎       呜,   哎
   呜 哎      呜 哎       呜,   哎
```

mp ──── pp

```
  1 6 5·  2 | 2 1  —  | 6 5 4 5⌢ 0 | 5⌢ 4 6 5 | 4 5 4 2 — ‖
   哎                        哦, 点 心  哦。
   哎                        哦, 点 心  哦。
```

rit.

数 螃 蟹

(耘稻山歌)

昆 山 民 歌
高 文 义 唱
鲁其贵 记谱

1=C 2/4 3/8 5/8 3/4
♩=70 风趣地

```
 1 6 | 5 5   1 6 | 6 1 2 | 2 3 2 1 | 2 1̇ 6 | 5 5·   5 1 6 |
(甲)(姆)郎 唱   山 歌(末)说为(立个)它 哎,  (嗨 嗨    嗨)
(乙)(姆)郎 唱   山 歌(末)说为(立个)它 哎,  (嗨 嗨    嗨)

 1̇ 1 1 | 6 0 | 0 2 2 2 6 | 1 1 1 1 | 1̇ 1 6 5 3 | 3 2 — |
 侬 晓得我 (呵)    一只螃蟹(末) 几只脐来(末) 几根(啊哈)  须?
 我 晓得那 (呵)    一只螃蟹(末) 几只脐来(末) 两根(啊哈)  须。

 5 5 3 | 2 5 6 5 3 | 5 5 3 | 2 5 5 3 | 2 2 2 2 |
 几只(哈)大 螯(嗬)  几只(哈)小 脚哈, 曲曲弯弯
 两只(哈)大 螯(嗬)  八只(哈)小 脚哈, 曲曲弯弯

 2 2 2  2 | 2 1 1 1 | 6 1̇ 6 | 5 6 5 | 3 2· |  2· ‖
 弯弯曲曲 (末嗨勒勒) 泥里 (啊哈) 拖?
 弯弯曲曲 (末嗨勒勒) 泥里 (啊哈) 拖。
```

埭 头 歌

(耘稻山歌)

吴江民歌
陆洪奎唱
石林、肖翰芝记谱

1=F 2/4
♩=86 速度自由

| 2 2· | 3 2 3 | 3 — | 3·3 5 3 2 | 2 2 3 2 |
哩 哎　　哎 嗨 嗨　　　　　　哎 嗨 哎 嗨，山 歌 不 唱

| 1 — | 6 0 6 1 | 6 1 2 3 3 | 3 — | 5·3 2 | 2 3·2 |
(哎　　嗨　　哎) 寂 洞 洞 啰，　　呜 哎 嗨　　哎 嗨

| 1 0 | 6 6 1 2 | 1 — | 1 6 6 1 6 5 | 6 6 6 2 1 6· |
号，　　吼 吼 咿 嗨 嗨，杨 柳 树 头 顶 (啊) 勿 动 就 无 风 啊，

| 6 5 6 5 | 5 — | 2 2· | 3 2 3 | 3 — |
哎 嗨 哎 嗨　　　　哩 哎　　嗨 嗨 嗨，

| 3·3 5 3 2 | 2 | 2 2 2 2 | 3· 2 1 2 1 | 1 — | 1 1 6 5 | 1 1 6 1 1 |
哎 嗨 哎 嗨　　哎 哎 哎 哎 哎 嗨，　杨 柳 (啊) 头 顶 动 动

| 6 1 2 3 3 | 3 — | 5·3 2 | 2 | 3·2 | 1 0 | 6 6 1 2 |
风 要 大 啰，　　呜 哎 嗨　　哎 嗨 嗬　　嗬 嗬 咿 嗨

| 1 — | 6 1 6 5 | 6 6 6 2 1 | 1 6· | 6 5 6 | 5 — |
嗨，　　唱 唱 (噢) 山 歌 (末) 闹 丛 丛 哪 哎 嗨。

唱山歌要个起头人

(落秧① 山歌)

吴江民歌
胡桂林 唱
张仲樵、石林、肖翰芝 记谱

1=G 3/4
♩=72 自由地

(简谱略)

唱山歌要个(末)起头人哎 啊,划条船阿哥 要个橹绷绳哎,
哎嗨哎 哎嗨,小人
哎嗨哎 哎嗨嗨嗨绳哎 嗨嗨嗨哎,
相打相骂要有 和事老嗫, 哎嗨哩啰,
啰呀哈哎嗨嗨
呜哎 啊,小姑娘出帖 喜吟(格)
哎嗨嗨, 啊,小姑娘出帖 喜吟(格)
吟哎, 哎 郎哎哩哎嗨嗨。
吟哎, 哎 郎哎哩哎嗨嗨。

① "落秧"是插秧的意思。

山歌越唱越心欢
（踏水山歌）

太仓民歌
杨仁兴 唱
顾鼎新 记谱

1=G 2/4 3/4
♩=72

山歌 越唱(末)越心(嗨) 欢呀 哎，柿子(末) 经霜(呀)
蜜样(嗨 嗨 哎) 甜呀，冬瓜(哎 嗨) 经霜(来) 似白
(嗨) 哎 哎嗨) 肉 哎 哎，青菜(末 嗨)
经霜(呀) 味道 (哎 嗨 哎嗨) 鲜呀哈。

望望日头望望天
（车水山歌）

江阴民歌
盛洪林 唱
中央音乐学院附中 记谱

1=G 5/4 4/4 3/4 6/4 2/4
慢速 自由

(领)咿呀 嘿呀 嗨嗨 喂 嗨呀筹 嗨呀，(合)嗨呀嗨，
(领)(嗨呀 嗨) 两来 筹 水 带的出来呀，
(合)嗨呀嗨 (领)丰(哟 嗨嗨) 二了，再来 咿呀 筹。

【中段】 mf ——— ff
(领)望望 日头 (哝 你)望望(来 个)

苏州民族民间音乐集成

啥格无骨泥里耕

(对山歌)

太仓民歌
徐万生唱
程久成、舒野 记谱
肖翰芝、孙克秀

1=E 2/4 3/4
♩=84 自由地

```
 5  5 | 1̇  1̇ 6 5 | 5 3 2 | 1 3 3 2 1 6 | 1 - | 2 5 |
```
1.(甲)哦 嗨 咿 哎 嗨 嗬 嗬， 啥格(末)无 骨 泥里
2.(甲)哦 嗨 咿 哎 嗨 嗬 嗬， 啥格(末)无 骨 绷子
3.(甲)哦 嗨 咿 哎 嗨 嗬 嗬， 啥格(末)无 骨 水 面上
4.(甲)哦 嗨 咿 哎 嗨 嗬 嗬， 啥格(末)无 骨 满身

```
 5 3 2 3 2 1 | 1  2 | 2 6 5 | 5  6 6 | 1̇  2̇ 2̇ | 1̇ 2̇ 1̇ |
```
来(嗨) 耕 哎 嗬 嗬,(乙)嗬 嗬 嗬 嗨 嗨 嗨 嗨
来(嗨) 绣 哎 嗬 嗬,(乙)嗬 嗬 嗬 嗨 嗨 嗨 嗨
来(嗨) 行 哎 嗬 嗬,(乙)嗬 嗬 嗬 嗨 嗨 嗨 嗨
来(嗨) 枪 哎 嗬 嗬,(乙)嗬 嗬 嗬 嗨 嗨 嗨 嗨

```
 1̇  1̇ 6 2̇ | 2̇ 1̇ 2̇ 6 | 5  3 | 2̇ 1̇ 1̇ 2̇ 1̇ | 2̇ 2̇ 1̇ 2̇ 1̇ |
```
嗨 嗨 咿 哎 咿 哎 来 嗬 嗬， 蚯 蚓(末)无 骨 泥里耕,
嗨 嗨 咿 哎 咿 哎 来 嗬 嗬， 蜘 蛛(末)无 骨 绷子绣,
嗨 嗨 咿 哎 咿 哎 来 嗬 嗬， 水 马①(末)无 骨 水面上行,
嗨 嗨 咿 哎 咿 哎 来 嗬 嗬， 毛 虫(末)无 骨 满身枪,

```
 1̇ 1̇ 1̇ 2̇ | 1̇  6 6 | 5 6 5 5 6 | 5·  3 2 3 2 1 | 1 - ||
```
泥里耕 来 哎 嗨 嗨嗨吭吭 啰 嗬 来。
绷子绣 来 哎 嗨 嗨嗨吭吭 啰 嗬 来。
水面上行 哎 嗨 嗨嗨吭吭 啰 嗬 来。
满身枪 来 哎 嗨 嗨嗨吭吭 啰 嗬 来。

① "水马"是一种虫。

啥格开花开得高

(盘歌)

昆山民歌
支阿二等唱
张仲樵、罗亚杰 记谱

1=G 2/4 3/4
♩=64

1.(男)啥格开花　开得高？　啥格开花　开到梢？
2.(女)芦柴开花　开得高，　芝麻开花　开到梢，

啥格开花　会长刺？　啥格(末)开花　会长毛？
茄子开花　会长刺，　冬瓜(末)开花　会长毛。

3.(男)啥格吃水不抬头？啥格吃水望高楼？啥格吃水咕咕叫？啥格吃水翻筋斗？

4.(女)牸牛吃水不抬头，金鸡吃水望高楼，鸽子吃水咕咕叫，鸭子吃水翻筋斗。

5.(男)啥格吃草不吃根？啥格睡觉不翻身？啥格肚头长牙齿？啥格肚头四条筋？

6.(女)镰刀吃草不吃根，碌子睡觉不翻身，磨子肚头长牙齿，草鞋肚头四条筋。

7.(男)啥格有嘴不说话？啥格无嘴叫喳喳？啥格有脚不会走？啥格无腿行天下？

8.(女)茶壶有嘴不说话，小车子无嘴叫喳喳，板凳有脚不会走，舟船无腿行天下。

龙山高来锡山低

(对山歌)

江阴民歌
俞荣甫唱
石林、庄江、苏承霞 记谱

1=♭D 2/4 3/4
♩=62

(甲)啥格山高来　(哎)　啥格山低？　啥格山

上　雪花　飞？　啥格山有脚不能

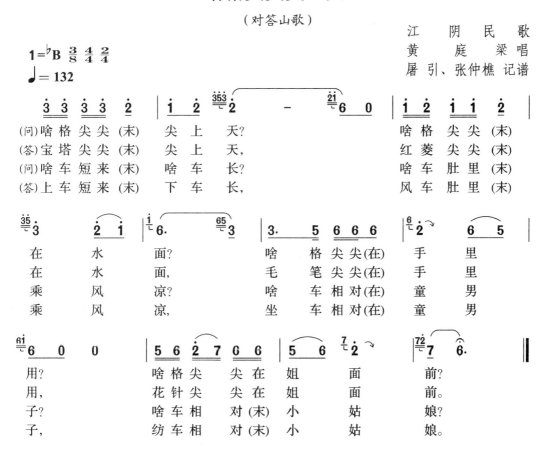

拍拍你肩叫声你哥

昆山民歌
郝孚通 记谱

1=B 2/4

拍拍你肩 叫声你哥, 叫你唱只 好山歌, 想起屋里
拍拍你肩 叫声你哥, 今朝叫你 唱山歌, 十六岁妹妹
拍拍你肩 叫声你哥, 今朝叫你 唱山歌, 三间草屋

家园苦事 多, 自家也没 家主婆。
给你做弟媳 妇, （我）年轻当你 家主婆。
没柴 盖, 一年到头 没饭吃。

愁你一去不回头

苏州民歌
袁飞 记谱

1=D 3/4

长江里水 向东流, 我伲日夜 都发愁,
麻雀麻雀 好自由, 飞来飞去 不发愁,

千愁万愁 不愁别, 愁你一去 不回头。
你到天京 托件事, 看看忠王 瘦不瘦。

想念太平军

（一）

苏州民歌

豌豆开花花蕊红，　　　　　　太平军哥哥一去无影踪。
我黄昏守到日头上，　　　　　我三春守到腊月中。
只见雁儿往南飞，　　　　　　不见哥哥回家中。

（二）

豌豆开花花蕊红，　　　　　　太平军哥哥一去无影踪。
我做新衣留他穿，　　　　　　我砌新房等他用。
只见雁儿往南飞，　　　　　　不见哥哥回家中。

（三）

豌豆开花花蕊红，　　　　　　太平军哥哥一去无影踪。
年老母亲哭得头发白，　　　　年轻的姐儿哭得眼儿红。
只见雁儿往南飞，　　　　　　不见哥哥回家中。

（四）

豌豆开花花蕊红，　　　　　　豌豆结荚好留种。
来年种下小豌豆，　　　　　　花儿开得更加红。
太平军哥哥五个字，　　　　　永远记在人心中。

白　丹　山[①]

（大革命时代）

（一）

江阴民歌
袁　飞记录

红旗红，红旗飘，　　　　　　白丹山到处打土豪。
打倒土豪不受欺，　　　　　　打倒土豪立功劳。

（二）

红旗红，红旗飘，　　　　　　秦水渠地主要打倒。
打倒地主分土地，　　　　　　打倒地主好分苗。

① 白丹山是现无锡县安镇区一座山，过去为红色区。白丹山的旋律与《望望日头望望天》相同。

（三）

太阳出来红又亮，　　　　严扑同志领导强。
他是我伲好领袖，　　　　他是我伲委员长。
我伲大家一条心，　　　　团结在他手下有力量。

（四）

大家参加农协会，　　　　实行抗租又抗税，
大家参加农协会，　　　　打倒贪官和污吏。

（五）

秦水渠渠不长，　　　　秦水渠地主狠心肠，
要斗争他的恶势力，　　　要清缴他的剥削账。

天上大星盖小星

（四句头山歌）

吴江民歌
金阿妹唱
顾鼎新、孙克秀 记谱

$1=G$　$\frac{2}{4}$　$\frac{3}{4}$
♩=72

3 2 1　1 3 2 ｜ 3 5 5̲ 2　5 3 2· ｜ 2 3　1 3 2 ｜ 3 5 5 3 2 ｜
天上个 大星(末) 盖 小 星啊哈， 狗头 人家　盖 秀 (啊)

6 6 5·｜ 1 1 1　3 2 3 ｜ 3 5· 3　2　5 3 ｜ 3 2 1　3 2 3 ｜ 2 2 1　6 6 5· ‖
人啊啥， 南汇(格) 蒋家 勿稀 奇啦， 我 伲　穷人 呒没啥 地拉哈。

长 工 苦

(摇船山歌)

常熟民歌
王双林 唱
雪竹、罗清湘 记谱

1=C 3/4 4/4 5/8 6/8

♩=72 节奏较自由

哎，长工(啊)　来到三月中，　会船(末)开出(哎)闹丛丛啊。四年(末)是歇①(啊)捉着青蛙白袜勒里会船②上啊，如今(末)落难做长　工。

苦 长 工

常熟民歌
邹振楣 唱
蒋逢俊 记谱

1=♭B 5/8 6/8

♩=132

1. 正月(里)梅花(末)开起(仔)头，贫苦农民(末)苦连连。田间农活无心做，量米(末)买柴无铜钿。

2. 二月里杏花白如银，无柴无米苦伤心，东奔西跑无借处，只好卖身帮别人。

3. 三月桃花满树红，地主压迫实在凶，既收租米又放债，无衣无食当长工。

4. 四月蔷薇满树开，农忙开始长工来，日积肥料夜耕地，腰酸背痛腿难抬。

① "是歇"是这个时候的意思。
② "会船"是赶庙会的意思。

5. 五月石榴一点红，东家生活管得凶，田里好麦无我份，枉费劳力一场空。

6. 六月荷花满树塘，耕种除草实在忙，地主在家吃西瓜，长工冷水当茶汤。

7. 七月凤仙埂上青，雇农做做气煞人，地主馄饨团子无我份，麦稻粥饭吃（仔）饱三顿。

8. 八月木樨阵阵香，地主太太去烧香，太太奶奶中舱里登，摇船拉牵长工当。

9. 九月菊花满园黄，地主出外看稻忙，看见好稻心欢喜，发出期限收租粮。

10. 十月芙蓉是小春，稻谷上场转家门，一年辛苦未吃到，地主收租又上门。

11. 十一月水仙盆里青，逼租逼债逼煞人，一年辛苦无啥吃，多多少少还别人。

12. 十二月蜡梅满树黄，地主积草又囤粮，杀猪杀羊来过年，长工家里空荡荡。

黑漆墙门朝南开

（放牛山歌）

江阴民歌
陆忠良唱
徐新记谱

$1 = A$ $\frac{2}{4}$
$\quad \quad \quad ♩ = 108$

5 6	6 5̂6	6 5	6. 0	3 3 5	3 3̂5
黑 漆	墙 门	朝 南	开，	廿 四 个	木 匠

| 6̂ 5 5̂ 3 | 3. 0 | 6 | 5 | 6 5̂5 | 6 5 |
| 做 棺 材， | | 大 | 小 | 棺 材(末) | 做 好 |

| 6. 0 | 3 | 5 5 | 3 5 | 3 5 | 6̂5 3 | 3. 0 |
| 仔， | 叫 | 你(格) | 娘 勒 | 老 子 | 死 下 | 来。 |

买 灯

(七弦头山歌)

吴江民歌
盛阿弟 唱
存杰、屠引、程明 记谱

1=♭B 3/8 2/8 4/8 5/8 6/8 7/8
♩=108 叙述地

5 1 | 2 2 5̲3̲ | 3 5̲ 3̲2̲· | 3̲ 3̲2̲1 | 1 3̲ 3̲2̲ | 1̲ 3̲2̲ 1̲6̲· |
弦头 转来(末) 秋风凉， 看那 木樨开花十里香，

3̲2̲· | 2̲ 5̲3̲2̲2̲3̲ | 2̲2̲2̲3̲2̲ | 1̲1̲1̲ | 3̲2̲1̲1̲ 1̲6̲ 0 | 6̲1̲· | 1̲·1̲1̲1̲ |
唔， 郎看 姐来(末)好比早姜起苗嫩 美来得红白 嫩， 姐看郎君

3̲3̲ 2̲2̲2̲ 3̲3̲3̲ | 1 3̲2̲ | 1̲6̲· | 2 | 2 2̲5̲3̲ | 2̲2̲2̲ 2̲2̲ |
好比山茶花红里凤尾 春， 唔 姐奴娘 要到梳妆台上

2 2̲2̲ | 1 1̲1̲ | 1̲ 2̲2̲ | 1 2̲1̲ | 2̲2̲ | 1̲ 3̲2̲ |
开 开 这只抽屉拿到 五千零 五百五 十个铜钿，

1̲2̲1̲2̲ | 1̲ 3̲2̲2̲1̲2̲ | 1̲2̲2̲1̲2̲ | 1̲2̲2̲1̲2̲ | 1̲2̲2̲2̲ 2̲ |
要到苏州 阊门街上岸，竖街上朝南， 横街上过东， 杨树头转 弯，

1̲2̲2̲ 2̲ 2̲ | 1̲1̲1̲ 2̲ 2̲ | 1̲ 2̲ | 1̲ 2̲2̲ | 1̲ 3̲2̲ |
灵牌店隔壁， 铁匠店 对 门， 跨街楼 下 滩， 双排头门 面，

1̲2̲2̲1̲2̲1̲2̲ | 1̲2̲2̲2̲2̲1̲2̲ | 1̲2̲1̲2̲1̲2̲ | 1̲2̲1̲2̲0 |
大儒巷灯笼店里， 摆勒七七四十九盏 铜盘铁钎篾丝笼灯,拉做七层头子

6̲1̲· | 6̲5̲· | 5̲ 6̲ 1̲ | 2̲ 3̲ 1̲ | 3̲2̲ | 3̲2̲2̲1̲ | 1̲6̲· ‖
塔， 照得(末) 四方闲 人 也照倪惠 郎。

日落西山

（踏水山歌）

太仓民歌
倪诗涛 唱
陈祖望 记谱

1=D 2/4 3/4　♩=60

0 6 6 | 2 2· | 1 2 1· | 6 1 6 5 5 | 6 1 6 — |
日落 西山　　九 曲　　　弯，

6 1 6 1 2 1 6 5 | 3 5· | 3 2· | 2· 2 1 1 2· 2 1 1 | 1 1 1 1 2 1 6 5 5 |
九曲 弯里　种牡　　丹，　千叶牡丹万叶牡丹，开勒浪 山弯

5 1 6 6 | 5 6♭ 6 3 | 5 5 6 0 | 6 6 3 5 3 | 3 2 — | 2 0 ‖
里哎，　远望　小妹（啊）碰头（啊）　难。

只怪棒头不怪郎

江阴民歌
张景祥 唱
庄 汉 记谱

1=♭B 2/4 3/4　♩=74

6 6 6 5 6 | 5 5 6 5· | 4 2 | 5 5 4 5 6 | 5 3 1 2· | 1 6 | 6 1 3 2 3 5 |
姐姐在河边 洗衣 裳，　抬头看见小情　郎，　棒打 姐姐

5 3 2 1 2 | 5 5 6 5 3 2 1 | 2 1 — | 2 3 5 5 3 1 | 3 2· 1 6 ‖
手指 尖，只怪棒　头　　不 怪　　郎。

对 山 歌

苏州民歌
陈二郎 唱
李有声 记谱

$1=\flat B$ $\frac{2}{4}$ $\frac{1}{4}$

啊,　　　　啊,

青竹竿　　　打水（末）
你唪勿唱　　我唪（末）
我格同窗　　三年（末）

白杨（呵　　呵　　啊）
来开（呵　　呵　　啊）
师兄（呵　　呵　　啊）

杨 呵,　　　四句头山歌, 八句头山歌,
场 呵,
弟 呵,

一首一首（末）　　轮转来

哟,　　　唱起山歌

心欢畅啊,　心欢畅哟 喂。

莳秧山歌

常熟民歌
夏江江 唱
李有声 记谱

1=♭B 2/4

莳 秧 要 唱 莳 秧 歌， 两 膀
一 根（哪）黄 秧 七 寸 长， 搭 着

弯 弯 泥 里 拖， 背 朝 日 头 面 朝 水，
黄 梅 就 搬 场， 莳 到 田 中 就 叫 稻，

手 拿 仙 草 莳 六 棵 呵。
大 姊 姊 出 嫁 叫 娘 娘 呵。

耘稻山歌（一）

太仓民歌
丁 杰 记谱

1=D 2/4 3/4

哎嗨 哎哎哎哎嗨 嗨咿咿 哎海咿嚆来，唱唱山歌

散（咿咿来） 散 散（咿 嗨嗨来）心 来嗨咿，

嚆嚆嚆嗨 嗨嗨 嗨嗨嗨，（嗨咿嗨 哎咿）没来到嚆，

唱（啊来 哎 嗨）唱（呀末咹吭啰化哦） 来。

耘稻山歌（二）

太仓民歌
丁 杰 记谱

1=C 2/4 3/4

5 53 5 55 | 1 61 1 1 | 3 33 2 26 | 1 - | 2 2 5 | 3 2321 |
嗬嗬 嗨嗨嗨嗬哎 嗬来，丰收(末)不忘 党，(领)(呀呀嗨 啰) 来来来来

2 326 1 | 2 1 216 5 5 3 3 | 5653 2321 | 1 - | 5 6 6 |
到 哎，(嗬嗬嗬) 丰收不忘党 领 导，(合)嗬嗬嗬

1. 6 2 2 | 1 2 1. | 1 16 2 3 2 | 2 1 2 61 6 | 5 35 5 3 |
哎 嗨嗨哎 嗨 咿咿 咿嗨咿 咿嗨咿嗨啰，嗬嗬

5 56 1 | 1 1 65 | 5 53 5 6 | 5. 3 2321 | 1 - ‖
唱(呀末 哎 嗨) 唱(呀末哎吭 啰化哦) 来。

耘稻山歌（三）

太仓民歌
丁 杰 记谱

1=C 2/4 3/4

5 5. 6 | 1 2321 2 1. | 2 16 2 | 1 2 16 |
嗬 嗬嗨嗨 嗨 嗨，嗨 咿 哎嗨

5 1. 6 6 61 6532 | 2 3 | 6 5 3 5 | 6 5 6 1 |
嗨 嗨 啰，耘稻(行格 嗨) 我要唱(末) 耘(呀来

2 16 5. 3 | 5 5 6 | 6 53 2321 | 1 - | 5 5 06 1 |
嗨 嗨) 稻(哎嗨 啰 化) 歌，(合)嗬嗬嗨嗨

2. 321 1 | 2 16 2 | 1 2 16 | 5 5 6 | 0 6 5 |
嗨 嗨 嗨 咿 哎 嗨 嗨， 我耘

5 6 1 | 2 16 5 3 | 5 5 5 | 6 53 2321 | 1 - ‖
(呀来 嗨嗨) 稻(哎嗨啰 化) 歌。

耘稻山歌（四）

太仓民歌
丁 杰 记谱

苏州民族民间音乐集成

$1=C$ $\frac{2}{4}$

1 2 | 3 - | 5 5 6 | 1 2 2 2 | 1 - | 1 6 3 |
哎 哎 哎　嗬 嗬 嗬 哎 哎 哎 哎 哎，　哎 咿

1 | 2 1 6 5 | 1 1 | 1 6 5 6 5 3 | 2 3 2 3 | 3 3 3 | 3 3 5 |
哎 哎 哎 哎 哎 哎，栀 子 花　（哎 哩）　白 兰（末）开（格）

6 6. 1 | 1 6 5 5 | 5 3 5 | 6 5 3 2 3 2 1 | 1 - |
白 淡 来，（哎 哎 哎 哎）淡（来 哎　啰 嗬 嗬）淡。

1 2 | 3. 0 | 5 5 6 | 1 6 1 3 | 2 | 2 1 6 |
哎 哎 哎　嗬 嗬 嗬 哎 呀 呀 咿 哒 哎 哎 哎

1 1 1 2 | 1 6 1 5 | 5 5 0 | 6 2 6 5 5 6 | 1 0 2 3 |
哎，我 来 唱 歌　哎，把（咿呀哎哎）山 阿 是

1 1 6 1 | 2 0 5 6 | 5 3 5 | 6 5 3 2 3 2 1 | 1 - ‖
不 夜 来，（哎 哎 哎 哎）谈（嗨　啰 化 嗨 嗨）谈。

号子

打夯号子（一）
高　调

苏　州　民　歌
吕文佐、吴小晚 唱
乔　凤　岐 记谱

1=A 2/4　♩=48

两种开头：(领)哎 嗨 哟 啦 嗨 作的(合)吭 吆　或者：

(领)哎 吭 吆 莳 嗨 咋的(合)吭 吆,(领)栀子开花(末)(合)(吭 吆)(领)一蓬松(末)(合)吭 吆,

(领)辰光倒有(合)(吭吆)(领)十点钟(末)(合)吭吆,(领)肚子饿了(合)(吭吆)(领)心里 呵(合)吭 吆,

家中无米(吭 吆) 无人烧呵吭吆。东洋大海(吭 吆) 挑水吃 吭吆,

九龙山上(吭吆) 砍柴烧 吭吆。镇江买米(吭 吆) 瓜州淘米吭 吆,

南京城里(吭 吆) 买棵小白菜吭吆, 北京城里(吭 吆) 打把切菜刀吭 吆。

打夯号子（二）
低　调

苏　州　民　歌
吕文佐、吴小晚 唱
乔　凤　岐 记谱

1=A 3/4 2/4 1/4

(领)哎 吆吆,(合)哎 吆 吭 哟 嘀,(领)吭 合着力,(合)吆 吭 吆 吆 吭,

(领)一 日格(合)(吭 啊汗)(领)皇帝啊(合)吭,(领)杨 大(合)吭 咹 汗(领)郎 啊(合)汗。

打夯号子（三）
低调转高调

苏　州　民　歌
吕文佐、吴小晚 唱
乔　凤　岐 记谱

1=A 2/4

3 3 3 1　2 2 1 | 6 6 1　2 0 | 3 3 3 5　2 2 1 | 6 6 1　2 0 |
(领)二郎(格)(合)(吭唉吭)(领)担 山啦(合)唉,(领)赶太 格(合)吭 唉吭(领)阳 啊 (合)唉,

3 3 5　2 2 1 | 3 3 1　2 0 | 3 3 5　2 2 1 | 6 6 1　2 0 ‖
(领)三气(格)(合)(吭唉吭)(领)周 瑜格(合)唉, (领)芦 花(格)(合)吭 唉吭(领)荡 啊吭(合)唉。

打夯号子（四）

苏　州　民　歌
吕文佐、吴小晚 唱
乔　凤　岐 记谱

1=A 3/4 2/4

1 1.　1 6 | 1 2 1 6　2 6 | 2 1 6　5 6 | 6 1 2 2　5 6 |
(领)哎 吆吠(合)哎吆汗　哎 嚛 吭 么 (领)吆 咋的(合)吭 吆,(领)四马投唐(合)吭吆,

1 1 1 6　5 6 | 1 1 1 2　5 6 | 1 2 6 2　5 6 | 6 5 1 2　5 6 |
(领)小秦王啊(合)吭吆,(领)伍子胥把(合)吭吆,(领)昭关闯(合)吭 吆,(领)六下三关(合)(吭吆)

2 6 1 6　5 6 | 2 2 1 6　5 6 | 1 1 6 5　5 6 | 1 1 6 2　5 6 | 1 2 1 6　5 6 ‖
(领)杨六郎(合)吭吆,(领)七星合上(合)(吭吆)(领)诸葛亮(合)吭吆,八仙过海(吭吆)(领)吕纯阳来(合)吭吆。

十只台子
（打夯号子）

苏　州　民　歌
陈 根、洪论嵩 唱
张 仲 樵 记谱

1=A 2/4 1/4
♩=84

1 2 1　2 1 6 | 1 6 6　5 6 | 1 1 1 6 1 | 5 6 ‖: 1 1 6 |
(领)哎 嗨 吆 来 吆 咋,(合)夯 吆,(领)一只格台子,(合)吭 吆,(领)四角方,

5 6 | 1 1 6 1 | 5 6 | 1 6 1 6 | 5 6 | 6 1 6 1 |
(合)吭 吆,(领)岳飞枪挑,(合)吭吆,(领)小梁 王,(合)吭 吆,(领)武松手托,

苏州民族民间音乐集成

| 5 6 | 1̇ 6 1̇ 6 | 5 6 | 1̇ 6 1̇ 6 1̇ | 5 6 | 1̇ 6 1̇ 6 | 5 6 |

(合)吭 吆,(领)千斤 石,(合)吭 吆,(领)太公(末)八十,(合)吭 吆,(领)遇文 王,(合)吭 吆,

| 2 1 6 | 5 6 | 2 1 6 | 5 6 | 2 1 6 | 2 1 6 | 2 1 6 |

(领)吆 咗,(合)吭 吆,(领)吆 来,(合)吭 吆,(领)呔哎嗨,(合)呔哎嗨 呔哎嗨

| 5 6 | 1̇ | 2 1 6 | 2 1 6 | 6 5 6 1̇ | 6 5 4 2 | 5 5 |

吭 吆,(领)呔, (合)呔 嗨 呔 嗨 呔 嗨 呔 嗨 哼 哎。

| 1̇ 1̇ 6 4 | 5 4 | 2. 4 2 4 | 5 4 | 1̇ 1̇ 6 4 | 5 4 |

(领)哎嗨哎子,(合)哎 嗨,(领)来 呀咦,(合)哎 嗨,(领)两只(末)台子,(合)哎 嗨,

| 2 4 2 4 | 5 4 | 6 6 5 4 | 5 4 | 2 4 2 2 | 5 4 |

(领)凑成双呀,(合)哎 嗨,(领)辕门斩子,(合)哎 嗨,(领)杨六郎呀,(合)哎 嗨,

| 1̇ 1̇ 6 4 | 5 4 | 2 5 2 2 | 5 4 | 1 1 6 4 | 5 4 | 2 2 2 4 |

(领)诸葛亮就把,(合)哎 嗨,(领)东风借呀,(合)哎 嗨,(领)三气周瑜,(合)哎 嗨,(领)芦花荡呀,

| 5 4 | 2 | 2 1 6 | 2 1 6 | 6 6. | 1̇ 6 6 | 5 6 |

(合)哎 嗨,(领)呔, (合)呔 嗨 呔 嗨,(领)斯朗 捎 起,(合)吭 吆。

麻 油 调

(打夯号子)

苏 州 民 歌
金 长 生 唱
张仲樵 记谱

1=G 1/4
♩=144

| 3 3 | 2 | 1 1 | 2 | 3 3 | 2 | 1 | 2 |

(领)一 张 (合)(哼) (领)台 子 (合)(哼) (领)四 角 (合)(哼) (领)方, (合)哼,
(领)岳 飞 (合)(哼) (领)枪 挑 (合)(哼) (领)小 梁 (合)(哼) (领)王, (合)哼,
(领)武 松 (合)(哼) (领)手 托 (合)(哼) (领)千 斤 (合)(哼) (领)石, (合)哼,
(领)太 公 (合)(哼) (领)八 十 (合)(哼) (领)遇 文 (合)(哼) (领)王, (合)哼,

| 3 3 3 | 2 | 1 1 | 2 | X | X | X | 5 |

(领)呱啦啦,(合)哼, (领)捎 起 (合)(哼) (领)哎, (合)哎, (领)吆! (合)吆!
(领)呱啦啦,(合)哼, (领)捎 起 (合)(哼) (领)哎, (合)哎, (领)吆! (合)吆!
(领)呱啦啦,(合)哼, (领)捎 起 (合)(哼) (领)哎, (合)哎, (领)吆! (合)吆!
(领)呱啦啦,(合)哼, (领)捎 起 (合)(哼) (领)哎, (合)哎, (领)吆! (合)吆!

打夯号子

苏州民歌
洪论嵩唱
张仲樵、孙克秀、肖翰芝 记谱

香山号子

（起重）

苏州民歌
金炳生唱
肖翰芝、孙克秀 记谱

石象嘴里衔青草

（夯调）

吴江民歌
许维均 唱
顾鼎新 记谱

① 苏州吴江一带石桥很多，都呈环形，有些桥有几十个桥洞，工人们在建筑它们的时候用此歌来鼓励劳动热情。

起仓号子

苏州民歌
金炳生 唱
张仲樵 记谱

提货号子

苏州民歌
金炳生 唱
张仲樵 记谱

挑担号子（一）

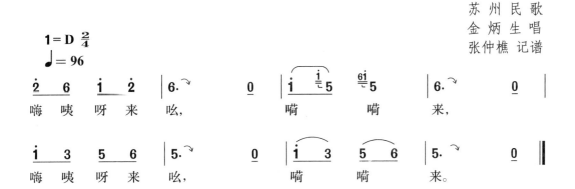

苏州民歌
金炳生 唱
张仲樵 记谱

挑担号子（二）

苏州民歌
张仲樵 记谱

1=G 2/4　♩=84

6 2 | i 65 | 6 6 0 | 6 6 3 5 6 | 5 5 0 | i 6 65/3 | 0 X | 6 3 5 65 ‖
哎 嗨 嗬　哎 　嗨，　哎 啰 咳 哎。

开道号子

苏州民歌
金炳生 唱
肖翰芝、孙克秀 记谱

1=F 2/4　♩=72

6 - | 6/5 5. | 5 - | 5. ⌒ | 0 i 6 5 |
（领）吆　　皆来，（合）吭　　吆，（领）吆来皆

6̇ | 6/5 3 | 3/2 2 - | 3 5 3 5 1 1/6 | 1. 2 1 ‖
来　吭　吆，　　大家用把劲 啊吭　哟。

排石基打夯歌

太仓民歌
唐爱祥 唱
张天鹏 记谱

1=C 3/4 2/4　转1=G ♩=80

廾 2. i 2 3. 2ᵛ | 6 6̂5 6 | 6 5 3 | 3 3 2 3 2 3 5 | 6 6̂5 3 | 2 2. |
（领）嗨 嗨 嗨 嗨，好 好 金 山　把得勤千年 根固万年 牢（哎），

2 2. 0 | 2 2. 0 | 2 2. 0 | 5 5 5 3 5 3 5 | 6 6 5 3 |
（合）哼哟，　　哼哟，　　哼哟，（领）勿要（吆）你 一 牵（来）我 一

2 2. | 2 2 2 1 2 | 3 3 2 1 | 6 6. | 6 6. | 6 6. ‖
板啊，　大家（吆）用力 打 下　去啊，（合）哼哟，　哼哟。

大 号 子

太仓民歌
孙学富、王玉林、秦安民
孙学奎、樊阿四 唱
杨明兴 记谱

1=E 4/4
节奏自由

(领)吖 喳喂，(合)嗨 哟，(领)吖哟 来，
(合)嗨 哩呀，(领)嗨嗨 哟来，(合)嗨呀 哩来，
(领)哼哟 哩来，(合)嗨 来，(领)哎喳哼 来，(合)嗨呀 哩来，
(领)嗨 呀哩来，(合)嗨 来，(领)哎喳 哩来，(合)嗨呀 哩来。

行 号 子

太仓民歌
孙学富、王玉林、秦安民
孙学奎、樊阿四 唱
杨明兴 记谱

1=E 4/4
♩=78

(领)哎 呀哩吭 呀,(合)哎 呀, (领)哼呀哩格咳 咳,(合)嗨嗨 呀,
(领)哼呀 哩咳 呀,(合)嗨 嗨, (领)喂嗨 嗨哼 呀,(合)嗨嗨 呀,
(领)咳咳呀 哼 呀哩,(合)嗨嗨 嗨, (领)哼呀哩格咳 咳,(合)嗨嗨 呀,
(领)喂呀嗨 哼 上哩嗨 呀嗨，(领)喂嗨 呀 哼呷呀,
(合)喂 嗨嗨，(领)哼呀里格喂 嗨，(合)嗨 嗨。

推环号子

太仓民歌
孙学富、王玉林、秦安民 唱
孙学奎、樊阿四
杨明兴 记谱

1=♯G 4/4 5/4
♩=62

钓鱼号子

太 仓 民 歌
孙学富、王玉林、秦安民
孙 学 奎、樊 阿 四 唱
杨 明 兴 记谱

1=B 4/4 2/4
♩=82

5 5 5 5 6 5 ⁵⁄₃ | 6 5 3 | i i i. 2 3 | 3 i i. 6. | 5 3 5 ‖
吁哩来 咳哟 吭 哩来 吭咋来 吭咳 哎咋来 哎 嗨哟来。

油 号 子

太 仓 民 歌
孙学富、王玉林、秦安民
孙 学 奎、樊 阿 四 唱
杨 明 兴 记谱

1=B 4/4
♩=72

1. 2 5 5 6 1 1 1 | 2. 3 5 6 3 2 1 1 | 3. 1 2 2 3 2 1 6 5 5 |
喂 上来哩喂上咳 喂 哟 喂呀咳, 喂 上来哩喂上咳

1. 6 5 5 6 1 1 1 | 2. 3 5 6 5 3 3 2 1 ‖
喂 上 来哩喂上咳, 喂 呀 喂上咳。

挑担号子（一）

太 仓 民 歌
徐士龙、徐松明 唱
张天鹏、杨明兴 记谱

1=A 2/4
♩=124

2 5 | 3 3 | 3 2 1 6 | 1 - | 6 - | 6 0 | 2 2 |
(领)噢 呀 嗬 嗬 哟 嗬 嗨, (合)嗨, (领)噢 哟

2 6 | 6 | 6 1 2 | 2 3 5 | 6 - | 6 - | 6 0 | 2 1 |
嗬 嗬 哟 嗬 哟 嗬 嗨 嗨, (领)哨 呷

6 1 2 | 6 - | 3 2 1 | 2 - | 2 1 6 | 2 2 | 2 6 |
哟 嗬 嗨 嗬 哟 咪 嗨, 嗬 嗨 哎 哟 嗬 嗬

挑担号子（二）

太仓民歌
陆连生 唱
马熙林 记谱

挑担号子（三）

太仓民歌
张荫凤 唱
陈 琏 记谱

抬石号子
（窑号子）

吴江民歌
还文忠 唱
张仲樵、肖翰芝 记谱

1=G 2/4
♩=84

| i̋ 6̋ 5̋ 6̋ 0 | i̋ 5̋ 6̋ 5̋ 0 | 5̋ 3̋ 0 | i̋ 6̋ 5̋ 6̋ 5̋ | 3. 0 |

哦 嚄 来　哼 啊 来　噢，　　好 好 的 走（哇）来，

| i̋ 6̋ i̋ 6̋ 5̋ 3̋ 2̋ | 5̋ 5̋ 6̋ | 5̋ 3̋ 5̋ 6̋ 5̋ 3̋ | 5. 0 |

哦 的 嚄 来　哼 啊 来，　当 心 点 歇 下 来。

扛石头号子（一）
（窑号子）

吴江民歌
张庭珍、于桂珍 唱
肖翰芝 记谱

1=D 2/4
♩=84

（甲）嚄 我 好 喂 子 叫 哇 来,（乙）哦 哟 么 呢 嗨 啊 来,（甲）嚄 哦 好 喂 子

叫 哇 来 （乙）嚄 我 嚄 喂 子 叫 哇 来,（甲）嚄 哇 哇 呢 过 好 哇 来,

（乙）嗯 呀 呢 过 来 嗨 哪,（甲）嚄 哦 嚄 哇 子 叫 哇 来 嗯 呀 个 呢 过

嗯 呀 嗨, 嗯 呀 哟 嗨 来 嚄 哇 子 叫 哇 来 哦 嚄 嚄 叫 咕

嗨 来,（乙）嗯 呀 来 过 嗨 呀,（合）我 们 就 歇 下 来 呀。

扛石头号子（二）

（窑号子）

吴江民歌
搬运工人 唱
肖翰芝 记谱

1=D 2/4
♩=96

| 1 1 6 5 | 6 6 3 5 ‖: 1 2 1 6 5 | 6 1 6 3 5 :‖ 1 3 2 1 | 6 6 3 5 | 5 3 2 1 ‖

哎嗨嗨，哎嗨嗨，哎 嗨，哎 嗨，哎哎嗨，哎 嗨，哎哎嗨。

扛石头号子（三）

（窑号子）

吴江民歌
搬运工人 唱
肖翰芝 记谱

1=F 2/4
♩=96

6 6 5 6 | 6 6 5 3 | 6 6 6 1 | 6 5 3 5 | 6 1 6 3 |

(甲)哎 哎嗨哟,(乙)哎 哎嗨哎,(合)哎 哟么哎哟 哎 子 哟， 哎哟 哎 子

5 5 | 2 1 6 | 5 5 | 2 1 6 | 6 0 ‖

哟 哟， 哎 哎子哟 哟， 哎 哟 号。

扛石头号子（四）

（窑号子）

吴江民歌
搬运工人 唱
肖翰芝 记谱

1=G 2/4
♩=108

2 3 2 | 2 6 1 | 2 2 2 3 | 2 1 6 1 |

(甲)哎 嗨 哎, (乙)哎 嗨 哎, (甲)哎 哟么哎哟 哎 哟 哎,

3 3 3 2 | 1 1 2 | 2 2 1 2 | 2 6 1 ‖

(乙)哎 哟 哎 哟 哎 嗨 哟, (甲)哎 哎 哟, (合)哎 嗨 嗨。

扛石头号子（五）
（窑号子）

吴 江 民 歌
张学云、宋富贵 唱
肖 翰 芝 记谱

1=D 2/4
♩=108

(甲)嗬 嗬 呼 嗬，(乙)嗬 嗬 呼 嗬，(合)哎 哟 哎 哟 嗬 嗬，
(甲)嗨 哟 啰。(乙)哎 哟 嗬，(合)哎 哟 啰。

喊面号子

吴 江 民 歌
沈 宝 祥 唱
程 明 记谱

1=A 3/8
♩=96

啊， 阳 春 面 两 碗 来 呀，
又 来 (末) 肉 丝 面 三 碗 末 呀。

三十六码头①
（慢夯调）

吴 江 民 歌
钱根生、朱元宝 唱
鲁其贵、朱 理 记谱

1=D 2/4 3/4
♩=54 有力地

1. {
(领)止 (啊) 月 里 (唔) 嗬 嗬 嗬 嗬哩) 梅 (呀)(合)花
(领)文 (啊) 武 (唔) 嗬 嗬 嗬 嗬哩) 百 (呀)(合)官
(领)当 (啊) 里 (唔) 嗬 嗬 嗬 嗬哩) 朝 (呀)(合)奉
(领)油 (啊) 车 里 (唔) 嗬 嗬 嗬 嗬哩) 把 (呀)(合)作
}

① 这是建筑工人打夯时所唱的夯调。

苏州

民族民间音乐集成

| 慢 | 夯 | 喂 | 呀 | 嗨 | | 唷 | 嗬 | 嗬嗬嗬嗬 | 嗨,(领那) | 正月(格啊)梅花(啦哩) |

（谱例略）

歌词：
慢夯喂呀嗨　唷嗬　嗬嗬嗬嗬嗨,(领那)正月(格啊)梅花(啦哩)橄(呀)立(合)(呀)春,嗬哈咿呀哈。
慢夯喂呀嗨　唷嗬　嗬嗬嗬嗬嗨,(领那)文武(格啊)百官(啦哩)连(呀)北(合)(呀)京,嗬哈咿呀哈。
慢夯喂呀嗨　唷嗬　嗬嗬嗬嗬嗨,(领那)当里(格啊)朝奉(啦哩)徽(呀)州(合)(呀)出,嗬哈咿呀哈。
慢夯喂呀嗨　唷嗬　嗬嗬嗬嗬嗨,(领那)油车(格啊)把作(啦哩)出(呀)长(合)(呀)兴,嗬哈咿呀哈。

2. 二月杏花叶来头，西山朝上出棉绸，石门小布桐乡出，纱帽绫罗出苏州。

3. 三月桃花处处红，珍珠宝贝出广东，珊瑚玛瑙甘肃出，福建出得好响铜。

4. 四月蔷薇叶里青，三白好酒出绍兴，金华火腿兰溪出，无锡出得好面筋。

5. 五月石榴是端阳，锉刀锯子出南洋，细巧蒲鞋腾桥出，细沿凉帽出丹阳。

6. 六月荷花白飘飘，西兴灯笼会十巧，白铜烟管云南出，杭州出得好剪刀。

7. 七月里来是凤仙，紫皮甘蔗出广西，大红柑子衢州出，花红杨梅出洞庭。

8. 八月桂花阵阵香，扬州出得美娇娘，大脚姑娘村村有，小脚姑娘出凤阳。

9. 九月菊花满地黄，梅溪出得好火旺，细货碗盏江西出，平窑出得好乌瓷。

10. 十月芙蓉赛牡丹，赤砂净糖出台湾，湖南蜜枣长三寸，湖北鸭梨重半斤。

11. 十一月里雪花飞，丹青皮货出陕西，鸡脚黄连四川出，有名人参出潼关。

12. 十二月里蜡梅冷清清，新市地下出灯芯，洋绉汗巾湖州出，绉纱包头出双林。

猛 夯 调

(打夯号子)

吴 江 民 歌
李 齐 宝 唱
鲁其贵、朱 理 记谱

1=C 3/4
♩=120 有力地

(领)众位弟兄(合)哼 咳,(领)调齐绳索(合)哼咳,(领)拉起来呀(合)哼咳,

(领)众位弟兄(和)哼哎,(领)齐心着力(合)哼嘘,(领)提得高来(合)哼咳,

(领)打得牢啊(合)哼 咳,(领)打得伊呀(合)哼 咳,(领)千年勿动(合)哼咳,

(领)万 年 牢 (合)嗨 唷 喽 嗨 唷 喽 哼 咳。

思 想 调

吴 江 民 歌
李 齐 宝 唱
鲁其贵、朱 理 记谱

1=A 2/4
♩=65 自由、有力地

(领)正月里(响末)思(嗳)想,(合)沙拉拉子末唪哎, 唪里唪当

沙拉拉仔唷嗬, (领)哎 咳哎咳唷, 梅花(那的)

开 放唷,(合)送把双情郎 伊呀呀(得儿)喂。

苏州民族民间音乐集成

杨柳青夯

吴江民歌
闵培传唱
顾鼎新、肖翰芝、孙克秀 记谱

1=G 2/4 1/4
♩=96

3 35 6 6̂5 | 3 5 | 3 2̂12 | 3 | 3̂332 | 3 0 | 3 35 6 6̂5 |
手拿着古盘 往前 跟， 嗨 嗨嗨咿嗨嗨， 劳动人民

3 5 | 3̂212 | 3 | 3 3 | ³6̅ | 3 3 | ³6̅ | 3̂333 6̅ 0 ‖
有干劲， 喂咗 哼 喂咗 哼 喂咗里咗 哼。

挑担号

吴江民歌
顾宝福唱
顾鼎新、孙克秀 记谱

1=D 3/4 2/4
♩=84

2̇ 1̇ 6 | 1̇ 2̇ 1̇ 6 1̇ | 2̇ 1̇ 6 | 1̇ 2̇ 1̇ 6 5 | 6 6̂5 6 | 1̇ |
噢 嗬里呀哎 嗨 噢 嗬里呀哎 嗨， 噢呀么噢 嗬

2̇ 1̇ 6 | 2̇ | 6 6̂5 6 | 1̇ | 6 5̂4 | 5 ‖
哟 嗨， 噢呀末噢嗬 哟 嗨。

挑水号子

吴江民歌
顾鼎新 记谱

1=F 2/4 3/4
♩=72

¹²=1 6̂ 1̇ 6̇· | 2 1̂2 3 5̂3 | 2 6̂ 1̇ 6̇· | 1 5 6 0 |
吭呀来 嗨呀里咗 吭呀来 嗬嗬，

3 3̂3 1 3 | 1̂2 6̇· | 3 2̂3 3 | 2 | 1 6̇· ‖
吭呀里格嗬嗬 来 嗬嗬来 嗬 啊。

打 夯

吴江民歌
张云龙 唱
张仲樵 记谱

1=G 2/4
♩=84

| 6 6 6 5 6 | 5/3 5 6 6. | 1 3 5 6 5 | 1 6 5 6 6/5 ‖
| 今朝(末)弟兄 来打夯啊， 抢得(末)多(哇) 打得(格)重啊，

| 3 3 3 5 6 6 | 3 3 3 5 6 6 | 5 0 5 0 | 5 0 5 0 ‖
吭啊嘞笃嗨呀 吭啊嘞笃嗨呀，嗨 嗨 嗨 嗨！

喊菜号子

吴江民歌
熊掌官 唱
鲁其贵、江麒 记谱
程明、存杰

1=F 2/4
♩=90

| 6 5. 3 | 2 3 2. | 2 2 5 5 | 2 3/2 2/3 1. | 1 5 |
哎 嗨 哎， 什锦(末)一只 哎， 糖

| 5 5 | 5 1 6 | 5 3 2/3 2 | 3 3 3 3 | 3/5 3 2 2/3 | 1 — ‖
醋(末) 鱼块啊嗨， 虾仁(末)黄菜汤① 哎嗨。

————————
① "黄菜汤"是蛋花汤的意思。

渔民号子（一）

（扯篷号子）

常熟民歌
唐及三、陈德富 领唱
肖如奇、李贵方、王仁昌
李四德、张民兴、金家康 记谱

苏州民族民间音乐集成

(领)哎 嗨 哩 哟,(合)来 吭 哎, 哎呀哩 咋 来
嗨 嗬, 哎 呀哩咋哎, 哟嗨 嗨 来。
来咿哎 哟 嗬嗨, 哎,哟嗬来 哟 哎 呀嗨,
哎 呀哩咋来 哎 呀, 练(哩)一个响 来 吭
呀, 哎咿个 咋来 哟 嗬, 哎 呀哩咋 哎
哟 嗨 来。来咿哎 哟嗬嗨, 呜 咿
来 呀哎呀嗬, 哎呀 哩 好来 哎 呀,
加把(哩) 劲 来 吭 呀, 呱呱(的了) 叫 来 嗨
嗬, 嗨 呀里呱 厄 哟 嗨 嗨。

渔民号子（二）

(起锚号子)

常熟民歌
唐及三、陈德富 领唱
肖如奇、李贵方、王仁昌 记谱
李四德、张民兴、金家康

苏州民族民间音乐集成

```
6  6. 5 5   5 3 5   1 6 6   6 5 3 2   5   5. 3 2 1 2
喂  哎 嗨   也,      喂 咿 喂  喂 上 喂  喂  喂 奈喂上 喂,

1 2 6   6 5 3 2   5   5. 3 2 1 2   2   2 -
喂 咿 喂  喂 上 喂  哎  嗨  喂 上 喂        也。
```

引船号子

常 熟 民 歌
王培华、马有才 唱
张民兴、金家康 记谱

2/4

```
1 1   5. 6  | 1 6 1  | 2. 3 5  | 5 3 3 2 1 |
```

1. 一队队 (哟) 渔船 呀 喂 哟 喂 上 嗨,
2. 一朵朵 (哟) 浪花 呀 喂 哟 喂 上 嗨,
3. 一张张 (哟) 白帆 呀 喂 哟 喂 上 嗨,
4. 一阵阵 (哟) 暖风 呀 喂 哟 喂 上 嗨,
5. 唱起 (哟) 渔家 呀 喂 哟 喂 上 嗨,
6. 乘风 (哟) 破浪 呀 喂 哟 喂 上 嗨,

```
5. 3 2  | 2 1 6 1 5 | 5. 3 2  | 2 1 6 1 5 |
```

出 海 洋 呀 嗨, 出 海 洋 呀 嗨。
打 船 帮 呀 嗨, 打 船 帮 呀 嗨。
映 流 水 呀 嗨, 映 流 水 呀 嗨。
拂 胸 膛 呀 嗨, 拂 胸 膛 呀 嗨。
幸 福 歌 呀 嗨, 幸 福 歌 呀 嗨。
去 远 航 呀 嗨, 去 远 航 呀 嗨。

拉网号子

常 熟 民 歌
王 培 华 唱
张民兴、金家康 记谱

```
2. 1 6 1 6.  0 6 5 3 6  -  | 6. 1 2 2 2 1 6 6  | 2 1 6 6 6 |
哎     哎 吭 嚼 哎,   吭 唷 里 仔 来      嗨 嗨 嗨 嗨 嗨,

2 2 1 6 2 2 1 6 6. 1 2 3 2 3 2 1 6 | 6 1 2 2 2 1 6 6 | 2 1. 6 6 6 |
千条(哟) 江河(啊) 汇大海哎, 吭唷 里 仔 来   嗨 嗨 嗨 嗨 嗨,
```

| 3 35 6 6 | 6 56 5 3 | 5. 3 2 1 | 2 2 | 3. 5 6 6 | 6 5 3 3 | 5. 3 2 1 | 2 — |

千人(哟)的 干 劲 汇 拢 来 哋， 吭 唷 里 仔 来 吭 嗬 哎，

| 6 6 5 3 | 6 6 5 3 | 6. 1 2 1 | 2 — | 2. 4 5 5 | 5 4 2 2 | 2 1. 6 2 | 2 |

齐心(哟) 协力(呀) 拉 起 网， 吭 唷 里 仔 来 嗨 嗨 嗨嗨 嗨，

| 2. 4 5 5 5 — | 6 5 5 4 2 — | 6 6 1 2 2 2 1 6 | 6 5 5 3 2 — |

吭 唷 里 仔 来， 吭 嗬 哎， 网 网(哟)的 银 鱼 满 船 载，

| 6. 1 2 2 2 1 6 | 6 5 5 3 2 — | 2. 1 6 1 6 — | 6 5 5 3 2 — | 2 — ||

吭 唷 里 仔 来 吭 嗬 哎， 哎 哎 吭 嗬 哎 哎！

正月梅花朵朵开

（打夯调）

常 熟 民 歌
何林妹、杨水英 唱
张民兴、秦加元 记谱

$\frac{2}{4}$

| 6 2 1 6 5 | 1 $\overset{5}{\frown}$ 3 2 | 2 — | 3. 2 1 6 | 2 1 2 6 |

正月里 梅 花 （哎 嗨嗨 嗨 嘿欧哎）
毛主席 指 示 （哎 嗨嗨 嗨 嘿欧哎）

| 6 5 3 2 5 | 5. 6 | 1 3 2 1 6 | 5 6 5 | 5 — |

朵 朵 开， 哎嗨哎嗨 咿呀嗨，
六 十 条， 哎嗨哎嗨 咿呀嗨，

| 3 5 3 5 6 1 | 6. 1 6 5 3 | 5 6 5 3 2 5 | 3 2 1 3 | 2 1 6 1 | 1 — |

各位(那个)社 员 笑 颜 (哟) 开 呀 咿呀嗨。
社员(那个)个 个 劲 头 (哟) 来 呀 咿呀嗨。

挑担号子（一）

苏州民歌
李金生 唱
张天鹏 记谱

1=C 稍快 自由地

6 5 3 1 1 | 1̇七6…… 6 5 3 3 | 5 5̇3 4 | 3 0 4 3 |
哟 嗬 嗬 咿 哟 嗬， 嗬 嗬 嗬 嗬 哎 哟 嗬， 哎 嗬

0 4 3 0 | 3. 5 6 5 3 1 | 1̇七6…… 6 5 3 0 5 | 5̇3 0 ‖
噢 嗬， 噢 咿 哟 嗬 嗬 嗬 嗬 嗬 嗨。

挑担号子（二）

苏州民歌
陶阿二 唱
张天鹏 记谱

1=G 2/4
♩=80

2̇ | 2̇ 1 6 | 1̇ 1̇ | 1̇ - | 1̇七6 5 | 1̇ 1̇65 |
吖 嗬 嗨 哈 吖， 嗨 哈 吖 咿 哟

6 5 | 2̇ - | 1̇七6 6 | 2̇ 2̇ 1 6 1̇ | 1̇ 1̇ |
嗨 嗨， 吖 嗨 嗨 吖 咿 哟 嗨 嗨

1̇ - | 6̇1 6 5 | 1̇ 1̇65 | 6 5 | 2̇ - | 1̇七6 6 ‖
吖， 来 呀 吖 嗬 嗨 嗨 吖 来 哟。

挑担号子①

昆山民歌
高仰峰 唱
张仲樵 记谱

1=C 2/4　♩=84

```
2̇ 1̇ 6 2̇ 6 1̇ | 5  5 0 | 6 5 3 2 1 2 | 3  3 0 | 3  3 0 ‖
吭 吆 么 吼 哇，吭 吆 么 嘀 哇 嘀 哇，

2̇ 1̇ 6 2̇ 6 1̇ | 5  5 0 | 6 5 3 2 1 2 | 3  3 0 | 3  3 0 ‖
哎 吆 么 嘀 哇，吭 吆 么 嘀 哇 嘀 哇。
```

挑担号子

昆山民歌
支阿二 唱
张仲樵 记谱

1=G 2/4　♩=72

```
5̲3 1̲6 | 6̲5 5̲3 | 5̲6 5  5 0 | 2  3 5 | 2̲3 2 2̲6 | 1  1 0 ‖
吭 吆 哩 叽 嘀，　　嗨 吆 哩 叽 嘀。
```

挑担号子

昆山民歌
唐小妹 唱
江麒、屠引 记谱

1=C 2/4　♩=84

```
6 1 2 5 | 3̇ 3̇ 2̇ 1̇ 2̇ 3̇ 2̇ | 1̇ - | 2̇ 2̇ 1̇ 6 1̇ 2̇ | 1̇ 6 5 5 |
嘀 咿 吆 嘀 嘀 嘀 嘀 嘀 嗨， 嗨 哟 末 哟 嘀 嗨 哟 嘀 嘀

6 1̇ 6. | 6. 5 6 | 6. 5 6 | 6 1̇ 2̇ 1̇ 6 5 | 6 1̇ 6. ‖
嘀 嘀 嗨， 吭 咿 哟 嗨 哟 嘀 哟 嘀 嗨 哟 嘀 嘀 嘀 嗨。
```

① 此挑担号子系妇女唱的。

挑担号子

苏州民族民间音乐集成

昆山民歌
张文明 唱
江麒、屠引 记谱

1=C 2/4　♩=85

| 5̲ 6̲ 1̲ | 1̲ 6̲ 5̲ | 3̲ 5 5 | 5̲ 5̲3̲ 3̲5̲ | 5 0 | 5̲ 5̲3̲ 3̲5̲ | 5 0 ‖

嗨哟 嚁嚁 吭哟 嗨哟，吭 哟， 吭哟 嗨嗨。

挑担号子（一）
上　坡

张家港民歌
李云山 唱

1=D 2/4 3/4
中速（男腔）

3̲2̲3 2̲3̲1̲ | 2̲1̲ 2 0 0 | 3̲2̲2 2̲1̲ | 2̲3̲ 2̲1̲ | 2̲3̲2̲3 2̲3̲2̲1. | 1̲ 6̲ - ‖

(啊 嚁) 雪(噢) 嚁 嚁哎 咗哩哟 嗨里哟 啊。

挑担号子（二）
平　地

张家港民歌
李云山 唱

1=D 2/4
中速（男腔）

3 2̲3̲1̲ | 3̲2̲3 2̲1̲ | 2 2̲3̲2̲3 0 | 3 2̲1̲ | 2 2̲3̲2̲1̲ | 1̲ 6̲ 0 ‖

噢 嚁喂 咗 嚁喂 哎咿， 噢 嚁喂 哎咿哎哩 哟。

挑担号子（三）

张家港民歌
沈四宝 唱

1=D 3/4 2/4
稍快（男腔）

1̲ 6̲ 1̲2̲ 2 - | 2̲ 1̲ 2 | 1̲ 6̲ 5̲ 0 | 2̲ 1̲ 2̲2̲ 0 0 | 1̲ 6̲ 6̲. 0 ‖

嗨 咿咿 嗨 咿呃 嚁呜哇， 嚁咗 嚁呜 嗨 咿哟 啊！

挑担号子（四）

1=♭B 5/4
稍快（男腔）

张家港民歌
沈四宝 唱

6 5 ⁵⁄₆ | 5̄ 6̄ 5 3 3 | 3 0 | 6 5 6 ⁵⁶⁄₅ ⁵⁄₃ — — |
嗨 咿 哟 嗬 哇 呔 呀 嗨 咿 哟 哇 呔，

¹⁄₆ 6 — — ⁵⁶⁄₅ 0 0 | 6 5 ⁵⁄₆ 6 5 3 3 — ‖
嗨 呵 嗨 咿 哟 哇 嗬 呜 啊。

挑　泥

1=G 2/4 1/4
中速（男腔）

张家港民歌
钱老三 唱

⁶⁄₅ ⁴⁄₅ 1̄ 6 5 | 6 5 3. | ⁶⁄₅ ⁴⁄₅ 1̄ 6 5 | 5 4 2. |
嗨 哎 来 呀 啰 嗨 哎 来 呀 啰，

5 5 1 1 1̄ 6 | 5. | 4̄ 2 0 | ⁶¹⁄_ 6̄ 5 3 | 6 ⁵⁶⁄₅ | ⁵⁄₃ | 1 5 6 1 | ⁵⁶⁄ 5. | 4̄ 2 0 ‖
嗨 嗨 唷 嗬 来 呀 嗬 啰 嗬 啰 嗬 嗬 嗨 哟 啊 的 啰 嗬！

打　夯

1=G 2/4
稍慢（男腔）

张家港民歌
殷之文 唱

3 3̄ 5 6 ⁶⁄₁ | ⁶⁄₅ ⁵⁄₃ | 3 3̄ 5 6 ⁶⁄₁ | ⁶⁄₅ ⁵⁄₃ |
哼 那 嗨 子 吭 喹， 登 （嗷） 近 瞭，

3 3̄ 5 6 1 | 2̄ 1 6 5 | 3 3̄ 5 6 1 | ¹⁶⁄₅ ⁵⁄₃ ‖
双 （啊） 手 举 上 慢 （呀 啊） 慢 来 行 哎。

车水号子

1=D 2/4
稍快（男腔）

张家港民歌
李洪才 唱

| 1. 2 3 5 | 3 — | 3 — | 2 1 6 5 | 6 1 1 1 2 3 |
嗨 咗 哩 呀 来， 嗬 啊 桑 哩 呀 嗨，

| 1 — | 6 1 6 0 | 5 5 5 6 | 5 1 | 2 5 3 2 |
啰 嗬嗬 嗨 嗬咿 来 呀 嗨 嗨，

| 3 2 1 6 | 1 2 3 2 | 1 — | 6 1 6 0 |
哟 嗬咿 来 呀 哎 嗬嗬。

丰 收 歌

1=♭B（男腔） 1=♭E（女腔） 2/4 3/4
欢快

张家港民歌
冯金成 唱

(领)和 风 吹 来，(合)嗨唷 嗬嗨唷 嗬嗨，(领)绿油油的麦苗 青青，(合)嗨唷嗨嗨唷，

(领)大伙儿，(合)来 来来呀 来 哟，(领)小伙子，(合)来 哟，(领)大姑娘，(合)来 哟，

咱们队的苗 长得嫩又壮， 嗨唷嗨嗨唷 嗨唷嗨嗨唷。

船工号子（一）
扯 篷

1=D 2/4
中速（男腔）

张家港民歌
赵安国 唱

嗨里格哟来 吭来央， 嗨里格咗来嗨呀啰， 嗨呀里嗬啰

民间歌曲卷(下卷)

2. 1 3 | ⁵3 1 2 3 2 3 | 2 ⁵3 3 2 1 6 | 3 2 1 2 |
哟 哟来， 哟 桑里来呀 嗨 咗哩来呀 嗨呀哩嗬，

6 · 6 1 5 · 6 | 1 6 ¹6 | 6 · 6 1 2 3 | ¹6 5 6 ‖
嗨呀里啰哇 嗨哎 呀 嗨里格咗来 吭来央。

船工号子（二）
摇 橹

1=D 2/4

中速（男腔）

张家港民歌
刘才郎 唱

5 5 5 ⁶5 | 3. 2 1 | 6 · 6 1 2 3 5 | 1 — |
摇 一 橹 来（嗬 噢 咿呀末）上 来 呀，

3 2 1 3 5 | 2. 1 2 | 3 3 2 2 3 5 | 3. 2 1 ‖
（哎哩）上 来（嗬 噢 咿呀末 来 呀 嗬。

船工号子（三）
摇 橹

1=G 2/4

中速（男腔）

张家港民歌
赵安国 唱

i i 6 5 5 6 | i i 6 5 5 6 | i i 6 6 5 5 6 | i 1 6 5 5 ⁀6 ‖
摇 橹（嗨）摇橹（嗨） 摇 橹（哟） 摇橹嗨， 摇橹（嗨嗨）摇橹（吭） 摇 橹（嗨） 摇橹吭。

船工号子（四）
撑 船

1=D 2/4

慢（男腔）

张家港民歌
李洪才 唱

2 2 1 2 3 5 3 2 3 | 3 2 1 3 2. 1 6. | 6 6 1 2 3 2 1 6 | 2 1 6 2 3 1 ¹6 ‖
嗨呀里格哟 来 嗨 嗬嗬， 嗨呀里格哎 来 哎哎哎 嗬哇。

277

船工号子（五）
点 水①

1=A 自由地（男腔）

张家港民歌
赵安国 唱

`1 7 1 7 1 6 1 5 | 1̄ 6 5 1 5 | 5 6 5 6 6 5 4 ‖`

嗨， 四十八节嗨。

船工号子（六）
打 水②

1=A 自由地（男腔）

张家港民歌
赵安国 唱

`1 7 1 7 1 6 1 5 | 1̄ 6 6 | 5 5 6 5 6 5 ‖`

哎， 五托水 呃。

船工号子（七）
拉 货

1=D 2/4 慢（男腔）

张家港民歌
赵安国 唱

`3 2 3 3 1 6 | 3 2 3 3 1 2 3 | 3 5 1 2 | 2 2 3 1 1 2 | 2．1 2 2 1 5 6 ‖`

嗨里哟噢吭 哟 嗨哩咗来嗨 啰， 哟来 哟来 嗨 哟来嗨唷啰 吭里唷来吭 唷。

磨粉号子

1=D（男腔） 1=G（女腔） 2/4 3/4 中速

张家港民歌
冯金成 唱

`6 6 1 2 2 | 3 3 5 1 | 2 | 5 3 3．2 | 1 2 | 6 6 1 6 1`

杨树扁担软汪汪 哦 嗨 哟 嗨 哟， 挑担小麦

`2 2 1 6 6 | 6 1 2．1 | 6 | 2 2 2 1 2 | 3 3 5 1 | 2`

进磨坊啊 嗨哟 嗨哟， 磨子郎下来 粉粉碎 哦

`5 3 3．2 | 1 2 | 6 6 1 6 1 | 1 2 1 6 6 | 6 1 2．1 | 6 ‖` *rit.*

嗨哟嗨哟， 箩柜里厢白如霜啊 嗨唷 嗨哟。

① ② "点水""打水"为测水的意思。

打场号子

1=D（男腔） 1=A（女腔） 2/4 3/4

张家港民歌
冯金成 唱

稍快

(领)一记高，(合)哼唷嗨，(领)一记低，(合)哼唷嗨，(领)一只麻雀一个头呀末，

(合)哼唷嗨，(领)两只眼睛活溜溜，两只脚叮咚走，一个尾巴朝后头，

(合)喂 喂得儿哟，海棠花儿开呀喂得儿哟。

一记高呀一记低

（打夯号子）

1=D 2/4
♩=108

张家港民歌
冯金成 唱

(领)一记高 (合)哼哟嗬嗨哟,(领)一记低哟(合)哼哟嗬嗨哟,(领)一只麻雀

一只头呀,(合)哼噢嗬嗨哟,(领)两只眼睛活溜溜，两只脚

叮咚走，一个尾巴在后头，(合)喂 喂得儿

哟，海棠花儿开 喂喂哟。

苏州民族民间音乐集成

盘 锚

(船工号子)

张家港民歌
赵安国 唱

1=C 2/4 3/4
♩=108

| i̅ 5 | 6. 5 | 5̅ 3. 5̅ 6 | i̅ 5 | 6. 5 3 | 2̅ 3 5 | i 3 | 5. 5̅ 6 |
喂 喂 咿 桑 哩 喂 哟 喂, 湾 呀 嗬 喂 桑 哩 喂

| i̅ 5 | 6̅ 5̅ 3 | 3 3 | i̅ 5 | 6̅ 5̅ 3 | 2. 3 5 | 5. 3 2. 1 | 2. 3 2 |
哟 喂, 湾 湾 嗬 喂 湾 呀 哎 哩 桑 哩 湾 呀,

| 5 6̅ i̅ 6 | 5. 3 6 | i i̅ 6̅ 5 | 2. 3 5 | i̅ 6 | 6. 5̅ 3 | 2. 3 5 ‖
嗬 喂 咿 哥 哩 喂 哟 喂 湾 呀 哟 喂 湾 呀。

渔民号子

苏州民歌
文化馆 记谱

1=F 2/4
♩=60

领 | 3 3 3 3 | 5 6̅ 5 |) 0 (| 3 5̅ 3 1 1̅ 6 |) 0 (|
 嗨 唷 哩 格 嗬 嗨, 嗨 嗨 嗬 啦,

合 |) 0 (| 3 5 6̅ 5 |) 0 (| 1 5 3̅ 5 |
 嗨 嗬 嗨, 嗨 嗨 哩,

| 2 2 2 2 | 5 3̅ 5 |) 0 (| 3 5̅ 3 1 1̅ 6 |) 0 (|
嗨 哟 哩 格 嗬 嗨, 嗨 嗨 哩 嗬 啦,

|) 0 (| 2 5 6̅ 5 |) 0 (| 1 5 3̅ 5 |
 嗨 嗬 嗨, 嗬 唷,

| 2 5 3̅ 5 |) 0 (| 6̅ 6̅ 2 1̅ 6 |) 0 (|
嗨 嗨 嗨 哩, 唔 唷 嗬 嗬,

|) 0 (| 2 1̅ 6 5̅. 6 |) 0 (| 1 1 1 1 |
 嗨 唷 哼, 嗨 唷 嗨 唷,

拉船号子

苏州民歌
文化馆 记谱

双人扛石头号子

苏州民歌
文化馆 记谱

扛大理石号子（一）

1=B 2/4 3/8
♩=96
稍慢

苏州民歌
文化馆 记谱

(领)呜 咿 哟,(合)嗨 嗨 咿 哟,(领)呜 咿 哟哟 嗨 咿嗨咿 哟,

(领)滑 脚 嗨 嗨,(合)嗨 咿 哟啃 嗨 嗨 嗨 呜 咿 哟,(领)吭 咿 哟,

(领)哼 咿 哟嗨啊,(领)看 清,(合)哼 咿 哟嗨啊,(领)踏 祓,(合)哼 咿 哟嗨啊,

(领)滑 脚 嗨啊,(合)(嗨 咿 嗨啊)看(仔)清 啊,(合)哼 呀

嗨 咿 嗨,(领)独 当 哼 咿 哟,(合)晒 咿

嗨啊, (领)看 清(格) 忽 下(格) 来, (合)啃 哇。

扛大理石号子（二）

1=C 2/4
♩=96

苏州民歌
文化馆 记谱

(领)嗨 咿 哟 哇,(合)吭 吔,(领)弄 大 料,(合)喂 嗨
(领)扎 竹 叫 哇,(合)吭 吔,
(领)出 大 料 哇,(合)吭 吔,

苏州民族民间音乐集成

$\dot{2}$ $\dot{1}6$ | $6.\underline{5}$ 60 | $\dot{1}.$ 6 | $6.\underline{5}$ 60 ‖
嗨 哟 吭 呔，(领)喂 嗨 (合)吭 呔。

推煤车号子

1=C 2/4 3/4

♩=80

苏州民歌
文化馆 记谱

$\dot{1}$ 6 $\underline{\overset{32}{\equiv}\dot{3}}$ | $\dot{2}$ $\underline{\dot{2}}{\equiv}6$ $\dot{1}6\dot{1}.$ | $\dot{2}$ $\underline{\overset{32}{\equiv}}$ $\dot{3}$ 2 6 | $\dot{1}2\dot{1}65$ — |
(领)春(啊)风 吹(呀)来， (合)暖(呀啊)洋 洋 哎,

6 $\underline{56}\dot{1}$ 5 | 6 $\underline{56}$ $\underline{\overset{5}{\equiv}}3$ — | 6 $\dot{1}$ 5 $\underline{\overset{\dot{1}}{\equiv}}6$ | $6.\dot{1}635$ — ‖
(领)用(啊)力(呀),(合)推 呀 呐， (合)用(啊) 力 撑 啊。

戽水号子

1=C 3/4

♩=84

苏州民歌

6 6 $\underline{\dot{2}.}$ $\dot{1}$ 6 0 |)0(| $\dot{1}.$ $\dot{2}$ $\underline{\overset{\dot{1}}{\equiv}6.}$ 5 $\underline{\overset{5}{\equiv}}3$ 0 |)0(|
一(末)满 桶， 二(末)满 双，

5 $\underline{53}$ 5 $\underline{\overset{6}{\equiv}5}$ 3 0 |)0(| 5 $\underline{53}$ $\dot{1}$ 3 5 0 ‖
一(末)满 三， 三(末)满 四。

送郎送到车垛头

(车水号子)

1=G 2/4 3/4

♩=52

江阴民歌
徐晋财等 唱
雪 竹 记谱

(主歌) 节奏较自由

1 | 2 | 2 $\underline{\overset{21}{\equiv}6.}$ 6 | 1 $\underline{\overset{232}{\equiv}}$ $\underline{22.}$ $\underline{\overset{216}{\equiv}}$ 1 | $\underline{\overset{\dot{1}}{\equiv}}6$ — |
(领)(嗨 嘿) 送 (哎) 郎 送(勒) 到

1 $2.$ | 2 $\underline{\overset{21}{\equiv}6.}$ 0 3 | 5 5 | $3.$ 2 1 ∨ | 1 $\underline{\overset{232}{\equiv}}$ |
(嗨 嘿 嘿 哦) (合)(嗨 呀) 车 垛

了 歌

1=G 3/4
♩=48
节奏较自由

苏州民歌

苏州民族民间音乐集成

(领)车后底儿 好像(啊) (合)好 像 白 鹤 飞。

船工号子①(一)
(大 号)

1=A 3/4 2/4
♩=48
沉重、有力

太仓民歌
张学文 唱
顾鼎新 记谱

(领)噢 来，(合)哎 哎 啰，(领)噢咿啰，

(合)吭 来，(领)哟 来沙呀,(合)吭 来，(领)吭咿来，

转 1=♯C

(合)吭 哟 来， (领)噢 来，

(合)吭 哟 来， (领)吭 哟 里 来， (合)吭

哟， (领)咦 哟 来， (合)嗬 咿 格 来，

(领)吭 哟 来， (合)吭 哟 来。

① 此歌曲用作重体力劳动，如起篷到五分之四的时候，通常唱此号。

船工号子（二）
（点水号）

太仓民歌
孙学富唱
顾鼎新记谱

1=A 3/4 2/4
♩=72

(深水)四 十(呀) 五① 五 十 呀，
(浅水)五十 六节来，五十七节来，五十八节(来)五十九。

船工号子（三）
（拉油号）

太仓民歌
张学文等唱
顾鼎新记谱

1=D 2/4 1/4
♩=72

(领)噢咿来 哎啦， (合)哎呀，(领)哎哩噢，
(合)咳呀，(领)咳啦咗来哎， (合)噢来哟来， 噢来哟来。

大伙齐动手
（拉船号子）

苏州民歌
王东生唱
江麒、屠引记谱

1=C 2/4 3/4 1/4
♩=74

(领)嗨咿哟来了喂 嗨， (领)吭啦 呔呀，
(领)大伙家齐动(嗨) 手，(合)吭啦呔嗨 嗨，

① 四十五节以上都是深水，越少水越深，五十六节向下数水越来越浅。所以，节数越少越深，越多越浅，越浅越危险。

苏州民族民间音乐集成

船工号子（一）
拿包

江阴民歌
吴静岩 记谱

$1=\flat E$ 4/4 2/4 3/4

♩=72—84

(领)喂 喂咕喽 喂喂喽，哎呀哎仔喂 喂 喽，
小 大 姐(喽) 小 姑来 喽，喂 喂 喽
噢 喵来， 哟 啰 来 哟 喵 喽。

船工号子（二）
装包

江阴民歌
吴静岩 记谱

$1=\flat E$ 4/4

♩=144

(领)嗨 嗨 咗(合)嗨 嗨 嗨,(领)咿喽(合)嗨 嗨 嗨,(领)用力,(合)嗨 嗨 嗨,(领)加劲
(合)嗨 嗨,(领)齐动,(合)嗨 嗨 嗨,(领)兄弟,(合)嗨 嗨 嗨,(领)帮助,(合)嗨 嗨,(领)再用
(合)嗨 嗨 嗨,(领)力量,(合)嗨 嗨 嗨, 满了,(合)嗨 嗨 嗨 嗨。

① 此曲流行在长江下游一带，船工们经常运输货物到上海、镇江、芜湖、九江各地。这是船工们劳动时所唱（打）的号子，故名为"船工号子"。这个号子是由江阴轮船公司的职工唱的，曲调高昂有力，节奏鲜明，劳动生活气氛强烈，是一首边歌边舞的曲子。

船工号子（三）
撑 篙

1=♭B 2/4
♩=78—84

江阴民歌
吴静岩 记谱

(领)嗨呀哩啰,(合)嗨呀哩喽,(领)哟 来,(合)哟 来,(领)哟 来,
(合)哼哟 来,(领)嗨呀哩 喽,(合)嗨 呀哩喽哎,(领)嗨 哟,(合)(嗨哩)上 来,
(领)嗨 呀啦哇,(合)嗨 呀哩喽 来,(领)嗨 呀哩 喽,(合)嗨 呀哩喽来,(领)众 位(格)弟兄们啊,
(合)哟 来,(领)齐用 力 道,(合)嗨呀 喽,(领)扛起(格)两 橹,(合)嗨 呀。
(领)(嗨) 上 来(格)我,(合)哼 哟,(领)加(仔格)劲 呃,(合)嗨 呀里 喽,(领)还有个 两道
(合)哟 噢 来, (领)噢 来 哟,(合)哟 噢 来,(领)马 上要 到 了。(合)嗨哟 喽,
(领)不 怕(格)困 难,(合)嗨 呀,(领)(嗨 哩)上 来,(合)哼 哟,(领)哼呷 个哟 来,
(合)嗨呀 喽,(领)嗨呀 喽来,(合)哟 来,(领)嗬 来哉呀,(合)哟 来,
(领)马上(哩) 来 呀嗨呀喽,(领)嗨呀 喽来嗨 呀喽呀。

船工号子（四）
摇 橹

江阴民歌
吴静岩 记谱

1=E 2/4
♩=84

1　　1 2 ｜5 6 5　3 5 ｜³⁻₂ -　｜2 3　5 6 ｜3 2　1 ‖
(领)好　好的 上　来呀,(合)好　　上(哩)来(呀)荡 上

2 3　3 2 ｜1 -　｜2 3　2 1 ｜1 2　3 2 ｜5 6 5　3 2 ｜
桨啰,(合)好　　上(哩)来呀,(领)摇 起(格)来 呀啊,

2 -　｜2 3　5 6 ｜3. 2 1 1 ｜2 3　3 2 ｜1 -　｜
(合)好　　上(哩)来呀,(领)众　位(格)弟兄们呀,(合)好

2 3　3 2 ｜1　1 6 ｜6 5　3 2 ｜2 -　｜2 3　5 6 ｜
上(哩)来呀,(领)扛 起(格)两 橹,(合)好　　上(哩)来呀,

3 2　1 ｜5 3　2 1 ｜1 -　｜2 3　³⁻₂ ｜1　1 1 ｜
要　撑 篙 呀,(合)好　　上(哩)来啊,(领)好 好的

5 6 5　3 2 ｜2 -　｜2 3　5 6 ｜3 2　1 1 ｜2 3　3 2 ｜
上(哩)来,(合)好　　上(哩)来呀,(领)摇 起格 两 橹啊,

1 -　｜2 3　2 1 ｜1 2　3 2 ｜5 6 5　3 2 ｜2 -　｜
(合)好　　上(哩)来呀,(领)好 好的 上(哩)来,(合)好

2 3　5 6 ｜3 2　1 1 ｜2 3　3 2 ｜1 -　｜2 3　2 1 ｜
上(哩)来呀。(领)好 好的 上(哩)来,(合)好　　上(哩)来呀,

1　2 3 ｜6 5　3 ｜2 -　｜2 3　5 6 ｜3 2　1 1 ｜
(领)摇 起(格)来 呀,(合)好　　上(哩)来呀,还　要(末)

船工号子（五）
拉 桡

江阴民歌
吴静岩 记谱

$1=C$ $\frac{2}{4}$ ♩=108

船工号子（六）
拉 篷

苏州民族民间音乐集成

江阴民歌
吴静岩 记谱

1=D 2/4
♩=60

(领)嗨哟哩 来，(合)哟 来 过来格哉 哼哟来，

(领)(哼)到(哩)来 呀,(合)哼哟来,(领)众位(格)弟兄们啊,(合)哟 来,

(领)齐用(格)力 道,(合)哼哟来,(领)拉紧(格)篷哟,(合)哼哟来,

(领)挡东(格)风哟, (合)哟 来, (领)拉 得高, (合)哼 哟 来,

(领)行 得(格)快, (合)哼哟 来,(领)还有(格)两行, (合)哟 来,

(领)过 来 格 哉, (合)哼哟 来, (领)众 位(格)弟兄, (合)哟 来,

(领)加一把(格)劲哟,(合)哟 来, (领)过来格哉, (合)哟 哼 来,

(领)嗨 啰 哟,(合)嗨 啰 哟,(领)噢 来, (合)哼哟 啰 来。

船工号子（七）
滴 水①（量水）

江阴民歌
吴静岩 记谱

1=G 2/4
♩=72 自由地

嗨哎嗨，担不流啰来，噢嗨，小节滴大水啰噢，嗨，四十级正啊嗨，嗨，四十五啊啰，嗨，五十级正啊啰噢，嗨五四级水啰嗬嗬。

船工号子（八）
绞 关②

江阴民歌
吴静岩 记谱

1=A 2/4
♩=72—84

(领)喂上喂哩喂哟喂 喂哟,(领)喂上哩喂 哟,(合)喂 喂哟,
(领)喂上喂哩喂呀,(合)喂 喂呀,(领)众位(格)弟兄们啊,(合)喂 喂哟,

① "滴水"也叫量水，夜间航行时，为辨别水的深浅，以防遇浅或暗礁，船工们测量水的深度时就叫滴水。

② "绞关"指船靠岸时，将船缆绳套至岸格上，船工们在船上推动绞关，缆绳绕在绞关上，使船逐渐靠岸，谓之绞关。

苏州民族民间音乐集成

| 2 2 3 ²₁ 3 5 | 5. 3 3 5 | 5. 5 5 5 6 3 5 | 5. 3 2 2 |
(领)绞 上(末) 来 呀,(合)喂 喂 呀,(领)喂 上 喂 哩 喂 哟,(合)喂 喂 呀,

| 2 2 3 5 6 | 5. 3 2 5 | 5 5 5 6 3 5 5 | 5. 3 2 2 |
(领)喂 上 哩 喂 呀,(合)喂 喂 呀,(领)众 位 格 弟 兄 们 啊,(合)喂 喂 呀,

| 2 2 3 5 6 | 5. 3 3 5 | 6 3 5 6 3 5 | 5. 3 2 2 |
(领)齐 用(格)力 呀 喂 喂 呀,(领)绞 上 来 呀,(合)喂 喂 呀,

| 2 2 2 3 5 6 | 5. 3 3 5 | 5 3 5 6 3 5 | 5. 3 2 2 |
(领)喂 上 喂 哩 喂 呀,(合)喂 喂 呀,(领)加 把 仔 劲 哪 喂 喂 呀,

| 2 2 3 5 5 | 5. 3 3 5 | 5 6 3 3 6 5 | 5. 3 2 2 |
(领)克 服 了 困 难,(合)喂 喂 呀,(领)上 码 头 喂,(合)喂 喂 呀

慢
| 2 2 2 3 5 6 | ⁵₁ 6. 3 3 5 | 5. 3 3 6 | 5. 3 3 5 ‖
喂 上 喂 哩 喂 呀 喂 喂 呀,(领)喂 喂 呀,(合)喂 喂 呀。

船工号子(九)
起 仓

1=♭B 4/4
♩=72

江阴民歌
吴静岩 记谱

| 6 6 5 3 5 3 3 — | 6. 3 5 6 5. 3 2 | 6 6 5 3 5 3 5 |
(领)(噢 哟 末)上 仓 来, (合)嗨 呀 啰, (领)(噢 哟 末)仓 上 来 哟

| 6. 3 5 6 5 3 2 | 5 6 5 3 5 3 5 | 6. 3 5 6 5. 3 2 |
嗨 呀 啰, (领)一 人(末)一 只 包 啊,(合)嗨 呀 啰,

| 3 5 6 5 3 3 — | 6. 3 5 6 5 3 2 | 6 6 6 6 6 5 3 5 |
(领)同 志 们 拿 过 来, (合)嗨 呀 啰 来,(领)吆 咋(末)立 过 来 呀,

(合)嗨 呀 啰， (领)同志们齐用 力 呀,(合)嗨 呀 啰 来,

(领)还有(末)两包咿哉， (合)嗨 呀 啰， (领)加(呀末加劲干,

(合)嗨 呀 啰 嗬,(领)后头(末)来格哉 呀,(合)嗨 呀 啰 嗬。

划 龙 船

1=D 2/4
♩=88

昆山民歌
路 行 记谱

1.(领)拨开(仔格) 船 头 摆开(仔格)楫哎 嘿嘿嘿咿吔哩,
2.(领)栀子花 开 来 心里(仔格)乐哎 嘿嘿嘿咿吔哩,
3.(领)花鞋(仔格) 脱 在 田梗(仔格)上哎 嘿嘿嘿咿吔哩,
4.(合)船头上 划 来 龙取(仔格)楫哎 嘿嘿嘿咿吔哩,

划起 (仔) 龙 船 唱山 (仔格) 歌哎 嘿嘿,
农村 里姑 娘 下田 (仔格) 忙哎 嘿嘿,
脚踩 (格) 泥 浆 手插 (仔格) 秧哎 嘿嘿,
后艄 头划 来 白鹤 (仔格) 飘哎 嘿嘿,

(合)(溜 溜溜溜咪) 划 (仔) 船 (溜 溜溜溜)
(合)(溜 溜溜溜咪) 划 (仔) 船 (溜 溜溜溜)
(合)(溜 溜溜溜咪) 划 (仔) 船 (溜 溜溜溜)
(合)(溜 溜溜溜咪) 划 (仔) 船 (溜 溜溜溜)

苏州民族民间音乐集成

```
5. 6 1 2 1 | 6 1  6  5 | 3   5 3 | 2 2  3 | 2 — ‖
彩 (溜 溜 溜 哝 咿 吔 嘿) 划   彩   船 哎 嘿 嘿。
彩 (溜 溜 溜 哝 咿 吔 嘿) 划   彩   船 哎 嘿 嘿。
彩 (溜 溜 溜 哝 咿 吔 嘿) 划   彩   船 哎 嘿 嘿。
彩 (溜 溜 溜 哝 咿 吔 嘿) 划   彩   船 哎 嘿 嘿。
```

山外青山楼外楼①

（三十六码头调）

吴 江 民 歌
钱 根 生 唱
鲁其贵、朱 理 记谱

1=D 2/4 3/4
♩=54

```
5 3 3 5  6 1 6 5 | 1 3  2 3 2 | 1.  ²³2  2 1 6 5 | 3 5 2 3  5 |
1.(领)山(啊)外  (末     嗬 嗬嗬嗬哩) 青(呀)(合)山
2.(领)无(啊)数  (末     嗬 嗬嗬嗬哩) 英(呀)(合)雄
3.(领)争(啊)到  (末     嗬 嗬嗬嗬哩) 上(呀)(合)游
4.(领)还(啊)有  (末     嗬 嗬嗬嗬哩) 英(呀)(合)雄

5 ⁶⁵6  1 ⁵3 | 2 3 1 2  ²1 6 5 | 6 5 1 6  5. 6 | 3 5 6 5  3 5 3 5 |
慢 夯 喂 呀 嗨    哟 嗬 嗬嗬嗬嗬嗨,(领)(那)山外    青山
慢 夯 喂 呀 嗨    哟 嗬 嗬嗬嗬嗬嗨,(领)(那)无数    英难
慢 夯 喂 呀 嗨    哟 嗬 嗬嗬嗬嗬嗨,(领)(那)争到    上游
慢 夯 喂 呀 嗨    哟 嗬 嗬嗬嗬嗬嗨,(领)(那)还有    英难

6 1  1 6 5 3 | 5 6 5 3 5 2 3 | 2 3 1 | 5 3  2 1 6  1 ‖
楼(呀)外  (合)(呀)     楼, 唬 哈 咿 呀 哈。
争(呀)上  (合)(呀)     游, 唬 哈 咿 呀 哈。
莫(呀)骄  (合)(呀)     傲, 唬 哈 咿 呀 哈。
在(呀)前  (合)(呀)     头, 唬 哈 咿 呀 哈。
```

① 此曲又名《慢夯调》。

东天日出似火烧

（长号·夯号）

太仓民歌
顾鼎新 记谱
张仲樵

1=E 2/4 3/4

♩=72

2 3 2 1 6 5 | 1 6 3 3 2 3 2 | 1 2 1 6 5 5 3 1 6 5 | 5. 6 |
(领)东(啦)天 格 哟 嗨 嗨 嗨咪 咿 吆 嗨,(合)嗨

1 6 5 6 1 6 5 3 | 5 3 1 6 5 — | 5. 6 6 5 3 5 | 5 1 6 5 |
嗨 嗨 嗨 嗨咪 咿 吆 嗨, (领)东 天 日 出(嘞)似 火 烧,

5 6 5 5 3 2 | 3 2 1. | 5 3 2 3 2 1 6 5 | 1 — ‖
(合)吆 夯 夯 哩 来 呀 咹 咹 来 咿 吆 咪 咹.

呜 咿 哟

苏 州 民 歌
朱 兴 毛唱
江麒、屠引 记谱

1=D 2/4 3/4 3/8

♩=60

2. 2 3 3/2 | 2. 3 2 3 2 2 6 | 2. 3 3/2 2 2 0 | 2. 3 1 6 1 2. 3 2 |
(领)呜 咿 哟, (合)嗨 咿嗨咿 哟, (领)呜 咿 哟哟, (合)嗨 咿嗨咿 哟,

♩=96

1 2 6 5 | 2 1 2 3 5 3 | 3 3/2 1 | 2 5/2 3 3/2 2 | 1 3 2 |
(领)滑 脚 哎 嗨,(合)嗨 咿 哟 嗬 嗨 嗨 嗨 呜 咿 哟, (领)吭 咿 哟

2. 3 2 1 6 | 1 2 1 0 | 2. 3 2 1 6 | 1 2 1 0 | 2. 3 2 1 6 |
(合)吭 咿 哟嗨啊,(领)看 清, (合)吭 咿 哟 嗨啊,(领)踏 稳, (合)吭 咿 哟嗨啊,

1 2 0 1 | 2. 3 2 1 | 1 1 6 1 1 | 6 | 6. 1 |
(领)看 脚 嗨啊,(合)嗨 咿 (嗨啊),(领)看(仔) 清 啊,(合)吭 呀,

苏州民族民间音乐集成

(合)嗨 咿 嗨，(领)秧 唱 吭 咿 哟，(合)嗨 咿 嗨啊，(领)看 清(格) 歇 下(格) 来，(合)好 哇。

担石要喊担石号①

(担石号子)

吴 江 民 歌
金美娥、张庭珍 唱
马忠涌、张仲樵 记谱

1=C 2/4
♩=96—120

哎 末 咿 末 哦 咿 呜 末 吭 咿 呜 末，担 石 要 喊 担 石 号，三 百 斤 号 子 平 平 过，四 百 斤 号 子 急 又 高 吭 末，急(呀末)又 高 嗨 末 吭 末 嗨 末 吭 末 嗨 吭 末。

① 吴江砖瓦厂的青年女工，在担石运往窑的途中均喊担石号子，号子喊起来此起彼伏，声音嘹亮高亢，急促有力。据女工们说，她们所喊的号子，区别于担多少斤石块，三百斤有三百斤所喊的号子，四百斤有四百斤所喊的号子，担子起重，速度越快，声音越高。

扛起石头吆起来

(双人扛石头号子)

苏 州 民 歌
王 东 生 唱
江麒、屠引 记谱

$1=C$ $\frac{2}{4}$ $\frac{3}{4}$

♩ = 90

(甲)扛起石头 吆起来 嗨 嗨,(乙)嗨咿哟 嗨,
(甲)咿哩 呀, (乙)噢咿呜 嗨,(甲)呜 嗨,(乙)噢咿呜 嗨,

噢咿哟嗨啊, 噢咿哟嗨啊, 噢咿哟嗨啊,
建 设 祖 国 好 河 山 啊, 我 们 担 子

噢咿哟嗨啊 噢咿噢嗨 嗨, 嗨
挑 得 快 哇, 噢咿呜 嗨嗨,

嗨啊, 噢咿哟 哩呀嗨, 嗬。
噢哟 哩哟, 嗨啊 哟哩 咪。

山歌好唱口难开

（牵砻号子）

太仓民歌
吴月卿 唱
陈祖望 记谱

1 = D 2/4 3/4
♩ = 80

```
5  5  3  5 | 5  5  3  5 | 3. 5 3. 5 3. 5 | 3 3 5 6 | 5 6 5 3 2 |
```

1.（合）仔 咣 砌 咣　嘟 嘟 嘟 咄　吖　仔咚　来咚　来咚来　仓　仓 仓 来，
2.（合）仔 咣 砌 咣　嘟 嘟 嘟 咄　吖　仔咚　来咚　来咚来　仓　仓 仓 来，
3.（合）仔 咣 砌 咣　嘟 嘟 嘟 咄　吖　仔咚　来咚　来咚来　仓　仓 仓 来，
4.（合）仔 咣 砌 咣　嘟 嘟 嘟 咄　吖　仔咚　来咚　来咚来　仓　仓 仓 来，

```
1 6 1 6 5 3 5 | 5  1 | 1 1 6 5 | 3 5 3 5 | 1 1 6 5 |
```

你　是　不　唱　了,（甲）（咿）我　来　唱，啥格　好唱　口难
你　是　不　唱　了,（甲）（咿）我　来　唱，啥格　好吃　网难
你　是　不　唱　了,（甲）（咿）我　来　唱，啥格　好吃　田难
你　是　不　唱　了,（甲）（咿）我　来　唱，啥格　好吃　树难

```
5 6 6 1 6 5 3 | 5  - | 6  1. | 6 5 3 5. | 3 5 3 5 |
```

（哎 咿 哦）开？　（合）咿 哟　　咿呼青啊，（乙）山 歌 好 唱
（哎 咿 哦）攀？　（合）咿 哟　　咿呼青啊，（乙）鲜鱼汤 好 吃
（哎 咿 哦）种？　（合）咿 哟　　咿呼青啊，（乙）白米饭 好 吃
（哎 咿 哦）栽？　（合）咿 哟　　咿呼青啊，（乙）水蜜桃 好 吃

```
1 1 6 5 | 5 6 6 1 6 5 3 | 2  - | 3 3 5 6 | 1 1 6 5 | 6 5 3 2 |
```

口　难　　（哎 咿 哦）开，（合）（哎 嗨 哟）口难　（哎）　开。
网　难　　（哎 咿 哦）攀，（合）（哎 嗨 哟）网难　（哎）　攀。
田　难　　（哎 咿 哦）种，（合）（哎 嗨 哟）田难　（哎）　种。
树　难　　（哎 咿 哦）栽，（合）（哎 嗨 哟）树难　（哎）　栽。

啥格鸟飞来节节高

(夯号)

苏州民歌
朱阿英唱
疾驰、江麒、屠引 记谱

1=D 2/4 3/4
♩=64

| 6 1 6 6 1 | 2 3 2 6 | 1 2 3 | 2 3 2 | 1· | 2 | 1̇2̇ 1 6 | 6 1 6 5 3 |

1.(领) 啥　　　个　　(哩哎哎　哎嗨　哎　嗨　嗨)　鸟
2.(领) 叫　　　天　　(哩哎哎　哎嗨　哎　嗨　嗨)　子
3.(领) 啥　　　个　　(哩哎哎　哎嗨　哎　嗨　嗨)　飞
4.(领) 燕　　　子　　(哩哎哎　哎嗨　哎　嗨　嗨)　飞
5.(领) 啥　　　个　　(哩哎哎　哎嗨　哎　嗨　嗨)　飞
6.(领) 野　　　鸡　　(哩哎哎　哎嗨　哎　嗨　嗨)　飞
7.(领) 啥　　　格　　(哩哎哎　哎嗨　哎　嗨　嗨)　飞
8.(领) 野　　　鸡　　(哩哎哎　哎嗨　哎　嗨　嗨)　飞

| 5　　5 6̂5̂6 | 1 3̂2̂3 | 2 3 2 1 6 | 6 5 1 6 5 | — | 1 3 2 3 1 2 | 2̇ 6 | 6 5 |

(合)来 (呀 哈 喂 嗨 哎 哟 嚆 喂, (领)啥格鸟 飞来 (末 啊哟)
(合)来 (呀 哈 喂 嗨 哎 哟 嚆 喂, (领)叫天子 飞来 (末 啊哟)
(合)来 (呀 哈 喂 嗨 哎 哟 嚆 喂, (领)啥格鸟 飞来 (末 啊哟)
(合)来 (呀 哈 喂 嗨 哎 哟 嚆 喂, (领)燕 子 飞来 (末 啊哟)
(合)来 (呀 哈 喂 嗨 哎 哟 嚆 喂, (领)啥格鸡 飞来 (末 啊哟)
(合)来 (呀 哈 喂 嗨 哎 哟 嚆 喂, (领)野 鸡 飞来 (末 啊哟)
(合)来 (呀 哈 喂 嗨 哎 哟 嚆 喂, (领)啥格鸡 飞来 (末 啊哟)
(合)来 (呀 哈 喂 嗨 哎 哟 嚆 喂, (领)野 鸡 飞来 (末 啊哟)

| 2 3 2 1 6 5 6 3 | 5 6 5 3 2 3 | 3 2 1 | 5 3 | 2 3 2 6 | 1̇ |

节 (呀)节 (合)(呀 哈 哈哩)高 嘘 哈 咿 呀嚆 嗨?
节 (呀)节 (合)(呀 哈 哈哩)高 嘘 哈 咿 呀嚆 嗨。
像 (呀)双 (合)(呀 哈 哈哩)刀 嘘 哈 咿 呀嚆 嗨。
像 (呀)双 (合)(呀 哈 哈哩)刀 嘘 哈 咿 呀嚆 嗨。
青 (呀)草 (合)(呀 哈 哈哩)里 嘘 哈 咿 呀嚆 嗨?
青 (呀)草 (合)(呀 哈 哈哩)里 嘘 哈 咿 呀嚆 嗨。
太 (呀)湖 (合)(呀 哈 哈哩)梢 嘘 哈 咿 呀嚆 嗨?
太 (呀)湖 (合)(呀 哈 哈哩)梢 嘘 哈 咿 呀嚆 嗨。

挑泥号子

常熟民歌
陈二郎 唱
李有声 记谱

1=C 2/4

5 5 5 6 | 2̇ 1 6 1 | 1̇ 6 | — | 1̇ 3̇ 2̇ | 3̇ 2̇ 3̇ | 2̇ — |
哎 嗨 嗨 哎　　　　　　　　　　哎 嗨 嗨，

2̇ 1̇ 6 | — | 2̇ 1̇ 6 5 #4 5 | 1̇ | 1̇ 6 | 5 0 ‖
哎　　　哎　　　哎　　　哎 嗨。

挑麦号子

常熟民歌
陈二郎 唱
李有声 记谱

1=A 2/4

喜悦

1̇ 2̇ 3̇ 2̇ 1̇ 0 | 1̇ 2̇ 3̇ 3̇ 2̇ 0 | 2̇ 2̇ 1̇ 6 2̇ 1̇ 6 5 | 1̇ 6 5 3 0 | 1̇ 2̇ 3̇ 2̇ 1̇ 0 |
哎　嗨，挑 麦 唷 嗨，挑(呀)挑(呀)挑 勿 尽　哎　嗨，

1̇ 2̇ 3̇ 2̇ 0 | 2̇ 1̇ 5 6 1̇ 2̇ 3̇ | 3̇ 2̇ | — | 2̇ 1̇ 6 | — | 6 — ‖
公 社(唷) 年 年 丰 收 哎　　　嗨。

车水号子

常熟民歌
陈二郎 唱
李有声 记谱

1=♭B 2/4

2̇ 2̇ 2̇ 1̇ 6 0 | 6 5 3 5 3 2 0 | 3. 5 3 5 | 2̇ 2̇ 2̇ 1̇ 6 |
嗨 哟 嗨　　喂 咗 嗨，　嗨 哟 哟 哟　哎 哟 喂 仔 哟，

2̇ 2̇ 2̇ 1̇ 6 0 | 6 5 3 5 3 2 0 | 3. 5 3 5 | 2̇ 2̇ 3̇ 5 2̇ ‖
嗨 哟 嗨　　喂 咗 嗨，　嗨 哟 嗨 哟　嗨 唷 喂 仔 哟。

打桩号子

常熟民歌
陈二郎 唱
李有声 记谱

1 = F 2/4

6 5 6 3 0 | 3 5 2 6 | 1 0 | 6 1 5 6 | 1 0 |

6 6 6 5 | 3 6 5 0 | 6 1 5 6 | 1 0 ‖

造房打夯调（一）

常熟民歌
俞增福 唱
李有声 记谱

2/4

6 6 6 5 | 3 5 0 | 6 6 6 5 | 3 5 0 | 3 6 3 5 | 3 6 3 5 |

6 6 6 3 | 5. 0 | 1 5 1 | 6 5 3 | 2 3 0 | 5 — ³⁵₇ ‖

造房打夯调（二）

常熟民歌
俞增福 唱
李有声 记谱

2/4

3 5 3 3 | 2 3 0 | 5 5 3 5 | 2 3 0 | ³₇ 5 3 3 3 |

5 5 5 3 5 | 5 6 0 | 5 3 5 3 3 | 5 6 0 | 6 6 6 5 6 5 3 |

2 3 0 | 1 ⁶₇1 | 6 5 1 6 5 3 | 2 3 0 | 5 — ³⁵₇ ‖

挑担号子

常熟民歌
俞增福 唱
李有声 记谱

2/4 | $\underline{2\ \underline{16}\ \dot{1}\ \underline{2\dot{1}}}$ | $6\quad \underline{6\ 0}$ | $\underline{2\ \underline{16}\ \underline{\dot{1}\ 653}}$ | $6\quad \underline{6\ 0}$ | $\underline{\dot{1}.\ 6}\ \underline{165\dot{1}}$ | $6\quad \underline{6\ 0}$ ‖

搂草号子

常熟民歌
俞增福 唱
李有声 记谱

2/4

| $\underline{6\ 6}\ \underline{6\ 5}$ | $\underline{3\ 5}\ \underline{6\ 3}$ | $5\quad 0$ | $5\quad \underline{6\ 5}$ | $3\quad \underline{3\ 5}$ | $\underline{2\ 1}\ \underline{6\ \underline{5}}$ |

| $1\quad 0$ | $\underline{5\ 5}\ \underline{2\ 3}$ | $5\quad 0\ 0$ | $\underline{5\ 5}\ \underline{2\ 3}$ | $5\quad 0\ 0$ | $\underline{6\ 6}\ \underline{6\ 5}$ |

| $\underline{3\ 6}\ \underline{5\ 5}\ 0$ | $\underline{6\ 6}\ \underline{6\ 5}$ | $\underline{3\ 6}\ \underline{3\ 5}\ 0$ | $\underline{6\ 6}\ \underline{6\ 5}$ | $\underline{3\ 5}\ \underline{6\ 3}$ |

| $5\quad 0$ | $\underline{6\ 5}\ \underline{6\ 5}$ | $\underline{3\ 3.}$ | $\underline{3\ 5}\ \underline{2\ \underline{6}}$ | $1\quad -$ ‖

后　　记

　　为了更好地发扬苏州民族民间音乐继承传统的精神，苏州市文联于2016年委托苏州大学出版社将20世纪80年代编纂的内部油印音乐丛书"苏州民族民间音乐集成"公开出版发行。

　　苏州民族民间音乐是几百年来苏州民族民间音乐发展的缩影，真实地记录和不同程度地反映了苏州老百姓在各个历史时期社会生活的各个方面，如劳动、生产、家庭、婚姻、爱情、风俗、宗教信仰等，有一定的历史价值、研究价值和使用价值。尤其进入21世纪，随着社会经济、科学理念、人民生活的迅速发展变化，"苏州民族民间音乐集成"的出版，更具有重要的现实意义。

　　20世纪60年代初，苏州民间音乐搜集工作是苏州市文化局、市文联的日常工作。当时就有油印本《苏州民歌小调》专辑及《苏剧曲调选》《昆剧音乐介绍》《苏州评弹流派音乐》等专辑。60年代，江苏省音乐家协会苏南音乐采访组的张仲樵、袁飞、鲁其贵、顾鼎新、孙克秀、肖俞芝不定期到苏州走访市郊文化馆、文化站、工矿企业、农村乡镇、渔业社、搬运站等，采访、搜集、记录了丰富多彩的民间音乐。他们的到来推动了苏州民族民间音乐的搜集工作走向系统化、规范化。苏州市还成立了民间音乐研究会，并在全国音乐专业会议上宣读《再论苏州民间音乐的艺术价值》《一字之错不同风格》等理论研究文章。后来由于"文革"，搜集工作中断了近十年。直到党的十一届三中全会后，音乐文化工作才逐步恢复正常，苏州民间音乐研究会也开始重新开展活动。20世纪80年代初，苏州市举办了为期一个月的道教音乐研讨会，并邀请了苏州当地八位著名的民间艺人，其中有周祖覆、金仲英、毛仲青、吴锦亚等。他们都具有精湛的技能和艺术功底，不仅现场记录了精品套曲《百花园》《碧桃花》《将军令》等曲谱，还亲自演奏了富有江南丝竹韵味和苏南吹打宏大气势的曲目，受到了苏州市政府主要领导和众多音乐工作者的赞赏和肯定。

　　20世纪80年代，在领导的关心和支持下，苏州市文联将珍藏20多年的上千首民间音乐乐谱整理汇总，分题分类，制订了"苏州民族民间音乐集成"总体编纂方案，并成立了编委会和编辑组。整套丛书分为9卷，分别为：《民间歌曲卷》（上

卷)、《民间歌曲卷》(下卷)、《苏南吹打卷》《十番锣鼓卷》《昆曲音乐卷》《弹词音乐卷》《苏剧音乐卷》《道教音乐卷》《音像卷》。

从集成的封面设计、民间音乐地区分布图绘制、曲目编选,到分册前言及书稿的刻写、油印、校对等,前后整整用了三年时间,直至1984年9月整部集成的总体编纂工作才得以完成。

落笔至此,我们又想起当年那些曾参与"苏州民族民间音乐集成"编纂的良师益友。这些被岁月洗礼过的往事,会牵动许多人的心。正是他们高尚的人品、精湛的专业知识以及忘我的工作,才有今天这部鸿篇巨著的出版。让人更加感慨的是,有些参与集成编纂的老师已因病过世,离开了他们热爱的专业与群体,最终也没能看到"苏州民族民间音乐集成"这套丛书的公开出版发行。我们相信,苏州音乐史册上会刻有他们的名字,苏州人民也将会永远把他们铭记于心。

最后,衷心感谢原江苏省音乐家协会苏南采访组,感谢原苏州市郊区文化馆,感谢原吴县(现为苏州市吴中区)文化馆、文化站,感谢原苏州人民广播电台文艺组的同志们。

苏州市文学艺术界联合会创研部